台灣 Taiwan China 中國

朝鮮半島 Korea

Japan 日本

印度 India
Israel 以色列

法國 France

Russia 俄羅斯

澳洲 Australia

Germany 德國 England 英國 台灣 Taiwan China 中國 朝鮮半島 Korea

Japan 日本

印度 India Israel 以色列

法國 France

Russia 俄羅斯

澳洲 Australia

Germany 德國 England 英國

世界上的人都是怎麼在跳舞的?從日本歌舞伎到好來塢歌舞片,從掂著腳的芭蕾到裸足踏地的印度舞·····。 本書介紹全球十二個國家的舞蹈發展過程與重要樂團, 要了解舞動的世界,就從這裡開始。

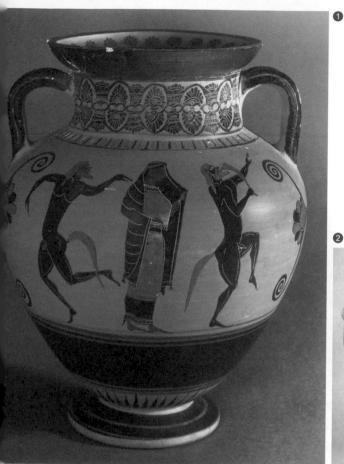

① 古希臘彩陶瓶上的《狄俄尼索斯的圓舞》,西元前 540~415年的文物。

照片提供: 紐約格蘭吉爾資料館。

- ② 中國青海大通縣上孫家寨出土的彩陶盆,內壁上繪有 三組5人聯袂而舞的圖象。約西元前5000~5800年。 照片提供:劉駿驥主編《中國舞蹈藝術》。
- 3 古埃及新王朝時期(西元前1429年前後)法老阿卜杜勒·庫爾納墓室壁畫中的《宴饗樂舞》場面。 照片提供:大英博物館。

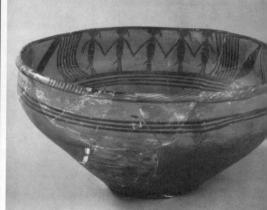

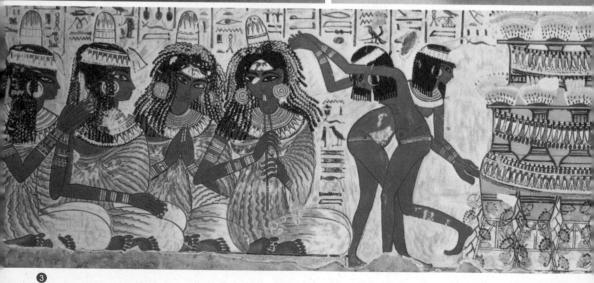

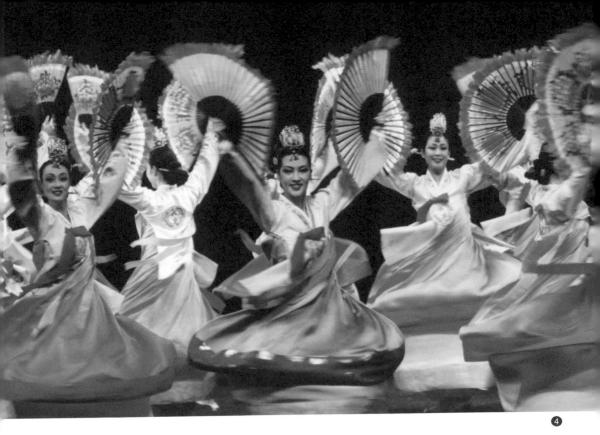

- ❹ 韓國民間舞──《扇子舞》。編舞:鞠手鎬,演出:韓國國家舞蹈團。照片提供:韓國國家舞蹈團。
- 5 日本歌舞伎12代團十郎的表演。攝影:傑克·瓦圖金(美)。

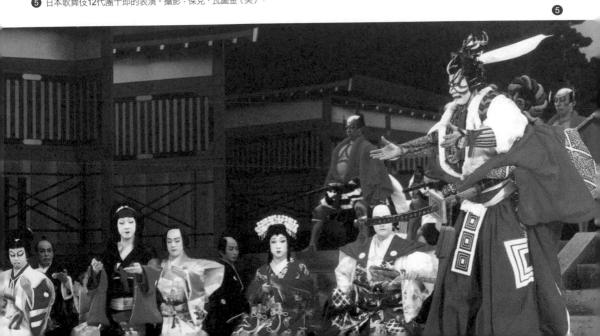

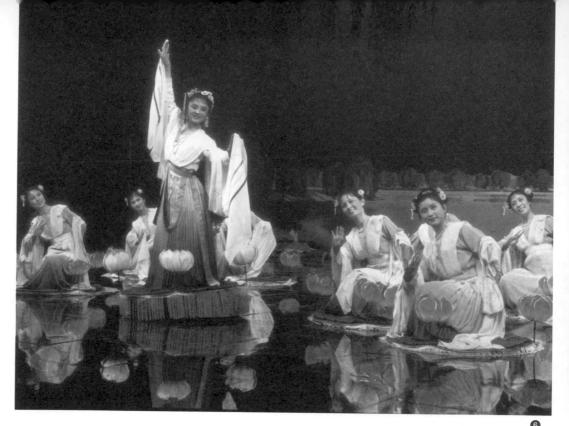

- **⑥** 戴愛蓮創作,1953年首演的漢族民間舞——《荷花舞》。演出:中央歌舞團。攝影:李蘭英。
- ◆ 印地安支系普埃布洛人的《鷹舞》。演出:美洲印第安人舞蹈劇院。攝影:傑克·瓦圖金。

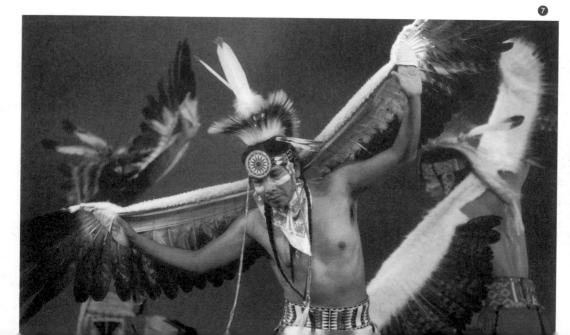

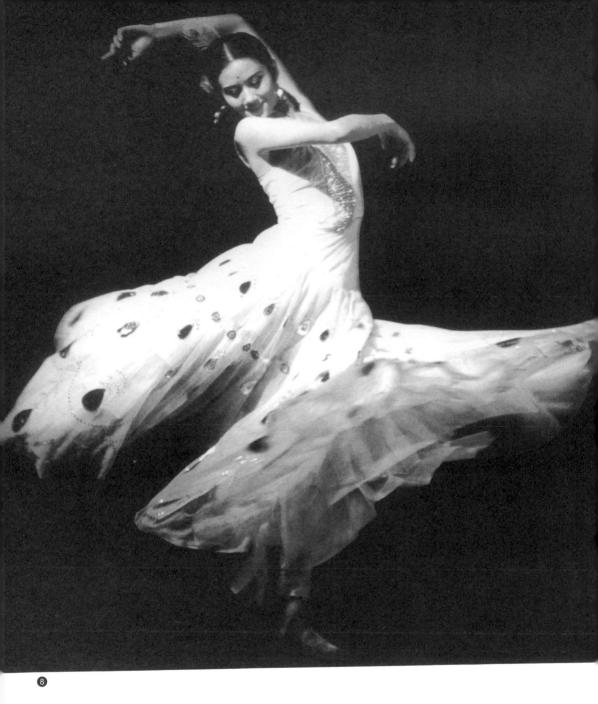

8 楊麗萍1986年自編自演的傣族獨舞——《雀之靈》。

攝影:沈今聲。

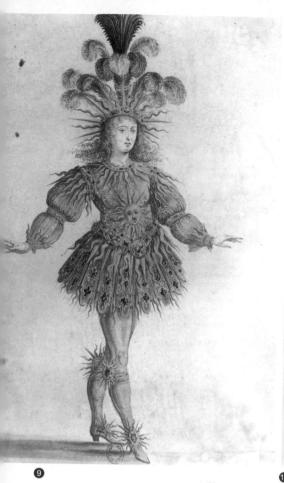

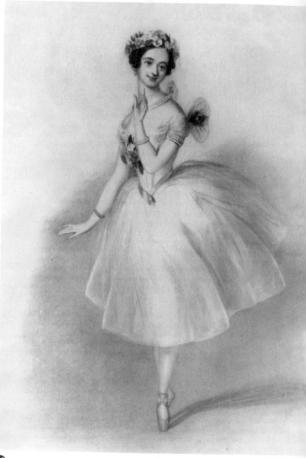

9 年僅14歲的法王路易十四在《夜芭蕾》中扮演「太陽王」的形象。這齣作品在1653年於法國宮廷內首演。

編導:尚·呂利(義/法)。

圖片提供:巴黎國家圖書館。

● 1832年由巴黎歌劇院芭蕾舞團明星瑪麗·塔麗奧妮主演的浪漫 芭蕾處女作《仙女》,芭蕾女明星從此開始必須在腳尖上翩躚 起舞。

繪畫:阿爾弗雷德·愛德華·沙龍。

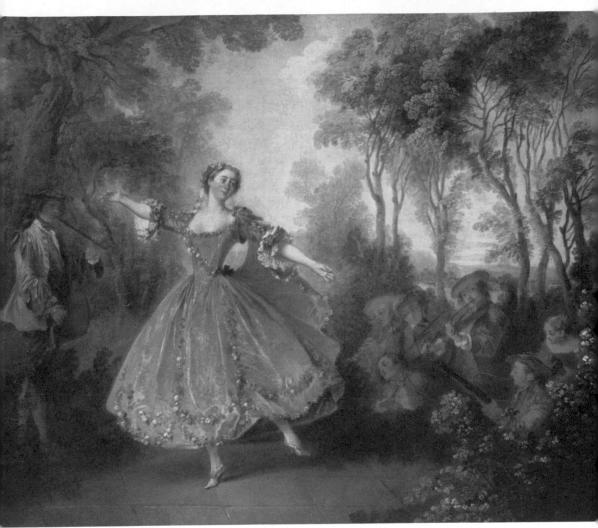

1

11 十八世紀法國芭蕾改革家瑪麗·卡瑪戈的舞姿圖,當時舞者所穿的長裙已由她率先剪短,舞者得以露出雙腳,為日後芭蕾技術的突飛猛進清除障礙。

繪畫:尼古拉·朗克列(法)。

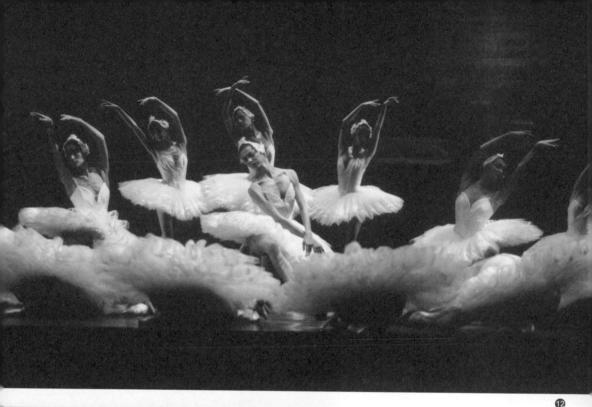

● 巴黎歌劇院2002年演出的古典芭蕾三大舞劇之一《天 鵝湖》。(此劇於1877年由莫斯科大劇院芭蕾舞團首 演,1895年馬林斯基大劇院芭蕾舞團亦曾演出。)

編導: (法)馬里厄斯·佩提帕(一、三幕)/ (俄)列夫·伊凡諾夫(二、四幕)。

改編:魯道夫·紐瑞耶夫(前蘇聯/瑞士)。

攝影:雅克·莫蒂(法)。

豫洲芭蕾舞團1996年演出的浪漫芭蕾舞悲劇代表作《吉賽爾》劇照。(此劇於1841年由巴黎歌劇院芭蕾舞團首演。)

編導: (法)尚·柯拉利/(法)朱爾斯·佩羅。

主演: (澳)麗莎·波爾特/(澳)奈吉爾·伯利。

攝影:詹姆斯·麥克法蘭(澳)。

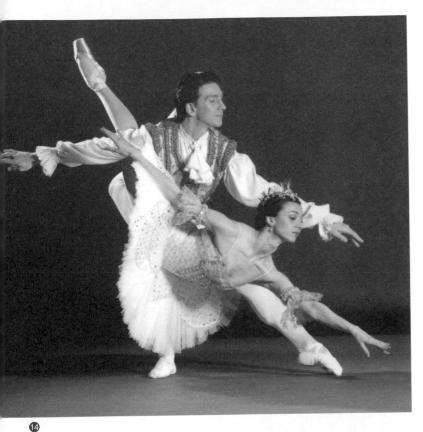

む典芭蕾三大舞劇之一的《睡美人》,1890年由馬林斯基大劇院芭蕾舞團首演。左圖為俄羅斯古典芭蕾明星妮娜・安娜尼亞斯維利與阿根廷芭蕾明星胡里奧・波卡聯袂表演的《婚禮雙人舞》。

編導:馬里厄斯·佩提帕。 攝影:南茜·埃利森(美)。

⑤ 古典芭蕾三大舞劇之一的 《胡桃鉗》,1892年由馬林 斯基大劇院芭蕾舞團首演。 左圖為加拿大國家芭蕾舞團 1977年演出的劇照。

> 編導:列夫·伊凡諾夫。 主演:哈札羅斯·薩米揚

(加)/娜迪婭·波茨 (加)。

攝影:安東尼·克里科梅。

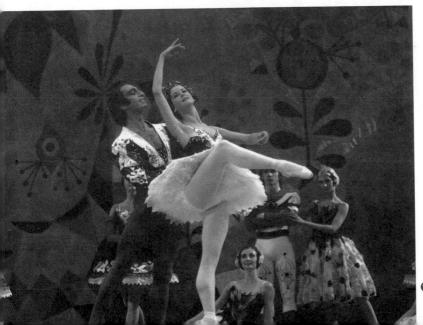

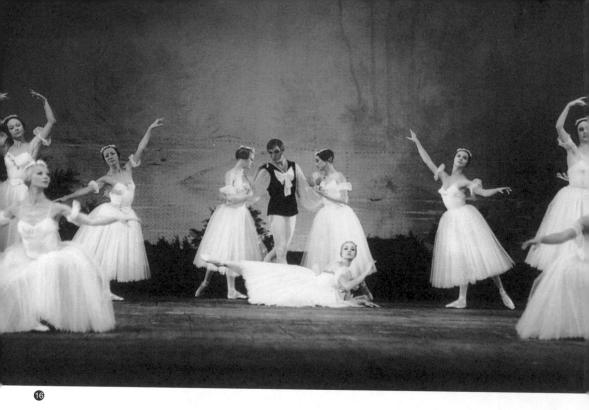

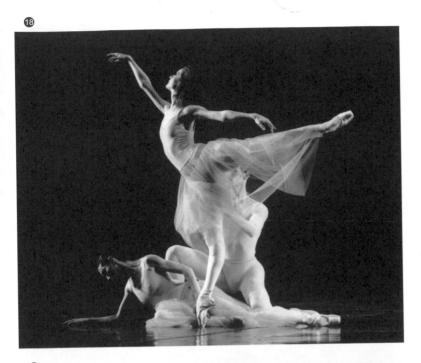

基洛夫芭蕾舞團1998年演出《仙女們》的劇照。

編導:米哈伊·福金。

攝影:布拉芝尼科夫。

● 1987年美國傑弗瑞芭蕾舞團排練《春之祭》時的劇照。由美國的米利森特·霍德森和英國的肯尼斯·亞徹聯袂演出,舞者們兩腳內扣的姿態被認為是對古典芭蕾最大的背叛。

編導:瓦斯拉夫·尼金斯基。 攝影: 菲利浦·科凱斯 (法)。

(18) 巴黎歌劇院芭舞團於1998年演出的《小夜曲》劇照。

編導:喬治·巴蘭欽。

攝影:雅克·莫蒂。

德國斯圖卡特芭蕾舞團2000年 演出的現代芭蕾舞劇《羅密歐與 茱麗葉》劇照。

> 編導:約翰·克蘭科(英),主 演:羅伯特·圖斯利(英)/姜 秀珍。

攝影:彼得·費舍爾(德)。

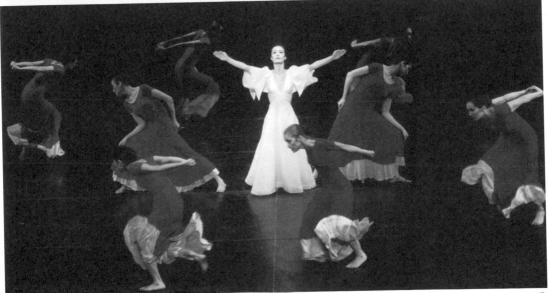

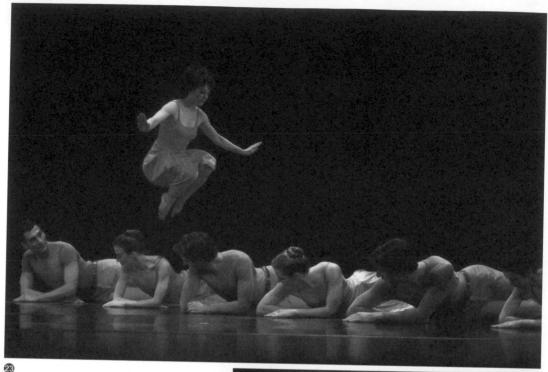

法國當代芭蕾巨星西爾維·吉蓮表演的《古典大雙人舞》,其「六點鐘舞姿」堪稱一絕,此乃1999年與英國皇家芭蕾舞團合作演出的劇照。

攝影:萊絲麗·斯派特(英)。

照片提供:英國皇家芭蕾舞團。

- 「二十世紀三大藝術巨匠之一」的美國現代舞蹈 家瑪莎·葛萊姆創作,1931年首演的代表作《原 始之迷》,此乃其年輕舞者演出的劇照。

攝影:傑克·瓦圖金(美)。

● 美國現代舞蹈家保羅·泰勒創作,1975年首演的代表作《海濱廣場》。

照片提供:保羅·泰勒舞團。

② 美國現代舞蹈家默斯·康寧漢創作,1958年首演的「純舞蹈」──《夏日空間》,其創作觀念和手法主要來自中國的《易經》。

攝影:傑克·米契爾(美)。

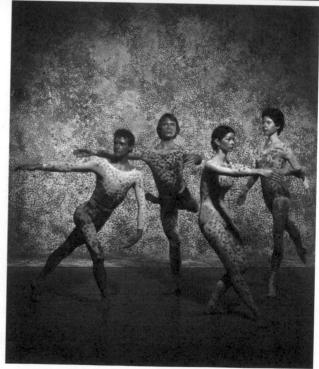

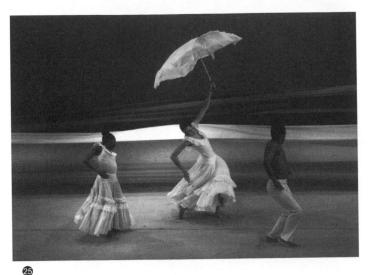

- 美國黑人現代舞蹈家艾文·艾利創作, 1960年首演的代表作《啟示錄》。 攝影:傑克·瓦圖金(美)。
- ◆ 美國現代舞蹈家崔拉·莎普創作·1981 年首演的代表作《凱瑟琳之輪》。 照片提供:崔拉·莎普基金會。
- ② 德國舞蹈劇場大師碧娜‧鮑許創作, 1978年首演的代表作《穆勒咖啡廳》。 主演:碧娜‧鮑許。攝影:馬松。

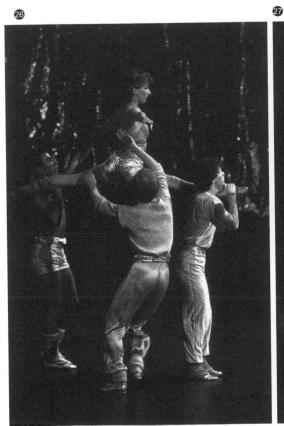

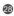

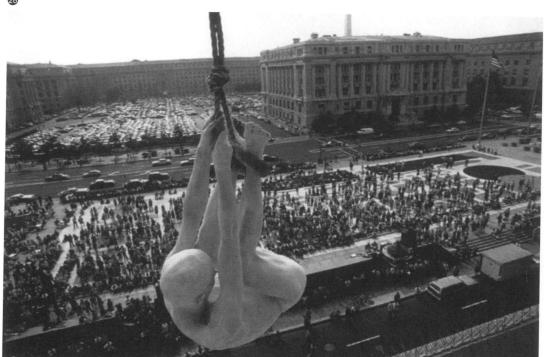

日本舞踏旗艦舞團山海墊創作,1985年 在美國首都華盛頓特區露天表演的《高 空懸掛作品》。

攝影:埃森·霍夫曼(美)。

韓國現代舞蹈家洪信子創作,1990年首 演的代表作《冥王星》。

演出:笑石舞蹈團。照片提供:洪信子。

台灣現代舞蹈家林懷民創作,1998年首演的太極舞蹈史詩《流浪者之歌》。

表演:雲門舞集。攝影:李銘訓。

照片提供:雲門舞集。

31 雲門舞集作品《水月》。

攝影:飯島篤。照片提供:雲門舞集。

序言

手舞足蹈面面觀

「無論是誰,不跳舞便不懂生命的方式」—西元2世紀基督教諾斯替教派的讚美詩如是說。古往今來,學習舞蹈、認識舞蹈,—直是人類認識和把握自身生命的最佳手段。

只要人類一息尚存,舞蹈作為一種最原初、最本能、最直接、最優雅、最有 靈性、最有人性,同時也最具肉感和美感的「屬藝術」,便不會消亡。儘管作為其 「種藝術」的民間舞、古典舞、現代舞、當代舞等屬於不同歷史時期產物的具體舞 種,會隨著時間的流逝而遺傳變異、興衰枯榮。美國哲學家蘇珊·朗格稱「舞蹈是 一切藝術之母」;英國哲學家羅賓·科林伍德稱「舞蹈不僅是一切藝術之母,而且 是一切語言之母」;中國文豪聞一多稱「舞是生命情調最直接、最實質、最強烈、 最尖銳、最單純而又最充足的表現」,說的都是這個意思。

從發生上看,人類早在對身外之物的聲音、形態、色澤、語言等多種符號形成規律性認識之前,便具有某種用動作直抒胸臆的本能,嬰兒在娘胎中的躁動和能說會道前的哭泣,便是最早的動作表情。而這一切,既是惟有母親才懂的語言,更是舞蹈發生的物質前提和觀眾理解的內在基礎,從廣義上說,就是最雛形的舞蹈。從發展上看,舞蹈之所以成為人類物質與精神生活中不可或缺的組成部分,是因為作為對外界

身心合一作出反應的藝術,它不僅能通過「人心之動,物使之然也」和「情動於中,故形於聲」(中國傳統樂舞思想中的「聲」和「樂」,均包括了舞蹈在內)的生成過程,表達人們此時此刻的思想感情,更能以藝術家特有的虔誠、超常的敏銳和無法扯謊的肢體(美國現代舞大師瑪莎·格萊姆名言),真實而生動、直接或間接地反應當代生活的現實,甚至預示未來社會的發展走向,體現藝術應有的記錄歷史與預兆未來的雙重價值一民族矛盾白熱化時,它一馬當先,高舉愛國主義的旗幟,踏著時代的脈搏而舞,為歷史留下血與火的腳印(如中國當代舞蹈泰斗吳曉邦在抗日戰爭期間的代表作《義勇軍進行曲》等);和平建設年代中,它則回歸自我,潛心探索自身的創作規律,推出心平氣和的純舞蹈之作(如吳曉邦在和平年代創作的古曲新舞《梅花三弄》等),孕育通向未來的一代新風,真可謂「聲音之道與政通矣」(《樂記》語),或者「有什麼樣的舞蹈,便有什麼樣的國王」(西方格言)。

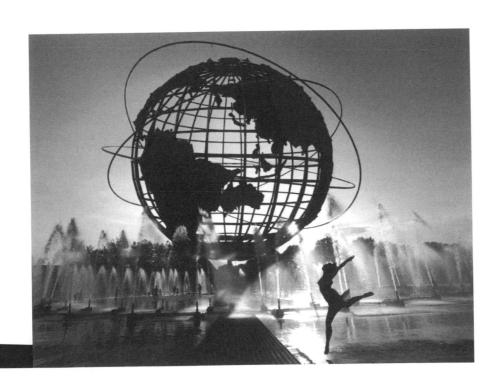

從生理上看,人們不分老幼,均與生俱有視、聽、嗅、味、觸、動六種感覺,而在舞蹈表演與欣賞、傳播與溝通中,儘管視覺和聽覺不可或缺,眼睛的觸覺亦能在一定程度上滿足人們觀賞性感而美妙人體的健康需要,但動覺確是更為重要的。所謂「動覺」,歸根究底,既是一種神經肌肉系統的感覺,一種憑藉這種系統直接感受及反應的本能,也是一種在此基礎上保護自我及關愛他人的能力:生活中,當強者目睹弱者跌倒時,會不假思索地作出救助的動作,不經意中流露出人類善良的本性;劇場裏,當舞者完成空轉後落地不穩,或單腳尖上不平衡搖搖欲墜時,機能健全的觀眾會情不自禁地出現扶他(她)一把的衝動。對一個舞蹈,尤其是那些以肉體動作為主體,而未迷失在戲劇、文學和音樂泥潭中不可自拔的純舞蹈之理解,是否能當下觸發觀眾的動覺反應,而非是否能用文字語言翻譯清晰這種非文字語言,乃其「懂」與「不懂」最直覺的裁判標準。正因為如此,觀眾才能在即使「不懂」的前提下,照樣明白自己是否對某個舞蹈情有獨鐘;正因為如此,舞蹈才能超越種族的差異和文化的限域,流芳千古,與世長存。

從心理上看,人們不分男女,均生而有之喜、怒、哀、懼、愛、惡、欲與生、死、耳、目、口、鼻這七情六欲,分別在暗處悄然發洩並在明處公然觀賞,可謂相得益彰的心理滿足乃至生理補償。「演戲的是瘋子,看戲的是傻子。」這其中,無論是所謂的「瘋」,還是所謂的「傻」,表演者與觀賞者雙方得到心理的滿足和生理的補償,當是舞蹈最基本的功能,更是舞蹈如宗教般魔力的源泉。正因為如此,舞蹈有史以來,從不缺心甘情願地勞其筋骨,苦其心志,為其獻身的善男信女;正因為如此,舞蹈雖然長期缺乏便利的記錄工具,卻依舊能夠憑藉著口傳心授的方式傳延至今,並繼續存在下去。

從本質上看,舞蹈是一種既單純又複雜的藝術:單純到極限時,足以使你一眼見底,身心得到最大限度的放鬆和淨化;複雜到極端時,足以讓你陷入迷宮,眼花繚亂且邏輯不清。說它單純,是因為它是人類最清澄、最坦蕩的傳情達意手段;說它複雜,是因為它既能統一有形的肉體與無形的靈魂,又能協調無度的天然情欲與有節的道德倫理;既能高雅得令人肅然起敬,成為進入天國的禮儀規範,又能低俗得使人肉欲橫流,成為墮入地獄的魔鬼示範;既能用感情征服整個人類,又能用智慧表達人生

哲理;既能呈現人類發展史的整個歷程,又能凸現不同歷史時期的時代特徵;既能通過感情宣洩排解心理疾患,又能透過肢體運動保全身體健康;既能強調群體生活的共同性,又能擴張個體生活的特異性;既能客觀地再現物質世界,又能主觀地表現精神世界;既能自由馳騁想像的無限空間,又能充分開發人體的有限結構;既能在國難當頭時為愛國主義的政治理想衝鋒陷陣,又能在國泰民安時使本體美學的純粹舞蹈興盛發展;既能充填生活與藝術的鴻溝,又能體現自然與舞蹈的區別;既能融合創作主體與創作物件,又能融合藝術家與藝術品;既存在於時間的節奏樣式之中,又存在於空間的造型樣式之中……凡此種種,或許足以解釋,舞蹈理論為何滯後於其他各門類藝術一它的複雜性恰好存在於它的綜合性之中。

從歷史上看,早在舞蹈成為一種高度發達的表演藝術之前,人們不分民族、膚色、宗教、語言,都能從左搖右擺、左旋右轉、騰空而起、跺地為節等動作中,自得其樂,發洩剩餘精力。當人們朦朧地意識到,宇宙間的萬事萬物莫不以運動為其主要存在和發展方式,便衍生出用舞蹈驅邪除疫、祈求平安、保證風調雨順、迎接五穀豐登的觀念和儀式。於是乎,舞蹈成為萬能之神:獵人出發前跳舞,勇士出征前跳舞,瘟疫橫行時跳舞,旱澇無常時跳舞,春播秋收時跳舞,出生成年時跳舞,婚喪喜慶時跳舞。舞蹈在先民的生活中可謂無處不在,更可謂神通廣大。

從宏觀上看,天上人間,氣象萬千,日月交替,斗轉星移,江河奔流,潮漲潮落,四季迴轉,春華秋實,風吹草動,電閃雷鳴,運動不止,生命不息。這一切,便是舞蹈的底氣所在、舞蹈的能量所在、舞蹈的節律所在、舞蹈的美感所在。

從微觀上看,嬰兒從娘胎裏開始擁有規則的心跳,從落地後的第一聲啼哭開始有了正常的呼吸,這兩種最基本的、也是唯一貫穿生命全過程的動作,便是舞蹈舉手投足的動力,便是舞蹈俯仰向背的根基,便是舞蹈傳情達意的前提,便是舞蹈溝通你我的心渠。

這,就是本書即使竭盡全力,也只能描畫其萬分之一的不朽物件。這,就是異 彩斑斕、風情萬種、變幻莫測、令人神往的世界舞蹈。

◎ 序言 手舞足蹈面面觀

● 第一章 舞蹈起源說

- 026 「模仿說」、「遊戲說」和「勞動說」一瞥
- 031 「宗教說」與「巫術說」縱覽
- 033 「性愛說」的無窮魅力
- 038 對前人各種學說的評價
- 038 舞蹈的真正起源:內因與外因的合一

2 第二章 古今舞蹈分類法

- 040 何謂三分法
- 043 何謂兩分法

3 第三章 神秘莫測的東方舞

- 046 中東肚皮舞巡禮
- 049 埃及舞蹈攬勝
- 052 古今夏威夷的草裙舞

4 第四章 台灣舞蹈概略

- 054 歷史背景與舞蹈概貌
- 055 現代舞在台灣
- 059 芭蕾在台灣
- 061 爵士舞在台灣
- 062 民族舞在台灣
- 066 土風舞在台灣

- 068 舞團的資料及定位
- 068 舞蹈教育狀況
- 071 不足與缺憾

5 第五章 中國舞蹈

- 072 中國舞蹈溯源
- 076 新中國舞蹈大事記
- 089 中外舞蹈的交流
- 111 香港舞蹈剪影
- 119 澳門舞蹈一瞥

6 第六章朝鮮半島的舞蹈

- 124 中朝交流源遠流長
- 125 中朝交流嶄新篇章
- 127 舞蹈之鄉名不虛傳
- 127 朝鮮半島的本土舞蹈
- 128 劇場舞蹈的蓬勃發展
- 129 韓國芭蕾概貌
- 133 傳統舞與現代舞的對峙與共融
- 137 「洪信子現象」
- 143 全梅子: 創作舞代表人物之一
- 145 鞠守鎬: 創作舞代表人物之二
- 147 裴丁慧: 創作舞代表人物之三
- 148 陸完順:美國古典現代舞的韓國傳人
- 149 現代舞第二代中的佼佼者
- 150 舉世無雙的高等舞蹈教育
- 155 高等舞蹈教育九○年代新面貌
- 157 韓國舞蹈書籍的出版
- 158 高等舞蹈教育的問題和舉措

8 第八章 印度舞蹈

- 178 印度文化的傳播與影響
- 178 跳舞是創造世界的根本途徑
- 179 今人炫目的民間舞
- 180 民間舞的五大特徵
- 182 精美異常的古典舞
- 182 傳情達意的手段和意義
- 184 古典舞的兩大特徵
- 185 古典舞的三大要素
- 187 印度舞蹈在亞洲的廣泛影響

9 第九章 以色列舞蹈

- 188 宗教發源地與文化大背景
- 189 西方舞蹈史上的猶太名家們
- 190 現代舞紮根以色列
- 201 古典芭蕾生根以色列
- 202 九〇年代末的新動向

7 第七章 日本舞蹈

- 162 中日舞蹈交流史話
- 163 日本的三大古典舞
- 168 日本的當代舞
- 175 日本芭蕾的歷史與現狀

- 202 改變以色列舞蹈面貌的兩位人物
- 203 功不可沒的舞評家與學者
- 203 特拉維夫的舞蹈淨土
- 204 卡米埃爾國際舞蹈節

◎ 第十章 法國舞蹈

- 206 酷愛舞蹈的民族傳統
- 207 二〇世紀的舞蹈及文化政策
- 208 古典舞與當代舞的共存共榮
- 209 巴黎歌劇院芭蕾舞團史話
- 214 兩位俄羅斯藝術總監的貢獻
- 220 品味法國芭蕾經典《吉賽爾》
- 223 里昂歌劇院芭蕾舞團
- 225 馬賽國家芭蕾舞團
- 228 萊茵芭蕾舞團
- 228 比亞里茨芭蕾舞團
- 229 普羅祖卡舞蹈團
- 232 拉菲諾舞蹈團
- 233 卡洛塔及其舞蹈團
- 235 蒙彼利耶國際舞蹈節
- 237 里昂國際舞蹈雙年節
- 241 其他舞蹈節、藝術節和大型舞蹈活動
- 241 各種規模的舞蹈比賽
- 243 舞蹈教育概覽
- 243 巴黎歌劇院芭蕾舞學校

●第十一章 俄羅斯舞蹈

- 250 五彩斑爛的民間歌舞
- 257 俄羅斯芭蕾縱橫說
- 275 琳琅滿目的俄羅斯芭蕾
- 286 現代舞在俄國

12 第十二章 德國舞蹈

- 288 酷愛文化的傳統與現代舞產生的必然性
- 289 舞蹈藝術的振興與開放政策的互動
- 290 舞團及舞者國籍的數據
- 290 德國芭蕾概況
- 306 舞蹈劇場的歷史與現狀
- 318 舞蹈教育的成就及問題

13 第十三章 英國舞蹈

- 322 舞蹈的背景和芭蕾的特徵
- 323 皇家芭蕾舞團
- 329 蘭伯特舞蹈團
- 334 其他芭蕾舞團的崛起
- 336 現代舞的生根、開花、結果
- 346 舞蹈教育概貌

14 第十四章 美國舞蹈

- 354 印第安人的舞蹈
- 356 英國移民對舞蹈的否定態度
- 356 影響最大的英國民間舞
- 356 舞廳舞在美國的發展
- 359 黑人對美國舞蹈的貢獻
- 360 二十世紀的舞廳風雲
- 361 歐洲芭蕾在荒漠中播種
- 363 俄國芭蕾在新大陸紮根
- 364 美國芭蕾異軍突起
- 372 美國國寶現代舞
- 403 百老匯、好萊塢、電視片
- 407 美國舞蹈節
- 412 專業舞蹈的教育概況
- 418 美國的舞蹈批評與舞蹈刊物
- 419 各級基金會的貢獻
- 421 世界舞蹈之都一紐約
- 425 美國舞團的資料
- 425 什麼是「美國舞蹈」

15 第十五章 澳洲舞蹈

- 426 自然環境與人文景觀的完美合一
- 426 追尋舞史蹤跡
- 428 中國舞蹈家在澳洲
- 429 澳洲舞蹈界概況
- 443 舞蹈訓練與教育
- 447 舞蹈出版與市場
- 448 全國性舞蹈組織

舞蹈究竟源自何處?千百年來,這始終是眾說紛紜、莫衷一是的問題。概括而論,大致可分成模仿說、遊戲說、巫術說、宗教說、性愛說、勞動說六大類。

「模仿說」、「遊戲說」和「勞動說」一瞥

「模仿說」始於古希臘哲學家德謨克利特(Democritus)、柏拉圖(Plato)、亞里斯多德(Aristoteles)等人,又以亞里斯多德最具代表性。亞里斯多德關於模仿的學說,衍生於經典之作《詩學》(Poetics),他的基本觀點是:藝術本來就是一種模仿的形式。亞里斯多德對舞蹈情有獨鍾,在書中第一章就暢談這種最早的藝術形式,形成了自我的舞蹈思想。亞里斯多德認為,舞蹈的目的應該是「透過節奏性的動作去模仿性格、感情和行為。」這一段兩千年前的論述,成了從哲學家到舞蹈理論家、從舞蹈編導和演員到觀眾的尚方寶劍、至理名言,甚至清規戒律。尤其在芭蕾的五百年歷史上,從「早期」、「浪漫」到「古典」這三大歷史時期的四百年中,交代情節的唯一法寶,一直無法擺脫模仿式的默劇手勢和面部表情。

亞里斯多德進一步宣稱:舞蹈必須解釋並模仿生活,而比亞里斯多德晚五百年的古羅馬哲學家一琉善(Loukianos),則大致重複了亞里斯多德的這個信條:「舞蹈基本上是一門模仿、描繪的科學。」此後,古希臘的作家普魯塔克、歷史學家卡希歐多爾魯斯等著名學者們,在舞蹈的「模仿說」上,也多流於「炒冷飯」;除了增加「會說話的手」、「善言辭的指」之類細節,沒有任何新的見解。究其原因,原來是他們的老師柏拉圖發表過「舞蹈是以手勢說話的藝術」之高見,因此,他們便似乎不

舞蹈起源遊戲說:西元前510年古希臘瓶畫上男女樂 舞嬉戲的景像。圖片來源:大英博物館。

敢發表異於老師的言論了; 而手勢則 是盡致亞里斯多德所推崇的「模仿」 的高階語言。或許,正因這種依樣畫葫 蘆的懶惰習慣,連同西方文明的眾多優 秀傳統,一起從古希臘傳至歐美各國,才導 致西方人染上了「言必稱希臘、羅馬」這種惰性 成災的習慣吧?

藝術則先於有用物品的生產。」

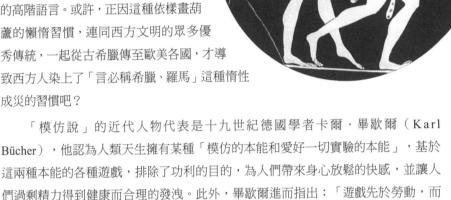

然而,同時代的德國心理學家威廉·馮特(Wilhelm Wundt)進行大量的心理 實驗後,於《倫理學》(Ethik)一書中推翻了畢歇爾的論點:「遊戲是勞動的產 物。任何一種形式的遊戲,都是以某種嚴肅的工作為原型,毫無疑問的,這個工作 在時間上是先於遊戲的。」

俄國政治家普列漢諾夫(Georgo Valentinovitch Plekhanov)在《沒有地址的 信》(又名《論藝術》)這本廣為流傳的文藝理論書籍中,肯定了馮特的上述觀 點,並進一步提及:正確地「解決勞動對於遊戲—或者也可以說,遊戲對於勞動的 關係問題,在闡明藝術的起源上,是極為重要的關鍵。」

中國美學家鮑昌在《舞蹈的起源》這篇論文中,為前人提出的「勞動說」與 「遊戲說」,機智地找到了各自的位置:「人的遊戲活動,在生理上源於人體內 積蓄了相對過剩的精力,在心理上源於為了再度體驗消耗過剩精力的快感,並非為了某種功利目的。至於在內容上,它主要(當然不是全部)是勞動過程的重演和預習,然而它又不等同於勞動。」

鮑昌從本質上區別了遊戲和舞蹈的不同:「遊戲的中心目的,在於重新體驗使 用過剩精力時的快感,而舞蹈的中心目的,在於表現人的某種生活、思想和情感; 遊戲的動作是隨意的,是缺乏節奏、未經美化的,而舞蹈的動作是規律的,是按照 節奏、經過美化的;遊戲是屬於人的一種娛樂,頂多可將部分遊戲納入體育範疇; 而舞蹈不單是一種娛樂,它是表現人的諸多複雜思想感情的意識形態的藝術。」

美籍德國藝術史學家庫爾特·薩克斯(Curt Sachs)認為:「對舞者而言,在所有可模仿的對象中,動物一定是特別有趣的模特兒。動物在覓食、攻擊和飛翔等活動之間,可謂千姿百態,儘管這跟人類的運動肌肉與神經活動之間具有某種關聯,然而動物的種種,仍不斷地令人類如癡如醉、心蕩神怡。對所有民族中以舞蹈刻畫動物形象,並沉醉於感官快樂的動態舞者來說,狩獵乃是生命繁衍的必要,因此,對動物生活的一往情深,是合情合理之事。」據他所蒐集的資料,僅僅是南非的貝格達馬人,就統計出二十多種模仿動物的舞蹈。其實,許多原始部落的人們,似乎都達成了這樣的共識:動物是他們最早和最好的老師,因此才跳出了龜舞、犀牛雀舞、啄木鳥舞、蝴蝶舞、海豹舞、山雞求偶舞等等。

若要追根究柢,我們至少可以為模仿動物的舞蹈找到四種成因:一是透過從步態到聲音各種唯妙唯肖的模仿,誘使動物接近舞者—獵者的狩獵範圍,最後掉進他們設置的羅網或陷阱;二是透過模仿動物,超渡遭捕殺的動物靈魂,祈使牠能順利轉世;三是藉由如動物動作般的舞蹈,尤其是求偶性質的舞蹈,希望促使動物繼續大量地繁殖,在第二、三種信念支配下模仿動物的舞蹈,最終目的都是希望動物

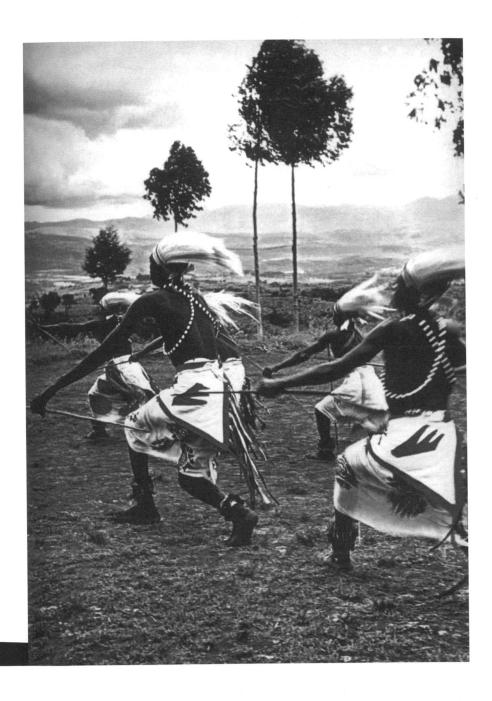

界能持續滿足人類的衣食需求;四是篤信某些動物擁有控制雨水和陽光的神力,因此,試圖透過以假亂真的舞蹈模仿,獲取並行使這種魔力,增強人類抵禦大自然威脅的能力,其中交織著明顯可見的「宗教說」和「巫術說」影子。

藝術史學家們認為,藝術源於四五萬年前的舊石器時代晚期,勞動則比藝術古老兩百多萬年。關於「勞動說」,我們必須注意到,從自然形態的勞動提升為藝術形態的舞蹈,其間有個「勞動動作舞蹈化」的轉化階段;換句話說,原本無意識和不隨意的運動,需要逐漸變成有意識和隨意的運動,勞動動作的生產意識和實用特性,需要轉化成非功利和純審美等特性,並達到相當程度的規範化和動作難度,以便與自然狀態產生差距,提高其純粹審美的價值。這是自然形態勞動趨向藝術形態舞蹈的必然階段,也是「舞蹈起源於勞動」的必經之路。不過,這種「舞蹈化的勞動」依然無法稱為舞蹈,因為它尚未具備藝術舞蹈的動作性、造型性、節奏性、抒情性、象徵性、非功利性、純審美性等特徵。

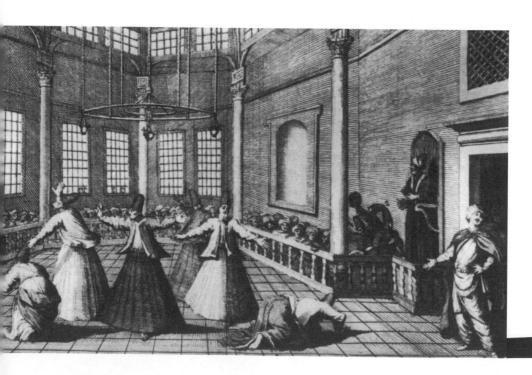

「宗教說」與「巫術說」綜覽

主張「宗教說」和「巫術說」的學者中,以十九世紀的英國民族學家艾德華· 泰勒(Edward Burnet Tylor)和威茲一格蘭德(Waitz-Gerland)等人為代表。今 日,這種學說仍盛行於西方學界和藝術界。

十九世紀美國人類學家和科學人類學的創始人路易斯·摩爾根(Lewis Henry Morgen),在其名著《古代社會》(Ancient Society)中提及:「在美洲土著之間,舞蹈是一種崇拜儀式,是所有宗教祭祀儀式的一部分。」摩爾根的論點是依據多年深入北美易洛魁(Iroquois)等印第安部落的第一手資料,因而非常準確可靠,為世界各國學界所推崇、引用。

以摩爾根提供的資料為依據,各國學者發現,世界各原始民族都有極其相似的情況。這就可以證明,當人類處於蒙昧狀態,生產力極其低下,利用自然的能力極其低下時,必然得製造出各種宗教信仰和巫術魔法,以求對未知的外部世界多少有點把握,使自己的身心多少達到某種平衡。在這個過程中,舞蹈應運而生,並扮演了種種不可或缺的角色。

這類舞蹈在不同的民族、地域和歷史時期,呈現出不同的形式,舉例來說,在各遊牧民族中,便成為祈求狩獵勝利的舞蹈:如北美印第安人捕捉野牛的舞蹈、南太平洋墨瑞群島(Murray Island)的美標安島上原住民捕捉海龜的舞蹈、墨西哥人和中國雲南傣族人追逐麋鹿的舞蹈、雲南納西族的舞蹈「阿熱熱」,以及新疆的霍城乾溝和額敏縣卡伊卡愛山、內蒙陰山山脈的狼山地區、甘肅的黑山和廣西的花山等多處岩畫中記錄的狩獵舞蹈等等。

這方面的最早形象出自法國「三兄弟」岩洞壁畫,迄今已有兩至三萬年之久,畫中的舞蹈形象是半獸半人的動物,長著鹿的耳朵和犄角、狼的尾巴、人的手腳和鬍子。專家們認為,這是一個部落的牧師,正披著獸皮、戴著面具,跳著隱含巫術的舞蹈,目的在於祈求狩獵的勝利,確保捕獲更多的獵物。這些舞蹈大多是以狩獵為主要情節,並篤信舞者模仿得越像某種動物,越能在實際捕獵過程中獲取獵物,具有典型的巫術性質。

而在諸農業民族中,這種舞蹈則表現保佑風調雨順、五穀豐登的情景,如非洲布須曼人(Bushmen)、南太平洋墨瑞群島的原住民、美國奧馬哈和希德地區的印第安人部落、中國商代卜辭中大量記載的求雨舞等等,這種求雨舞的具體動作儘管差別很大,但內容和方式上卻大同小異:首先在內容上,千篇一律都要複製降雨過程,其次在方式上,往往藉助與雨水直接相關的動物,如龍、龜、青蛙等等。此外,德國士瓦本(Swabia)地區和羅馬尼亞特蘭西瓦尼亞(Transylvania)地區原住民都有的禾苗舞、亞麻舞等與各種農作物相關的舞蹈,目的則是乞求這些農作物順利生長和成熟,為人類提供足夠的生活資源。顯而易見的,這類舞蹈也具有充分的巫術性質。

「巫術說」最具說服力的,當是大量由巫師所跳的舞蹈,及其令人倒吸一口涼氣的效果。

在原始社會中,最早的巫術舞蹈由全體氏族成員一起跳,這種眾人同舞的場面,可從一些舊石器時代晚期的洞穴壁畫中窺見。由技巧過人的巫師獨自表演,則是後來的事情,因為隨著社會發展,人類與自然間的矛盾不斷加劇,人們的氏族意識隨之增強,權威意識應運而生。氏族中一些成員,尤其是那些酋長或長老,開始號稱自己能與各種神靈產生感應,並能使這些魂靈附著於自己的身體,然後代替魂靈行使各種超乎尋常的功能,由此誕生了專業的巫師。

在原始社會的日常生活中,專業巫師的巫術可謂包羅萬象,有驅邪、打鬼、治病、消災、祈福、占卜、招魂、復仇、做媒等等,但其中無一不是藉助於舞蹈。因為唯有透過身心高度合一的舞蹈,即經由異常的體能調動和熱量消耗,連同超乎尋常的專注和意念作用,巫師們才能進入常人完全無法進入的「鬼魂附體」狀態,啟動其特有的功能,製造通天的特殊效果。因此,中國古代的「巫」與「舞」幾乎同

源,只不過同為巫師,又有男女之別。中國古代地誌《山海經》中記載了多達十座的巫山,以及一個專門的巫咸國,可見當時的巫風之盛。因治水有方而功高無量的夏王大禹,則是德高望重的大巫,他當年所跳的舞蹈還被譽為「禹步」。

巫舞現象在任何一個曾信奉上古時期原始宗教的民族中,幾乎毫無例外地存在過。如中國羌族舊時每年七月舉行「犛牛願」時,也有這類巫舞現象:大巫師身穿法衣、頭戴法帽,左手持羊皮鼓,節奏鮮明地擊打,時而縱身跳躍,時而蹲身竄撲,率領著高舉戈矛、刀槍和棍棒的人們,踏著鼓點,圍繞寨子繞行一圈,並聚集在廣場上殺牛祭神,最後,眾人一道擊鼓起舞。

「性愛說」的無窮魅力

在所有「舞蹈起源說」中,「性愛說」似乎異常神秘,甚至讓不少人難以啟齒,但實際上它卻是乾淨得不能再乾淨,簡單得不能再簡單:我們的靈魂無論多麼高尚,或無論多麼渴望變得高尚,都脫離不了這個最基本、最重要的物質存在一充滿感覺和欲望、布滿細胞和神經的血肉之軀。

正因如此,有關「性愛說」的資料,可謂古今中外俯拾即是,各個民族無處不有,因此只挑選一些具有趣味性和典型性的例子,加以介紹和評論。

如果說,現代人最可恨,也最可憐的,是在這所謂人類文明的壓迫下,養成的 拐彎抹角、不(敢)講真話、殘酷扼殺內心衝動的同時,(不得不)擺出一副道貌 岸然的樣子,那麼,原始人最可愛,也最可敬的,則是那無拘無束、天真無邪的敢 想敢為、敢說敢做了。

當西方學者詢問非洲奧因一帶的布須曼人,他們在青春期典禮上都做些什麼時,得到的回答直截了當一「我們跳舞!」

各民族所擁有的性愛舞蹈千差萬別,但目的無非以下五種:一是透過活生生的 肉體完成舞蹈,進行生動具體的性教育,甚至傳授具體的做愛方式;二是使進入青 春期的男女,透過高體能消耗的舞蹈,達到舒筋活骨、強體健身的目的;三是透過 跳舞,讓男女之間認識彼此的體能體魄和習性教養,最後達到心心相印和共結連理 的目的;四是透過帶有強烈性慾的舞蹈,提高性機能的亢奮能力,延長性生活的時間;五是透過胸、臀、膀、腿等做愛部位的協調舞動,保證肢體在做愛過程中靈活自如,達到雲雨交歡的最佳境界。

中國的許多少數民族至今仍保留這種習俗,如土家族古老的毛谷斯舞蹈中,男舞者腰間掛有生殖器狀的裝飾物,以便模擬性愛的動作,象徵男子的性慾旺盛,並刺激女性的性愛情緒。

哥倫比亞的烏依吐吐人跳性愛舞時,男子都會手持又長又粗、象徵男根的棍子,而棍子每擊打一次地面,女子們都會發出做愛時的呼叫。澳大利亞西部的瓦昌迪人在春節慶典上跳舞時,到了晚間總會安排婦女和孩子們統統退場,由清一色的男子從事性炫耀的舞蹈活動:他們事先在地上挖一個外形相似於女性陰部的大洞,並用小樹枝裝飾起來,然後手握代表男根的長矛,一面圍繞地洞而舞,一面用長矛猛戳地洞,以便張揚自己的生殖能力。為了使這種目的更加明確,他們還同時高喊:「這不是地洞,不是地洞,不是地洞,而是陰戶!」

南太平洋巴布亞紐幾內亞(Papua New Guinea)的拜寧人跳長矛舞時,則帶有更加直接的性愛內涵:其長矛下端插著一根頂端尖銳的樹幹,上面覆蓋著兩片象徵男根包皮的植物果莢;舞者舞動時,樹幹便會隨之堅挺地伸出,頗具強烈的性暗示。在南太平洋阿德默勒爾地群島(Admiralty Islands),烏西艾人的男女同跳環舞時,男子一邊手持長矛,一邊還戴著一個象徵父系文化圖騰的男性器官模型,而女子則拿著象徵女性生殖器的珍珠蚌殼。在各種文化中,「碩大」與「豐滿」幾乎無一例外地成為人們對生殖能力旺盛的理想化認識與想像,因此這些性器往往帶有強烈的性刺激,尤其是男根的模型常常做得很大。更有甚者,為了渲染性愛的氣氛,有些部落的舞者乾脆以暴露各自的性器官,並口出做愛時的隱私話語為能事,以茲證明自己的「大有作為」。

比如在古希臘的酒神節(Bacchanalia)上,幾乎每個男舞者都會戴上一根碩大的男性生殖器,而阿勒泰的突厥人和巴西西北部的科布人,更是有過之而無不及: 舞者個個戴著用樹皮紮成的男性生殖器,而且還配上用紅色球狀果實構成的睾丸。 舞蹈時,他們雙手緊握這種象徵性的睪丸,並使之緊貼自己的軀體,而右腳則跺地 為節拍,載歌載舞並逐漸加速,最後,他們上身前傾,模仿做愛時的狂熱動作,並 發出歡樂與痛苦同時達到頂點的叫聲。

在東西方不同的民族中,可以很容易在其他舞蹈中發現歧異,而唯有在性愛舞蹈上,卻再三地觀察到相似的現象。如古印度的愛神卡瑪(Kama)和古希臘的愛神厄洛斯(Eros),他們都是弓箭手,並且不約而同地用充滿愛意的神箭,去射擊自己的意中人;又如古日本神話中的太陽與田野女神天照,以及古希臘神話中的穀物女神蒂蜜特(Demeter),都有剝光自己的衣飾,裸露自己的肉體乃至陰部,來解除紛爭的

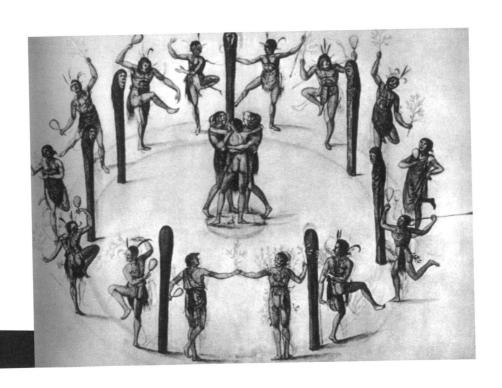

情節。此外,德國鄉村少女跳民俗舞蹈時,會故意加大裙子的下擺,以便在旋轉時加強裙子翻飛的誘惑力,吸引男孩子們的目光;非洲黑人婦女在秋收季節,會發瘋似地圍繞柴堆裸體而舞;加羅林群島(Caroline Islands)中的雅蒲島(Yap)上,女子跳舞時必須揮動草裙,以裸露其下身;太平洋上新喀里多尼亞(New Caledonia)的婦女跳舞時,總是要把裙子高高地撩起;印第安人的婦女在跳這類舞蹈時,可謂更加匠心獨具,她們一定會使自己在舞動時,不露別處,只露陰部。

概括而言,性愛舞包括兩大類:

第一類是透過誇張的動作和象徵男女生殖器官的器物,如棍子、長矛、樹枝、貝殼等,達到向異性炫耀體能和生殖力旺盛的目的,這種赤裸的性愛舞大多發生在古今的原始部落,在那裡,性生活尚未變成一種情緒的放縱和肉體的奢侈,而是關係各個部族的人丁興旺和香火永繼的大問題。在部落中,包括性愛舞在內的所有性愛活動,都無法脫離傳宗接代這個最基本的種族需要一據說,流行於世界各地,征服了無數男女老少的迪斯可(Disco),其異常活躍誇張的臀部動作,最初在非洲婦女身上帶有針對男子所說的明確台詞和目的:「我的屁股有多大,就能夠給你生多少孩子!」

綠色的植物,尤其是樹木,常常被視為生命力洋溢的象徵,而手持樹枝或樹葉的舞蹈,則廣泛出現在世界各地的眾多民族中,如在中國白族的「繞山林」歌舞中,人們均手持松、柏、栗、柘、槐、桑等樹枝,在巫師的引導下,「跟隨神樹遊行對唱於鄉野」之間;另外一些少數民族中,未婚的少男少女起初手持綠色樹枝而舞,繼而成對成雙作舞,舞動時會「抓住對方的臀部」,終了男方將女方背到肩上扛走;在非洲東北部西里西亞(Silesia)一帶的男男女女,通常在耶誕節之夜,成雙成對地圍繞著果樹而舞;南非的安戈尼人在跳求雨舞時,也將樹枝握在手中;東非的加拉人繞聖樹而舞時,手捧穀物和青草;古埃及婦女跳舞時,用葡萄藤裝飾身體,並用手揮舞樹枝;日本婦女跳櫻花舞時,手中搖動著櫻花樹枝;古猶太人跳舞時,也要採摘棕櫚樹葉和白楊樹葉……等等,舉不勝舉。

第二類通常出現在文明程度較高的部族或民族,即透過男女間相對溫和而有限的肉體接觸,達到互相認識、理解、刺激、吸引的目的,如延續至今的社交舞,這種舞蹈在性愛成分上有所遮掩,因而帶有更多的藝術加工和修飾成分。

據西方國家的史料記載,英國十九世紀末和二十世紀初有許多幸福的已婚夫婦,大多是在舞廳中結識;在美國紐約一家舞廳的牆壁上,則掛著一張令老闆極為驕傲的「成績單」,上面列舉了上千對在此因舞而結為伉儷的夫婦名字,可見社交舞的本質,終究是促成兩性間的性愛關係。基於這種最本能的原因,1914年僅是紐約一地,就如雨後春筍般地冒出七百多家舞廳,其中的探戈舞更是讓年輕人情有獨鐘,常常讓大批舞客跳到凌晨仍餘興未消。這種永不消失的性愛電波,可謂越舞越烈,連當時最為走紅的劇院也不得不隨波逐流,一邊演出探戈舞題材的戲劇,一邊在中場休息時安排觀眾跳探戈,並免費提供精采的探戈音樂和可口的各種飲料。這股風潮直到八○年代依然方興未艾,舞蹈的內容益加豐富,尤其到了週末,大都市裡星羅棋布的舞廳,大多成為未婚青年男女發洩剩餘精力、吸引異性、狂歡作樂、通宵達旦的勝地。

這種性愛關係的客觀存在,可從視社交舞為萬惡之源的教會所提供的資料來瞭解:在一些收容所中,有四分之三的婦女將自己的墮落原因,歸咎於跳社交舞;在 洛杉磯的「墮落婦女」中,有81%是跳社交舞所致;而在紐約的「墮落姑娘」中, 有7%是因跳爵士舞造成的。歐美許多國家教會還曾定期舉辦調查會和聲討會,譴 責社交舞的所謂罪孽,殊不知這種一味譴責的做法違反了人類天性,不僅無濟於 事,徒給後人留下笑柄之外,別無意義。

不過,社交舞自二十世紀初以來,男女舞伴間的肉體接觸程度經歷了一個由「鬆」到「緊」,然後又由「緊」到「鬆」的循環。以往兩性的身體之間,只能在男女的手掌、男子的肩膀和女子的腰部三個部位相互接觸,兩人的驅體正面必須保持一定距離,以免有傷風化;後來逐步發展到可以緊緊地相互摟抱,直至親密無間地貼臉而舞,以便人們藉由舞廳這個特定的場所,光明正大地得到更多的親暱機會去兩性相悅、甜言蜜語。但自七〇年代以來,由於「性解放」和「未婚同居」的普遍化,年輕的男女舞伴們之間流行起搖擺舞、迪斯可等各種男女分別而舞的形式,推究原因,原來是「該說的和想說的,昨晚都在床上說盡了!」

凡此種種,都為主張「舞蹈起源於性愛」的學者們,提供了充足而鮮活的證據。

對前人各種學說的評價

中外學者的種種觀點,甚至已形成重要流派的學說,從各自不同的歷史時期、認知角度和審美習慣出發,捕捉形形色色的舞蹈之起源,論據既栩栩如生又豐富多采, 尤其那些來自遙遠時代的題材,或偏遠地區的例證,對於今日全面認識舞蹈的起源, 乃至舞蹈在不同歷史時期的歷史價值、生命本質和美學特徵,有價值連城的意義。

但總體說來,這些資料大多停留在支離破碎的描述之中,難免有顧此失彼之嫌, 結果使如此錯綜複雜的舞蹈起源問題,遭到如此輕率的簡單化待遇;而在更加廣闊的 範疇中,這些學說對具體論述對象的生態環境、地域特徵、民族風俗、宗教背景、文 化習性、哲學概念、美學特質、運動習慣、動作屬性等許多關鍵性面向,則缺乏搜集 的意識和嚴密的論證;此外,後世的論述者大多採取人云亦云的態度,對前人提供的 資料缺乏科學考證,更拿不出各自獨特的第一手資料。但依我所見,最關鍵的癥結在 於,這些學說都立論於舞蹈起源的「外在條件」,雖舉足輕重,卻有嚴重的缺陷。

筆者以為,造成此現象的主因要有二:一是這些早期資料的記錄者和後期的研究者大多不是舞者出身,或專事舞蹈研究之人,對舞蹈的內在感覺、動態特徵、身心並用和本體規律,難免缺乏直接體驗和確切認知;二是對藝術(當然少不了舞蹈)起源的研究熱潮,主要集中於十九世紀,而史學、人類學、社會學、民族學、現象學、分析學、闡釋學、哲學、美學等至關重大的科學方法論,則是自二十世紀七〇年代中後期以來,才開始在美國、英國等西方發達國家與舞蹈相結合,並逐步形成舞蹈科學研究的方法論,因此,這些對舞蹈起源的研究,難免仍處於某種單打獨鬥的支離狀態。

舞蹈的真正起源:內因與外因的合一

事實上,研究和闡釋舞蹈的起源,絕對不能忽視其「內在根據」。唯有「內在 根據」與「外在條件」兩個方面都嫻熟於心的人,才能掌握舞蹈起源的真諦,使這 個專題的研究得到一個令人滿意的答案。 所謂舞蹈起源的「內在根據」,即是三種人類與生俱有的內在因素:身心合一的物質條件、手舞足蹈的自娛意識和傳情達意的交流需要。至於,自我表現的意識和娛神娛人的表演意識,則是很久之後的事情了。

所謂「身心合一的物質條件」,是指舞蹈絕不只是「胳膊腿腳的玩意」,而是活生生的血肉之軀,在心靈引導下迸發而出的生命之歌,這就是舞蹈能經久不衰並永保新鮮的祕訣;倘若喪失了這個首要的物質條件,就談不上舞蹈的任何魅力和威力。

所謂「手舞足蹈的自娛意識」,是指人類在舞蹈中能夠自得其樂的意識。儘管這種「自娛意識」後來衍生出了表演意識,依然是表演中最自然、最動人的成分。即使在表演性舞蹈問世,並開始朝向職業化的道路發展以來,自娛性舞蹈,如鄉村的民間舞和都市的社交舞,仍以其強大的生命力興盛不衰,發展至今。它是世界各國人民智慧最真實、最直接、最生動、最形象的流露,因此具有永恆的魅力和威力。

所謂「傳情達意的交流需要」,是指人是社會之人,人的生存與發展,無論是物質或精神方面,都越來越離不開他人的理解與幫助,人與人之間從遠古時代到現今資訊時代,始終處在一種相互依存的生態之中。中國著名古籍《詩經》大序中提及:「詩者,志之所在也,在心為志,發言為詩。情動於中而形於言,言之不足故嗟歎之,嗟歎之不足故詠歌之,詠歌之不足,不知手之舞之、足之蹈之也」。這個廣為後人所引用的學說,正是對「傳情達意的交流需要」之最好證明。

這個學說一方面以層層遞進的方式,栩栩如生、絲絲入扣地指出,舞蹈是人類感情達到最高潮,語言、詩詞、歌唱等其他藝術均無能為力之際,才應運而生的藝術,同時也言簡意賅地道明,舞蹈起源於「傳情達意的交流需要」這個觀點。

當然,必須特別強調的是,在考量舞蹈的起源問題時,我們不應把「人心之動,物使之然也」這個祖先智慧之言拋諸腦後,陷入無本之木、無源之水的荒謬陷阱之中。同時,我們在這千年之後的研究,更不應停留在對這條基本原理的簡單重複之上,應該開發更深層的、無人問津過的嶄新領域。任何正確的認識論和方法論,唯有透過確實吸收和消化,融合成觀察和分析事物的基本態度時,才能顯示出它們的生命活力和人們的聰明智慧。

無論舞蹈的歷史究竟有多長,我們都可根據其目的或功能的不同,加以分門別類。迄今為止,在舞蹈分類上,大致有三分法和兩分法之別。

何謂三分法

三分法將舞蹈分成娛己、娛神和娛人這三大類。

所謂娛己的舞蹈,即跳舞的目的在於讓舞者本身自得其樂,早期的民間舞和隨後的社交舞均屬此類。重要特徵大致有二:一是與日後職業化的舞蹈表演截然不同,這類舞者人人平等,有心起舞即可,不因體形是否優雅、線條是否修長、外型是否標緻,動作是否靈活等,而評斷是否擁有跳舞的權利;二是舞蹈場地上只有舞者,沒有觀眾的品頭論足,更不需要舞評家的指手畫腳,舞者自身就是觀眾和舞評家。

不過,隨著劇場舞蹈的日益發展和普及,自娛舞者表演意識的不斷增強,民間 舞舞臺化、劇場化,以及社交舞舞廳化、表演化,甚至街頭化的傾向與日俱增,使 兩者都擁有了各自的觀眾,而這個事實也讓原本界線分明的分類面對挑戰。

所謂娛神的舞蹈,即跳舞的目的在於討得諸位神靈歡心,巫覡舞、宗教舞、祭 典舞均屬這個範疇。

巫覡舞在薩滿等原始宗教中,是男女巫師所跳之舞,用來通天接地、傳達天意、掐算農時、保證豐收、驅疫除邪、治病保健。舞到最高潮處,他(她)們往往口吐白沫、全身抽搐,進入一種所謂鬼魂附體的迷狂狀態。據說僅在此刻,舞者才能與神靈達成溝通,並傳達其旨意。這類舞蹈看似對在場者產生撼人心魄的威力,但其根本目的卻是取悅神靈。

美國皮勞波勒斯舞蹈劇院別出心裁的舞蹈造型。攝影:洛伊斯·格林菲爾德。

宗教舞散見於各種宗教派別中, 由於宗教本身意味著將眾人聚集在一 起,所以宗教舞蹈僅出現於群體的祈 禱之中;再者,因為各類宗教無不竭 力將種種清規戒律灌輸給信徒,因此 宗教舞蹈勢必借助於節奏強烈的律

動。倘若沒有宗教舞蹈這種動感強烈、身心合一的能量,宗教本身則會陷入僵滯單調、萎靡不振的表面化形式。古希臘哲學家琉善曾提出「宗教是靠舞蹈跳出來的」的說法,之所以成為至理名言,就是因為舞蹈能在心與心之間傳達無言的信念,是任何文字都無能為力的。至於作為以人的身心為根本媒介的藝術形式,舞蹈表達宗教情緒時的淋漓盡致,則是從文學到戲劇、從音樂到建築,都無法相提並論的。

英國當代宗教研究家吉伯特·馬瑞曾在權威著作《希臘宗教的五個階段》中,開門見山地指出:「整個寺廟的儀式就是一則精心結構的寓言,體現出整個世界的神性政體。」實際上,這種現象也普遍存在於東方,例如在印度教的寺廟中,就得到了細膩而輝煌的體現。

舞蹈在整個印度教中占據了至高無上的地位一不僅印度教篤信世界是由梵天大神踏著舞步創造出來的,印度教的三大主神之一濕婆(Shiva)是舞蹈之神,而且人們每日清晨必須對著祈禱的象鼻人身甘尼許神(Ganesh),乃是濕婆之長子,由此可見,舞蹈在印度教徒的日常生活中舉足輕重;在印度教的寺廟中,不僅一○八位神的造型呈現或婀娜多姿、或剛強勇武的舞蹈形象,以往還有訓練有素且美貌動人的舞女,每日以舞蹈侍奉神靈,取悅於神。儘管今日寺廟中已不復見舞女們的娛神之舞,但精妙絕倫的印度古典舞之所以能夠保存至今並依然光彩照人,絕大部分得歸功於寺廟舞女們的卓越貢獻。

宗教舞蹈要求完整且有娛神意味的動作,絕對不允許後世的芭蕾那種「為藝術而藝術」,或現代舞那種「自我表現」的存在。正因為如此,埃及的祭師在祭祀儀式上,一向都是戴著面具的,以便將個人的真實面孔及個性特徵,統統遮蓋起來,確保群體特徵的至高無上。這種現象,早已融合在各民族的古代寓言之中。

祭典舞主要是指在祭祀祖先和神靈的儀式上所跳的舞蹈,對具體的祭祀對象、目的、舞者、時間和地點多有講究,常常根據各種節令而定,舞者也有觀眾。在中國,典型的祭典舞可舉每年在孔廟舉行的祭孔樂舞為例:舞者手持長羽,在莊嚴肅穆的音樂中緩慢而舞,嚴謹的舉手投足和俯仰之間,考究的隊形穿插和彼此錯落之中,貫穿著嚴格的社會倫理和教化意味。

在加拿大安哥利亞(Anglia)的西北部和東部,祭典舞的形式頗為多樣,如 劍舞、木馬舞,以及莫利斯山羊舞和佇列舞等等;此外,在邊界上的赫里福德 (Hereford)、伍斯特(Worcester)等縣,也有祭典舞的存在。

祭典舞的功能大致有二:一是以人類心靈與肢體共創的無限美感取悅於神,以 換取神靈的保佑;二是令觀眾對諸位神靈產生肅穆之心,甚至五體投地的崇拜感。

所謂娛人的舞蹈,即跳舞的目的在於給觀眾帶來愉悅或教化。這種舞蹈的明顯特徵是觀眾的在場,可以在廣場上舉行,也可在劇場中進行。舞者的自得其樂當然是潛在成分,因為實在難以想像一個舞者並未全心投入其中、自得其樂的舞蹈能夠吸引觀眾。說得再具體些,倘若舞者「瘋」(指如癡如醉地入戲,或者不可遏止地陷入運動的快感與美感之中)不起來,觀者也勢必「傻」(跟著舞者淚流滿面,或者對舞者的表現產生程度較輕微的動覺「內在模仿」)不起來。

廣場舞蹈是民間舞中的一個重要項目,自古至今均持續存在發展,每每為非職業舞者逢年過節的表演活動;而劇場舞蹈則逐步成為職業性的舞蹈活動,其技術與藝術兩方面隨著歷史的演進,朝向著高、精、尖的方向發展。目前已成為國際化的三類劇場舞蹈,包括芭蕾、現代舞和歌舞劇。

當然,舞蹈的分類大大晚於各種紛繁複雜的舞蹈現象,其目的也只是為了幫助人們系統分明、條理清晰地認識這些已經出現的舞蹈,而完全不是也不可能是直接指導、干預舞蹈的創作。正因為如此,三類性質的舞蹈同時或交替出現在某一個

舞蹈中的現象,可謂比比皆是。追根究柢,舞蹈只是舞者(尤其是在人類早期)編舞、跳舞時,一種以感性為主、理性為輔,直抒胸臆的手段,而非闡釋任何理論概念的工具。在一些文化中,舞者跟觀眾並非總是相距遙遠,在某些舞蹈中,由舞者的翩翩起舞開始,而舞至最高潮處時,觀眾紛紛加入其中,共同享受龐大的群體舞動所放射出來的巨大能量,體驗舞蹈的社會性威力。

何謂兩分法

除了上述的三分法之外,還有三種兩分法流行於世界各國。

一種是具體與非具體的兩分法,提倡者是美籍德國藝術史學家庫爾特·薩克斯,分類對象主要是各原始部落的舞蹈。

所謂具體舞蹈,指的是舞者在跳舞之前,已經從外界獲取了確切的舞蹈內容、過程、結果和目的。舞蹈中,常常包含了模仿式的動作,甚至默劇式的表情,以表現那些對維繫人類生命具有重大意義的事件一牲畜的興旺、狩獵的成功、戰爭的凱旋、五穀的豐登、人類的生死等等,可謂再現大於表現,因此可稱之為模仿型舞蹈、默劇式舞蹈和外向型舞蹈。

這種舞蹈通常形成於外向的心態,舞者篤信自己的感覺,篤信自己的預感, 篤信自己能夠透過強而有力的四肢,將虛無縹緲的精神力量變成有形可見的物質存在,而其存在的基礎在於人類的推理與綜合能力。從這個意義上說,這類舞蹈的內涵,全在於舞者可能預見的東西,以及舞蹈的結構和動作。這類舞蹈中比較典型的,包括各種動物舞蹈、乞求生殖的舞蹈、入社儀式舞蹈(即在人生的各個成長階段,必須接受的割包皮、穿耳孔、磨牙齒等身體儀式之上所跳的舞蹈)、葬禮舞蹈、兵器舞蹈等等。

與之相反,非具體舞蹈則著重表現那些發自內心的理想、意念或精神,可以是 宗教的,也可以是世俗的,舞蹈的內容明確並來自舞者內心,但從不採用默劇來模 仿事態的過程,也不需要類比生活或大自然中的任何物件,可謂表現大於再現,因 此可稱之為抽象型舞蹈、抒情型舞蹈和內向型舞蹈。 這類舞蹈在大多數情況下,動作形式均是圓形的。這種圓形可以是沒有圓心的,也可以將一個人或一個物體視為圓心,其威力應能放射到那些位於圓圈上的人們,或者從他們身上反射回來。這種舞蹈大多屬巫術類,高潮則是當舞者進入迷狂狀態,超越人世和自身的形體,達到全然的自我解脫,獲得足夠干預外界的力量,包括治病的舞蹈、乞求生殖的舞蹈、入社儀式舞蹈、婚禮舞蹈、葬禮舞蹈、割頭皮舞、戰爭舞等等。

薩克斯博士進而認為,對人猿活動的觀察,使人們不難得出這樣的結論:非具體舞蹈早於具體舞蹈,換句話說,表現早於再現,抒情早於敘事。這個結論很有意思,完全與筆者對自家女兒幼時在繪畫上成長的觀察結果相同,而且可以斷定,兩者的相同絕非巧合一人類由內向外、直抒胸臆的要求和能力,完全出於本能的需要,多些感性色彩,而少些理性選擇,因此理所當然早於由外向內、模仿自然的要求和能力。至於,模仿的能力高低,只能基於對外界達到相當程度的把握,如此才符合人類「由內到外」、「由此及彼」的認識規律。

不過,根據人類學家們的調查,無論是舊石器時代的歐洲,還是當今一些偏遠地區的原始部落,具體舞蹈和非具體舞蹈的數量居然是相等的,這說明人類一旦對自身的認識和把握達到一定程度,並足以向外界大規模進軍時,認識和掌握外界的需要和可能,則必然會急劇的上升。與今日舞蹈截然不同的是,當時的舞蹈絕不是今天這樣人為雕琢、可有可無,僅僅供有閒階級茶餘飯後隨意消遣的「玩意」,而是整個人類生活中一個重要的組成部分,甚至是維持人類生存的一種最基本的手段。

不過,這種兩分法並未概括全部的舞蹈,還有大量的其他舞蹈兼備了這種兩分法的特性,除以上提到的之外,還有幾乎出現在各個古老民族中的天體舞蹈,內容主要是表現各個星宿,尤其是各種膜拜太陽的舞蹈。這種舞蹈有嚴格的動作方向,以體現對太陽的順行或逆行關係,如古代中國、埃及、印度、日本、印尼、希臘等國,都有太陽舞,而美洲的印第安人,還有種類不同的太陽舞和向陽舞等等。月亮也是很多民族的舞蹈崇拜對象,因此出現了各種各樣的月亮舞。

此外,近代以來的中外劇場舞蹈中,還流行著另外兩種兩分法—自娛與表演、 情節與情緒。 自娛與表演的兩分法大體相似於上述的三分法一自娛類相當於娛己類,而表演 類則相當於娛神與娛人兩類的綜合。

情節與情緒兩類舞蹈曾在中華人民共和國施行「改革開放」國策,中國舞蹈 界打開通往俄羅斯古典芭蕾以外世界的大門之前,廣為流行,影響主要來自俄羅斯 芭蕾,指的分別是以故事情節為線索展開的「情節舞」,以及撇開講故事的羈絆, 全力抒發感情的「情緒舞」。在這種舞蹈分類法的左右下,還出現了「舞蹈短於敘 事、長於抒情」的美學觀念。

實際上,如同在第一種兩分法之外,存在著大量介乎或跨越兩者之間的舞蹈,情節舞與情緒舞之間也出現了越來越多的共存、共容現象,從而大大地豐富了舞蹈的天地。更何況,除非是在單一的課堂編舞練習中,或在非正常情況下需要極度強調政治意念,編舞者通常鮮少根據任何理性的「分類法」,限定表達自己思想感情的手段。因為在正常的情況下,舞蹈對於每位成熟的舞蹈家來說,本應是一種向觀眾、向社會表現內心情感的語言,而非等待評論家品頭論足的對象,或者理論家分類的材料,更不是直接為政治服務的工具。

第三章 神秘莫測的東方舞

「東方舞」,是一個廣泛而神祕的概念。所謂「東方舞」,有狹義與廣義之分。狹義的「東方舞」,是指風靡於埃及、土耳其等中東國家的肚皮舞;廣義的「東方舞」,則指整個東方國家,即亞洲和非洲諸國的舞蹈。

中東肚皮舞巡禮

1988年春天,位於紐約林肯表演藝術中心的美國舞蹈資料館,首次舉辦了一個大型的「肚皮舞攝影藝術展」。這個展覽吸引了許許多多的男女老少觀眾,更激起了大批美國婦女以肚皮舞為健美操的風潮。

1996年夏天,在澳大利亞墨爾本的「綠色磨房國際舞蹈節」上,白天的教學活動包括了肚皮舞,而來自各國的專業舞者、教員以及筆者這個研究工作者共三十多人,參加了這次興味盎然的肚皮實驗和探險活動。之所以稱其為「肚皮實驗和探險活動」,是因為經由這次嚴肅認真的學習,我突然意識到:肚皮儘管人人都有,但除肚皮舞表演家之外的人們,往往僅為它安排了「酒囊飯袋」這個最低層次的角色,完全沒有真正地擁有它,根本無法隨心所欲地操縱它、表現它,或以它為手段,表現自己的思想感情。

2000年秋天,在法國里昂舞蹈雙年節舉辦的「埃及舞之夜」上,神祕而誘人的 肚皮舞便是令人心馳神往的魅力所在。耳聞那因遙不可及而愈加富有彈性的腹部肌 肉為核心部位的舞蹈。跳肚皮舞時,舞者的兩臂像海風吹拂,胸部像海浪起伏,兩 臂像海浪中捲起的浪花,頭部則像浪花中跌宕的輕舟。然而,肚皮舞者最引人注目 的,當然還是那訓練有素、張弛有致、控制自如、變幻無窮的腹肌表情:時而風和

旋轉自如酣暢淋漓的肚皮舞。

日麗,時而暴風驟雨,時而小橋流水,時而奔騰不羈。這一幕幕扣人心弦的動態景象,都是通過腹肌的收縮與放鬆,以及兩者之間的精準控制和隨意把玩來展現,真正達到了出神入化的極高藝術境界。

如此高超的舞蹈技術,必定得有嚴格而科學的訓練體系。在埃及、土耳其等中東國家,肚皮舞的訓練必須從小開始,訓練內容涵蓋身體各個部位,尤其是腹肌,以及胸、肩、胯各部位獨立活動的能力和協調運動的習慣。據說,最高水準的肚皮舞者收腹後,可以含著一碗水而不外流;推腹時,則可將腹中之水驀地潑灑出去。腹肌的彈性之大常常令人懷疑是魔術

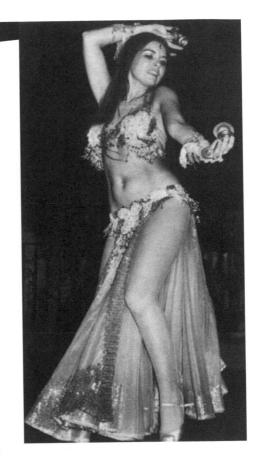

師耍的把戲,實則不然,這完全是多年磨煉出來的真功夫。

不過,肚皮舞究竟起源於何處?至今依然是個不解之謎。有人說源於波里尼西亞人,有人說是東非的某些部落,但更多人則說是信奉伊斯蘭教的阿拉伯人和他們居住的中東地區諸國。西方人之所以稱這種舞蹈為「東方舞」,一定同那令人心醉神迷的異國情調和使人不可置信的腹肌能力直接相關,因為在古代西方人的心目中,「東方」是遙不可及、神祕莫測的代名詞。

目前,我們尚能在埃及和義大利的墓穴壁畫及印度的石雕中,窺見肚皮舞的 早期形象,時間在西元前一世紀到西元四世紀之間,距今已有兩千多年的歷史。 不過,近幾百年來,中東以及希臘文化圈的國家,顯然已成了肚皮舞的沃土。大家 閨秀也開始透過模仿前人,學習這種難度極高的舞蹈,並可以為家人和貴客表演, 或自我欣賞;此外,有些少女們常常三五成群,為某位女友的新郎在婚禮前一夜表 演。在這種背景下表演的肚皮舞,純屬民間生活中的一部分,格調質樸、內容健 康,富於濃郁的民間舞色彩,可歸納為這個舞種的第一類。

第二類則是色情性的表演,古時候常由色藝雙全的妻妾嬪妃和歌舞伎在宮廷中 為皇帝表演,動作主要在腹部和胯部上,具有強烈的性刺激。

第三類介於前兩類之間,可稱為「酒吧風格」,舞者大多在酒吧或夜總會表演。如果舞者受過良好的訓練,技藝上可能要高出民間和宮廷這兩類,動作更加優美動人,舞臺上的調度也會更大一些,觀眾則是那些花錢買票入場者。

不過,近年來,這種「酒吧風格」的肚皮舞開始變得越來越商業化和娛樂化,將藝術性拋到了腦後,進而使其變成了黃色、低級、下流的玩意兒。這類肚皮舞者有時完全不顧正宗的訓練和嚴格的規範,一味地賣弄色相,以求多賺些鈔票。這種低劣的表演曾一度玷污了肚皮舞的名聲,據記載,早在1893年,在芝加哥世界博覽會上,這種舞蹈由一位藝名為「小埃及」的年輕舞女首次公演,而且一鳴驚人,主辦演出者為了招攬更多的觀眾,便率先稱之為「肚皮舞」,從此觀眾對它產生了淫穢和不雅的印象。久而久之,肚皮舞似乎與低級酒吧或夜總會畫上等號了。

不過,與此同時,純正健康的肚皮舞也透過高水準的舞者,流傳到世界各地,並登上歐美的一些大雅之堂,如1910年在芝加哥上演的歌劇《莎樂美》中,就出現這種純正無邪、優美動人的肚皮舞表演。

到了二十世紀的二〇年代,肚皮舞再次於開羅的夜總會盛行,埃及的肚皮舞者 又開始將這種起源於民間、優美動人的舞蹈藝術帶往世界各地演出,受到人們廣泛 的讚譽。

在今天的阿拉伯地區,人們再次習慣於在盛大的婚禮上跳肚皮舞。當婚禮的道道程序結束時,悠揚的樂曲聲響起,男女舞者便隨之起舞,跳出歡快的肚皮舞——這種屬於自己的民間舞。那酣暢淋漓的舞風,就像中國漢族人扭「秧歌」,以色列人跳「謝里拉」,波蘭人跳「波爾卡」,俄羅斯人跳「卡紮茨基」,愛爾蘭人跳

「吉格」,美國人跳「方塊舞」一樣。

對阿拉伯人、土耳其人及希臘人而言,肚皮舞這種源於中東地區的舞蹈,除在 各自的文化背景中略有不同之外,主要還是用肢體表情和音樂旋律編織而成的生命 花環,具有永不衰減且不可抵抗的魅力。對於遠離這種異國文化的西方人來說,肚 皮舞則是一種行之有效的健美體操,不僅能有效地修復女性生育後的體形,更能顯 著提高性生活的靈活自如,因此大受歡迎。

不過,中國人對這種舞蹈依然相當陌生,除了九〇年代初曾有一個大概來自土 耳其的肚皮舞團,在北京某大賓館進行過規模極小的演出之外,絕大多數的中國人 還不曾有機會一睹其卓越的風采。

埃及舞蹈攬勝

文明古國之一的埃及,不僅是金字塔和人面獅身像等世界奇蹟的故鄉,而且理 所當然地擁有一部燦爛輝煌、豐碩多采的舞蹈史。最早的埃及舞蹈,據說可以追溯 到史前時代,即西元前四千年的後半期。

古埃及的舞蹈異常繁多,但從現存的歷史遺跡中,我們不難發現一些共同的特徵,如僅穿透明而寬大的輕紗長袍,或者超短裙,以便使身體各個部位及其動作能讓觀眾一目了然,或者乾脆一絲不掛,僅在腰部繫上一條純屬裝飾性的腰帶;跳舞只是樂舞奴隸等下層人的事情,以便為不同階層的人士提供賞心悅目的感官享樂;在擁有多樣伴奏樂器的同時,徒手擊掌這種最簡單的節奏方式,占有極其重要的地位;舞蹈時,許多動作帶有高難度的雜技風格,雙腳鮮少離開地面,以保證身體的重心能始終牢牢地落在地面上。

古埃及的舞蹈大致可以分成十一類:

一是高體能舞蹈。這種舞蹈對於舞者來說,純屬發洩剩餘精力的最佳管道,因 為在強烈的節奏中手舞足蹈,不規則的動作將成為有規則的動作,而無意識的動作 便成為有意識的動作,整個過程形成自然、健康的有序行為。高體能舞蹈在肉體與 精神兩方面所產生的快感,足以令舞者和觀者雙方均得到某種滿足,並有效地彌補 生理上的疾患,解除心理上的鬱悶。舞蹈兼具這種強身健體的功能,古往今來始終 受到整個人類重視,現代的舞蹈治療便是以此為基礎。

二是雜技性舞蹈。舞蹈的蓬勃發展造就了舞者之間的競爭激烈,於是出現兩個發展方向,以便發揮各自的潛能:一個朝著優美動人、輕盈曼妙的審美方向發展,以強調舞蹈的審美價值;另外一個則朝著超乎常態、炫耀絕活的技能方面挺進,以挖掘舞蹈的身體潛能。許多這類舞蹈從造型來看,與中國雜技和武術中的「疊羅漢」非常相似,展示著出類拔萃的肢體柔軟度、張開度、爆發力和肌肉控制能力。

三是模仿性舞蹈。同其他各民族一樣,古埃及模仿性舞蹈最初的模仿對象是各類動物,因為早期的狩獵生活需要透過這種舞蹈,誘惑同類動物出現,以便加以捕獲;到了後來的文明社會,同樣是這類舞蹈,模仿的目的卻從原來的功利性轉化成娛樂性和藝術性,成為提供笑料、取悅於人的手段。此外,還有模仿植物的舞蹈,這種舞蹈一般較為抒情,具有較多的審美價值,更有跟大自然親近的功能。

四是雙人合跳的舞蹈。與後世的男女雙人舞截然不同,古埃及的雙人舞都是同性之間合跳,而且兩人的肉體之間充其量只有兩拳合抱,甚至僅以兩個拇指相互接觸,完全沒有後世雙人舞般相互摟抱或彼此纏繞。從流傳至今的圖畫上來看,即便是這些雙人舞,動作也都是相似的,這顯示古埃及觀眾對於一個人以上的舞蹈之審美趣味,更傾向於讚賞協調一致、整齊劃一的動作。

五是集體合跳的舞蹈。古埃及的集體舞蹈,大多不是為了表現什麼深奧的思想,只是藉由眾多舞者整體劃一的動作,傳達某種情緒。

六是戰爭舞蹈。這是部隊將士在閒暇時的娛樂方式,由大鼓手用鼓聲指揮眾 人的動作,而眾人不規則的動作中雖無任何高難度動作,卻每每融入他們澎湃的愛

國熱情。為了鼓舞士氣,有時會伴隨著幾聲吶喊,也有些國家的戰爭舞利用木棍相 擊,以製造鮮明的節奏。

七是表演性舞蹈。這種舞蹈常常帶入不同人物和戲劇化的衝突,動作之中往往 帶有情節。

八是音樂性舞蹈。如果是男女跳的雙人舞,舞者通常將兩根空心木棍相擊為節 奏,時而獨自起舞,時而兩人共舞,但男子求愛的主題顯而易見,而女子的故作羞 澀也是一目了然。整個舞蹈均由瓊克琴、六弦琴、卡那拉琴、單管笛和雙管笛、手 鼓和響板伴奏,樂聲悠揚、旋律動聽。

九.是侏儒舞蹈。侏儒善舞是古埃及的文化現象,因此擁有一位善於跳舞的侏 儒,是許多埃及國王的嗜好,甚至衍生出以侏儒送禮的習俗。侏儒的動作無疑是滑 稽幽默的。

十是葬禮舞蹈。葬禮舞蹈可分三種:第一種是祭祀舞蹈,這是祭奠死者儀式上 不可缺少的一部分;第二種是哭喪舞蹈,這是表達送葬者悲哀情緒的舞蹈;第三種 是安魂舞蹈,這是生者撫慰死者靈魂的舞蹈。

十一是宗教舞蹈。舞蹈在古埃及宗教事務中是不可分割的一部分,各種宗教儀 式上都會出現舞蹈。但據考證,當時崇敬神靈的舞蹈與取悅國王的舞蹈之間,幾乎

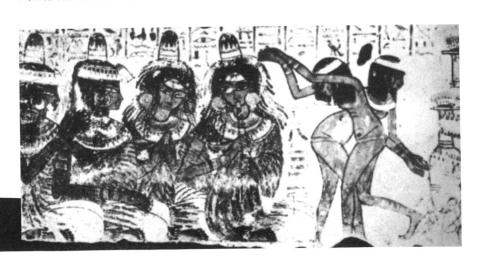

沒有什麼差異。不過,舞者往往是女性,她們不是赤身裸體,就是披著前襟大敞的長袍。如果在驅邪的儀式上跳舞,她們還會擊鼓,並揮舞樹枝,以威嚇對方。由此可見,當時女性在父權社會中,已經淪落到了底層的地位。

古今夏威夷的草裙舞

提起美麗的東方明珠夏威夷,人們首先聯想起那四季如春的海洋性氣候、首屈 一指的海灘、浪漫情調的衝浪、深紅色的傘狀島花桃金孃、令人神往卻又使人顫慄 的火山岩漿,更有那頗具熱帶風味和異國情調的草裙舞。

草裙舞又稱呼拉舞,是個世界上多數人都不陌生的夏威夷名詞。自從早期白人探險家首次登上此處的海岸,並被這迷人的群島所陶醉時,草裙舞就成了一種享受自然美的途徑,以及招待客人的佳品。不過,對夏威夷當地人民來說,草裙舞的意義就遠不止如此了一它在不同的時代和不同的面向,表現出不同的內涵,其中不僅含有美和大自然,還囊括宗教的獻身精神、歷史的傳奇色彩,以及一個生機盎然、熱愛自然、歡樂無比的民族每時每刻的真實生活。

實際上,草裙舞是一種將舞蹈、身段和吟唱融為一體的藝術,由男子和女子站立或坐著表演。它大致可分兩類:第一類是描述性的草裙舞,通常透過模仿和象徵性的身段與手勢,再現樹葉搖曳、鳥類飛翔等自然現象,划船、衝浪等體育運動,歷史傳說或神話故事,某位女王傾國傾城的美貌等等;第二類是宗教性的草裙舞,往往出現在神殿舉行的儀式中。希臘神話中有舞神忒爾西科瑞,印度神話中有舞神濕婆,夏威夷人也有自己的草裙舞之神一拉卡。

草裙舞還是夏威夷人進行生殖崇拜的儀式活動,通常需要一位處女出來翩躚起舞,以娛眾神。但是,有時人們苦於找不到真正的處女,於是想出了變通的新招數:乾脆讓九位已婚的美女代替,以當地人的話來說,叫做「以量頂質,以多替少」。

最早的草裙由黃色桑樹皮纖維與綠色鐵樹葉編織而成,演變至今,發展出更多的 材質和款式一有用玻璃紙縫製的,也有透明紗縫製的,還有帶絲質流蘇的,甚至還有 好萊塢影星們穿的那種紗籠裙。對此,研究家和表演家褒貶參半,各執己見。然而,

因與大自然同在而歡樂祥和的草裙舞。

有一個事實卻不容忽視:桑樹皮和鐵樹 葉製成的裙子幾天工夫就乾枯了,而現 代質料的裙子卻可以穿一輩子。

古老的草裙舞有一套嚴格的訓練方法,並對選擇以此為業的青少年男女,制定了種種清規戒律,無論衣食住行、娛樂學習,當然更有練舞,都得循規蹈矩。十九世紀前,夏威夷仍是獨立王國時,草裙舞主要是供國王欣賞的宮廷娛樂活動,唯有相貌出眾、品行端正的少男少女,才有資格入選學舞的行列。宮廷當時設有舞校,聘有舞師,學生不僅學習舞

技,同時學習舞史、哲學和其他知識,學成之際,得在隆重舉行的畢業演出後,才能 單獨表演。

草裙舞者除下身著草裙外,上身穿緊身背心,色彩規定為紅、黃、紫三種。草裙舞的基本動作有六套,主要是身體的舞動,特別是臀部的左右擺動,手臂則隨之前後、左右、上下舞動。

草裙舞的魅力,除了那沁人心脾的鮮花編成的花環,還有那隨風搖曳的草裙和開朗抒情的動作,以及那些戴在頭上、掛在胸前、套在腳上,既能伴奏,又能為舞蹈增添野趣,由鯨魚骨頭、牙齒和海生貝殼串成的裝飾鏈環。

今天的草裙舞,有藝術性和娛樂性兩類。在夏威夷的賓館、飯店、大型宴會、節慶典禮上,人們可以看到許多訓練有素的草裙舞團。但唯有在私人宴會上和家人的團聚中,它才成為一種真正的平民藝術。道地的夏威夷人,無論男女老少都能跳上幾段草裙舞,草裙舞是他們生活中不可缺少的一部分。

歷史背景與舞蹈概貌

在台灣的近代劇場舞蹈史上,外來影響主要來自日本。從史料來看,自二十世紀三〇年代開始的現代舞歷史,與中國大陸一樣,均是源於日本「現代舞之父」石井漠,以及江口隆哉和宮操子等人傳來的德國現代舞,即瑪麗·魏格曼(Mary Wigmsan)創立的「表現主義舞蹈」或「新舞蹈」體系。

後人譽為「台灣舞蹈第一人」的林明德,以及李彩娥、蔡瑞月、李淑芬都曾東 渡扶桑學舞,大多成為日本現代舞大師石井漠的弟子,並對古典芭蕾也有所涉獵, 返台後均為台灣舞蹈的發展作出貢獻。

1949年前後,來自對岸的李天民、劉鳳學、高梓、高琰等舞蹈家,為台灣的島嶼舞蹈文化輸入了較多的中原色彩。1954年開始舉辦的民族舞蹈大競賽,不僅為台灣舞蹈界提供了相互學習的機會,使民俗舞蹈的再創作獲得豐富多采的素材,並留下了一些經得起時間考驗的佳作。

現代舞在台灣

1957年和1966年,蔡瑞月曾先後兩次邀請美國現代舞蹈家金麗娜(Eleanor King)和旅美的台灣現代舞蹈家黃忠良來台授課,為台灣現代舞的未來發展播下了種子一游好彥、林懷民、崔蓉蓉、陳學同、麥美娟、雷大鵬、林絲緞、王森茂等新一代的舞者,爭先恐後地進入黃忠良的現代舞課堂,品嘗現代舞的滋味,並隨後奔赴海外深造。

1967年,保羅·泰勒(Paul Taylor)舞蹈團赴台公演,為台灣舞者打開了又一片現代舞的新天地。同年8月,旅美現代舞蹈家王仁璐返台,舉辦現代舞講習班,首次正式引入風行於世界各國的瑪莎·葛蘭姆(Martha Graham)技術;翌年夏天,她於中山堂規模盛大地舉辦了台灣有史以來第一次風格較為純粹的現代舞發表會,開啟了年輕一代舞者認識美國現代舞的大門。

1968年,游好彥最早出征,繞道西班牙,獲得皇家藝術學院的畢業文憑後飛往美國紐約,在「二十世紀三大藝術巨匠之一」的美國現代舞大師瑪莎.葛蘭姆當

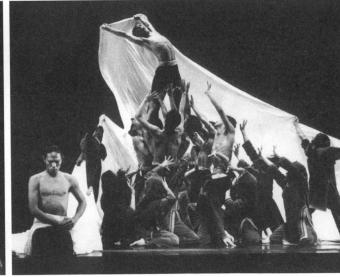

代舞校就讀,很快便脫穎而出,成為葛蘭姆舞團中的第一位台灣舞者和助教,在輝煌的西方現代舞蹈史上,第一次留下了台灣人的名字。1982年,游好彥在留學海外十四載之後回到台灣,為台灣舞蹈界輸入了一股強勁的陽剛之風。

至於,林懷民與大多數台灣前輩舞者不同的是,1970年赴美時已從政大新聞系畢業,具有較高的文化水準和獨立思考能力。起初,他在密蘇里大學新聞系攻讀,後轉入愛荷華大學英文系創作班深造,1972年取得文學碩士學位。是年,二十五歲的林懷民同樣進入葛蘭姆舞校深造。一年後,他返回故鄉,立即創辦了「雲門舞集」(以下簡稱「雲門」)這個立志「中國人作曲,中國人編舞,中國人跳給中國人看」的台灣現代舞團。十年的時間便使雲門成為蜚聲中外的台灣現代舞團,更成為寶島文化界的重要話題。林懷民和雲門以一系列舞蹈精品,啟動了廣大台灣民眾對舞蹈的熱情和強烈的憂患意識,如《薪傳》、《紅樓夢》、《春之祭禮》、《夢土》、《我的鄉愁,我的歌》、《九歌》、《流浪者之歌》、《水月》等等,並成為整個台灣一面鮮豔奪目的文化旗幟,更成為台灣人民文化生活中不可或缺的部分。

長期、全面、系統地研究、實驗和傳播現代舞的理論與實踐,融中西文化精華於一體,竭力創造出既有西方「新」舞蹈的科學方法,又有中國「古典」美學的恢弘氣派方面,劉鳳學的工作堪稱典範。她先後赴日、德、英三國系統學習現代舞的理論與創作,並於1987年以62歲的高齡獲得英國哲學博士的學位,成為台灣舞界歷史上的第一位博士。作為編舞家,她四十年來始終以高漲的熱情、清醒的頭腦和科學的方法,潛心編舞不輟,特別是自1976年創建了「新古典舞團」以來,已創作並演出一百二十餘部舞蹈作品,其中包括中國古代舞和新編的中國現代舞兩大類,代表作包括《蘭陵王》、《皇帝破陣樂》、《現代三部曲》、《布蘭詩歌》、《沉默的杵音》、《曹丕與甄宓》等等,其中有不少是大型舞劇。這些作品題材和體裁豐

富多樣,但其共同點則可概括為一充盈的動作張力、清晰的空間調度、複雜的時間維度、凝重的歷史厚度、活躍的現代意念、濃郁的中國色彩和鮮明的個人風格。

繼這三位現代舞開拓者之後,崛起的新一代被稱為「中生代」,而二十至三十歲的更年輕一代則被稱為「新生代」。這群中生代舞者多於八〇年代初赴美,八〇年代後半期陸續返台,開始闖蕩和摸索各自的藝術道路。

與八〇年代整個世界文化趨向多元的大格局同步,他們的專業出身也是不盡相同,不少人曾是「雲門」的資深舞者,在舞蹈觀念、文化傾向、審美趣味、留學方向等許多方面,均深受文人型舞者林懷民的影響,如王雲幼、吳素君、葉台竹、鄭淑姬、劉紹爐等等;更有一些自幼酷愛舞蹈,從英國文學和人類學等非舞蹈科系畢業後才赴美正式習舞,並在完成學業後返台開始專業舞蹈生涯的,如平珩、羅曼菲、陶馥蘭等。他(她)們於八〇年代借助於起飛的台灣經濟,紛紛飛往美國,在整個社會文化的大環境和高度發達的舞蹈局面中,細心地體會西方的文化精神,系統地學習美國現代舞的創作觀念和方法,並且攻讀了碩士學位,因此可說是知識

結構比較完整的「文舞雙全」型人才。此外,還有林秀偉、陳偉誠這些優秀的舞蹈家,他們從「文大」(文化大學)和「雲門」一頭鑽進現代舞的創作和表演,至今依然充滿創作靈感與熱忱。

1993年問世的台北越界舞團,是台灣現代舞又一道生機勃發、亮麗耀眼的風景,四位創始成員葉台竹、吳素君、鄭淑姬和羅曼菲均為「雲門」的資深且資優的舞者,人到中年卻對現代舞欲罷不能,故而自組舞團,在教學之餘繼續編演不輟,讓豐富的閱歷融會深邃的思想,透過圓熟的肢體綻放深具力度的光彩。大家公推羅曼菲為團長,並特別邀請旅澳優秀華人舞蹈家張曉雄加盟,而作品則力求寧缺毋濫,其中尤以香港編導家黎海寧量身打造的《傳說》、羅曼菲根據黑澤明電影改編的《蝕》,令人回味無窮。

1999年,「雲門」這棵台灣現代舞的大樹又發新枝—雲門舞集二團,以青春的陣容、專業的水準、多樣的風格、敬業的精神,透過不拘一格的演出和講座,把現代舞容納百川、推崇原創的觀念、方法和技術,乃至整個舞蹈藝術的知識,一目了然地推介給各行各業各年齡層的民眾,為舞蹈藝術的大眾化貢獻心力。

值得注意的是,八〇年代美國的整個文化氛圍屬於「後現代舞」風格,早已不是「古典現代舞」一統天下的局面了。因此,由青年舞蹈管理家平珩主持的皇冠小劇場,在扶持台灣新人新作方面,發揮了極其重要的作用一劉紹爐、陶馥蘭、古名伸等人的首次個人舞蹈展演,都是在此舉辦的。同時,皇冠小劇場還利用每年寒暑假舉行舞蹈營,邀集海外名師前來教學,教學的內容不僅包括各派的訓練技術,而且還有舞蹈理論,讓舞蹈專業的學生以及舞蹈界的專業人士不斷獲得最新資訊,久而久之,在整個舞蹈界積聚了更多專業化的理論與實踐經驗,為台灣舞蹈的多元化未來打下了堅實的基礎。

台灣八〇年代崛起的中生代中,在「雲門」之外成長茁壯的佼佼者也大有人在,如肖渥廷和肖靜文姐妹。當然,也有一些人完成學業之後繼續留在海外發展, 但仍不時返回故鄉或演出或教學,將國際的最新資訊、成果及時帶回台灣,如林原上、余能盛、余金文、餘承婕、王國權等人。

芭蕾在台灣

許清誥和康嘉福二人是台灣最早的芭蕾舞蹈家,他們都是當時日本職業芭蕾舞團的主要演員,有趣而重要的是他們都是男性。在那個時期,還有不少人活躍於台灣各地,如彰化的辜雅琴、台南的黃秀峰、台中的張雅玲等等。

光復後,蔡瑞月返台首次公演中所跳的《白鳥》,是迄今為止所知道的台灣 舞者在台灣表演芭蕾的第一人。在各個舞蹈社的基本功訓練中,芭蕾占據著主導地 位,因此芭蕾用品行業也應運而生,從足尖鞋到芭蕾舞裙,都一一由日本進口改為 台灣生產。 早期的舞蹈社中,黃秀峰舞蹈研究專攻芭蕾;到了1956年前後,在日本積累大量表演和教學經驗的許清誥和康嘉福陸續返台,前者成為台灣第一個採用芭蕾法文術語上課的老師,而後者則引進完整的芭蕾舞劇創作方法,比如結構的概念、慢板與快板、雙人舞的模式等等。康嘉福隨後還與傳人蔡雪惠,合作演出了《柯貝麗姬》(Coppelia)全劇。

台灣的第二代芭蕾舞蹈家與第一代人相同,皆與日本芭蕾舞蹈界保持密切的關係,如姚明麗、蔡雪惠、蘇淑惠等人。然而,台灣的生態畢竟不同於日本,對西洋文化的接受障礙遠遠大於日本,加上沒有職業舞團提供就業機會,更礙於家長們心目中不乏「萬般皆下品,惟有讀書高」等儒家思想作怪,學習芭蕾充其量只是一種洋化教育的薰陶和點綴罷了。因此直到七〇年代末之前,台灣本土的芭蕾演出大多維持在舞蹈社的業餘水準,而觀眾則習慣於欣賞西方芭蕾舞團的演出。

直到1979年,這種狀況才有所改觀。芭蕾舞蹈家姚明麗應遠東音樂社之邀組織舞團,首次推出技術難度高的浪漫芭蕾舞悲劇代表作《吉賽爾》,廣受好評。同年,台北市政府舉辦音樂季,她又推出了古典芭蕾舞劇的扛鼎之作《天鵝湖》,聘請吳素芬擔任女主角,再度掀起古典芭蕾熱,帶動了華岡舞蹈團、台北藝苑芭蕾舞團的相繼成立,以及《火鳥》、《仙女》、《海盜》、《睡美人》等芭蕾舞劇的上演。

為了提高台灣的芭蕾水準,從教學入手成為強而有力的舉措。自八○年代後期以來,各大專院校舞蹈科系、舞蹈班和舞蹈學校,或獨資、或合資,紛紛從海外(如荷蘭的李昂·康寧(Leon Collins)、美國的霍華德·拉克(Howard W. Lark)和大陸(大多取道香港而來,如石聖芳、張大勇等)聘來優質的芭蕾教師。

九〇年代以來,儘管台灣依然沒有政府出資的職業芭蕾舞團,但芭蕾的訓練水準卻出現了一個躍進,王澤馨、范光麟、陳豔麗等新一代台灣舞者分別成了美國洛杉磯古典芭蕾舞團、亞特蘭大芭蕾舞團、亞利桑那芭蕾舞團的領銜主演、獨舞演員。陳豔麗1995年返台,在姚明麗再次推出的《天鵝湖》中挑起大樑。1995年元月,賴秀峰等人又推出了新版的芭蕾舞劇《吉賽爾》,特地邀請的男女主角分別是北京舞蹈學院培養出來的國際芭蕾明星李存信,旅美的陳豔麗,以及從本地甄選出來的王倩如。目前,台灣有三個輕便小型的芭蕾舞團:台北室內芭蕾舞團、首都芭

蕾舞團和高雄城市芭蕾舞團,但都是非職業性的。

爵士舞在台灣

台灣最早學爵士舞之人是許仁上,時間是六〇年代初。他曾多次赴美、日學習,返台後四處傳授爵士舞的同時,還先後創立了四騎士合唱團、佳佳舞團、星星舞團和台北舞藝舞團,並發表自己創作的爵士舞,影響甚廣。1996年春,在台灣皇冠小劇場舉辦的「第三屆皇冠藝術節」上,這位滿頭銀絲、年滿六旬的舞蹈家受邀為特別嘉賓,參與了吳佩倩舞極舞蹈團演出的《爵士舞之巡禮》。他在根據美國爵士樂名曲《紐約,紐約》自編自跳的獨舞中,融合了爵士舞與踢踏舞的精華,日本風味的百老匯動律和服裝、精湛過人的演技,加上生動有趣的自我介紹,讓人留下了深刻的印象。

早年學過古典芭蕾的金澎,後來師承日本名家學習爵士舞,並在許仁上的合唱團擔任主唱演員,因在百老匯風格的歌舞節目中表現出色,曾於1973—1975年加入「麗風唱片公司」,錄製了數張個人演唱專輯。他赴紐約深造百老匯歌舞劇表演後返台,一面繼續載歌載舞的表演生涯,一面為他人的演出擔任策劃和編導。1996年春,金澎也應邀與吳佩倩舞極舞團同台,以多才多藝的表演博得觀眾熱烈掌聲。

在推動台灣爵士舞發展的新人中,吳佩倩當是最踴躍積極的先鋒。這位號稱一連看了三遍獲奧斯卡編舞金像獎肯定的歌舞片《西城故事》後,才對爵士舞立下海誓山盟的女子,1976年以中國文化大學舞蹈系第一名的成績畢業。1981年,她赴紐約深造三年,先後在艾爾文·艾利等多所爵士舞名校以及紐約大學,鑽研不同流派的爵士舞技術、編舞、歷史與理論。1984年11月返台後,這位「唯一」赴美有系統專攻「爵士舞」的台灣舞者,在文化大學、皇冠舞蹈工作室和舞藝中心擁有了一席之地:以科班出身的爵士舞教師身分,正式展開推廣爵士舞的艱辛歷程。同時,她成為現代舞名家游好彥的舞團演員之一,內心始終秉持著一個目標,那就是把苦學三年的爵士舞技巧和編舞方法帶回台灣。1989年,她一面擔任游好彥舞團再度公演的《魚玄機》的女主角,一面在多方鼓勵督促下,正式創立「吳佩倩舞極舞團」,

62 第四章 台灣舞蹈概略

並參加台北幼獅藝文中心「新生代舞展」的個人展演活動。在往後的數年,她全心投入爵士舞的創作之中,並多次在全國進行巡迴公演,從而將爵士舞的影響擴大到全國各處。

丹尼·李(Danny Lee)是旅美台灣流行歌舞明星,渾身散發的英氣與滿臉洋溢的稚氣,形成絕妙的對比。他是美國大西洋城和拉斯維加斯的當紅舞星、美國流行歌壇巨頭一王子(Prince)的專屬舞者,更曾為流行歌舞巨星麥可·傑克遜的世界巡迴公演編舞,一度成為美國三家著名媒體一全國廣播公司《今晚演藝》的舞蹈專欄、有線電視台的《演藝圈》和《人物》雜誌的專訪對象,受到國際的共同矚目;他曾兩次返台教學、編舞和公演,不僅讓台灣觀眾見識到世界一流的爵士舞,也為台灣的爵士舞教學和創作注入了一股新血。

民族舞在台灣

對於原住民豐厚舞蹈遺產的關注與蒐羅,早在四〇年代末便已開始,李天民與余國芳夫婦、劉鳳學等前輩們均付出艱辛的努力。1990年歲末,「原舞者」這個原住民歌舞團在高雄市成立,十八位使命感強烈的原住民後裔成為首批舞者。翌年4月1日,該團在高雄市中正文化中心至德堂首次亮相,兩千多個席位座無虛席,臺上臺下淚水交融成一片。同年秋天,台北國家戲劇院舉辦《原住民樂舞系列》,原住民舞蹈首次登上國家級表演場地,此舉成為台灣舞蹈界九〇年代十大盛事之一。

歷年來自中國大陸赴台的舞蹈家們,對於正宗民族舞在台灣的傳播,以及當地民族舞的蓬勃發展,發揮了重要的奠基作用。而對於土生土長的台灣民族舞蹈家來說,這些來自對岸,帶有極大再創作成分的民族舞,無意間成為他們「極力從書籍、圖片去建構對中國的幻想」,創作自己的民族舞的榜樣。

高梓與高琰姊妹倆,從小就對戲曲表演藝術產生強烈的興趣。姐姐高梓曾赴美深造四年,學成歸國後曾擔任北京和南京的知名大學體育系主任和舞蹈教授,1949年移居台灣,繼續從事舞蹈教育。妹妹自金陵女子文理學院體育系畢業後,也在多所名校任教,1949年移居台灣,在師範大學等院校任舞蹈教授,1964年創辦了台灣第一所高等舞蹈教育機構一中國文化大學舞蹈系,並出任系主任和教授。1966年,應邀赴美國和加拿大教授中國民族舞,傳播中華民族優秀的舞蹈傳統,大受歡迎。1968年,她為舞蹈系學生創辦了華岡舞蹈團,並率該團出訪許多國家。

身為出色的舞蹈編導家、教育家、研究家和組織活動家,李天民以充沛的生命力和旺盛的創造力,開拓出許多前所未有的領域:1948年赴台,隨即開始搜集、研究台灣原住民的舞蹈,成為最早關注這種舞蹈的研究家之一。他與夫人余國芳集四十餘年的不懈努力之大成,編撰了三大卷的《台灣原住民舞蹈集成》,其中囊括了九個部族的舞蹈。他所創作的《中華歷代衣冠文物樂舞》和《各民族服飾與樂舞》,在台灣首開舞蹈與服飾相結合之先河。從1952年開始,在一年一度的台灣民族舞蹈比賽上,他

擔任評審長達二十年之久,竭力推動寶島民族舞創作與教育的發展。

郭惠良畢業於台中師範學院,是台灣長期從事少年兒童舞蹈教育與創作的資深舞蹈家。從五○年代起,她開始深入城鄉,研究台灣本土藝術及相關的民俗與祭儀,創作演出了《台灣鄉土情》等大批民族風格的舞蹈。1964年,身為國小舞蹈教師的她,大膽而有效地改革了當時的舞蹈教學形式一舞蹈唱遊,並先後創辦了「綿綿舞蹈教室」和「綿綿兒童舞蹈團」。該團在海內外各類舞蹈比賽中,前前後後共獲得八十五項大獎,其中包括女兒陳學綿在南非獲得的獨舞和雙人舞冠軍。

身兼表演家、編導家、管理家、教育家和出版家五位一體之人,蔡麗華是獨一無二的。她畢業於台灣師範大學,六〇年代開始搜集、整理台灣的民族舞,並數次赴福建采風探源。1978年以來,她創作的《台灣跳鼓》等作品,獲南非國際舞蹈大賽的四面金牌。1980年,她又以台灣廟會節慶舞蹈一《慶神醮》,獲法國第戎國際舞蹈大賽銅牌。1988年,她與人攜手創辦了台北民族舞團,立志成為「以台灣本土風格舞作獨樹一幟」,並「以重建傳統舞藝,開創台灣民族舞蹈新境為職志」。舞團成立十多年

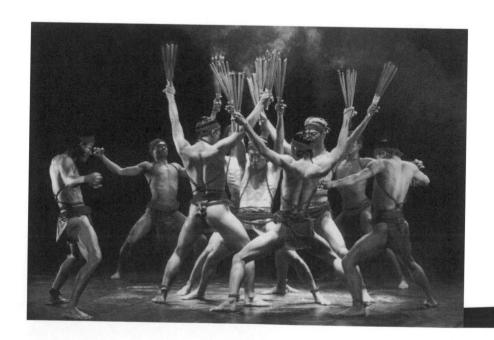

來,已遠赴海外巡演十餘次,足跡遍布三十多個國家的大舞臺和舞蹈節,並總是載譽而歸。1996年,她成為台灣高等舞蹈教育機構中第五個舞蹈系的系主任,之後又赴美攻讀舞蹈碩士學位。在沒有任何外援的情況下,她自掏腰包,孤軍奮戰整整兩年,創辦了台灣五十年來的第一本專業刊物一《台灣舞蹈雜誌》。兩年的時間裡,出版了十八期圖文並茂、品質精美的刊物,受到海內外華語讀者的熱烈歡迎。

1978年,在歷屆民族舞蹈大賽上多次獲獎的林麗珍,又以《不要忘記你的雨傘》這場舞展藝驚台灣舞壇,並博得「台灣舞界難得的編創奇才」之美譽。更令人吃驚的是,這樣一位才女居然為了相夫教子而激流勇退,將生活的焦點從創作轉入家務,一別舞臺生涯就是十七年之久!1995年5月,她在各方的激勵、期待下,以台灣宗廟文化之人文精髓編創的大型舞作《醮》,再度轟動藝壇,引起人們的驚異,更博得眾家的讚歎!在長達八十分鐘的作品中,她所表現出的敏銳洞察力,帶有典型的、甚至超乎尋常的女性細膩,在探索人類內心世界時所流露的那份深邃和周全,以及那股對大地母親、對列祖列宗、對寶島台灣的永恆情結,不僅氣勢磅礴,還昇華了作品的主題,彰顯了個人的靈氣,更讓人們領悟了她放棄舞臺十七載的內在必然性。

繼李天民、高琰和劉鳳學,陳華、林阿梅和閻仲玲等兩批大陸舞蹈家,分別於四〇和七〇年代赴台後,郭曉華和孔和平屬於第三批赴台的大陸舞蹈家,是受到台灣舞界普遍認可的舞蹈伉儷。兩位舞蹈家均出自古都西安,八〇年代初移民香港,在香港舞蹈團擔當首席和編舞。在首任總監江青以及曹誠淵、黎海寧等香港舞界棟樑的關照和支持下,郭曉華的編舞才華,以及「中學為體、西學為用」的創作路徑得以拓寬,自編自演的女子獨舞《走西口》在香港市政局主辦的青年編舞大賽上,一舉奪得現代舞組的冠軍。此後,她兩次赴美深造編舞,視野大開,隨後應邀赴英、美、日多國編舞,備受好評。

1988年末,她赴台灣教學,隨後移居至此,教舞編舞並進,代表作包括《舞花武旦》、《遊園驚夢一旦角的變奏》等。她的作品結構嚴謹、發人深省,將濃郁的當代氣息和深厚的傳統底蘊融於一體,在國際舞壇上備受矚目。1991年,她為台北民族舞團編導的群體《鼓舞》在南非舉辦的國際現代民俗舞大賽上,奪下冠軍!孔和平在素以師資強大著稱的「國立藝術學院」舞蹈學系任教以來,教學態度和品質都得到肯定與讚揚,為學生創作的舞蹈《喀爾馬克琴曲》,海外公演時受到各國觀眾的喜愛。台灣著名舞評家盧健英,以「脫離傳統民族舞蹈的窠臼,強調現代與創新」,評價這兩位舞蹈家的風格。

秘克琳(Fr. Gian Carlo Michelini)出生成長於文藝復興的故鄉——義大利,少年時代透過《馬可·波羅東遊記》,認識了地域遼闊的中國及其博大精深的文化,並產生嚮往之情。1964年,三十歲的秘克琳擔任神父,遠渡重洋來到台灣,試圖在這座寶島上實現自己藝術天國的神聖理想。他沒有留在台北、高雄等繁華的大都市,選中了偏僻的羅東鎮落腳。在經費匱乏、人力短缺的情況下,他終於草創了如今被台灣舞界譽為「最活躍的民族舞團」—蘭陽舞蹈團。三十五年過去了,團員們換了一代又一代,教員們走了一批又一批,但秘神父卻堅守陣地,秉持著「推廣、研究、創作中華民族藝術文化教育,舞著、舞著,國界、政治、仇恨都因相互瞭解而消融了」的宗旨,始終不渝。

土風舞在台灣

西方土風舞進入台灣之前,最接近這個概念的是1952年中華民族舞蹈推行委員會發起的《中國聯歡舞》。台北萬華國際青年會則是最早在台灣開辦土風舞課程的機構,而較有系統的教學則開始於1957和1961年,素有「德州旋風」美譽的土風舞

名師李凱·荷頓(Rickey Holden),赴台傳授了幾十支土風舞及其樂曲,使台灣民眾對這個包羅萬象的舞種,有了較為完整的認識。

李凱培養出不少台灣弟子,如湯銘新、廖幼芽、楊昌雄等等,而他留下的那些土風舞在很長一段時間裡,一直是台灣土風舞老師們的基本教材。這些舞蹈不僅多姿多采、異國情調十足,而且健康、活潑可愛,因此,憑藉著舞蹈本身的魅力存活下來、發展下去,甚至在政府正式頒布禁舞令時,不但未遭禁止,反而被視為一種群眾性、教育性和聯歡性的舞蹈,得到提倡和推廣。

翌年,大專學生土風舞研習班深入推廣這種舞蹈,當時的省立台北師範學校 (今為國立臺北教育大學)還將舞蹈社改名為土風舞社,由校長率領全校師生同跳 土風舞,並由管弦樂團伴奏,可謂盛況空前。在推廣美國人李凱帶來的土風舞過程

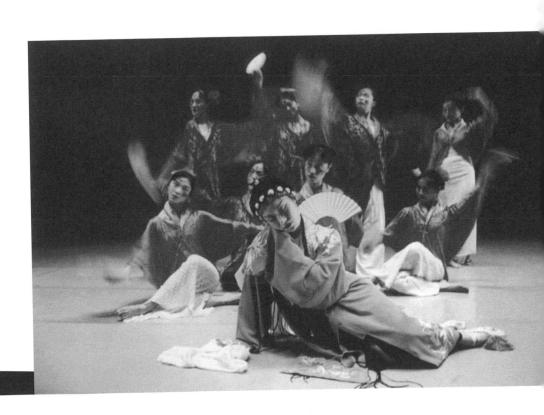

中,師範大學、青年會、救國團、國際學舍則是四個傳播站,而四處奔走宣揚的就 是「台灣土風舞之父」張慶三。

1963年,張慶三還在師範大學求學期間,已經開始活躍異常,不僅四處教舞,還編寫、出版了許多教材,更募款錄製了唱片。這一年,他根據音樂劇《風流寡婦》中最後一段插曲音樂編導的《風流寡婦華爾滋》,成為第一支台灣人以外國舞曲編創的土風舞作品。隨後,他大力提倡台灣人自己創作「中國土風舞」,而他所創立的「弦歌世界民俗舞團」迄今已有三十多年的歷史,是台灣唯一的土風舞表演團體。

舞團的資料及定位

據1995年出版的台灣《表演藝術團體彙編》(以下簡稱《彙編》)統計,台灣 共有八十六個舞蹈團,其中活躍於舞臺上和教學,並願為《彙編》提供詳細資料的 有三十一個。這三十一個舞蹈團裡,不同風格的舞種及其數量為:現代舞十四個, 芭蕾舞一個,民族民俗舞十三個,少年兒童舞兩個,國標舞一個。

這些舞團論創作、訓練和表演的水準,皆屬於當之無愧的「專業」,上文所研究和評論的就是其中的佼佼者,但若是按照大陸對「專業」舞團的定義:「全職」的、「全天候」的、工作受到保障的、演員拿全額工資的概念,台灣舞團中的「專業」舞團則僅有兩個:「雲門舞集」和「舞蹈空間」,其他的只能算是「業餘」舞團了。

舞蹈教育狀況

台灣面積雖不算大,但舞蹈人口卻相當密集,這得歸功於發達的舞蹈高等教育和普及的中小學舞蹈教育,以及兩者之間的搭配得宜。到目前為止,僅是大專院校的舞蹈系便已有五個。

中國文化大學簡稱「文大」,歸屬於藝術學院的舞蹈學系,是台灣最早的高等舞蹈教育機構,創辦於1964年,創始系主任為高琰教授,現任系主任為伍曼麗教授。專任師資中包括曾在紐約大學舞研所進修,擅長開設芭蕾、舞蹈創作和拉班舞譜課程的

伍曼麗教授,美國現代舞大師葛蘭姆唯一親傳的台灣弟子游好彥副教授,擅長中國舞和中國舞蹈史的陳隆蘭副教授,以擁有扎實國劇(即京劇)武功身段、深受學生歡迎的盧志明講師;此外,學術兼優、思想活躍,能開設現代舞、芭蕾和西洋舞蹈史的江映碧講師,以及主要教授民族舞和舞蹈創作,並對編舞與音樂的互動關係頗有研究的黃靄倫助教等等,也都在此任教。兼任教師中不同輩分的名家,則包括教授民族舞、舞蹈理論和生活禮儀等課程的高琰、留美歸來的古名伸和吳素芬。

「國立台灣藝術大學」的前身為創立於1955年的「國立藝術學校」,1970年夜間部在音樂科下增設了三年制的舞蹈組,開始招收高中畢業生。到了1973年,全校日間部已開設三年制專科七個科系,五年制專科三個科系,並在夜間部開設了三年制專科十個科系,其中包括仍屬夜間部的舞蹈科。該系學生曾在波蘭國際山地舞比賽中,榮獲創作類第二名。創始系主任為李天民教授,現任系主任為吳素芬副教授。舞蹈科系素有「舞者搖籃」的美譽,現有專任教師十一人,其中留美碩士吳素芬善於將芭蕾技巧中俄羅斯派的嚴謹、法蘭西派的流動和英格蘭派的優雅融為一體,並把個人豐富的舞臺表演經驗加進教學之中;唐碧霞的芭蕾技巧借助了美籍俄國大師喬治・巴蘭欽(George Balanchine)特有的「延伸」感,彌補東方人肢體線條的先天不足;曾在紐約的艾爾文·艾利舞蹈團學習萊斯特·荷頓(Lester Horton)技巧的楊桂娟,將這個鮮為人知卻頗為實用的訓練體系帶回台灣。當然,葛蘭姆和林蒙(José Limón)體系是美國古典現代舞的兩大支柱體系,自然也是必開無疑的訓練課程。蔣嘯琴曾是京劇名師梁秀娟的得意門生,對博大精深的中國傳統劇場表演藝術,擁有長期而深厚修養,深切懂得提高舞蹈系學生人文素養的必要性和追切性。此外,該系還有兼任教師七人,以及技術教師五人。

「國立臺北藝術大學」舊稱國立藝術學院,正式成立於1982年,舞蹈學系則誕生於1983年,該系招收願以舞蹈為終生職業的高中畢業生,學制五年。學生們在舞蹈、人文以及相關藝術學科的各門課程中,完成一百四十六個學分後方可畢業,並可獲得藝術學士學位。近二十年來,先後擔任過系主任的專家有林懷民、王雲幼、平珩、羅曼菲和古名伸,現任系主任是鄭淑姬。

1998年成立「舞蹈學系七年一貫制」,招收對象向下延伸至國中畢業生,入系

前三年為大學先修班,後四年為大學部。學生經過三年先修班的洗禮,通過公開甄 試之後,可以進入大學本部,畢業後取得藝術學士學位。

初創時,學校屬於五年制的藝術學院,屬公立性質,由台灣政府投下鉅資建成,所以最重要的軟體—師資,無論量還是質,在台灣都名列前茅,比如全院共有兩百多位老師,教導和幫助六百多名學生,平均三名學生便擁有一位老師,彷佛是個研究所。此外,該系也擁有一流的教學設施,包括八個採光足、通風佳,並裝設中央空調系統的舞蹈專業教室。特別重要的是,學生可以自由、免費地使用這些教室,直到晚上九點半。另外,系上還擁有一座舞臺設施齊備的小劇場。小劇場除用做師生的彩排和演出實習外,還經常為海內外著名舞團舉辦公演,深受觀眾歡迎。系裡的資料室收藏了號稱全台灣舞蹈科系中,數量最大、種類最多的各國舞蹈書籍和報刊雜誌。

1992年,林懷民在此創立了台灣歷史上第一個舞蹈研究所,並出任所長和導師。目前的碩士學位為實踐方面的MFA,分設「創作」和「表演」兩組,師資除林懷民這位前系主任外,還有美國哥倫比亞大學的舞蹈教育博士張中、紐約大學表演藝術研究所的舞蹈博士薩爾·穆吉揚托(Sal Murgiyanto)、德州女子大學的舞蹈博士莉莎·芙絲羅(Lisa Fusillo)、猶他大學的舞蹈碩士約翰·米德(John Mead)、台灣資深戲曲表演家梁秀娟、大陸著名青年編舞家郭曉華、美國芭蕾名演員霍華德·拉克等。

台南應用科技大學的前身,是簡稱「台南家專」的私立台南家政專科學校, 1964年該校成立董事會,翌年開始招收國中畢業生,1988年增設兩年制,招收高 中、高職畢業生,1997年台南家專改制為台南女子技術學院,2006年升格為「台南 應用科技大學」,素有「新娘學校」之美譽,深受社會各界人士的歡迎。

當今的舞蹈系原隸屬於音樂科的舞蹈組,成立於1971年,到了1991年獨立成為舞蹈科,同時招收五年制日間部和兩年制日間部學生,成為南部台灣唯一一所高等舞蹈學府。2000年舞蹈組改制為舞蹈系,並設立大學部七年一貫制招收國中畢業生,2001年開始招收大學部四年制、二年制學生,目前採取大學部七年一貫制及大學部四年制。七年一貫制以「兒童舞蹈教育」為發展重點,四年制則以培育舞蹈教育人才為目標。現任系主任是擅長舞蹈編制與民族舞蹈的顧哲誠副教授,掛牌師資

中除資深兒童舞蹈教育專家黃素雪教授(兒童舞蹈教育學、少兒舞蹈創作等)、以 芭蕾舞教學見長的陳德海副教授之外,戴君安的現代舞技巧和兒童心理學,鍾穗香 的舞蹈創作、舞蹈治療,楊婉蓉的芭蕾技巧,都是頗受學生喜愛的課程。

1994年,位於台中市的「國立台灣體育專科學校」在體育舞蹈科下,開設了舞蹈組,使台中地區首次有了屬於自己的、正規化的舞蹈搖籃。同年,它招收了第一屆舞蹈專業的學生。1995年初夏時節,該校創立了舞蹈科,並首次獨立招收舞蹈專業學生四十名;1996年秋季開始,舞蹈科隨學校升格為國立台灣體育學院,同步晉升為舞蹈系,並於2004年成立體育舞蹈研究所。

台灣的舞蹈教育相當普及,尤其是考慮到全島總人口的數量,這種普及的程度 更是令人刮目相看。根據1996年的統計資料發現:台灣各地有十六所國小、十五所 國中和十五所高中(其中公立八所)開設了專業舞蹈教育實驗班,為五所大專院校 的舞蹈科系培植優秀的學生,為眾多的業餘舞蹈團培育人才,為整個舞蹈界培養觀 眾,為整個社會提升藝術修養。其中的佼佼者也可能考取國外藝術院校的舞蹈系, 如美國加州藝術學院舞蹈系、美國費城藝術大學舞蹈系、澳洲昆士蘭大學舞蹈系、 香港演藝學院舞蹈學院等等。

不足與缺憾

與大陸相比,台灣舞蹈界在現代舞的系統引進和蓬勃開展、專業人才的自由流動,以及舞蹈行政管理人才的訓練有素這三方面,具有顯著的優勢;但是,對於評論、史論研究人才的培養仍未得到足夠重視,更無一個獨立的舞蹈專業刊物,以致源源輩出的舞蹈新人、新作、新現象,得不到及時的研究、總結、評價和推廣。

台灣在舞蹈出版方面,無論與國際或大陸相比,也顯現嚴重的不足,主要原因仍在對理論人才的培養不夠重視。不過,到目前為止,已有張中、余金文、陳雅萍、陳德海等新人從美國取得舞蹈博士學位,更有李宏夫、吳宏集、趙綺芳、林婭婷、吳文琪、黃尹瑩等有志者正在英美繼續攻讀舞蹈博士,深信這種缺憾會在不久的將來得到彌補。

中國舞蹈溯源

中國的歷史悠久,疆土遼闊且民族眾多,是世界上最具連貫性和穩定性的國家。這或許是舞蹈,特別是古典舞蹈高度發達並豐富多樣的必要條件。

僅就目前已經掌握且足以為憑的具體資料來看,中國舞蹈歷史至少可以回溯到近六千年前。1973年,從中國青海省大通縣上孫家寨一座馬家窯類型的墓葬中,挖掘出來的彩陶盆,迄今仍是世界上發現的所有舞蹈形象中,年代最早的之一。經科學家們嚴格的碳十四測定和年輪校正,這件珍貴文物的產生年代,已經確定為五千至五千八百年以前的新石器時代,大致相當於炎黃二帝的時代,也就是中華民族形成的初期。它的重見天日,不僅結束了中國舞蹈史研究中原始部分長期以來缺少具體形象,只能仰賴神話傳說憑空想像的可悲局面,不僅使中國舞蹈史有形象可查的年代,從原有的殷商甲骨文象形文字(舞)的基礎上,向前推進了近千年,甚至可與西元前4000年左右出現在埃及路克索(Luxor)附近露天岩畫中,號稱「世界之最」的舞蹈形象並駕齊驅。

當人們憑藉著自己的想像,來到這只彩陶盆中的「未名湖」畔,細細觀賞並品味這三組五人聯臂而舞的形象時,禁不住要歎為觀止:早在近六千年前,中國人的想像力就已進入這般優美和諧、如癡如醉的境界,人類的舞蹈就已達到如此協調一致、高度發達的水準。

1973年出土於青海省大通縣上孫家寨舞蹈 彩陶盆·經學者鑑定為五千至五千八百年前 的作品。

那天池般聖潔的「未名湖」是 如此的波光粼粼,那天使般幽靜的 舞者們是那樣的與世無爭,而舞者 們隨風飄蕩的頭飾和微微翹起的尾

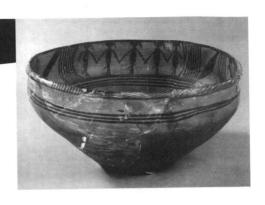

飾,以及位於兩端的舞者們那富於動感的手臂,將感情的餘波表現得淋漓盡致。

在習慣於想入非非的舞蹈家看來,莫非正是古人對湖水的這般熱愛,激發出了五千多年後的古典芭蕾舞劇代表作《天鵝湖》?或許恰是人類對群體動作的這種衝動繼續發揚光大,最後誘使「古典芭蕾之父」馬里厄斯·佩蒂帕(Marius Petipa,1818—1910年)將群舞固定為芭蕾舞劇中不可或缺的模式?或許就是對聯臂而舞這種形式的崇拜,致使俄國的編導大師列夫·伊凡諾夫(Lev Ivanov,1834—1901年)創作出那段膾炙人口的《四小天鵝舞》?

對於各種穿戴飾品的服飾研究家和設計家來說,彩陶盆舞者們那簡練的頭飾和短小的尾飾,分明可將有證可查的人類服裝史,再提前許多個世紀。

而在熱衷於苦苦考據的人類學家和社會學家看來,那一泓湖水清晰地交代了 人類祖先的生活環境和生存來源,聯臂而舞則明確地證明了先人們為生存而形成的 集體意識。

與其他各國、各民族一樣,中華民族最初也是能歌善舞的。這一點,我們不 難從如今除漢族之外各少數民族舞蹈的千姿百態、絢麗多采中想見。

或許是因為儒家的樂舞觀過於強調舞蹈的教化功能,致使舞蹈喪失了自身的 娛樂功能?或許是因為宋明理學過於規範人們的言行,窒息了中國人的舞蹈天性?或許是因為整個東方演藝傳統對綜合性的重視,直到中國宋元之後才勃然興盛,導致中國舞蹈的萎縮和戲曲的形成?或許是因為中國乃至整個東方樂舞傳統,大多

將跳舞視為父系社會中滿足男人聲色享樂的「女樂」,使中國舞蹈帶有濃厚深沉的女性色彩?或許是四方面的因素兼而有之?反正,如今的舞臺上分明地留下了這樣的遺憾:中國漢族人的舞蹈本能普遍受到了極大的抑制。

人們以往普遍認為,漢族民間舞中,只剩下龍舞、獅舞、秧歌、腰鼓、燈舞、綢舞、劍舞、花燈、旱船、高蹺、跑驢、竹馬、花鼓燈、採茶燈、霸王鞭、太平鼓、假面舞、小車舞等為數不多的十幾種傳統形式了。但事實遠非如此!據1964年的調查結果,漢族民間舞蹈流傳下來的多達七百種以上。另據1988年出版的《中國民族民間舞蹈集成》江蘇省卷提供的資料,僅是一個省的漢族民間舞就多達六十九個,其中許多舞種依然存在於鄉村小鎮的廣場街巷,繁衍在平民百姓的自娛活動之中,但從未搬上過舞臺,與都市觀眾見過面。

- 秧歌。速寫:江成。
- ② 腰鼓。速寫:江成。
- 3 跑驢。速寫:江成。
- 霸王鞭。速寫:江成。

朝鲜族的長鼓舞。國畫:郁風。

說得再詳細一些,僅是漢族的 《龍舞》這一個大的舞種,就包括了 《龍燈》(又分火龍、彩龍)、《布 龍》、《草龍》、《段龍》、《百葉 龍》、《板凳龍》、《紙龍》、《香火 龍》、《星子龍》、《鯉魚龍》、《牛 龍》、《羅漢龍》、《花籃龍》、《斷 頭龍》等幾十個小的種類。可見,即使 受到種種外在原因的遏止, 漢族人的 舞蹈天性並未泯滅,只是在都市中相 對蕭條罷了。

館 周 延 邊 少舞 淵 長 鼓 都風作长數譯

不同於漢族人的舞蹈本能受到某

程度的遏抑,少數民族由於大多地處偏遠,一直保持了各自感官中的天真無邪和無 拘無束的歌舞傳統,是漢族人所羡慕、讚歎為生活於「歌舞海洋」中的幸運兒。這 些舞蹈中最具代表性的,包括滿族的莽式、單鼓腰鈴,朝鮮族的農樂舞、長鼓舞、 **扇舞、僧舞,維吾爾族的賽乃姆、多朗舞、盤子舞,藏族的果諧、堆諧、鍋莊諧、 数**巴卓、羌姆,彝族的打跳、絲弦舞、煙盒舞、阿細跳月,蒙族的安代舞、 盅碗 舞、筷子舞,白族的繞山林,傣族的孔雀舞、象腳鼓舞,納西族的東巴舞,苗族的 蘆笙舞、鼓舞,壯族的師公舞、扁擔舞、銅鼓舞,瑤族的長鼓舞、祭祀舞,土家族 的擺手舞,俄羅斯族的踢踏舞,佤族的剽牛舞、木鼓舞,景頗族的木腦縱戈,黎族 的舂米舞、打柴舞,臺灣原住民的拉手舞、口弦舞、髮舞等等,可謂舉不勝舉。

根據2001年出版的《中國民族民間舞蹈集成》(30卷40冊)所提供的資料, 統計出全國民族民間舞蹈的總量多達兩千餘種,足以證明中國不僅是個人口大國, 而且是個舞蹈大國。

76 第五章 中**國舞蹈**

新中國舞蹈大事記

1949年,中華人民共和國成立,舞蹈從此走上專業化、正規化的發展道路。

新中國劇場舞蹈的發源地一中央戲劇學院

1949年7月1日,第一屆全國文學藝術工作者代表大會於北京中南海的懷仁堂召開,但舞蹈界的正式代表僅有吳曉邦、戴愛蓮、陳錦清、盛婕、梁倫和胡果剛六位,與其他類藝術相比,力量顯得非常單薄,大量地培養舞蹈和教育創作人才,成為全國舞蹈界的當務之急。

1950年中央戲劇學院(簡稱「中戲」)成立時,華北大學的舞蹈隊便加盟「中戲」,然後擴建成了新中國的第一個舞蹈團。「中戲」的規劃中包括創辦一個舞蹈系,系主任已確定為吳曉邦。但為了解決各地急需舞蹈人才的燃眉之急,不得不決定利用現有的條件,先辦兩個短期的基礎和進階班。

於是,1951年3月15日中央戲劇學院在同一天開辦了兩個學習班,一個是由中國舞蹈大師吳曉邦(1906-1995年)主持的「舞蹈運動幹部學習班」(簡稱「舞運班」),另一個則是由韓國舞蹈大師崔承喜(1912-1969)主持的「舞蹈研究班」(簡稱「舞研班」)。

「舞運班」的任務是「培養新舞蹈運動的人才」,課程設置包括自然法則、芭蕾、中國戲曲在內的舞蹈基礎技術課,包括文藝理論和舞蹈理論在內的理論課,以

1 滿族舞蹈。速寫:趙士英。

2 藏族舞蹈。速寫:趙士英。

3 蒙古族舞蹈。速寫:趙士英。

4 維吾爾族舞蹈。速寫:趙士英。

5 彝族舞蹈。速寫:趙士英。

6 納西族舞蹈。谏寫:趙十英。

7 瑶族長鼓舞。竦寫:捎十英。

8 傣族的象腳鼓舞。速寫:葉淺予。

及創編實習課、舞臺美術課、音樂課、文學課以及相應的文化課。師資除了吳曉邦親自授課之外,還有以葉寧為首的教研組,其中包括基礎業務課教師駱瑋、彭松、程代輝、梁世凱,中國古典舞教師高連甲、劉玉芳,代表性(即芭蕾舞劇中的「性格舞」)教師索科夫斯基夫婦,鋼琴伴奏趙似蘭、郭佩芳,生活幹事潘繼武,政治教師張衛華、楊蔚、田澤沛、陳紫雲,舞臺美術課教師張堯、余所亞,音樂課教師劉式昕、施正鎬,文學課教師林莽,文藝理論教師丁茫(張真)。

全班同學共六十一人,其中有四十七人來自各地文工團,入學前已有一定的專業基礎,而其他十四人為新生。他們中間的邢志汶、曹仲、羅雄岩、孫穎、李澄、 尉遲劍鳴、傅靜萍、劉恩伯、鄔福康、李秀廉、田靜、胡雁亭、郜大琨、滿恒元、 朱蘋、楊敏等人,畢業後均成為全國舞蹈界不同部門的棟樑之材。

與「舞運班」不盡相同,「舞研班」的任務是「一方面培養中韓籍舞蹈藝術人才,另一方面進行創作和演出(包括中國舞的研究和整理),二者又要相互結合。」至於師資,在韓國方面,有崔承喜本人、韓國三級國旗勳章獲得者安聖姫(崔承喜之女)等七人;在中國方面,主要是戲曲表演家劉玉芳、馬祥麟、荀令香、王榮增等七人,以及由劉吉典、傅雪漪等十五位中韓兩國樂師組成的音樂組,和一個承擔全部演出設計製作工作的舞臺美術工作組。

「舞研班」的學生數量多於「舞運班」,有一百一十人,其中有中韓兩國學員各五十五人,在中國籍的學員中,有四十人入學前已是各地文工團的團員,而在韓國籍的學員中,有十五人來自原崔承喜舞蹈研究所,其餘則是新招的學生。這些學員畢業後在各地大顯身手,成就赫然,如李正一、李百成、藍珩、張善榮、胡爾肅、王世琦、李耀先、佟佐堯、舒巧、楊宗光、李淑子、張奇、崔美善、李仁順、斯琴塔日哈、蔣祖慧、王連城、安勝子、許明月、歐陽莉莉、陳春綠、黃玉淑、金藝華、寶音巴圖、高金榮、章民新、朴容媛等等。

1995年春節前夕,中央戲劇學院四十周年校慶之際,「舞運班」和「舞研班」兩個班的同學們興高采烈地歡聚一堂,回首當年思緒無不澎湃,緬懷人雖故去、但功比天高的吳曉邦和崔承喜兩位先生,總結自己畢業後的輝煌與遺憾,更是感慨萬千……他們決定用文字追憶當年的青春年華,更用熱血重溫自己的奮鬥歷程。於是,出版了

一本部頭雖不算大,卻價值連城的回憶錄,為後來者留下了一筆寶貴的精神財富。

新中國劇場舞蹈家的搖籃一北京舞蹈學院

在清新宜人的北京紫竹院公園和氣勢恢弘的國家圖書館北側,有一座「舞蹈家的 搖籃」令世人矚目,更使舞者神往,它就是北京舞蹈學院(簡稱「北京舞院」)。

這座「舞蹈家的搖籃」,建院四十八年來,它為中國乃至世界舞蹈界培養出了兩千多位表演、教育、編導和史論人才!其中,不少人成為光彩奪目的世界級表演明星、蜚聲國際的教育和編導專家。此外,中央芭蕾舞團和東方歌舞團也誕生於此,而由優秀畢業生組成的北京舞蹈學院青年舞蹈團,更是在海內外贏得了「精英薈萃、朝氣逼人」的美譽。

1954年9月6日,在中央文化部的直接管理和蘇聯芭蕾專家的大力協助下,北京舞蹈學院的前身一中等專業水準的北京舞蹈學校正式建立,籌備委員會主任一留日歸來的現代舞蹈家吳曉邦完成了他的歷史使命,並將這座初具規模的搖籃交給了首任校長一英國留學回國的著名芭蕾舞蹈家戴愛蓮。1964年該校一分為二,成為中國舞蹈學校和北京芭蕾舞蹈學校,前者主攻中國民族舞,後者專修西洋芭蕾舞,分別由曾留學韓國崔承喜舞蹈研究所的舞蹈教育家陳錦清,和曾留學英國的舞蹈藝術家戴愛蓮出任校長。1978年10月1日舞校升格為北京舞蹈學院,陳錦清、李正一、呂藝生先後擔任院長的要職,現任院長為王國賓。

從師資來看,近五十年來,北京舞院先後造就了幾代傑出的舞蹈教育家。許淑英、李正一、唐滿城、張旭、曲浩、彭松這六位元老,分別代表著中國民間舞、中國古典舞、芭蕾舞和中國舞蹈史研究的最高成就。2002年春季,大學部和附屬中學任職的教職員工共有四百七十六人,其中大部分為教師,包括教授十五人,副教授二十八,高級講師三十人,講師、助教及見習教師共一百八十二人,共計兩百四十五人,大學和附中的教員人數分別為一百三十八人和一百零七人。此外,學院附屬的科研所還有研究員和副研究員八人,屬下的青年舞蹈團有國家一級演員五人和二級編導一人,其中有不少人經常開設學術講座,或兼任正式課程。因此,稱北京舞院的師資隊伍名家薈萃、氣勢磅礴,應該也不為過。

北京舞蹈學院今昔「三級跳」:白家莊(左)→陶然亭(中)→紫竹苑(右)

從教學品質來看,正是由於這些教育家們四十餘年如一日的出眾才華和默默奉獻,當代中國的劇場舞蹈才可能人才輩出,各國舞蹈賽事和舞蹈節的排練廳及大舞臺、評審席和領獎台,才可能經常閃耀著中國人的翩翩風采。芭蕾表演家白淑湘、鐘潤良、孫正廷、張純增、吳諸捷、薛菁華、王豔平、郭培慧、張丹丹、唐敏、馮英、李存信、應潤生、張衛強、趙民華、朱曜平、王才軍、李瑩、李顏、徐剛、潘家彬、魏東升、梁靖,東方舞專家張均、于海燕、王丁菲、趙世忠,中國民族舞蹈家鄭韻、趙青、斯琴塔日哈、陳愛蓮、楊美琦、江青、潘志濤、季錦武,編導家蔣祖慧、趙宛華、賈作光、栗承廉、李承祥、王世琦、張護立、李仲林、邢浪平、張毅、劉少雄、房進激、陳澤美、蔣華軒、李雅媛、舒均均、陳敏,舞蹈管理家汪曙雲、游惠海、韓統山、李曉筠、彭紹剛、楊建章、史大裏、馮碧華、彭燕燕等等,僅是兩千多名歷年畢業生中的傑出代表,而這個嚴加篩選的名單,還不包括大學建立之後的新一代人物。

目前全院共有全國統一招收的學生近千人,其中僅是大學部的學生便多達 五百四十二人,包括本科生三百八十四人,專科生一百五十八人。此外,還有外國 留學生和台港澳地區的學生二十餘人,尚未計算在這些「統招生」之內。

學院的成人教育也成績斐然:目前函授大學有學生一百多人,而夜間大學也有不少學生。這些學生大多是在職的舞蹈工作者,他們經過兩年業餘時間的學習(函授需要接受教師的面授),經過嚴格考試並成績合格後,才能夠獲得國家承認的大專學歷。

從整個學院的規模來看,北京舞院堪稱「世界第一」:占地面積7.9萬平方公尺,建築面積6萬平方公尺,高達七層的教學主樓中擁有寬敞明亮、木製地板和設備齊全的專業教室四十二間,其中大多已鋪上了高品質的地毯。此外,還有醫務室和科研所各一間、小型劇場(沙龍舞臺)一座、文化課教室二十間、琴房三十六間、教職工宿舍大樓六幢。

從舞蹈種類來看,北京舞院2002年的九個系中,既有東方的中國古典舞系、

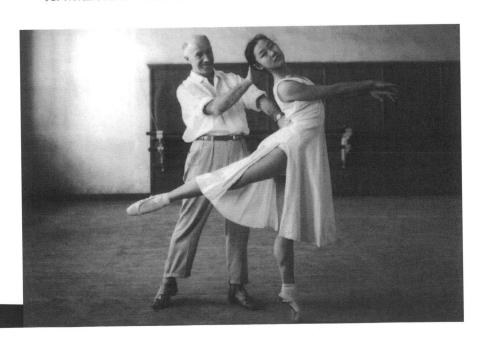

民族民間舞系,又有西洋的芭蕾舞系、下設在編導系的現代舞專業、音樂劇系、包括國標舞專業在內的社會舞蹈系;既有編導系,又有史論系;而附屬中學也有芭蕾舞、中國古典舞和中國民間舞三個專業。這種從東方到西方,從實踐到理論的門類之齊全,在世界上算得上是首屈一指的。

現代舞專業的開辦,是北京舞院的歷史性創舉。1991年春,在舞院各級主管的 大力支持下,青年教師和編導家王玫特邀筆者合作,並遠從萬里之外聘請了美籍韓 國現代舞大師洪信子前來教學,創辦了該院歷史上第一個有系統的現代舞培訓班, 為日後建立現代舞專業準備了師資、教材、劇碼和教學經驗。1993年秋,第一個現 代舞專業班終於誕生,學制兩年,象徵著北京舞院在學科建設上,填補了四十年歷

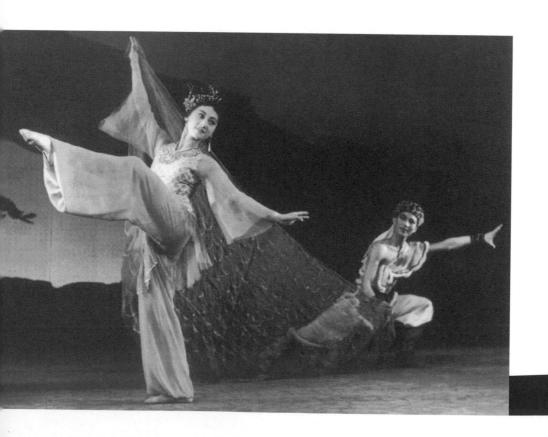

史上的空白,並在中國的土地上,首次給貼近當代的現代舞一席之地。1995和1998年秋,又先後招收了兩個現代舞專業班,並升格為四年制的大學本科,分別由張守和與王玫主持教學。八年來的成績有目共睹:畢業生們已成為全國各地現代舞教學、創作和表演的生力軍,而師生們不僅在法國、白俄羅斯等國際現代舞大賽上屢屢摘金奪銀,還為中國芭蕾在各大國際比賽上順利通過「現代自選作品」關卡,最後奪得金牌和大獎,立下汗馬功勞。

舞蹈史論系堪稱中國舞蹈理論人才的後備軍,始建於1985年,學制均為四年。 該系的培養目標是,在舞蹈史和舞蹈理論方面培養教學和研究的高級人才。首屆學 生由於主要來自各個舞團、舞校,缺少從事理論教學和研究工作所必備的中英語言 和理論思維等多方面的系統訓練,因而畢業時出路不佳,不少人畢業後便改行了。 有鑑於此,此後的招生對象便轉向了普通高中的優秀畢業生。

社會舞蹈系是「適者生存」的典範,該系創建於1989年,教學任務是為全國各地群眾舞蹈機構,培養和訓練國標舞的師資及表演人才,以求對大陸近年來興起的「國標舞熱」加以積極引導,並贏得客觀的經濟效益。因此,儘管在北京舞院和中國舞蹈界,不少癡迷於「嚴肅藝術」者的內心深處,對這種以往觀念中的「輕歌曼舞」和「業餘活動」,依舊持藐視的態度,但該系學生頻頻在國內外國標舞大賽奪下獎項,以及令其他舞院師生們咋舌的授課和表演收入,均潛移默化地改變著大家的觀念,更無聲地傳遞著「適者生存」的祕密。為因應大陸演藝界對音樂劇人才的熱切需求,該系隨後又在中國舞蹈界一馬當先,創辦了音樂劇專業;2002年,該專業晉升為系。由於西方音樂劇對舞蹈成分的日益加重,可以預料的是,北京舞院的音樂劇系勢必占有非舞蹈院校所無法媲美的優勢。

社會科學部是專門為這個舞蹈家搖籃提供文化涵養的寶庫,該部1988年建立,

下設哲學政治經濟學、藝術史論、中文、外語和音樂五個研究室,負責全院各系社會科學文化的共同課,開課時數占全院總學時的35%。師資以院內教師為主,並少量地聘請院外專家。

北京舞院另設有音樂部、繼續教育部、表演中心和青年舞團,目前依然在積極籌建東方舞蹈系。

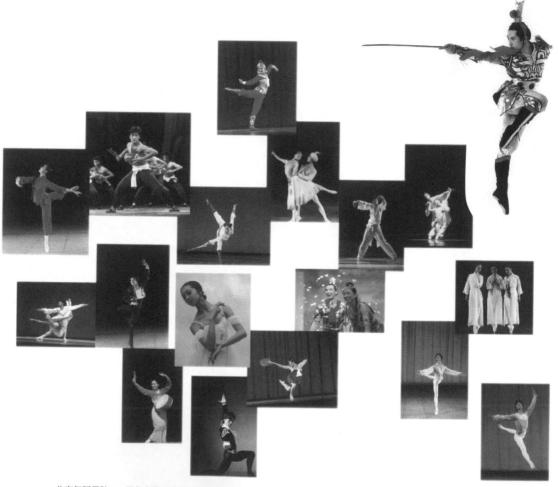

北京舞蹈學院——當代中國劇場舞蹈家的搖籃。

學院還擁有兩個圖書資料機構:學院圖書館與藝術資訊諮詢中心。在學院圖書館,四十五年來收藏了中外文圖書、期刊、演出海報、節目單、劇照、手稿、錄音、錄影、唱片、電腦光碟共計十二萬餘冊(件),而「舞蹈圖書版本收藏部」則較具權威性,可供廣大讀者借閱或查詢。由該館工作人員開設的「舞蹈文獻檢索」課程,普遍受到史論系學生們的歡迎;該館也定期聘請院內外學者專家,報告不同學科的最新動態,深深受到院內外人士的歡迎。在藝術資訊諮詢中心,中央資料庫曾存儲的資料包括兩千兩百九十家中外藝術機構、四千六百四十八位人物、三千四百部作品、三千部論著、一千七百部影音資料、一百一十場比賽檔案等,1918年至今的文藝動態,可為海內外用戶提供諮詢服務。

學院醫務室除處理日常的內科疾病之外,最繁忙的部門當然要算骨傷科了。 多年來,醫生們一直採用中西醫結合的方法,有效地醫治肌肉損傷、骨裂骨傷和舊傷,替師生們解除傷痛之苦。他們自行配製的新傷藥和舊傷藥經過大量的臨床實驗,已得到師生們的認可。

舞院的附屬中學是進入大學部深造的最好跳板,但同時還附有一個任務,就是為中央芭蕾舞團、中國歌劇舞劇院、中國歌舞團、東方歌舞團等中央直屬院團,以及全國各地舞蹈團培養中等專業水準的舞蹈表演人才。尹佩芳、熊家泰和曹錦榮三位曾先後出任校長,現任校長由舞院副院長鄧一江兼任。附中現有芭蕾舞、中國古典舞和中國民間舞三個科。老師苦心培養出來的學生們,近年來在國內外的舞蹈大賽上捧回大量獎盃和獎牌。2002年春季,全校共有「統招生」五百二十七人,以及台港澳學生、外國留學生多人。長期良好的教學品質,讓這所附屬中學被評選為國家級重點中等專業學校。

由於大陸的舞蹈明星絕大多數出自北京舞院這座搖籃,而舞院附中又是進入這座搖籃的最好跳板,加上近年來物質生活水準普遍提高,期望子女以舞為業的家長與日俱增,因此,每年春季的附中招生期間,都有成千上萬名的少男少女躍躍欲試,競爭入學,那種熱鬧非凡的場面令人感動不已。

附中招收對象為十至十一歲的小學四、五年級學生,招收標準除五官標緻外, 肢體的比例最為重要——律以西方芭蕾舞者下半身比上半身長15至20公分為準,尤 其是報考芭蕾舞專業的孩子,20公分的上下身差絕不妥協。對於中國民間舞和古典 舞來說,這種標準顯然並非絕對恰當!儘管如此,附中每年考生與錄取的比例均只 能做到百裡挑一,仍有大量符合條件的孩子,無法如願以償地踏上以舞為業的人生 階梯。不過,令人欣慰的是,男孩子數量這個令各國舞校頭痛的世界性問題,在這 裡早已化為烏有。附中學生入校後的學制為六至七年,除各門舞蹈專業課程之外, 還要跟普通中小學的學生一樣,學好各種文化課。

隨著國際交流的日益增多,北京舞蹈學院每年均聘請許多外籍(包括華裔)專家前來任教,為中國舞蹈的健康發展注入新血。同時,還與俄羅斯莫斯科模範舞蹈學校、英國皇家舞蹈學校、新加坡南洋藝術學院、香港演藝學院等許多國家和地區的著名舞蹈院校,建立包括互派教師等的校際交流關係。

英籍美國芭蕾教育家和編導家班·史蒂文生(Ben Stevenson),對中國人民和 北京舞院可謂情有獨鍾。近二十年來,他多次前來從事編導和芭蕾基礎訓練方面的 教學,並先後邀請過十多位青年教師前往美國進修,因而理所當然地成為舞院第一 位外籍的客座教授。

美籍華裔現代舞蹈家江青,1962年畢業於北京舞蹈學校,隨後前往臺灣、香港發展,1967年曾獲金馬獎最佳女演員,1970年赴美學習現代舞,並成為八○年代以來最早將西方現代舞傳入大陸的有功之臣。她不僅自己回母校傳授現代舞,還為母校延請了多位外籍(包括華裔)現代舞專家。目前,她正與母校的師生們連袂,開始對中國的傳統民間舞進行重新開發與研究。

多年來,香港的青年現代舞蹈家曹誠淵,不僅為北京舞院添置現代化設備,也 多次捐助鉅款印製《北京舞蹈學院建院三十五周年紀念畫冊》,而且還出任現代舞 的客座教授和青年舞蹈團的藝術顧問,並經常向各系傳授現代舞的觀念、方法與技 術,為了舞院能大步地走向世界而貢獻良多。

經世界舞蹈聯盟亞太分會批准,1994年暑假,北京舞蹈學院在自己寬敞而漂亮的校園內,與中國藝術研究院舞蹈研究所合作,成功地舉辦了為期兩周的94年北京國際舞蹈學院舞蹈節暨國際舞蹈研討會,一舉在國際舞壇上打響了知名度。

各級專業表演團體的建立與增長

在從中央到地方各級政府的積極推動下,大至首都、小至地區和縣城,無不 以前蘇聯的國立民間舞蹈團(即莫伊塞耶夫舞蹈團)、白橡樹舞蹈團等優秀舞團為 模式,建立起不同規模的專業歌舞表演團體。這種「官辦藝術」的模式,雖然在隨 後的五十年中,不斷暴露出許多致命傷,特別是在整個中國經濟進入「市場經濟」 之後,更顯得貧弱乏力,但在中國民族舞蹈亟待系統化的特定情況下,卻有助於新 生的中國舞蹈事業在整體上得到振興,特別是使新中國的劇場舞蹈從各自為政的狀 態,一躍進入大規模的發展階段。

僅以1959年9月文化部藝術事業管理局提供的《1949—1959年藝術事業統計資料》為證,對於這種突飛猛進便可見一斑:

- (一)全國藝術表演團體的增長情況:1949年的總數僅為一千個,其中包括國有體制的兩百個,民辦體制的八百個;而十年後的1959年,總數則增長為三千三百三十七個,其中包括國有的七百五十四個,民辦的兩千五百八十三個;至於,歌劇、歌舞、樂團的數量,1953年為四十五個,1959年增至七十八個;少數民族歌舞團1953年為十六個,1959年則增至七十個。
- (二)全國藝術表演團體人員的增長情況:1949年的總人數為五萬零九百二十人,1959年為兩萬一千零九十四人,其中歌劇、歌舞、樂團人數1957年為六千人,1959年為九千一百人;少數民族歌舞人數1957年為兩千一百五十五人,1959年則為四千八百二十五人。
- (三)全國劇場的增長情況:1950年為一千零八十三座,1957年則增為兩千三百五十八座。

同時,解放軍系統也以前蘇聯的紅旗歌舞團為模式,建立起專屬的各級歌舞團、文工團歌舞隊,既以「為兵服務」為主要原則,也在可能的情況下兼顧「為人民服務」的文藝方針,使部隊舞蹈成為中國舞蹈事業發展史上一支強大的生力軍。 在歷年的全國舞蹈比賽上,部隊舞蹈工作者向來憑藉著強大實力和強烈風格,贏得優秀的成績。 此外,鐵道、煤礦等各個部委,以及全國總工會,也都先後建立起自己的歌舞團,一面豐富員工家屬的文化生活,一面也為整個社會的精神文明做出貢獻。

對民族舞蹈傳統的繼承與發揚

在國家的大力支持下,大批的傳統民間舞和古典舞得到搜集、整理、加工、保存和改造,並被搬上舞臺,成為深受國內外廣大觀眾喜愛的舞蹈精品,更贏得各種國際、國內舞蹈比賽和表演的金、銀、銅牌獎。

大型系統工程《中國民族民間舞蹈集成》的搜集、整理、編撰和出版工作於1981年正式開始,到了2001年,全國各省、自治區和直轄市共三十卷四十冊,百科全書規模的舞蹈鉅著已全部出齊,至此,整個中華民族中五十六個民族的代表性舞蹈,從歷史沿革到歌詞曲譜,從造型、服飾、道具到每個動作的說明,從常用隊形圖案到每個場記的說明,甚至各舞種的著名藝人簡介等方面,均已進入史冊,成為寶貴的文化遺產。

1982年秋,聯合國教科文組織與中華人民共和國文化部、中國舞蹈家協會,在北京聯合舉辦了《亞洲地區保護與發展民間和傳統舞蹈討論會》,十六個亞洲國家以及塞內加爾、英國的舞蹈專家共四十二人聚集一堂,有系統地討論如何保護與發展傳統舞蹈的經驗和方法,對中國各民族舞蹈的繼承和發展,發揮了推波助瀾的作用。

1992年春,在雲南昆明舉辦的第三屆中國藝術節,首次將五十六個民族的舞蹈團聚集一堂。大家共同歡舞,創造了中國舞蹈史上第一個真正大團圓,而參加這屆藝術節的中外人士則在短短兩週之內,親眼目睹了來自五十六個民族的舞蹈全貌,等於上了一堂生動、具體的中國舞蹈史課。這種千載難逢的機會,使得中國人平添了幾分民族自豪感,也使得外國人對中國舞蹈,乃至中國文化有了更加生動和全面的理解。

中外舞蹈的交流

地球是圓的。因此,地球上的公民無論生活在哪個半球,都免不了要發生接 觸、產牛交流。

在古代的舞蹈交流中,印度對中國的影響是最為深遠的。宗教和舞蹈在印度 人民生活中,向來是一個密不可分的組成,因此,印度的舞蹈是隨著佛教傳入神州 大地的過程,廣泛而深入地影響中國各階層的生活習俗、文化生活、繪畫樂舞,敦 煌壁畫中留下了大量諸如「三道彎兒」等舞姿的具體證據,舞蹈《飛天》與《敦 煌彩塑》、舞劇《絲路花雨》、東方歌舞團的《敦煌舞姿與印度舞蹈比較鑒賞晚 會》,都是以這種外來影響為基礎所進行的藝術創作。

中國封建社會,尤其是中國漢唐兩代的舞蹈,由於社會經濟發達、政治開明, 帶來了健康心態和文化開放,整個中華民族都處於一種生機勃發的狀態之中,從不 擔心自己會被任何外族所吞沒,只考慮如何運用外來的樂舞為自己服務,加上統治

者為了對內顯示統一國家的功績,對 外炫耀國富民強的盛景,各種新鮮別 致的外來舞蹈都得到採納,並視為「功 成制禮作樂」傳統的體現。於是,來自 四面八方的舞蹈紛至沓來,舉凡《高麗 樂》、《天竺樂》等等數不勝數,以至 於在唐代著名的《十部樂》中,外來的 樂舞就有八部之多。漢唐中國人的健康 心態和胃口,今後世中國人自愧不如。 兩者協調一致,自然而然的消化和吸收 那些外來舞蹈,並將這些外來舞蹈融入 中原漢族樂舞之中,讓豐富多采的唐代 舞蹈藝術,成為整個中國古代舞蹈史上 的最高峰。

中國芭蕾的歷史與現狀

西方芭蕾進入中國的端倪,可追溯到二十世紀二〇年代的國際大都市一上海。 二十世紀最著名的俄羅斯芭蕾女明星安娜·巴芙洛娃(Anna Pavlovan),1922年曾來 上海演出,而喬治·岡察洛夫、尼古拉·索柯爾斯基等俄羅斯芭蕾舞蹈家,則分別於 二、三〇年代,在上海開辦過芭蕾舞校、組織過芭蕾舞團,並舉辦過芭蕾演出。

喬治·岡察洛夫1904年出生於俄羅斯的聖彼德堡,並在此接受了完整的芭蕾訓練。此後,他參加一個小型芭蕾舞團於俄羅斯國內巡迴演出;1920年,他率先來到上海,創辦了自己的芭蕾舞校和舞團,用了十多年的時間,傳授俄羅斯聖彼德堡芭蕾學派的訓練體系,並舉辦不定期的演出,介紹俄羅斯芭蕾的經典劇碼。

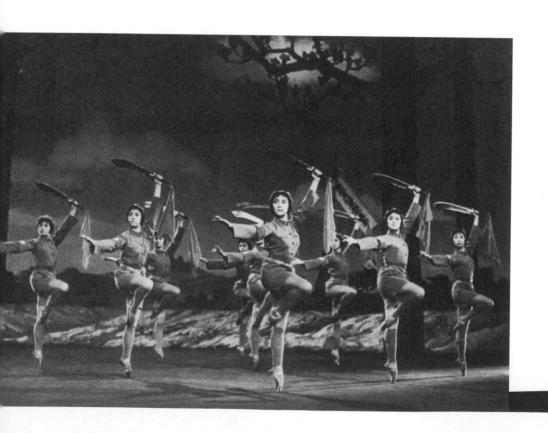

這所上海的芭蕾舞校和舞團,在世界芭蕾史上均占有一席之地,主要原因有二:一是1929年俄羅斯著名芭蕾表演家和教育家、英國芭蕾的奠基人之一維拉·沃爾科娃曾加盟長達七年之久,從而確保了舞校的教學品質和舞團的演出水準;二是1933年,後來成為二十世紀芭蕾表演大師的英國巨星瑪戈·芳婷(Margot Fontyn),曾在這裡接受芭蕾的啟蒙教育,而由芳婷研究和撰寫多年,並於1979年公開出版的芭蕾史話《舞蹈的魔力》,不僅圖文並茂、雅俗共賞,還將大上海當年的燈紅酒綠和繁花似錦,連同蘭心大戲院這個引導她走上國際大舞臺的芭蕾聖地,傳揚到了世界各地。

尼古拉·索柯爾斯基1889年生於俄羅斯的聖彼德堡,並畢業於聖彼德堡帝國芭蕾舞校;1936年,他前來上海,以自己的名字創辦了一所芭蕾舞校;1940年,他在蘭心大戲院創辦了「俄羅斯芭蕾舞團」,並出任藝術總監兼編導,向中外觀眾介紹了《柯貝麗婭》、《天鵝湖》、《睡美人》、《火鳥》、《玫瑰花魂》等浪漫、古典和現代時期的芭蕾經典劇碼,以及歌劇《伊戈爾王子》中的性格舞。

他於四o年代教授的中國弟子裡,許多人後來成為中國芭蕾和整個舞蹈事業的棟樑之材,如胡蓉蓉、丁甯、游惠海、袁水海、彭松、王克芬等等,旅英回國的中國芭蕾先驅人物戴愛蓮也曾前往那裡上課,而索柯爾斯基當年最得意的弟子胡蓉蓉,後來成為上海市舞蹈學校的副校長和名譽校長、上海芭蕾舞團的團長,以及中國芭蕾舞劇代表作《白毛女》、《雷雨》的主創人員。1948年索柯爾斯基還出任上海戲劇學院的前身一上海實驗戲劇學校的芭蕾教師,1950年則前往北京,在中央戲劇學院和北京舞蹈學校從事芭蕾教學,為新中國芭蕾事業的奠基階段貢獻了卓越的心力。

作為國際大都市,上海還曾有其他俄羅斯舞蹈家開辦的舞校,如日後成為中國 民族舞劇代表人物的趙青,四○年代就曾隨瑪莎.葛蘭姆、巴蘭諾娃等俄籍老師學 習芭蕾。

新中國成立之前,哈爾濱、天津等對外交流頻繁的邊陲和港口城市,也有不少俄羅斯舞蹈家從事芭蕾教學,如「中國的第一位芭蕾王子」趙得賢,早在1937年就曾在哈爾濱的雅特格斯卡婭芭蕾舞研究所和伊捷烏斯基芭蕾舞研究所學習芭蕾並參加演出,1939年和1945年又先後參加了哈爾濱交響樂團芭蕾舞團和伊捷烏斯基芭蕾舞團,並投入芭蕾舞劇《未完成的交響樂》,主演了《天鵝湖》和《柯貝麗婭》的片段,以及歌劇《伊戈爾王子》中的性格舞。在天津,後來成為著名中國民間舞表演家的資華筠,也是從當地一所「瓦譚柯芭蕾舞學校」開始,步入舞蹈專業生涯。

以上這些大都市均有不定期的芭蕾演出活動,但多發生在外國租界和上流社會,因此無法對廣大的中國民眾及其審美觀產生影響。芭蕾這項「西方文明的結晶」有系統且大規模地進入中國,則是從1954年開始:1954年2月間,文化部特聘前蘇聯的芭蕾專家奧爾加·伊麗娜,執教於第一個舞蹈教員訓練班,經過西方芭蕾和性格舞,以及中國戲曲和民間舞的五個月密集訓練,造就出新中國的第一批舞蹈教師。同年秋天,以這批教師為基礎,創辦了新中國第一個劇場舞蹈家的搖籃一北京舞蹈學校,芭蕾不僅是該校的核心科目,更為中國新古典舞的創立,提供了重要的審美理想和架構。

在奧爾加·伊麗娜、瓦蓮丁娜·魯米揚采娃、尼古拉·謝列勃連尼柯夫、塔馬拉·列舍維奇、維克多·查普林、彼得·古雪夫等諸位前蘇聯芭蕾專家的諄諄教導下,中國芭蕾舞蹈家們從零開始,經過短短幾年的艱苦努力,不僅掌握了芭蕾的基礎、雙人舞和性格舞,而且陸續首演了《無益的謹慎》(關不住的女兒)、《天鵝湖》、《海俠》(又譯《海盜》)、《吉賽爾》、《淚泉》這五部芭蕾的經典大戲。而俄羅斯戲劇芭蕾以文學為本的創作方法,則透過前蘇聯芭蕾編導家執教的兩屆編導班,在中國各地一統天下近三十年之久,先後孕育了《寶蓮燈》、《魚美人》等中國

題材的民族舞劇,以及《紅色娘子軍》、《白毛女》、《紅嫂》、《沂蒙頌》、《草原 兒女》等中國題材的芭蕾舞劇,尤其是《紅色娘子軍》和《白毛女》這兩部作品,不 僅是中國芭蕾「洋為中用」的里程碑,還獲得「中華民族二十世紀舞蹈經典」光榮稱 號,讓新中國劇場舞蹈的輝煌成就馳名世界舞壇,榮登《國際芭蕾辭典》、《牛津舞 蹈詞典》、《國際舞蹈百科全書》等世界權威性的專業典籍。

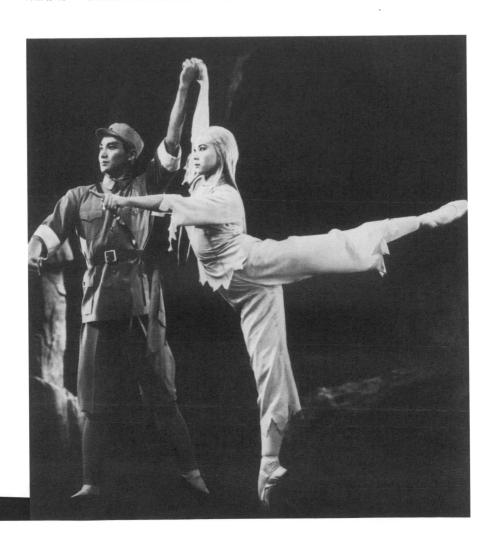

客觀地說,從五〇年代開始,自「蘇聯老大哥」那裡,全方位引進西方古典 芭蕾高貴典雅與對稱平衡的審美理想、科學完整與立竿見影的訓練方法、戲劇至上 與現實主義的創作道路、氣勢恢弘與人海戰術的演出規模、高度統一與國家包辦的 舞團體制,對於已經擁有數千年古典美學傳統的新中國而言,這既能生動體現「洋 為中用」的大國風範,又能使中國舞蹈迅速加入世界藝術之林,並對整個新中國舞 蹈事業的穩定發展,奠定了良好的基礎。

1980年進入「改革開放」新時期以來,義大利、法國、丹麥、英國、美國各大流派的芭蕾開始進入中國,為中國芭蕾的發展輸入了新血脈。中國芭蕾舞蹈家在演出西方傳統和現代芭蕾經典的同時,亦創作了一批中國題材的大中型芭蕾劇碼,使中國的芭蕾舞臺朝著多樣化的方向發展。

隨著中國經濟的穩步增長,中國百姓日益富足,法國巴黎歌劇院芭蕾舞團、 馬賽國家芭蕾舞團、里昂歌劇院芭蕾舞團、俄國基洛夫芭蕾舞團、莫斯科大劇院

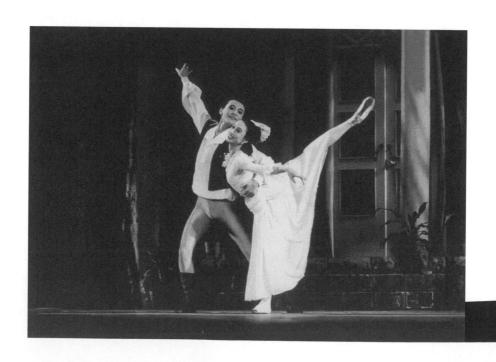

芭蕾舞團、莫斯科音樂劇院芭蕾舞團、丹麥皇家芭蕾舞團、英國皇家芭蕾舞團、瑞士貝雅洛桑芭蕾舞團、德國斯圖加特芭蕾舞團、漢堡芭蕾舞團、澳洲芭蕾舞團……等西方一流的芭蕾舞團紛至沓來,為中國廣大民眾的精神生活提供了不可多得的藝術享受。中等水準外國芭蕾舞團的公演,更是此起彼伏、絡繹不絕,使各地觀眾欣賞這種「西方文明的結晶」之機會變得唾手可得,更使「大腿滿台跑,工農兵受不了」這種五〇年代對芭蕾的尖銳抨擊成為遙遠的過去式。

到目前為止,芭蕾這「西方文明的結晶」和「高雅藝術」的傑出代表之一,已 真正在中國的大地上生根、開花、結果一不僅成為中國各舞蹈院校和科系中的主修 課,而且在大江南北擁有了五個專業的演出團體一中央芭蕾舞團、上海芭蕾舞團、 遼寧芭蕾舞團、天津芭蕾舞團和廣州芭蕾舞團。

中央芭蕾舞團是新中國第一個專業芭蕾舞團和國內五個芭團中的「大哥大」,前身是創建於1959年底的北京舞蹈學校實驗芭蕾舞劇團,團長是戴愛蓮,首批舞者為中國第一批扮演白天鵝的白淑湘和鐘潤良等二十二人,首批演出劇碼則包括了《天鵝湖》、《海俠》、《吉賽爾》、《無益的謹慎》、《淚泉》、《巴黎聖母院》,以及一批精品小節目。舞團得到各級主管的關懷和支持,而年輕的舞者們更是充滿活力,在國內外頻繁演出,影響至為深遠。到1962年,舞團達到一百八十人的龐大規模,其中僅是舞者便增加到五十八人,並設有專職的編導三人、樂隊五十四人、鋼琴伴奏四人、舞台設計五人、舞台製作三十三人,以及大量行政人員。

鑒於它的出色表現和初具規模,1963年文化部決定,讓全團加盟中央歌劇院, 組建中央歌劇舞劇院,並成為隸屬該院的芭蕾舞團;1979年,該團獨立成為中央芭 蕾舞團,1997年中央直屬藝術院團體制改革後,又回到了原來的體制下,全名為 「中央實驗歌劇芭蕾舞劇院芭蕾舞團」,但人們依然習慣稱之為中央芭蕾舞團。該 團歷任的主要領導人有戴愛蓮、趙、黎國荃、肖慎、周桓、李承祥、白淑湘、蔣祖 慧、趙汝衡、黃明暄等。

作為地處首都、迄今唯一的國家級舞團,中央芭蕾舞團一直享有中國其他四個芭蕾舞團無法相比的「地利」(政治中心的政策優惠、文化中心的演出頻繁、資訊中心的思想活躍)與「人和」(舞蹈人才的高度密集、舞蹈觀眾的見多識廣)優勢,不僅雲集了白淑湘、鐘潤良、薛菁華、鬱蕾娣、劉慶棠、孫正廷、張純增、武兆甯、萬琪武、王豔平、唐敏、郭培慧、張丹丹、馮英、白嵐、李存信、應潤生、張衛強、趙民華、張若飛、朱躍平、王才軍、游慶國、李瑩、王珊、蔣梅、李顏、徐剛、潘家彬、魏東升、梁靖、朱妍、張劍、侯宏瀾、李甯、王啟敏、武海燕、孫傑、泰咪拉、莊華、韓潑等五代芭蕾明星(其中包括新時期以來在各大國際比賽上的獲獎者),而且薈萃了李承祥、蔣祖彗、王世琦、王希賢、栗承廉、舒均均、曹志光、蔣維豪、張純增、孫正廷、吳振蓉等優秀的編導家和教育家,郭石夫、劉廷禹、卞祖善、李心草、鄭凱林、孫寶琪等傑出的作曲家、指揮家和演奏家,李克瑜、馬運洪、梁紅洲、李樹才等出色的舞臺設計家,並得到了許多歐美芭蕾名家的親傳,演出劇碼也日趨豐富。

尤其是1980年實行「改革開放」政策以來,在原有的《天鵝湖》、《吉賽爾》、《海盜》、《紅色娘子軍》等中西芭蕾經典的基礎上,先後增加了浪漫時期的《仙女》、《希爾維婭》,古典時期的《唐吉訶德》、《睡美人》、《女子四人舞》,現代時期的《小夜曲》、《輝煌的快板》、《男子四人舞》、《前奏曲》、《羅密歐與茱麗葉》等經典劇碼,創作了《祝福》、《林黛玉》、《魚美人》、《楊貴妃》、《雁南飛》、《大紅燈籠高高掛》、《覓光三部曲》、《蘭花花》、《洞房》、《梁祝》等中國題材的芭蕾舞劇和交響芭蕾,《時代舞者》、《春之祭》等新編芭蕾力作,並在歷次海內外巡演中屢獲佳評,為中國芭蕾學派的形成積累了寶貴經驗。

從歷史上看,上海本是中國芭蕾的發源地,而國際大都市的環境,更為芭蕾的發展奠定了優越基礎。上海芭蕾舞團正式命名於1979年,前身是1960年創辦的上海市舞蹈學校的《白毛女》劇組,歷屆的主要領導人有胡蓉蓉、蔡國英、淩桂明、林泱泱、哈木提、辛麗麗、沈葦川、董錫麟、潘永寧等,主要編導家和教育家則有胡蓉蓉、傅艾棣、程代輝、林泱泱、林心閣、楊曉敏、蔡國英、祝士方、吳國民、董錫麟等。除

演出《天鵝湖》、《吉賽爾》、《關不住的女兒》、《唐吉訶德》、《仙女們》、《胡桃鉗》、《卡門》、《海盜》、《羅密歐與茱麗葉》等西方經典外,該團還創作演出了《雷雨》、《苗嶺風雷》、《玫瑰》、《碑》、《阿》、《傷逝》、《青春之歌》、《合缽》、《包身工》、《桃花潭》、《潭》、《蝶雙飛》、《蝶戀》等中國題材的芭蕾舞劇,《柯貝麗婭》和《阿里巴巴與四十大盜》的中國版本,《五色之光》等現代芭蕾,《土風的啟示》、《天地、縱橫與旋轉》、《網》、《心畫》等現代舞,《青梅竹馬》、《光之戀》、《鹿回頭》、《鳳凰》、《沉思》、《兩重奏》、《纏》等雙人舞,《拉威爾變奏曲》、《隨想曲》等獨舞。

在人才培養方面,上海芭蕾舞團成績斐然,先後培養出淩桂明、蔡國英、石鐘琴、茅惠芳、林建偉、汪齊風、楊新華、辛麗麗、蔡麗君、杜紅玲、施惠、張利、譚元元、季萍萍、張薇瑩、傅姝、趙磊,孫慎逸、范曉楓等四代明星,其中汪齊風1980年曾在日本大阪舉行的第二屆國際大賽上奪得銅獎,為中國芭蕾在國際大賽上突破掛零的成績,楊新華和辛麗麗1988年曾在法國巴黎這個「西方芭蕾的搖籃」舉行的第三屆國際大賽中奪得雙人舞大獎,蔡麗君和孫曉軍1988和1994年分別在第三、六屆巴黎國際芭蕾大賽上奪得女子和男子獨舞二等獎,孫慎逸和范曉楓2000年在被行家譽為「芭蕾的奧林匹克」的保加利亞瓦爾納第十九屆國際大賽上奪得男女金獎,季萍萍和傅姝2000年在第九屆巴黎國際大賽上分別獲得女子獨舞的第一、二名。他們為上海的芭蕾藝術,為中國的舞蹈事業,贏得了舉世公認的榮譽和讚賞。

遼寧芭蕾舞團始建於1980年的瀋陽,早期的舞者均來自瀋陽音樂學院附屬舞蹈學校,1994年則創辦了自己的舞蹈學校;二十年來,該團在中國北方的黑土地上艱苦奮鬥,在舍慶林、張護立、王訓益共三屆團長的率領下,在大批中外專家的調教下,先後培養出尹訓燕、梁景岩、晉雲江、王鵬、郭千平、郭力、耿念梅、曲滋嬌、吳畏、鞠芳、佟樹聲、楊曉光、劉世甯、陳姝、劉爽、張苒秋、顧曉慧等兩代優秀的芭蕾人才,不僅在中國獲獎四十多人次,而且在國際的大賽上,創下六金、二銀、四銅、五特(特別獎)的佳績。

遼寧芭蕾舞團歷年來的演出劇碼中,不僅有《天鵝湖》、《關不住的女兒》 和《海盜》這三部經典全劇,以及《睡美人》、《吉賽爾》和《唐吉訶德》等名劇 中的舞段,而且依靠張護立、阿力、李再富、初培林、晉雲江、尹訓燕、王鵬等幾代本團的主要人物,以及舒均均、張建民等北京的編導家,創作並公演了《嘎達梅林》、《孔雀膽》、《梁山伯與祝英台》、《二泉映月》共四部中國題材的大型芭蕾舞劇,以及《江河水》、《海燕》、《花貓與老鼠》、《芭蕾風采》、《紅與黑》等中小型的民族芭蕾劇碼。在舞團建設方面,該團透過不懈的努力與細心的磨合,最終摸索出了一條具有特色的發展道路,包括在人事制度上的合約聘任制、在分配制度上的結構工資制、在管理制度上的目標管理制這三項體制改革,以及創建舞校、投靠企業等多種嘗試,終於脫離了以往入不敷出、負債經營的低潮,並逐步進入了轉虧為盈、輕裝上陣的佳境。

天津芭蕾舞團正式命名於1992年,隸屬於天津歌舞劇院,早在二十世紀的六〇年代和八〇年代,該劇院就曾兩度排演過留蘇芭蕾編導家蔣祖慧創作的大型芭蕾舞劇《西班牙女兒》。該團現有舞者七十人,主要領導人有王起、劉穎等,主要陣容則包括了呂麗華、田宗文、陳川、程偉航等優秀舞者。近十年來,該團相繼上演了《一千零一夜》、《斯巴達克》、《天鵝湖》、《海盗》、《精衛》等中外題材的大型芭蕾舞劇,以及一些中外精品小節目,為豐富天津演出市場和促進中外舞蹈交流,做出了積極的努力。

在中國的五個芭蕾舞團中,數廣州芭蕾舞團年紀最輕。由於廣州市政府希望將這座南國花城建設成國際大都市的宏偉藍圖和發展政策,以及廣州市文化建設的日益勃興、文化氛圍的不斷提升、文化活動的緊鑼密鼓,加上廣州市政府對廣州芭蕾舞團在政策、體制、資金上的鼎力支援,團長兼藝術總監張丹丹的明星效應,與廣州社會各界有識之士的密切關注和大力支持,這個芭蕾舞團從1993年問世、1994年首演至今,短短的八年時間裡,緊緊抓住「劇碼建設」這個龍頭,努力實施「古今並舉」這條原則,一鼓作氣、銳意進取,創造了令人瞠目結舌的奇蹟一先後聘請多位歐美編導家排演《柯貝麗婭》、《吉賽爾》、《天鵝湖》、《胡桃鉗》、《羅密歐與茱麗葉》、《安娜·卡列尼娜》、《茶花女》等七部西方芭蕾舞劇的經典大戲,並邀請海內外華人編導家張建民、傅興邦,分別量身創作和公演兩部中國題材的大型芭蕾舞劇《玄鳳》和《梅蘭芳》,以及編創、公演了三十多個中小型的中

外芭蕾劇碼,其中包括兩部中國交響芭蕾《梁山伯與祝英台》和《黃河》,一部中國題材舞劇《蘭花花》,以及一批小型芭蕾和現代舞《舞越瀟湘》、《夢裏的草原》、《夢》、《祭典》、《索》、《吻》、《青春協奏曲》、《喚音》、《破碎的心》、《癡》、《照鏡子的女人》等等,令人目不暇接、歎為觀止。舞團的主要陣容包括張丹丹、佟樹聲、郭菲、宋婷、王琪、劉娜君、鄒罡、朝樂蒙、蘇鴻、王偉、唐舸、王志偉等。

僅僅八年,邁向二十一世紀的廣州芭蕾舞團已用靈活的體制、多樣的劇碼、整齊的陣容、年輕的活力等優越性,為自己打開了舞向各地的大門一不僅頻繁出現在海內外的舞臺上,而且成為中國五個芭蕾舞團中,唯一長期跟外籍舞者和外國芭蕾舞團簽約者,充分體現出芭蕾的國際性,更使四個較為資深的芭蕾舞團深感「後生可畏」的壓力。為了留住優秀人才,並充分展現新生代的積極性,廣州芭蕾舞團在張丹丹的推薦下,先後任命了優秀青年舞蹈家鄒罡和佟樹聲為副團長和副藝術總監,使整個舞團繼續充盈著青春的氣息。

到目前為止,中國的芭蕾健兒已在保加利亞的瓦爾納、俄羅斯的莫斯科、美國的紐約、法國的巴黎、芬蘭的赫爾辛基、瑞士的洛桑、日本的東京等所有重要的國際芭蕾大賽上,多次奪得金牌,而銀牌和銅牌更是不計其數,讓中國終於成為舉世矚目的芭蕾大國。1995和2001年,上海這個中國芭蕾的發源地,還成功地舉辦了兩屆國際芭蕾大賽,不僅為大批的中國芭蕾新秀提供了在國際舞臺上嶄露頭角的良機,還吸引了八大國際芭蕾比賽的創始人和負責人前來傳授經驗和觀摩比賽,為中國成為芭蕾強國舗設了一條康莊大道。

不過,跟在西方一樣,芭蕾自身的問題以及多年來在中國潛伏的危機,開始逐漸地冒出頭來,如演出劇碼過於老舊,創作觀念和手法嚴重落伍,行政管理人員素質不佳,開發觀眾尚未成為長期化、制度化和指令化的工作,票價跟人民所得有嚴重的落差,規範化、法制化和透明化的資助體系尚未形成等等,仍有待政府相關部門協同各芭蕾演出團體、演出主辦單位一起面對、一起解決。

中國現代舞的歷史與現狀

六十多年前,西方現代舞從德國經由日本傳入中國,一起步便捲入濃厚的政治 氛圍之中。由於其干預現實的本質、淳樸自然的語彙、靈活機動的原則和走鄉入俗 的特點,更因為吳曉邦、戴愛蓮這兩位分別於三〇和四〇年代自日本和英國留學歸 來的先驅,艱苦的傳播與頗具創造性的發展,西方現代舞成為中華民族抵抗外辱、 爭取獨立、結束內戰、走向強盛的政治武器,跟西方芭蕾這種封建宮廷豢養的貴族 藝術相較,恰好與中國文化中「文以載道」的歷史傳統不謀而合。正是從那時起, 西方現代舞與中國革命和政治鬥爭結下不解之緣,更深深地留下了「內容大於形 式」的歷史烙印。

五〇年代,盛行一時的「親蘇反美」熱浪,芭蕾這種西化到極致的西方貴族舞蹈,經由「社會主義陣營」,尤其是透過「蘇聯老大哥」的強大影響,進入了中國,一舉占領了暫處空白的中國舞蹈界,用「輕盈向上、飄飄欲仙」的美學理想與「三長一小」(長胳膊長腿長脖子,外加一個小腦袋)和「身心外開」的貴族風範,徹底同化了中華民族傳統的肢體美學。而現代舞這個從一起步便注重借鑒東方肢體美學,並曾為中國革命事業積極貢獻的西方舞蹈,卻因為起源於美國和德國這兩個「帝國主義國家」而遭受冷落,甚至是禁止,幾乎被視為「洪水猛獸」。

在這種形勢下,當年曾於德國現代舞鼻祖魯道夫·拉班(Rudolf Laban)及其傳人庫特·尤斯(Kurt Joos)門下學習的戴愛蓮,只能將興趣轉移到中國民族民間舞和西方芭蕾之上。至於,大力推廣拉班舞譜這種早期現代舞的理論基礎,則是八〇年代中國開始實行「改革開放」以來的事。所謂「適者生存」,戴愛蓮運用現代舞的科學理論搜集、整理、加工中國民族民間舞,並率先將其搬上舞臺,為中國民族民間舞的復興,以及中國芭蕾的奠基立下汗馬功勞,但未能有機會集中精力投入中國現代舞的發展,始終也是她和中國現代舞的一大遺憾。

在這種形勢下,赴美留學八年回到中國的郭明達,不但不能用西方現代舞科學的觀念和方法發展中國現代舞,反而被當做危險人物加以疏遠、甚至隔離,不僅耽誤了他個人的大好年華,更使中國舞蹈界錯過了一個學習西方現代舞的大好時機。

六○年代,當美國現代舞順利進入「後現代」時期,在使藝術走出象牙塔、

吳曉邦1942年自編自演的中國現代舞《饑火》。

重新擁抱生活的嶄新層面上,發動了一 場舞蹈大革命時,吳曉邦在中國當時的 和平建設時期(1922~1941)本屬順理成 章的藝術探索一由他創立並負責的「天 馬舞蹈工作室」,以自負盈虧的經營方 式,運用現代舞的創作觀念和方法進行

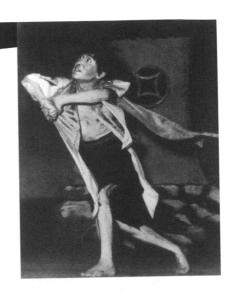

一系列實驗,比如根據中國古典名曲探索中國古典舞遺跡,根據傳統民間舞素材創 作大型舞劇等的努力。然而,卻因為保持了藝術家的個性、特徵,開始朝向舞蹈本 體美學的領域邁進,因而面臨飽受批判、遭到禁止的厄運。

1966至1976年的「文化大革命」,不僅殘酷地中斷了幾代中國舞蹈家的藝術 生命,而且再次拉大了中國舞蹈與世界水準的距離。1980年,中國舞蹈隨著「改革 開放」政策的貫徹實施,開始與外面世界加強來往,西方現代舞再次進入中國,以 風行草偃之勢,在中國得到大範圍的傳播,一方面得益於現代舞自身科學的訓練和 創作理論與方法,以及其宣導獨創卻決不越俎代庖的藝術特徵,另外一方面也來自 於中國舞蹈界立足於世界舞蹈之林的迫切需要,以及中國舞蹈界想使用既屬於世 界、又屬於自己的語言與外界溝通的急切心情。

當然,對於西方現代舞蹈家來說,中國與世隔絕了三十多年之後,的確具有 極大的神祕感和誘惑力,儘管他們心理清楚明白,前往中國散播現代舞的種子,絕 對沒有太大的經濟效益可言,仍有許多西方現代舞名家、名團在四處奔波、自籌經 費,甚至從自掏早已擷据的腰包,並不遠萬里來到中國,盡心竭力地教學,嚴肅認 直地演出。

然而「欲速則不達」,封閉多年的中國國門似乎只能逐步地打開,中國舞蹈界人士仍需要有一段時間來調整僵化已久的思維和運動模式,以致這些西方現代舞專家們也只能帶著半信半疑、神祕好奇的心情緩慢靠近。在此過程中,一批僑居美國多年,並對西方現代舞的真諦頗得要領的華裔舞蹈家,如商如碧、江青、董亞麟、王曉藍、王仁璐等等,扮演了親臨執教和牽線搭橋的重要角色,成為西方現代舞有系統地進入中國的開路先鋒。

1980年,郭明達率先赴南京軍區前線歌舞團教授現代舞,使第一屆全國舞蹈 比賽出現第一批現代舞的報春花一《希望》、《再見吧,媽媽》,在中國各地掀起 了廣泛迴響,激發青年舞者們對現代舞的好奇,喚來一大批現代舞方面的譯文、論 文,甚至《鄧肯自傳》新譯本的公開出版。

同年年底,由「現代舞的麥加」一「美國舞蹈節」主席查理斯·萊因哈特 (Charles Reinhart)率領的「美國舞蹈家代表團」赴中訪問二十四天,其中僅是現代 舞名家就有斯圖亞特·霍茲(Stuart Hodes)、貝拉·路易斯基(Bella Lewitsky)和蘿

拉·迪恩(Laura Dern)三位,他們在各地的講座為中國舞蹈界帶來了美國現代舞的最新資訊。

1983年夏,美國紐約舞蹈資料館創始人珍妮維芙·奧斯維德(Genevieve Oswald)訪華,她以錄影的形式為北京舞蹈界放映了美國現代舞宗師瑪莎·葛蘭姆的訓練體系,以及代表劇碼《天使的歡樂》、《悲歌》、《拓荒》、《心之窟》和《阿帕拉契亞的春天》,使中國舞蹈家第一次親身感受到西方現代舞在肉體和心靈兩個層面上的震撼力。

安排奧斯維德來訪的美中舞蹈交

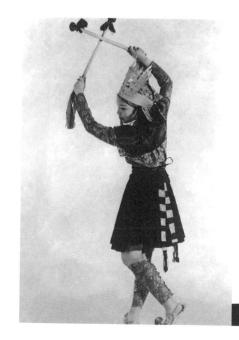

1980年間世的「新時期第一批現代舞的的報春花」——《希望》。自編自演:華超,攝影:沈今聲。

流中心主任王曉藍,同時還邀請了葛 蘭姆的親傳弟子羅斯·帕克斯(Ross Parkes)。帕克斯在中國北京舉辦了 為期十二天、每天十小時的葛蘭姆技 術強化班,以及一場結業演出。接受 訓練者包括劉敏、楊華、華超、蔣齊 等當時最優秀的青年舞者,因此,這 次強化班的意義深遠。

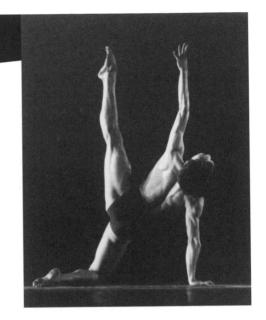

自1985年開始,美國現代舞中

一些最著名的表演團體陸續前往中國,將美國現代舞異采紛呈的藝術具體生動地呈現給中國舞蹈界:美國現代舞大師艾文·艾利的美國舞蹈劇院,以非洲、美國二合一的衝擊力捷足先登,成為舞蹈界的一大熱門話題;美國後現代舞大師崔莎·布朗(Trisha Brown)舞蹈團的交流演出,則使北京的專業舞蹈人士第一次接觸到「純舞蹈」的刺激和困惑,也激發評論界和理論界開始思考舞蹈的本質和自律美學。

此後,美國現代舞大師多麗絲·韓佛瑞(Doris Humphrey)的弟子瑪麗安·薩拉克到北京和上海,不僅短期教授了現代舞的通用技術一葛蘭姆的訓練體系,而且表演了「現代舞之母」依莎朵拉·鄧肯(Isadora Duncan)的「自由舞蹈」代表作《布拉姆斯組曲》和《蕭邦組曲》,使兩地舞蹈家第一次親眼目睹了鄧肯的風采;美國現代舞大師默斯·康寧漢(Merce Cunningham)的弟子艾倫·占德和派翠西

亞·蘭特訪中兩週,在中國歌劇舞劇院教授了康寧漢訓練體系;原葛蘭姆舞團的男首席歐哈德·納哈林率領紐約舞團訪中,演出極具創意的現代舞,包括根據美籍華裔學者王方宇教授的現代書法創作的現代舞《墨舞》;而原葛蘭姆舞團的男女首席伊麗薩·蒙蒂和大衛·朗抵達中國進行演出和教學……,這一切為中國舞蹈界吹起了一陣陣西方現代舞的清風,令人耳目一新。

1986年,廣東省舞蹈學校校長楊美琦在江青的推薦下,赴美考察現代舞。在現代舞如火如荼的創造活力薰陶下,身為教育家的楊美琦以超高的敏銳度,悟出了它可能對發展中國民族舞蹈的積極作用,並萌生創辦中國第一個專業現代舞團的決心。1987年,在廣東省人民政府、中共廣東省委宣傳部和廣東省文化廳的正式批准下,以及美國亞洲文化協會和美國舞蹈節的大力支持下,廣東省舞蹈學校於1987年創辦了一個現代舞實驗班。美國亞洲文化協會和廣東省舞蹈學校共同出資,美國舞蹈節選派最優秀的師資,從中國各地舞蹈院校或舞團挑選了二十名學員,進行了

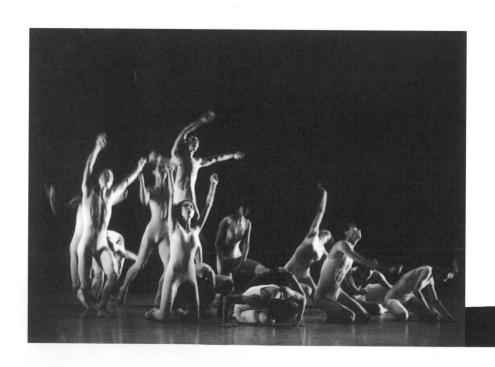

廣東實驗現代舞團創始團長楊美琦·1991年 在美國舞蹈節與主席查理斯·萊因哈特一同 出席新聞發布會。圖片提供:美國舞蹈節。

為期四年嚴格而有系統的現代舞訓練,成為中國歷史上第一批接受高水準、專業化現代舞訓練的舞者。 1992年,以這批舞者為基礎,中國

第一個專業現代舞團一廣東實驗現代舞團宣告成立,由楊美琦任團長、香港現代舞蹈家和城市當代舞蹈團團長曹誠淵任總導演。當時,中央電視臺的新聞節目,也對這一重大事件做了及時的報導。

這個舞蹈團多次在香港、澳門、韓國、印度、美國、德國、法國、瑞士等許多國家和地區亮相,所到之處均受到熱烈歡迎,為當代中國人塑造了生機勃勃的國際印象。最令人鼓舞的是,1990年該團的舞者秦立明與喬楊,首次代表中國參加第四屆巴黎國際現代舞大賽,便旗開得勝,奪得雙人舞金牌;而1994、1996、1998年該團的男舞者邢亮、桑吉嘉和李宏鈞,則於第六、七、八屆巴黎國際現代舞大賽上獨攬了男子獨舞的金牌,以「三連冠」的輝煌成績,創造了震驚世界的「中國現代舞奇蹟」。

楊美琦在任期間,曾舉辦了三屆實驗性的小劇場藝術節,不僅建立起了一個廣泛的國際交流網,而且為廣州培養了大批的忠實觀眾。2000年秋,她移師東莞, 走馬上任廣東亞視演藝專修學院的副院長,同時兼任舞蹈系主任,立志在海內外文 化機構和現代舞專家們的大力支持下,為中國現代舞再造一塊培育英才的良田。至 於廣東現代舞團,則改由高成明接任團長,邢亮出任藝術總監。

繼廣東成立了全國的第一個現代舞實驗班和第一個專業現代舞團之後,新中國劇場舞蹈的搖籃一北京舞蹈學院,先後於1991年春、1993、1995和1998年秋在編導系之下,開辦現代舞的實驗班、大專班和本科班,不僅為中國高等舞蹈教育寫下嶄新的一頁,也為北京的大舞台增添了新血。負責人分別為現代舞蹈家王玫和編導系現任系主任張守和,其他專業主修課程老師則有筆者和張苓苓,讓學生們在此接受較有系統的現代舞理論與實踐訓練,以及大學程度的文化教育,成為編、演、教三位一體的現代舞人才。1994年,曾煥興和王媛媛這兩位在校學生便在第五屆巴黎國際現代舞大賽上奪得雙人舞銀牌,突顯出北京舞院現代舞師資精良、學生素質優異。

1995年夏,這批學生圓滿畢業,其中有八位成為北京現代舞蹈團的核心團員; 而隨後的兩批本科生也都有出色的表現,尤其是九五級的苗小龍和陳琛、九八級的 吳珍豔,畢業前便在第六、第八屆巴黎國際現代舞大賽上,分別奪得雙人舞的銀牌 和女子獨舞的金牌。在中國各地舞蹈界急需現代舞觀念、方法和技術,卻只有極少 數人前往北京舞院深造的今天,人們自然期待著這些天之驕子在未來,能為中國舞 蹈的再次繁榮大有作為。

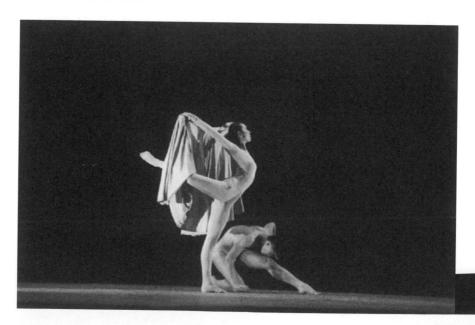

4 to

富東實驗現代舞團2002年最新創作並演出的舞劇 《夢白》。總導演:高成明。

1996年初,北京現代舞團正式成 立,結束了「現代化的北京沒有現代舞 團」的遺憾,在「龍之聲」文化藝術公 司的運作和藝術總監金星的率領下,三 年之間推出了《紅與黑》、《向日葵》 和《貴妃醉「久」》共三場現代舞晚 會,引起社會和舞界的矚目,其中由金 星編導的群舞《紅與黑》是第一個現代 舞的優秀作品,1996年獲文化部頒發的 政府級最高獎-「文華獎」;而《貴妃

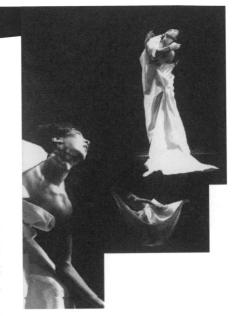

醉「久」》則是中國舞蹈家將濃郁的民族特色和深邃的憂患意識,跟「舞蹈劇場」 這種崛起於德國、風靡於世界的綜合劇場形式,在中國舞台上首次成功融合的大規 模嘗試。該團在金星的率領下,曾赴德國和韓國公演,並受到兩國舞蹈界的關注。

1998年秋,藝術管理家張長城接任該團的團長;翌年春,香港現代舞蹈家曹 誠淵接任藝術總監,並特邀原廣東實驗現代舞團的男首席之一李捍忠出任執行藝術 總監;自此,三人齊心合力,制定全新的藝術路線,不僅鼓勵團內舞者積極參與創 作,而且廣激海內外的各類舞蹈家前來教學和量身創作,才能在短短四年的時間 裡,以火山爆發般的激情和令人拍案叫絕的創意,一口氣推出了《純粹視覺》、

《九九·豔陽》、《國際電腦音樂節現代舞專場》、《舞蹈新紀元:系列一》、 《舞蹈新紀元:系列二》、《舞蹈新紀元:系列三——桌兩椅》、《長風歌》、 《舞蹈新紀元:系列四》、《昆侖》、《北京意象·2002系列之——逆光》共十場 各具特色的現代舞晚會。

其中尤以《舞蹈新紀元:系列三一一桌兩椅》最令人耳目一新、身心激盪: 十四個風格迥異的舞段,均以「一桌兩椅」這套中國傳統戲曲的簡約布景,及其各種變體為視覺重點和典型環境,同時運用多種曲牌組合,以及越劇、滬劇、秦腔、二人轉、京劇、潮劇、越劇、黃梅戲的離奇聲腔為動覺刺激和韻律依託,透過舞者們自由開放的肢體觀念和變幻莫測的動作語言,將氣韻生動、形神兼備的中國傳統肢體文化,在光怪陸離、神通廣大的當代社會中融會貫通的最高理想,舞到了淋漓盡致的境界!

自1999年開始,北京現代舞蹈團一面堅持舉辦各類現代舞的培訓班和普及活動,一面連續舉辦了四屆中國現代舞展演,並在規模和聲勢上同步遞增,使得現代

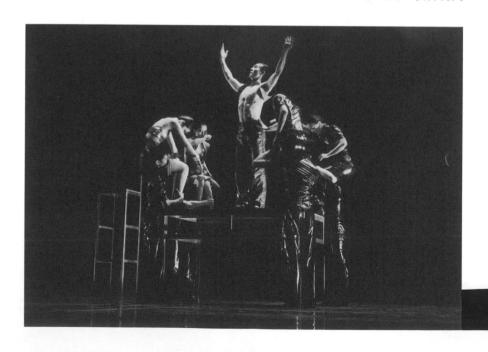

舞在中國文化界乃至普通民眾之中,產生了空前未有的廣泛影響,大大活躍了中國當代文化中的創新意識。不僅如此,該團還跟中央音樂學院北京環球音像出版社簽約,適時地首開了現代舞作品的影音市場,有效地支持了中國各地悄然興起的舞蹈教育和舞蹈市場,並頻繁地出現在中國、香港以及加拿大溫哥華、法國里昂、澳洲阿德萊德等地的舞台上,受到各地舞評家和廣大觀眾的一致好評。

1999年,中國現代舞的版圖上,在原本一南一北兩個舞團的基礎上,又增添了一個廈門現代舞團,充分反映出沿海地區思想開放、經濟發達後的文化需求。該團是隸屬於廈門歌舞劇院的舞蹈隊,由陳耕和王紅分別擔任正副團長,特邀旅居新加坡的舞蹈家范東凱和香港舞蹈家曹誠淵出任藝術總監,並邀請范東凱、曹誠淵、李捍忠、戴維斯、王榮祿、劉志國等優秀現代舞蹈家前去教學和創作,為舞團注入多元的活力。

2001年,這個初出茅廬的現代舞團,獲得以表演兩項節目為「第三屆中國現代舞展演」壓軸的殊榮,一項是範東凱十年來為不同對象編導的六個作品之集錦《回歸原點》,給人清新別致、五彩斑斕的南國美感;另一項則是旅居香港的馬來西亞華裔舞蹈家王榮祿為該團量身創作的大型舞蹈劇場《異夏廈春夢》,以多元的手法、前衛的觀念,準確體現出新世紀的中國人跟外面世界的距離,不再遙遠;其磅礴的氣勢、不羈的想像,生動地展示了中華民族這個世界詩歌強國,擁有著博大的想像力和藝術的原創力,令海內外觀眾對該團刮目相看,並對現代舞的巨大威力產生直接的體認。

從本質上說,現代舞是刻意追求舞蹈家個性、提倡實驗性和前瞻性、反對標準化的舞蹈,但從現代舞在中國的歷史發展和現狀來看,1994年歲末,中國舞蹈家協會舉辦的「中國首屆現代舞大賽」,大幅地推廣與促進了現代舞的創作、表演和交流。廣州和北京這兩處現代舞基地,以及其他地區的舞蹈團體,都積極地參加了這次比賽,並取得了較好的成績,其中廣東實驗現代舞團的沈偉更是獨占鰲頭,一人奪下編導和表演的兩項一等獎。

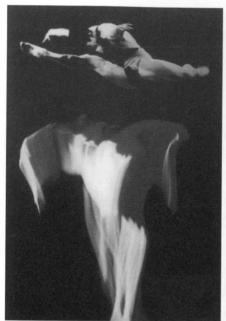

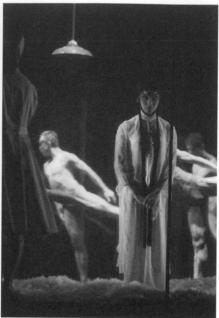

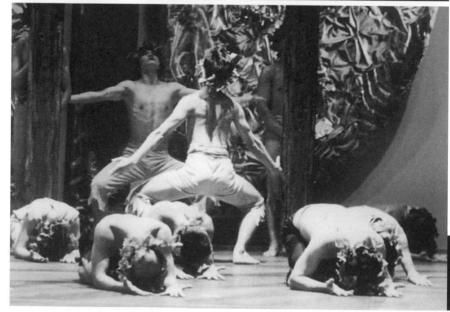

但由於現代舞在中國的普及程度畢竟遠遠不如芭蕾,因而出現了一些明顯的藝術問題,如對現代舞風格和標準的掌握不當,造成了民間舞晉級進入這屆現代舞大賽的決賽之結果,引起參賽者不滿和新聞界的批評。此外,大賽的性質或焦點也出現了某個程度的混亂一到底是「中國首屆現代舞大賽」,即首次在中國舉辦的現代舞大賽,還是「首屆中國現代舞大賽」,即強調中國民族性的現代舞大賽,兩種觀點莫衷一是。事實上,這種混亂不僅存在於舞蹈界及評委會,而且出現在大賽的文宣資料和獎狀之上。不過,中國現代舞畢竟在現有的基礎上踏出了新的一步,這些純屬學術性的問題,只能在今後逐漸地加以研究澄清,儘管這件澄清的工作並不輕鬆。

中國現代舞的長足進步,得歸功於「改革開放」的政策,而中國的舞蹈工作者因此開始走出中國大門,有系統地學習和引進西方現代舞的理論、方法與技術;在這些幸運兒中,筆者是最早前往美國和德國這兩個西方現代舞發源地深造的中國人,返回中國後一面在各地開設理論結合實際的「現代舞創作實驗課」,傳播現代舞的科學觀念和實用方法,一面出版了《現代舞》、《現代舞欣賞法》、《現代舞術語詞典》、《現代舞的理論與實踐》等書籍,希望為中國現代舞的健康發展,提供些許參考與借鑒。

香港舞蹈剪影

歷史背景與舞蹈概貌

從文化根源上說,香港與中國始終是血脈相通的,尤其是在占人口大多數的中 低收入家庭中,中國傳統文化的影響依然是根深蒂固的。舞蹈亦不例外。

左圖/北京現代舞團1998年演出的舞蹈劇場《貴妃醉「久」》。編導/主演:金星。攝影:于烈。

右圖/北京舞蹈學院首屆現代舞大專班1994年演出的男子群舞《勝似激情》。編導:張守如,圖中舞者:周俊樂。 攝影:于烈。

下圖/香港舞蹈團演出的舞劇《黃土地》。編導:舒巧。圖片提供:香港舞蹈團。

田野考古資料顯示,早在六千年前的新石器時代,中國的先民便已陸續遷徙到這塊土地上,他們捕魚狩獵、採集野果、開創新的家園,揭開了香港文明史的序幕。以舞蹈而言,北宋末年和清朝末年便有大量的客家和潮州人,從福建、廣東遷入香港,而客家人的《火龍》和潮州人的《英歌》等中國民間舞,隨之被帶到了香港,成為當地人民驅除瘟疫、祈求甘霖、歡慶節日、娛神娛人、祈福驅邪和團結族人的有效手段。

二十世紀初,一些俄國僑民曾在香港開辦了幾家芭蕾舞學校,但昂貴的學費與 整個中國民不聊生的反差,致使芭蕾藝術無法普及於廣大民眾。

香港劇場舞蹈的開端,當從中國新舞蹈先驅之一的戴愛蓮算起。1940年,她懷著滿腔的愛國熱忱,毅然回到中國參加抗日救國,返回中國的第一站便是香港。她 積極回應宋慶齡的號召,積極參加了募捐義演。

自1941年到1945年抗日戰爭勝利,香港的文藝界陷入極度蕭條。日軍投降後直到新中國成立之前,文藝界大批人士紛紛湧向香港,結果使這裡的文化活動驟然勃興。中國新舞蹈先驅吳曉邦的學生們如梁倫、陳蘊儀、何敏士等人,在前往南洋演出途中,均曾在香港停留,積極地推廣新舞蹈運動。

四〇年代,幾位英國舞蹈家在香港開辦了芭蕾舞學校,但就學者依然僅限於少數豪門富戶的子弟。相比之下,新舞蹈因其廣泛的群眾性和鮮明的時代性,特別是學習這種舞蹈,無須繳納昂貴的學費,因此在廣大民眾中占據了主導地位。

戰爭結束與隨之而來的文藝事業興旺發達,大大地鼓舞了香港廣大文藝青年的 創造熱情,而在四〇年代有幸接受過新舞蹈傳播者訓練的學生們,如今則成為為香 港舞蹈奠基的主力。他們發揚新舞蹈重視民眾的光榮傳統,繼續深入學校推廣舞蹈

教育,有些人則在校外成立校友會,也有些人自組學生業餘性質的表演團體。在活絡香港人的舞蹈生活方面,長城、鳳凰、新聯等電影公司也發揮積極作用,他們所拍攝的歌舞片使舞蹈更能深入人群。到了1962年香港大會堂建成,香港的舞蹈開始登堂入室,逐漸成為合格的劇場藝術。

七〇年代初,王仁曼、毛妹、陳寶珠成為「香港的三大芭蕾舞伶」,她們各自的舞蹈學校分支遍布港九各處,學生多達數千人。八〇年代初,陳寶珠將興趣轉移到國標舞之上,而逐漸淡出芭蕾舞圈,鄧孟妮則迎頭趕上,形成了新的三足鼎立局面。

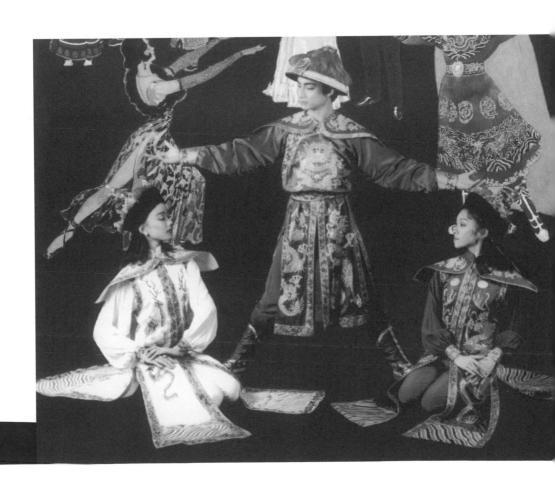

七〇年代以來,強大的綜合實力吸引了大量藝術人才:大批中國的民族舞和 芭蕾舞蹈家陸續抵達香港,為香港的舞蹈帶來更扎實且專業化的肢體技術和訓練方法;一些留學海外的現代舞青年也紛紛回到香港,為香港的舞蹈創作提供了新穎的 觀念和方法;各個社團重新活躍起來,大、中、小學的課外活動中逐漸加入了舞蹈的訓練課程,而私立的舞蹈學校更是如雨後春筍般在香港各地湧現,香港舞蹈進入了一個空前活躍的時期。

與這種空前活躍相輔相成,並呈良性循環的現狀是,包括舞蹈界在內的整個社會,由於與外部世界開始有了越來越多的接觸機會,整體的包容力,或者說是容忍力、承受力,得到了空前的增強,大有「見多不怪」的風氣。於是,中國舞在香港理所當然地占據著顯著的地位,英國芭蕾在這塊擁有一百五十年殖民地歷史的土地上得以普及,西方的現代舞和爵士舞、各國的土風舞也都得到了一席之地,連東南亞的舞蹈和非常前衛的實驗性舞蹈也取得發展的空間。

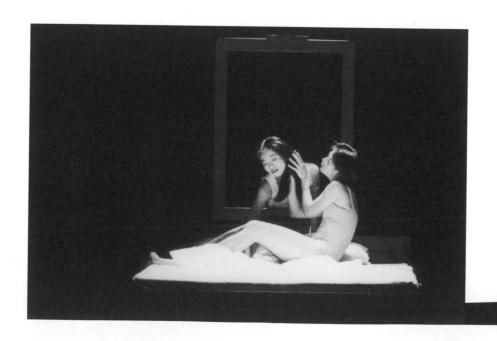

城市當代舞蹈團演出的舞劇《中國風‧中國火》。編導:曹誠淵。攝影:陳德昌。

1980年,香港政府從英國特別 聘請著名舞蹈教育家和舞蹈活動 家彼得·布林森(Peter Brinson) 博士赴港,對香港的舞蹈狀況進

行全面考察,並提出了詳盡的考察報告和大量的建設性意見。以這個報告為重要的 理論依據,香港政府根據實際需要,正式創建以中國舞為主體風格的香港舞蹈團,出 資將香港芭蕾舞學院的演出隊升格為香港芭蕾舞團,並開始贊助香港城市當代舞蹈 團。至此,香港終於擁有了三個全職的專業舞蹈團體,在風格上則出現了比較健全和 平衡的「三足鼎立」局面。

三團一院:舞蹈向專業化的躍進

香港舞蹈團成立於1981年,旨在推廣和發展中國舞蹈,包括介紹傳統的中國 民族民間舞蹈和舞劇,並編排以中國和香港題材為主的舞劇。旅美國際知名舞蹈家 江青為首任藝術總監,其貢獻在於使該團一起步便建立在世界性的大視野上,並開 創了重視新人、新作的良好風氣。第二任藝術總監是原上海歌劇院的著名編導家舒 巧,她令旁人望塵莫及之處有二,一是敢於否定自己往日的輝煌,試圖從零開始, 尋找舞劇創作的新起點;二是在任八年中,共推出了四十八場節目,其中既有自己 與他人合作編導的新作,也有以往舞蹈經典的重新詮釋,更不乏特邀中國老、中、 青三代精英的作品,鼓勵團內舞者們學習編舞的成果,以及當地編舞家為舞團舞者

們量身訂作的新舞,創造了中國舞蹈史上最為多產的記錄。

第三任藝術總監應萼定,原為舒巧的編導助理,後來移民新加坡,任國家電視台藝術指導和舞蹈編導,曾為一系列大型活動編舞,赴港就任三年,便獨自編導了《誘僧》、《女祭》和《如此》共三部大型舞劇,為反映香港歷史變遷的歌舞劇《城寨風情》編舞,並監製了他人編導的舞作七場,成就顯赫。第四任藝術總監是原總政歌舞團的大牌編導家蔣華軒,他為香港舞蹈團帶來了新編民間舞和調度大隊伍的豐富經驗。

香港芭蕾舞團的前身是1979年開始招生的香港芭蕾舞學院所屬的表演隊,1983年獨立後,由格里菲思和瓊斯分別任藝術總監和行政總監,劉佩華任院長,但專業舞者僅有五人,因此,當時僅能參加市政局舉辦的免費娛樂節目演出,為學校演出自己編排的小節目,或進行示範表演。不過,僅僅十六年的時間,該團已成為亞洲地區引人注目的芭蕾舞團。基於芭蕾的西洋屬性,舞團始終堅持聘任海外著名舞蹈家出任藝術總監和客席監製,使舞者們學會依照國際慣例行事,並有機會追隨大量國際級導師和編導一起工作。在特倫斯·埃瑟瑞吉、白理達、布斯·史提芬和謝傑斐這四位歐美

國籍的藝術總監領導下,舞團在劇碼建構上,堅持古典、現代和當代並舉的原則,積累了大量世界級的保留劇目,同時也善加使用香港本地編舞家的智慧;至於舞者的來源,則以香港本地人才為基礎,大量吸納中國、日本、菲律賓、澳洲、英國、加拿大等多國的優秀青年舞者,充分體現香港身為世界最大國際港口的優勢。

城市當代舞蹈團由曹誠淵創辦於1979年,五十萬港幣的創建經費全部來自慈母的慷慨,這讓該團一問世,便成為所有成員都能領取月薪的全天候、職業化的現代舞團。二十年來,該團一路艱辛,從1980年的第一場晚會《尺足》僅賣出五十張門票開始,發展到今天擁有兩百五十個作品,演出共一千五百場的輝煌紀錄,更為香港現代舞培養出兩代新人,成為香港舞蹈文化建設的重要推動力量。概括地說,為人豁達和用人得當是曹誠淵的成功經驗,他與黎海寧二十年來合作無間是舞團壯大的凝聚力量,而合理的舞團結構與有效的行政管理則是該團穩步發展的有力保障。與其他舞團顯著不同的是,城市當代舞蹈團從起步開始,就以推動整個香港舞蹈和文化建設為己任,不僅透過晚間課程、外出教學、巡迴演出和示範講座等各種管道,不遺餘力地培養現代舞新人、開發現代舞觀眾,竭盡所能地為各新興的小型舞團提供行政和技術支援,並堅持不懈地支援中國現代舞的發展,最後終於成為一個名副其實的舞蹈文化服務和推動機構。

香港演藝學院成立於1984年,是下設舞蹈、戲劇、音樂、科藝和影視共五個門類的專業學院。舞蹈學院的創始院長是美國著名現代舞蹈家、教育家、管理家和世界舞蹈聯盟執行主席胡善佳,繼任院長為美國舞蹈家簡麗珊,現任院長為澳洲舞蹈家施素心,副院長為美國現代舞蹈家白朗唐。而舞蹈學院下設芭蕾舞、中國舞、現代舞和音樂劇舞四個系,現任系主任分別是高家霖、劉友蘭、白朗唐和謝漢文,香港芭蕾教育家鄧孟妮為該院舞蹈學科教育組的負責人。高水準且多樣化的師資可為學生提供全面的舞蹈訓練,以便將他們培養成為專業的舞者或教師。該院自1986年至1990年,在

胡善佳的直接領導下,曾一連舉辦五屆「香港國際舞蹈院校舞蹈節」,對於改變香港「文化沙漠」的窘境具有重大貢獻。1997年,為紀念香港回歸中國,演藝學院跟香港舞蹈聯盟等相關機構合作,再次主辦了這個意義深遠的國際交流活動。

進入主流的另類

香港文化的可愛之處在於它的中西合璧、兼容並蓄,每種藝術風格都能得到自己的一片天地,由多元文化工作者榮念曾創辦的進念二十面體,就是絕佳的例證之一。

「進念」的宗旨是「引進、嘗試及發展劇場、錄影、電影及裝置等藝術的另類形式」,探索「表演及視覺藝術領域」的「浩瀚無邊」,並「以群體創作及革新態度而上下探索」,因此它的作品大多是跨界別的、多媒體的,而戲劇、音樂、舞蹈、裝置、影像等任何一門藝術,都只是其中的一個組成部分,因此能夠傳達大量的思想內涵,激發觀眾的理性思考。

「進念」在風格上一直追求另類,不過卻成了香港乃至國際多元化舞臺上的主流,目前活躍在香港舞台上的新一代另類舞團,即有不少出自「進念」,如非常林亦華、三分顏色等等。

普及的舞蹈教育

從舞蹈在香港的普及教育來說,最熱門的莫過於芭蕾舞了。王仁曼芭蕾舞學校、毛妹芭蕾舞學校、陳寶珠芭蕾舞學校、吳湘霞芭蕾舞學校、郭慧芸芭蕾舞學校、曾雪麗芭蕾舞學院等不同輩分舞蹈家創辦的諸多私立芭蕾舞學校,都是繼外國人嘉露碧文芭蕾舞學校之後的重要舞蹈教育基地。此外,英國皇家舞蹈學院的芭蕾舞分級考試,也在香港獲得推廣。

兩代新人、兩個場地和四個組織

如果將七〇年代末八〇年代初崛起的曹誠淵、黎海寧、彭錦耀那一代人,當做香港本土舞蹈(主要都是現代舞)的第一代;八〇年代末,在城市當代舞蹈團乃至整個香港這塊充滿創造力氣氛的土地上,嶄露頭角並逐漸成長起來的創作力量,如

梅卓燕、潘少輝、伍宇烈等人,就算是第二代了;而所謂的第三代,則是對1994年 開始如雨後春筍般出現的小型舞蹈團的集體總稱,其中包括動藝舞蹈團、東邊現代 舞蹈團、戀舞狂、多空間、躍舞翩、狐穴舞溝、嘩啦嘩啦、方舟舞蹈劇場、南群舞 子、三分顏色等等。

1982年,香港的第一個實驗藝術空間一藝穗會問世,在謝俊興的指揮下,其小劇場和畫廊越辦聲勢越高漲,為香港實驗性藝術創作提供了重要的成長空間;藝穗會於1999年易名為「乙城節」,即城市藝術節,但在風格上依然鼓勵各種實驗藝術。1986年至1990年初,城市當代舞蹈團在曹誠淵「為整個香港社會和文化服務」的觀念之下,也曾開辦過「城市劇場」和「城市藝廊」這兩個實驗藝術的展演空間,使包括舞蹈、音樂、戲劇和美術在內的新銳人物得到了更多嶄露頭角的機會。

到1990年初,香港舞蹈界一共擁有了四個民間性質的舞蹈組織:香港芭蕾舞學會、香港舞蹈總會、香港舞蹈團體聯會和香港舞蹈聯盟,它們的陸續建立和並駕齊驅,充分體現了「專業與業餘之間的和睦友好、緊密協調又互相支持」的特點。這四個組織於1995年連袂組建了香港舞蹈界聯席會議,並推選郭世毅為主席,曹誠淵為副主席;而現任主席是陳寶珠,副主席則是何浩川。該會主辦的大型活動有1997年的「香港舞蹈界慶回歸舞蹈日」、1998年多達三萬人參加的「香港舞蹈日」及1999年特邀筆者主講的專題報告《六國舞蹈教育考察經驗及對香港舞蹈教育的建議》等。

澳門舞蹈一瞥

與香港不同的是,澳門沒有專業舞蹈團體,業餘舞蹈教學和演出活動卻相當頻繁活躍。與香港相同的是,澳門舞蹈界與中國的關係密切,因此,舞龍、舞獅等中國傳統舞蹈活動,無論是演出、還是比賽,都一直是澳門當地民間娛樂活動中熱情最高、氣氛最濃的項目。

1985年春,在廣東舞蹈家諸幼俠先生的倡議下,澳門舞蹈工作者鄧錦嫦、陳振華和吳江輯三位攜手,召集當地舞蹈同好,籌畫成立一個舞蹈藝術組織,「目的為加強本地區舞蹈工作者與愛好者之間的團結和藝術交流,以便互相學習、共同提

升,並為推廣本地區舞蹈活動以及為對外進行交流觀摩活動的聯繫橋樑」。

澳門同胞熱愛舞蹈的原因眾多,比如在緊張的生活和工作節奏中釋放壓力,提高人的創造力和想像力、陶冶少年兒童的情操、語言表達、日常行為習慣和健康心理等等,因此長期樂此不疲、無怨無悔。實際上,這也正是世界各地業餘舞蹈蓬勃發展的根本原因。

經過一年的籌備,澳門舞蹈協會終於在1986年4月誕生。澳門舞蹈協會成立十多年來,全心全意地為會員服務,包括舉辦耶誕節、春節聯歡會、會慶活動、每月舞會,以及會員內部的國標舞友誼賽,並致贈當月過生日的會員禮物。協會還先後成立了中國舞表演隊、爵士舞表演隊、少兒舞表演隊,獨立舉辦各種演出,不遺餘力地造福社會,如主辦「'90盛開友誼花」舞蹈專場,邀請並主辦中國廣東茂名市的「小油花藝術團」赴澳演出,派爵士舞表演隊前往深圳進行交流演出,派少兒舞表演隊前往深圳參加廣東省第三屆少兒藝術花會,舉辦全澳國際標準舞公開賽,代表澳門派出健康舞隊參加美國舉辦的世界業餘健康舞錦標賽及培訓課程,舉辦首屆業餘健康舞錦標賽澳門區選拔賽,與青洲社區中心合辦「共創青洲美好環境」歌舞晚會等等。

此外,協會還集合會員,積極參與各類公益性的活動,如協會一開張就為同善堂舉辦了募款舞蹈大會,設計舞蹈節目探訪老人中心及老人院並贈送禮物,每年為

勞工暨就業司主辦的「工業安全同樂日」策劃舞蹈表演,協助政府部門和民間團體舉辦耶誕節和春節聯歡會、「五一」國際勞動節、「十一」中國國慶日、捐血嘉年華、環保嘉年華、基本法宣傳晚會、道路安全同樂日、第四屆工業展覽會開幕式、澳門城市日的演出活動,協助教育暨青年司舉辦第一至四屆青年團體國標舞比賽,協助澳門體育總署籌劃舞蹈節目在國際馬拉松比賽時演出,協助澳門婦聯會舉辦華南賑災慈善餐舞會的籌款活動,協助教育暨青年司及公務華員職工會開辦國標舞及健康舞訓練班,協助澳門體育總署辦理暑期活動,協助預防及治療藥物依賴辦公室開辦健康舞班,舉辦每月舞會和國標舞友誼賽等等,不勝枚舉。

為了不斷提高當地舞者們表演水準,他們每年都從當地、中國及海外聘請師資,包括從歐洲學成返回澳門的李銳俊等青年舞蹈教師,分別舉辦中國舞暑期舞蹈營,中國舞、爵士舞、踢踏舞、芭蕾舞、兒童芭蕾舞、現代舞、健康舞、國標舞、拉丁舞師資培訓班,國標舞、健康舞、現代舞及中國舞講座,主持舞蹈體育培訓班,教授的課程非常廣泛,除以上各類舞蹈之外,還有體育類的幼兒體操、教育性體操、比賽性體操、女子保健操、男子保健操等等,並在每年6月定期舉辦培訓班學員的成果發表會。參加培訓的人數逐年遞增,據統計1988—1989年度只有四百七十人,到了1995—1996年,則多達七百六十人。有時,該協會還辦理當地的舞蹈教師外出進修。1996年,澳門舞蹈協會代表澳門與北京舞蹈學院簽署了協議,開始合辦「中國舞分級考試」的教師培訓課程,將中國民族舞在澳門的推廣提升到一個嶄新的階段。

除澳門舞蹈協會之外,澳門還有澳門舞之友協會、項秉華芭蕾舞學校、蔡曉明舞蹈學校、澳門少兒藝術團、紫羅蘭舞蹈團等舞蹈團體。這些舞蹈社團根據各自的興趣發展舞蹈風格,既滿足了個人的愛好,也豐富了民眾的文化生活,並逐步改變「文化沙漠」的舊貌。比如澳門工聯的舞蹈組,成立四十多年來,一直堅持從事中國民族民間舞蹈的活動而久負盛名;又如由聖約瑟中學教務主任陳偉主辦的雲龍

舞蹈團,則以創作和表演現代舞為主,題材大多來自中國,因此較容易為華人觀眾所理解,並經常前往香港演出;再如由李銳俊和吳方洲夫婦攜手創辦的石頭公社,雖然歷時只有短短五年,但因其在舞蹈等表演藝術方面舉辦的教學、演出、影像放映,在視覺藝術方面舉辦的展覽、交流,在藝術教育和文化政策等方面舉辦的學術研討等大量活動,在香港、澳門地區以及中國名聲顯赫,成為澳門當代新文化的一道亮麗的風景線。

當然,也有一些團體是由國外或中國的舞者所開辦,他們從舞蹈中獲取的收入往往極其微薄,因此必須在平日從事其他工作,僅在週末從事舞蹈教學和創作演出活動。至於學生業餘學舞,大多出自家長「想讓他們學好」的意願,並非希望他們終生以舞為生,因為到目前為止,澳門尚無一個全職的專業舞蹈團。真正能夠以跳舞為職業的舞者,只有那些在夜總會跳點舞的人了。

在澳葡政府教育文化司的支持下,1981年開始創辦了一年一度的校際舞蹈比賽。澳門共有中、小學近百所,其中大多設有舞蹈組,以便在業餘時間發展舞蹈活動,學生可自由報名,或由老師挑選參加。有許多學校高度重視比賽,投入大量的人力、物力和財力,使演出的規模宏大、製作新穎,如教業中學、濠江中學、勞工子弟學校等等,每年均準備了精采絕倫的舞蹈節目參賽,而獲獎學校的師生往往會激動得抱成一團、熱淚盈眶。可以說,活躍的業餘舞蹈生活,以及其他健康的文化娛樂活動,吸引了廣大的青少年學生,甚至確保了他們身在澳門這個花花世界的賭城,卻能做到一塵不染一既不去賭角子機,也不去逛夜總會或迪斯可舞廳。因此,舞蹈成為保護澳門青少年學生不受侵蝕的有效手段,不僅令人肅然起敬,而且理所當然地得到家長和學校的大力提倡。

澳門教育暨青年司1987年起,創辦了兩年一度的國際青年舞蹈節,應邀參演的團體來自中國、香港、澳門,以及葡萄牙、比利時、奧地利、瑞士、加拿大、巴西、韓國、日本、印度、新加坡、土耳其等國,演出的隊伍常常多達千人,參加者多為各個國家和地區的業餘青少年舞者,而澳門當地的舞者就占了一半。這個國際青年舞蹈節不僅表演風格各異的舞蹈節目,而且每屆都要舉辦一次氣勢磅礴的大遊行,不僅使澳門的居民欣賞到不同民族千姿百態的舞蹈文化,體驗到不同地域別具特色的風俗習

價,同時開拓了他們的國際性視野,強化了澳門這個國際都市的地位。

此外,澳門文化司自1988年起,還舉辦一年一度的澳門藝術節,受到當地居民的熱烈歡迎和大力支持,舞蹈也是其中一個舉足輕重的計畫項目。

1999年落成啟用的澳門文化中心,包括劇院和博物館兩座大樓,獨特的建築風格和先進的技術設備,使它成為澳門當代新文化建設的一個重要象徵。其中不同規模的綜合劇院和小劇院,經常舉辦海內外水準上乘的舞蹈演出,先後在此演出的團體有美國的保羅·泰勒現代舞團、葡萄牙的高秉根當代芭蕾舞團、香港的城市當代舞蹈團等等;為了配合這些演出,筆者曾應邀前往該中心,就現代舞的史論及鑒賞等進行專題講座。

第六章

朝鮮半島的舞蹈

中朝交流源遠流長

中國與朝鮮半島可謂一衣帶水,舞蹈交流自古即有之,而相互影響的情況更是俯拾即是。

回溯歷史,古代主要是博大精深的中國漢文化,特別是易學和儒學,帶給朝鮮半島持續至今的深遠影響,最顯著的現象莫過於漢字的廣泛使用、韓國國旗上的陰陽八卦圖、百姓處世的中庸之道、全國上下對教育的高度重視等等。而漢民族的舞蹈自宋代開始,大規模地輸入朝鮮,尤其是宋代的「隊舞」形式,包括《獻仙桃》、《五羊仙》、《拋球樂》、《蓮花台》等等;此外,自中國傳至當地的樂舞還有《劍器舞》、《春鶯囀》等等代表性樂舞。

這些由中國傳入朝鮮半島的樂舞,當地人統稱為「唐舞」,大幅地豐富了當地的肢體文化,並與統稱為「鄉樂」的當地傳統樂舞並駕齊驅、交相輝映。不過,在雙向交流的結果之下,早在中國隋代初年制定的《七部樂》中,有一部《高麗伎》就是來自朝鮮半島,這個重要的史實足以說明,中國與朝鮮半島的樂舞交流早在此之前便已開始。

隨著佛教自中國繼續東漸的過程,中國的舞蹈開始影響朝鮮半島和日本,特別是以戲曲形式出現的舞蹈表演藝術。在各種東漸的中國舞蹈中,假面舞或許流傳得最為廣泛,並在朝鮮半島和日本得到極佳的保護。從中國傳入朝鮮半島的各種舞蹈形式中,包括了西元七世紀初由百濟國(當時是高句麗國的鄰國)的舞蹈藝人味

摩之,在中國兩晉時期的江南吳地學到的佛教假面舞蹈《伎樂舞》和寺廟祭祀舞蹈《佾舞》,前者用於布教之時,傳入日本後便在中國和朝鮮失傳了;後者則用於宗廟和文廟舉行的兩種大祭儀式之中一宗廟大祭是為了迎接和朝拜朝鮮王朝歷代君王及其忠臣的靈魂而舉行的儀式,而文廟大祭則是為了迎接和朝拜以中國哲人孔孟為首的儒家聖人而舉行的儀式。

據韓國舞蹈研究家說,兩者的目的都是「為了與祖先融為一體,忠誠國業,強化倫理」。可見,中國漢族文化的代表人物一孔孟,是朝鮮人民視為文化傳統的根源之一,因此朝鮮舞蹈的傳統節目中,包容了儒家味道的儀式舞蹈,如請神儀式上的舞蹈、飲食儀式上的舞蹈、送神儀式上的舞蹈等等。這些儀式舞蹈具有積極和消極兩方面的作用,在積極的方面,它在當時發揮了鞏固國家秩序、樹立愛國主義思想的作用;而在消極的方面,它與舞蹈自身的審美功能背道而馳,因而在相當程度上限制了舞蹈的發展。

但也有史料證明,假面舞早在西元前三世紀就已出現在朝鮮,藉著扮演動物的 靈魂跳舞,並有效地安撫它們;假面舞在當時就已非常發達,據說二十四部歌舞作 品中,就有十二部是假面舞。

中朝交流嶄新篇章

不過,在二十世紀中葉以來的舞蹈交流史上,則是韓國影響了中國。主要原因是雙方均視為舞蹈先驅人物的崔承喜,1951年應邀訪問中國,在中央戲劇學院主持「舞蹈研究班」,潛心從事舞蹈教學和創作實驗,為新中國舞蹈事業的健康發展,培養了大批的棟樑之材,甚至為中國古典舞的推陳出新,邁出了難能可貴的第一步。

有韓國「前衛舞蹈第一人」之稱的洪信子,曾於1991、1992、1999年先後三次訪中,應邀為北京舞蹈學院第一個現代舞專業班的前身一現代舞實驗班,以及中國第一個專業現代舞團(廣東實驗現代舞團)的前身一廣東省舞蹈學校現代舞實驗班教學,其極具人性之美的慈悲心、融東西方文化精華於一體的舞蹈觀和方法論,受到兩地師生們的一致褒獎。此外,她還於1989年率其在紐約的笑石舞劇團,分別

前往北京和天津公演了前衛現代舞劇《小島》,其簡約的肢體語言、概括的舞蹈手法、鮮明的動態形象和深刻的思想內涵,引起中國舞蹈界和廣大中國觀眾的強烈震撼,這是西方前衛現代舞的首次來華公演;1990年,她為首爾市立舞蹈團前往北京參加第十一屆亞運會藝術節的晚會,編導了打頭陣的前衛現代舞《2001年:從冥王星到地球》。1993年,她在僑居美國二十五年之後回韓定居;同年,她用韓文出版自傳《為自由辨明》;1994年,韓國國家電視臺播出專題片《世界之巔的韓國人一洪信子》;地理距離縮短之後,她懷著對中國人民和中國文化的深情厚誼,更加頻繁地展開一系列的韓中舞蹈交流。

1995年,中國舉辦第四屆世界婦女大會之際,她的自傳由中國作家出版社出版。其天馬行空的內在追尋、義無反顧的冒險精神、絕無僅有的人生歷程、深邃犀利的前衛觀念,在中國舞蹈界贏得「像鄧肯又超過鄧肯」的盛譽。

1996年應韓國體育文化部之邀,她率領笑石舞劇團韓國分團前往北京參加慶祝中韓建交四周年的「韓國文化週」活動,公演了新創作的現代舞劇《地球人II》,其「以少勝多」、「靜多於動」,更具東方傳統哲學色彩,更為微量主義的舞臺處理,再次向中國專業舞蹈界和廣大觀眾提出挑戰,並當然地引起那些崇尚推陳出新,並渴望新鮮刺激的中國專業藝術工作者和普通觀眾的讚歎。

1997年,她邀請中國東方歌舞團青年編導家文慧和實驗派電影家吳文光,前往她所主持的「第三屆竹山國際藝術節」公演;2000年,她又邀請筆者和前衛美術家焦應奇前往「第六屆竹山國際藝術節」講演,從而使韓國及國際舞蹈和文化界,不僅耳聞目睹了新時期中國大地上出現的如此生機盎然、非主流的現代舞和高科技藝術,而且準確把握了中國現代舞的來龍去脈,以及兩國舞蹈交流的源遠流長。

無獨有偶的是,洪信子跟崔承喜這兩位對中國舞蹈界產生巨大影響的韓國一朝 鮮舞蹈家,在二十世紀朝鮮半島的舞蹈史上,被譽為相距半個世紀的兩個里程碑一 韓國前輩權威樂舞批評家朴容九宣稱:「整部韓國現代舞蹈史上,唯有崔承喜和洪 信子屬於里程碑式的人物,其他人的舞蹈有太多取悅人的成分,缺乏強烈的藝術衝擊力。」而韓國著名舞蹈史學家鄭浩教授也認為:「八〇年代的洪信子就其世界影響而言,不亞於三〇年代的崔承喜。」

舞蹈之鄉名不虛傳

有韓國學者認為,韓國、中國和日本這三個東亞國家中,就傳統藝術的擅長和 成就而言,韓國善於樂舞、中國精於文學,而日本則長於美術。對此,每個親自造 訪過韓國的人都會心悅誠服。不過,筆者也有兩點補充:中國的文化強勢遠遠不止 文學,至少還應包括哲學,因為易學、儒學、道學初而在朝鮮半島和日本,繼而在 歐美各國,都產生過日益廣泛而深入的影響;而在韓國,除了民族天性包孕著大量 的樂舞細胞之外,對文字語言和文化教育的高度重視也是舉世無雙的。對此,相信 每個對韓國藝術及文化教育現狀有所瞭解之人,是不會有所異議的。

朝鮮半島的本土舞蹈

佛教東漸的過程中,勢不可擋地傳遍幅員遼闊的中國大地,並從這裡繼續東漸,隨後來到朝鮮半島。乘著這個浪潮,中國漢族的文化和舞蹈也相繼傳到朝鮮半島,對當地的舞蹈產生重大的影響,許多道地的唐宋兩代樂舞至今依然存活於朝鮮半島。這一點已在許多當代韓國舞蹈史學家們的專著中,得到了充分的肯定。

但不容置疑的是,在朝鮮半島上一定還有著獨具特色的本土舞蹈。

這些本土舞蹈或稱傳統舞蹈中,最有特色的,或說最能代表朝鮮民族那能歌善舞天性的形式,莫過於歌謠舞和即興舞了。

歌謠舞,顧名思義,是一種載歌載舞的形式,大致可以分成手拉手的和不拉手的兩類,而表現內容則有男子祈禱許願的舞蹈、女子消怨解恨的舞蹈,以及頗具浪漫色彩的女性與月亮對話的舞蹈等等。但鮮為人知的是,在西海岸一帶還流傳一種朝鮮民族獨有的「肚皮舞」。這種舞不同於阿拉伯風格的肚皮舞,不是赤裸裸地扭動豐滿的肚皮,並炫耀腹肌的絕技,而是為歡迎漁民捕魚歸來,漁婦們與久別的丈夫一起跳的舞蹈。舞蹈時,雙方腹部相互接觸,據說是為了模擬夫妻生活。

即興舞又稱諷刺舞,是舞者於情緒高漲時,自由即興發揮的舞蹈,能夠突出地 表現每個朝鮮人各自的性格和氣質。隨著即興舞的發展,即興而舞、自然生動、注 重呼吸和動靜結合,逐步成為朝鮮舞蹈的四大基本特徵。

有的韓國舞蹈研究家則認為,僧舞與消怨舞(仨撲里)既是韓國舞蹈的象徵和 集大成,也是韓國文化中不可或缺的國寶。此外,農樂舞,即「項帽舞」,也相當 具有代表性,充分代表了朝鮮這個農業國的歷史傳統。

劇場舞蹈的蓬勃發展

至於,現代的劇場舞蹈在朝鮮半島的蓬勃發展,自朝鮮戰爭結束後,朝鮮和韓國便分成兩條路線。

在朝鮮,舞蹈是一門極其重要的表演藝術,一直受到國家的莫大重視,因此, 在平壤,最漂亮的建築據說一定是劇場。朝鮮的舞蹈團經常來華公演,精湛的舞蹈 技藝(尤其是群舞的整齊劃一)和鮮活的舞臺布景(尤其是恢宏的氣勢和逼真的效 果),總是受到廣大中國觀眾的熱烈歡迎。但舞蹈始終為政治服務的模式,在「冷

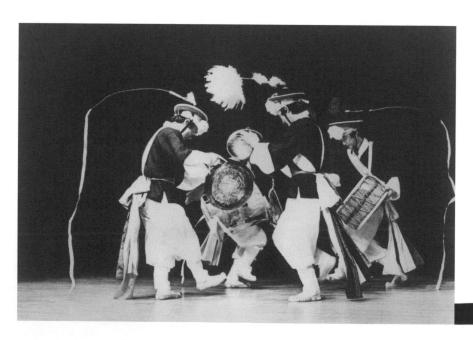

戰」結束後的今天看來,則顯得極為單一,無疑阻礙了朝鮮舞蹈創作人員的手腳, 並造成朝鮮舞蹈界難以加入國際舞蹈交流大循環的惡果。

在韓國,五〇至六〇年代,基本上仍屬戰後恢復元氣的階段,因此,舞蹈的 大規模發展,以及世宗文化中心、國家劇院、文藝劇場、藝術中心等大型劇場的興 建,則是七〇年代以後的事情。

嚴格地說,劇場舞蹈在韓國的真正興起,是從七〇年代的中後期開始,具有代表性意義的事件,當是國立國樂院舞蹈團、國立舞蹈團、首爾市立舞蹈團等大中型專業舞蹈團的崛起和興盛。在發達的大學校園裡,更活躍著不計其數、小型多樣、師生結合或學生獨立的舞蹈團。與此同時,首爾、釜山等大中都市還湧現三十多個規模不同、追求各異的現代舞團;而與此相應,不少中小規模的劇場應運而生,為實驗性舞蹈提供了物質條件。

韓國芭蕾概貌

與現代舞的蓬勃發展相媲美的是,首爾還出現了國立芭蕾舞團和環球芭蕾舞團 這兩大頗具實力的專業芭蕾舞團,以及首爾芭蕾舞劇院、光州芭蕾舞團等中小型的芭 蕾舞團。此外,由大學師生們組成的芭蕾舞團也很活躍,如趙承美芭蕾舞團等等。

國立芭蕾舞團

國立芭蕾舞團1962年由舞蹈家林松南所創建。三十年的時間裡,他在政府文化部的大力支持下,使西方芭蕾在韓國經歷一個從無到有的巨變,並將該團建設成一個中等規模和水準的芭蕾舞團。1992年之後,他退休時,由原舞團舞者金海石繼任團長。

金海石曾是該團舞者,也是最早登上西方芭蕾舞壇並獲讚譽的韓國芭蕾舞蹈家之一。1967年,她在蘇黎世芭蕾舞團擔任舞者,1972年又在加拿大大芭蕾舞團任獨舞演員。這些切身的國際經驗不僅使她在技術上逐步成熟穩健,而且為她打開了藝術的視野,增強日後發展韓國芭蕾的信心。表演生涯結束後,她來到美國加州,在那裡用了十五年時間,一面教舞、一面編舞,繼續體驗西方文化的真諦。身為海外遊子的她,當祖國的芭蕾事業召喚她時,便義無反顧地回國效力。

在她的領導下,國立芭蕾舞團出現了嶄新的局面:政府加大文化投入,每年撥款一百二十萬美金;文化部長親自掛帥,成立一個由各界名人組成的董事會,以便透過私人管道籌集更多資金;日益國際化的優秀劇碼也能得到較好的票房回報……這一切保證了該團的健康發展。

該團擁有五十名舞者,每年均跟他們簽訂合約。每年,舞團在擁有一千八百個座位的法定演出場地——首爾國家劇院推出四個演出季,演出三十餘場,此外還進行六到七次全國巡演;同時,他們也常在首爾藝術中心擁有二千五百個座位的歌劇院為觀眾演出。作為國立舞團,舞者們還常為政府舉行特別演出。

舞團的劇碼寶庫裡,不僅有喬治‧巴蘭欽、季利‧季里安、約翰‧巴特勒、詹姆斯‧庫德爾卡等多國大師的作品,而且有金海石團長為舞團重新編排的經典名作《天鵝湖》、《胡桃鉗》、《海盜》,以及量身創作的《永恆》等作品。此外,她還鼓勵團內舞者積極創作,注重挖掘和培養韓國的編導人才,因為她深信,韓國芭蕾的真正興盛,有賴於韓國人創作出自己的芭蕾大作。

自1994年開始,韓國國立芭蕾舞團建立自己的附屬舞蹈學校,使五十多名八至 十六歲的少男少女能在此接受有系統的芭蕾訓練,成為舞團堅強的後備軍。

環球芭蕾舞團

與國立芭蕾舞團不同,環球芭蕾舞團是個私立舞蹈團體,並且晚至1984年才誕生,創辦人是文鮮明牧師伉儷。僅僅十五年的時間裡,在團長及首席女明星文熏淑,以及亞德里安·德拉絲、丹尼爾·利文思、羅伊·托比亞斯、布魯斯·史蒂芬等四任藝術總監的領導下,該團在韓國大有「後來居上」的氣勢,並以日益精湛的舞蹈、氣勢磅礴的樂曲和富麗堂皇的舞蹈,活躍於國內外的大舞臺上,在日本、中國、美國等許多國家的城市,都贏得觀眾的驚喜和讚譽。

該團屬於中等規模,舞者通常在五十名上下,但國籍卻非常國際化,固定劇場是位於首爾的小天使表演藝術中心,而國際巡演也日益增多。短短十五年裡,舞團

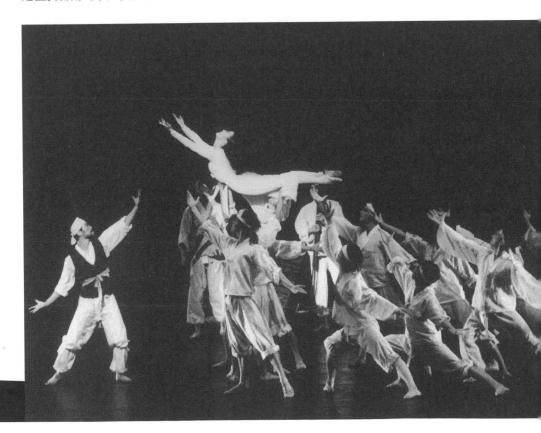

已上演過七十多部芭蕾劇碼,包括浪漫、古典、現代和當代各個時期的代表作。近年來,該團有幸聘請到俄羅斯基洛夫芭蕾舞團的前藝術總監奧列格·維諾格拉多夫出任藝術總監,從而有機會排演多部風格純正的俄羅斯古典芭蕾舞劇,不僅使舞者的動作技術和整體素質得到大幅度提高,而且使該團開始躋身於國際舞壇。

不過,舞團最引以為自豪的創舉,應該是根據極具儒家孝道色彩的韓國民間故事《沈清一盲人的女兒》創作並演出的同名民族芭蕾舞劇,其中的音樂與舞蹈段落曾在1986年首爾亞運會藝術節上與觀眾首次見面,立即引起廣泛的關注,並榮獲韓國評論獎中的「最佳舞蹈獎」,並成為唯一的芭蕾作品,入選韓國獨立五十周年十大舞蹈傑作。1988年,該劇在首爾奧運會藝術節上公演,並前往世界各國近五十個城市公演百餘場,好評如潮。在家庭倫理日漸淡薄、人間真情彌足珍貴的今天,這種父女間的親情和教化人倫的意義令人感動不已。

文熏淑生於美國的華盛頓特區,並在美國和韓國兩地長大。她曾先後赴英國皇家芭蕾舞學校和摩洛哥皇家古典芭蕾學院深造三年,隨後陸續在美國的俄亥俄芭蕾舞團和華盛頓芭蕾舞團擔任演員,但直到回國加入環球芭蕾舞團,才算真正找到自己的歸宿一先後主演了舞團的全部經典劇碼,並有機會以第一位亞裔客席女首席的身分,前往基洛夫芭蕾舞團,主演了《吉賽爾》、《仙女們》和《唐吉訶德》,並在《天鵝湖》中一人飾演白天鵝奧黛特(Odette)和黑天鵝奧迪兒(Odile)兩個性格反差極大的角色。1995年,她出任環球芭蕾舞團的團長,但依然活躍在舞臺上。

跟國立芭蕾舞團一樣,環球芭蕾舞團也擁有自己的附屬舞蹈學校—環球芭蕾學 院。

首爾芭蕾舞劇院

首爾芭蕾舞劇院創建於1995年2月19日,是韓國第一個私立的小型芭蕾舞團,6月 15至16日在首爾藝術中心大劇院的建團首演,便創造入場券搶購一空的盛況。同年, 該團便在韓國國際舞蹈節上亮相;作為第一個跟外國芭蕾舞團同台的韓國芭蕾舞團, 它還在京畿道文化中心與世界名團一瑞士的巴塞爾芭蕾舞團連袂共舞,然後赴義大 利的四個城市公演。國內外演出的旗開得勝為該團贏來各種嶄新的機會:1996年創造 了一個月演出四十場的記錄,並再次跟外國芭蕾舞團—美國的亞特蘭大芭蕾舞團同台 共舞;1997年,在舞團為紀念藝術總監羅伊·托比亞斯七十誕辰的晚會上,有來自美 國、日本、摩納哥以及韓國的許多芭蕾舞團踴躍參加,盛況空前;1998年公演的搖滾 芭蕾《生命》可謂火爆熱烈,使大批的年輕觀眾成為舞團的崇拜者。

該團團長是韓國青年舞蹈家金仁姬,藝術總監羅伊·托比亞斯,駐團編導家詹姆斯·瓊,舞團舞者在二十二人上下。演出節目以現、當代風格的新創作為主。

趙承美芭蕾舞團

這個芭蕾舞團由韓國漢陽大學教授趙承美於1980年3月創立,「質、量並舉」是該團的奮鬥方向。1986年,趙教授編導的《我》,在日本第三屆國際創作舞大賽上獲得特別獎。十八年來,她為該團創作了《巴賽隆納之夜》、《重生的我》、《帝王的戀人》、《生存》、《末世的奇跡》、《參孫和大利拉》等大量作品,先後赴國內各地和國外加拿大、美國、日本、澳門、俄羅斯、中國等國家和地區演出六百五十餘場。東西合璧是該團的顯著特色一作品中不僅有韓國題材和情調的,還有希臘神話以及反映人類共同特性的內容;使芭蕾這種高雅藝術大眾化是該團的目標一舞者們矯健的舞步不僅頻繁出沒於大都市的大舞臺,更時常前往露天野外為廣大的民眾服務;而以身體和心靈之美關懷芸芸眾生是該團的不懈追求一師生竭力以古典與現代相結合的新芭蕾,不遺餘力地為需要愛的地方及時送上溫暖與關懷。

舞團有三十餘名舞者,其中引人注目的有兩位一中國優秀青年舞者李馳和世界上唯一一位聽覺障礙的芭蕾舞者姜真希,他們的表演一致博得觀眾的好評。

傳統舞與現代舞的對峙與共融

在韓國舞蹈史上,傳統舞與現代舞之間曾經出現過兩次嚴重的對峙。第一次是在二十世紀的二〇年代,當德國現代舞大師瑪麗·魏格曼的新舞蹈開始經過日本流入朝鮮半島之時,代表人物是崔承喜和趙澤元等先驅。他們在曲高和寡的現實面前開始自我反省和自我調整,一邊重新回到朝鮮民族傳統特有的審美習慣之中,一邊從德國

舞蹈那高深莫測的哲學主題中清醒過來,並且充分運用德國新舞蹈(即現代舞)所具有的表現性、速度感和主題性,改良朝鮮的傳統舞蹈,從而取得了顯著的成績。緊接著,傳統舞大師韓成俊又在短暫的時間裡學習各種舞蹈,除吸收德國的新舞蹈之外,還借鑒芭蕾特有的舞臺感和形式美,推出一大批既傳統又現代的韓國舞蹈。

第二次大的對峙發生在半個世紀後的七〇年代,其歷史背景是自六〇年代在韓國廣泛出現的高速西歐化,曾使韓國自身的政治、經濟、文化、藝術等多方面,受到不同程度的損害和排擠,尤其是韓國的傳統文化藝術面臨著消亡的危機。於是,知識界發出「復興我們的文化」的口號,從而掀起一個振興傳統文化的偉大運動。這個過程中,最有代表性的現象是恢復傳統遊藝文化中的假面舞和假面劇,同時,韓國本土的巫術開始被視為韓國文化的起源,以抵抗和抵消佛教和儒教這兩種外來文化影響。

令人深思的是,七〇年代的韓國現代舞(當時的主流已不再是德國的新舞蹈, 而是由陸完順自美國帶回的葛蘭姆體系)不但沒有因為這場運動受到壓制,反而得 到新的靈感,並在作品中接受新挑戰,豐富了表現的內容,也鞏固了原有的現代舞 機制。至此,傳統舞與現代舞的大規模對峙告一段落。

目前,韓國舞蹈界已形成四足鼎立的繁榮局面:即傳統舞、創作舞、芭蕾舞和現代舞並存不悖且爭奇鬥豔。其中既有以金千興、韓英淑、李東安、何寶鏡、柳敬成、李梅芳、金淑子、金明德、姜善泳、安彩鳳等十位「無形文化財」所保存的最道地的本土傳統舞,又有以洪信子為代表人物的實驗現代舞,在這兩極之間,則有金梅子、鞠守鎬、崔清子、金映希、安愛順、全美淑、曹恩美、南貞鎬、樸明淑、金和淑、金福喜、李丁姬、陸完順等人,以不同的方式和不同的程度,融會東西方舞蹈文化的精髓,呈現「百花齊放」的局面。

特別需要說明的是,近年來,「韓國傳統表演藝術中心」為韓國傳統舞的發掘、保存、傳承和傳播貢獻良多,其中重大舉措之一是效仿日本的「人間國寶」和「無形文化財」體制,對包含舞蹈在內的韓國傳統藝術給予行之有效的保護,包括將其代表性的品種逐一編號,並由其掌門人自行確立正宗的傳人,以確保這些瀕危的文化瑰寶不至於失傳,留下無法挽回的遺憾。

這些正宗的傳人之一的李梅芳,1927年出生,從小受到歌舞環境的薫陶,七歲

崔承喜融韓國傳統舞素材和西方現代舞技法於一體,並親自示範表演。照片提供:今敬愛(韓國)。

拜朴英久和李昌浩兩位名師正式學藝,十二歲便能光彩照人地登臺演出。六十多年的表演生涯,使他的天賦不斷得到昇華、藝術修養逐漸深化,從而逐漸地成為名副其實的舞蹈大師,為在現代化過程中保存原生的傳統韓國舞作貢獻良多。1987和1990年,他先後被命名為「無形文化財」第27號一僧舞,以及第97號一《仨撲里》(即「消怨舞」)這兩項舞蹈遺產的「技藝保有者」,受到國家的重點保護。

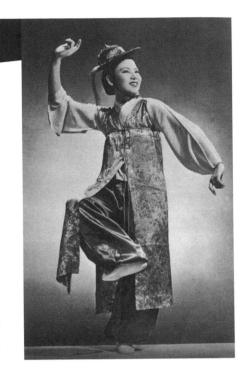

正宗傳人中的姜善泳,也於1988年被命名為「無形文化財」第98號一《太平舞》的「技藝保有者」,受到公眾的尊重。到目前為止,由他們傳承的這些舞種均已分別整理、編輯、出版為專門的書籍,供後人學習和借鑒。

與此同時,以梨花女子大學舞蹈系為搖籃的現代舞專業迅速風靡全國,而美國現代舞大師葛蘭姆的技術體系在這裡大顯身手,為韓國舞蹈界培養出大量強悍有力的現代舞表演和創作人才。

1986年,漢陽大學分別向文一吉和陸完順這兩位舞蹈家,授予韓國第一個傳統舞和第一個當代舞的博士學位。至此,韓國傳統舞與現代舞之間的對峙轉變成共存共融的狀態。

這方面的情況,不難從1988年首爾奧運會開幕式以來的舞蹈演出情況中看到:開幕式上的舞蹈表演,從樣式到觀念、從調度到色彩,均體現了東西共融的理

想狀態,可以說是既韓國又世界、既傳統又現代。

1990年的北京亞運會藝術節上,首爾市立舞蹈團的公演,也同樣是東西共融的。儘管整場晚會的四分之三屬於「以韓國傳統舞蹈風貌為基礎,適量吸收西方創作觀念和方法」的現代韓國舞,或韓國的創作舞風格,包括團長裴丁慧的傳統樂舞大薈萃《東方之聲》和表現都市人囚禁在摩天大樓中苦不堪言心情的《玻璃城》,以及客席編導家金映希反思歷史和憧憬未來的《已到何處》,其中《東方之聲》還特別邀請韓國傳統舞的國寶李梅芳表演正宗《僧舞》,使我們有幸一睹道地的韓國舞蹈風貌。但按照韓國文化部的安排,為整場晚會打頭陣的不是這位德高望重的傳統代表人物,卻是從紐約專程請回首爾的美籍前衛舞蹈家洪信子的作品《2001年:從冥王星到地球》,因為韓國文化部官員認為,只有洪信子的前衛作品是中國人沒有的,最能代表「現代化韓國」的嶄新面貌。

1996年10月,洪信子受韓國政府派遣,率自己的笑石舞蹈團前往北京參加韓中建交四周年慶祝活動,演出《地球人II》「用舞蹈詮釋人類進化的漫長歷程,反映現代文明對人性的毀滅以及現代人的迷茫和困惑」,「三十五分鐘的作品中,七位舞者在寧靜之極的心態與動態中,透過少得無法再少的動作、慢得無法再慢的速度,艱難異常地完成一次人類的蛻變和淨化。」這樣一個大膽妄為的微量主義作品,在現代舞依然處於滯後與孤寂狀態的中國舞蹈界和中國觀眾中引起爭議是必然的,這也正是洪信子作品的難能可貴與存在價值。但有一點卻是誰也不能否認的一這在當時,是第一個令中國人思考和憧憬新世紀的舞蹈作品。

進入九。年代以來,金梅子於1991、1993、1994、1996和1998年五次率創舞會或創舞學院,吳和真與陸完順1993年率韓國當代舞蹈團,樸明淑1996年率首爾現代舞團,崔清子1996年率大學生舞蹈團,鞠守鎬1994和1996年兩度率大學生舞蹈團,1997年又率國立舞蹈團前往中國演出,則為中國觀眾認識韓國「創作舞」的最高水準,提供了不可多得的機會,儘管他們的題材各異、手法不同。1998年,趙承美率領的大學生芭蕾舞團到中國公演,又使中國觀眾看到韓國大學芭蕾舞團的創造力,以及校園萌發出來的大製作。

二十世紀的九〇年代,對於韓國舞蹈來說,具有舉足輕重的歷史意義-1992

《僧舞》——韓國「無形文化財」第27號。

表演:該舞種法定的「技藝保有者」李梅芳。

攝影:鐘邦泰(韓國)。

年,韓國政府將整個年度確立為「舞蹈 年」,進一步提高舞蹈在全民生活中的 地位。而這一切的一切,對於韓國舞蹈 的未來發展,無疑奠定了廣博的基礎。

不過,韓國舞蹈界從觀念到技術的 飛躍,最具代表性的還應算是「洪信子 現象」。

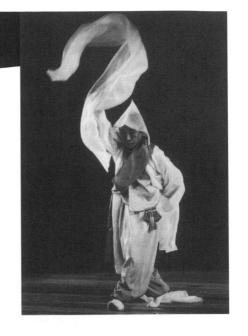

「洪信子現象」

所謂「洪信子現象」,說的是1973年,當已入美國籍,並在紐約這個「世界舞蹈之都」名聲大振的韓國現代舞蹈家洪信子,首次回首爾公演時,無論舞界人士、還是普通觀眾,都只是陷入一種不知所云的痛苦,甚至不知所措的被動之中,並隨之採取了嗤之以鼻的態度,只有以朴容九為首的評論界,從一開始便為之縱情歡呼。但十七年多的功夫,卻使韓國的舞蹈界和廣大觀眾群發生了巨大變化一洪信子於1990年當選為韓國的「文化名人」,她那即使在紐約也仍屬「先鋒」或「前衛」的舞蹈,居然受到韓國政府的高度重視,多次被政府當做「現代化韓國」的象徵,派到中國公演。

關於洪信子

洪信子是「國際最負盛名的當代韓國舞蹈家」,美國後現代舞的重要代表人物。她人生崎嶇坎坷,極具傳奇色彩,博學多才,集舞蹈表演家、編舞家、教育家、聲樂表演家和作家於一身。1940年12月2日,她出生於韓國中西部的忠南,從小深受中國儒家和佛教哲學的影響,因父親的工作關係,她幼年時代曾舉家遷居中

國,更直接受到儒家思想的影響,1948年韓國創立時回國。

洪信子生性敏感,與同齡孩子相比,甚至有些早熟,小學時代便開始思考死亡等人生哲理。1963年她自淑明女子大學英文系畢業後,獨自在首爾打工並任教員,準備赴美留學。1966年,她在目標並不明確的情況下,隻身前往美國,原來只是打算繼續深造英文,但美國人的自由精神和美國文化的自主氛圍使她猛然驚醒,立志從此要做自己想做的事情。就在同一年,地處他鄉異土的她,開始對印度文化產生興趣。翌年,她在美國現代舞大師艾文·尼可萊斯(Alwin Nikolais)的舞蹈感召下,開始於世界舞蹈之都一紐約專心習舞四年,並先後就學於艾文·尼可萊斯、菲

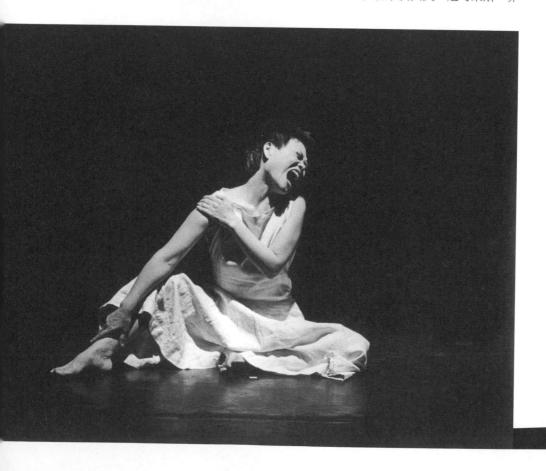

利斯·藍哈特(Phyllis Lamhut)、丹·瓦格納(Dan Wagoner)等名師門下,以及 伊莎朵拉·鄧肯舞蹈中心、紐約大學舞蹈系等著名舞蹈教育機構,1972年獲哥倫比 亞大學舞蹈教育碩士學位,1982年在俄亥俄州辛辛那提聯合學院獲舞蹈博士學位, 論文主顯則為神祕莫測的東方宗教舞蹈。

自1973年起,她開始發表《祭禮》等舞作,當即以其神秘的東方哲學、簡約的動作形式、簡練的動態意象和離奇的結構方式,贏得《紐約時報》、《村之聲》 週報、《舞蹈雜誌》權威評論家們的一致首肯,一躍成為鳳毛麟角的亞裔現代舞名家,並陸續赴印度、香港、夏威夷、韓國等國家和地區作獨舞演出。七○年代中期,她入籍美國。

1976年她接受印度政府的獎學金,前往該國學習傳統舞蹈、音樂和哲學達三年之久,在那裡,她的人生觀和舞蹈觀得到進一步昇華。隨後,她成為將印度冥想法介紹到韓國去的第一人。1981年她在紐約創辦了由十四位舞者組成的「笑石舞劇團」,先後率團赴美國各地、歐洲、亞洲多國公演。繼處女作《祭禮》之後,她先後推出了《噴薄》、《我是一團燃燒的火》、《誕生》、《笑石》、《從嘴到尾》、《合二為一》、《三翅果》、《此時此地》、《螺旋姿態》、《求道者》、《四面牆壁》、《小島》、《事實上》、《大自然》、《我愛你》、《天使》、《塵埃》、《紅霞》等等,贏得紐約的實驗藝術聖地一媽媽實驗劇場(La MaMa E.T.C.)的高度信任和美國評論界的褒獎。

1987年她發現夏威夷這個東西方文化交匯處具有無窮的魅力,從此,便經常獨 自前往那裡進行單獨的思考。1990年,她在夏威夷創建一個實驗小劇場,從此,更 加頻繁地前往該地,並經常於夏季率團前往那裡創作、排練和演出。

自1989年開始,她先後三次前往中國公演,兩次前往中國教學,為中國現代舞的健康發展,注入大量融東西方文化精髓於一體的寶貴經驗。

在旅美期間,她多次返回祖國公演和教學,為韓國舞蹈朝向世界水準飛躍,並 與世界舞壇的最新潮流迅速接軌,注入了必不可少的新鮮空氣和強悍有力的挑戰。 1973年和1975年回國公演的獨舞《祭禮》和獨唱《迷宮》,被韓國資深權威樂舞評 論家朴容九譽為「前衛舞蹈在韓國的首次登陸」。

為了逃離大都市的喧囂和煩躁,追求返璞歸真的理想心境,她於1993年從紐約回 遷祖國,在首爾近郊的京畿道竹山區安頓下來,受到韓國文化和舞蹈界的熱烈歡迎。

韓國著名舞蹈評論家金敬愛在《高麗亞那》這本韓國文化藝術季刊1994年的冬季號上,以「洪信子」為大標題發表了人物特寫,並懇切地希望洪信子能夠「站在老前輩的立場上,接納我們的舞蹈界。」

在竹山這個大自然的懷抱裡,洪信子一面率領笑石舞劇團韓國分團的全體成員,從事戶外的體力勞動,一面身心並用,進行舞蹈創作和表演,並先後赴丹麥、愛沙尼亞、德國、美國各地公演,被歐洲評論界譽為「韓國的碧娜·鮑許」。

1995年,她創辦了一年一度的「竹山國際藝術節」,首開韓國露天劇場的新紀元。這個擁有一千個座位的露天劇場,不僅為洪信子及其笑石舞團不斷推出實驗性新舞作,如《迴圈》、《上下求索》、《黃雀》、《朝聖》、《旅程》等等,提供公演的場地,而且吸引許多東西方知名的舞蹈、音樂和美術家前去表演或舉辦展覽。因此,這個國際藝術節已經成為韓國文化藝術界中,實驗藝術的一個生機勃發的活動中心。

1998年春,她率團在宏大的首爾藝術中心歌劇院公演,成為第一個登上這個韓國藝術殿堂的韓國現代舞團,為韓國現代舞進入主流演出空間鋪平了道路。

洪信子興趣廣泛,曾拜師學習聲樂,並多次在紐約、首爾等地舉辦過個人聲樂發表會,先後出版音樂錄音帶《迷宮》、《'98第四屆竹山國際藝術節聲樂專集》,CD唱片《活著》,其火熱的激情和獨特的音色令東西方聽眾無不為之震顫和動容。

在文字方面,她先後出版了韓文譯著《默哈默德之歌—印度冥想祕法》和《皇室撒拉哈之歌—文學祕藏本》,兩書均與韓國名僧釋智賢大師合譯,影響深遠;此外,還有《旅印求道手記》,英文舞蹈詩歌攝影集《沉默之舞》、《路》,韓英雙語對照評論及圖片集《從嘴到尾—洪信子的舞蹈世界》,以及用韓文撰寫的自傳

《為自由辨明》等,自傳成為韓國的最暢銷書。

1996年,洪信子出版舞蹈明信片兩套,包括個人舞蹈映象、群舞作品及竹山國際藝術節上各國舞蹈家映象共二十七張;1998年,其自傳的日文版本跟日本舞踏鼻祖大野一雄的自傳和德國舞蹈劇場巨擘碧娜·鮑許的評傳,一起以「為自由坎坷而舞」為標題出版,其「破天荒的人生」和「驚世駭俗的舞蹈」在日本文化界引起強烈反響,並被譽為「韓國前衛舞蹈第一人」和「九〇年代韓國舞蹈的持續衝擊力」。

同年,她的又一部新書《我也給你自由一給女兒的書信集》在首爾出版,這是 韓國出版物中第一部以當代人健康、開放、平等、坦誠的心態,跟當代青少年及家 長一起探討二十一世紀人才身心健康需求的著作,再次產生了轟動效應。

1998年,她根據「返璞歸真」的理想,跟「笑石」舞團成員們一起自己動手設計並施工,歷時兩年,在首爾遠郊竹山山區建造了「笑石村」一包括帳篷式的排練廳(內鋪有高級木地板,並配備了鋼琴、落地鏡)、露天劇場和多座全泥木結構的韓國傳統式住宅,被選為韓國權威雜誌《建築世界·文化空間專集》的「九○年代七大文化空間之一」,而其他六座文化設施都在首爾市區內,都是耗資巨大、高度現代化的多功能藝術中心、音樂廳、美術館,且大多由歐美名家設計。

1980年,她曾應邀擔任韓國青州大學舞蹈系的現代舞教授,但由於對重複性強的教學方式深惡痛絕,而對浪跡天涯的創作生涯情有獨鍾,不久便辭去穩定的教職和優厚的薪酬,繼續獨立、艱辛卻快樂的創作和表演生涯。

1985年,美國影業公司以她為核心人物,拍攝了紀錄片《「笑石」的一天》; 1986年韓國廣播公司電視臺在新年特輯中,播放了電視專題片《世界之巔的韓國 人一洪信子》。1990年,她成為第一個獲得韓國「中央文化大獎」的舞蹈家,至 此,她身為「獲得世界普遍讚譽的唯一韓國人」之地位,得到祖國的公開表彰,她 對韓國現代舞蹈及現代文化的卓越貢獻,則得到統一的認可。1994年,韓國國家電 視臺又製作並播出了她的專題片。

就作品自身的衝擊力和長久的感染力而言,洪信子的所有舞蹈和舞劇中,當屬 《小島》為最佳代表作,因為它至今仍能使各國觀眾津津樂道、回味無窮。

《小島》

這部詩劇雖屬微量主義,但卻大氣磅礴,1986年首演於紐約著名的前衛藝術大本營一媽媽實驗劇場,長度為九十分鐘。它的源起不是什麼文學作品,而是洪信子個人對人類歷史和人際關係的深刻反思、嚴肅剖析、大膽揭露和高度提煉。從創作思想和編舞手法來看,她深受中國道家「大禮必簡」、「大樂必易」、「大音息聲」等樂舞思想的啟發和鼓舞,並一反「西方舞蹈大跳特跳,卻不一定跳出什麼內涵」的形式主義傳統,提出了「時間實際上是一種觀念,快和慢全在於你自己怎麼看、怎麼量、怎麼比」等頗具東方哲學睿智的相對論思想,力求用最簡練的場景和造型、最自然的結構和組合,以及與其他劇場舞蹈流派那或多或少公式化的動作語言分道揚鑣、接近生活卻又高於生活的動作語言,準確地表達自己的思想,因此,一問世便受到紐約舞蹈評論界的一致肯定。

這部舞蹈詩劇屬於無場次類型,因而未設具體的角色或人物,只用一位聖母般的老婦人和一個年幼少女的五次登場,以及長時間的「亮相」和切光暗場,將全劇分成四個篇章。而貫穿全劇始終的不是離奇古怪的故事情節,而是洪信子詩化的人與人、人與大自然間的相互關係。

《小島》的「序幕」可以說簡練到了極致——位英俊而彪悍的男子靜靜地直立在一束紅光之中,腳下躺著一位純潔而美麗的女子。他們兩人在那遙遠而神祕的「天體音樂」中,默默地定格三分鐘之久,而正是這長達三分鐘的靜默,使觀眾看到亞當和夏娃那清晰可見的生命律動—呼吸動作的節奏和旋律,並預感到眼前即將展現出一部驚心動魄的人類生存、繁衍和發展的壯麗詩篇。

聖母般威嚴並穩若泰山的老婦人身著曳地長袍緩步登臺,身後則是那個小姑娘推著出土文物般古老的自行車。這自行車的運用,使反應敏銳的觀眾立即產生某種荒誕卻現代的感覺:在這與世隔絕且年代不明的「小島」上,哪來的自行車?不過,我們很快便從這種荒誕感中跳脫:不正是「現代」、「實驗」、「前衛」諸如此類的標籤,賦予編導家各種為所欲為的權利嗎!

第一個篇章包括四個舞段,洪信子以極其生動的形象、貌似輕而易舉實則頗 須功力的動作語言,淋漓盡致地揭示女女、男女、男男之間,互助、互愛、互門、 互動等既相互依存、又相互衝突的複雜關係。其中,給人印象最深刻的是一段四對 男女既糾纏不休、又矛盾重重的群舞:四個女子分別在四個彪形大漢的身上拼命掙 扎,而四個大漢對這四位窈窕淑女又是如此地愛不釋手,只能緊緊地抱住不放,最 後只落了個筋疲力盡,反讓姑娘們像扛麻袋似地拖下場去的結果。

第二個篇章有五個舞段,洪信子充分發揮自己的藝術想像力和提煉生活動作的能力,著重表現「小島」上人與大自然、人與人之間的相互關係。這個篇章應是全劇的重點,不僅有令人眼前一亮、用活生生的人體構成的、由遠及近「漂流」而至的「小島」和先民們在「小島」上艱難跋涉的英雄創業之歌,還有人與人之間像鬥雞一樣相互撕咬、爾虞我詐,結果魚死網破、兩敗俱傷的悲劇性教訓,更有那一座座用人的靈與肉組成的十字架,在驟然而起的人聲讚美歌的高亢中緩緩移動。這是對人性為了生存需要和追求真善美付出的巨大代價之謳歌,更是對人類期望駕馭大自然,最後成為「萬物之靈」的理想之追求,令觀眾產生身為人的強烈崇高感和自豪感。

第三個篇章則採用時而雜亂無章、時而井然有序的群舞,表現人類在與大自然開戰的過程中不甘沉淪的鬥爭精神,引起觀眾們的熱烈掌聲。而第四個篇章中的「放鳥出籠三人舞」、「蒙面前行七人舞」,以及「耕耘播種」和「開山劈路」的群舞,則給大家留下一目了然卻言猶未盡的意境。

不言而喻的是,從大洋彼岸漂來的這座《小島》給我們很多啟示,儘管它在表現手法上有許多既熟悉又陌生的地方。原來真正的藝術,無論是古典,還是前衛,唯有介於像與不像之間,方為神作!

金梅子: 創作舞代表人物之一

金梅子1945年生於朝鮮金剛山附近高城海邊的一個漁村,童年的夢想就是成為 舞蹈家,因此,十二歲那年一面接受普通教育,一面在韓國民俗學院學習韓國傳統 戲劇,並登臺表演韓國傳統民俗、音樂和舞蹈。此後,在深入學習韓國傳統舞的同 時,她又兼學了七年的芭蕾和當代舞。

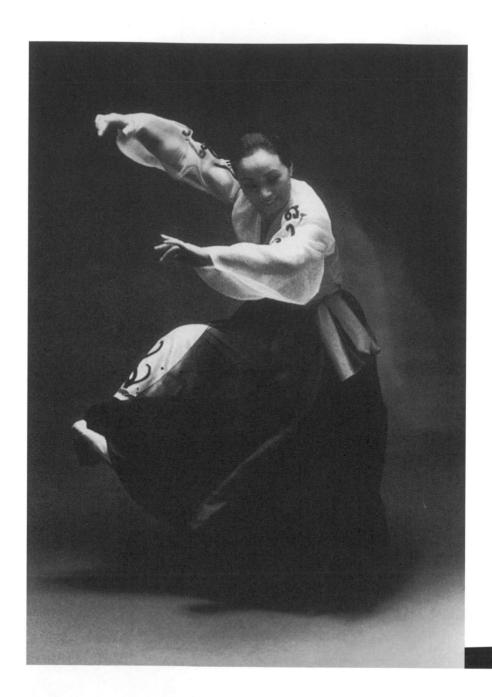

韓國傳統舞分佛教祭祀舞、民間舞和宮廷舞三大類,但大多離不開薩滿教這個源頭,這個發現促使金梅子長期深入寺廟,潛心觀察和學習道地的祭祀舞,更使她樹立起個人的舞蹈哲學:作為藝術,舞蹈不能僅僅漂浮在技術的層面之上。她編導的代表作有《呼吸》、《碎陶》、《四物》、《絲路》、《或許是火焰》、《出嫁鞋》、《離艦》(奧運會閉幕式舞蹈)、《闊》等等;她曾出任過梨花女子大學舞蹈系的系主任,並在那裡長期擔任傳統舞的教授。

在金梅子的諸多作品中,女子群舞《闊》可謂拿手之作,曾多次前往中國公演, 給廣大的中國觀眾留下深刻的印象。它的成功就在於,透過塑造「大海」與「人」這兩種極具動態特徵的意象,非常直觀地表現出這樣的意境:「在大海廣闊的湧動中, 發現生活的大流向,從而揭示出人們克服困難、開創未來的堅強意志。」舞蹈中,大 海的形象十分豐富:從默默無語到旋渦滾滾,從此起彼伏到你追我趕,而人的形象則 更為豐滿:善於在各種自然條件中,駕馭驚濤駭浪,築起血肉長城,迸發出人類堅忍 不拔、勇往直前的精神,體現出「水能載舟,亦能覆舟」的道理。當這種人與大海、 人與大自然的這種關係,透過一位舞者起伏跌宕並匍匐前進於一排舞者構成的滾滾 波濤之中,得到深入淺出的呈現時,觀眾總能發出熱烈的掌聲。

鞠守鎬: 創作舞代表人物之二

1948年,鞠守鎬出生於韓國西南部的全羅北道,先後在藝術大學學舞,在中央大學學戲劇和電影,並獲得這所名校的民俗學碩士學位。為了全面而深入地豐富自己,他回到故鄉,長期學習過當地融合了舞蹈、歌唱和薩滿教祭祀於一體的文化樣式,並細心地體驗到當地的風俗民情和審美心態。

1973年,二十五歲的鞠守鎬從韓國國立舞蹈團開始登上舞臺,短短幾年裡就 主演了二十多個舞蹈和舞劇,贏得廣大觀眾和評論界的高度讚揚。自1982年開始, 他步入編劇和編舞的創作生涯,先後創作了《虛像之舞》、《巫女圖》、《鶴步 之聲》、《袈裟蝴蝶》、《白血》、《白的幻想》、《明成皇后》、《鼓的大合 奏》、《春之祭》、《虛舟》等膾炙人口的舞蹈和舞劇作品,逐步成為韓國創作舞 中的佼佼者。1988年,他擔任首爾奧運會開幕式的編舞家之一。目前,他是韓國中 央大學教授、國際劇協韓國舞蹈家協會主席、韓國舞蹈未來協會副主席,以及「腳 步」這個大學生舞蹈團的藝術總監兼編舞家。

到目前為止,除了鞠守鎬之外,世界上還不曾有過哪位編舞家敢用任何一種民 族舞,表現史特拉汶斯基的現代名曲《春之祭》的。

鞠守鎬的創舉,始於對音樂的大膽使用。原作三十分鐘,他則根據韓國民族的 宗教習俗和舞蹈特點,在前面加了十五分鐘的鼓點聲,作為崇拜太陽神的舞蹈儀式 之開場,緩慢甚至單調的鼓點聲營造出極其濃重的宗教祭祀感和神祕感。這種在世

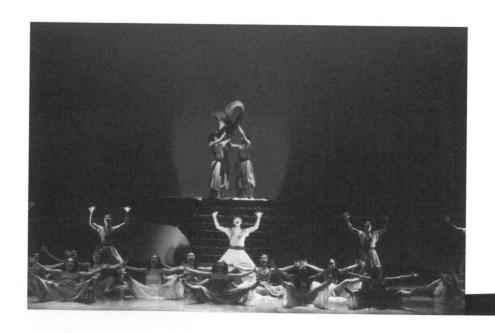

紀性名曲之前進行的大膽添加,實際上是自然而然且行之有效地將《春之祭》置於特定的韓國氛圍之中。在世界舞壇上的八十多個版本中,除了美國現代舞蹈家泰勒曾將這部由交響樂隊演奏的名曲改為由兩架鋼琴演奏之外,還無任何舞蹈大師膽敢對這首名曲進行如此大膽的增補。

舞蹈中,韓國的青年舞者們匍匐在大地這個生命之源上,聆聽著母親腹中的動靜,感覺到新生命的萌動。他們向太陽神頂禮膜拜之後,開始情不自禁地雙腳跺地。 不過,整個作品中最令人心動的,還是結束時的那一剎那:眾男子跳舞不休,直到量倒的祭春少女抬上了天臺,然後,出人意料地將她驀地抛向了天空,抛向了太陽神。

裴丁慧: 創作舞代表人物之三

裴丁慧1944年出生於首爾,自幼學舞,年僅十二歲時便在國立劇場多次登臺 表演,並熟練地掌握多種韓國的傳統舞。她也是淑明女子大學的畢業生,專長是語 文,並在同一所大學的研究生院專修舞蹈。

自1977年推出旗開得勝的處女作《燃盡的灰》以來,她先後已創作並公演了 六十多部作品,其中包括創作舞《對話》、《像野花一樣,生活在這塊土地上》、 《玻璃城》,大型民族歌舞《東方之聲》,大型舞劇《招魂》等等,並在韓國舞蹈 界樹立起「創作靈感卓越的舞蹈家」之美譽。

裴丁慧的作品以傳統素材和東方意韻為基礎,借鑒西方現代手法的調度和編排 方法,既能產生震撼人心的舞臺效果,也可給人強烈的時代感覺,因此受到國內外 觀眾的好評。她原為國立國樂院的常駐編導,1989年至今則出任首爾市立舞蹈團的 團長兼首席編導。

陸完順:美國古典現代舞的韓國傳人

美國古典現代舞大規模引進韓國,應歸功於梨花女子大學舞蹈系的教授陸完順。1933年,她出生於韓國青州,1956年畢業於韓國名校梨花女子大學,獲文學學士學位,四年後又在此獲理學碩士學位,1961年赴美深造現代舞,先後在伊利諾大學、紐約市的瑪莎·葛蘭姆當代舞蹈學校、美國舞蹈節落腳。三年後,她回到韓國,以母校的舞蹈系為基地,有系統地傳授葛蘭姆的古典現代舞訓練體系,使美國現代舞的影響逐漸地取代早年的德國現代舞,而這個舞蹈系隨後則成為韓國大多數現代舞蹈家的搖籃。1986年,陸完順獲得韓國漢陽大學第一個以當代舞為主修課程的博士學位。自六〇年代至今,她文舞並舉,不僅編導並演出了《美國印象》、《黑人靈歌》、《鶴舞》、《東方之光》、《絲路》、《文明四季》、《朝鮮統一狂想曲》、《阿里郎》、《何去何從》等七十多個舞蹈作品,而且出版了《現代舞》、《現代舞技術》、《即興編舞》、《編舞》等專著或譯著十一部,為西方現代舞有系統地進入韓國,以及韓國現代舞和舞蹈教育的發展,貢獻良多。

1975年,她創辦了韓國當代舞蹈團,該團在風格上屬於古典現代舞的代表,跟 洪信子前衛的笑石舞劇團並駕齊驅,同為韓國二十多個現代舞蹈團中實力最強和聲 譽最盛者。

《鶴舞》是陸完順的代表作,因此也是其舞團上演率最高的節目之一。為了創造出一種傳統的韓國氛圍和格調,這個舞蹈使用一幅覆蓋整個舞臺台口的薄紗畫屏,上面近有蒼松英雄般地傲然挺立,遠有群山沉浸在雲霧之中。一隻白鶴,盤旋飛舞,高揚的翅膀將她帶入一望無際的天空,但似乎仍未滿足她走遍天涯海角的宏願,結果使她落得一臉無限惆悵的面容。但或許正是這種淡淡的憂傷,使舞蹈更加意境深遠、更加令人神往,而不至於迷失在膚淺的歌舞昇平之中。

引人矚目的是,赤腳的現代舞跳起鶴舞,反而顯得比穿鞋的傳統民間鶴舞更加 自然,也更加接近於真實。無論稱之為來自自然,還是回歸自然,都很貼切。低沉 淒婉的音樂,使那隻心比天高的鶴(更是人)的昇華夙願永遠得不到徹底的滿足, 並更加渴望和嚮往,而不是一下子將舞蹈推向高潮。憂鬱寡歡的情調,使那一縷縷 白色的輕紗綢緞、絨毛頭冠也輕浮不成,只能變成頗有重量感的陪襯。輕而不浮、 美而不俗,純若白玉、傲似風骨,如此高潔的意境,怎能不令人神往?如此聰慧的 藝術,怎能不讓人難忘?當成群結隊的白鶴開始舞動起來時,那白裙旋轉、輕紗翻 飛的景象更強化了這種印象。

現代舞第二代中的佼佼者

韓國現代舞的第二代傳人中,大多出自梨花女子大學舞蹈系,在隨後的創造生涯中嶄露頭角的人有李丁姬、金福喜、金和淑、樸明淑、南貞鎬、曹恩美、全美淑、安愛順等等,其中數安愛順年齡最小;而在梨大校園之外出類拔萃者中,現任世宗大學舞蹈系教授的崔清子,當有一席之地。

安愛順及其舞蹈作品

安愛順1960年4月30日出生於首爾,先後畢業於梨花女子大學舞蹈系的大學部和研究生部,是陸完順親傳弟子中最有才華和成就者之一。1983年,她組建了自己的舞蹈團,曾為韓國第一部音樂劇《少男少女》編舞,現任國立劇院常駐編導家。

《送冤魂》是安愛順的代表作之一,經常成為保留劇目登上國內外舞臺。這個舞蹈擁有一個世界性的崇高主題:和平,是對死於戰爭的無辜者的深切悼念。大幕打開時,舞臺上漆黑一片。寒風呼嘯,只有一只香爐閃爍著雖微弱卻堅定不移的火光,散發著雖單薄卻續而不斷的縷縷青煙,創造出一種跨時代和跨地域的宗教氣氛,一位代表祖先化身的男子,跪在香爐前默默祈禱。他虔誠地捧起一杯水,喝進一口然後將水「噗」地一口向天噴去。

竹笛孤鳴、古道秋風,將觀眾拋入那個荒僻遙遠的時空,描繪出某種「大漠孤煙」的畫面。鐘聲長鳴,神聖無比,黑暗中突然又有一群生物在蠕動,是人是鶴,實在難以分辨;是新生命降臨,卻是毫無疑問的。他們開始在既定的宗教氣氛中進行不規則的,甚至是稀奇古怪的動作:時而雙手緊抱單足下蹲而行,時而突如其來地旋轉再接地面的低空滾動,彷佛默默地祈禱著和平。這是人類祖先共有的動作,是古樸甚

至笨拙的行為,但更加高明之處則在於,它既是韓國的、更是現代的:那舒展的手臂不時地高高揚起,分明是一群群白鶴在翩翩舞動,而那潺潺流水般的動作中偶然浮現的痙攣、棱角和三角手勢,又無疑是美國現代舞大師葛蘭姆技術體系的幻影。

金賢玉及其舞蹈團

在西方舞壇上,經常能看到金賢玉率她的舞蹈團演出。金女士早年求學並成名 於巴黎和紐約,在巴黎大學攻讀藝術博士學位,率團於韓國、日本、法國、荷蘭、 德國的藝術節演出,獲得過一系列國際性的舞蹈大獎,其中包括1991年的韓國新聞 界年度最佳藝術家大獎、1994年的韓國文化部大獎、紐約國際舞蹈錄影大賽金獎和 西班牙國際錄影大賽頭獎。她目前是韓國開明大學的舞蹈教授。

她的代表作包括《夜,敞開你自己吧》、《奏鳴曲》和《道》,具有濃郁的、 東方人特有的祭祀美感,而那用粗壯的樹根製作的巨大頭冠,則創造出一種返璞歸 真的境界,使人眼睛為之一亮。概括地說,金賢玉的現代舞風格主要不是那種東方 冥想式的,以靜態為主的,而屬於西方能量型的,以動態為重的,使人感到一位東 方藝術家在接受多年西方文化薰陶之後,呈現多種文化基因合一的狀態。

舉世無雙的高等舞蹈教育

韓國的確是個名不虛傳的歌舞之鄉。在能歌善舞的民族天性驅使下,舞蹈從訓練、教育到創作、表演,從評論、研究到著作、翻譯、出版,從政府政策到企業資助諸方面,全方位得到健康而迅猛的發展。

劇場舞蹈教育的歷史與現狀

就劇場舞蹈而言,韓國的舞者們都是在兩種機構中接受訓練和教育的:一是私立的舞蹈學校,二是大學的舞蹈系,其中也包括私立大學和公立大學兩類。

私立舞蹈學校始於二十世紀的二〇年代末,創辦者們都是身為韓國劇場舞蹈開拓者的表演家。自六〇年代以來,普通教育的健康發展和逐漸普及,使得開辦舞蹈

學校的願望比較容易實現,只要創辦者能夠找到合適的場地。這些私立舞校通常是 什麼風格的舞蹈都教,有時迫於經濟壓力,還不得不在為學生開設劇場舞蹈的訓練 課程之餘,也為中年婦女們開設娛樂性或健美操的課程。

韓國共有三所女子大學,其中在首爾的兩所可謂名聲顯赫,一個是淑明女子大學,一個是梨花女子大學。兩所大學均為私立名牌,學費昂貴、品質上乘,但宗旨不同、校風迥異:淑明女大以培養傳統型淑女和賢妻良母為宗旨,這使家長和女生們感到比較安全;而梨花女大則以造就開放型現代新女性為目標,努力使學生成為能與新時代和外部世界同步的人才,因此吸引不少新女性及其家長們。

不過,令人玩味的是,所謂「傳統、保守」的淑明女大校園,培養出的女性卻能在韓國乃至國際舞蹈界,以「新舞蹈」、「現代舞」,甚至「前衛」驚天動地:淑明女大的附屬中學在二十世紀初培養出崔承喜這位隨後「征服世界的韓國人」,而大學部的英文系則在六〇年代初培養出洪信子這位日後登上「世界之巔的韓國人」,兩位女強人成為二十世紀韓國舞蹈史上的兩座里程碑。

1963年,梨花女子大學率先辦起舞蹈系,不僅揭開韓國高等舞蹈教育的新篇章,為韓國的舞蹈界培養一代又一代的優秀人才,還成為美國現代舞大師葛蘭姆強悍有力的訓練體系有系統地進入韓國的中繼站,為韓國舞蹈界緊跟新時代和多元化發展,創造了源源不斷的中堅力量。此外,韓國的芭蕾女明星洪春慧,還成為獲得該系舞蹈碩士學位的第一人。

總之,論及對舞蹈的貢獻,兩所女大名校,可謂各擅勝場。

韓國高等舞蹈教育縱覽

在梨花女大舞蹈系創建之前,幾乎所有的韓國舞者都在私立舞蹈學校接受訓練。這些舞校還為五至八歲的孩子們,提供韓國傳統舞和西方芭蕾的訓練課程,而近年來,則將重點轉移到中學生身上,以便為他們報考各大學的舞蹈系做好準備。

據史料記載,韓國最早的創作舞公演,也始於梨大,時間在1936年,當梨大創立 五十周年之際。在1945年韓國獨立之前,梨大的體育科便已有舞蹈組的學生,到了 1953年,梨大體育科開設的舞蹈課程已經相當豐富。1955年,體育科中已有體育、健 康教育、舞蹈共三個組,同年6月,梨大主持召開全國中、高等學校舞蹈教師大會,促 使韓國舞蹈的發展進入一個嶄新的階段:人們開始將創辦獨立的舞蹈系,正式提出作 為議程。1963年,梨大舞蹈系的問世,實現了舞蹈界有識之士的夢想。

近四十年來,韓國的高等舞蹈教育取得令世人瞠目結舌的進展:

首先是五十所大學設立各自的舞蹈系,而這個記錄僅次於舞蹈的超級大國一美國。僅此一點,便足以稱為「東亞奇蹟」。

據不完全統計,這些大學舞蹈系教職員工的總定額約為一千五百餘人,人數最多的是位於首爾的韓國藝術綜合學校1996年創辦的舞蹈系,人數為六十人;其次是梨大的舞蹈系,也在首爾,有五十人;其他的舞蹈系大多為四十人;這些舞蹈系大多擁有四至七位專職的教授、副教授和助理教授,以及三至八位兼職的講師。

二十世紀九〇年代以來,這些舞蹈系平均每年的畢業生總數多達一千五百名上下;而到2000年底為止,五十所大專院校的舞蹈系都能頒發舞蹈學位,並且已有三十多人獲得舞蹈博士學位,其中包括1986年陸完順和文一姬分別在漢陽大學率先獲得的當代舞和傳統舞博士學位。在創作和表演方面,僅是現代舞一種風格,便有二十多個舞蹈系擁有自己的舞蹈團。

洪信子與陸完順缺一不可

如果說陸完順借用了美國現代舞的風格和力度,使得韓國現代舞作品從內容到形式兩方面,都與韓國傳統的「舞蹈詩」和早期的「新舞蹈」拉開距離,形成了對比,結果為韓國舞蹈界帶來耳目一新的衝擊。那麼,洪信子與陸完順在作品結構和社會內容上,偏重於美國模式和美國風格截然不同,她在首爾國立大劇場公演的《祭禮》之所以產生驚世駭俗的威力,恰恰是因為她徹底摧毀了「現代舞即西方舞」這樣一種殘缺不全的概念一她在這部作品中,以長期積累的東西方文化精髓為根柢,以西方後現代舞中原本來自東方的簡約主義,以及實驗性和前衛性為原則,從韓國的傳統舞蹈中提取出凝重、內斂、虔誠之至、以柔克剛等類似宗教的精神本質,徹底破壞了東西方古典舞共有並僵化的公式化語言,拋棄了單一而沉重的唯美主義枷鎖,更告別了韓國舞蹈界多年來沉浸於其中,並不可自拔的討好觀眾的陋習,從而找回了舞蹈這

位「一切藝術和語言之母」的尊嚴,贏得評論界和學術界的一致讚歎。

因此,她的作品使得韓國舞蹈開始走出狹小的專業圈,進入整個大社會的各階層,成為廣大觀眾,尤其是學術界和批評界熱衷討論的話題,更有效地提高舞蹈的社會地位,使舞蹈的層次大大提升並更加普及。

概括地說,陸完順從美國帶回扎實的葛蘭姆古典現代舞的訓練體系,並使其在大學的舞蹈系牢固地生根、開花、結果,為韓國現代舞乃至整個韓國高等舞蹈教育的起飛,奠定了重要的基礎。正因為如此,她的幾代弟子遍布韓國的多所大學,韓國舞蹈史學家則將她視為西方現代舞在韓國的「教母」,以及傑出的現代舞教育家。

洪信子與陸完順迥然不同,在美國生活了近三十年的她,為韓國帶來的是美國後現代舞中那種融東西方哲學和文化精髓於一體的博大精深和精神啟迪,以及對高等舞蹈教育乃至多方面文化修養的極度重視。洪信子身為一位以不斷推陳出新為使命的編導家和表演家,不滿足於現狀,隨時尋求突破,是她永遠的生存方式,因此,雖然她因第一個獲取舞蹈的博士學位,而在韓國再次成為眾人模仿甚至崇拜的對象,雖然她也抽空在國立藝術大學等地長期兼課,並曾在青州大學短期出任過現代舞的教授,但一輩子重複自己並安於現狀的教學生涯,對她來說,無疑等於慢性自殺;因此,她在韓國的地位和作用,除了「破天荒的人生」,以及她的自傳《為自由辨明》被譽為「二十世紀末的《鄧肯自傳》」之外,還在許多方面類似鄧肯生前的悖論狀態一學生不少,但傳人不多,真正的入室弟子就更少,究其原因,除了她從不在乎培養什麼傳人,或刻意建構什麼體系之外,其善於消除「文字語言」和「非文字語言」間鴻溝的絕頂聰明,其敢於以苦行僧的境界獨自尋找,承受各種肉體磨難和精神修煉的人生經歷,都是無法傳授、更無法效仿的。

熟悉陸完順和洪信子這兩位韓國現代舞的先驅者和舞蹈博士的人,一定不難發現,兩人無論在內在氣質上,還是在外貌打扮上,都是如此大相逕庭:前者高貴風雅,衣著考究,因此,她成為葛蘭姆「古典」現代舞的韓國傳人,彷佛是順理成章;而後者淳樸透明,一切隨緣,她擁有前衛的卓識和勇氣則好像是自然天成。而論及舞蹈風格,兩人分屬「古典現代」和「後現代」這兩個截然不同的時期,但論及對韓國舞蹈的貢獻,卻同樣地舉足輕重,既不可或缺、又不可替代,並且都得到

韓國舞蹈、教育、文化、學術界,乃至政府的高度評價。當然,身為四海為家的編導家和表演家,洪信子七〇年代便開始闖天下了,而她融東西方文化精髓於一體的舞蹈所贏得的知名度,則使她早就跨越任何國界,更超越任何一位韓國舞蹈家,這是不爭的事實。

梨花女子大學及其舞蹈系概貌

梨花女子大學1886年5月30日由美國教會創辦,旨在為當時尚無與男性接受同等教育權利的韓國婦女提供學習的機會。在過去的一個世紀裡,梨花女大跟整個大韓民族一樣,經歷受壓抑的日本殖民統治時期、殘酷的韓戰時期,以及一系列社會動盪和變革的嚴峻考驗,並逐步從高等教育入手,成功地提高韓國婦女的計會地位。

1886年,美國傳教士瑪麗·斯克蘭頓(Mary Fletcher Scranton)受美國衛理公會(Methodists)的女子傳教會之託,在其首爾黃花坊(現在的春洞)的住宅中,開始教育一個韓國的女孩子,其崇高的使命是弘揚上帝的真理和正義,使遭受男性歧視的韓國婦女得到解放。翌年,李朝末期高宗時代的明成皇后賜予這所學校以「梨花學堂」的名字。

梨花學校穩步擴大,1925年易名為「梨花女子專科學校」,1945年升格為一所 綜合性的大學,並再次易名為「梨花女子大學」。在先後六屆校長的領導下,梨花 女大逐漸成為整個韓國社會公認的婦女教育先鋒,並努力爭取在二十一世紀成為世 界一流的大學。

我們僅從「梨花女子大學」(Ewha Womans University)的英文名字中,便可體會創辦者和歷屆領導人的苦心:這裡的「女子」一詞沒有按照英文的習慣使用複數的women,而是保留單數的原形,並在後面添加代表複數的 s,以強調對每一位韓國女子及其個性的尊重和扶持。

梨花女大的歷史上,留下許多值得誇耀的「韓國第一」,如第一位韓國女醫生、第一位韓國女博士、第一位韓國女律師、第一位韓國私立教育學院的創始人等等。這些輝煌成就的取得,就在於梨大的教育方針是正確的一在要求學生們掌握必備的文化知識的同時,更極力鼓勵她們超越社會的各種陳規陋習。走向二十一世紀

的梨大,為自己確立這樣的座右銘一「使梨大全球化」,其中包括雙重使命:一是 透過吸收世界各地的各種思想和專業,為韓國女性提供最佳的教育;二是盡力改善 全球女性的地位。

1997年秋季開始的學年裡,梨大擁有一萬五千一百一十六名大學生和兩千八百千十五名研究生;大學生的素質極高,其中有一半人在高中的表現為最高的兩級,更有35%的新生來自全國女性考生中僅占5%的最高分獲得者。到1997年夏天為止,梨大已走過一百一十一年的歷程,而培養出的女性人才則多達十一萬人次,可謂貢獻巨大。

舞蹈系隸屬於體育學院,創建於1963年,不僅在韓國開舞蹈高等教育之先河, 而且率先教授美國現代舞大師瑪莎.葛蘭姆的技術體系;這兩方面的因素,使這個 舞蹈系獨樹一幟,並在培養女性舞蹈家和學者方面,發揮了核心作用。近四十年 來,這個舞蹈系始終堅持為學生完整地提供深厚的理論教育與高品質的技術訓練課 程,使韓國舞蹈在學術和藝術兩個方面都得到發展,而課程設置的宗旨則在於幫助 畢業生在即將到來的全球化時代中,成為具有競爭實力的學者、藝術家和教育家。

梨大舞蹈系現有副教授一人,助理教授五人,其中不少是出國攻讀博士、碩士 學位後回國的,或至少是出國進修過的,例如系主任金末福擁有美國舞蹈名系一威 斯康辛大學舞蹈系的博士學位,她所教授的研究生班有多達三十位的女碩士生。

該系的大學部共開設課程五十三門,其中學科十七門,占全部課程的三分一 弱,術科三十六門,約占全部課程的三分之二強

高等舞蹈教育九〇年代新面貌

二十世紀九〇年代以來,韓國高等舞蹈教育在教學品質和普及程度方面均取得空前的成就,培養了大批既有高技能、又有高學歷的舞蹈人才。結果,許多歷史悠久的私立舞校開始走向消亡,導致學院派和科班派之間一度出現激烈的衝突。同時,大批以大專院校校園為基地,師生攜手注重教學相長的舞蹈團脫穎而出,更有不少學生自組的舞蹈團應運而生……,而這一切,則促使韓國舞蹈於九〇年代出現

復興的高潮,大大提高了舞蹈在社會上的地位,更促使韓國總統和著新年的鐘聲,向全國乃至全世界鄭重宣布:「1992年是韓國的舞蹈年」。

如果說,七〇年代開始的舞蹈復興,以平均每年不到十場演出的數量,為韓國舞蹈帶來方興未艾的生機,那麼,八〇年代平均每年七百場演出的成績則可謂空前輝煌,而到了九〇年代,這個數字繼續上揚到近一千場!基本上,這種變化得歸功於高等舞蹈教育的普及,因為無論從舞團的數量,還是從演出的數量來看,大學的教師和學生都占有絕對的多數,尤其是1975年12月在陸完順和洪信子兩位大師影響下成立的「當代舞蹈團」,吸引不少留學生回國演出,並培養了更多國產的舞蹈大學生,使這裡成為當時著名韓國現代舞蹈家們的聚集地,以及隨後幾代現代舞新秀的園地。同時,即使是大學校園之外的專業舞團舞者,也越來越多地畢業於這些舞蹈系。一言以蔽之,沒有空前發達和大量普及的高等舞蹈教育,就沒有韓國舞蹈今天的發展。

留學回國的現代舞人才功不可沒

韓國高等舞蹈教育的勃然興起和健康發展,除了經濟的起飛,以及由此帶來的豐富物質生活和對精神生活更加渴求,還得歸功於大批學子從西方發達國家一如崔清子從英國倫敦大學的拉班中心、南貞鎬從法國雷恩第二大學、朴一圭從紐約大學……學成歸來,他們都曾有系統地學習過現代舞科學而實用的訓練、創作、表演的理論與方法,涉獵過眾多的舞蹈新學科,並獲得碩士或博士學位,因此,視野開闊、心胸豁達,方法多樣、勇於實驗,既能教舞、編舞、跳舞,又能說舞、寫舞、譯舞,進而為韓國高等舞蹈教育的發展,及時注入嶄新的觀念、方法和技術,也結束葛蘭姆現代舞技術和情節舞蹈創作方法一統天下的單一局面,使得韓國的現代舞乃至整個舞蹈局面,朝向真正多元化的方向邁進。

據不完全統計,目前韓國僅是現代舞團就有三十多個,其中有二十多個是以大學校園為基地,而其他十多個舞團中,不少雖未在大學校園建立基地,卻是以大學舞蹈系教師和學生為主力。留學回國的現代舞人才,大多是這些師生舞團的核心力量。

韓國五十所大學舞蹈系有系統地引進現代舞科學的理論與方法,也改變韓國舞蹈界以往僅有民族舞和芭蕾舞,僅憑經驗主義的感性方法行事的單一局面。在所有

大學的舞蹈系中,至少都有一至二位專職的現代舞教授,而在九〇年代以來,平均每年約一千名上下的舞蹈畢業生中,有五百名都出自現代舞系或現代舞專業。這就是說,作為三大舞種之一的現代舞,在人才的培養上一躍占據全部畢業生的二分之一。而在這種良性循環之下,每年近一千場的舞蹈演出中,現代舞也占了一半。據1997年的統計數字說,在整個韓國表演藝術界,現代舞和戲劇已成為兩大最受觀眾歡迎的表演藝術形式,並為生活在依然「男尊女卑」環境中的韓國女性,創造出充分實現自我、展現自我的機會和空間。這一切,足以證明以高度發達的現代經濟為基礎的韓國現代舞,已煥發出強大的生命力。

韓國舞蹈書籍的出版

儘管遭到經濟蕭條的沉重打擊,但根基穩固的韓國高等舞蹈教育,仍為韓國的舞蹈書籍出版奠定堅實的基礎:僅是筆者1998年10月在首爾永豐文庫一家書店,就看到韓文舞蹈書籍近一百種,其中專著和文集占三分之一,譯著占三分之二,絕大多數為西方舞蹈技術、編舞和史論的書籍,也有少量新學科的著作。此外,中國(王克芬著:《中國古代舞蹈史話》)、印度以及東南亞、非洲等東方舞蹈的書籍,甚至幾本當年出版的西方舞書,也已譯成韓文出版。

而2000年元月,筆者在教保文庫和永豐文庫看到的情況,則更加令我瞠目結 舌一兩家書店均有舞蹈專業書籍兩百餘種,比1998年秋又增加了一倍,其中專著在 數量和分量都大大增加,而且譯著中還有涉及多國語言和文化背景、難度很大的 《西方舞蹈文化史》,以及臺灣舞蹈家李天民先生的新著《中國舞蹈史》等。

總之,韓國的舞蹈書籍,無論是它的數量,還是出版的速度,都達到令人咋舌的地步。這些書籍的作者和譯者大多是大學的老師。當然,數量如此之多的舞蹈書籍中,難免也會出現一些問題,如研究韓國民族舞蹈史的專著中,能運用新的方法論和新的史料,並提出獨到創見者不多;在理論性專著中,有所建樹者不多;而在譯著方面,英文中幾部大的論著,像舞蹈哲學、舞蹈美學、舞蹈文化學、舞蹈性別學、舞蹈生理學、舞蹈運動學、舞蹈物理學、舞蹈力學等,依然令韓國舞蹈界的朋

友們叫苦連天,據說讀不懂、也讀不下去,而已經出版的譯著則以訓練和編舞方面 的應用理論類居多,關於基礎理論的偏少。

不過儘管如此,已是瑕不掩瑜了,書店中居然能有兩百餘種韓文的舞蹈專業書籍,這個數字本身便足以令每個中國舞蹈工作者感歎不已了。

高等舞蹈教育的問題和舉措

在如此輝煌的成就面前,韓國舞者並未得意忘形,而是自覺不足。目前,就高 等舞蹈教育而言,他們認為各舞蹈系普遍存在,並亟待解決的兩大問題是:

- (1)在技術和編舞等舞蹈實踐方面,韓國大學的舞蹈系尚不能提供全面而有效的教育和訓練,導致新一代舞者中真正出類拔萃,達到或超過國際水準的人才均屬鳳毛麟角,更迫使具有舞蹈發展潛力的年輕人,不得不前往西方國家尋求出路。
- (2)韓國大學舞蹈系的教師中,大多依然僅能傳授自己所承襲的、比較單一的舞蹈風格樣式,結果限制了學生們開闊視野,並掌握多種舞蹈風格韻律的可能性,這也是迫使年輕人出國深造的另外一個原因。

為了解決這些問題,韓國文化體育部將其納入十年文化計畫中的一個項目, 1990年創建了韓國國立藝術大學(下簡稱「國立藝大」),1996年又開設了專門的 舞蹈學院。該大學的創辦,便是希望成為一種高效的催化劑,合理地吸收西方舞蹈 的巨大影響,復興朝鮮民族的傳統藝術,並創造出某種當代韓國的民族藝術,某種 由外來的方法和本土的精神,構成專屬於韓國的藝術之聲。

韓國國立藝術大學舞蹈學院簡介

韓國國立藝術大學又稱為韓國國立藝術綜合大學,舞蹈學院開張於1996年的 3月,韓國著名芭蕾舞蹈家金惠植受命出任院長。跟整個國立藝大的其他五所學院 (即音樂學院、戲劇學院、電影與多媒體學院、視覺藝術學院和韓國傳統藝術學 院)及韓國藝術研究中心和藝術訓練專業預科一樣,師資都是韓國最負盛名的教 育家和藝術家,其中不少曾留學海外,接受過全面、系統、科學的專業訓練和文 韓國國立藝術大學舞蹈學院三個系的課堂教學。 昭片提供:金惠植。

化教育,並攻讀了博士或碩士學位。而 每個學期,都會聘任一批同樣知名的專 業藝術工作者出任助教,並邀請一批享 譽國際的海內外藝術家出任客座教授。 這些靈活多樣並富於創意的課程和學術 活動,保證學生們能夠直接接觸到這些 學識淵博、敬業並善解人意的國內外師 資,傳授方式則包括正式的課程、大師 班、工作坊、研討會、報告會、合作演 出、個人輔導等等。

國立藝大在為各學院選擇院址時, 充分顯現藝術家的創造性和靈活性,聰 明地採取「充分利用文化體育部所屬現 有設施」的原則,以突出理論與實踐緊 密相結合的特點,使每個學院自然而然 地置身於相關的藝術氛圍之中,如音樂 學院就辦在恢弘的首爾藝術中心裡,而 舞蹈學院則立足於輝煌的國家劇院建築 群中。

這所舞蹈學院在韓國是第一個舞蹈 的專業學院,也是第一個從事專業舞蹈 教育的國立機構,其雙重目標分別為:

(1)透過活躍的、創造性的和學術性

的學習經驗,培養出才華橫溢的學生;(2)透過提供各式各樣(如表演、創作、 學術、管理四個方面)學有專長、訓練有素的畢業生,為整個韓國舞蹈界服務。

舞蹈學院下設三個系:表演系、編導系和研究系。這種結構在整個韓國都是獨一無二的,在課程設置和教學管理上擁有更大的主動權,並能開設嚴格的專業舞蹈課程,並提供高強度的舞蹈訓練,以培養出技巧純熟的舞蹈專業工作者。整個舞蹈學院1998年度共有教授、副教授十五人,講師六十位,三個年級的大學生共一百四十二人。碩士課程將於2000年首批本科生畢業時開始。

院長金惠植兼任表演系芭蕾專業的教授,是一位具有國際影響力的芭蕾教育家;助理院長金采賢是舞蹈研究系的教授兼主任,是一位活躍的舞蹈評論家、翻譯家和史學家;表演系系主任鄭承姬教授是韓國傳統舞專家;現代舞副教授劉貞玉具有豐富的創作表演和國際交流經驗;編導系主任南貞鎬教授是整個藝大舞院師資中最具創作活力,並在國際舞臺上表現最為突出的韓國現代舞編導家和表演家。此外,還有編導系講師金三真、研究系的許榮一和研究系副教授洪承贊,在教學與研究各方面都相當活躍。

表演系師資中還有三位外籍客座教授:俄羅斯列寧格勒國立舞蹈學院(原瓦岡諾娃芭蕾學院)的教授馬克·V.·葉莫洛夫;畢業於紐約瑪麗蒙特曼哈頓大學,並曾在波士頓舞蹈學院教現代舞技術的羅麗·梅以及曾在烏茲別克舞蹈學校和塔什干演藝學校教編舞的達吉婭娜·切爾諾娃。

韓國的前衛國寶洪信子,也長期在這裡出任客座教授。

韓國大學舞蹈系教學內容分析

從1963年梨花大學創辦韓國第一個舞蹈系到今天,韓國高等舞蹈教育近四十年來取得長足的進步,從如今所開課程的數量、品質、學分、比例、學生選修課程的豐富多采、舞蹈活動的生機勃勃、畢業後從事職業的多樣選擇(表演家、編導家、教育家和理論家各類均有)等各方面均可見一斑,儘管整個基礎和模式仍然遵循梨大舞蹈系。

據統計,學科(理論)與術科(實踐)的課程比例為57%:43%,在術科中,韓國舞和現代舞占有重要的地位,也十分受到學生們的歡迎,因為前者代表韓國的傳統文化,能夠幫助學生從審美習慣和運動模式這兩個最重要的層面上,理解和繼承民族的文化精髓,而後者則代表西方的現代科學觀念和方法,更能發掘學生潛在的創造才能,尤其對他們畢業後的未來發展,具有舉足輕重的作用。

在學科課程中,基礎課占44%,其中包括《運動心理學》、《舞蹈心理》、 《舞蹈療法》、《舞蹈社會學》等等;而占56%的專業課則包括《韓國舞蹈》、 《芭蕾》、《舞蹈史》、《舞蹈概論》、《舞蹈美學》、《舞蹈創作論》、《創作 舞蹈》、《舞蹈教育論》、《舞臺構成與效果》等等。

中日舞蹈交流史話

中國舞蹈進入日本,發生在西元七世紀之後的奈良和平安時期,也就是中國的唐代時期。日本學者認為,「這是輸入中國文化或把中國文化『日本化』的時代」。

傳入日本宮廷的歌舞主要有三大類: 伎樂、舞樂和散樂。日本人以天生的鑒賞 力和吸收力,不僅接受了這些寶貴的精神財富,而且逐漸將它們變成自己的東西, 如中國的燕樂到了日本,便成了日本的雅樂,而且這些所謂的「樂」都保持了中國 古代傳統一將舞蹈包含於其中。一千多年過去了,這些經由朝鮮半島到達日本的 中國舞蹈,在誕生地消亡了,卻轉移陣地殘存著,而且奇蹟般紮根在它的終點站日 本,至今仍於東京的皇宮中上演著。

612年,百濟舞蹈藝人味摩之從中國江南帶出假面舞,並經由朝鮮半島傳入日本宮廷;它不僅在朝鮮半島的諸小王國中持續表演,並取名為「技樂」,輾轉到了日本則取名為「伎樂」。據專家考證,其中甚至具有某些亞利安人的特色,這個發現可證明印度對中國舞蹈的影響。這種複雜的淵源關係,在東亞地區的表演藝術中屢見不鮮。有趣的是,以假面舞形式出現的唐代軟舞《蘭陵王》,在中國早已失傳,卻完好地保存在日本,並在某個程度上被日本化了。

據說,獅子舞也源於中國,隨後才傳到朝鮮半島和日本,並不斷演變。但也有一說,它最初應該源自印度,因為中國的地理環境根本無法取得獅子舞的藍本一野生的獅子。

到了十九世紀末和二十世紀前半葉,中國和朝鮮半島的文化隨著經濟日益衰落 而黯然失色,中國身為泱泱文化輸出大國的絕對優勢,只能在史冊中尋找了。這使 得以模仿見長的日本人,不得不開始改變方向,尋找新的崇拜和模仿對象,他們隨 即將自己的眼光對準了西方。1868年明治維新後的日本國策,明確地將這種轉向公 布於眾,接踵而來的便是舞蹈家開始遠渡重洋,前往歐美深造。

幾十年過去後,日本成了西方舞蹈在東方,特別是在東亞的轉運站。中國的舞蹈家、戲劇表演家和劇作家眼睜睜看著這個近在咫尺的小島上,突然間聚集了一大堆外來文化藝術的真經。受到求知欲的刺激,他們紛紛東渡取經去了,這些取經者之中,有位風度翩翩的大學畢業生,他就是後來成為「中國現代舞之父」的吳曉邦先生。

相較之下,日本舞蹈的種類淵源,可能是中國文化圈中最為複雜的。在東方共有的綜合藝術觀念左右下,舞蹈成為中國戲曲和朝鮮戲劇中的一部分時,也成為高度發達的日本舞劇、通俗歌舞伎中的重要組成部分。

日本的三大古典舞

日本傳統的或稱古典的劇場舞蹈,包括舞樂、能樂、狂言、民俗藝能、人形淨 琉璃(木偶)、曲藝雜技、歌舞伎等等形式,但最重要也最具代表性的舞蹈,則要 算舞樂、歌舞伎和能樂了。

舞樂小史

舞樂是中、韓、日三國舞蹈傳統在聖德太子的庇護下相互結合的產物,確切 地說,它是在經由朝鮮半島傳入的中國古代「樂舞」基礎上發展而成的,它「序一 破一急」的結構跟唐代大曲「散序一中序一破」的曲式相似。演出時,根據登台方 向不同而有左舞和右舞之分:左舞來自朝鮮和中國滿洲,演員身穿藍色或綠色的服 裝;右舞則傳自印度和中國,演員身穿橙色或紅色的服裝。舞者一律為男性,人數 則有四、六、八位三種不同的規模。舞蹈時,他們反覆地朝著東南西北四個方向, 跳著細膩而莊重的舞步,伴奏樂器則包括了鼓、鈴、笛和笙。這種在中國、朝鮮半 島和印度早已絕跡的舞蹈形式,自西元七世紀以來至今,依然嚴格被限制在日本的 皇室宮廷之中演出,即每逢天皇家族的節日,以及各種皇室的祭日,才能演出。

歌舞伎脈絡

顧名思義,歌舞伎是「歌」、「舞」、「伎」三位一體的綜合藝術,又稱「日本舞蹈」、「古典舞蹈」、「日舞」和「邦舞」,據說是在江戶時代的1603年,由一位名叫出雲阿國的女巫,從傳統的《念佛舞》中發展出來的。由女藝人登臺,公開表演念佛歌舞,這在封建專制且佛教盛行的江戶時代,根本是大膽妄為之舉。或許,這是她女扮男裝的主要原因,不料卻讓這種反串的表演形式迅速風靡一時,而由她創造出來的這種舞蹈也成了當時的「摩登舞」,結果人們到處模仿這種新的表演形式,史學家稱這個階段的歌舞伎為「阿國歌舞伎」,全部由女性歌舞藝人表演。後來,這種舞蹈因為妓女參與演出而遭禁止;隨之,歌舞伎改由清一色十七、八歲的美少年男扮女裝演出,人稱「若眾歌舞伎」,不久又遭到禁止。然而,男扮女裝的這種表演形式依舊盛行起來,不過,舞蹈中的戲劇成分加重了,歌舞伎逐漸變成一種戲劇的形式。

由於人們渴望歌舞伎重新登臺,紛紛請求幕府解除禁令,於是,幕府對演出歌舞伎的美少年們提出三條要求:一是必須剃去前額的頭髮,以改變原有的媚態;二是必須保證若眾歌舞伎的內容和形式不再出籠,以便斷絕人們的淫穢聯想;三是鼓勵按照狂言的風格表演歌舞伎。由此,出現了「野郎歌舞伎」,主要特點有二:男演員不再是少年郎,而是成年人;他們均用紫色的綢布,將剃去頭髮的額頭緊緊地包裹起來。

為了滿足各種觀眾的口味,歌舞伎開始在不同的幕間插演一些舞蹈的段落,而選用的舞者通常是當時最受歡迎的明星,以便大量招攬觀眾。但總體來說,歌舞伎還是以舞蹈為本的一種音樂劇,隨後也吸收了舞樂、能樂、狂言、人形淨琉璃等藝術的特色。大約在西方芭蕾形成系統規範的1700年,日本也開始出現以教授歌舞伎為生的職業舞師。

如果說,阿國歌舞伎屬於整部歌舞伎發展史上的胚胎期,隨後的若眾歌舞伎 便是雛形期,而野郎歌舞伎則是誕生期,這個時期的歌舞伎設法避免有傷風化的嫌 疑,逐漸朝向嚴肅的戲劇藝術發展,從內容到形式都開始走向成熟—從形式上說, 歌舞伎圖畫。圖片提供:美國檀香山藝術學院。

在原本以歌舞為主的表演形式中,融入了類似「狂言」的念白和劇情;而從內容上看,則開始把江戶時代平民百姓的社會生活簡明扼要地提煉進來。由於劇中的人物關係和性格特徵日益複雜,而演員與觀眾也越來越需要近距離的交流,結果促使若干新的表演形式應運而生:男女角色開始出現分野,舞臺布景增設了引幕,舞臺與觀眾席之間搭起了一條通道。這三個時期先後經歷了一個

多世紀的時間,直到進入十七世紀末的元祿年間,日本歌舞伎才真正進入它的黃金時代,人稱「元祿歌舞伎」時期。

元祿歌舞伎時期的「黃金時代說」,主要因為此時的歌舞伎在內容上,已確立了 以近松門左衛門為代表的愛情悲劇;而在形式上,則確立「荒事」、「和事」和「女 方」等演技。所謂「荒事演技」,是指荒誕無稽的勇士之演技,動作幅度較大,富於 寫意色彩;「和事演技」與「荒事演技」相對而言,以生活化的對白為主,表演比較 偏向寫實;「女方演技」則是指男扮女裝的表演,已經形成了較為公式化的一套。

能樂梗概

能樂因為擁有濃厚的戲劇內容和發達的表現形式,因此又有「能劇」之稱。 它產生於繼平安時代之後的鐮倉時代,也是一種借鑒於多種藝術後形成的舞劇表演 形式。與西方芭蕾截然不同,它沒有雜技式的跳躍,沒有無休無止的旋轉,沒有試 圖為觀眾帶來驚喜的動作。演員的動作毫無舒展、流暢之美可言,即使在舞臺上四 處移動,速度之慢也幾乎令外行觀眾惱羞成怒。

能樂的最大特點是,以小巧玲瓏的面具將演員的臉孔遮住,而面具的使用則與中國、印度的面具有某種淵源。能樂音樂中的三段式結構和伴奏樂器,都是由著名表演家和最優秀的能樂劇作家世阿彌(1363—1443年)從舞樂中借鑒而來,它的吟唱則以念經的風格為基礎,歌詞是五音步與七音步交替的韻文,而這種韻文形式也是六百多年前從中國傳入,後來成為日本詩歌的標準形式。以舞臺而言,能樂已經在舞樂的基礎上有所發展,舞臺開始出現尖形的屋頂,下方四根柱子除了支撐作用之外,還能告訴面具之後的演員自己身在何處,以免發生摔到舞臺下的危險。每齣能劇的劇本中,都有一些中國詩,並配有日語的譯文,以饗有文化層次的觀眾。

世阿彌曾以比喻的手法,將能樂演員的三種基本素質描述為「皮、肉和骨骼結構」,倘若缺乏了這三種要素,能樂的舞蹈便無法達到完美。所謂「皮」,就是可

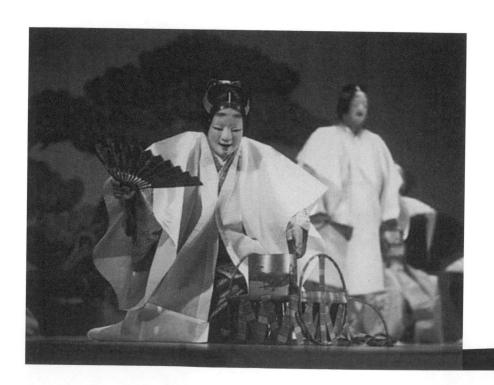

以看見的美,肉體形象和動作的美;所謂「肉」,就是演員學習掌握的技術範疇; 所謂「骨骼結構」,則是三種要素中最為重要的,即是在演出中的任何時刻均不能 放鬆的肉體強度。

這種強度是某種內心張力的結果,而不是動作的活力或肉體用力的結果。這種強度必須加以保持,即使當身體完全靜止時也不例外,比如舞者採用能樂的基本姿態「站樁」時。著名演員觀世壽男說,初學者在訓練中練習「站樁」時,「即使是在隆冬時節某個沒有暖氣的地方,為了忘掉寒冷,他所應做的一切就是採用這個姿態。」

事實上,這種練習並未將焦點放在身體的姿態上,而是放在肌肉的張力和呼吸的技術上。據說,判別能樂演員的功力高低,只要觀察他的「站樁」表現如何即可。真正的表演家在「站樁」時,給人的印象是:達到了無法動搖的平衡,獲得了堅如磐石的力量,並創造出威武雄壯的氣勢,所以年輕的能樂演員必須取得這種肉體的強度,才能登臺演出。不過,跟東西方任何一種文化中的「為藝術而藝術」不同,能樂的根本目標並不在動作之上,一如創造這種肉體強度的根本目標不在動作之上,弔詭的是,達到這個目標最保險的方式就是限制自己的動作。

因此,世阿彌的教學方法便採取「十分之七動用心智,十分之三動用身體。」的原則,利用十分之三構成潛在的動作,並為身體提供強度,唯有如此,高難技術的「肉」與完美的「皮」才能附著於身體的「骨骼結構」之上。

如果把西方舞者歸類成「表演」超出普通人能力的動作之人,能樂演員則「變成」了處在日常生活邊緣之上的人。西方舞者是一位動作的專家,大多是透過使自己的身體服從於各種嚴格規範的訓練基礎,獲取輝煌的技術;而能樂演員則是用普普通通的身體去過自己的日常生活,但到了舞臺上,卻能營造出一種超乎尋常的身體。與西方戲劇中發生的情形不同,能樂藝術家不以各種外在的技術去扮演他人的角色,或再造他人的感情,而是改變自己的意念,調整氣息,去推動自己的身體。

日本的當代舞

日本的當代舞中,包括了現代舞、後現代舞、舞踏,和以歌舞伎為基礎的創作 舞。這裡僅重點介紹現代舞和舞踏。

在當代舞的行列中,有些現代舞蹈家起步於德國表現主義舞或稱新舞蹈的範疇,繼而受到美國後現代舞、法國新舞蹈和德國舞蹈劇場的深刻影響,最後開始發展起自己的新領域。

現代舞概述

日本的現代舞發端於二十世紀的二〇年代,當時的舞蹈家們感到歌舞伎中的公式化動作荒唐可笑,而能劇中等級森嚴的制度又令人窒息,於是開始根據個人的意志去發現自己的舞蹈語彙,並創造對自己合理的結構,重要代表人物有石井漠、伊藤道夫等等。

這個階段正是德國表現主義舞蹈開始走向成熟時期,而這些日本的舞蹈家就像同時代的美國和德國舞蹈家們一樣,竭力去尋找某種現代主義的舞蹈形式。他們先後遠赴美國和歐洲旅行演出,引起這些國家的舞蹈家們的注意。

後來,由於德日關係得到加強,一批日本青年舞蹈家前往德國的魏格曼舞蹈學校深造,其中成就顯著的有江口隆哉、邦正美和執行雅敏。第二次世界大戰之後,隨著日美關係重歸於好,葛蘭姆、康寧漢、泰勒等美國現代舞宗師們,都曾率領自己的舞蹈團去日本公演,而紐約市芭蕾舞團則在美國國務院的資助下,前往日本演出美籍俄國芭蕾大師巴蘭欽的現代芭蕾,或稱新古典主義芭蕾。

在美國現代舞的感召下,又有一批青年赴美深造,其中的木村百合子後來成為 美國現代舞大師葛蘭姆舞團的主要演員和助教。此外,還有一些青年舞者獲得美國 方面的獎學金,得以赴紐約茱麗亞音樂學院舞蹈系深造,其中的武井慧早已成為美 國後現代舞中的重要人物。

1939年12月30日出生於東京的武井慧,自幼學習舞蹈和戲劇,並對都市周圍的 鄉村充滿了探索的興趣。1967年,她前往紐約茱麗亞音樂學院的舞蹈系,向美國現 代舞大師安娜·索柯洛學習,後又向瑪莎·葛蘭姆、默斯·康甯漢、安娜·哈普林 (Anna Halprin)、艾文·尼可萊斯等美國現代舞的宗師習舞。同時,她還在美國 芭蕾舞劇院學習過芭蕾。1969年,她組建了「運動地球舞蹈團」,以演出自己的創 作。同年,她推出了自己的力作《光明》,其中包括二十多段獨舞和大型群舞。

在《光明》的第一部分中,舞者們捧著一口袋子,裡面裝著樹枝、葉子。他們

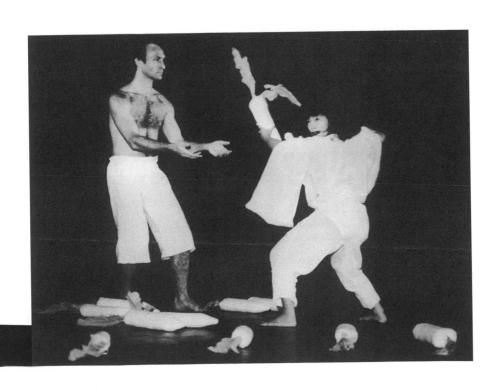

170/第七章 日本舞蹈

沒有任何流派的舞蹈動作,只是虔誠之至地緩緩前行、緩緩前行……,武井慧本人則靜靜地坐在地板上,時而前後搖晃、時而翻幾個跟頭,然後又坐到地板上,觀望自己的舞者。出人意料的是,就在這些簡單的動作中,奇蹟發生了一整個表演空間變成了一個夢幻世界,震驚了在場的美國觀眾和評論家們,因為他們在其中看到了東方人的睿智和威力。

在武井慧眼中,一個人並非簡單的腦袋、身體外加手與腳,而是能夠思想、滿懷希望的造物。在《光明》中,舞者們所捧的那些枝幹葉子,就是象徵著這種人們賴以生存的希望。

概括地說,日本的現代舞可以分成三類:一類源於日本,一類受德國新舞蹈的 影響,一類則受美國現代舞的影響。

舞踏由來

「舞踏」一詞最初來自日本的傳統舞蹈,但如今在歐美的舞壇上,卻成為日本 後現代舞中最具典型的風格,儘管其代表人物並不喜歡這種勉強的「依附」和淺薄 的標籤,因為「後現代舞」主要是美國人的概念。

舞踏最初由土方巽創立於六〇年代初期,並自1980年以來深受歐美觀眾的歡迎。它的產生與大的人文環境和小的舞蹈背景直接相關。

土方異1928年3月9日出生於日本秋田農村,由於適逢日本的工業化過程之中,整個成長的環境一味向著西化的方向發展,使得當時整個人文傳統顯得支離破碎。 他深切地感受到,一切都是不完美的:自然、家庭、日常生活各個方面,莫不如此。他唯一感到能夠把握的,只有自己那脆弱而渺小的身體。他認為,從兒童時代開始,自己的身體就被荒唐無稽的教育,穿上了一件文化的囚衣,使自己的身心完

全失去了自由呼吸的可能。因此,舞蹈的真正功能不應是給近乎窒息的身體再強加 上一層囚衣,應是剝去以往的囚衣,使身體儘快恢復元氣。

然而,這個任務艱鉅異常,因為人們無法預見那些自己從未認識或想像過的可能性。他所懂得的一切就是,自己不得不盡力去挽回這些已經失去的可能性,而這個過程則與回到兒童時代或原始人狀態毫不相干。土方異朝著目標努力不懈,直到1986年1月21日逝世。

舞踏的產生也是對西方古典舞(芭蕾)和日本古典舞的反動,後兩者是某種 貴族和都市文化的組成部分。舞踏的基礎形式是對舞者的身體進行徹底的分解和解

構,因此,舞者看上去彷佛精神錯亂般,既像精靈、又像怪物,既像昆蟲、又像動物。這些男女舞者們對於自己作為人的身分並不感興趣,借用莎士比亞名劇《李爾王》中的一句話來說,叫做「人如果剝了皮,就不過是個動物罷了」。舞踏舞者具有強烈的悲劇色彩,因為他們似乎隨時準備將自己身上的這張人皮剝下來,毫不留情地揭露人類的動物本性,無所顧忌地抨擊人性中醜惡的一面。

以土方異為首的舞踏舞蹈家們,痛恨現代日本這種表面上西化了的社會結構和 文化,希望回歸到一種自然天成、純真無邪的肉體形象。為了達到這個目的,他嘗 試著剝去一切表皮,而肉體透過此舉,則達到一種相似於動物,即根據欲望直接行 事的狀態。

「舞踏是一具死屍,它是冒著巨大的風險而崛起的」, 土方巽如是說。如果人們要拒絕強加於其體中的一切規範動作,他們可能會發現自己難以直立,然而,他們一定得站立起來,然後才能保持直立,而這就是舞踏的本質所在。換言之,舞踏舞者必須首先擊斃自己那被傳統文化弄得奄奄一息的身體,使之成為一具死屍,然後才能直起身來,重獲新生。因此,舞踏是毫無優雅可言的,它反對能樂和歌舞伎在文化上所取得的那種精美,而揭示當代文化中的虛偽。如果說,受到束縛的身體是文化的產物和犧牲品,那麼,舞踏那醜陋而雜遝的身體狀態,則要毀滅我們對於身體,也是對於文化體制本身的種種觀念。

舞踏產生時,正值六〇年代主要反對《美日安全條約》的學生運動蓬勃興起。 學生運動的領袖堅持認為,革命必須首先在肉體存在的層面上進行,才能成效卓著,僅僅變革一下體制是毫無意義的。在這種無情抨擊社會弊病的宗旨感染下,舞踏這種貌似怪異並缺乏技巧的舞蹈形式,得到了許多學生的同情,他們紛紛告別了政治性的學生運動,而加入了舞踏隊伍。這些當年的學生中,已有幾位佼佼者以新型舞踏表演家的面貌登上了舞臺,他們是永子和高麗。他們兩人後來結為伉儷,現正活躍於美國舞蹈界。

永子1952年2月14日出生於東京,高麗1948年9月27日出生於新潟。夫婦二人的 舞蹈被稱做後舞踏,與前輩們用刮光了的腦袋和厚重的白顏料等手段,分解肉體形 象的作法不同,他們把重點放在裸露的肉體形象刻畫上。儘管為了表現肉體革命帶 來的劇烈痛苦,兩人會使用一些抽搐和扭曲的動作;儘管為了達到鞭笞人類生存環 境(包括物質的和精神兩方面)的混沌不堪時,兩人會在污泥濁水中摸爬滾打,但 那純潔而神聖的肉體仍閃爍著一種生機勃發、健康向上的美感。

舞踏雖然是日本當代舞的主要形式之一,但與能樂這種傳統的身體概念之間,卻 有著某種深入的聯繫。比如與能樂在關注「變成」而非「表演」的意義上,就具有某 些相似之處一它主要關注的是去揭示一直隱而不見的身體,結果使「表演」成了第二

順位的事情。唯有出現這種特定的身體(即世阿彌的「骨骼結構」),才允許「肉」 (動作)和「皮」(表情)發生作用。世阿彌認為,當這些要素發生了作用時,「無須做任何事情,每個瞬間都會變得勾魂攝魄」。因此,能樂和舞踏兩方面的舞者們,都 將注意力完全集中在各自的內在自我上;他們盡力捕捉各自身體上最微妙的感覺,並 日控制各自最細小的動作,於是產生了各自的極慢速度。

能樂的優雅動作可用「幽玄」(朦朧和深奧之意)這個形容詞來加以描述,唯 有舞者身體充滿了活力才可能完成這種動作。芭蕾舞者透過完成這些動作,似乎能 夠毫無重量感地漂浮在空中。而能樂的舞者則必須充滿了強度,才能表演「幽玄」 的動作。顯而易見的是,舞踏繼承了能樂關於身體的概念,但這種方式並非舞踏 所獨有。在美國和德國流派的刺激下,許多現代日本舞蹈教師們所關注的都不是動 作,而是日益增長的身體意識。

日本芭蕾的歷史與現狀

日本芭蕾的興起應歸功於幾位逃難的俄國芭蕾教師,他們都是第二次世界大 戰前從西伯利亞抵達日本的。當時,瑟吉·迪亞吉列夫俄國芭蕾舞團在歐洲大獲成 功,瑞典芭蕾舞團四處贏得讚賞,德國表現主義舞蹈風起雲湧的消息都已傳到了日 本。1949年由日本編導家和日本表演家合作上演的《天鵝湖》全劇,象徵著西方芭 蕾在日本的駐紮。

目前在東京有五個大型芭蕾舞團,即東京芭蕾舞團、松山芭蕾舞團、牧朝美芭蕾舞團和穀桃子芭蕾舞團與東京市芭蕾舞團。其中第一個是東京芭蕾舞團,該團原名為紀念柴可夫斯基芭蕾舞團,前身是1960年在東京市創建的第一所古典芭蕾舞學校,從訓練方法到劇碼都屬俄羅斯流派。該團1966年赴前蘇聯演出,1970年赴西歐

獻藝,1975年到英國公演,但至今尚未有機會去美國,特別是尚未前往「世界舞蹈之都」 紐約接受檢驗。目前該團的劇碼中,除俄羅斯作品之外,還包括了現代芭蕾大師莫里斯·貝雅(Maurice Bejart)、羅朗·貝堤(Roland Petit)、約翰·諾伊梅爾(John Neumeier)和季利·季里安的作品,但缺乏日本本土編導家的作品。

第二大芭蕾舞團的位置,當屬松山芭蕾舞團,該團是中國觀眾最為熟悉的日本芭蕾舞團,不僅擁有令世人矚目的芭蕾大明星森下洋子和一些日本題材的劇碼,而且還上演過中國題材的芭蕾舞劇《白毛女》。但近年來,它在創作上似乎缺乏新的活力。

牧朝美芭蕾舞團對於華人觀眾來說,似乎比較陌生,但在日本仍算得上是第一流的,曾邀請英國的彼得.達雷爾(Peter Darrell)等編導家編舞。這個芭蕾舞團給人的印象似乎沒有上演過一部出類拔萃、富有創意並出自日本編導家的作品。

明星舞者芭蕾舞團是目前最為引人矚目的日本現代芭蕾舞團,有意思的是,該團的創立不是為了滿足日本人的需要,而是為了演出英國編導家安東尼·都德(Antony Tudor)的作品。幾年前,該團還推出了巴蘭欽的《小夜曲》等代表作。這個舞蹈團似乎清楚意識到了上演新劇碼的重要意義,因此,將大量精力放在創作新的芭蕾之上,並邀請後現代派舞蹈家厚木凡人擔任芭蕾教師,而非以往人們喜歡的俄國流派傳人,以便開拓舞團的創作視野,補充演員急需的創作活力。

厚木凡人曾在紐約度過了六〇年代的後半期,推出了一些融當代舞與芭蕾舞於一體且雄心勃勃的作品,並因此被譽為「日本的崔拉·莎普(Twyla Tharp)」。他的作品深刻地影響了日本新一代的編導家。

印度文化的傳播與影響

幾乎可以毫不誇張地說,印度的影響在整個世界,尤其亞洲是相當顯著的,這 既有宗教的原因,也有語言的原因。英語是印度人除印地語之外的第二大國語,這 個優勢為印度文化走向世界奠定了關鍵性的基礎,而宗教原因則在下文中詳述。

印度文化對中國、韓國和日本這三個東亞國家影響已經相當明顯了,在南亞各國和東南亞諸國,這種影響就更為強大深刻,足以與當地文化形成三足鼎立的局面。這種文化的影響主要是隨著兩大宗教—佛教和印度教的廣泛傳播而流行開來。

跳舞是創造世界的根本途徑

「舞蹈的王國」是每個親身到過印度的人,必然會得出的結論。

印度與中國乃至世界各國的舞蹈歷史顯著不同的是:唯有在印度,舞者濕婆被奉為神靈;唯有在印度教中,跳舞被當成創造世界的根本途徑。因此,這個教派篤

信,世界是梵天大神踏著舞步創造出來的,因而,印度教中一百零八位神的神態,個個都是手舞足蹈。舞蹈不僅在印度的文化藝術中一直占據著顯赫的地位,在整個印度民族的生活和哲學中,更是舉足輕重。

令人炫目的民間舞

印度的民間舞五光十色,令人炫目。所謂民間舞,並非僅限於鄉村的舞蹈,而是 指無論鄉村還是都市,所有百姓所跳的舞蹈。由於印度是個農業國,農民占全國人口 的85%,所以民間舞與鄉村舞或農民舞的概念頗為相似。

印度民間舞的最大特徵是手舞足蹈完全出於內心的需要,是自娛自樂性的活動,而非職業性的活動。當民間舞逐漸以明確的娛神和娛人意識、刻意的倫理教化功能,以及清楚的技術規範和炫耀,壓抑了最初的自動自發,並進入一種職業化的領域時,便成為古典舞。

從喀什米爾到坎尼亞庫馬裏,從古吉拉特到曼尼普爾,到處是民間舞的海洋。印度的民間舞在世界上享有盛名,尤其是它那香煙嫋嫋的宗教氣氛、意韻無窮

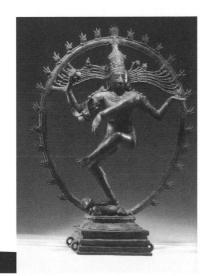

的抒情手法、氣宇軒昂的生命活力、不可抑 遏的人性激情,每每令觀眾終身難忘。

在那些至今尚未受到都市化和現代化污染的原始村落裡,人們繼續保存著自己獨特的傳統部落舞蹈。在那些處於大自然懷抱中的平原、海濱、丘陵和山區,到處湧動著濕婆神那種剛柔相濟、美不勝收的舞蹈。但是,不同地區的人們,多年來形成了不盡相同的風俗習慣、舞蹈趣味、色彩愛好和服飾款式,儘管在他們動作的節奏上都呈現出敏捷的特徵,卻會因為服裝、飾物、假面和化妝的不同選擇而有所差異。

民間舞的五大特徵

印度民間舞的第一大特徵是宗教性,或許這是農民們在投身於融宗教和藝術於一體的狂熱追求時,最顯而易見和強悍有力的內心衝動。正因為如此,印度的民間舞不是皇室貴族或有閒階級的藝術,而是來自民眾、屬於民眾並為民眾所享用的藝術。

印度的文學寶藏,兩大史詩如《摩訶婆羅多》、《羅摩衍那》,與《往世書》、各種民間傳說、傳奇和民間神話,都曾賦予印度民間舞豐富的靈感和題材,而舞蹈則以其千變萬化的動態語言,惟妙惟肖地再現了這些出神入化的傳奇故事。

印度南部的民間舞,大多以濕婆神及其各種不同化身為主題,而印度教中的樂舞之神克里希納(Krishna)也在其中扮演著重要的角色。在孟加拉和阿薩姆這兩個邦,由於人們崇拜的是濕婆神身上所凝聚的陰陽合一中的陰性特徵,所以當地民間舞所受到的影響,是來自對女神都爾嘎的崇拜儀式。

整個印度北部的民間舞,則主要受到克里希納神與拉達(Radha)之間浪漫故事的影響,奧里薩邦擁有許多關於紮格納特神(Jagannath)這位克里希納神化身的故事,而克里希納的影響則明顯來自人們對毗濕奴神(Vishun)的崇拜。在馬哈拉斯特拉、古吉拉特和索拉什特拉三個邦,成功之神甘納帕蒂(Ganapati)和財富女神拉克希米(Lakshmi)對當地民間舞產生了重大的影響。而在毗濕奴崇拜進入曼尼普爾邦之前,那裡的民間舞則主要受到濕婆與雪山神女(Parayati)夫婦的影響。

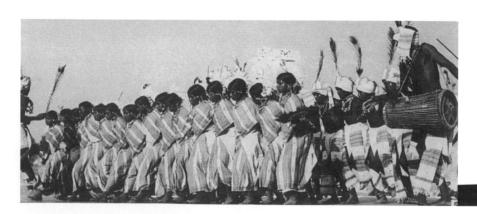

印度民間舞的第二大特徵是武術性,在印度民間舞中經常使用長短不同的棍子,並且極具重要性。據考證,這類舞蹈至今仍可在那些原始部落和叢林地區中發現,顯而易見的,這是居住此地的尚武部族操練和搏擊的結果。在更早的時期,他們面對來自四面八方的威脅一外患的入侵、野獸的襲擊和海盜的劫掠,人們不得不拿起武器進行自衛和反擊。因此在古印度的舞蹈中,經常再現日常生活的民間舞就常常被用來表現戰爭,而舞者則手握長矛、利劍和匕首而動。據推測,後期舞者們使用棍子,則由於人類文明進化而出現的替代品,以避免在跳舞過程中出現武器傷人的情況。

印度民間舞的第三大特徵是驅鬼除邪和鬼魂附體,這種舞蹈在印度各村落中幾 乎隨處可見,村民們至今依然相信死者鬼魂存在並能制服任何活著的生靈之說法。 因此,這種舞蹈經常被用來醫治疾病。

印度民間舞的第四大特徵是面具的使用,使用面具的民間舞廣泛存在印度各地,最有名氣的是奧里薩邦的喬舞、山區部落的惡魔舞和卡塔卡利舞劇的化妝。由紙張、黏土和混凝紙漿製成的面具,大多使用於奧里薩、孟加拉和拉賈斯坦各邦。在拉姆里拉節日上,猴神哈奴曼(Hanuman)的面具是用銅製成的,而各種鬼魂則戴著用黑布、銀線縫製而成的面具。面具包括各式各樣的性格類型,如有英雄、男神和女神、魔鬼、小鬼、鬼魂,以及低賤的角色。這些性格化鮮明的面具,讓人一目了然。

印度民間舞的第五大特徵是木偶劇和傀儡戲中的舞蹈,其高超的藝術性和精美的表演博得國內外廣大觀眾的熱烈讚揚。木偶戲在拉賈斯坦、孟加拉、新德里、孟賈、古吉拉特各地非常流行。至於傀儡戲在孟加拉、拉賈斯坦和奧里薩諸邦,其舞蹈演出完全以傳統風格進行,並且通常將馬用做道具,馬的頭部為木製的,用油漆描繪成。無論男女舞者在跳舞時,均將自己的腰部以下藏在掛於馬背上的布料中,模樣就像中國漢族的跑旱船。除了馬之外,木偶戲舞蹈中還會出現獅子、公牛、斑馬、孔雀和鸚鵡等動物,可謂形象生動、多姿多采。

如今,在印度的許多大專院校裡,民間舞已成為體育課程的一部分,它不僅為學生們的身心健康提供了必要保障,並有效地發揮了民間舞在整個社會中的積極作用。

精美異常的古典舞

印度舞蹈的豐富多變,還可從古典舞流派之多樣中窺見:僅是大的流派就有七個之多,而每個流派都有各自不同的誕生地,因此具有濃郁的地方色彩:泰米爾納德邦的婆羅多、喀拉拉邦的卡塔卡利和莫希尼阿塔姆、安德拉邦的庫其普迪、奧里薩邦的奧迪西、印度北部的卡塔克、曼尼普爾邦的曼尼普利,此外還有雅克夏加納、喬、庫魯萬吉和布哈加瓦塔·米拉四個較小的流派。

傳情達意的手段和意義

每當人們談及印度古典舞,便會立即想到它那變幻多端的臉部表情、複雜多變的手勢語言和抑揚頓挫的腳步節奏。所謂臉部表情,即是表現各種感情的臉部動作,既細膩入微、又誇張變形,以強化表現的效果;所謂手勢語言,意味著一種表意性的語言,共有六十七種,其中包括二十四種單手勢、十三種聯手勢和三十種舞手勢,而全部的手勢語彙則多達四千個。換句話說,前者主要是傳情的,而後者主要是達意的。所謂腳步節奏,即保持身體動律的方法,而舞者大約需要耗費十年的時間,才能真正掌握、熟練各種節奏。

印度的手勢語言是象徵性的,不使用嗓音,卻能夠活靈活現並令人信服地傳達 各種名詞、動詞、形容詞和介詞,而舉凡天地之間的各種神靈、人物的各類思想、 感情、動態、舉止,無所不能表現。

對於印度的各種舞蹈來說,交流是極其重要的,而對於印度的古典舞來說, 交流更是舉足輕重了。為了理解這一點,我們必須明白到底是什麼東西,使得一個 舞蹈成為古典風格的作品。

首先需要闡明的是,古典舞絕對不是一夜之間創造出來的,而是經過一段很 漫長的時間才完成的。舞蹈技巧得到明確的公式化、提煉化和規範化,以及表演符 合言種既定的和刻意追求的藝術模式,都需要經年累月的錘煉。

感情的表達對於印度古典舞來說,是不可缺少的成分,但這非出自本能的或一 時衝動的結果,而是透過演員訓練有素的身體、加以表現的意願和清醒自覺的理性來 進行。與西方體驗/表現派不同的是,在印度古典舞的排練和演出中,動用了直實感 情的學生,不但不會受到師傅的褒獎,反而要挨師傅的板子,因為印度的古典舞從一 開始,就是門高度理性化的藝術,講究表演藝術家們爐火純青的演技,能夠絲毫不動 直情地僅用貌似痛苦的動作表情,贏得觀眾的淚水,不似其他表現派藝術般,強調演 昌必須動用真實的感情,才能打動觀眾的心。

實際上,僅從古典舞與民間 舞的區別中,不難發現這種做法 的合理性: 古典舞是一種遠遠超 越生活、達到最高層次的表演藝 術,首先要滿足觀眾,而民間舞 則是先滿足舞者自己。因此,西 方的所謂「體驗/表現派」,歸 根究柢,是為了滿足舞者自己宣 洩感情的要求尋找藉口,而滿足 觀眾只不過是個附加的。兩者間 的另外一個顯著不同是,古典舞 產牛於個體,刺激著演員和觀眾 (兩者通常是分離的)的理性; 而民間舞則產生於群體,刺激著 舞者和觀眾(兩者常常是一體的)的感官。

古典舞的兩大特徵

印度古典舞具有兩大主要特徵,第一個主要特徵是注重感情的交流,交流的方法大致包括四類:驅幹與四肢、各種感情與情境間的相互作用、歌唱與說話、服裝與裝飾。在交流過程中,許多東西需仰賴觀眾的想像去完成、去補充。因此,言外之意和象徵手法在印度古典舞中發揮著重大的作用。同樣重要的是,舞蹈家需要透過訓練有素的表演,創造或表現出特定的情境和感情,並在觀眾心裡激盪出特定的反應。正因為如此,按照印度舞蹈的傳統,觀眾需要跟舞者一樣學習並熟悉舞蹈的各種技術,否則無法完全理解舞蹈中的內涵。當然,這個要求對於生活節奏緊張的當代觀眾來說,似乎已不合時宜了。

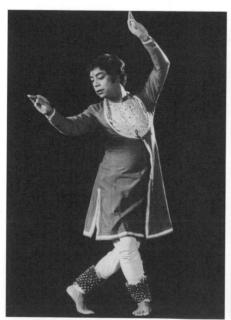

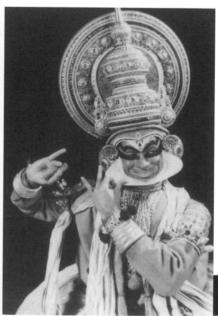

偏重「純舞」的古典舞──婆羅多。攝影:法洛克(印度)。

第二個主要特徵是,古典舞的各種形式都是以 古代著名文獻為直接或間接基礎。這些文獻中,歷 史最為悠久的是大約兩千年前的《樂舞戲劇論》。

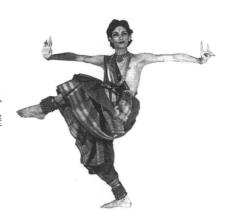

古典舞的三大要素

據這些文獻所記載,印度最古老的藝術一舞蹈和戲劇,應該擁有三大要素:「尼里塔」、「尼里提亞」和「那提亞」。

「尼里塔」指的是純舞蹈或抽象舞蹈,即人體動作不表現任何感情或內涵的舞蹈,包括各種動作、步伐、節奏、場記,除了藝術性之外,無須進行任何交流。 跳舞本身的快樂無疑是可以表現,但其中沒有任何主題、故事或情節需要闡明,即 使是手部動作也能成為單純的裝飾。所謂「尼里塔」,就是時空中的視覺形象,比 如波動、移動等等,而不去解釋任何東西。

「尼里提亞」指的是戲劇性舞蹈或藝術性舞蹈,它注重主題、故事和情節的重要性。為了達到這種表現性的目的,它充分地運用各種表情,尤其是軀幹和四肢等。「尼里提亞」就其本質而言,是一種表現性的舞蹈,所注重的是傳達某個思想或題材的內涵。它運用面部表情表現各種感情,並透過印度舞蹈中常見的手勢和身體其他部位的動作達到目的。

「那提亞」指的是戲劇表演,內涵廣泛許多,包括了前面兩者:純舞蹈和戲劇性 舞蹈,並且具有戲劇性的成分,表現方式是說話和歌唱。相較之下,嗓音和裝飾這些

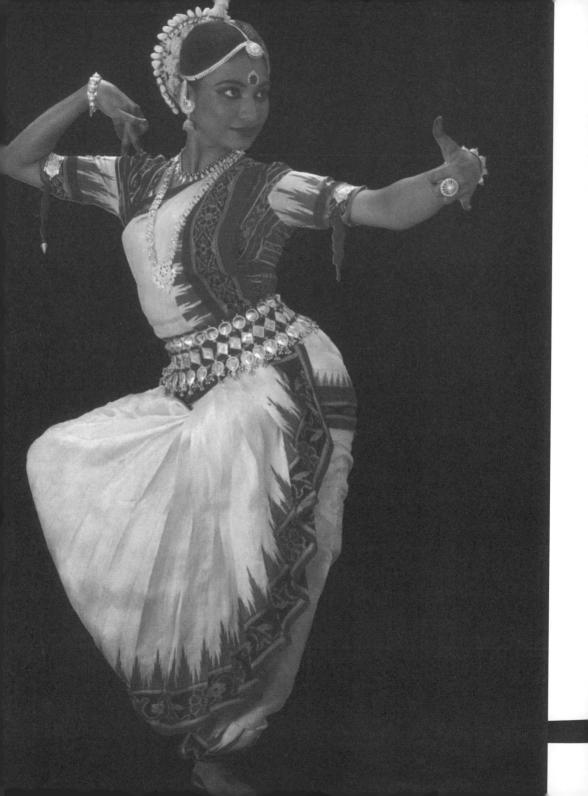

表情中的成分,與戲劇表演的關係更加密切,反而與純舞蹈或戲劇性舞蹈關係不大。 然而,一個不能忽略的歷史事實是,早在《樂舞戲劇論》編撰成書時,舞蹈與戲劇就 是相互依存的藝術,當時的演員必須既是舞蹈表演家、又是戲劇表演家。

印度舞蹈在亞洲的廣泛影響

佛教流行於東亞、南亞和東南亞諸國,而印度教更是興盛於南亞和東南亞各國。因此,人們能夠在這些地域的舞蹈中,找到印度舞蹈的表演和影響,以及梵劇將舞蹈、戲劇、詩歌與歌唱融於一體的基本特徵。

不過在中國,明顯來自印度的影響只能在石窟壁畫裡婀娜多姿的飛天舞姿和複雜多變的手勢中找到一豐乳、細腰、肥臀、大胯的女性之美,給人豐盈卻不誇張的視覺享受,細膩、滋潤、嬌嫩、嫵媚的手勢語言,足以令人感受到印度舞蹈的風情萬千。或許由於儒家禮教思想更加盛行於古代中國、韓國、日本這幾個東亞國家,這種大有縱情聲色之嫌的印度舞蹈,只能被撇在偏遠地區的石窟裡空守寂寞與孤獨了。

在印度之外的南亞諸國,如巴基斯坦、孟加拉、斯里蘭卡、尼泊爾等國,佛教和 印度教文化及其舞蹈則占有絕對的主導地位。而在東南亞諸國,如菲律賓、馬來西亞、新加坡、印尼、泰國、緬甸等國,印度文化及其舞蹈也占有相當突出的地位。

就動作特徵而言,印度舞蹈中那種背部的曲直變化、膝部的外開彎曲、手勢的豐富多姿和臉部表情的變幻莫測,都深遠地影響了這些國家的舞蹈面貌;就題材而言,印度的兩大史詩《摩訶婆羅多》和《羅摩衍那》,成為這些國家不少舞蹈家的創作源泉;就審美原則而言,有著四千種手勢表情和大量表演規範的經典文獻《樂舞戲劇論》,始終直接或間接地指導或影響著這些國家的表演藝術。這些國家的本土文化永遠孕育著各自的審美理想和舞蹈風格,並保持著自我的民族特徵,這一點是肯定的。

宗教發源地與文化大背景

對於篤信猶太教、基督教或伊斯蘭教中任何一個教派的人來說,以色列無疑是 他們心中的聖地,因為耶路撒冷是這三種宗教的發源地。換句話說,世界三大宗教 中,除了佛教之外,基督教和伊斯蘭教這兩大宗教均起源於此。

在古代以色列,生活中的一切重要事物都與舞蹈相連,而《聖經》則充滿了對舞蹈的描述。西元前70年,羅馬人征服古代以色列,猶太人被迫離開自己的家園。 猶太人背井離鄉向各國擴散的過程中,原來與宗教化農業節日相連的許多舞蹈消失了。不過,在十二世紀時,跳舞已成為整個歐洲各猶太社區社交生活中的重要部分;在義大利文藝復興時期,聘請猶太舞蹈教師更是司空見慣之事。

由於羅馬教皇的權勢與日俱增,猶太人被迫居住在「猶太人區」,而猶太教和基督教的領袖們也分別頒布舞蹈禁令,結果只剩下在婚禮上跳的舞蹈。但在十八世紀中葉的東歐,哈西德教派(Hassid)運動風靡一時,並使舞蹈成為上帝崇拜儀式中的一環。

十九世紀的各種自由思想和社會革命,影響了西歐的猶太人,舞蹈的地位日益重要。不過,「拉比」(Rabbi,猶太教中精通律法並主持宗教儀式的學者)們又企圖禁止舞蹈,在他們的祈禱中,總要感謝上帝使他們能夠經常出入「耶希瓦」(Yeshiva,研究猶太教的學府)和猶太教堂,而非劇場和馬戲場。

十九世紀末,隨著猶太復國主義運動(Zionosm)的興起,先驅的移民浪潮開始抵達古老的以色列,這個地方當時已取名為巴勒斯坦,此處四百年來一直屬於土耳其帝國,是個人煙稀少、瘟疫橫行的地區,根本沒有任何戲劇、音樂或舞蹈的工作室或學校存在,更不用說專業性的舞蹈活動了。

到了二十世紀的二〇年代初,專業舞蹈活動才算出現,1917年11月2日英國政府公布了《貝爾福宣言》(The Balfour Declaration),其中提到允許在巴勒斯坦建立猶太人的家園。

西方舞蹈史上的猶太名家們

芭蕾史上的猶太名家

在西方芭蕾史上,最偉大的猶太編導家當數浪漫時期的法國人亞瑟·聖一萊昂(Arthur Saint-Leon)和現代時期的美國人傑羅姆·羅賓斯(Jerome Robbins)。前者的喜劇芭蕾舞劇代表作《柯貝麗婭》至今上演不衰,後者的情節芭蕾代表作《想入非非》則被譽為「最有美國味道的芭蕾」。此外,俄國芭蕾表演家艾達·魯賓斯坦(Ida Rubinstein)、美籍俄國芭蕾名家亞道夫·波姆(Adolf Bolm)、英國芭蕾的創始人艾麗西雅·馬爾科娃(Alicia Markova)和瑪麗·蘭伯特(Marie Rambert)、美國芭蕾表演家諾拉·凱伊(Nora Kay)(現代芭蕾舞劇代表作之一《火柱》女主角)和拍過《轉捩點》(Turning Point,1977)和《尼金斯基》(Nijinsky,1980)等片的著名芭蕾影片導演赫伯特·羅斯(Herbert Ross)、以色列籍俄國芭蕾表演家瑞娜·妮科娃(Rina Nikova)等等,對歐美芭蕾的發展貢獻良多。

現代舞史上的猶太名家

在西方現代舞史上,最具影響的猶太編導家為德國現代舞代表人物葛雷特·帕盧卡(Gret Palucca),美國現代舞四〇年代六大巨頭之一的海倫·塔米麗絲(Helen Tamiris)、美國現代舞第三、四代傳人中的代表人物安娜·索柯洛(Anna Sokolow)、蘇菲亞·馬斯洛(Sophia Maslow)、保利納·科納(Pauline Koner)等等,都曾為歐美現代舞貢獻過智慧和力量。

學術領域中的猶太名家

在西方舞蹈學術領域中,猶太血統的學者們同樣貢獻良多:被譽為「西方舞蹈學術研究皇后」的美國舞蹈史學家和美學家塞爾瑪·珍妮·科恩博士(Selma Jeanne Cohan,1920~)是猶太人,由她主編的《國際舞蹈百科全書》不僅凝聚了個人的畢生學術精華,耗費長達二十年的編輯工作,而且彙集了世界各國兩百多位專家學者們的智慧和心血;她的舞蹈美學專著《下星期,天鵝湖》描述生動、深入淺出,一直受到世界各國讀者和學者的讚揚。一生出版了二十二部專著和譯著的美籍奧地利舞蹈評論和史學前輩瓦爾特·索雷爾博士(Walter Sorell,1905~1997)也是猶太人,他於八○年代出版的鉅作《西方舞蹈文化史》,首次將舞蹈置於政治、經濟、宗教、戰爭以及各類藝術的大背景中,加以評析比較,令人視野大開,是繼德國樂舞史學家庫爾特·薩克斯於二十世紀三○年代出版《世界舞蹈史》之後,又一部舞史力作。

現代舞紮根以色列

在人類的歷史上,二十世紀是個天翻地覆的新時代。對於以色列舞蹈來說,它 則是個從無到有,並走向輝煌的新時期。

二〇年代的歐洲舞蹈界,對於伊莎朵拉·鄧肯、魯道夫·馮·拉班一瑪麗·魏格曼師生,以及艾米爾·雅克一達爾克羅茲(Emile Jaques-Dalcroze)的名字和觀念已經相當熟悉。他們對於以色列早期現代舞,都曾經產生重大的啟示和影響。

披荊斬棘的第一代

首批到達這個國家的猶太移民主要來自俄國,之後則來自東歐和中歐的一些國家。「以色列舞蹈第一人」是俄國移民巴魯克·阿加達蒂,他接受過舞蹈教育且多才多藝,集畫家、電影攝影師、藝術節主辦者和舞蹈家於一身。

最早在巴勒斯坦開設舞蹈學校或現代舞課程者名叫瑪格麗特·奧倫斯坦,她曾在維也納跟隨奧地利舞蹈家格特魯德·博登威瑟夫人學過韻律體操和自由舞蹈,後來與建築家丈夫和三個孩子一起移居巴勒斯坦。奧倫斯坦敢想敢做,既教學又寫

作,還為兩個女兒編舞;她們舞遍了全國各地,而兩個女兒更成為這個國家最早成 名的舞蹈家。

1933年希特勒上臺,開始迫害猶太人,導致大批猶太血統的歐洲現代舞蹈家,加入弱小的以色列舞蹈界。某些歷史事件的綜合效應,為以色列這個人口小國增添許多獨具特色的藝術家。在逃避納粹迫害的藝術家中,有蒂勒·勒斯勒爾這位來自德國帕盧卡學校的教員,以及曾隨德國現代舞創始人魏格曼跳過舞的埃爾澤·杜布龍、卡蒂亞·米凱利和保拉·帕達尼。不過,最重要的移民舞蹈家,則是來自維也納的格特魯德·克勞澤。

艱苦創業的第二代

格特魯德·克勞澤(Gertrud Kraus,1903~1977)曾與拉班和魏格曼共事,並率領自己的舞蹈團在歐洲各地進行成功的表演,1935年移民以色列,並在特拉維夫(Tel-Aviv)開設了舞蹈學校。該校延續了三十八年,幾乎所有以色列早期的舞者,都曾在這個開拓和馳騁想像力的最佳空間中接受訓練。她的舞蹈課常在海灘或樓頂上展開,舞動的身體在充沛精力的驅使下跳躍,開闊而自由。她除了培育出第一批以色列的專業舞者之外,還創建「民俗芭蕾」;1941年至1947年之間,她的舞團也成為以色列民間歌劇院的法定舞團。在當時,可能是世界上唯一一個附屬於歌劇院的現代舞團。

三〇年代,許多著名的外國舞蹈家都曾經造訪以色列,而以色列年輕一代的 舞蹈家如黛博拉,貝爾托諾夫、達妮婭,萊文、亞迪納,科恩,以及裘蒂絲與蕭莎娜,奧倫斯坦姐妹(瑪格麗特,奧倫斯坦的雙胞胎女兒),都紛紛奔向歐洲,到維 也納、柏林或德勒斯登學習現代舞。

1939年,隨著第二次世界大戰的爆發,散居在世界各地的猶太人向巴勒斯坦遷 徙的過程,暫時告一段落。戰爭期間,巴勒斯坦成了一個孤島,儘管條件艱苦又與 世隔絕,文化卻無比繁榮一出版圖書和期刊、舉辦展覽,而舞蹈也得到了興盛。

生機勃發的第三代

第三代的以色列舞蹈家產生於四〇年代,其中有拿俄米·阿列斯科夫斯基、希爾德·凱斯藤、拉謝爾·納達夫和哈西亞·萊文—阿格隆。

1948年5月,大衛·班一古里安(David Ben-Gurion)宣告以色列國的建立,之 後阿拉伯軍隊入侵,以色列展開了獨立戰爭。在1949年至1952年之間,成千上萬的 猶太人抵達這個國家,以色列經歷人口劇增的時代。

五〇年代初,外國舞蹈團開始在以色列進行巡迴演出,美國的猶太舞蹈家們也 回來了。經歷十年的隔絕之後,以色列人才意識到,自己的現代舞已經落後。舞者 們的動作過於平庸,而二〇至三〇年代號稱前衛和現代的東西,已變得陳腐不堪、 幼稚可笑,尤其是跟外來專業舞團的作品相比,更顯得天差地別。至此,現代舞在 以色列的第三代可謂大勢已去。這種情形,直到一個名叫「因巴爾」的新興舞團出 現,才有所改變。

因巴爾舞蹈劇院

因巴爾舞蹈劇院(Inbal Dance Theater)於1950年由薩拉·萊維一塔奈(Sara Levi-Tanai,1911~)創建,大部分的節目內容來自《東方詩集》、《聖經》、婚禮、農業背景,以及關於重建以色列的思想,舞蹈形式則源於葉門猶太人的祭祀儀式、音樂和舞蹈。它的崛起得歸功於美國猶太現代芭蕾大師傑羅姆·羅賓斯的慧眼,羅賓斯在達利亞民間舞蹈節上看到該團的精采演出,建議美國一以色列文化基金會提供資助,邀請美國現代舞名家安娜·索柯洛前去教學,使該團在短短的幾年時間裡獲得成功,並成為當時最著名的以色列舞團。

現任藝術總監馬格麗特·歐維德,曾擔任因巴爾舞蹈劇院女首席十五載,是該團第一個興盛期的重要舞者,其出神入化的表演融歌舞、說唱於一體,將多姿多采的以色列民間傳奇演繹得活靈活現。在她的領導下,因巴爾舞蹈劇院邁入了第二個興盛期。

女侯爵的卓越貢獻

早在五〇年代,女侯爵巴希瓦·德·羅特希爾德(Bstsheva de Rothschild,1914~1999)便對以色列的劇場舞蹈產生興趣,並在六〇年代開啟了以色列舞蹈的新紀元一她將美國現代舞大師瑪莎·葛蘭姆及其舞蹈團帶到以色列。以色列人在國家劇院觀看公開表演時,被這種淋漓盡致且威風凜凜的舞蹈技術感動得淚流滿面,由此開始了以色列舞蹈的「葛蘭姆時代」一正宗的葛蘭姆派技巧,在這片荒漠的土地上得到傳授,而葛蘭姆親自登臺演出時,更是引起莫大的震撼。

女侯爵甚至出任國家藝術理事會的舞蹈部主任,為以色列劇場舞蹈的繁榮貢獻自己的力量。

第四、五代人與巴希瓦舞蹈團

1963年,女侯爵以葛蘭姆舞蹈技術和經典劇碼為基礎,創建了巴希瓦舞蹈團 (Batsheva Dance Company,「巴希瓦」是她本人的希伯來語名字)。該團的創建不 僅是六○年代以色列舞蹈界的大事,還使以色列舞蹈界能昂首闊步地走向世界。

女侯爵創建巴希瓦舞蹈團,意在將當時世界上最具權威性和震撼力的葛蘭姆流派的現代舞藝術,有系統而正宗地引進以色列。葛蘭姆一開始便欣然接受她的盛邀,出任該團的藝術指導,並將自己的四部舞劇代表作《闖入迷宮》、《花園激戰》、《心之穴》和《天使的歡娛》,贈送給這個初出茅廬的舞團演出。

巴希瓦舞蹈團的首演大獲成功,而葛蘭姆技巧也因此在以色列找到了沃土,成 為以色列現代舞的看家本領。該團赴美國演出葛蘭姆的多部作品時,得到評論家們的 讚美:包含原作固有的衝勁,而其個性和能量則可與葛蘭姆直系的舞蹈團相媲美。

這段期間,巴希瓦舞團的舞者也開始創作自己的作品,題材主要來自民族的傳統文化一《聖經》,而葛蘭姆動作中那無堅不摧的力度,非常適合那些滿懷激情

足以使以色列的其他任何舞蹈活動黯然失色。不過,

和戲劇感強烈的以色列年輕舞者。很長一段時間,巴希瓦舞團

按照現代舞的發展規律,以色列舞蹈發展的

新階段,則是該團一些舞者在成熟後離開,去創造自己的天地。如摩希·埃夫拉蒂與失聰的舞者一道工作,使殘疾舞者能加入正規的舞蹈團,為現代

舞開拓出大眾之路;而瑞娜·欣費爾德則探索如何使用道具,去打開肢體以外的無限空間。

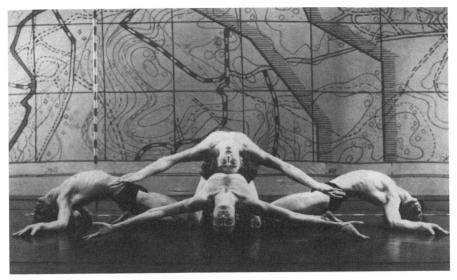

巴特·多爾舞蹈團表演的當代舞:《從今往後》。編導:吉恩·西爾 薩根。照片提供:吉奧拉·馬諾(以色列)。

到了八〇年代,巴希瓦舞蹈團經歷了危機,並幾度更換藝術指導。1991年,歐哈德·納哈林(Ohad Naharin)接任了巴希瓦舞蹈團藝術指導的要職,將該團推向一個嶄新的復興時期,並使自己成為享譽國際舞壇的新一代編導大師。

歐哈德·納哈林1952年6月22日出生於基布茲(kibbutz)集體農莊,並從基布茲當代舞校和舞團走向專業舞蹈生涯。隨後,他赴美深造,相繼在法國現代芭蕾大師莫里斯·貝雅和美國現代舞大師瑪莎·葛蘭姆的舞團擔任男首席,獨立之後則在紐約建立自己的舞團,並跟日裔妻子櫓原麻里攜手並進,最具實驗性的作品當屬以中國書法為轉感創作的《墨舞》。此外,也有動作性強、透過巧妙編排和舞者互動出色的,如《第七公理》;以及連說帶唱、類似舞蹈劇場、新創作的搖滾舞蹈,更是震撼歐洲舞壇。整體而言,他的舞蹈都是充滿了陽剛之氣,並在音樂使用上每每有所突破。

概括來說,以色列現代舞的第四、五代人,都是在巴希瓦舞團成長起來的。

巴特·多爾舞蹈團

巴特·多爾舞蹈團問世於六〇年代,也是由羅特希爾德女侯爵一手創建,目的 是在現代舞風格的巴希瓦舞蹈團之外,建立另一個以古典芭蕾美學為基礎,但關注 現實生活的舞蹈團,藝術指導則是深受女侯爵寵愛的舞蹈家珍妮特·奧爾德曼。

奧爾德曼退出舞臺之後,舞團的作品完全來自世界各地的當紅編導家,舞團的面貌也隨之多變。從風格上說,儘管並未使用腳尖技術,該團還是屬於「當代芭蕾」或「當代舞」的範疇,因此,對各種舞蹈的成分均採取「開放」和「吸收」的態度。

基布茲當代舞蹈團

七〇年代,以色列創建了「基布茲當代舞蹈團」。「基布茲」在希伯來語中是「集體農莊」的意思,這些集體農莊分散在全國各地,人口占全國人口的3%,但是,這些集體農莊卻是二十世紀人類社會中一個偉大的奇蹟一不僅完整地表現共產主義「各盡所能,按需分配」的分配原則,還再現了中國古代「路不拾遺,夜不閉戶」的淳樸民風。

在國際舞壇上,基布茲當代舞蹈團也是個獨一無二的優秀表演團體一既堅持紮根於泥土,卻又不忘緊跟時代脈動。它草創於1970年,正式建團於1972年,創始人耶芙迪·亞農(Yehudit Arnon)於1974年開始擔任藝術總監。

亞農出生於捷克斯洛伐克,並在第二次世界大戰期間進過法西斯的集中營。在集中營艱難困苦的生活中,她透過手舞足蹈保持樂觀精神,同時意識到舞蹈對於生命的重大意義,於是發誓如能活著出去,一定要終生從事舞蹈,讓更多人享受到舞蹈的歡樂。她獲得自由之後,在布達佩斯加入了猶太人青年運動組織,並有機會向德國現代舞大師庫特·尤斯的弟子學舞,因此對舞蹈的功能有了更深入的認識:舞蹈不僅能夠幫助人們保持身心健康,而且有助於人們真切地表達自我,並發掘自己的創造力。

三十年來,這個舞蹈團經歷了既艱難曲折又令人回味的發展道路。當藝術界人士看到,這些舞者兼勞動者常常情不自禁地抽空練習,在牛圈裡壓腿、在稻草中下蹲、在田野裡旋轉、在夜幕下大跳,感動之餘產生兩種截然不同的看法:一種看法認為,長此以往,舞者的水準只能永遠停留在業餘狀態,難以走向國際舞臺;而另一種看法則認為,正是這種泥土的芳香,保持了舞者們對生活的熱情和對舞蹈的渴求,但不可否認地,也正是這種深深植根於泥土的藝術光采,形成了這個舞團獨樹一幟的個性魅力。

三十年光陰飛馳而過,這個舞蹈團以日漸壯大的演員陣容和編導實力,尤其是 那彌足珍貴的質樸和鏗鏘有力的強度,不僅攀上國際舞臺,而且吸引許多知名的國 外編導家。不過,飽經滄桑的以色列人,尤其是從大屠殺中倖存下來的人們及其後

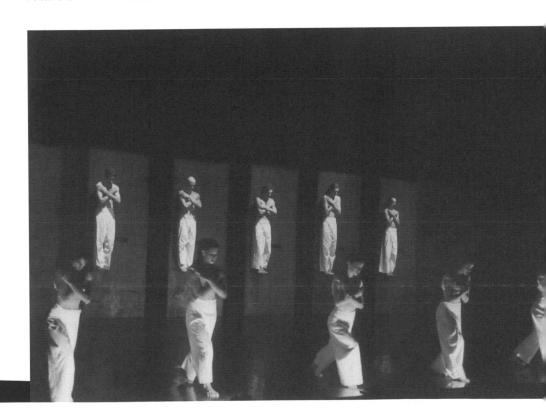

裔的心靈深處,總無法徹底進入某種寧靜的純舞蹈境界一在該團專屬編導家和現任藝術總監拉米·貝爾(Rami Beer)的大量作品中,對於和平的關注和嚮往,可以說是永不消失的主題。

貝爾生長在基布茲集體農莊,對這裡的一草一木懷有深厚感情,因此,當許多基布茲的孩子長大出走時,他卻毫不動心。他曾赴美、英深造現代舞,1984年編導的《搖馬麥克》(Rocking Horse Michael)獲「格特魯德·克勞澤編導比賽」一等獎,兩年後因對以色列舞蹈貢獻卓著而獲「耶爾·夏皮拉獎」。十八年來,他在亞農的栽培和支持下,創作出許多動人心魄的力作,如《裸城》、《戰爭備忘錄》等等。

回歸途中的第六代人

八〇年代中後期以來,以色列的舞蹈開始漸漸地擺脫葛蘭姆的美國風格,而緩緩地回到德國現代舞的根基上去,因此,以碧娜·鮑許為首的德國舞蹈劇場,開始在這塊土地上不斷得到擴展。葛蘭姆技巧不見了,各種神話和《聖經》不見了,取而代之的是日常生活的肢體語言,以及對整個社會的反思甚至抨擊。這種新的舞蹈形式,還廣納了說話、戲劇表演和歌唱等內容,詮釋這些舞蹈的舞蹈家,屬於以色列現代舞的第六代人,表現突出者有露絲·齊夫·伊亞爾、尼爾·班·加爾和利亞特·多爾、諾亞·沃特海姆和阿迪·沙爾、伊多·塔德莫爾等。

伊亞爾採用了砂和水等自然成分,創造出極富獨創性的作品。而大屠殺這樣一個可怕之極的題材,本來是難以用舞蹈藝術來處理的,但卻在她的舞臺上獲得強烈的迴響。

加爾和多爾夫婦1985年首次登臺便大獲好評,當年就在「格特魯德·克勞澤編導大賽」上獲獎。十多年來,他們經常應邀赴海外公演、教學,並為自己和他人的舞團編舞,1988年公演的作品《兩房公寓》,在法國巴尼奧萊國際編舞大賽上又獲

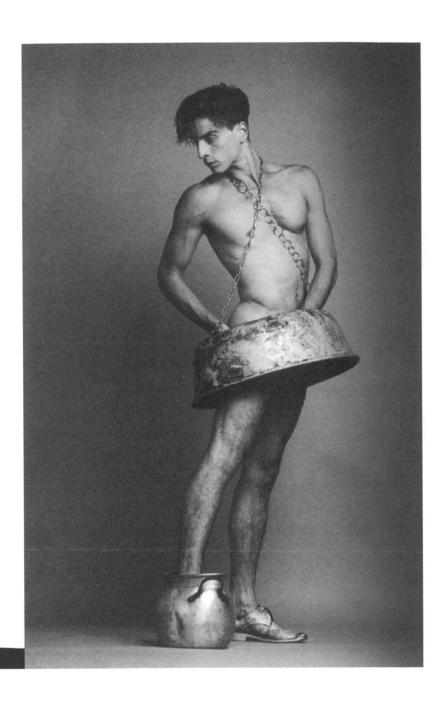

大獎,隨後還在歐洲和北美洲的許多城市成功巡迴演出,他們的作品充滿了青壯年走向成熟後的圓滿。

沃特海姆和沙爾共創的「天旋地轉」舞蹈團,是個亮麗的青春組合,同名處 女作一公演便在英國駐以色列文化協會主辦的舞蹈比賽上獲第一名,而第二個作品 《隱形眼鏡》則在特拉維夫蘇珊·達拉爾舞蹈中心主辦的當代舞大賽上又獲第一 名。1994年元月,他們還獲得荷蘭第四屆國際編舞比賽的「公眾大獎」。充沛的精 力和狂放的想像力,使他們登上了特拉維夫、耶路撒冷、倫敦、赫爾辛基、莫斯 科、聖彼德堡、柏林、首爾等世界名城的大舞臺,並贏得更多的巡演機會。

伊多·塔德莫爾少年時代在以色列和紐約度過,服兵役期間以出類拔萃的身體條件,一人奪得三份全額獎學金,得以在巴特·多爾舞蹈學校學舞,其超凡的開度、軟度和力度,以及過人的敏銳度和出眾的舞蹈意識,深得國內外名師的讚歎。他先後加入巴特·多爾舞團和巴希瓦舞團,成為以色列青少年的青春偶像,1990年獲「耶爾·夏皮拉傑出男舞者獎」。此後,他飛往「世界舞蹈之都」紐約,在拉波維奇舞團(La Lubovitch)擔任男首席,是一位優秀的舞者,也因此有幸跟許多世界級的編導家一起工作,受到莫大的啟迪。回國後,羽翼已成的他開始踏上編導之路,創作《七點遺言》、《西瑪的鍋碗瓢盆》受到權威舞評家的高度肯定。

九〇年代的語言特徵

九〇年代新舞蹈的語言是國際性的,但在不同的地理位置上,地方特色日益明顯,因為現代舞是國際化的肢體藝術,走過了一百年的歷程。這種新的肢體語言充滿這個時代特有的超飽和能量、不安的動感、拼搏的勁道,而新的肢體則更加自由,同時朝全方位推進、發展。雖然,新舞蹈依舊帶有不同程度的葛蘭姆痕跡一突如其來的抽搐動感,以及釋放內心痛苦和生活壓力的身心需求,卻遠離了前輩的英雄主義色彩或表層的樂觀主義外貌。這種新的肢體語言雖運用大地,但並不過分地親近它,喜歡談論更加親暱的回憶,有時候甚至談論隱私。這些特徵,在八〇年代末和九〇年代以來的以色列現代舞蹈界,表現得尤為明顯。

古典芭蕾生根以色列

具體地說,古典芭蕾在以色列這個沒有古典傳統的國家裡,一直進行著沒有對手、也無法取勝的戰鬥。三〇年代,西方古典芭蕾由米亞·阿爾巴托娃等人帶到了巴勒斯坦。阿爾巴托娃是前蘇聯里加歌劇院芭蕾舞團的獨舞演員,1943年在特拉維夫創建了自己的舞蹈工作室,而這個工作室在之後的三十年間,成為古典芭蕾在特拉維夫的據點。

瑞娜·妮科娃是另一位訓練有素的芭蕾表演家,她為來自葉門的猶太人創立了葉門芭蕾舞團。該團由葉門猶太女性所組成,並且以葉門猶太人的豐富動作、節奏和音樂傳統為基礎。

不過,真正使以色列的芭蕾走向專業化,則應歸功於另一位先驅貝塔·揚波斯基(Berta Yampolsky)的貢獻。

以色列芭蕾舞團

以色列芭蕾舞團創建於1967年,是以色列目前唯一一個以古典劇碼為主,並兼顧現、當代作品的芭蕾舞團。在藝術總監貝塔·揚波斯基和希勒·馬克曼(Hillel Markman)夫婦的帶領下,從最初只有六位年輕舞者的小規模,發展到如今擁有三十五位舞者的中型團體,為觀眾演出國際芭蕾許多不同階段的代表性劇碼,可說是經歷了一段艱辛的創業之路。

實際上,兩位藝術總監創建該團的 初衷,只是為猶太移民中眾多的芭蕾舞

以色列芭蕾舞團演出的當代芭蕾:《古雷之歌》。編 導:貝塔·揚波斯基;舞者:妮娜·格什曼/凱文· 康寧漢。照片提供:以色列芭蕾舞團。 者,提供一個既能充分發揮芭蕾天賦,又能藉以安身立命的地方,同時,也為國內 各舞校畢業的學生們,提供一個良好而穩定的發展基地。

1975年以來,該團在國內外巡演頻繁,精湛的表演贏得廣大觀眾矚目。在智利首都聖地牙哥,揚波斯基編導的作品《德弗札克變奏曲》(Dvorak Variations)榮獲「最佳外國編舞家獎」。二十世紀九〇年代以來,以色列芭蕾舞團從前蘇聯和匈牙利等東歐國家,得到一批風華正茂的古典芭蕾演員,整體面貌煥然一新,與以色列愛樂樂團被合譽為「以色列古典藝術的兩大瑰寶」。

九〇年代末的新動向

除了以上享譽海內外的舞團演出之外,以色列每年都舉辦各種豐富多樣的舞蹈活動:「舞蹈的明暗」是一年一度為年輕舞蹈家們展示作品所提供的舞臺,「室內舞蹈」側重表演微量主義傾向的作品,「錄影舞蹈」開始不斷擴展,各種新的探索性作品則正在以更大的力度湧現,尋求新的方式、嘗試的新方向,去表現處在政治變遷中的以色列,及其後現代文藝復興中的獨特存在和現實問題。

改變以色列舞蹈面貌的兩位人物

五〇年代,有兩位人物改變了以色列舞蹈與動作的面貌:一位是摩西·費爾登克里斯(Moshe Feldenkrais, 1904~1984),他在改善動作能力的過程中,發展成一個獨特的體系。

另一位則是諾婭·埃希科爾(Noah Eshkol, 1924~),她跟弟子阿布拉罕·瓦赫曼(Abraham Wachman)一起,創造出「埃希科爾一瓦赫曼舞譜」,為舞蹈與動作領域做出了重大貢獻,讓編舞家能夠像音樂家般記錄、創作舞蹈。這個舞譜跟匈牙利「拉班舞譜」、英國「貝尼什舞譜」一起,成為世界上使用率最高的三大舞譜。

功不可沒的舞評家與學者

在活動頻繁的國際舞蹈論壇上,常能遇到一位以色列代表,他學識淵博、聰慧過人,妙語連珠、機智幽默,贏得各國學者的愛戴和尊重,他就是以色列舞蹈評論和學術研究的開拓者——吉奧拉·馬諾(Giora Manor)。

1926年6月23日出生於布拉格,先後出任以色列多家劇院的導演和藝術總監之後,最後卻選擇了成為舞評家、編輯和學者,忙著溝通舞蹈與觀眾、「為人作嫁」,或甘坐冷板凳的工作。1970年起,他開始為特拉維夫一家日報撰寫文化藝術版,定期在廣播電臺評論舞蹈,並先後創辦《以色列舞蹈年鑑》和《以色列舞蹈季刊》。他的舞評素以敏銳、犀利著稱,對深具潛力的後起之秀向來竭力扶持,而對不健康的作品和創作趨向則從不留情,因此受到國內舞蹈界的敬仰。幾十年來,馬諾還積極為美國的《舞蹈新聞》、《舞蹈雜誌》,德國的《國際芭蕾》、《芭蕾年鑑》撰稿,為外面世界瞭解以色列架起一座橋樑,成為享譽世界的著名舞評家。

馬諾著作豐富,先後撰寫出版了《因巴爾一尋覓動作語言》、《以色列舞蹈家耶胡迪·本一大衛》、《格特魯德·克勞澤》、《〈聖經〉中的舞蹈》,並主編出版了《格特魯德·克勞澤圖文集》,為以色列舞蹈文獻的從無到有奠定紮實基礎。

特拉維夫的舞蹈淨土

除紐約公共圖書館在林肯表演藝術中心的舞蹈資料館之外,特拉維夫的以色列舞蹈圖書館可說是第二塊舞蹈藝術的人間淨土。在那裡,讀者可感受到知識的神聖與力量,可看到「在知識之前,人人平等」的原則,使靈魂得到淨化:無論是借閱早已絕版的舞蹈圖書,還是觀摩價格高昂的舞蹈影片,全部都是免費的,並且為各種民族、國籍、膚色、年齡和性別的讀者服務。如果你找到自己需要的文字資料,還可以複印,對於舞蹈專業的學生、各類舞蹈工作者和廣大的一般觀眾,皆是個不可多得的好去處。

以色列舞蹈圖書館1971年創建於特拉維夫,是「中央音樂與舞蹈圖書館」的一個部分。美國和以色列分別建立委員會,並經常發動募捐活動,以籌集資金和舞蹈圖書。

卡米埃爾國際舞蹈節

1995年是「國際和平旅遊年」,也是以色列新興城市卡米埃爾(Karmi'el)成立 三十周年的紀念年。一年一度的卡米埃爾國際舞蹈節,至此已經是第八屆,由於以 「和平與合作」為主題,因此吸引了比以往更多的國家及其舞蹈家和發燒友,成為規 模最大的一屆,卡米埃爾這個小城市的名字也藉助舞蹈的翅膀,傳揚到世界各地。

卡米埃爾國際舞蹈節舉辦時間只有短短的三天,但特別之處是在十幾個場地中, 連續不斷地推出八十場不同規模和風格的舞蹈活動,既有數萬民眾通宵達旦在體育 場和公園狂歡作樂的自娛性舞蹈,也有在四面峽谷環繞的露天巨型劇場舉行的演出一來自匈牙利、羅馬尼亞、西班牙、希臘、保加利亞、亞塞拜然、土耳其、賽普勒斯、

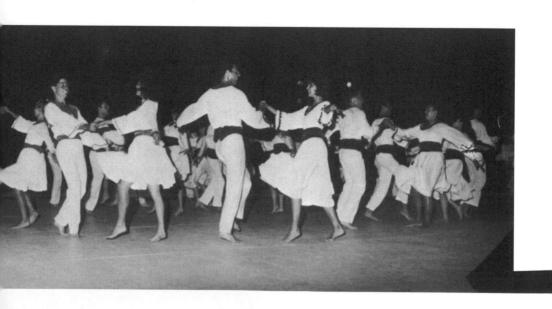

阿根廷、塞內加爾,甚至處於對峙狀態中的約旦和摩洛哥等十二個外國民間舞團,加 上五十個以色列的民間舞團,五千人在同一個大舞臺上翩翩起舞,用生命和熱血譜寫 感人肺腑的和平之歌。尤其是在邊界戰事依然不斷的情形下,當猶太與阿拉伯兩大民 族的舞者同台共舞,達到身心交融的情境時,不少觀眾流下熱淚。

在這次的國際舞蹈節裡,各國舞蹈家和當地的民眾充分感受到,現代舞在這個國家所具有的地位和影響。不僅看到許多以色列的國產現代舞,比如早已聞名世界的基布茲當代舞蹈團、被譽為「以色列新一代舞蹈三大主力」的伊多·塔德莫爾舞蹈團、天旋地轉舞蹈團、阿米爾·卡爾班舞蹈團,還看到國外最為走紅和頗有爭議的兩大類舞團的精采表演,其中既有大名鼎鼎荷蘭舞蹈劇院的作品,也有實驗性極濃的新前衛團體,如匈牙利的塞吉德國立舞蹈劇院、日本的射幹舞踏演出團等等。

令人感動的是,以色列觀眾對於這些風格迥異的舞蹈,都能報以熱烈的掌聲。 這或許正是以色列人民在兩千年流浪生活中形成的開放心態所造成的良性循環,更 是一個酷愛和平的民族所顯現的良好素質。

酷愛舞蹈的民族傳統

芭蕾是法國的國舞,法語至今仍是國際芭蕾圈的通用語言。它雖發源於義大利 宮廷,卻成熟於法國宮廷,它不是男權社會中女人為男人提供聲色享樂的工具,而 是皇親國戚、滿朝文武在宮廷內自娛自樂的貴族藝術,法王路易十四甚至在芭蕾舞 劇《今夜皇家芭蕾》中親自扮演了同名角色,而留下「太陽王」的美名。

不過,最具文化意義的是,出於個人以及整個法蘭西民族對舞蹈的偏愛,路易十四於二十三歲獨自當政的第一年,即1661年,率先將舞蹈這位淪落多年的「一切藝術和語言之母」,畢恭畢敬地請回到整個文化建設的第一把交椅之上一在十年之內一口氣創建的五大皇家學院。

其中,「皇家舞蹈學院」首屈一指,不僅成為西方文化史上第一所正規的專業舞蹈教育機構,而且從此孕育出西方芭蕾並傳延至今;那「輕盈飄逸」的美學理想和「開繃直立」的動作規範,也為隨後設立的文學院、科學院、歌劇院和建築學院四大皇家學院,提供了切實可行的模式,累積了豐富多樣的經驗。「皇家歌劇院」1671年易名為「皇家音樂學院」,同時與「皇家舞蹈學院」合併,並於1713年設立了一所「皇家舞蹈學校」;1871年,它則易名為沿用至今的「巴黎國家歌劇院」,但人們仍習慣使用簡單明瞭的「巴黎歌劇院」稱呼它。

三百多年過去了。然而,無論光陰如何變遷,法蘭西民族對舞蹈乃至整個藝術的情有獨鍾始終如一,歷屆政府對於藝術的資金投入與各國(包括西方發達國家)

法王路易十四扮演的「太陽王」。圖片提供:紐約公共圖書館。

相比,都是最多的,因此被西方國家舞蹈界譽為「舞蹈的仙女教母」。於是,法蘭西學派這個「西方芭蕾的搖籃」才能以足夠的「精、氣、神」,接受新時代的挑戰;法國乃至世界各國的觀眾面前,才能出現古色古香又年輕氣盛的芭蕾舞團;世界各地的大舞臺上,才能川流不息地活躍著這一大批肢體完美、技藝嫺熟、修養完備和陣容強大的舞蹈表演藝術家。

二〇世紀的舞蹈及文化政策

與文化相比,法國花在石油、武器上的經費相對較 少。自八〇年代以來,法國中央政府開始推行向巴黎以外

各城鎮「下放權利,普及文化」的總政策,從人力、物力、財力各方面著手,大力 支持各地的發展,尤其是偏遠地區的舞蹈及整個文化事業的建設,先後在十九個大 小城市創建起了「國立舞蹈中心」。以密特朗總統為首的左派,1981年當政後,又 將舞蹈的經費一口氣增加了四倍,使法國的舞蹈事業得到迅速的發展。

與此同時,法國外交部的藝術行動委員會也認為,藝術是沒有國界的,因此,將新世紀的優秀法國藝術介紹到世界各地,並將世界各地的優秀藝術引進法國,是非常必要的。

據文化部官員介紹,法國政府1997年僅撥給音樂舞蹈的經費就高達19億8980萬 法郎,其中包括日常開支費用18億9720萬和建設維修費用9260萬,而1998年的預算則 又增加了2.8%,總預算為20億4520萬,其中包括日常開支費用19億2850萬和建設維修 費用1億1670萬。這個巨額數字在全世界包括所有西方發達國家中,是首屈一指的。 這與法國經濟目前在世界上排行第四,而整個法國只有半個四川大小直接相關。 筆者在巴黎蒙瑪特公墓的伊莎朵拉·鄧肯骨灰盒前 憑弔・骨灰盒上的金字為「伊莎朵拉·鄧肯(1877-1927)・巴黎歌劇院芭蕾舞校」。攝影:貝娜黛特· 朱·伊斯娜(法國)。

古典舞與當代舞的共存共榮

法國是西方古典舞一芭蕾的正宗 搖籃,這是舉世公認的史實。但傳統舞 蹈的博大精深跟當代實驗舞蹈剛開始衝 突、最後共存共榮中,表現得最為為明

顯、精采的例證莫過於「現代舞之母」依莎朵拉·鄧肯的骨灰,是由身為傳統芭蕾 搖籃的巴黎歌劇院芭蕾舞學校隆重安放。

成就這種理想結局的根本原因,除了整個人類的進步走到了今天這個嶄新的時代之外,法蘭西民族根深蒂固的「浪漫」精神,自上而下、古往今來的發揚光大,也是不可多得的因素。從本質上看,這種「浪漫」精神恰好是「實驗」藝術的核心所在,因為所謂「浪漫」,就是為了追求某種理想而毫不顧及最後結果,就像「浪漫」時期的芭蕾舞劇,讚頌的都是那些為了追求過於理想化的愛情,而義無反顧地陷入脫離現實的「仙凡之戀」;更像「當代」時期的各類實驗派編導,為了探求未知世界的無窮奧祕,而勇往直前地跳進那些可能辛苦一生,也與鮮花、美酒、掌聲無緣的作品。

法國的奇蹟就在於對這種「浪漫」的「實驗」精神及作品的高度認同,尤其是歷屆政府的真正支持,對於古典和當代藝術的高度投入,是其他西方發達國家都 望塵莫及的。在這種長期穩定的舞蹈政策和優厚待遇保護下,法國不但保持甚至發 揚光大了屬於自己的芭蕾藝術,更在學習和吸收德國和美國現代舞並化為己有的過 程中,顯現無與倫比的優勢,使得法國在現代舞和當代舞方面從輸入國的地位,逐步邁向輸出國的行列一在政府的大力支持下,法國古典與當代舞蹈團不僅以空前的規模巡演五大洲,還吸引不少各國學子前去學習這兩大類舞蹈。

在豐富的劇場中,法國觀眾在對傳統芭蕾司空見慣之後,也習慣了各種稀奇古怪的實驗舞蹈,不僅對各種生僻、怪異,令人一時不解的作品興趣盎然,而且對各種實驗性內容較重的新作品也願意認真解讀。即使需要弄「懂」什麼,他們也不要求創作者在演出前或節目單上作過多的解釋。對於有些離譜的作品,他們不會求全責備,通常是當作「言論自由」的結果而一笑置之。

法國當代舞深受前衛派(前衛)戲劇的影響,因此帶有強烈而自覺的戲劇性,注重整體的舞臺形象,熱衷布景、服裝、燈光設計等非舞蹈的裝飾,強調舞臺景觀中那種人為的、超現實的本質,因此,舞者們常常偏愛成為整個舞臺作品中的一部分,而非舞者的自身線條、動作質感、思想感情等等。在美學上來說,法國舞蹈對觀眾的期待更加廣泛、詩意、朦朧,而非具體的情節或細節。這些特徵,完全不同於英國和美國的當代舞作品。

巴黎歌劇院芭蕾舞團史話

巴黎歌劇院芭蕾舞團的前身,是1661年創建的皇家舞蹈學院,而正是在巴黎歌劇院(即位於加尼埃宮的老歌劇院)的大舞臺上,誕生了芭蕾史上璀璨奪目的「浪漫主義時代」,開啟踮著腳尖輕舞與白色紗裙這超凡脫俗的美學傳統,拉·芳丹(La Fontaine)、瑪麗·塔里奧妮(Maria Taglioni)、卡洛塔·格麗希(Carlotta Grisi)等一代女明星,相繼首演了《仙女》(1832年)、《吉賽爾》(1841年)、《海盜》(1856年)、《柯貝麗婭》(1870年)和《希爾維婭》(1876年)這五部至今常演不衰的浪漫芭蕾舞劇的代表作。

芭蕾藝術的搖籃

四百多年前,當芭蕾作為義大利文藝復興時期宮廷節慶宴享的產物,隨凱薩琳公主西嫁到法國宮廷之後,就再也沒有離開過法蘭西這片芭蕾的沃土。在芭蕾發展史上的早期、浪漫、古典、現代、當代五大階段,有三大階段均發生在這裡一包括長達三百年孕育的早期階段,為整個芭蕾美學奠基的浪漫階段,以及世紀轉捩點的現代階段,都發生在法國巴黎。說得更確切一些,對任何一個法國以外的芭蕾舞團而言,芭蕾都只算是一種外來藝術,即使大名鼎鼎的俄羅斯古典芭蕾也不例外。最簡單的例證,莫過於「俄羅斯古典芭蕾之父」不是俄羅斯人,而是法國芭蕾大師馬里厄斯・佩蒂帕(Marius Petipa)。

每當我們面對芭蕾那雍容大度的貴族風範、昂然直立的肢體規範、輕盈飄逸的動作質感、巧妙細緻的腳尖碎步、如煙如霧的白色紗裙、如夢似幻的舞台場景時,都應對巴黎歌劇院的芭蕾舞校、芭蕾舞團及其充滿浪漫神奇色彩的大舞臺滿懷敬意和謝意,因為嚴格地說,芭蕾的一切都是從這裡開啟:世界上第一所正規的芭蕾教育機構一「皇家舞蹈學院」在這裡創立,延續至今的芭蕾美學理想和肢體語言在這裡形成,世界上第一部女演員踮著腳尖翩翩起舞的芭蕾舞劇《仙女》在這裡誕生,隨之而來的神話、童話故事題材,浪漫主義的人神相戀、百年流芳的「白裙芭蕾」在這裡形成……,巴黎歌劇院不愧是芭蕾藝術的搖籃。

自十八世紀開始,法國的芭蕾表演家和編導家們開始紛紛應邀赴德國、英國、 奧地利、丹麥、俄羅斯、義大利等歐洲國家教學,傳播法蘭西學派的芭蕾精髓。而 二十一世紀以來,這些國家的芭蕾又回過頭來,影響了法國的芭蕾。

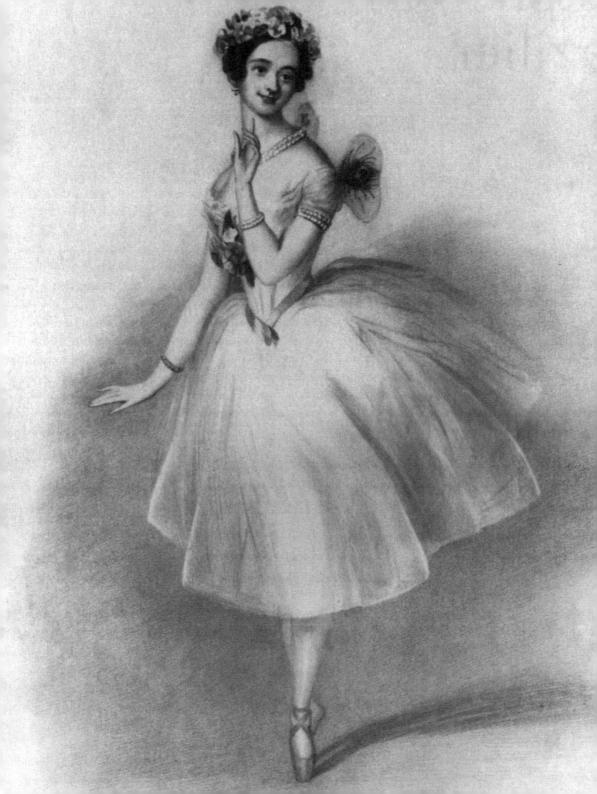

巴黎歌劇院芭蕾舞團始終肩負著發揚優秀傳統、引進現代觀念的重任,歷屆藝術總監均將重新上演傳統保留劇目和隨時引進現當代新劇碼視為首要之務,並不餘遺力地進行,先後恢復上演十七至二十世紀各位芭蕾名家以及美國現代舞大師瑪莎·葛蘭姆、默斯·康寧漢、保羅·泰勒等人的精典,並重金禮聘當代新銳人物如美國人威廉·福賽斯(William Forsythe)、卡羅爾·阿米塔奇(Karole Armitage)、露辛達·查爾斯(Lucinda Childs)、拉·柳波維奇、理查德·塔納(Richard Tanner),法國人馬姬·馬蘭(Maguy Marin)、多明尼克·巴古耶(Dominique Bagouet)、安潔琳·普羅祖卡(Angein Preljocaj)、珍克勞德·卡羅特(Jean-Claude Callotta)、奧迪爾·迪博(Odile Duboc),德國人尼爾斯·克里斯特(Nils Christe),英國人丹尼爾·拉里厄(Daniel Larrieu)等人,為舞團量身訂作新作品,使那裡的大舞臺成為舉世無雙、真正薈萃古今各類舞蹈經典的聖地。讓巴黎歌劇院芭蕾舞團的舞者不必出歌劇院的門,便能跳世界各國各派的舞蹈精典;讓巴黎的幸運觀眾不必離開巴黎,便能一睹整部西方劇場舞蹈史的輝煌。

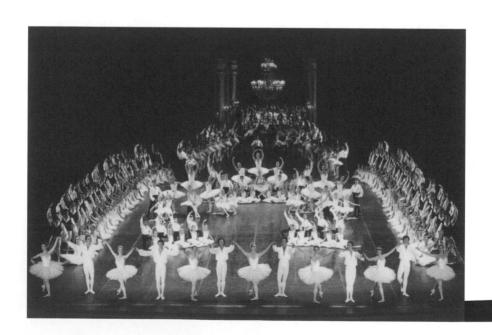

英國資深舞評家約翰·珀西瓦爾(John Percival)在《世界芭蕾與舞蹈年鑑》中, 為它總結的三個「世界之最」可謂恰如其分:1661年創建至今,可謂世界上歷史最悠 久的舞蹈團;一百三十二位舞者加上九位實習生和四位臨時演員,可謂世界上規模最 龐大的舞蹈團之一;明星薈萃、人才濟濟,可謂當今世界舞蹈團中的最強陣容。

在舞者的級別上,這個舞團擁有著最複雜,卻又最靈活的體制:跟其他芭蕾舞團分領銜主演、獨舞演員和群舞演員的三級制,或領銜主演、獨舞演員、領舞演員和群舞演員的四級制不同,這個舞團的舞者共分五級:明星主演、一級演員、二級演員、三級演員、四級演員。因此,畢業生進團後通常要在最低的四級演員級別上等待,等高級名額出現空缺時才能得到晉升。但晉升除了論資歷、排輩份之外,每年還會舉行公開考試,競賽以正式演出的方式進行,不僅在大舞臺上舉行,下面坐有觀眾和評審,採取公開、透明、公平的方式,讓那些已經達到更高水準,但年資不夠的後起之秀早日出人頭地,如今風靡歐美的芭蕾女巨星西爾維·吉蓮(Sylvie Guillem),男台柱洛朗·伊萊爾(Laurent Hilaire)、曼努埃爾·勒格里(Manuel Legris),都是畢業不久就一躍而上的。這種唯才是用的用人方法,為古老的巴黎歌劇院芭蕾舞團帶來了蓬勃的生機。

舞團的實力雄厚、魅力十足,最好的證明莫過於,當其他國家以古典風格為主的芭蕾舞團賣座率急劇下降時,加尼埃宮老歌劇院(Opera de Garnier,即巴黎歌劇院)芭蕾演出的賣座率卻居高不下:其中,巴黎歌劇院芭蕾舞團的賣座率高達98%,其他世界級大團在此的賣座率也能達到96%,因此,加尼埃宮每個演出季的觀眾都能多達25萬。歷久不衰的魅力使得想觀看該團演出的觀眾,都必須提前三個月訂票,否則便難以進場。1989年10月,加尼埃宮被正式命名為「舞蹈宮」,而巴黎歌劇院的歌劇團則遷入1990年3月啟用的巴士底新歌劇院。

為了研究和吸收現代舞的創造活力,這個「芭蕾搖籃」內部於1973年曾創建了一個名為「巴黎歌劇院舞蹈研究組」的實驗舞團,聘請美國現代舞蹈家卡洛琳·卡爾森(Caroling Carlson)掛帥七年。由於舞者只有十二位,因此巡迴演出極為方便,但是隨後的負責人雅克·加尼埃早逝,也使得這個小型舞團不幸於1990年秋夭折。然而,這個舞團已經成為法國小型舞團的種子,使巴黎成為紐約之外小型舞團最多的舞蹈名城。

兩位俄羅斯藝術總監的貢獻

在歷屆的藝術總監中,二十世紀三〇至四〇年代和八〇年代的兩位俄國人一塞 吉·李法(Serge Lifar)和魯道夫·紐瑞耶夫(Rudolf Noureev)為該團在二十世紀 的兩次復興,付出了卓越的貢獻。

塞吉・李法

1905年4月2日生於俄國基輔,早年在家鄉學舞,1923年加入迪亞吉列夫俄羅斯芭蕾舞團,先後在布拉妮斯拉瓦·尼金斯卡(Bronislava Nijinska)、利奧尼德·馬辛(Leonide Massine)和喬治·巴蘭欽的作品中創造了角色,並逐漸成為同期之中的傑出表演家。1929年,他開始了編導生涯,根據史特拉汶斯基的音樂創作了新版的《狐狸》。同年,他出任巴黎歌劇院芭蕾舞團的藝術總監,並兼任明星演員長達二十六年之久,使舞團重整旗鼓並東山再起。

在這個階段,他創作並主演的作品有《普羅米修斯的創造》、《伊卡洛斯》、《裸體國王》、《凱旋的大衛》、《亞歷山大大帝》、《雅歌》等。1944年,他離開巴黎,創建了蒙地卡羅新芭蕾舞團(Ballet Russe de Monte Carlo),並為該團創作了《戲劇與音樂》等新作。1947年,他創辦了巴黎舞蹈學院,十年後又創建了舞蹈大學。他還是一位多產的作家,從1935年到1967年的三十二年間,總共出版了二十五部專著,其中的《編舞宣言》、《論學院派舞蹈》、《論編導》,均具有相當的影響力。總體而言,他的貢獻早已遠遠地超出了巴黎歌劇院,因而被譽為「現代法國舞蹈的建築師」。

魯道夫・紐瑞耶夫

素有「二十世紀最偉大的芭蕾男演員之一」的美譽。1938年3月17日生於前蘇聯,少年時代便初嘗跳舞的狂喜,1955年考入列寧格勒舞蹈學校,從名師亞歷山大·普希金(Alexander Sergyevich Pushkin)學舞,1958年進入基洛夫芭蕾舞團作獨舞演員,1961年隨團赴巴黎演出後留在西方。此後,他陸續在各一流芭蕾舞團擔當男首席,足跡踏遍了各國大舞臺。他與英國芭蕾明星瑪歌·芳婷的合作,成為世界芭蕾史上的佳話,兩人共舞的《天鵝湖》被拍攝成了影片,並製作成了光碟和影碟,成為後世讚歎不已的當代經典。

他的舞技超群、風度翩翩,常使觀眾如癡如醉,不僅主演了全部浪漫和古典芭蕾舞劇,而且在現代芭蕾大師弗德烈·艾希頓(Frederick Ashton)的《茶花女》、羅朗·貝堤的《失樂園》、喬治·巴蘭欽的《平庸貴族》、莫里斯·貝雅的《徒步旅行者之歌》、現代舞大師瑪莎·葛蘭姆的《魔王》中創造了男主人翁。從1963年起,他先後為許多西方舞團重排全部俄羅斯古典芭蕾的經典劇碼,並經常出現在電視節目中,1972年拍攝的影片《我是舞者》生動地記錄了他在課堂裡的練舞情景,而在《仙女》、《茶花女》、《睡美人》等舞劇片中也有精采表演。

1983年起,紐瑞耶夫出任巴黎歌劇院芭蕾舞團的藝術總監,親自重新編排俄羅斯古典芭蕾整套的經典劇碼,親自創作現代版本的《灰姑娘》,重新編排《吉賽爾》等屬於法國浪漫芭蕾經典,卻鮮見於巴黎歌劇院舞臺多年的精典,以及現代時期不同階段、不同風格代表人物的作品,並外聘威廉·福賽斯、卡羅·阿米塔奇、露辛達·查爾斯、麥克·克拉克(Michael Clark)等當代最傑出的編舞家前去編舞,為舞團累積了大批風格迥異的古今經典劇碼,並使破格啟用新秀擔任主角的傳統更加完備成熟,讓許多出類拔萃的年輕舞者能夠脫穎而出,進而恢復該團「世界第一」的地位。1989年,紐瑞耶夫因無法如願以償地每年花六個月在世界各地客串演出或編導,而辭去藝術總監的職務,僅保留「首席編導家」這個專為他設立的頭銜,以便該團能夠繼續演出他所編排的大量劇碼。1993年1月6日,紐瑞耶夫逝世於巴黎。

繼紐瑞耶夫之後,是三十一歲的前舞團巨星派屈克·都龐(Patrick Dupond),他以新一輩特有的敏感度,進一步加大了紐瑞耶夫使劇碼「現代化、

當代化」的步伐,僅是1990年上任後的一年之間,便增加了現代、當代新劇碼十五個,使舞團保留劇目中古典與現代的比例,急劇攀升到了一比一,而觀眾的賣座率則從原來的98%提高到了100%。

權威舞評家的讚譽

《紐約時報》的首席舞評家安娜·吉辛珂芙(Anna kisselgoff)認為:「該團的舞蹈風格歡快活潑且清澄透亮;明星級演員技術強勁,極具戲劇表現力,尤其是默劇表演大放異采;雙人舞壯麗輝煌。儘管光陰似箭,但原作的精神依存。」

已有近十年歷史,世界最大的專業刊物一美國紐約《舞蹈雜誌》舞評家羅伯特·格雷斯科維克寫到:「目睹巴黎歌劇院芭蕾舞團的演出,我們可以重溫芭蕾的法國根基。今天的舞者們對往日輝煌傳統的繼承,已達到了令人叫絕的境界。然而,與浪漫芭蕾的陰盛陽衰截然相反,如今巴黎歌劇院芭蕾舞團的男演員們相當強悍,尤其是三大領銜男主角可謂各有千秋,光采照人。」

頂級大牌明星譜

派屈克・都龐

1959年3月14日出生於巴黎,從小就讀於巴黎歌劇院芭蕾舞學校,1974年才十五歲的他尚未畢業,便因成績出類拔萃而提前一年加入巴黎歌劇院芭蕾舞團,成為該團有史以來最年輕的舞者。1976年,十七歲的他便在素有「芭蕾的奧林匹克」盛譽的保加利亞瓦爾納國際芭蕾大賽上榮獲少年組的金牌獎,二十一歲則晉升為這個「世界六大一流古典芭蕾舞團」之首的明星主演,耀眼的動作技巧、精采的戲劇表現,加上修長的肢體線條、醉人的音容笑貌,使他迅速獲得「國際舞壇八○年代最具光彩的明星之一」的讚譽。

儘管都龐總能在《天鵝湖》這樣的經典芭蕾舞劇中風流倜儻、瀟灑自如,但真 正讓他找到如魚得水感覺的劇碼,則依然是那些由編導大師們親自為他量身創作的 作品,如約翰·諾伊梅爾的《瓦斯拉夫》、羅朗·貝堤的《歌劇院魅影》、艾文· 艾利的《獻給鳥的情歌》、魯道夫·紐瑞耶夫的《羅密歐與茱麗葉》、莫里斯·貝雅的《莎樂美》、崔拉·莎普的《大舞蹈:聖人們的節奏》、諾貝特·施穆基的《少年潘神》等等。他還曾以客席明星的身分,現身於法國萊因芭蕾舞團、美國芭蕾舞劇院等著名舞團,甚至在銀幕上亮相。此外,他還先後出任過法國南錫芭蕾舞團、巴黎歌劇院芭蕾舞團的藝術總監。1988年,二十九歲的他,榮獲了法國政府授予的藝術文學勳章。

西爾維・吉蓮

舉凡有幸親眼目睹過西爾維·吉蓮的現場表演,或至少看過她的舞蹈錄影者,一定不會反對稱她為「二十世紀芭蕾藝術的最高結晶」。這位1965年2月25日生於浪漫芭蕾之都一巴黎的頂級女明星,十二歲進入巴黎歌劇院芭蕾舞學校深造,十六歲加入該劇院的芭蕾舞團,十八歲在瓦爾納大賽上獲得金獎,十九歲便由紐瑞耶夫破格晉升為最高級別的主要演員,因而有機會主演了不同歷史時期和風格流派的經典劇碼,特別是由她主演的《古典大雙人舞》成為當代芭蕾舞臺上的最佳範本,而她易如反掌地抬腿到「六點鐘」方向,並可用單腳尖獨立完成數秒鐘平衡的絕技,則令同代女舞者們望塵莫及,更使觀眾目瞪口呆、歎為觀止,因此,她贏得了「天下第一腿」之美譽。

與此同時,她以出眾的悟性與靈性、超常的反應與勇氣,博得了諸位大師的一致青睞,由美國編導家威廉·福賽斯和瑞典編導家馬茲·埃克(Mats Ek,1945~)分別為她量身創作的當代芭蕾最新經典《多少懸在半空中》和《煙》,使得古典芭蕾的高難技術跟現代舞蹈的觀念方法,在她的身上融合到了天衣無縫的境界。

在技術登峰造極之同時,吉蓮的氣質之高貴、樂感之精純、氣息之貫誦、表演之傳神,也都達到了鬼斧神功的地步;論知名度,她可跟「二十世紀芭蕾舞史上的『三娃』」一俄羅斯的安娜·巴芙洛娃、卡林娜·烏蘭諾娃(Galina Ulanova)、娜塔麗婭·馬卡洛娃(Natalia Makarova)以及英國芭蕾巨星瑪歌·芳婷相媲美。而在技巧方面,她甚至遠遠地超過了她們。1989年,她獲得了「巴芙洛娃獎」,而2000年歲末,則當之無愧地榮獲了首屆「尼金斯基世界最佳舞蹈女演員獎」。

218/第十章 法國舞蹈

如今的吉蓮,早已不僅屬於巴黎歌劇院,她常年活躍在倫敦、柏林、羅馬、馬德里、斯德哥爾摩、紐約、東京等各地的著名舞團和大舞臺上,成為真正意義上的全球化芭蕾表演家。

三大當代男主演速寫

巴黎歌劇院芭蕾舞團目前的三位明星男主演各有所長一洛朗·伊萊爾的舞姿舒展大方、動作一派抒情,並且非常善於刻畫人物的內心活動、表達人物的思想感情;曼努埃爾·勒格里除了擁有全方位技巧之外,優雅的貴族氣質和深厚的藝術修養使他獨樹一幟,並因此榮獲首屆「尼金斯基世界最佳舞蹈男演員獎」;尼古拉·勒·里奇(Nicolas Le Riche)的舞臺形象則溫暖人心、細膩動人,而其強有力的淩空跳躍不僅表現出過人的激情與活力,而且使觀眾不由自主地將他與「二十世紀三大男演員」一尼金斯基、紐瑞耶夫和巴瑞辛尼夫(Mikhail Baryshnikov)並駕齊驅。

三大當代女舞星寫直

而該團掛頭牌的三位芭蕾舞伶也交相輝映一伊莉莎白·普拉特(Elisabeth Platel)自信而高貴,天生一副女王般的神態及修長的肢體線條,她的動作準確而乾淨、技術全面而完美,表現的角色清晰易懂;伊莎貝爾·蓋蘭(Isabelle Guerin)正值藝術生涯的巔峰時期,她的表演華美而熾熱,擁有強大的舞臺張力,並擅長將表演與整個舞臺融為一體;伊莉莎白·莫蘭(Elisabeth Maurin)也是一位舞戲雙全的傑出女演員,她不僅技術能力超常,而且表現人物也達到了無懈可擊的境地。

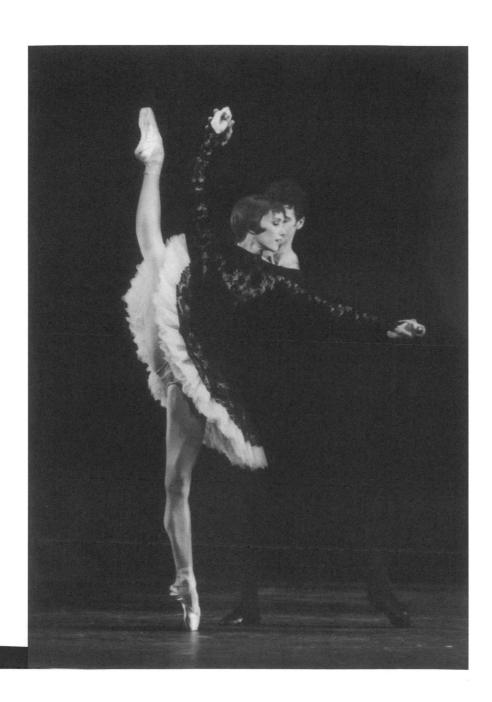

品味法國芭蕾經典《吉賽爾》

原汁原味的浪漫芭蕾

一百五十多年來演遍了世界各國舞臺,悲情驚天地、淒美泣鬼神的浪漫芭蕾 悲劇代表作《吉賽爾》,就誕生在巴黎歌劇院的碩大舞臺之上。因此,不看《吉賽 爾》,便不懂何謂「浪漫」,更無法理解愛情至上,足以跨越門第懸殊、溝通陰陽 世界的浪漫情懷;放棄《吉賽爾》,等於放棄頓悟何謂「舞臺」,無法信服藝術真 實,足以改變生活真實、提升人性的赫赫神功。

成熟的芭蕾音樂

即使閉上眼睛,僅是聆聽法國作曲家阿道夫-查爾斯·亞當(Adolphe-Charles Adam)筆下的《吉賽爾》音樂,也能使人心曠神怡,更何況這部音樂在芭蕾舞劇的音樂史上,享有「開先河」的美名:它既有優美流暢、歡快活潑的旋律,又有變幻莫測、戲劇性強的節奏;在作曲手法上,更首次採用了對比與互補的雙重因素。

在第一幕中,把天真爛漫、輕快活潑的外向性節奏,穿插在動感強、描繪性的節日氣氛和戲劇性的內心衝突中,為女主角吉賽爾刻畫出純樸善良、清澈透明,但在愛情上絕不妥協,甚至不惜以生命為代價的形象,風格鮮明而準確地襯托出吉賽爾的年齡、性別、身分和命運。而在第二幕中,始終貫穿著低迴哀婉、纏綿悱惻的內向性旋律,表現出如泣如訴的內心獨白和寬宏大量的理解與寬恕等音樂主題,閃爍著濃郁的浪漫主義幻想色彩,洋溢著時而朦朧、時而強烈的詩意和美感,豐富了吉賽爾這個女主人翁的聽覺形象,並為觀眾提供了清晰可辨的音樂經驗。

《吉賽爾》為何不老?

兩幕芭蕾舞劇《吉賽爾》在世界芭蕾史上,屬於法國浪漫時期的悲劇代表作, 創作靈感來自德國大詩人海涅(Heinrich Heine)的《妖精的故事》和法國文豪雨果 (Victor Hugo)《東方詩集》中的一首詩〈幽靈〉,1841年6月28日於巴黎歌劇院 大舞臺首演。

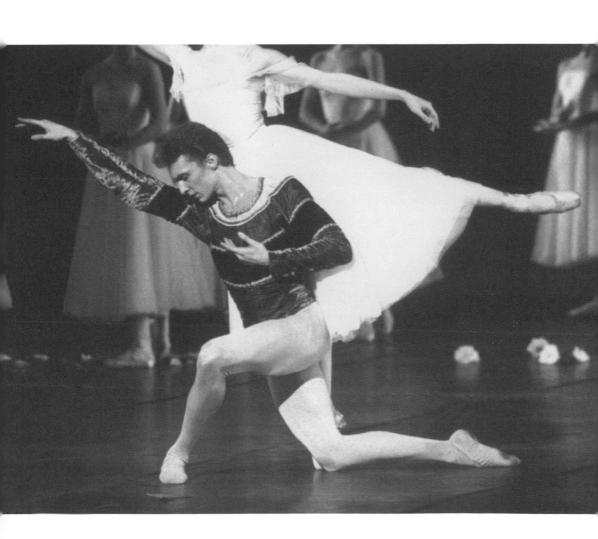

劇情發生在歐洲中世紀萊茵河畔一個小村莊裡,葡萄豐收象徵著少女吉賽爾初戀的到來。單純天真的鄉下女孩吉賽爾與微服出訪的伯爵阿布雷(Albercht)一見鍾情,雙雙墜入情網。阿布雷由於不願傷害這位出身卑微的純情少女,更不願她懷疑自己的一片癡情,而遲遲未能啟齒向她袒露自己的真實身分。希拉倫(Hilarion)這位獵場的看守人,對吉賽爾一直是苦苦地單相思,可是吉賽爾卻只愛風度灑脫且直情實意的阿布雷。

熱情的鄉親們將吉賽爾擁戴為「收穫季節的女王」,並為她戴上了美麗的花冠,吉賽爾禁不住用舞蹈來表達內心的喜悅,述說美好的憧憬,她以單腳尖上一連三十次的小跳步,贏得觀眾熱烈的掌聲。她的動作清純灑脫,表情無憂無慮,其中還自然地流露出幾分初戀時的羞澀,然而,這一切均與隨後發生的那場驚天地、泣鬼神的愛情悲劇,形成了強烈的對比。

阿布雷的到來立刻引起希拉倫的注意和懷疑,此時,親王帶著自己的女兒巴蒂德(Bathide)公主,以及大批皇親國戚們外出打獵路過這裡,並在吉賽爾母女的盛情邀請下落座小憩。希拉倫在小木屋裡向大家亮出了阿布雷化裝後隱藏起來的佩劍,上面刻有明顯的貴族標記,迫使阿布雷當眾承認自己是門第高貴的伯爵,並且已經跟巴蒂爾德公主訂婚,導致吉賽爾當場精神失常,心碎而猝死。

湖邊的林中墳場,月色朦朧、磷光閃爍,吉賽爾墳前那碩大的十字架,更增添了幾分神秘、恐怖的氣氛。歐洲民間傳說中,那些在婚禮前被負心男人所拋棄而屈死的少女們,將一個個化作慘白的幽靈登場。在幽靈女王米爾達(Mytha)的率領下,她們按照傳說中的報復方式,將所有能夠誘捕到的男人不分青紅皂白,統統用舞蹈纏住,然後讓他們跳到精疲力竭死去,以便發洩自己滿腹的冤屈。這個舞段便是幽靈女王米爾達率領女幽靈們所跳的,其中的獨舞猶如一道道劃破長空的閃電,產生無堅不摧的氣勢,而由二十六位女幽靈組成的群舞,則以斬釘截鐵的力度,掀起陣陣陰風,產生咄咄逼人的恐懼,令所有男人不寒而慄。

阿布雷捧著潔白如玉的百合花來了。他終於和吉賽爾的幽靈相會,並取得她的 諒解,兩人再次沉浸到虛幻卻甜蜜的纏綿悱惻夢境之中。在吉賽爾的保護下,阿布 雷免遭眾幽靈們的報復,當鐘聲長鳴而拂曉將臨,幽靈們只得匆匆地消失在晨霧之 中,吉賽爾與阿布雷也不得不依依惜別。一齣天上人間皆不能實現的愛情悲劇,如此靜、如此美、如此悲切,又如此令人難忘地結束了,但它留下的絕不是一副象徵著死亡的十字架,而是一座浪漫主義芭蕾舞劇的豐碑。

一百六十多年過去了,《吉賽爾》通過了時間的考驗流傳至今,在各國舞臺上歷久不衰。最主要的原因就在於:第一幕提供大起大落、催人淚下的悲情好戲,而第二幕則為大家提供了酸楚哀豔、優美動人的絕代好舞,尤其是幽靈們的那段陰風驟起的大群舞,足以令人倒吸一口涼氣。吉賽爾與阿布雷的那段雙人舞,因難度很大而成為歷屆國際芭蕾大賽的必備節目,是否能夠出色地完成戲與舞並重的《吉賽爾》,則成為芭蕾女伶們能否成為國際大牌舞星的試金石。

只有內行的芭蕾舞迷才知道的祕密是,吉賽爾在兩幕戲中穿的腳尖鞋應該是不同的:鄉村少女吉賽爾的鞋頭應該較硬,以便傳達歡快活潑、無憂無慮的性格特徵; 而幽靈吉賽爾的鞋頭則應是相對較軟的,以便捕捉那來無影、去無蹤的「鬼氣」。

值得一提的是,該團近年來還重新編排上演瑞典當代芭蕾大師馬茲·埃克的當 代芭蕾舞劇《吉賽爾》,並有意跟本身的同名浪漫芭蕾舞劇輪替演出,有效地確保 了劇碼的多樣性和舞團的吸引力,更充分地體現出博大精深的傳統與新潮前衛的現 代之間,完全可以並行不悖,甚至相得益彰。

里昂歌劇院芭蕾舞團

里昂歌劇院芭蕾舞團於1969年由歌劇院院長路易·埃羅所創建,1984年則將芭蕾舞團團長的責任交給了弗朗斯瓦·阿德萊,現任團長約格斯·盧克斯(Yorgos Loukos)則於1991年12月上任。1994年元月至1997年6月,美國後現代舞蹈家比爾·T·瓊斯(Bill T.Jones)繼法國當代舞編導家瑪姬·瑪漢之後,出任了該團的駐團編導家。

該團原來主要上演浪漫和古典時期的芭蕾,隨著八〇年代法國當代舞的興起, 1984年則明確地將舞團的方向轉向了當代舞,並透過約請當代最活躍的中青年編導 家為舞團量訂製,以及重新編排二十世紀編導大師們的作品等方式,積累了內容豐 富、風格多樣的保留劇目,大大增強了舞團對觀眾的吸引力。

這些大師級人物也願將該團當做自己的實驗基地,推出了一系列重編經典芭蕾舞劇的傑作,如瑪姬·瑪漢1985年和1993年分別創作的新版《灰姑娘》和《柯貝麗婭》,安潔琳·普羅祖卡1990年創作的新版《羅密歐與茱麗葉》,正是這些實驗作品中的成功之作,使得該團在國際舞臺上獲得了獨樹一幟的地位。

最早的芭蕾舞劇《灰姑娘》本屬浪漫時期的作品,1813年首次由法國著名編導家路易·安東尼·杜波(Louis Antoine Duport)搬上舞臺。這個故事在西方家喻戶曉,因此到目前為止,至少已出現了二十多個不同版本的芭蕾舞劇。從內容來看,這些版本的情節大同小異;從形式來看,這些版本大多是以單、雙、三人舞為主,另外加上大群舞、性格舞和大量默劇手勢構成。長期以來,這種模式早已成為傳統芭蕾舞劇的金科玉律,正因為如此,瑪姬·瑪漢為里昂歌劇院芭蕾舞團創作的當代版本《灰姑娘》,格外別開生面。

觀眾在里昂歌劇院觀觀看這個芭蕾舞團演出時,同時還能享受劇院管弦樂隊的

現場伴奏,擔任指揮者大多是歌劇院的音樂總監肯特·納卡諾(Kent Nagano),偶爾也會外聘指揮家。此外,1998年以後造訪的觀眾還能順便感受這家百年歌劇院的新面貌:遵照政府保護古代建築和古都風貌的原則,建築家尚·努維爾(Jean Nouvel)巧妙地將新歌劇院設計在老歌劇院的四壁之中,並使古色古香的外部景觀跟新合金新材料的內部結構達到完美融合。

在法國諸舞團中,里昂歌劇院芭蕾舞團素以舞者強悍、規模中型、劇碼多樣、 布景輕便等優勢而著稱,成為出國演出機會最多者,更創造了十年內赴美演出十 次的記錄。1996年6月,舞團由法國政府授予了「里昂國家歌劇院芭蕾舞團」的桂 冠。該團在過去的十年裡,足跡還遍及了歐洲、北美、南美、澳大利亞、新西蘭、 日本、中國、印度、遠東和中東地區,所到之處無不給人留下深刻印象。

作為一個新興的當代芭蕾舞團,該團除較好的票房之外,主要日常開支來自羅 納省政府,而出國演出則始終來自法國外交部藝術行動協會的贊助。

馬賽國家芭蕾舞團

在法國這個芭蕾的搖籃之國,創建於1972年的馬賽芭蕾舞團算是歷史比較短暫的,但論水準,卻實屬上乘;論名次,僅屈居於已有三百多年歷史的巴黎歌劇院芭蕾舞團之後。它的創始人是法國現代芭蕾的編導大師羅朗·貝堤,而《年輕人與死神》、《卡門》、《巴黎聖母院》等貝堤的現代芭蕾代表作,則順理成章地成了該團的保留劇目。

羅朗・貝堤

1924年1月13日生於法國維爾蒙布勒,早年就讀於巴黎歌劇院芭蕾舞學校,1940年入巴黎歌劇院芭蕾舞團,獨立後自行組團,自編自演,風格則包括了芭蕾、歌舞雜要、好萊塢和電視臺晚會等,國內外巡演頻繁,直到創建了馬賽芭蕾舞團才安定下來;在位二十五年,為該團量身創作了大批充滿性愛光彩和戲劇張力的芭蕾作品,將該團提升到了國際舞壇的顯要地位。1998年春,馬賽國家芭蕾舞團曾到上海、廣州等地公演,受到中國觀眾的熱烈歡迎;但因需確保中法兩國政府階層文化交流專案一巴黎歌劇院芭蕾舞團的公演不受衝擊,未能到北京登臺亮相,讓貝堤留下遺憾。

他回國後,因年事已高而不得不退休,由原巴黎歌劇院芭蕾舞團的明星女主演

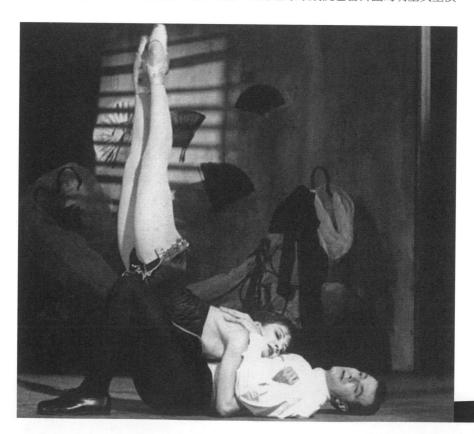

瑪麗·克勞德·彼特拉卡拉(Marie-Claude Pietragalla)出任了該團團長和附屬舞校校長。不過,舞團從此進入了「後貝堤」的新時代,演出劇碼則因貝堤斷然收回全部作品的演出版權,而不得不做大幅變動一不但有來自美籍俄國現代芭蕾編導家喬治·巴蘭欽、美國現代芭蕾編導家傑羅姆·羅賓斯、捷克當代芭蕾編導家季利·季里安、荷蘭當代芭蕾編導家魯迪·范·丹茨格(Ruid Van Dantzig)、瑞典當代芭蕾編導家馬茲·埃克、美國現代舞編導家保羅·泰勒和卡洛琳·卡爾森等大師級的作品,也有英國編導家理查·惠洛克(Richard Wherlock)、法國編導家瑪麗絲·德朗特(Maryse Delente)、克勞德·布盧馬尚(claude Brumachon)、艾瑞克·吉耶萊(Eric Quiller)等後起之秀的新作,甚至連彼特拉卡拉本人也開始大量創作。

瑪麗一克勞德・彼特拉卡拉

1963年出生於法國科西嘉(Corsica),不到十歲便進入巴黎歌劇院芭蕾舞校深造,畢業後則進入大名鼎鼎的巴黎歌劇院芭蕾舞團,二十一歲那年則在巴黎國際芭蕾舞大賽上奪得金獎,從此踏上國際巨星的成功之路。1990年,二十七歲的她終於登上明星女主角的寶座,有幸主演了幾乎所有的傳統和當代經典劇碼,並在世界各地頻繁登臺。彼特拉卡拉的驚人和動人之處在於,渾然天成地具備芭蕾女明星必須的肢體條件一長胳膊、長腿兒、長脖子、小腦袋加高腳背,擁有電影女明星般的天生麗質,以及極富個性的面貌一深藍的眼睛、夢幻的眼神、高傲的鼻樑、烏黑的秀髮……,而其最令人叫絕之處,也是與其他芭蕾明星不同的地方,她不僅身兼團長、編導和主角的三職,而且對學術研究和著書立說深感興趣,撰寫並出版了一部舞蹈史書一《舞蹈的傳奇》,其中不僅有舞蹈的歷史線索,更不乏自己從舞二十餘年來的獨立思考,可謂彌足珍貴。彼特拉卡拉的文化品味和學術水準不言而喻,畢竟從芭蕾表演家提升到舞蹈史學家,這個轉變非同小可,象徵著從非文字語言的手舞足蹈,轉向文字語言的「舞文弄墨」的質變。

萊茵芭蕾舞團

與歷史悠久、氣勢磅礴的巴黎歌劇院芭蕾舞團相比,萊茵芭蕾舞團只是個過於年輕的中型舞團,1972年成立於法國萊茵省首府史特拉斯堡(Strasbourg)。令人刮目相看的是,僅僅二十多年的時間,它卻已一躍成為一支優秀隊伍,目前團址位於米盧茲。

萊茵芭蕾舞團先後由法國舞蹈家尚·巴比萊(Jean Babilée)、德國舞蹈家彼得·范迪克(Peter Van Dyk)和法國舞蹈家尚·薩雷利(Jean sarelli)擔任團長。1985年,該團因成績顯赫被法國政府命名為「國立舞蹈中心」之一。自1990年至今,法國人尚-保羅·格拉維埃(Jean-paul Gravier)一直擔任藝術總監,格拉維埃對各種形式和風格的舞蹈都有濃厚興趣,因此,該團保持了「琳琅滿目且風格迥異」的舞臺形象,不僅吸引了觀眾、培養了觀眾,也滿足了不同觀眾的美學需求,甚至調整了同一觀眾的不同審美品味,所到之處均掌聲如潮。

比亞里茨芭蕾舞團

法國這個歷史悠久的「芭蕾搖籃」中,比亞里茨(Biarritz)芭蕾舞團實屬一個新生兒,不過,人們所讚賞、所激動的,恰恰就是它那股「初生之犢不怕虎」的衝勁。

該團誕生於1998年,完全是法國政府持續向巴黎以外各都市及城鎮貫徹「下放權利,普及文化」總政策,特別是在偏遠地區擴大舞蹈及整個文化建設的結果,因此,比亞里茲這個只有兩萬九千名居民的小城市,悄然崛起了第十九個「國立舞蹈中心」,而比亞里茨芭蕾舞團則是此處的常駐舞團。

法國文化部同時任命了蒂埃里·馬朗丹(Thierry Malandain, 1959—)這位法國當代芭蕾舞壇的少壯派編導家為中心主任兼舞團團長,馬朗丹曾在巴黎歌劇院芭蕾舞團、萊茵芭蕾舞團等優秀團體跳舞多年,因而有機會在多位名家手下工作,積累了大量寶貴的舞臺經驗。二十五歲那年,首次步入編導生涯便吉星高照,一連三次榮獲國際比賽的編導頭獎,此後,更是一發不可收拾一不僅創辦自己的舞團,創

作並公演近三十部作品,而且常應邀為大型歌劇編舞。

同時,馬朗丹為比亞里茨芭蕾舞團招收了十二位優秀的舞者,並對當地的民間 舞遺產、法國的芭蕾舞傳統和歐洲的當代舞觀念這三方面精心研究,不斷創作出優 秀的舞蹈新作來。

在政府的支持下,2000年耶誕節期間,該團前往中國北京亮相,演出了由馬朗丹編導的當代版聖誕芭蕾《胡桃鉗》,引起北京觀眾的強烈興趣。舞臺上,氣勢磅礴的布景道具和新穎別致的服裝設計、簡約抽象的幾何圖形與鮮豔奪目的五彩色塊完美結合,不僅風格統一,令人賞心悅目,而且充滿動感。與舞台風格吻合的是,這部舞劇的主題一舞者身體的動作語言,以及由此構成的所有舞段。透過編導家的消化與吸收、解構與重構,民間舞的地方特色、芭蕾舞的肢體線條和當代舞的多元融合,構成了流暢舞風中充滿稜角張力的嶄新戲劇性,並且貫穿全劇的首尾。在這部當代版的《胡桃鉗》中,言簡意賅的象徵性比比皆是,自由馳騁的想像、隨心所欲的浪漫等,每每令人意識到,藝術高於生活之處,就在於「點到為止」,不必過分地寫實。

普羅祖卡舞蹈團

法國當代舞九〇年代以來的代表人物和團體中,最具國際影響者莫過於安潔琳·普羅祖卡及其舞蹈團。

安潔琳・普羅祖卡

1957年1月9日出生於法國巴黎一個阿爾巴尼亞裔家庭,先後學過芭蕾和現代舞,八〇年代初赴紐約向默斯·康寧漢等美國現代舞名師學習,回國後於1984年創建了自己的舞蹈團。翌年3月,他的處女作一問世便頗獲好評,在以《明日芭蕾》為主題的法國巴尼奧萊國際舞蹈比賽上,獲得法國文化部大獎;此後又兩度獲大獎,並因此獲獎學金赴日本研究能樂。1990年,他編導了現代版本的大型芭蕾舞劇《羅密歐與茱麗葉》,同年和1993年又創作了中型芭蕾舞劇《婚禮》、《炫耀》和《玫瑰花魂》,一律冠上「向迪亞吉列夫俄羅斯芭蕾舞團致敬」的系列性標題,因

首開重編二十世紀現代芭蕾經典之先河而引起全球矚目。

多年來,他先後為自己的舞團創作了《黑市》、《致我們的英雄》、《苦澀的美國》、《世界的表皮》、《不娶美杜莎的人》等等;與此同時,他還先後為巴黎歌劇院芭蕾舞團和巴伐利亞州立芭蕾舞團編導了《公園》、《天使報喜》和《火鳥》,並為巴黎歌劇院導演了《卡薩諾瓦》。1997年,他應邀為紐約市芭蕾舞團建團五十周年大慶創作了《幻想曲》,1999年則被任命為柏林歌劇院芭蕾舞團的藝術顧問。

不過,所有作品中,當數《婚禮》的衝擊力最強,因而迴響也最熱列。

俄羅斯原版的《婚禮》由芭蕾女編導家布拉妮斯拉瓦·尼金斯卡創作,首演時間是1923年。它不像我們所熟悉的那種熱鬧非凡、喜氣洋洋、繁文縟節、充滿人間煙火氣息的世俗婚禮,而是迸發出某種高度抽象化和儀式化的莊嚴肅穆,甚至某種神聖不可侵犯的氣氛。但貫穿整個舞蹈中的人際關係是協調的,沒有煩躁不安的情緒在翻騰滾動,一切都一絲不苟、有條不紊、例行公事般地進行著。

普羅祖卡的版本在動作基調上顯然不同於原作,也與他的《玫瑰花魂》形成強烈反差:他一反柔情蜜意的浪漫情懷,為自己的《婚禮》設計了五種視覺重點一新郎們、新娘們、高度大於真人的布偶新娘、粗陋笨重的長板凳和高高牆壁上挖出的窗戶,後者一直散發透骨的青光。普羅祖卡編排的動作,無論男女都充滿了粗野、狂暴,甚至急不可待的性衝動和戲劇張力,儘管舞蹈中顯然沒有任何情節的線索,尤其新郎們的動作簡直像是一觸即發的炸藥,或是父系社會男人養成的乖張,或是男性在家庭、社會乃至性別戰爭的種種壓力下,不堪負重時的咆哮。這些男性的暴力行為,對於男舞者來說或許是痛快淋漓的,但從西裝革履的道貌岸然之下奔瀉而出,卻構成了巨大的反諷,令男性觀眾心痛,使女性觀眾神傷。而女性舞者則個個都像那些被扔來拋去的布偶新娘一樣,臉部表情呆滯,而動作始終處於被動之中,一副被奴役的可憐模樣。

在這種男性絕對主動和女性完全被動的關係對比之中,觀眾不僅看到了編導家的編舞方法,而且嗅到了原始部族搶親的習俗和斯拉夫民間舞的味道。找到這種動作主題,必須歸功於史特拉汶斯基的絕妙音樂,包括來自八十人大型合唱隊和龐大打擊樂隊的轟鳴所造成的震撼,因為普羅祖卡的編舞顯然與音樂的情調和主題嚴格同步。在這種震撼感和暴力動作所營造的氣氛中,原本中性的長板凳和高牆窗發生了質變:二者合一,構築起了一座陰森恐怖的監獄。這難道是對人類生存環境惡化的隱喻性諷刺和抨擊?我們可以自由想像和體驗。但若要真正理解普羅祖卡的當代芭蕾《婚禮》,應該先思量一下地中海(他的祖國阿爾巴尼亞地處地中海北岸)沿岸的婚姻觀了,「所謂婚禮,就是為不合法的強暴舉行的合法儀式」。

法國、美國、英國、澳洲等國的評論界,對普羅祖卡的這三部作品均給予了高度的讚揚,稱讚他聽懂了作曲家們的音樂內涵,並為俄羅斯原版的芭蕾「注入了自己獨特的詮釋和生命的衝動」。

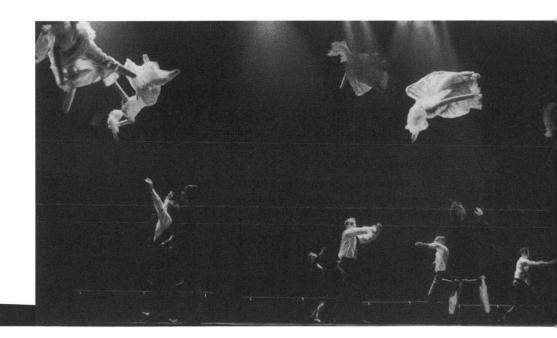

1996年,普羅祖卡率團進駐普羅旺斯地區的艾克斯,因為該團被任命為當地國立 舞蹈中心的常駐舞團。1998年,他因成就卓越而榮獲法國政府頒發的榮譽騎士勳章。

拉菲諾舞蹈團

弗朗索瓦·拉菲諾1953年出生於法國,他的名字在法國和歐洲相當響亮,他的當代舞蹈團則因演出他那些頗有創意的當代舞而聞名遐邇。舞團的前身為巴羅高舞蹈團,1990年建團,經常出現在各大國際舞臺,素以大膽的創意和精湛的舞藝贏得各國評論和觀眾們的青睞。如同其他許多現代芭蕾舞團,該團問世之初,立志將古典芭蕾的傳統與現代舞的精華融於一體,但在生存壓力之下,它用更快的步伐,將審美趣味和演出風格向「當代」轉移,以便更貼近這個時代,免遭被無情淘汰的命運。

《永別》是一齣探討生死觀的現代派中型舞劇,1994年首演於法國亞維農藝術節。拉菲諾在失去了親密的合作夥伴一法國另一位著名編導家多明尼克·巴古埃之後,曾一度悲痛欲絕。在痛苦之中,他從德國作曲家海頓的交響曲《告別》最後一個樂章和《哀悼交響曲》這兩部作品的結構中,清晰地悟出這部舞劇的生命主題甚

至編排方式:在前者中,演奏家們依次離開樂隊,並以遞減的方式走向尾聲,最後 只剩下第一小提琴孤寂地呻吟;而後者,蠟燭則於彌撒結束前相繼熄滅。

拉菲諾透過創作這部作品,不僅得到精神上的解脫,向擊愛的友人隆重告別,而且深化了自己對人生的思考。同時,透過多段不同規模的舞蹈,以舞劇表現了人類在茫茫的夜色中,憑藉著各自不同的感覺和膽識,摸索屬於自己的路徑,尋找人生的終極意義。舞者全神貫注的投入和張弛自如的動感完美合一,為作品創造出一種奇妙的反差,如果按照傳統的舞蹈模式和發展慣性,這種高度的投入勢必會導致身心的緊張。手臂的作用從以往的跟隨變成此刻的主動,有時甚至成為整個肢體動作的推動力。在講究的燈光效果之下,舞臺空間時而由一塊黑影切分成左右兩邊,時而又有幾支手臂和幾個腦袋先後從側幕伸出並重疊,令人聯想到生與死的來去無常,以及其間的必然性與偶然性聯繫。在伴唱的歌聲中,舞者們經常按照輪唱式的舞臺排列,營造出此起彼落的動態形象。拉菲諾敏銳的音樂感覺和豐富的動作想像,令人由衷嘆服。

卡洛塔及其舞蹈團

尚一克勞德·卡洛塔(Jean-Claud Gallota)1950年出生於法國,二十歲就讀美術學校時,開始對舞蹈情有獨鍾。此後,他飛往紐約,在合理運用《易經》而獨樹一幟的純舞大師默斯·康寧漢門下學舞,回國後則組建了艾米爾·杜布瓦(Emile Dubois)舞蹈團,在各級政府寬容的政策和充裕的資金支持下穩步成長。

卡洛塔歷年來的重量級作品有《尤里西斯》、《母親》、《羅密歐與茱麗葉的傳說》等,以及為巴黎和里昂兩大歌劇院芭蕾舞團創作的《尤里西斯的變奏》、《舞者的孤獨》和《吸血驚魂》;這些作品深受海內外人士的好評,為他贏得法國

政府頒發的藝術與文學勳章、國家舞蹈大獎等等殊榮,以及率團赴二十三個國家巡演,並屢屢獲獎。

卡洛塔的最新作品是部當代舞劇,名為《馬可·波羅的眼淚》,2000年秋在里 昂國際舞蹈雙年節首演時便備受青睞,因為它在舞劇創作方面提供了大量的新鮮經 驗,而在翌年的亞洲巡演中,也引起曼谷、北京、上海、漢城、靜岡等地觀眾的濃 厚興趣。

該劇的突出貢獻在於,卡洛塔首先為自己去掉了講故事的負擔,打破了傳統 芭蕾舞劇過分依賴文學劇本、舞臺場面富麗堂皇,以及必須借助公式化默劇、手勢 和臉部表情的敘述模式,而以樸素無華的動作語言為媒介,傳達馬可.波羅浪漫的 內心感受和坎坷的人生歷程。舞臺上,來自法、日、韓等國的九位舞者按照高低錯 落、聚散有致的走位、手舞足蹈、摸爬滾打,迅速靈巧的地面動作和變幻莫測的方 向,令人目不暇給、歎為觀止。

在藝術特色方面,卡洛塔在結構上,從創作的文字劇本中,選擇了那些足以激發其編舞想像的具體場景,並逐漸發展出互動邏輯、捕捉住整體節奏,然後以倒敘性的回憶和意識流的方式貫穿全劇,而不按傳統規矩去強調情節的連貫性;在風格上,他選擇了一條以詠歎調抒情為主,敘事為輔的路線,以突出舞蹈「長於抒情,短於敘事」的美學特徵;在地點上,他選擇了《馬可·波羅遊記》誕生的監獄、意識流中的荒野、營地、廣場、港口、漁市、婚禮、節日,而不交代具體的地理位置或國家;在時間上,他選擇了馬可·波羅在入獄期間、口述成書的艱難過程和出獄之後的若干片段,而不選擇具體的年代;在音樂上,他委託著名旅法中國作曲家許舒亞編寫,並動用交響樂隊和高科技手法製作了既有悠遠東方情調、又有西方當代技法,並充滿強烈戲劇衝突、令人盪氣迴腸的作品,以表現東西合璧、古今共融的藝術追求;在服裝上,選用灰色的整體基調和簡約的後現代樣式,以表現整部作品的理性特徵和悲壯色彩;在舞台設計上,用了極富東方情調和彈性的特徵、去掉全部竹葉而成為抽象線條的竹林,頗具中國特色的朱紅門板,象徵監獄的柵欄,以及經緯分明、象徵整幅世界地圖的地板膠;在燈光上,則是穿透力十足的設計。

演出中,有法國打擊樂演奏家蒂埃里·米若格里奧,和中提琴演奏家文森·德

布呂納,以及中國民族管樂演奏家張維良,三位名家瀟灑自如的氣質、遊刃有餘的 技巧、出神入化的演奏和古樸空靈的意境,使觀眾沉浸在濃濃的中國情調和淡淡的 東方美感中,並久久不能自拔……。

可以料想,倘若馬可·波羅在天有靈,一定會發出由衷的贊許,因為該劇的創作、表演和演奏,呈現出東西方文化在新世紀的水乳交融,而該劇的問世及亞洲巡演,則更是全球化顯現的豐碩成果!

蒙彼利耶國際舞蹈節

法國最南端的地中海海濱,有座千年古城蒙彼利耶(Montpellier),因成功舉辦了二十一屆國際舞蹈節而享譽世界,成為能以法國乃至歐洲當代舞中心的身分,與富麗堂皇的傳統芭蕾搖籃一巴黎相映成輝,甚至並駕齊驅,成為法國當代文化的一大景觀、法國各級政府的贊助對象;這不能不算是法國當代文化中的又一奇蹟。

在這個當代舞的中心城市,首先有設備齊全的蒙彼利耶國立舞蹈中心、古典 氣氛濃郁的喜歌劇院、現代風格卓著的伯遼茲歌劇院、碩大的頂點圓形劇場、於敘 琳修道院的露天劇場和巴古埃小劇場、巴拉蓋葡萄園露天劇場、泰拉爾酒庫劇場等 等,這些表演空間為這個當代舞中心提供了必要的條件。

1980年,年輕氣盛的蒙彼利耶編舞家多明尼克·巴古埃,出任蒙市國立舞蹈中心的主任。翌年,他向市政府提交了為當地創辦一個國際舞蹈節的計畫,並立即得到教授出身並至今不脫離課堂的市長喬治·弗雷奇首肯。市長當機立斷,將舞蹈放進文化發展整體策略中,並拿出大筆經費,同年便開辦了這個國際舞蹈節。經過二十一年的持續努力,並以每年遞增的經費,將蒙彼利耶一步一腳印地推到「歐洲當代舞蹈之都」的顯赫地位之上。

自1992年開始,舞蹈節每年能從市政府得到固定金額的啟動經費—120萬法郎,以確保能邀請國內外十五個舞蹈團,前去演出三十五個節目,而實際上,每年的經費都持續遞增。同時,舞蹈節還從其他不同的管道,得到不同級別的政府和不同部門的資助,經費總數比預設大得多,比如1998年總共籌集到的資金是1004.5萬

法郎,其中包括來自蒙彼利耶市政府的370萬、蒙彼利耶省的320萬、中央文化與交流部的185萬、朗格多克·魯西榮省(Languedoc-Roussillon)文化分會的50萬、埃羅省文化總會的17萬、外交部藝術行動委員會的52.5萬,以及外交部國際事務司的10萬,也就是說,各級政府和部門的經費已多達1000萬法郎。

1983年,巴古埃明智地權力下放,將舞蹈節主席的要職,交給從一開始創辦 舞蹈中心和舞蹈節便與自己緊密合作的藝術行政管理家尚、保羅、蒙塔納里,以便 集中精力從事創作,並保證舞蹈節得到健全發展。果不其然,在蒙塔納里的領導 下,舞蹈節十六年來吸引了世界各國的舞蹈名家前來演出,而在藝術創作上,蒙塔 納里則始終堅持對藝術家們的充分尊重,決不插手他們的創作觀念、方法和過程, 使舞蹈節逐漸成為世界性當代舞的前哨。

在舞蹈風格上,由於蒙彼利耶市政府的官員們支持古典芭蕾,舞蹈節的首任主席巴古埃支持現、當代舞,而現任主席蒙塔納里則對各國的民族舞和傳統舞更感興趣,於是,形成了如今這樣一種以當代舞為主,多種風格舞蹈並行不悖的最佳格局。

從創辦至1998年,蒙彼利耶國際 舞蹈節十八年來,總共邀請了五十個 外國當代舞蹈團和八十六個國內當代舞 蹈團、二十五個外國芭蕾舞團和七十三 個國家的傳統或通俗的歌舞團、十四 個國內外音樂團體前去公演,並舉辦 了一百三十九次圖片展覽、八次專題 展覽、四百零六次電影和影片展映、 三十八次討論會和辯論會,可謂成績斐 然。尤其透過這些演出活動,舞蹈節用 了十八年的時間,向當地的觀眾和舞蹈 界陸續介紹二十世紀最偉大的舞蹈家和 舞蹈團。

此外,舞蹈節期間還舉辦各種舞蹈

訓練課程、研討會、舞者聚會,以刺激創作者們的靈感,增加蒙彼利耶的藝術氣氛。 舞蹈節結束之後,包括蒙塔納里主席在內的全體工作人員,還受蒙彼利耶政府的委託,負責策劃其他演出活動,以保證當地居民能夠長期接觸豐富多樣的舞蹈節目。因此,原本一年一度的舞蹈節發展成了常年運轉的舞蹈機構,發揮著更大的作用。

里昂國際舞蹈雙年節

里昂國際舞蹈雙年節(Lyon Biennale de la Danse)1984年由居伊·達梅(Guy Darmet)創辦,從一開始就得到了里昂市、羅納·阿爾卑斯大區,以及法國中央文化與交流部等各級政府的鼎力相助,到2000年為止,已經成功地舉辦了九屆,而參加演出的舞團、舞團的國際性、舞蹈節的具體內容、各類演出的場次、觀摩演出的觀眾人次,以及在國內外產生的巨大影響等方面,均不斷得到擴大。

從第二屆開始,這個國際舞蹈雙年節開始走向系統化的發展,基本上每屆均選定一個不同的主題,它們依次為:《德國表現主義舞蹈及其影響》、《法國舞蹈四百年》、《美國故事》、《西班牙激情》、《非洲專題——祖國與移民》、《巴西色彩》、《地中海熱風》。

2000年為第九屆,主題是《絲綢之路》,三十一個團體及兩位獨舞表演家分別選自台灣和中國的北京、上海、廣州、香港,以及其他亞洲國家的韓國、日本、泰國、印度、蒙古、敘利亞、伊拉克,非洲的阿爾及利亞,歐洲的烏茲別克、荷蘭、克羅埃西亞和法國等等,其中,來自中國各地的團體多達十個,而唯一的兩位獨舞表演家也都是華人,香港的梅卓燕、楊春江(均為自編自演的現代舞),華人和中國文化在整個舞蹈節上,搶盡鋒頭。

北京舞蹈學院的新編古典舞節目、上海師範大學學生舞團的《民族民間舞晚會》、上海歌舞團的舞蹈服裝表演《金舞銀飾》,無不令法國觀眾眼花繚亂,心曠神怡。台灣和中國香港、廣州和北京的現代舞,近年來在國際舞壇上捷報頻傳,動人心弦,如林懷民和他的「雲門舞集」獨領風騷,已成為亞洲現代舞的標竿,因此,得到所有舞團中唯一能演出兩場節目《流浪者之歌》和《水月》的殊榮,其劇場的效果令西方人瞠目結舌、讚歎不已。此外,還有像漢唐樂演出的《豔歌行》,被認為是「最具東方人文精神和西方現代概念的室內樂舞」;林麗珍率領的無垢舞蹈劇場(Legend Lin Dance Theater)演出的《花神祭》,更達到了令人振聾發聵的威力;香港城市當代舞蹈團演出了黎海寧的現代舞史詩《九歌》,讓西方人體驗到中國文化和美學迥異於西方的深層底蘊及力度。

在獨舞表演上,香港現代舞第二代的代表人物——梅卓燕,自香港「回歸」中國之後,一直以個人的身分,以及中國傳統文化的當代代表,活躍於世界各地,此次,她參加了整個舞蹈節開幕演出;楊春江則是香港現代舞第三代的代表人物,開始活躍在國際舞臺上,他的新作《自然人體的天堂》將精心拍攝的影片與自己巧妙融為一體。

此外,廣東實驗現代舞團借助於「改革開放」的東風,成為中國第一個專業的現代舞團,十多年來,經過海內外大批專家學者的調教,尤其是在創始團長楊美琦和藝術總監曹誠淵的精心培養下,湧現了大批技藝俱佳的現代舞精英,創造了法國人疑惑不解的「中國奇蹟」,因此,團員李宏鈞也應邀在開幕式上表演在巴黎獲獎的獨舞《我要飛》,受到各國舞蹈家的稱譽;北京現代舞蹈團自1999年張長城和曹誠淵接任之後,在國際舞壇上頻頻亮相,為北京現代新形象的樹立典範,他們的節目也讓西方人領略了中國現代舞的巨大潛力。

在亞洲其他國家中,令人印象最深刻的演出是日本現代舞蹈家敕使川原三郎的

舞蹈劇場《絕對的零》(Absolute Zero)。他兼編導、演員、音樂聯席總監、布景設 計、服裝設計和燈光設計六職於一身,僅僅透過個人移動自如的肢體、張弛得當的對 比,外加一點影像資料和一個少女的偶爾出場,便把全場觀眾的注意力緊緊地抓住。

在地主法國方面,有三個現代舞團出場。首先是如日中天的法國當代舞的編 舞家尚一克勞德·卡洛塔,為他的格勒諾布爾(Grenoble)國立舞蹈中心創作的當

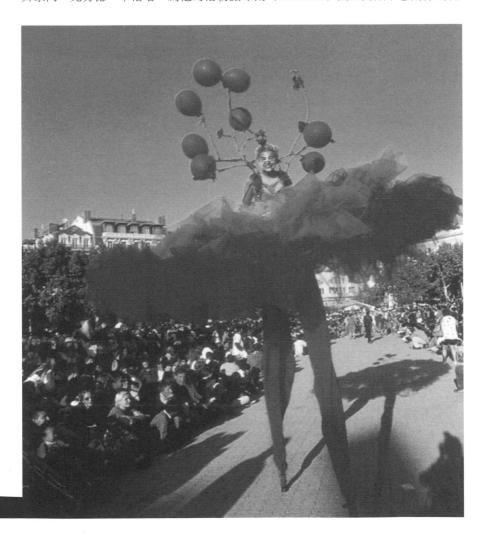

代舞劇《馬可·波羅的眼淚》,這部舞劇的靈感來自舉世聞名的《馬可·波羅遊記》的問世過程,但編導家選擇了一條介於兩者一類似於詠歎調和敘事調之間的道路,並且徹底打破了人們熟悉的西方傳統芭蕾舞劇那富麗堂皇,且遠離舞蹈動作詩意本體的敘事風格,而以樸素無華的舞臺氣氛和融會古今的當代風格,著重傳達馬可·波羅浪漫的內心感受和坎坷的人生經歷,使人感悟到七百多年前的歷史氛圍、馬可·波羅的膽識和壯舉,以及舞蹈的動作本質。

第二部法國作品是由里昂現代編導家黛爾芬·高德,為自己的舞團創作的當代舞劇《垂死的蠶蛾》,由於里昂是法國最早的絲綢生產之都,這部舞劇的題材便是來自二十世紀初里昂當地發生的一個真實卻離奇的故事:一群絲綢廠的女工,對蠶絲甚至蠶繭迷戀得不可自拔,進而產生了戀物的癖好,繼而偷盜絲綢,並因此被捕入獄,最後被送進了瘋人院……。為了舞蹈的方便,編導家把潔白透明的絲綢擬人化成了第五個人物,並使四個人時而像蠶繭般爬行於地,時而成為劇中的傳奇人物。這個故事在里昂民眾之間廣為流傳,因此,觀眾的熱烈掌聲甚至喝彩聲證明,他們在理解上沒有任何障礙,所以能夠集中注意力觀賞。在動作的傳達,高德的手法顯然也打破了古典芭蕾的敘事風格,主要傳達主人翁的精神狀態,因此,更加接近克勞德的《馬可·波羅的眼淚》,屬於比較典型的當代舞風格。這個作品,也是舞蹈節的委託製作。

第三個法國舞團也是來自格勒諾布爾的克利斯蒂婭娜·布萊茲舞蹈團,風格也是當代的,作品名稱叫《小心絲綢》。跟前面兩部作品截然不同,這個作品完全不講故事,而講哲學一對於諸如絲綢那樣表面柔和、美麗的東西,一定要加倍提防,比如叱吒風雲的「現代舞之母」鄧肯,就死於一條長長的、飄逸的絲巾!而這一切概念則是透過動作,在時間、空間和力度各方面的強烈對比,轉化而來的一種感覺。

第九屆里昂國際舞蹈雙年節的觀眾總人次是七萬九千零六十人,不包括展覽、太極課程和其他報告的觀眾和參與者,其中購票的觀眾多達七萬一千五百三十一人,劇場賣座率平均為90%;此外,狂歡大遊行的觀眾多達二十萬,而法國國家電視三台的現場轉播,則吸引了另外十五萬觀眾,總計三十五萬觀眾。同時,舞蹈節還邀請了兩百四十九位海內外記者,其中包括九十六位外國記者,國際上有十九個電視頻道作了不同程度的報道。

2002年,第十屆里昂國際舞蹈雙年節的主題是《從墨西哥到阿根廷一走向自由 的道路》。

其他舞蹈節、藝術節和大型舞蹈活動

除了蒙彼利耶國際舞蹈節和里昂國際舞蹈雙年節之外,法國各級政府對舞蹈的大力支持,還表現在對其他許多國際或全國舞蹈節、藝術節舞蹈項目的巨額資助上。其中,比較重要的還有瓦爾德馬恩全國雙年舞蹈節、埃克斯舞蹈藝術節、亞維農國際藝術節、夏托瓦隆藝術節、阿爾藝術節等等。這些舞蹈及藝術節的舉辦,不僅為法國舞蹈的健康發展提供了多種文化養分,同時向全世界介紹法國各種風格流派的舞蹈藝術,並且活絡法國的舞蹈及文化市場、豐富法國民眾的文化生活。

法國還經常舉辦一些類似舞蹈節的大型活動,規模之大,令人瞠目結舌一有的同時舉辦四十多項活動,內容包括舞蹈新作發表會、專業及業餘舞蹈演出、群眾自娛性舞蹈、舞蹈影片播映等等;有的則是同一時間在不同城市舉辦的萬眾舞蹈聯歡活動,而且常常通宵達旦。

各種規模的舞蹈比賽

法國的舞蹈五花八門、花樣繁多,既有國際性的、也有全國性的,既有綜合性的、也有單項的。

國際性的舞蹈賽事包括巴黎國際舞蹈大賽、巴尼奧萊國際舞蹈比賽、烏爾加特國際古典舞比賽、古爾貝爾丹國際舞蹈比賽、「卡博獎」國際古典舞比賽、巴黎「金鞋獎」國際舞蹈比賽等等,真是不勝枚舉。

全國性的舞蹈比賽通常是每兩年一屆,比如屬於業餘舞蹈愛好者,年齡限制於十五至二十一歲之間的奧約那克恩舞蹈比賽、只限少年選手參加的瑪里尼爾恩少年古典舞比賽、著重舞臺藝術的法國舞臺藝術舞蹈比賽、專屬社交舞和拉丁舞的圖盧茲舞蹈比賽、綜合性的佛奧里尼獎舞蹈比賽、奧爾良舞蹈比賽、維松拉羅曼舞蹈比

賽等等,簡直令人眼花繚亂。

在各國際大賽中,屬巴黎國際舞蹈比賽的規模和影響最大。這個比賽可與保加利亞的瓦爾納國際芭蕾比賽、俄國的莫斯科國際芭蕾比賽、美國的傑克森國際芭蕾比賽、芬蘭的赫爾辛基國際芭蕾比賽、日本的大阪國際芭蕾比賽媲美。這個大賽創辦於1984年,每兩年舉行一次,時間大多安排在十一月下旬,是巴黎國際舞蹈節的一部分。大賽直接得到法國外交部、文化部、旅遊部門的贊助和支持,評審則是活躍在國際舞壇上的各國表演家、編導家。整個比賽分古典舞和當代舞兩大類,各設大獎一名,雙人舞和男女獨舞各設一、二名及若干單項獎。

巴黎國際舞蹈比賽對於中國現代舞在國際舞壇的崛起,具有重大歷史意義。在1990年的第四屆大賽上,廣東省舞蹈學校現代舞實驗班的學員秦立明和喬楊旗開得勝,為中國現代舞奪得雙人舞金牌,參賽節目是他們自編自跳的《太極印象》和藝術總監曹誠淵編導的《傳音》。在1994年的第六屆大賽上,廣東實驗現代舞團的舞者邢亮榮獲男子獨舞金牌,參賽節目是他自編自演的《躲》和曹誠淵編導的《謫仙》。在1996年的第七屆大賽上,該團的舞者桑吉加又獲一塊男子獨舞金牌,參賽節目是他自編自演的《撲朔》和曹誠淵編導的《光明背影》,而該團的龍雲娜則奪得女子獨舞銀牌(金牌從缺),參賽節目是她自編自演的《穿越》和曹誠淵編導的《我的節奏》;1998年的第八屆大賽上,廣東實驗現代舞團的李宏均又以《我要飛》等作品為中國現代舞奪得第四塊金牌。讓西方現代舞強國專家目瞪口呆的是,廣東的獲獎選手每人都有一個作品是自編自跳的。

而北京舞蹈學院現代舞專業的師生們也先後兩次取得銀牌的好成績一曾煥興和 王媛媛1994年表演的是王玫作品《紅扇》和《兩個身體》,苗小龍和陳琛1996年表 演的是首屆現代舞專業肄業生袁衛東編導的《難以同步》,以及青年教師曾煥興和 王媛媛創作的《牽引》。

中國現代舞健兒在巴黎大賽上頻頻抱走金銀牌,被法國人譽為「中國現代舞的 奇蹟」,這種「奇蹟」在巴黎引起的轟動效應和持續影響,可以這個事實為例:中 國舞者曾煥興和王媛媛1994年在巴黎表演《兩個身體》時的劇照,一連兩屆被用作 巴黎國際舞蹈大賽的廣告,張貼在巴黎的大街小巷。 巴尼奧萊國際舞蹈比賽由雅克·夏朗於1968年創建,也是每兩年舉辦一次,對參 賽者的要求高於巴黎比賽一必須是自編自演的劇碼。法國政府為獲獎者頒發文化部 獎,香港青年編導家伍宇烈1998年曾以男子群舞《男生》,獲得這比賽的創作大獎。

烏爾加特國際古典舞比賽由法國舞蹈藝術發展協會主辦,選手分少年、青年和成年三個組別比賽,選手和評委大多來自歐洲鄰國,因此規模較小。中國曾於1988年派八名選手參賽,結果囊括了全部一等獎。

第戎國際民間藝術節是法國眾多民間藝術節中唯一舉辦歌舞比賽者,評委會的結構別具特色,代表著普遍性和國際性,包括法國的藝術家、記者、教師、文化工作者,以及外國駐法文化官員、記者和各藝術團的負責人,每屆比賽評選出金獎兩個、銀獎和銅獎各三個。

舞蹈教育概覽

法國舞蹈教育在全世界有目共睹的輝煌成就,當屬芭蕾自1661年皇家舞蹈學院創立開啟的系統化和世界化歷程一手腳基本位置的固定、公式化語言的形成並法語化,以「外開」為首的美學理想,確立這一整套肢體美學於1700年的問世,《仙女》1832年的首演,將腳尖技術推向了一個比較完備的階段,使芭蕾告別了長達三百多年的「早期」階段,一躍進入了輕盈飄逸的「浪漫」時期,為隨後的「古典」、「現代」和「當代」三大時期奠定決定性的基礎。

巴黎歌劇院芭蕾舞學校

皇家舞蹈學院與皇家歌劇院於1671年合併為「皇家音樂學院」,舞蹈教學工作繼續由舞蹈大師皮埃爾·波尚負責,成套的芭蕾語言就是這些功臣在1700年推出的。為了保證給歌劇院芭蕾舞團提供訓練有素的舞者,1713年元月11日,皇家音樂學院隸下又單獨開設了一家皇家舞蹈學校,這所學校近三百年來一直得到穩定發展,成為西方舞蹈史上歷史最悠久的教育機構一久負盛名的巴黎歌劇院芭蕾舞學校。

按照國王頒發的建校詔書,學生一旦被錄取,便可接受免費的舞蹈教育,這種 法國傳統一直延續至今。

1876年,芭蕾舞校遷移到了加尼埃宮,即今天的巴黎老歌劇院所在地。自1900年開始,芭蕾舞校的作息制度為:每天上午9點到10點30分是一個半小時的舞蹈課,中午12點到下午2點在歌劇院排練,如果晚上沒有演出,一天的工作便結束了。而制定於1935年的校規,基本上沿用至今。第二次世界大戰結束後,芭蕾舞校加強對文化課程的重視,逐漸要求學生畢業前完成法國普通中學的課程,經當時的藝術部正式批准,畢業生需要拿到普通中學的文憑,才能加入芭蕾舞團;有信心者,還可獲取難度更大的中學會考的合格證書,1971年,克勞德·德·維爾皮昂成為舞校歷史上第一位獲得中學會考合格證書者。

1973年,克勞德·貝西(Claude Bessy)繼任巴黎歌劇院芭蕾舞校的第十九任校長,將這所素有「西方芭蕾的搖籃」之名校,帶入了一個嶄新的階段。

克勞德·貝西1932年10月20日出生於巴黎,九歲考入巴黎歌劇院芭蕾舞校,十三歲便入團當群舞演員,二十歲晉升為主要演員,二十四歲則成為明星演員。她天生麗質、金髮碧眼,「三長一小」(長胳膊、長腿、長脖子,外加一個小腦袋,芭蕾女伶的完美條件),雙腳靈活、自然柔軟、爆發力強,又興趣廣泛,因此受到各位編導大師的器重,先後在巴蘭欽、李法、約翰·克蘭科、金·凱利(Gene Kelly)的舞蹈中擔任重要角色或舞段,主演過大部分經典芭蕾舞劇,並在歌舞片《邀舞》中與好萊塢巨星加名導演金·凱利同台共舞。

1967年,在戰勝了一次車禍之後,她以驚人的勇氣和成熟的造詣再次登臺, 演出了芭蕾舞劇《達芙妮絲與克羅埃》(Daphnis et Chole),全場觀眾長時間起立 歡呼。1975年,四十三歲那年她正式告別了舞臺表演生涯。身為巴黎歌劇院芭蕾舞

學校歷史上任期最長的校長,她最大的驕傲早已不是當年身為明星舞者的鮮花和掌聲,也不是法國政府授予的藝術與文學榮譽騎士勳章,而是學生們從莫斯科、瓦爾納、大阪捧回來的金牌,更有「法國舞蹈改革家」的稱號。

1987年10月22日,在她的努力下,文化部投資修建的新校舍在巴黎近郊儂泰爾正式啟用,結束了學生們無論嚴寒酷暑的奔波。由克利斯蒂昂·德·波桑帕設計的這一學校本身,已成為法國文化建設中的一顆寶石一它與巴黎的郊區火車相連接,並坐落在幽靜美麗的馬爾羅公園之中;整個乳白色的建築群中,到處流動著當代美學的非對稱特徵和芭蕾的典型造型一阿拉貝斯克(Arabesque,芭蕾舞的基本舞姿之一,單腿直立,一臂前伸,另一腿向後抬起,另一臂舒展揚起,使指尖到足尖形成盡可能修長的直線)的韻律;門廳中不對稱的螺旋式樓梯將各樓的半層連在一

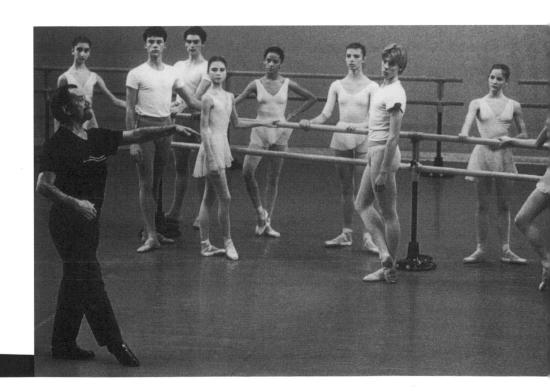

起,確保參觀者不分散學生的注意力;室內光線充足,與室外的乳白色基調渾然一體;正廳裡、休息室內,陳設著許多舞蹈雕塑,教室裡、走廊上,掛滿了各國明星的肖像和劇照,整個學校就是一座名副其實的芭蕾聖殿。

整個學校的建築面積共9000平方公尺,分三幢相互連接卻彼此分開的建築,其中的術科教學樓5148平方公尺,包括225平方公尺的練功房十間,一間多功能的體操房,一間三百個座位、設備齊全的小劇場,一座影像圖書館,其中包括十二個觀摩間;學科教學樓1772平方米,包括十二間文化課教室和若間辦公室;宿舍樓2884平方公尺,包括五十間從設計上足以保護學生隱私的寢室,每間寢室住二或三個學生,一個俯視公園美景的餐廳,以及一個圖書館。三幢建築呈不規則的放射狀,中央部位有一座玻璃大廳相連接,給人賞心悅目的舒適感覺。

巴黎歌劇院芭蕾舞學校每年招收八至十一歲半的孩子,男孩子可延長到十三歲,十歲以上的孩子需要從每年9月至翌年6月參加為期一年的課程,以便決定是否能正式入學。最後錄取與否,主要取決於限定的名額和公平的比賽。對天賦異秉和成績突出的學生,一切均可破例,如現在的女台柱伊莉莎白·普拉特爾和伊莎貝爾·蓋蘭都是十六歲時被錄取的,參賽前都並非本校的學生,而是在其他舞校接受的嚴格訓練,並且先後在入學比賽上獲得一等獎,因此,她們一入學便插班六年級。一旦被錄取,學生的學習為免費,但食宿需自理,外省或外國的學生需要在巴黎城區找一位監護人。每年的招生名額中,可招收5%的外國優秀學生。

這所芭蕾舞校的學制為六年、男女分班上課。學習的難度循序漸進:新生主要把精力放在形成固定的身體位置,女生到五年級時才上腳尖課,六年級時要求能夠表演經典劇碼中的變奏。自從該校遷入新校址以來,每天上午均用來教授普通中學的學科課程,最後需要拿到普通中學畢業的會考證書,或至少拿到普通中學畢業的文憑,才能有資格進入巴黎歌劇院芭蕾舞團當專業演員。下午是舞蹈專業的術科課程和相關課程,內容包括民間舞和性格舞、現代舞、爵士舞、默劇、音樂和舞蹈史等等。每年年底,學生需參加考試,以決定升級、留級或離校。高年級學生需參加一次校內比賽,然後根據名額進入巴黎歌劇院芭蕾舞團擔任群舞演員,而未能錄取者則持畢業文憑離校,但通常有了這張文憑,均能加入其他舞團。「芭蕾的搖籃」

中對文化課程的切實重視,尤其是把文化課安排在精力充沛的上午,保障普通教育的不致落空,可以說,從側面反映出真正的舞蹈傳統是深深紮根在文化之中,而不是僅將注意力放在那些有限的肢體技術上。

自1977年,舞校開始實行「公開課日」,1988年以來開始在加尼埃宮的老歌劇院大舞臺上舉行成果演出,以便讓大家能夠瞭解舞校教學的進展情況。

高水準的教學和豐富多樣的劇碼,使得巴黎歌劇院芭蕾舞學校的師生們,先 後多次赴日本的東京、大阪、京都、名古屋,美國的紐約等東西方大都市公演。對此,《紐約時報》的首席舞評家安娜·吉辛珂芙大加褒獎:「讓我們直言不諱:巴 黎歌劇院芭蕾舞學校本週末在美國的首演,將成為紐約最難忘的文化事件而名留 青史。這些少年兒童的專業水準高得令人吃驚,卻新鮮得讓人著迷,證明法國已將 三百年的古典訓練傳統發揚光大。」

在號稱「芭蕾的奧林匹克」的保加利亞瓦爾納國際芭蕾大賽上,該校的學生們自 1976年到1992年,先後獲得八塊金牌和四塊銀牌,創造了世界各大舞蹈學校之冠,其中的派屈克·都龐(1976年金牌得主)、西爾維·吉蓮(1983年金牌得主),畢業後不僅成為巴黎歌劇院的台柱演員,更成為享譽世界舞壇的頂尖表演家。

其他兩所舞蹈高等院校

除巴黎歌劇院芭蕾舞學校之外,法國還有兩所舞蹈高等學校一馬賽國立舞蹈高等學校和坎城高等學校。從教學目的來說,這三所學校基本相同,但內容和學制上卻各具特色,如巴黎歌劇院芭蕾舞學校以教授古典芭蕾為主,而馬賽和坎城的舞校則偏重現代舞和爵士舞;巴黎的舞校學制是六年,坎城的舞校為八年,其中包括演員實習和到法國青年芭蕾舞團實習各一年;馬賽舞校的時間最長,一共十一年,分四個階段,以及一年的實習。這些舞蹈高等學校的教學品質都非常高,因此享譽海內外。

舞蹈教育的雙軌制

在專業舞蹈高等教育之外,法國還有一條舞蹈教育之路,是透過各省、市的地方性音樂舞蹈學院或學校,在全國各地廣泛有序地從事舞蹈的普及工作。

這類院校將學生按年齡分為三個階段一七至九歲為「啟蒙階段」,每週上兩至 三次課,既普及最基本的舞蹈知識,又觀察孩子天資是否足夠;十至十二歲為「專 業分科階段」,每週上四次課,孩子可根據各自的條件和興趣,分別進入芭蕾、現 代舞和爵士舞三個專業,開始比較專業化的學習;十三歲至十五歲為「繼續提高階 段」,每週上課的次數更多。每個階段結束時,文化單位都會舉辦考試,並按成績 頒發金牌、鍍金銀牌、銀牌和銅牌四等。

在這種學習中,舞蹈天資較好、興趣濃厚的學生往往會選擇芭蕾和現代舞,而 選擇爵士舞的則大多是為了自娛目的,但每個人都能各得其所。第三個階段的優秀 生同時在普通學校正好國中畢業,有興趣繼續深造者則可報考位於巴黎和里昂的兩 家國立高等音樂舞蹈學院。這兩所學院提供芭蕾、現代舞和舞譜三個專業,經過三 年的系統學習,畢業生可從事表演、編導和記譜等專業工作。

此外,還有四至六歲和十八歲以上兩個年齡層的舞蹈教育體系,前者為學齡前的教學體系,後者中已進入專業圈,但願意深造芭蕾者可進阿爾薩斯省的墨魯斯國立舞蹈中心(Centre choregraphique national de Mulhouse),願意深造現代舞者則可入昂列國立當代舞中心(Centre national de danse contemporaine d'Angers)。而那些願意從事舞蹈理論、經營管理,或曾從事戲劇、音樂、美術、電影專業的十八歲以上人士,則可進入巴黎第八大學舞蹈系,攻讀學士、碩士、準博士和博士四級學位。

地處昂列的國立當代舞中心創辦於1978年,曾特邀美國現代舞大師埃爾文·尼古萊斯坐鎮,並擔任創始校長三年,是目前法國當代舞教學水準最高的教育機構。該校注重實用性,畢業生都能考入國內外的現、當代舞團,其中的佼佼者更不愁進不了有名的舞團。舞校每年均特邀國內外知名編導家,為學生教技術課、編排代表作、編新作品。學生來自國內外,外國學生的比例占25%左右,而歐洲經濟共同體的會員國公民,還能從當地政府領取一小筆工資。開設的課程既實用,又富於創造性:第一年主要是技術課和編舞工作坊,以及聲樂和器樂訓練、演出實踐等等,此外還有解剖學、舞蹈史、音樂理論等相關課程。第二年則偏重演出實習,學生們組成一個舞蹈團,在國內外巡迴,而外國學生的融入通常能為整個學習、創作、理解作品和現場表演過程,增添多種文化的新鮮氣息和活力。

總之,法國舞蹈教育概括為三大特點,而這些都是值得我們藉鑑的寶貴經驗:

- (一)透過上午學習文化課程,下午才上午舞蹈相關課程的方式,將普通中學教育的重要性落實,確保了舞蹈專業人才具有較高的文化水準,從而在日後改行時不至於陷入沒有出路的尷尬。
- (二)業餘與專業既分離、又接軌,使每個舞蹈愛好者和參與者都能各得其 所,顯而易見,在這種大量普及基礎上文化素質的提高,才是目光遠大、穩紮穩打 的上策。
 - (三)業餘考試由政府文化單位主導,確保規範化和權威化的健全發展。

五彩斑斕的民間歌舞

稱俄羅斯為能歌善舞的民族,實在是名副其實。說起它的歌舞,別說俄羅斯人,許多中國人也能如數家珍,比如莫伊塞耶夫民間舞蹈團(原蘇聯國立民間舞蹈團)、白橡樹舞蹈團、紅旗歌舞團、紅軍歌舞團等等;而說起芭蕾,世界各地的芭蕾迷們更熱血沸騰,首要的芭蕾舞團一定是大名鼎鼎的基洛夫芭蕾舞團和莫斯科大劇院芭蕾舞團,此外,莫斯科史丹尼斯·拉夫斯基(Constantin Stanislavsky)與聶米羅維奇·丹欽科(Nemirovich-Danchenko)音樂劇院芭蕾舞團(今天的莫斯科藝術劇院)、新西伯利亞芭蕾舞團,莫斯科古典芭蕾舞團、莫斯科城市芭蕾舞團、莫斯科克里姆林宮芭蕾舞團、妮娜·安娜尼亞斯維利(Nina Ananiashvili)掛帥的世界明星芭蕾舞團,乃至原屬前蘇聯的白俄羅斯芭蕾舞團,都是全球芭蕾迷們耳熟能詳的芭蕾舞團。

莫伊塞耶夫民間舞蹈團

莫伊塞耶夫民間舞蹈團的全稱是莫伊塞耶夫國家模範民間舞蹈團,原為蘇聯國立民間舞蹈團,1937年創辦於莫斯科。三十五位創始成員大多是全國業餘舞蹈團的

頂尖演員,每人均掌握了不同風格特點的民間舞,只有五、六個是畢業於芭蕾舞學校的專業演員,由於三十五人的平均年齡只有二十歲,因此具有極大的可塑性。他們聚集在芭蕾舞學校校長伊格爾·莫伊塞耶夫周圍,憧憬著自己即將到來的偉大的藝術使命,然而,由於專業化水準的迅速提高,首批舞者中的業餘演員無法適應,最後全部由舞蹈學校的優秀畢業生所取代。但是,他們在舞團成型期間帶進的淳樸民風,至今依然發揮著重大作用。

經過半年的準備,莫伊塞耶夫舞蹈團在莫斯科的洛林劇院進行首次公演,節目 包括前蘇聯境內的俄羅斯、烏克蘭、白俄羅斯、亞塞拜然和最北部的民間舞,令人 眼花繚亂、心醉神迷。於是,莫伊塞耶夫舞蹈團一炮而紅,從此走上成功之路。

六十多年來,該團始終以尊重的態度對待民間舞傳統,並根據舞臺創作的要求,提倡「創作經典性民間舞」的方法,使原有的民間舞無論在表演技巧,還是在藝術境界上,均達到最高的水準,因此贏得世界各國觀眾的歡呼聲。

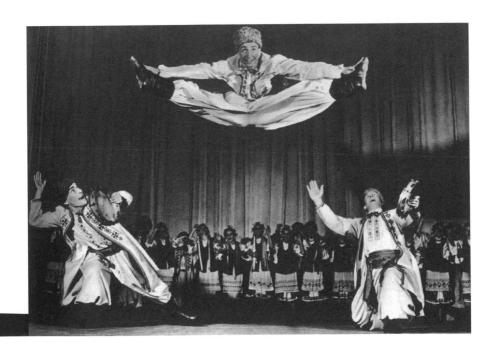

身為芭蕾出身的舞蹈家,莫伊塞耶夫深知它在肢體能力上的科學性和創作方法上的侷限性,因此要求自己的舞者都要接受嚴格的芭蕾訓練,然後透過融會貫通的創作,將民間舞的現實主義色彩融入其中,使芭蕾這種動作技巧,能夠放射出生命的光彩、散發出泥土的芳香。

六十多年來,該團先後表演過兩百多個不同民族的舞蹈,而代表作中既有各種創作舞,如《足球舞》、《遊擊隊員》、《馬鈴薯》、《傻瓜舞》、《林中空地》、《往日的畫卷》、《莫斯科郊外的詩篇》、《水兵組舞》、《兩個小夥子的角鬥》、《集體農莊的節日》等等,也有根據各民族的民間舞素材加工的舞蹈,如俄羅斯的《夏季》和《俄羅斯組舞》,白俄羅斯的《小尤拉》,烏克蘭的《戈派克舞》和《春節》,烏茲別克的《詼諧盤子舞》,塔吉克的《刀舞》,芬蘭的《波利卡舞》,以及五彩斑斕的《茨岡舞》、《卡爾梅克舞》、《摩爾達維亞組舞》、《巴什基爾舞》、《喀山韃靼人舞》等等。他們每到一個國家,都能惟妙惟肖地表演一兩個該國的民間舞,如朝鮮的《扇舞》,中國的《大鼓舞》、《紅綢舞》、《荷花舞》、《採茶撲蝶舞》,甚至中國戲曲名段《三岔口》,令各國觀眾歎為觀止。

伊戈爾·莫伊塞耶夫於1906年1月21日出生在基輔。七歲前,他一直跟父母生活在巴黎,父親是律師,而母親則為巴黎的夏特萊劇院縫製演出服裝,使得童年時代的莫伊塞耶夫耳濡目染,有機會出入劇場圈。八歲那年,他回到烏克蘭,跟兩位當老師的姑媽一起生活,十歲則返回莫斯科,再次跟父母生活。後來,他進了大學預科,各門成績中,繪畫、寫作和體育都是優秀。然而,一場莫斯科大劇院芭蕾舞團的演出,吸引他走進了舞蹈圈。

莫斯科大劇院附屬舞蹈學校的校長維拉·莫斯洛娃,隨即就發現他出類拔萃的 舞蹈天賦,並全力支持他只用六個月的業餘時間,便完成了三年的專業課程。十四 歲那年,校長允許他插班,並推薦給該校高年級的教師和編導們,號稱「這是我最 優秀的學生」。不滿十八歲,莫伊塞耶夫便以優異的成績畢業;進大劇院芭蕾舞團 不久,他便被晉升為主要演員,十五的年時間裡,在許多新創作的作品中扮演男主 角,如《西奧林達》中的拉烏爾、《紅罌粟花》中的費尼克斯、《美男子約瑟夫》 中的約瑟夫等,此外,他還主演過不少古典芭蕾舞劇。 不過,他發現自己的真正興趣還是編舞,因為編舞才有機會表達自己的藝術理念,並跟那些前衛派的藝術家們一起,與只懂死守古典芭蕾的老古板一較高下。為了證明自己的改革觀念,1930年他創作了現實題材的舞劇《足球場上》,深具獨創性的編舞和令人眼花撩亂的舞臺設計,以及詼諧幽默的藝術感覺,使得古典芭蕾舞界的保守人士也不得不大加讚賞。

1936年,他出任莫斯科民間藝術劇院的創作部主任,並兼任附屬舞蹈學校的校長,前蘇聯的第一個民間舞蹈團也從此誕生。1955年該團被授予「蘇聯國立舞蹈團」的稱號,並開始赴世界各國巡演,這個「典範」作用刺激了許多國家的政府和舞蹈家,按照相同的模式建立起各自的民間舞蹈團。1958年,他為莫斯科大劇院芭蕾舞團創作了大型芭蕾舞劇《斯巴達克》,1967年又創辦一個青年芭蕾舞團,後來改名為古典芭蕾舞團。

白橡樹舞蹈團

白橡舞蹈團的全稱是俄羅斯國立白樺樹模範舞蹈團,自1948年創辦以來,五十年歷久不衰、成就斐然。從不以排山倒海、火爆熱烈的狂歌勁舞來取勝,而是以小橋流水般輕巧柔曼妙的舞步緩緩地澆灌、滋潤著各國觀眾的心田。它的所向披靡,來自對俄羅斯民族性格的深入發掘,展現出俄羅斯民族敏感細膩的另一面。

五十年來,白橡舞蹈團的開場節目始終都是它的主題舞蹈《白橡樹》,十六位身著紅色連身長裙的少女緩緩登臺,她們手持白樺樹枝,彷彿在春風下翩翩舞來。這個舞蹈論舞步,可謂簡單到了極至,只有一種「飄然而至」的舞步從頭貫穿到尾,卻從不讓人感到單調。令人叫絕的是,走遍世界各地,各種種族、膚色、語言、文化、信仰的觀眾都無一例外,在少女們「飄」完「見面禮」似的第二圈時,便發出心悅誠服、整齊規則的熱烈掌聲。究其原因,「柔能克剛」、「鮮明對比」是不能忽視的觀眾心理,更是不能忘卻的藝術定律。至於,評論家的豐富想像和妙筆生花,就更能提供人們詩情畫意般的美學享受了:「她們飄然而舞,把我們帶進一望無際、廣袤無垠的俄羅斯田野,彷彿使人坐上了飛快行駛的列車,遠方一片片的白橡樹林,迎面而來,又迅速離去。她們的舞蹈,又彷彿使我們看到了在明媚的

陽光下,一片茂密的白橡樹林在微風吹拂中,伸展著她們的腰肢;鳥語、花香、樹林深處,蕩漾著無限深情的民歌舞曲……,一一地向我們飄來。擬人化的白橡樹,表現的是大自然的景物,同時也是俄羅斯婦女的象徵,從她們的舞蹈姿態造型中,從不斷流動的舞蹈隊形畫面中,所展現出的挺拔、端莊、秀麗、高潔,正是俄羅斯婦女性格和精神風貌的典型概括。」

中國前輩舞評家隆蔭培一連三次用了「飄」字,為我們抓住了《白橡樹》輪舞,以及白橡樹舞團的整體動感和神韻!不過,白橡樹的「飄」,只是在大地上輕輕吹拂的塵世之風,更像中國戲曲的絕活兒「水上漂」,絕不是古典芭蕾那種「直上九宵」的仙界之風,因此,舞者的雙腳從未離開過生養她們的土地。「飄然而至」這種韻律,也貫穿在白橡樹舞團的其他代表性作品之中一《天鵝》、《小鏈子》、《白橡樹圓舞曲》、《項鏈》等等,無一例外。

白橡樹的成就得歸功於俄羅斯民間歌舞傳統的博大精深,更多虧了創始團長娜捷日金娜(1908—1979年)的智慧和努力。她當年為白橡樹制定的建團宗旨,至今依然令人亢奮:「舞蹈家必須熱愛人民;他們不是用普通人的眼光去看民間舞,而是以詩人般的眼光去看民間舞。」「想在舞臺上表現舞蹈,就應該將它提升,使它富有詩意,並且在規模上加以擴大。所有最動人的、鮮明的、優美的動作,都應該是精選出來的,並把它們匯成一個完整的、具有邏輯的、富有崇高思想的作品。」

娜捷日金娜的接班人,是小白樺的新任團長科利佐娃,她曾在白橡樹擔任主要 舞者多年,尤其擅長表演白橡樹的代表性舞蹈一輪舞。她不僅精心維護老師創立的 白橡樹傳統,更按照老師當年為白橡樹制定的「詩化」宗旨,創作優秀的新舞,如 輪舞《揚起手巾》、獨舞《回憶》等等,使白橡樹能夠永保青春。

紅旗歌舞團

紅旗歌舞團的全稱為俄羅斯軍隊亞歷山大紅旗歌舞團,紅旗歌舞團歷史悠久, 早在1935年便獲得「革命紅旗」的稱號和紅星勳章,1937年開始風靡國際舞臺, 1949年榮獲紅旗勳章,並在巴黎世界博覽會上因表演出色而獲「格蘭布里」最高 獎。該團的唱片曾在法國、荷蘭締造最高記錄,並獲「金唱片獎」。在紐約演出 時,市長還將紐約市的金鑰匙相贈。

紅旗歌舞團既是一個戰鬥的團體,又是一個藝術的團體,幾十年來始終因藝術 的魅力而所向披靡、戰無不勝,將優秀的俄羅斯歌舞藝術散播到世界各地。

歌舞團由前蘇聯國歌的作曲家、天才的指揮家和莫斯科音樂學院教授亞歷山 大·瓦西里耶維奇·亞歷山大羅夫創建,並出任第一任藝術總監,歌舞團即以他的 名字命名。目前,該團實行團長與藝術總監分工制,團長是指揮家德米特里·瓦西 里耶維奇·薩莫夫上校,而藝術總監則是歌舞團的指揮家、俄羅斯功勳演員維克 多·阿列克謝耶維奇·費德羅夫。

該團包括四個部分—五名男聲獨唱演員、男聲合唱團、舞蹈團和樂隊。舞蹈團的導演兼編舞是庫里科夫,他精心保留紅旗歌舞團多年來的優秀舞蹈節目,如《水兵舞》、《哥薩克騎兵舞》、《節日進行曲》、《邀舞》、《什錦盒》等,這些節目經過俄羅斯人民藝術家阿·赫梅爾尼斯基和演員維爾斯科伊的改編,重新煥發出奪目的光彩,確保舞者們能夠不易厭倦,而觀眾們則能夠百看不厭。既然身為俄羅斯的部隊歌舞團,俄羅斯民族的民間舞蹈當然也是他們得心應手的節目。

到目前為止,該團已先後上演過兩千多個節目,其中包括衛國戰爭時期的歌曲、 民間歌曲、民間舞蹈、士兵舞蹈,以及俄羅斯古典音樂作品和外國作曲家的作品。為 了跟上時代,滿足俄羅斯軍人和廣大觀眾的審美需要,該團自1996年開始與芬蘭的 「列寧格勒牧馬人」搖滾樂團合作,為演出劇碼增添了一批優秀的流行音樂作品。

紅軍歌舞團

紅軍歌舞團也是享譽世界的俄羅斯優秀表演藝術團體之一,有八十人的陣容, 載歌載舞的形式,令各國觀眾不由自主地捲入節日的氣氛之中。該團所到之處也是 佳評如潮,而評論文章大多使用「最為豐富多樣的節目」、「震撼人心的演出」這 類醒目的標題。

它的前身是前蘇聯內務部的內衛部隊歌舞團,建團十五年來,該團在藝術總監兼總指揮維克多·葉利謝耶夫的領導下,不斷增添、更新演出的內容和形式,刻意追求載歌載舞的動態表現,使部隊歌舞常有變化,不僅完成了「為兵服務」的宗旨,而且

256/第十一章 俄羅斯舞蹈

總能使得各個階層和年齡的民眾百看不厭一舞臺上歌聲連綿、舞影翩躚,雍容典雅中跳躍著歡快活潑,莊嚴肅穆中貫穿著輕鬆幽默;而舞臺下則歡聲雷動、笑口常開,藝術享受中交織著心靈淨化,審美陶治中伴隨著輕鬆休閒。

紅軍歌舞團的整場晚會中,合唱和樂隊自始至終從不下臺,是獨具的特色之一,充分體現出歌、樂、舞本為一家的特點。合唱隊員們除了擁有整齊的個人演唱技巧,並能彼此配合默契之外,還經常帶有帶動唱的活潑特色,為整個演出增添活力。樂隊的配置具有典型的俄羅斯特色,尤其是手風琴和鈴鼓的出色演奏,為聲樂和舞蹈增添了動感。

獨唱、對唱和重唱,是整場晚會的重頭戲,數量最大、曲目最多,不僅有大量的俄羅斯民歌,還有不少著名的歌劇曲段和外國名曲;演唱者則大多都是功勳演員,因此,儘管論音色、音質、音域和台風,每個人各有千秋,但演唱的水準卻都是上乘,表現出「學院派」訓練的科學性,以及各位歌唱家們的紮實功底和藝術造詣。

晚會的另一特色是,在舞蹈節目中,不僅有風格純正、典雅亮麗、火爆熱烈、 技巧過人的俄羅斯民間舞一《節日環舞》、《哥薩克士兵們不相信眼淚》、《籬笆 旁》、《俄羅斯集市》、《讓我們跳起來》以及創作的《軍民勝利舞》等等,還有 許多外國舞蹈一歡騰雀躍的烏克蘭舞、狂放不羈的吉普賽舞、風靡全球的法國康康

舞、美國爵士舞和踢踏舞等等,足以使不同品味的觀眾得到充分的滿足,不禁令人 讚歎紅軍歌舞團的舞者,完成各種高難度的翻、轉、跳、爵士、踢踏技巧的能力之 強,以及把握和展示各種不同舞蹈風格的本事之高。

俄羅斯芭蕾縱橫說

西方芭蕾萌芽於義大利,成型於法國,在俄羅斯達到了登峰造極的境界一不 僅向全世界隆重推出了「俄羅斯樂聖」一彼得·伊里奇·柴科夫斯基(Pyotr Ilyich Tchailkovsky)的三大芭蕾舞劇《天鵝湖》、《睡美人》和《胡桃鉗》,以及「古典芭 蕾之父」馬里厄斯·佩提帕的其他幾部代表作《唐吉訶德》和《舞姬》,創建了「古 典芭蕾」這個整部芭蕾發展史上的鼎盛時期,還奇蹟般地孕育了「俄羅斯古典芭蕾 之父」列夫·伊凡諾夫、「芭蕾史上最傑出的管理家和經紀人」瑟吉·迪亞吉列夫 (Sergei Diaghilev)、「現代芭蕾之父」米歇爾·佛金(Michel Fokine)、「交響芭蕾 大師」喬治·巴蘭欽、「戲劇芭蕾大師」尤里·格里戈洛維奇,「二十世紀最偉大的 芭蕾女演員」一馬蒂爾達·切辛斯卡婭(Matilda Kshesinskaya)、安娜·巴芙洛娃、 瑪林娜·瑟墨諾娃(Marina Semennova)、卡琳娜·烏蘭諾娃、娜塔麗婭·杜丁斯卡 雅(Natalia Dudinskaya)、瑪雅·普列謝茲卡婭(Maya Mikhailovna Plisetskaya)、 葉卡捷琳娜·馬克西莫娃 (Yekaterina Maximova)、娜塔麗婭·瑪卡洛娃 (Natalia Makarova)、娜塔麗婭·貝斯梅特諾娃(Natalia Bessmertnova)、卡琳娜·梅森瑟娃 (Galina Mezentseva)、妮娜·安娜尼亞斯維利,「二十世紀最偉大的芭蕾男演員」— 瓦斯拉夫·尼金斯基、康斯坦丁·瑟吉耶夫(Constantin Sergeyev)、魯道夫·紐瑞耶 夫、尤里·索羅維耶夫、瓦迪米·瓦西列夫(Vladimir Vasiliev)、米凱爾·巴瑞新尼 可夫、亞歷山大·戈杜諾夫(Alexander Glazunov)、康斯坦丁·札克林斯基、艾列

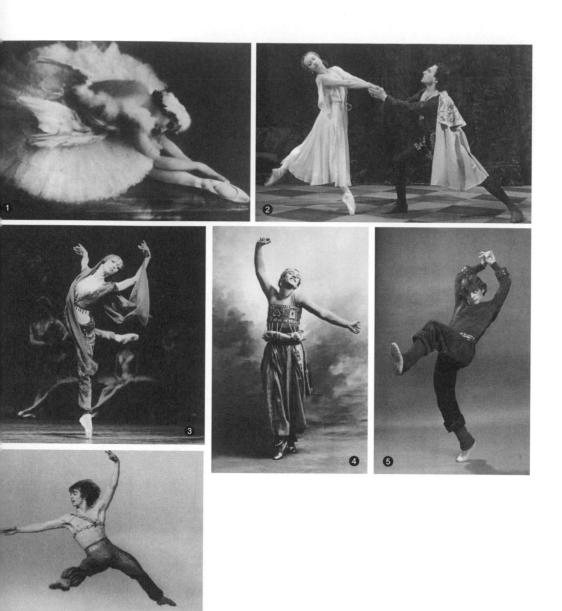

克·穆哈默德(Irek Mukhamedov)、安德里斯·利耶帕(Andris Lipa)、法魯克·魯齊馬托夫、瓦迪米·馬拉霍夫(Vladimir Malakhov);俄羅斯芭蕾透過迪亞吉列夫俄羅斯芭蕾舞團在二十世紀初反攻巴黎,開創了「現代芭蕾」的巨大衝擊力和感染力,征服了整個歐洲,甚至讓學芭蕾的歐洲少女造成這樣的幻覺:彷彿只有在自己名字後面加上個俄羅斯味道的「娃」或是「婭」,才能找到俄羅斯芭蕾的感覺;與此同時,舉足輕重的「雙人舞」ABA模式形成,「性格舞」樣式也固定。

總而言之,俄羅斯不僅是「古典芭蕾」的搖籃,也是「現代芭蕾」的母體。如 今享譽世界的「六大一流古典芭蕾舞團」中,有兩個出自俄羅斯:聖彼德堡的基洛 夫芭蕾舞團和草斯科的大劇院芭蕾舞團。

瑟吉・迪亞吉列夫

1872年3月17日出生於俄國諾夫哥羅德省的一個貴族家庭,卒於義大利的威尼斯。1890年,中學畢業後前往聖彼德堡攻讀法律,但很快就以卓越的組織能力和敏捷的思考能力贏得藝術界朋友們的信任,並於1899年主辦了改革進取的專業刊物《藝術世界》,同年被任命為馬林斯基劇院的藝術顧問,負責劇院年鑑的出版和《薩德科》、《希爾維婭》兩部舞劇的上演。1901年他辭職,並於1904年停辦年鑑之後,在聖彼德堡與巴黎間的交流性美術展覽上,全力以赴並大獲成功,進而在1909年向巴黎介紹俄羅斯芭蕾的輝煌成就。

- 「三娃」之――安娜・巴芙洛娃表演的《垂死的天鵝》。編導:米歇爾・佛金(俄國)。
- ② 三娃之二──卡琳娜·烏蘭諾娃在現代芭蕾舞劇《羅密歐與茱麗葉》中表演的雙人舞。男舞伴:尤里·日丹諾夫。編導:利奧尼德·拉夫羅夫斯基(前蘇聯)。照片提供:海倫·阿特拉斯資料館。
- ③ 三娃之三——娜塔麗婭·瑪卡洛娃表演的古典芭蕾舞劇《舞姫》。編導:馬里厄斯·佩提帕(法國)。攝影:瑪莎·斯沃普(美國)。
- 「三夫」之一──瓦斯拉夫・尼金斯基表演的現代芭蕾舞劇《天方夜譚》。編導:米歇爾・佛金(俄國)。照片提供:紐約公共圖書館舞蹈資料館。
- ⑤ 「三夫」之二──魯道夫・紐瑞耶夫表演的浪漫芭蕾舞劇《海盜》。重編:馬里厄斯・佩提帕(法國)。照片提供:紐約公共圖書館舞蹈資料館。
- ⑤ 「三夫」之三──米凱爾・巴瑞辛尼可夫表演的現代爵士芭蕾《橫衝直撞》。編導:崔拉·莎普(美國)。攝影:瑪莎·斯沃普(美國)。

現代芭蕾的奠基人一俄羅斯芭蕾經紀人瑟吉・迪亞吉列夫。

為了這次遠征,他聘用了瓦斯拉夫·尼金斯基、安娜·巴芙洛娃、米歇爾·佛金等,這一批聖彼德堡和莫斯科的芭蕾表演明星和編導新秀,創建了迪亞吉列夫俄羅斯芭蕾舞團,如願以償地在巴黎的演出中引起世界性轟動,宣告了「現代芭蕾」新紀元到來。此後,他率該團走遍了西方許多國家的大舞臺,直至1929年逝世。

迪亞吉列夫對於世界芭蕾史的卓越貢獻在於,他將爐火純青的俄羅斯芭蕾作為養分,及時注入奄奄一息的歐洲芭蕾;他以對藝術新秀的關愛、高貴優雅的藝術品位,極度敏銳的時代感覺,以及將不同天才的不同興趣交融為一體的才能,使《仙女》、《火鳥》、《玫瑰花魂》、《彼得洛希卡》、《炫耀》、《牧神的午後》、《春之祭》等現代芭蕾經典應運而生,並大大地影響了當時的歐美舞蹈乃至整個藝術界。也正是因為他,芭蕾才又再一次恢復了自身的藝術完整性和至高無上的尊嚴。他不僅與巴布羅·畢卡索(Pablo Picasso)、萊昂·巴克斯特(Leon Bakst)這樣的美術大師合作,還率先啟用了伊戈爾·史特拉汶斯基及其作品,成為二十世紀一〇至二〇年代各種重要藝術潮流和發展的集大成者。

1968年,英國廣播公司播放了他的兩集電視專題。1989年,俄美兩國藝術及 舞蹈界舉辦一個大型的《迪亞吉列夫紀念回顧展》,同時,英國芭蕾評論家和史學 家理查·巴克爾出版了《迪亞吉列夫評傳》,美國舞蹈評論家和史學家林恩·加拉 弗拉則出版了《迪亞吉列夫的俄羅斯芭蕾舞團》和《俄羅斯芭蕾舞團與它的世界》 兩部史書,而關於迪亞吉列夫的論文更是數不勝數,足以表明迪亞吉列夫及其領導 藝術,對於今人而言依然具有舉足輕重的影響和作用。

基洛夫芭蕾舞團

相較之下,基洛夫芭蕾舞團雖與莫斯科大劇院芭蕾舞團同屬世界「六大一流古典芭蕾舞團」之列,但卻是俄羅斯芭蕾舞學派的真正發源地,更是二十世紀各國芭蕾的傳播站,迄今已有兩百多年的悠久歷史。

基洛夫芭蕾舞團的起源可追溯到1738年,由法國芭蕾大師尚·巴蒂斯特·呂利(Jean-Baptist Lully)授命,為沙皇宮廷僕人們的子弟所創建的聖彼德堡帝國芭蕾舞學校,甚至它的前身一由里納爾蒂·佛薩諾為俄國貴族的女兒們建立的舞蹈學校。兩百六十多年來,該團不僅重新編排了法國「早期芭蕾」大師狄德羅、諾維爾的代表作,以及法國「浪漫芭蕾」大師聖·萊昂(Saint-Leon)的代表作,首創俄羅斯「古典芭蕾」這個芭蕾史上的鼎盛時期,還為莫斯科大劇院芭蕾舞團培養許多卓越的人才。

基洛夫芭蕾舞團是基洛夫大劇院芭蕾舞團的簡稱,在不同的歷史時期,它曾 先後使用過帝國劇院芭蕾舞團(簡稱帝國芭蕾舞團)、聖彼德堡大劇院芭蕾舞團 (簡稱聖彼德堡芭蕾舞團)、國立馬林斯基大劇院芭蕾舞團(簡稱馬林斯基芭蕾舞團)、國家模範歌劇舞劇院芭蕾舞團等四個不同的名稱。與莫斯科大劇院芭蕾舞團、紐約市芭蕾舞團、美國芭蕾舞劇院、英國皇家芭蕾舞團這四個「世界一流」的 芭蕾舞團不同,基洛夫芭蕾舞團始終保持了由法國皇家舞蹈學院(即後世的巴黎歌劇院芭蕾舞團)所創立的「學院派芭蕾」的純正風格,其中包括對腿部、手臂、脖子和頭部的協調使用,尤其高度重視的手臂線條美感。

二十世紀五〇年代以來,康斯坦丁·瑟吉耶夫、伊戈爾·別爾斯基先後出任該團的藝術總監,但由於當時處在冷戰白熱化的政治氣候之下,封閉的思維模式和單調的劇碼,致使舞團人心渙散,保留劇目陳舊不堪,演出品質粗製濫造,原作規模隨意更改,原有古典風格瀕臨失傳的邊緣,造成魯道夫·紐瑞耶夫、娜塔麗婭·瑪卡洛娃、米凱爾·巴瑞辛尼可夫這三位世界級芭蕾巨星滯留西方不歸的惡果,因此受到文化部的嚴重關切。1977年以來,該團由新一代編導家奧列格·維諾格拉多夫(Oleg Vinogradov)接管。

奧列格·維諾格拉多夫

1937年8月1日出生於列寧格勒,1958年自列寧格勒舞蹈學校畢業後,加入新西伯利亞芭蕾舞團擔任演員,但很快便開始為劇院的歌劇編舞,並在編導大師古雪夫的悉心教導下走上編導之路:剛開始重新編排了《天鵝湖》一幕中的「華爾滋」和《七美人》中的第三場,繼而創作了《灰姑娘》和《羅密歐與茱麗葉》兩部大型舞劇,接著又編導了《阿塞爾》、《格里揚卡》、《二》、《關不住的女兒》、《寶塔王子》、《雅洛斯拉芙娜》等舞劇,成績卓然,引人注目。1972年調回列寧格勒,出任小劇院芭蕾舞團的首席編導家;1977年出任基洛夫芭蕾舞團的團長,直至1998年退休。之後,他應邀出任韓國環球芭蕾舞團的藝術總監,開始重新編排基洛夫的經典芭蕾舞劇,在新的環境條件下,將俄羅斯古典芭蕾的優秀傳統發揚光大。

作為編導家,他在任期間,新創作了《欽差大臣》、《圓山仙女》、《輕騎兵之歌》、《虎皮騎士》、《戰艦波將金號》等大型舞劇,以及新版《彼得洛希之歌》、《巴伯的慢板》等中小型芭蕾,為前蘇聯及俄羅斯芭蕾注入了大量的新氣象。

身為團長,他更是功不可沒,主要表現在三個方面:一是盡可能完整地恢復和保持基洛夫芭蕾舞團這個「古典芭蕾博物館」的純正,以確保其在世界舞蹈圈的立身之本;二是對兩百名舞者的過於龐大隊伍進行體制改革:無法登臺的舞者退休,當紅舞者實行流動的管理體制,允許甚至支援他們到海外擔任簽約舞者,以便透過他們,即時帶回歐美最新的舞蹈觀念、方法和技術,並瞭解歐美的優秀新劇碼;三是積極引進丹麥、美國、法國等不同時期、不同流派的代表作,有效地增強了舞團的凝聚力。

莫斯科大劇院芭蕾舞團

莫斯科大劇院芭蕾舞團的歷史淵源公認在1776年,但芭蕾教學在莫斯科孤兒院開設則始於1773年,比聖彼德堡晚三十多年。十月革命以來,莫斯科大劇院芭蕾舞團開始朝現實主義題材的「戲劇芭蕾」方向發展,羅斯季斯拉夫·扎哈洛夫(1907~1984)、利奧尼德·拉夫羅夫斯基(Leonid Lavrovsky,1905~1967)、尤里·格里戈洛維奇等編導大師脫穎而出,推出了蘇維埃政權之下的第一部新編芭蕾舞劇一中蘇友好和革命題材的《紅罌粟花》(1927)、第一部普羅高菲夫(Serge Prokofiev)的《羅

坐鎮莫斯科大劇院芭蕾舞團三十餘年的團長兼首席編導大師尤 里·格里戈洛維奇。

攝影:伊萬·頓涅夫。(前蘇聯)。

密歐與茱麗葉》(1940),以及哈恰圖良(Aarm Khachaturian)的《斯巴達克》(1968),並有意識地脫離巴黎歌劇院芭蕾舞團、基洛夫芭蕾舞團的精美靈巧舞風,往剽悍粗獷的方向發展,登峰造極時期幾乎可說是格里戈洛維奇時代,三十年時間中除重編了經典芭蕾舞劇《睡美人》、《胡桃鉗》、《天鵝湖》和《羅密歐與茱麗葉》外,還

先後創作了《寶石花》、《愛情的傳說》、《斯巴達克》、《魔鬼伊萬》和《安加拉》 等現代芭蕾舞劇,為前蘇聯的芭蕾舞史增添了光彩奪目的一頁。

尤里・格里戈洛維奇

1927年1月2日出生於列寧格勒,1946年從列寧格勒舞蹈學校畢業後,加入基洛夫芭蕾舞團,先後在許多芭蕾舞劇中擔任重要角色。為附屬舞校編導了許多小型作品後,於1957年創作了大型芭蕾舞劇《寶石花》,1959年為莫斯科大劇院芭蕾舞團排演了這部成功之作。1961年,為基洛夫芭蕾舞團創作了《愛情的傳說》,繼而被任命為該團的芭蕾大師。1964年,調入莫斯科大劇院芭蕾舞團,任團長和首席編導三十餘年,先後重編或新編了大型芭蕾舞劇《睡美人》、《胡桃鉗》、《斯巴達克》、《天鵝湖》、《伊凡雷帝》、《安加拉》、《羅密歐與茱麗葉》,其中的《斯巴達克》為世界芭蕾舞壇重振雄風,成為二十世紀最重要的芭蕾經典舞劇之一,並成為澳洲芭蕾舞團等不少舞團的重要演出劇碼。

格里戈洛維奇既是一位才華橫溢的古典舞蹈家,又是一位精明強悍的管理者,他不僅使莫斯科大劇院芭蕾舞團在原有的雄風上,增添了幾分典雅和細膩,得以在世界芭壇上叱吒風雲三十餘年。1966年,榮獲「人民藝術家」稱號,1970年

榮獲「列寧獎金」,並長期出任聯合國教科文組織屬下國際戲劇協會舞蹈委員會主席,以及莫斯科國際芭蕾舞比賽評委會主席等要職。1995年,從莫斯科大劇院芭蕾舞團團長和首席編導的要職上退休,開始前往西方各國,重新編排自己的代表作。2001年,應邀重返莫斯科大劇院,重新編排並公演自己版本的《天鵝湖》,博得全場觀眾經久不息的掌聲和歡呼聲。

瓦迪米・瓦西列夫

瓦西列夫曾是莫斯科大劇院的經理和藝術總監,原大劇院芭蕾舞團的明星表演家。按照西方的傳統,芭蕾向來都是寄居於歌劇院,而整個(歌)劇院的領導者從來都是音樂家出身,因此,在瓦西列夫之前,還不曾有哪位芭蕾舞蹈家擔負起整個劇院的重任,即使是曾為瓦西列夫創作過《斯巴達克》等驚世駭俗之作的格里戈洛維奇,在連續出任大劇院芭蕾舞團團長和首席編導家長達三十餘載,並成為叱吒風雲的世界級大師期間,也不曾跟整個劇院的頭把交椅有過任何緣分!因此,瓦西列夫的高就,在整部芭蕾史上都稱得上是個奇蹟。

瓦迪米·瓦西列夫1940年4月18日出生於莫斯科,與烏蘭諾娃、格里戈諾維奇等俄羅斯芭蕾大師崛起於聖彼得堡的基洛夫芭蕾舞校和舞團不同,瓦西列夫是個道地的莫斯科人一從開始學舞到舞台上的演出,都是受到莫斯科的滋養。1958年他畢業於莫斯科舞蹈學校後,便加入大劇院芭蕾舞團,出任獨舞演員不久,便跟他的芭蕾明星夫人葉卡捷琳娜·馬克西莫娃一起風靡於世界各大舞臺,其「無法動搖的英雄主義和樂觀主義、出類拔萃的高難度技術和無法抵抗的動作力度」(西方芭蕾權威評論家和史學家、德國人霍斯特·科格勒如是說)使他所向披靡。

瓦西列夫先後參與創作並領銜主演的大型芭蕾舞劇,包括亞歷山大·拉敦斯基的新版《神駝馬》、塔拉索娃和拉保利的《森林之歌》、利奧尼德·拉夫羅夫斯基的《生命中的幾頁》、凱西揚·格列佐夫斯基(Kasyan Goleizovsky)的《雷利與梅姬南》、尤里·格里戈洛維奇的《胡桃鉗》、《斯巴達克》、《睡美人》、《伊凡雷帝》、《安加拉》。卓越的表演生涯中,不僅好評如潮,而且獲獎頻頻,比如1964年,年僅二十四歲的他,便在首屆瓦爾納國際芭蕾大賽上榮獲迄今為止的

唯一一塊優於金獎的大獎獎牌。這個傲人的成績非同小可,因為地處保加利亞,創辦於1964年的瓦爾納芭蕾大賽,歷來均雲集東西方青少年芭蕾精英前去一較高下,即使在「冷戰」的白熱化時期也不例外。評委會主席曾由俄羅斯芭蕾表演大師烏蘭諾娃擔任過多年,而評委中還有國際舞壇上的其他傳奇人物,如古巴芭蕾表演大師艾莉西亞·阿隆索(Alicia Alonso),這個比賽被國際舞蹈界譽為「芭蕾的奧林匹克」。因此,可以說,拿到了「瓦爾納」的這塊金牌,就等於拿到了世界各大芭蕾舞團台柱的合約。不過,瓦西列夫對俄羅斯芭蕾自身的優勢瞭若指掌,他一直留在莫斯科大劇院芭蕾舞團擔任男主演,而由他創作的大量角色則成為現代芭蕾史上的典範之作。此外,他幾乎囊括了世界各地的芭蕾殊榮:「尼金斯基獎」(1964年,波蘭)、「佩提帕獎」(1972年,巴黎)、「迪亞吉列夫獎」(1990年,彼爾姆)、「畢卡索獎」(1991年,聯合國教科文組織)、「馬辛獎」(1986年、1994年,義大利)等等。

瓦西列夫不愧是一位全身心投入芭蕾事業的舞蹈藝術家。他早在熠熠生輝的明星生涯中,便開始嘗試編導,陸續創作過大型芭蕾舞劇《伊卡洛斯》、《馬克白》,以及《這迷惑的聲音》、《羅密歐與茱麗葉》、《我想跳舞》、《生命中的幾頁》、《阿紐塔》、《灰姑娘》、《唐吉訶德》、《吉賽爾》等等,此外,他還主演過芭蕾影片《神駝馬》、《成功的祕密》,電視劇《雙人舞》;導演過影片《路邊屋》、《單腿急轉》、《寫給魔鬼的新約書》,以及宗教彌撒劇《啊,莫札特,莫札特!》;編劇並導演過實驗劇《雅歌》和《牧師與他那笨蛋雇工的故事》,並為歌劇和話劇編舞。

告別舞臺表演生涯之際,他主動前往莫斯科舞臺藝術學院芭蕾編導專業深造,畢業後從事教學,並在1986年成為學院教授。1995年俄羅斯科學委員會授予他莫斯科國立羅蒙諾索夫大學(Lomonosov Moscow State University)榮譽教授的稱號。作為著名芭蕾專家,他擔任過俄羅斯戲劇家協會的領導工作,並出任俄羅斯彼爾姆(Perm)「阿拉貝斯克」國際芭蕾大賽評委會主席,法國巴黎國際芭蕾大賽、美國傑克森國際芭蕾大賽,以及俄羅斯獨立獎金「凱旋」藝術創作大賽的評審。他經常組織慈善演出和藝術節。擔任莫斯科大劇院的經理和藝術總監期間,他透過提高創

作品質,以及為穆索斯基(Modest Mussorgsky)的歌劇《霍宛斯基黨人之亂》編排舞蹈,重新編排威爾第的歌劇《茶花女》、柴科夫斯基的芭蕾舞劇《天鵝湖》、亞當的芭蕾舞劇《吉賽爾》,紀念著名英籍俄羅斯鋼琴大師莫伊謝耶維奇和美籍希臘女高音歌唱家卡拉斯的兩台大型晚會等一系列活動,對振興大劇院的活力卓有成效,逐漸成為眾人讚譽的藝術管理家。

妮娜・安娜尼亞斯維利

1964年3月19日出生於前蘇聯的提比里西(Tbilisi),十歲便獲得花式滑冰冠軍的殊榮。在家鄉的喬治亞舞校(Georgian State Choreographic School)啟蒙後不久,考入莫斯科大劇院芭蕾舞學校,在名師塔麗婭·佐洛托娃(Natalia Viktorovna Zolotova)門下深造。出眾的天賦與名師的指點,加上莫斯科濃郁的藝術氛圍,使得她大器早成:自十七歲開始,便在短短的六年間,一口氣摘取了四項世界芭蕾頂尖級大賽的桂冠,成為史無前例的「四連冠」得主先後奪得瓦爾納大賽少年組金獎、莫斯科大賽少年組大獎(優於金獎)和成年組金獎、傑克森大賽成年組大獎,顯示出令其他選手望塵莫及的實力。這樣的出類拔萃,早在她十八歲那年便已得到充分的證明:首次隨莫斯科大劇院出訪德國漢堡之際,她一人主演的白天鵝和黑天鵝便博得了觀眾長達三十分鐘的掌聲。

自此,安娜尼亞斯維利在莫斯科大劇院芭蕾舞團這個「世界六大一流芭蕾舞團之一」的芭蕾聖地,鞏固了領銜女主角的寶座,並因此得到享譽國際的芭蕾表演家和教育家萊莎·斯特魯奇科娃和瑪林娜·瑟墨諾娃的親傳。前者為她注入了蘇維埃芭蕾特有的磅礴氣勢和戲劇感染力,而後者則為她奠定俄羅斯芭蕾的精緻完美與深厚根基,進而使她成為罕見的集大成之人。

規格細膩的古典風範、完滿圓熟的舞臺風度、優美動人的女性風采、大方氣派的 舞臺風韻、易如反掌的高難技巧、乾淨俐落的動作處理、充滿張力的戲劇天賦和滾瓜 爛熟的整套劇碼,這一切都使她成為當今世界舞臺上對古典芭蕾最具權威的新一代 闡釋者,更讓她先後與歐美各大芭蕾舞團簽約,穿梭於世界各大芭蕾舞台之間,不僅 開闊視野、加深修養,而且增進友誼、拓寬閱歷,促使自己的表演日臻完美。

素以苛刻聞名於世的英國舞評家認為:「一言以蔽之,她燦爛奪目」,而

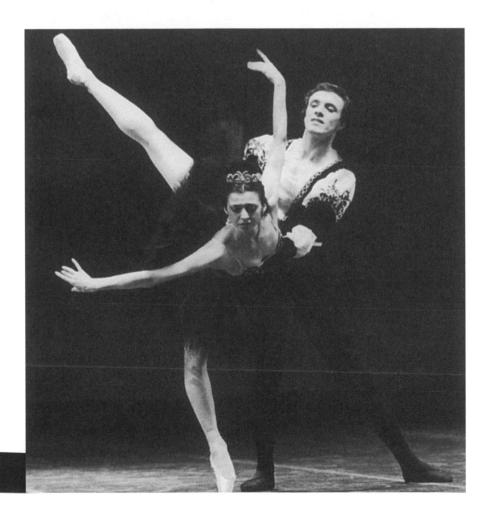

《紐約時報》權威舞評家安娜·吉辛珂芙則將她譽為「古典芭蕾毋庸置疑的超級明星」。二十世紀九〇年代以來,她在美國先後錄製五部芭蕾舞劇經典作,並在全世界發行,成為弘揚俄羅斯古典芭蕾優秀傳統的當代功臣。卓越的成就為她贏得了「俄羅斯人民演員」、「喬治亞人民演員」的光榮稱號,以及「俄羅斯國家勝利獎章」和「喬治亞國家獎章」等殊榮。據悉,她是榮獲後者的第一位芭蕾明星。

安娜尼亞斯維利所以能夠在而立之年後不久,便達到這種爐火純青的境界,除了俄羅斯古典芭蕾為她打下的堅實基礎外,四海為家也是必不可少的途徑,而為她鋪設這條陽關大道者則是俄羅斯「改革開放」之後的新政策,與精通數國語言,並擅長公關的俄羅斯律師和演出經紀人葛列格里·瓦沙茲(Gregory Vershade)。為了像安娜·巴芙洛娃這位「二十世紀最偉大的芭蕾女演員」般,將芭蕾藝術送往世界各個角落,妮娜·安娜尼亞斯維利明智地決定將事業與婚姻融成一體,與經紀人瓦沙茲結為伉儷。有了一流的經紀人之後,她可以說是一帆風順:在合約的保證下,她不僅能夠全神貫注地從事藝術,心緒平靜地周遊列國,如履平地地登上世界各大舞臺,將自己的卓越風采展示得淋漓盡致,而且還能與祖國和母團保持密切的感情溝通與定期的專業合作一每年均數度回國,與莫斯科大劇院芭蕾舞團同台演出,並請最瞭解自己短處的恩師給予悉心調教,以避免大量旅行演出帶來的「退功」與「鬆懈」等弊病。

莫斯科音樂劇院芭蕾舞團

在二十世紀世界舞蹈的版圖上,莫斯科不愧是個芭蕾之都,不僅有雄踞「世界六大一流芭蕾舞團」行列的莫斯科大劇院芭蕾舞團,還有莫斯科音樂劇院芭蕾舞團、莫斯科古典芭蕾舞團、克里姆林宮芭蕾舞團、莫斯科城市芭蕾舞團等等。這些舞團的歷史雖然不長,但創始人卻大多出自莫斯科大劇院芭蕾舞團,因此,無論品位、還是水準,都屬上乘。

這些舞團中,規模最大的當屬莫斯科音樂劇院芭蕾舞團,它的全稱很長—莫斯科斯坦尼斯拉夫斯基與涅米羅維奇 丹欽科音樂劇院芭蕾舞團,通常也可簡稱為斯坦尼斯拉夫斯基芭蕾舞團。名稱如此之長,因為它是由三個團體合併而成的:斯坦尼斯拉夫斯基歌劇院組建於1918年底,而涅米羅維奇——丹欽科音樂劇院則組建於

1919年,兩家劇院於三〇年代末合併,除了將兩位大師的名字並列之外,還在前面加上了莫斯科的地名,因為它是莫斯科的第二大歌劇院,即莫斯科市立歌劇院。

斯坦尼斯拉夫斯基號稱為「世界戲劇三大體系之一」的創始人,講求真實體驗 及表現的現實主義戲劇觀,不僅影響了各國話劇的創作和表演,還為俄羅斯芭蕾舞 劇的創作和表演奠定了重要的基礎。涅米羅維奇——丹欽科是俄羅斯重要的芭蕾改 革家,曾努力將斯坦尼斯拉夫斯基的話劇創作和表演方法吸收到芭蕾舞劇,以根除 以往常常出現的無病呻吟。

莫斯科音樂劇院芭蕾舞團的前身,是原莫斯科大劇院芭蕾女明星維克多麗·克里格(Victorina Vladimirovna Krieger)於1929年在莫斯科創建的藝術芭蕾舞團;1933年,一群莫斯科盧納查理斯基國立戲劇藝術學院的芭蕾畢業生加入後,大大充實舞者陣容,並開始在莫斯科及全國頻繁演出,影響甚廣。1939年,因其創作和上演的大型芭蕾舞劇均嚴格遵循了斯坦尼斯拉夫斯基現實主義的「體驗/表現」原則,並深得涅米羅維奇·丹欽科和斯坦尼斯拉夫斯基的讚賞,而被吸收進了剛剛合併而成的莫斯科斯坦尼斯拉夫斯基與涅米羅維奇·丹欽科音樂劇院,並與下屬的歌劇團並存,但知名度卻遠遠超過後者。

在藝術總監克里格和舞團團長兼首席編導家瓦迪米·布林梅斯特(Vladimir Bourmeister)的領導下,舞團的全部舞劇均採納了斯坦尼斯拉夫斯基傳授並宣導的現實主義的「戲劇真實」原則,因此富有極強的戲劇感染力,而編導力量則以布林梅斯特為主,並吸收了多位同時代的新人。首部大型舞劇是1933年問世的《情敵》,即新編的《關不住的女兒》,隨後的重要作品則有《吉普賽人》、《聖誕前夜》、《史特勞斯組曲》、《溫莎的風流娘們》、《洛拉》、《天方夜譚》、《狂歡節》、《幸福海岸》、《艾絲美拉達》(即《巴黎聖母院》)、《天鵝湖》、《西班牙女兒》、《聖女貞德》、《海盜》、《化裝舞會》、《展覽會上的圖畫》、《孤獨的白帆》、《熱情奏鳴曲》等等,琳琅滿目。

1971年布林梅斯特逝世後,舞團團長和首席編導家由阿列克謝·奇奇納澤(Alexey Chichinadze)擔任。1985年奇奇納澤退休後,舞團由德米特理·勃良采夫接任團長和首席編導家至今。

瓦迪米・布林梅斯特

1904年7月15日出生於維捷布斯克(Vijgebsk),教育背景是莫斯科盧納查理斯基戲劇藝術學院,老師則是著名編導家涅米羅維奇·丹欽科,學生時代開始參加戲劇芭蕾舞團的演出,1930年加入莫斯科藝術芭蕾舞團,並迅速成為該團名氣最響亮的表演家和編導家;該團加入音樂劇院時,他開始出任團長要職。作為表演家,他最擅長性格強悍的角色,而非王子型的角色;作為編導家,他在四十年之間先後創作了一部交響芭蕾和十部芭蕾舞劇,其中最具世界影響力的,當數1953年首演的《天鵝湖》,他不僅採用了柴可夫斯基音樂的本來順序,而且在王子與白天鵝跟魔鬼搏鬥的場面中,使用了鋪天蓋地的藍色綢緞作為波濤洶湧的湖水,造成罕見的舞臺奇觀,令人十分難忘。因此,1956年在巴黎首演時曾轟動一時,並於1960年應邀為巴黎歌劇院芭蕾舞團重新編排上演,1992年拍成影片在世界各地發行,影響甚廣。

徳米特里・勃良采夫

1947年出生於列寧格勒,1966年自基洛夫芭蕾舞學校畢業後,加入莫斯科古典芭蕾舞團,1976年又畢業於國立戲劇學院(現俄羅斯戲劇藝術科學院)編舞系,翌年則投入基輔芭蕾舞團;1981年,他正式出任該團編導家,成功編導了《輕騎兵民謠》和《神駝馬》全劇,並於1985年調任莫斯科音樂劇院芭蕾舞團團長兼首席編導家,創作了一系列大型的芭蕾舞劇,如《樂觀的悲劇》、《奧塞羅》、《馴悍記》、《海盜》,以及大量的精短作品,其中大多為敘事性作品,常常取材於文學名著和《聖經》故事,也不乏融合傳統古典芭蕾技巧與俄羅斯民間舞風格於一體、動作性強的作品。他的作品生機盎然、動作性強,機智幽默、動人心弦,即使在非敘事性的作品中,也會提供明朗的情緒、氣氛和人際關係,以確保觀眾不會中斷各自的賞析過程。

莫斯科古典芭蕾舞團

莫斯科古典芭蕾舞團於1968年由享譽世界的俄羅斯舞蹈大師伊格爾·莫伊塞耶夫創建,全稱是莫斯科國立古典模範芭蕾舞團,宗旨在於弘揚優秀的古典芭蕾,並探索嶄新的當代芭蕾。1978年以來,該團由原莫斯科大劇院芭蕾舞團著名表演家娜塔

麗婭·卡薩特金娜(Nataliya Kasatkina)和瓦迪米·瓦西廖夫(Vladimir Vasilyev)夫婦接管,舞團的劇碼寶庫中不僅有《天鵝湖》、《胡桃鉗》、《吉賽爾》、《仙女》、《花節》、《威尼斯狂歡節》等一批傳統的經典,還有《羅密歐與茱麗葉》、《灰姑娘》、《唐吉訶德》、《春之祭》、《加雅奈》、《創世紀》、《舞蹈女神的玩笑》等一批新編的劇碼,但其中最具創意且聞名遐邇的依然是《創世紀》。

該團一直以擁有眾多出色舞者而自豪,其中不乏各大國際芭蕾比賽的獲獎者, 知名度最大的,莫過於瓦底米·馬拉霍夫。

瓦底米·馬拉霍夫的形象和名字為全球舞迷所熟悉,是從他在2000年「維也納新年音樂會」上翩躚起舞開始的,他是繼二十世紀六〇至七〇年代的魯道夫·紐瑞耶夫、七〇年代至八〇年代的米凱爾·巴瑞辛尼可夫、八〇年代末的伊格爾·澤倫斯基(Igor Zelensky)走紅西方芭蕾舞壇以來,九〇年代中期開始紅遍東西方的俄羅斯芭蕾新生代巨星,奧地利政府還授予公民的身分,因此,他在新世紀首場維也納新年音樂會載譽登臺,並透過電視轉播產生全球效應。

1968年,馬拉霍夫出生於烏克蘭克里沃伊羅格市的一個藝術之家,六歲開始在當地少年宮學舞,九歲便已嶄露頭角,因而考入了莫斯科大劇院芭蕾舞蹈學校,並受教於芭蕾教育家彼得·彼斯托夫門下。彼斯托夫不僅在芭蕾技術、舞臺表演和音樂感覺這三個重要方面給予他細緻入微的調教,而且經常帶他去聽音樂會、參觀博物館、觀賞印象派畫展,全方面培養他的藝術鑑賞力,提升他的文化品位。1986年,馬拉霍夫十八歲那年從舞校一畢業,便在老師的全力支持下,開始於國內各個芭蕾比賽上嶄露頭角,後來於巴黎舉辦的瑟吉·李法國際芭蕾大賽上力挫群雄,奪得金獎,成為第一個獲此殊榮的俄羅斯青年舞蹈家。偶然中蘊藏著必然,他參賽的節目《納西瑟斯》(Narcissus)雖不是為他量身打造的,但希臘神話中這位因過分自戀而落水身亡的美少年,多愁善感的氣質和孤芳自賞的習性,與馬拉霍夫極為相似,而馬拉霍夫那彈性超常的肌肉和韌帶、幅度超大的外開和下蹲、優美舒展的跳躍,恰如其分的戲劇表演和準確到位的細節處理,更使他藝蓋群芳,一夜走紅於國際芭蕾舞壇。

隨後,他應邀加入莫斯科古典芭蕾舞團,出任獨舞演員。僅兩年的時間,藝術 上早熟的他便開始形成個人的表演風格,並接受不少現代派舞蹈的積極影響,舞蹈 風格更加寬廣。1991年歲末,他隨團赴美演出後,開始馳騁國際芭蕾舞壇。目前除活躍於德國的斯圖卡特和美國的紐約外,還不時往返於德國的柏林、加拿大的多倫多、奧地利的維也納、日本的東京、巴西的聖保羅等國際大都市的劇院之中,以滿足廣大芭蕾發燒友的追星願望,並悠遊於古典與現代作品、東方與西方文明之間,成為一位名副其實的國際型藝術家。

在馬拉霍夫的演出中,不僅有不同時期的經典芭蕾舞劇和交響芭蕾,而且有許多當代編導家的量身創作,如《舞譜 I—IV》、《滯流》、《捕獲》等等。這些風格迥異的劇碼,透過他那善於融會貫通的身體,不但毫無相互矛盾之處,反而達到相得益彰的境界。

柴可夫斯基芭蕾舞團

柴可夫斯基芭蕾舞團的全稱為俄羅斯柴可夫斯基歌劇舞劇院,地處烏拉爾山脈下的音樂古城彼爾姆,毗鄰聖彼德堡和莫斯科這兩座「世界芭蕾之都」。早在1821年,這裡就創建了一座劇院,最早的歌劇演出始於1870年,而包括芭蕾在內、具有固定週期的歌劇演出季則始於1895年。1925年,這裡開設了第一座芭蕾舞校,翌年開始演出獨立於歌劇的芭蕾舞劇《吉賽爾》、《柯貝麗婭》、《紅罌粟花》。1931年,這裡又建了一座劇院一國立烏拉爾歌劇院。

二次世界大戰期間,世界一流的瓦岡諾娃舞蹈學校和基洛夫芭蕾舞團,從列寧格勒撤退到彼爾姆,烏蘭諾娃、杜丁斯卡亞、瑟吉耶夫、維切斯洛娃等芭蕾大師都曾在這裡工作和生活過。三年的時間裡,他們不僅大量演出,培養了一群忠實的觀眾,而且開設舞校,訓練出一流水準的專業人才,將純正的俄羅斯古典芭蕾牢牢地紮根於此。這裡不僅是二十世紀俄羅斯芭蕾復興的巨人一舉世無雙的芭蕾經紀人迪亞吉列夫的成長地,而且靠近柴可夫斯基的出生地,因此,這裡的人民對於音樂和芭蕾,一直是情有獨鐘的。

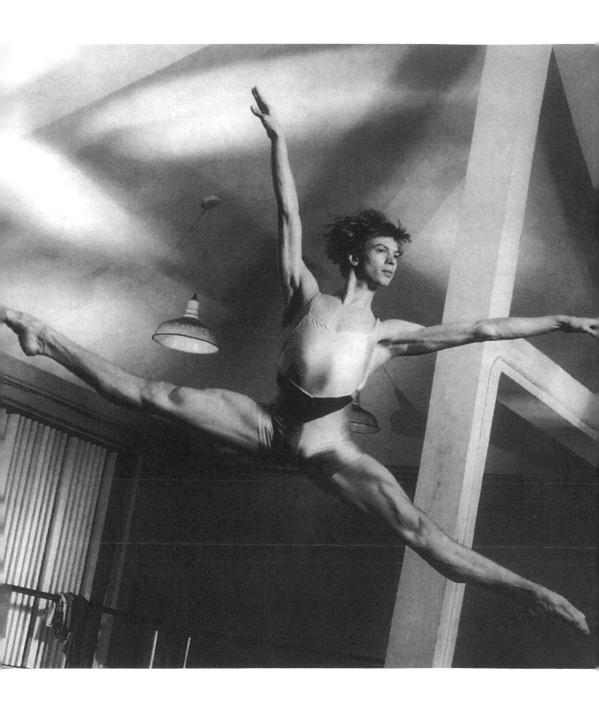

274/第十一章 **俄羅斯舞蹈**

柴可夫斯基芭蕾舞團陣容之中,包括俄羅斯人民藝術家和功勳藝術家、國際芭蕾大賽的獲獎者。他們清一色畢業於風格純正的彼爾姆芭蕾舞校,因此,風格相當協調統一。為了跟上時代,該團也演出美籍俄羅斯芭蕾大師巴蘭欽的交響芭蕾《巴洛克協奏曲》、英籍美國芭蕾大師史蒂文生的芭蕾舞劇《皮爾·金》(Peer Gynt)等現、當代優秀劇碼。

聖彼德堡男子芭蕾舞團

聖彼德堡男子芭蕾舞團創建於1992年,由國家大力支持,市政府文化司出資扶助,是一個官辦的年輕演出團體。創辦者瓦列里·米凱爾洛夫斯基(Valery Mikhailovsky)是經驗豐富的演員和功勳藝術家,曾在幾乎所有的俄羅斯古典和現代芭蕾劇碼中擔任主角,並隨波里斯·艾夫曼(Boris Eifman)現代芭蕾舞劇院在國內外巡迴演出,不僅好評如潮,而且獲獎無數。據他自述,創建男子芭蕾舞團既非出自任何嘩眾取寵的想法,亦非出自任何商業炒作的需要,而是參加某位芭蕾女明星主演的慶祝活動時的遺憾和思考。他發現,如「單腳三十二轉」(Fouette)等許多腳尖上的高難度技巧,實際上已遠遠超出一般女性的生理特點和體力極限,這導致古典芭蕾技術的停滯不前;然而,對於男性而言,這些動作應是比較容易勝任的。於是,他在各方面的支持下,開始了嶄新的創業歷程,並且一發不可收拾。

舞臺上,聖彼德堡國家男子芭團的舞者們,通常在第一個部分表演幾個量身打造、盡顯男子本色的現代芭蕾節目,目的顯而易見:為第二部分的「反串」芭蕾,確立一個鮮明的對比。毫無疑問,更為引人注目,也頗具開創意義的,則是後者。

在他們表演的大量古典芭蕾精典中,最令人拍案叫絕的當屬《女子古典四人舞》、《巴黎聖母院》雙人舞、女子獨舞《天鵝之死》和《帕基塔》中的大群舞。男舞者們運用自如的腳尖功夫、雍容華貴的女性風采、以假亂真的嫵媚扮相、形神兼備

的藝術境界,征服了所有挑剔成性的觀眾。在表演中,初接觸芭蕾或座位較後面的觀 眾會慢慢地相信:眼前這些閉月羞花的舞者,壓根就是女性;而熟悉芭蕾且坐在前排 的觀眾則對這惟妙惟肖的「反串」,發出會心的笑聲,並報以熱烈的掌聲。

琳琅滿目的俄羅斯芭蕾

唐吉訶德》(四幕古典芭蕾舞劇)

【背景介紹】最早讓西班牙文學名著《唐吉訶德》變身為芭蕾舞劇之人,是 奧地利芭蕾大師弗朗茨·希爾韋爾丁,時間是1740年,地點則在維也納。十八世 紀的法國芭蕾大改革家喬治·諾維爾於1768年也創作過一個版本,音樂是出自奧 地利作曲家約瑟夫·斯塔澤爾,但至今依然常演不衰的版本則出自「古典芭蕾之 父」俄籍法國人馬里厄斯·佩提帕之手,作曲家是奧地利作曲家明庫斯(Leon Minkus),首演於1869年12月26日的莫斯科大劇院。

從編年史的角度來看,《唐吉訶德》的成功經驗實際上為佩提帕的《舞姬》(1877年)、《睡美人》(1890年)和《天鵝湖》(1895年,其中的第一、三幕)的風靡世界奠定了重要的基礎,在這些舞劇中形成的「性格舞」模式,最初來自這部西班牙題材的《唐吉訶德》一西班牙風格的民間舞,是性格舞中最能顯現效果的。所謂性格舞,指的是各種異國情調的民族舞或民間舞,在全劇中發揮渲染氣氛、烘托場面、豐富色彩和推動情節等作用,而性格舞是佩蒂帕為古

典芭蕾舞劇確立起來的模式之一。

【劇情梗概】這部芭蕾舞劇取材於西班牙著名作家賽萬提斯(Miguel de Cervantes)的同名小說,但主要人物已不再是唐吉訶德,而是小旅館老闆的女兒姬特莉(Kitri)和理髮師巴西里奧(Basilio),唐吉訶德則成了純粹的陪襯。跟任何一部古典芭蕾舞劇一樣,故事情節圍繞著「好事多磨,但有情人終成眷屬」之類的模式,這其實是編導家和表演家大舞特舞的藉口,或者說,僅是串聯舞蹈的主軸。正因為如此,其中的雙人舞常常拿出來單獨演出。為了增加全劇的感情波瀾,編劇必須安排某人從中作梗,而這裡的作梗者只能是姬特莉的父母了。

【精彩舞段】姬特莉與巴西里奧同跳一段雙人舞,姬特莉在「女子變奏」中使用了充分體現西班牙火熱民風的扇子。這個舞段比較特殊,因為雖是典型的雙人舞,卻又帶有濃郁的性格舞色彩,因此,是各大國際芭蕾比賽上的必選劇碼。所謂雙人舞,是佩蒂帕為古典芭蕾舞劇確立起來的模式之二,即在ABA三段體的模式下,男女舞者初而慢板合舞,繼而快板分舞兩輪,又稱男女變奏,以充分炫耀各自肢體能力的絕技,尤其是讓男舞者有機會從女舞者的身後走出來亮亮相,最後在快板的高潮中再次合舞。

《天鵝湖》(四幕童話芭蕾舞劇)

【背景介紹】這個優美動人的童話故事曾以動畫片和漫畫的形式,流傳於各國的少年兒童之間。第一個版本的芭蕾舞劇1877年首演於莫斯科,但未能流傳下來。目前流行於世界各地的版本首演於1895年的聖彼德堡。一個世紀以來,《天鵝湖》以純真的故事、潔白的舞蹈、白色的紗裙,以及柴可夫斯基那感人肺腑的音樂,承受了時間的考驗,成為所有古典芭蕾舞劇中最為家喻戶曉的劇碼。其中發生在天鵝湖畔、白色的第二、四幕由俄國編導家伊凡諾夫創作,而火紅的第一、三幕則由佩提帕編導。

【劇情梗概】在隆重的成年日上,齊格菲爾德(Siegfried)王子為找不到真正的意中人而憂鬱寡歡。一群白天鵝從天上翩翩飛過,引起他的種種遐想。天鵝湖畔,月色朦朧,英俊瀟灑的王子與純潔無瑕的公主不期而遇,並一見鍾情。原來,她叫奧黛

特,本是某王國的公主,因不從惡魔羅德巴特(Rothbart)而變成了白天鵝,只有在夜幕降臨後才能短暫恢復人形,唯有真摯的愛情才能徹底破除惡魔的魔法,使她還原為人。王子對天發誓,一定要以忠貞不渝的愛情來解救她。第二天,宮廷舉行盛大的舞會。王子中計,誤將惡魔之女黑天鵝奧迪兒當做了白天鵝奧黛特,因而玷污了自己對奧黛特專一的愛情。他悔恨交加,義無反顧地隨著白天鵝一道跳進了湖中,以死來表白自己的忠貞不渝。堅貞的愛情終於戰勝了惡魔的咒語,也使奧黛特獲得了自由。王子與公主乘著一艘金色的帆船,在旭日東昇的湖面上駛向幸福的彼岸。

【精彩舞段】第二幕中的「白天鵝雙人舞」,奧黛特與王子在其中互訴衷情; 第三幕中的「黑天鵝雙人舞」,其中黑天鵝的三十二圈「單腳轉」成為是否具備上 演《天鵝湖》能力的絕對標準。

「四小天鵝舞」是《天鵝湖》所有舞段中知名度最高的,起伏有致的韻律、整 齊劃一的動作,融合著天然的童趣,是深受各年齡段觀眾歡迎的重要原因。

在第三幕的幾段性格舞,如西班牙的「鬥牛士舞」、義大利的「那不勒斯舞」、匈牙利的「恰爾達什舞」(Czardas)、波蘭的「瑪厝卡舞」,也是頗為熱 列的舞段。

在芭蕾舞界,人們普遍達成了這種共識:世界級的明星舞者是屬於全世界的, 具有極大的流動性,因為他們主要是在世界各大舞團客串演出;而唯有群舞的隊伍 需要由一個舞團長期培養,並具有較大的穩定性,最能代表一個舞團的水準高下。 因此,欣賞《天鵝湖》,不能不把第二幕中的大型天鵝群舞也視為一個重點的舞 段。這段群舞的原版人數應是6×4,即二十四隻鵝,瞭解這一點,有助於我們欣賞 時,判斷自己面前的演出夠分量與否。整齊劃一的群舞可以增加舞臺氣氛、烘托男 女主角,並使他們得到喘息的空檔,因而具有重大的作用。

《睡美人》(三幕童話芭蕾舞劇)

【背景介紹】《睡美人》1890年1月16日首演於俄國的聖彼得堡,為俄國作曲家 柴可夫斯基與法國編導家和「古典芭蕾之父」佩提帕攜手創作的第一部古典芭蕾舞 劇。震撼人心的音樂、氣勢恢弘的舞蹈、雍容華貴的服裝(二百七十套)、奢華鋪張 的布景,以及壓倒一切的人海戰術(一百多人),創造出空前絕後的劇場舞蹈奇觀,並吸引了各國的舞蹈家和觀眾們,先後以不同的版本登上義大利、英國、澳洲、前蘇聯、德國、美國和中國的大舞臺,無愧於「古典芭蕾的巔峰之作」的盛譽。

【劇情梗概】某王國的皇親國戚們,正在為襁褓中的奧羅拉(Aurora)公主舉行隆重的施洗禮儀式,六位魔力非凡的仙女應邀前來祝賀,卻忘記邀請女巫,女巫不請自來並詛咒公主將在十六歲時因被紡錘刺到而死,還未給予公主祝福的丁香仙子以法力令詛咒減輕:公主被刺後只會沉睡一百年而不是死去,才由此引發一場百年不衰的經典芭蕾舞劇。在奧羅拉十六歲的生日慶典上,來自鄰國的王子們爭先恐後地向她送上求愛的紅玫瑰,並與她共跳了整部舞劇中難度最大、知名度也最大的舞段之一「玫瑰慢板」(Rose Adagio)。

隨後,女巫登場,送給公主一支兩頭尖尖的紡錘。轉眼間,公主便被紡錘刺破了手指,險些喪命。丁香仙女雖無力馬上破除魔咒,卻能改變為:整個宮殿頃刻間淹沒在密林雜草之中,百年之後解除。一百年時間眨眼即過,丁香仙女為沉睡百年的奧羅拉公主找到了一位門當戶對且忠貞不渝的王子,以便用神奇的愛情救活奧羅拉。王子一個神奇的吻,不僅使奧羅拉起死回生,也使她的王國重振旗鼓。最後是一個皆大歡喜的大團圓一有情人終成眷屬,而此刻跳的「婚禮雙人舞」(Grant pas de deux)則同樣是為整部舞劇壓大軸的高潮舞段。

【精彩舞段】第二幕中奧羅拉公主分別與各國王子們跳的「玫瑰慢板」雙人舞,每每將觀眾的情緒推向高潮。觀眾觀看這段雙人舞時,可欣賞到男子第一段變奏時空轉720度時的挺拔瀟灑和落地無聲,其關鍵在於旋轉軸與地面的絕對垂直;第二段連續跳轉動作的大幅度和穩定感;第一段女變奏中上下腳尖的流暢度和渾身上下的協調細膩,以及加大力度急速旋轉後戛然而止的穩定性;第二段女變奏中腳尖平轉的高速度等等。全心地沉浸在音樂中,並嚴格地要求舞動的韻律與音樂的配合,是對各種舞蹈的苛刻要求,尤其在舞者人數較少的雙人舞中更是如此。這段雙人舞優美和諧,配合默契,雙方的手足與眉目之間,始終流動著一種對話般的動感,要求舞者(尤其是女舞者)具有完美的技術、協調的感覺與深厚的修養,因此它一直是各大國際芭蕾比賽上的必選節目。

第三幕中的「青鳥雙人舞」(Blue bird)也是膾炙人口的精品,其中的男子獨舞在佩提帕創作的所有男子獨舞中,無論從彈跳力的絕對高度和先後兩組二十四次擊腳跳(jete battu)的敏捷,還是從動作的乾淨利落和落地的輕盈無聲,均可稱為一絕。接踵而至的「婚禮雙人舞」由奧羅拉公主與王子在大型的群舞簇擁下完成,使全劇在完滿的大團圓中進入尾聲。

《胡桃鉗》(兩幕童話芭蕾舞劇)

【背景介紹】在西方芭蕾舞臺上,古典芭蕾舞劇《胡桃鉗》素有「聖誕芭蕾」 之美譽,一百多年來歷久不衰,甚至越演越旺一每年歲末,耶誕節來臨之際,西方 各國的芭蕾舞團無論大小,都上演無誤。就像舞劇中那棵鬼使神差般不斷長大的聖 誕樹,《胡桃鉗》為成年觀眾帶來幸福的期待,為成年觀眾帶來童年的回憶,為芭蕾舞團帶來爆滿的票房,為聖誕佳節帶來節日的光彩。

1892年12月18日,《胡桃鉗》首演於馬林斯基(Maryinsky)劇院,劇作家是佩提帕,作曲家是柴可夫斯基,而編導家則是「俄國芭蕾之父」一列夫·伊凡諾夫。這種黃金搭檔導致了這部舞劇的經久不衰,並在往後一百多世紀的歷程中孕育出許多不同的版本。在眾多的優秀版本中,英國皇家芭蕾舞團的這個版本可謂獨樹一幟。

【劇情梗概】故事發生在天真少女克拉拉(Clara)家的客廳裡。耶誕節前夜,克拉拉的教父送給她一件稀奇古怪,卻令她愛不釋手的禮物一胡桃鉗,一個可用來夾碎胡桃的玩具兵。夜深了,克拉拉進入了夢鄉。睡夢中,一幕幕神奇而美妙的景色出現了……。

【精彩舞段】「老鼠與玩具兵之間的激戰」,選自第一幕。朦朧中,成群的 老鼠與玩具兵們展開激戰,而胡桃鉗一眨眼變成一位威風凜凜的指揮官。他身先十卒,並下令向老鼠們開炮,有趣的是,發射的炮彈卻是各色的糖果。克拉拉也情不 自禁地參戰,她用自己的拖鞋敲老鼠王的腦袋,從而使胡桃鉗能夠趁機刺死了老鼠 王,贏得戰鬥。

「克拉拉與王子的雙人舞」,同樣選自第一幕。克拉拉轉過身去,發現軍官一胡桃鉗身負重傷,跌倒在地,便立即上前將他攙扶起來,不料他搖身一變,成了一位英

俊瀟灑的王子。兩人並肩攜手,跳起了一段優美動人的雙人舞。舞興正濃之際,王子 盛情邀請克拉拉隨他踏上一次神奇的旅程。於是,他們乘坐著豪華的雪橇出發了。

「雪花圓舞曲」,是第一幕結尾。克拉拉隨王子來到了大雪紛飛的世界,成群結隊的白雪仙女們翩翩起舞,展示出一種玉潔冰清般的美,令克拉拉心曠神怡、嘆 為觀止。

《糖杏仙女與其王子的終場雙人舞》,選自第二幕。克拉拉與王子穿過冰雪交加的世界,終於來到了孩子們無不流連忘返的糖果王國。巧克力、咖啡、茶、棒棒堂、杏仁、酒心糖果、聖誕蛋糕上的奶油玫瑰花,爭先恐後地獻上自己的舞蹈,最令人陶醉的舞蹈則是糖杏仙女與其王子共跳的這段纏綿悱惻的雙人舞。他們的動作舒展,氣度高雅而灑脫,為古典芭蕾的美學風範作出了準確而細膩的闡釋。

《羅密歐與茱麗葉》(三幕現代芭蕾舞劇)

【背景介紹】在莎士比亞的戲劇中,最膾炙人口的莫過於「羅密歐與茱麗葉」這部悲劇。自1785年至今,它吸引了歐美各國的編舞家,並且催生出二十多個風格迥異的版本,其中由蘇聯編導大師利奧尼德·拉夫羅夫斯基編導,卡琳娜·烏蘭諾娃(Galina Ulanova)和康斯坦丁·瑟吉耶夫1940年1月11日在列寧格勒基洛夫大劇院首演的版本最為傳神。

【劇情梗概】蒙太古(Montague)與凱普萊特(Capulet)兩大家族間素有積怨,不料蒙家的公子羅密歐與凱家的千金茱麗葉,卻因一見鍾情而結下百年之好。但苦於兩個家族間積怨過深,兩位年輕人雖經百般努力,依然無法衝破重重阻礙,公開結為伉儷,只好共赴冥界再結連理。在鮮血與生命的代價面前,兩大家族終於握手言和。

【精彩舞段】「羅密歐初遇茱麗葉」,選自第一幕。凱普萊特家族的府上。舞廳中人聲鼎沸、舞影婆娑,清純的貴族少女茱麗葉在來賓們的請求下翩躚起舞,令觀者們如沐春風。血氣方剛且喜好冒險的貴族少年羅密歐,在好友的陪伴之下,喬裝打扮前來參加這個盛大的化裝舞會,並與茱麗葉一見鍾情。他情不自禁地騰空而起,手舞足蹈中迸發著難以言喻的亢奮。

「茱麗葉的獨舞變奏」,選自第一幕。茱麗葉獨自起舞,然後與羅密歐攜手共

舞,以這種獨特的方式立下海誓山盟。不料,羅密歐的身分被茱麗葉的堂兄識破, 他不得不匆匆離開舞會。

「茱麗葉臥室雙人舞」,選自第三幕。這是整部舞劇中,在動作的編排上最優美、最完整,在情緒的渲染上,最悽楚動人、最催人熱淚的舞段。羅密歐出於不得已,殺死了茱麗葉的堂兄,因而必須逃往遠方。生離死別,情真意切,使得這段雙人舞美妙絕倫、行雲流水、大起大落,無論在動作的幅度和戲劇的張力上,還是在愛情的昇華和悲劇的營造,都達到最高潮,足以使觀眾目不轉睛、氣不能喘,進入感同身受的境界。

《斯巴達克》(四幕現代芭蕾舞劇)

【背景介紹】芭蕾舞劇《斯巴達克》1954年由前蘇聯著名作曲家阿拉姆·哈恰圖良作曲,1956、1958和1968年分別由編導大師利奧尼德·賈克森(Leonid Venjaminovich Jacobson)、伊格爾·莫伊塞耶夫和尤里·格里戈洛維奇,先後搬上了列寧格勒的基洛夫劇院和莫斯科大劇院這兩個大舞臺。不過,只有格里戈洛維奇的版本壽命最長,以舞臺演出、電影藝術片和實況錄影等方式風靡了世界,被譽為「自《羅密歐與茱麗葉》之後,不容置疑的最佳蘇聯舞劇」,並有澳洲等國的芭蕾舞團重新編排上演,而舞劇的音樂和格式還雙雙獲得「列寧獎金」等殊榮。

【劇情梗概】舞劇題材選自古希臘作家普魯塔克(Plutarch)的長篇歷史小說;劇情發生在西元前73年古羅馬帝國的衰敗期,這是一個真實而慘烈的悲劇故事:眾多的色雷斯奴隸為滿足貴族們的血腥嗜好,而紛紛喪命於決鬥場上;為根除各種非人待遇,重新獲得人身自由,他們在奴隸領袖斯巴達克的身先士卒下浴血奮戰,跟以克拉蘇為首的羅馬軍團,展開了這場聲勢浩大、氣壯山河的正義戰爭。儘管最後因寡不敵眾而全軍覆沒,他們為自由而戰的精神卻永垂千古,為後人所銘記、所傳頌、所欽佩、所感動……。

【精彩舞段】「斯巴達克的獨舞」,每幕均有,編導家在舞與情的關係上, 盡可能去為情設舞,以舞帶情,確保了每個感情的高潮,劇名主角斯巴達克都有與 之相得益彰、技巧高超的精彩舞段,以便宣洩內心深處的獨白、塑造英雄人物的形 象,並突出陽剛之氣的衝擊力和感染力。

「斯巴達克與弗莉吉雅的雙人舞」,每幕均有,透過對男女之情於生離死別之際的盡情抒發,為奴隸領袖斯巴達克塑造出更加豐盈動人的正面形象;舞段中大量借用雜技和技巧的高難動作,使雙人舞原有的托舉技巧更為豐富,進而將男女主人翁此情此景的心境和情感表現得淋漓盡致。

「四十位奴隸的男子群舞」,選自第一幕,表現眾多的奴隸們在斯巴達克的 號召下揭竿而起,砸碎鎖鏈,奔向自由時的激情,以及為爭取徹底解放而寧死搏鬥 的堅定決心;這個男子群舞的規模之鉅、氣勢之大,可謂空前絕後,對改變芭蕾舞 臺上積重難返的陰盛陽衰貢獻良多。

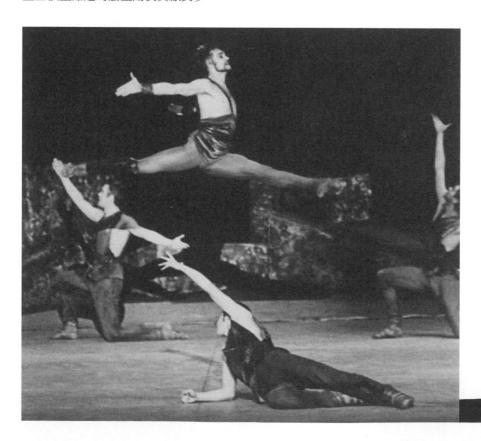

《仙女們》(獨幕芭蕾)

【背景介紹】早在1907年,當米歇爾·佛金還仍是聖彼德堡的一位年輕舞者、編導和教員時,便根據十九世紀波蘭作曲家蕭邦的八首樂曲創作了這組舞蹈,並冠之以「蕭邦組曲」的標題。在其中的一段《華爾滋》中,安娜·巴芙洛娃曾身著一件半透明的白色過膝紗裙翩翩起舞,使人自然聯想起義大利芭蕾巨星瑪麗·塔里奥妮1832年在浪漫芭蕾處女作《仙女》中所穿的那件白色紗裙。這種聯想促使佛金翌年將原有組舞按照「浪漫芭蕾」飄飄欲仙的風格,發展成了如今的這個模樣。不過,「仙女」的名字則是由俄羅斯著名芭蕾經紀人瑟吉·迪亞吉列夫審幾番思量後親自確定的。1909年,《仙女》由迪亞吉列夫俄羅斯芭蕾舞團在巴黎首演後轟動世界,這部「第一齣無情節的芭蕾」被史學家們譽為「現代芭蕾的處女作」,編導家福金正因此獲得了「現代芭蕾之父」的桂冠。九〇年來,《仙女》一直活躍在各國芭蕾舞團的劇目中,並深受廣大觀眾的喜愛,但在國內舞臺上卻不多見,因為它難度極大:不講故事,只憑音樂,去指揮大段的舞蹈,去捕捉朦朧的詩意。

【作品欣賞】整部作品由蕭邦的八首樂曲組成,全長三十二分鐘。

「A 大調序曲,作品第28號,第7首」是大幕升起前的音樂過門,雖然僅有 十六個小節,卻為整個舞蹈創造出某種虛無縹緲的基調來;

在「降 A 大調小夜曲,作品第32號,第2首」中,四位女主角在女子群舞的簇 擁下,於舞臺的後區形成優美造型;群舞緩步上前,主角們則加入其中,大家翩然 起舞,使整個舞臺漸漸地變成了一個潔白無瑕、玲瓏剔透的世界;

緊接著的是,隨「降 G 大調華爾滋,作品第70號,第1首」而跳的獨舞變奏, 情緒歡快、動作舒展,跟音樂中出現的跳躍性動感極為吻合。而這種舞蹈與音樂達 到水乳交融的瞬間,只有在整個作品結束時才得以再現。

284/第十一章 俄羅斯舞蹈

第二段變奏通常由女主角中的頂尖級明星完成,音樂是「D 大調馬厝卡,作品第33號,第3首」,動作要求飄逸空靈、具彈性,尤其忌諱過於熱烈,以免使許多穿越舞臺空間的跳躍,以及最後飄然消失在側幕條中的詩意蕩然無存,造成天國仙女墜落成了凡界村姑的惡果。

「C 大調馬厝卡,作品第67號,第3首」是整齣芭蕾中唯一一位男主角的抒情 變奏。跟任何一段古典芭蕾舞劇雙人舞中的男變奏不同,此情此景中的他不能炫耀 輝煌的技巧,而要著重表現介於仙凡之間的漂浮之感和悠然自在,動作中沒有敘事 線索或纏綿情調,只有優雅氣質的自然流露。

接踵而至的是,整部作品中最具鄉愁的變奏,音樂是重複開頭時的那段「A大調序曲」,群舞按照幾何圖形聚集成幾團,獨舞演員則一躍成為整部作品那朦朧月色基調的縮影。以上四段變奏在順序上,不同版本常有變化,偶爾甚至改用蕭邦的其他樂曲。但這段月光下的女子獨舞通常是必須保留,並且作為壓軸之用。

接下來的一段男女雙人舞也是固定的,音樂則是「升 C 小調華爾滋,作品第64號,第2首」。男舞者依然只是某種抽象的詩意存在,而他與女舞者同跳的雙人舞完全出自那個蒼茫夜色中遙不可及的審美距離,這種遙不可及的美感則正是編導家福金所追求的意趣。

雙人舞結束後,舞臺上故意留下了空曠的靜場。片刻之後,樂隊奏起了「降 E 大調華爾滋,作品第18號,第1首」中輝煌的過門,群舞旋即登場。隨著隊形的縱橫交錯,群舞的動作跟音樂的節奏逐漸達到天衣無縫的佳境,動作的強度也跟樂隊演奏的音量同步。當動作的張力達到高潮時,舞者的隊形由原來的縱隊歡快地變成一個半圓形;也就在大家路經側幕條,去形成這個構圖時,四位獨舞演員也用凌空大跳的動作加入其中。當音樂和動作均同步減弱時,演員們已朝著舞臺的後區翩然舞去;九小節的音樂之後,獨舞和群舞均逐漸地回到了整個舞蹈開始的安詳寧靜、雍容華貴。

一小節的靜場之後,是一個最強音的和絃,它將全體舞者定格到位。剩下的兩小節「華爾滋」,實際上是給舞者和觀眾雙方一個稍事休息的機會,然後是三個大和絃。這時,前排的女舞者們緩步向前,而且幾乎走到了觀眾的跟前,彷彿是淡淡地告別。當全曲的最後一個音符響起時,她們均已靜了下來,而獨舞和其他群舞演員則依然保持著原有那種對稱平衡的優美。大幕落下,《仙女》也結束了自己的下凡歷程,而編導家簡練明確的動作語彙、首尾呼應的構思方式,以及動靜結合的謝幕方法,均給觀眾留下了久久難以忘懷的印象。

整部芭蕾中,唯一的一位男舞者被稱為「詩人」,實際上,在潛意識中,他應該是編導家佛金本人的形象,因為他不僅指揮著全體女演員的手舞足蹈,發揮著陰陽平衡的重大作用,也恰好體現出芭蕾的「詩化」本質。

《垂死的天鵝》(女子獨舞)

【背景介紹】這個作品首先得益於法國作曲家聖桑(Saint-Saens)的名曲《天鵝》所提供的靈感:兩架鋼琴(或鋼琴伴奏的大提琴)緩緩流出的起伏樂聲,激

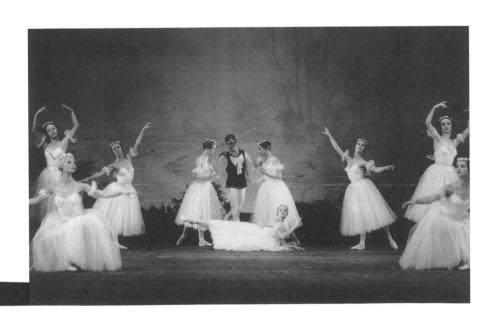

蕩起湖水的陣陣漣漪;令人如癡如醉的優美旋律,獨自品味著天鵝那潔白無瑕的高貴……,編導家是「現代芭蕾之父」米歇爾·佛金,而原版演員則是被譽為「二十世紀最偉大的芭蕾女演員」安娜·巴芙洛娃。

【作品欣賞】確切地說,女子獨舞《垂死的天鵝》跳的是如泣如訴的音樂、悽楚動人的情調、含蓄細膩的感覺、如詩如畫的意境,以及人類對生的永恆渴望。巴芙洛娃首演這個作品時為二十六歲,正值身心兩方面的修養同時進入最佳狀態之際,因此,後世的芭蕾女主角們功力不夠,是沒人敢去碰它的。後世的烏蘭諾娃、普列謝茲卡婭、米哈里琴科等莫斯科大劇院的芭蕾明星,都曾演繹過這部獨舞中的經典。

現代舞在俄國

現代舞在俄國的歷史應不算短了,因為「現代舞之母」伊莎朵拉·鄧肯早在二十世紀初的1904、1905和1913年,曾三次在俄國進行巡迴演出,大大影響了俄國的整個舞蹈界,尤其是莫斯科的亞歷山大·高爾斯基(Alexander Gorsky)、聖彼德堡的米歇爾·福金等努力進取的編舞家們,更是深受她的鼓舞。此外,瑞士音樂家和韻律舞蹈操的發明者艾米爾·雅克·達爾克羅茲,也對這個國家的舞蹈產生過積極的影響。

1917年的十月革命之後,鄧肯於1921年在莫斯科創辦了自己的舞蹈學校。在她的影響下,莫斯科冒出了一大批尋找表現新方式的舞蹈工作室。有些工作室竭力去將古典芭蕾技術和現代舞技術融為一體,有些工作室則用音樂、節奏和動作進行綜合實驗,其中最為有趣的舞蹈表演家和編舞家亞歷山大·洛夫(Alexander Gorsky)於二〇年代離開了俄國,並且在歐洲走紅。當然,還有一些人繼續留在俄國,運用話劇和前衛繪畫的成就進行創作。

1927年,蘇聯政府頒布了一道命令,禁止現代舞領域中的任何實驗,以鼓勵社會主義現實主義的文藝創作,因此,所有這些工作室都被迫關閉。半個世紀以來,一直是古典芭蕾在俄國的舞蹈劇場中一統天下。七〇年代後半葉,地下舞蹈跟地下話劇、地下繪畫一起應運而生,保護傘則是一些業餘的舞蹈團體,這些團體由於對廣大民眾具有美育意義,得到政府的公開支持。西伯利亞和烏拉爾等偏遠城市創建

了一些實驗性的舞蹈工作室,與學院派芭蕾藝術針鋒相對。到了八〇年代初,當俄國進入改革時期之後,這些工作室在海參崴、新西伯利亞、彼爾姆等地得到迅猛發展,並由此脫穎而出一些正式的現代舞蹈團。

1989年,尼古拉·博亞爾契克夫(Nicolai Boyarchikov)成為第一位前往美國舞蹈節學習現代舞的俄國人,他是聖彼德堡穆索爾斯基劇院的首席芭蕾大師,希望能在劇院內和列寧格勒舞蹈學院各建立一個現代舞機構。為了培養師資,翌年夏天,博亞爾契克夫派了四位編導家,前往美國舞蹈節學習六週,然後又轉往紐約一週繼續上課或參觀訪問。1991年,四位編導家之一的利奧尼德·列比德夫(Leonid Lebedev)應邀返回美國舞蹈節,在國際編導家工作坊深造。美國舞蹈節跟穆索斯基劇院的合作,還包括1990年派著名美國現代舞表演家和教育家、原林蒙舞蹈團女主演貝蒂·瓊斯(BettyJones)及其丈夫弗里茲·魯丁(Fritz Ludin)前往聖彼得堡,為這個芭蕾舞團重新編排林蒙代表作《曾幾何時》,使該團成為第一個上演美國現代舞作品的俄國舞蹈團。學演這個作品的經驗,擴大了俄國舞者的動覺世界,使他們從古典芭蕾單一的4拍、8拍,以及華爾滋的3拍這種單一模式,發展到5拍和7拍等節奏上去。

1991年夏天,又有七位俄國舞者前去學習,來自愛沙尼亞塔林(Tallinn)的舞評家海麗·吉娜斯托,則參加了美國舞蹈節上的舞評家寫作班。與此同時,列比德夫的作品《三首俄羅斯歌曲》在這裡首演。這種親密無間的合作,使莫斯科在翌年也舉辦了美國舞蹈節。這種合作關係至今依然繼續,而且規模日益增大,方式也不斷增多,包括美國老師去俄國考察芭蕾教學體系。

此後,許多外國舞蹈團紛紛前去巡迴演出,1993年也在俄國舉辦德國舞蹈節,這些現代舞的演出均引起俄國觀眾的極大興趣。現在,莫斯科、加里寧格勒(kaliningard)、葉卡捷琳堡和其他俄國的城市,已經出現正規的現代舞學校。

法國現代舞與俄國的交流也逐步開展。1998年,具有部分俄國血統的法國現代 舞蹈家卡琳娜·薩波塔,將自己在俄國合作的葉卡捷林堡芭蕾舞團帶回蒙彼利耶國 際舞蹈節展演,引起歐洲觀眾的強烈興趣。

九〇年代以來,現代舞正在俄國得到新生,但主要任務依然是學習、尋覓新方 向、新方法和新的表現手法。

酷愛文化的傳統與現代舞產生的必然性

日耳曼是個酷愛文學、音樂、哲學的偉大民族,這種愛使得歌德、席勒等文學 巨匠應運而生,使得巴哈、貝多芬、韋伯、布拉姆斯、孟德爾頌、華格納等音樂大 師相繼問世,使以康德為創始人,黑格爾集大成的德國古典哲學,包括康德、費希 特、謝林和黑格爾的唯心主義哲學和費爾巴哈的唯物主義哲學於十八世紀末到十九 世紀上半葉創建,使得完型心理學、精神分析學、現象學、符號學等當代美學的新 學派於二十世紀上半葉形成,直到1939年前後,因第二次世界大戰前希特勒上臺, 致使大批德國學者移居美國,西方美學的中心才產生轉移。

德國政府對文化藝術的高度重視由來已久,可追溯到當年各公國國王和巨富們 爭先恐後地將各自首都建成文化之都的競爭,因而取得在文化方面沒有「閉塞落後 地區」的成就。結果,人們無須為了觀看優秀戲劇、舞蹈,或聆聽精采音樂會而驅 車百里。有些城市雖然規模不大,但往往擁有一流的圖書館和劇院。

在西方劇場舞蹈史上,現代舞的發源地只有兩個:一個是當時僅有百年歷史, 年輕的美國,另外一個則是擁有古老文明的德國。因為現代舞強調理性、思想、觀 念的藝術特徵,跟日耳曼這個素以理性、思辨、哲學而著稱於世的民族天性不謀而 合,在日耳曼的民族傳統中,民間舞和芭蕾一直都是某種只能滿足肉體快感、聲 色享樂、形而下的低級玩意。因此,跟中國等許多東方民族的「女樂」傳統相似, 德國當年的國王們儘管常常陶醉於芭蕾女明星曼妙的表演中,但自己是從來都不屑 親自跳舞的。這一點也是德國芭蕾為何在二十世紀七〇年代以前,從未登上世界高峰,跟法蘭西民族的舞蹈傳統之間有天壤之別的重要原因。

舞蹈藝術的振興與開放政策的互動

直到進入二十世紀,芭蕾在現代舞的衝擊下,開始留意隨著時代的脈動而舞,並注重吸納思想的光芒,進入了「現代」和「當代」這兩大時期之後,才在德國這塊閃耀著理性光芒的國度中發展,並開始以「德國芭蕾」的現代形象在國際舞壇上 大放異彩。

舞蹈在德國的振興始於五〇年代,因為壓抑而摧殘人性的戰爭終於結束,特別是六〇年代以來,藉助「斯圖卡特芭蕾奇蹟」,真正進入飛黃騰達的階段,彷彿要將在戰爭中失去的寶貴時間奪回來,主要方式是走出去、請進來,廣招天下之賢才一於是,德國的舞臺上不僅有德國人如碧娜·鮑許、蘇珊娜·林克(Susanna Linke)、葛哈德·波納(Gerhard Bohner)、約翰·科斯尼克(Johann Kresnik)、蘭希德·霍夫曼(Reinhild Hoffmann),更有英國人約翰·柯蘭可(John Cranko),荷蘭人漢斯·凡馬農(Hans van Manen),匈牙利人捷爾吉·瓦默斯,瑞士人皮埃爾·韋斯,美國人威廉·福賽斯、約翰·諾伊梅爾等等,這些外國舞蹈家既出任德國重要舞團藝術總監的要職,又為這些舞團廣招天下精英舞者,更創作大量精采的舞作,卓有成效地將文化的養分注入德國舞蹈,確保了它的健全活力。

德國政府的舞蹈及文化政策顯然是支持開放型和優化組合式的,目的是廣招天下的舞蹈英才,為廣大的德國民眾服務,而不是目光如豆地僅僅考慮如何解決德國舞者的就業問題(1997年的失業率為12.2%,為1933年以來的最高點)。以德國目前的三大舞蹈國粹一由德國人碧娜·鮑許領導的烏普塔舞蹈劇場(Tanztheatre Wuppertal)、以加拿大人里德·安德森為首的斯圖卡特芭蕾舞團(Stuttgart Ballet),以及由美國人威廉·福賽斯率領的法蘭克福芭蕾舞團的政府年度預算為例,德國政府完全根據舞團規模和通常製作的大小,而非藝術總監為哪國人,或者德國舞者數量的多寡,來決定投資的多少,因此,烏普塔舞蹈劇場每年可從政府得

到580萬馬克,斯圖卡特芭蕾舞團的政府投入是1150萬馬克,而政府投入法蘭克福芭蕾舞團則高達1400萬馬克。

從長遠觀點看,德國政府這種開闊的國際主義心胸和「扶強不助弱」的文化政策,必將啟動德國舞蹈界內部的競爭機制,並保證整個德國當代舞蹈文化牢牢紮根 於國際的大舞臺之上。

舞團及舞者國籍的數據

1990年10月3日東西德統一之前,西德共有五十多個舞團,其中外籍舞者一直占全國舞團舞者總數的80%以上,而其中又有50%是美國人,這是因為美國政府給舞蹈及文化的資助與日遞減,而在德國工作的舞者,每年跟其他職業的工作人員一樣,能享受十三個月的薪資與六週的有薪假,連續工作十五年後還能獲得終身職位。

以漢堡芭蕾舞團為例,不僅藝術總監約翰·諾伊梅爾是美國人,穩坐寶座二十五載,而且這個舞團也完全是按面試的結果和諾伊梅爾的決定招收舞者,因此,在1999年的六十位舞者當中,德籍舞者僅有六位,占全團舞者的10%,而其他舞者則來自美國、瑞士、波蘭等十多個國家,比例高達90%,甚至超過全國的外籍舞者比例。統一之後的德國,舞團數量上升到兩百個左右,而其中外籍舞者比例大致相同。

德國芭蕾概況

斯圖卡特芭蕾舞團

斯圖卡特芭蕾舞團初創於1759年,曾是「芭蕾史上最偉大的改革家」法國人尚 喬治·諾維爾(Jean-Georges Noverre,1727~1810)推行「情節芭蕾」的重要基地,但真 正登上世界級芭蕾舞團的寶座,則是英國編導家約翰·柯蘭可出任團長之後的事情。

約翰·柯蘭可1927年8月15日生於南非的魯斯登堡,最初在南非開普頓大學舞蹈學校學舞,1946年赴英國深造,後入賽德勒斯·威爾斯芭蕾舞團擔任演員。不久,他開始將注意力集中在編導上,先後為該團創作了《美人與野獸》、《鳳梨腦

袋》、《寶塔王子》、《安提戈涅》等舞蹈和舞劇,為美、英、法、義四國最重要 的芭蕾舞團創作了舞蹈和舞劇《一個主題的多種變奏》、《美人埃萊娜》、《羅密 歐與茱麗葉》,並為英國皇家歌劇院導演了歌劇《仲夏夜之夢》。

1961年,他告別英國皇家芭蕾舞團,前往斯圖卡特芭蕾舞團就任團長要職。在短短的幾年之內,他便以出眾的才華,培養一批出類拔萃的芭蕾表演家,累積了大量豐富多樣的保留劇目,如《奧涅金》、《馴悍記》、新版《羅密歐與茱麗葉》等大型芭蕾舞劇,以及《韋伯作品 號》、《莫札特交響曲》、《史特拉汶斯基烏木協奏曲》等交響芭蕾,並率斯圖卡特芭蕾舞團登上了許多國家的舞臺,一躍成為世界上最有創造活力的芭蕾舞團之一,不僅創造了舉世公認的「斯圖卡特芭蕾舞奇蹟」,更將德國芭蕾推上世界級水準。與此同時,他在1958年為該團創辦「諾維爾學會」這個培育編導新秀的搖籃,大力扶持新人,使當代芭蕾舞壇上一批頂尖級的編導大師脫穎而出一約翰。諾伊梅爾、伊日‧基里安、威廉·福賽斯、烏韋·蕭爾茨、皮埃爾·韋斯,都是在此推出的自己的處女作。

《奧涅金》(Onegin)1965年4月13日首演於斯圖卡特,這是一部融古典技術和現代觀念於一體的芭蕾舞劇,被譽為「二十世紀最傑出的古典芭蕾舞劇之一」。1969、1973年柯蘭可曾兩次率團赴美演出這部戲劇型芭蕾舞劇,創造空前的輝煌成果;1980年德國斯圖卡特芭蕾舞團也是用這部舞劇,為剛剛進入新時代的中國舞蹈界注入一支興奮劑。而柯蘭可為男女主角奧涅金和塔吉雅娜(Tatiyana)創作的三段雙人舞,一直為中國編導家所津津樂道。1995年,筆者有幸觀看巴伐利亞州立芭蕾舞團至北京公演這部名劇,內心再次掀起了興奮與思考的波瀾,親身感受了這顆「璀璨的夜明珠在漆黑夜晚閃爍著凝重的悲劇之光」。

舞劇情節是根據俄國大詩人普希金的同名詩體小說改編,音樂精選自俄國大作曲家柴可夫斯基的若干小作品。柯蘭可之所以選擇了這個題材,是因為他「把《奧涅金》視為一個謎……。所謂謎,總是具有雙重內涵的,奧涅金這個年輕人擁有一切一英俊的模樣、金錢、魅力,但到頭來卻一事無成。」這個結果使柯蘭可感到恐懼,因為奧涅金所面對的問題,在當代青年中具有非常重要的意義一他們在物質生活得到高度豐富和滿足的同時,精神生活卻淪入了極大的空虛和失落之中;同時,

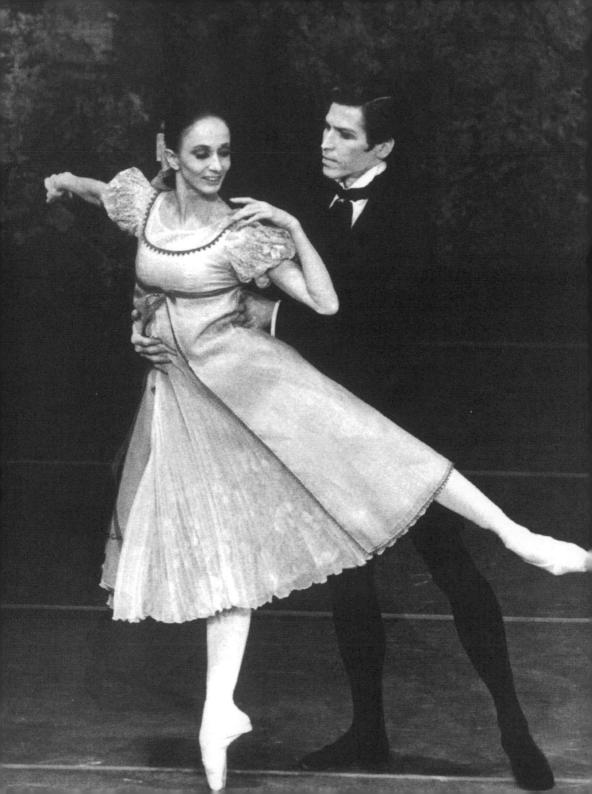

他們在爭取社會承認自身存在價值的過程中,變得不堪一擊,稍遇挫折便放棄自己 的理想。借用文學名著的深刻內容,昭示當代青年的心靈深處,這或許就是柯蘭可 創作《奧涅金》的初衷。

為了更明顯地揭露這種矛盾,柯蘭可在編舞上,選擇性地繼承了古典芭蕾舞劇的「雙人舞核心」觀,為全劇創作了六大段基調迥異且感情高昂的雙人舞,但沒有照ABA的模式,刪除了供男女主角炫耀各自絕技的「變奏」部分,而是「以情造舞」、「以劇帶舞」,將感情、戲劇與舞蹈完美地融為一體,為行雲流水的舞段增添感人肺腑的戲劇震撼力。

斯圖卡特芭蕾舞團的主要演員瑪西雅·海蒂(Marcia Haydéé)、理查·克雷根、別基特·凱爾和埃賈·馬森成為享譽世界芭蕾舞團的巨星。柯蘭可1973年逝世後,美國現代舞編導家格蘭·泰特利(Glen Tetley)和海蒂相繼出任團長,除繼續將柯蘭可的遺產當做鎮團之寶,並親自為舞團編舞之外,還特別請邀了六〇至七〇年代曾任該團舞者,如今成為當代芭蕾巨匠的美國編導大師約翰·諾伊梅爾、威廉·福賽斯、捷克編導大師伊日·基里安,以及其他代表人物如法國編導大師莫里斯·貝雅、荷蘭編導大師漢斯·凡馬農,為該團創作嶄新的舞蹈形象。

1996年,曾在該團出任獨舞演員二十載的加拿大舞蹈家雷德·安德森(Reid Anderson,1949一)接任該團團長,他首先大膽精簡了二十五位不再適用的原來舞者,然後又帶來了二十一位才華橫溢的年輕舞者,為該團再次注入新血脈。安德森之前曾先後擔任加拿大不列顛哥倫比亞芭蕾舞團和國家芭蕾舞團團長,他對走向二十一世紀的斯圖卡特芭蕾舞團充滿了信心,就職後的首次公演便博得評論界和廣大觀眾的掌聲。

巴伐利亞州立芭蕾舞團

巴伐利亞(Bavarian)州立芭蕾舞團地處歐洲文化名城慕尼黑,早在四百年前,義大利和法國芭蕾的巨星們就曾造訪過此處,為這裡的文化生活帶來不少衝激。1825年當巴伐利亞州立劇院在大火後重新開張時,「第一位翩躚起舞的芭蕾巨星」瑪麗·塔麗奧妮曾在這裡亮相。

1945年8月第二次世界大戰一結束,馬瑟爾·魯派特便在被炸成廢墟的州立歌劇院中,開始艱苦的重建工作。1968年至1971年,已成為世界級芭蕾大師的約翰·柯蘭可兼任了該團首席編導家,不僅創建獨立的芭蕾舞團,還上演自己的經典代表作《奧涅金》,使該團的藝術水準和知名度大幅度提升。

1988年,巴伐利亞州政府決定成立獨立的「巴伐利亞州立芭蕾舞團」,並任命了在柏林歌劇院芭蕾舞團和巴伐利亞州立芭蕾舞團領銜主角的德國女明星康絲坦茲·維爾農(Konstanze Vernon)擔任藝術總監。1993年,維爾農率團前往美國,在「世界舞蹈之都」紐約演出引起轟動,並於1995年訪問中國,在北京和上海兩地演出了柯蘭可的經典芭蕾舞劇《奧涅金》,同樣受到熱烈歡迎。

漢堡芭蕾舞團

漢堡芭蕾舞團全稱為漢堡州立歌劇院芭蕾舞團,因此,仍隸屬於漢堡州立歌劇院,這座歌劇院開張於1678年,是德國的第一座歌劇院,而芭蕾作為幕間插舞,早在當年歌劇院開幕的奢華演出中便已登堂入室,只是尚未具備獨立的身分,更夾雜著大量的默劇成分。從這個意義上說,德國芭蕾的歷史在漢堡最為久遠。

三百多年來,儘管芭蕾舞團一直附屬於漢堡歌劇院,規模也不大,義大利、法國、丹麥、俄國的芭蕾巨星也曾先後光臨過這裡的舞臺,但這個芭蕾舞團卻從未成為享譽國際的一流舞團,直到美國人約翰·諾伊梅爾於七〇年代初走馬上任,該團才走紅國際舞壇,並被譽為「當今世界氣魄最為恢弘的芭蕾舞團」。

約翰·諾伊梅爾是美國人,身體裡卻流動著四分之一的德國血統,這或許是他之所以能夠在德國漢堡芭蕾舞團如魚得水的原因之一。1942年2月24日諾伊梅爾出生於美國威斯康辛州的密爾瓦基,早期曾先後在家鄉、芝加哥和瑞典首都哥本哈根隨維拉·沃爾科娃等名師學舞,最後赴倫敦皇家芭蕾舞校深造。1963年,他加入斯圖卡特芭蕾舞團,不僅晉升為獨舞演員,而且在舞團附屬的「諾維爾學會」編導工作坊初露頭角,備受編導大師柯蘭可的褒獎,從此走上了編導之路。隨後,二十七歲的他便出任了德國法蘭克福芭蕾舞團團長,1973年又出任了漢堡州立歌劇院芭蕾舞團團長,一直穩坐寶座至今。

諾伊梅爾除重新編排了幾乎所有傳統芭蕾舞劇之外,還創作了《迴旋曲》、《達芙妮與克羅埃》、《唐璜》、《春之祭》、《馬勒的第三交響曲》、《哈姆雷特的內涵》、《約瑟夫傳奇》、《哈姆雷特》、《奧賽羅》、《皆大歡喜》等一百多部作品。總體來說,他的作品在歐洲已成為一種嶄新的傳統,而在他的故鄉美國,以及亞洲各國,則依然帶有某種前衛的色彩。

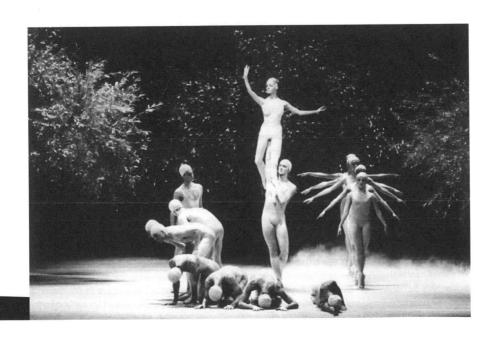

296/第十二章 德國舞蹈

傳統意韻與前衛精神和諧互動,構成了諾伊梅爾作品的一大特色。深刻豐厚的 文學底蘊、奔放不羈的藝術想像和妙趣橫生的舞蹈結構,是諾伊梅爾作品的另一特 色。時間長和氣勢恢弘是其作品的第三大特色。而從不討論高深莫測的哲學命題, 更不以灰暗低沉的調子結束,總能使觀眾在看完後產生亢奮的感覺,身心同步進入 崇高的境界,乃是諾伊梅爾作品的第四大特色。

1999年春節期間,約翰·諾伊梅爾首次率領漢堡芭蕾舞團到訪中國,在香港、 上海和北京公演了現代芭蕾舞劇代表作《仲夏夜之夢》,並在香港公演了他1998年 的新作《伯恩斯坦之舞》,受到觀眾的熱烈歡迎。

法蘭克福芭蕾舞團

法蘭克福芭蕾舞團走紅國際,成為當代芭蕾舞壇上的頂尖級舞團,並使德國芭蕾繼「斯圖卡特芭蕾奇蹟」之後,再次占領世界芭蕾舞團頂峰,令世人肅然起敬,這得歸功於美國舞蹈家威廉·福賽斯十五年來的巨大貢獻。

威廉·福賽斯1949年12月30日出生於紐約,於傑佛瑞芭蕾舞學校(Joffrey Ballet School)學舞,1973年入德國斯圖卡特芭蕾舞團為演員,其間在「諾維爾學會」工作坊上嶄露頭角,得到柯蘭可的高度讚賞和第一批編舞委託,開始以編導新銳的面貌出現在國際舞臺。為得到更加充分的施展空間,他於1980年離開斯圖卡特,以自由身闖蕩四年,如願以償地更趨向成熟。1984年,他接任法蘭克福芭蕾舞團藝術總監的職位,五年後又兼任該團的經理,使行政能夠為藝術提供更好的服務,使法蘭克福芭蕾舞團跟荷蘭舞蹈劇場一起,一躍成為「當代芭蕾」的兩大旗艦。

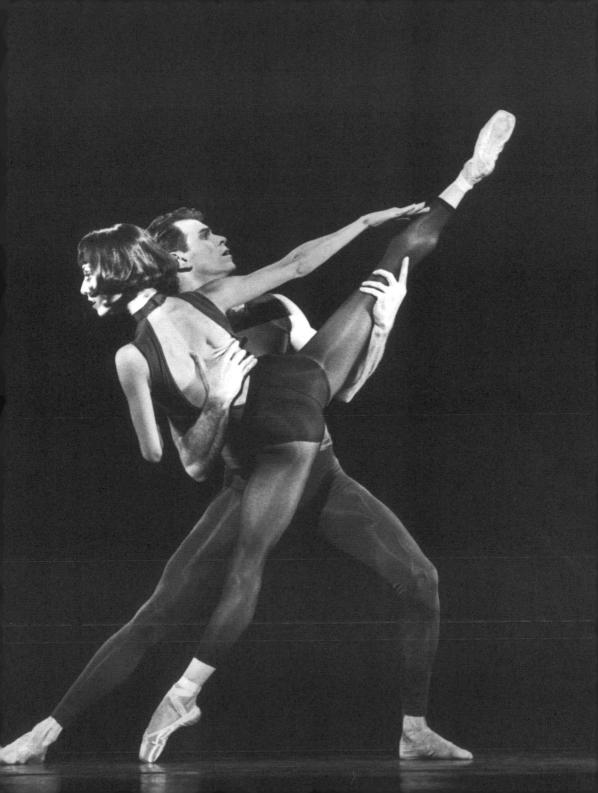

福賽斯的代表作中流傳最廣的有:激情的爵士芭蕾《愛之歌》、動作幅度超極限的重金屬芭蕾《多少懸在半空中》、舞者上下場變化莫測的《舞步作文》、火辣的交響芭蕾《赫爾曼·施梅爾曼》等等。他的作品以個人的「鬼才」與時代的鮮明節奏碰撞出的各式火花為靈感,融古典芭蕾的線條美感、新古典芭蕾的放射力度、現代舞的時空調度、後現代舞的實驗概念、爵士舞的頓挫扭擺、流行歌舞的熱烈、舞臺明暗的強烈對比、戲劇張力的完美理解於一體,因此,每每贏得各階層和各年齡層觀眾的青睞。到目前為止,福賽斯的作品已遍布世界各大芭蕾舞團,而法蘭克福芭蕾舞團則隨著福賽斯的名字一起享譽於世界芭蕾舞團的頂峰。

《愛之歌》這部斯圖卡特芭蕾舞團委託福賽斯創作的作品,1979年5月於慕尼 黑首演,服裝由福賽斯設計,音樂則選自艾瑞莎·富蘭克林(Aretha Franklin)和 迪奧納(Dionne)這兩位美國流行音樂作曲家的二十首情歌。舞蹈以芭蕾的腰腿控 制和跳轉技術為基礎,以爵士的熱烈和煽情功能為手法,以情歌的情真意切和高潮 迭起來推波助瀾,不僅為觀眾的聽覺和視覺提供最大的滿足,更將其感官刺激和心 理能量都推到最高點,達到一觸即發的火候,使任何人都無法正襟危坐。首演二十 年來,這部爵士芭蕾作品深受各國青年觀眾喜愛,並因此成為美國傑佛瑞芭蕾舞團 等許多著名舞團跟年輕觀眾達成溝涌的重要管道。

《多少懸在半空中》這部作品由巴黎歌劇院芭蕾舞團委託創作,堪稱福賽斯繼《愛之歌》後的又一部力作,1987年5月30日於巴黎歌劇院首演,後由澳洲等芭蕾舞團上演。跟《愛之歌》一樣,服裝由福賽斯本人設計,而音樂則是湯姆·威廉斯的作品。它標誌著福賽斯在動作設計和時空把握等方面進入一個嶄新的階段。

與古典芭蕾相比較,《多少懸在半空中》表現出如下三方面的特點:

攝影:湯瑪斯·阿莫波爾(德國)。

- (一)受現代舞動作的科學原理影響,舞者們的動覺中心從主要發揮移動重心作用的下肢,提升到生命源泉的所在地一包含著心臟的軀幹,表現出身心合一的趨勢,使強壯有力的腿腳、變化多端的手臂、隨機應變的頭頸,經過包括肩、胸、腹、腰、胯在內的軀幹的巧妙連接和協調,構成了一個完整的有機體,完全看不到古典芭蕾對身心設置的種種清規戒律的限制。
- (二)一反古典芭蕾輕盈向上的用力方式,採用了凝重下沉的用力方式支配舞者,使當代芭蕾不再隸屬於輕煙繚繞的夢幻遠方,而是屬於朝氣蓬勃的芸芸眾生,屬於意氣風發的當代民眾。
- (三)在肢體美學的重建中,透過將古典芭蕾向生活、向自然拉近的方式,豐富和發展了古典芭蕾優雅卻單一的修長之美,並透過無限延長、扭曲變形和意外折斷等方式,以及其間的強烈對比,創造出大量來自古典芭蕾卻超越古典芭蕾的動作語彙,擴大了古典芭蕾語彙,增強了芭蕾舞者的表現力。

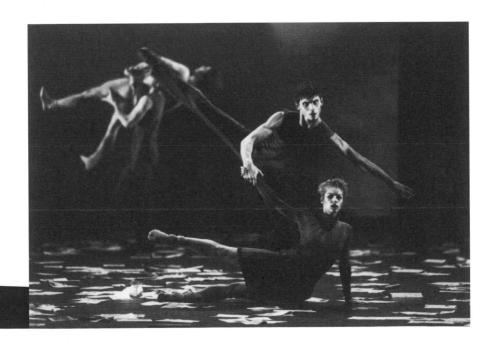

布朗施維克芭蕾舞團

布朗施維克(Braunschweig)這座城市坐落在德國北部,位於首都柏林與世界博覽會之城漢諾威之間,而布朗施維克大劇院迄今則已有四百年的歷史。目前,它擁有五個表演團體一歌劇團、話劇團、芭蕾舞團、兒童劇團和大型交響樂團。布朗施維克芭蕾舞團附屬於布朗施維克歌劇院,舞團的現任藝術總監是皮埃爾·韋斯。

1957年7月25日,皮埃爾·韋斯出生於瑞士名城洛桑,早年就學於倫敦的英國皇家芭蕾舞校,十八歲便少年得志,在著名的洛桑國際芭蕾大賽上一舉榮獲大獎,隨後入德國斯圖卡特的約翰·柯蘭可舞校深造,翌年便加入斯圖卡特芭蕾舞團,並一連擔任了八年的舞者。首批創作舞蹈《動物狂歡節》、《士兵的故事》、《接待室·I》等,都是在身為舞者期間問世的。1983年榮獲了「德國青年編導獎」,翌年,他便自立門戶,以編導家和藝術總監的身分開始嶄新的創作生活。從1985年起,他先後出任了德國烏爾姆市立劇院芭蕾舞團、威斯巴登州立劇院芭蕾舞團的藝術總監和駐團編導,並創作了《回到巴哈》、《禮拜儀式交響曲》、《當您尚未精神失常……》、《鉛一般沉的夜》等十幾部不同規模的作品。

1993年,他出任了布朗施維克芭蕾舞團的藝術總監和駐團編導,新創作《高速複製》、《一決雌雄》、《似你似我的人們》、《上了發條的柳丁》、《貪玩的上帝》、《耶穌基督超級明星》等作品,並重編了不少古典名劇。

1978年至1998年,韋斯用了二十年時間,使自己從一位榮獲國際大獎、年輕漂亮的舞者,逐漸步入身心並用、同步成長的編導生涯,而如魚得水的感覺使對創作早已情有獨鍾的他更加努力,總共創作並公演了五十六部作品,其中長時間的大型舞蹈和舞劇就多達二十七部,這個數字足以今同輩人感佩不已。

經過五年的不懈努力,舞團的創意不脛而走,如今居然開始吸引了漢諾威甚至 柏林等大都市的觀眾前來觀舞。這或許是韋斯毅然改為現、當代風格後,最令人驚 喜和欣慰的收穫。原因很簡單,如果重蹈舊轍、安於現狀,依舊上演那幾齣古典芭 蕾舞劇,漢諾威或柏林的觀眾肯定永遠不會想光顧這個小城市的小舞團。

曼海姆國家劇院芭蕾舞團

曼海姆(Mannheim)國家劇院已有兩百多年的歷史,一直擁有歌劇、話劇和舞蹈共三個演出團體,素以上演德語劇碼而聞名,並成為最早受德語影響的舞臺之一。

曼海姆國家劇院芭蕾舞團簡稱曼海姆國際芭蕾舞團,在二十世紀引起了廣大的注意。自1991年起,曼海姆國際芭蕾舞團開始由菲利浦·塔拉德(Philippe Tallard)領導,塔拉德曾是法國芭蕾大師莫里斯·貝雅舞團的演員,擅長表演古典和新古典風格的芭蕾。因此,他的編導風格也屬融古典與當代為一體的,為該團提供了表演多樣化風格的機會。

該團近年來演出的劇碼中,最具獨創性的是1997年4月26日首演於曼海姆戲劇院的大型舞臺作品《天鵝之歌》。準確地說,這部大氣磅礴、壯懷激烈的《天鵝之歌》,論風格,可歸於發源於德國的「舞蹈劇場」,由彼得·施塔默編劇,舞蹈編導與舞臺裝置則由該團團長菲利浦·塔拉德和客席編導家荷西·路易士·蘇丹共同創作,塔拉德負責上半場,而蘇丹則負責下半場。這部作品以生與死為主題,並分別在上下兩部分加以表現,由於生的主題恰巧是塔拉德所喜歡並擅長的,而死的主題則是蘇丹所熱衷並拿手的,因此,上下兩個半場不僅充分發揮了兩位氣質與愛好截然不同的編導家之長處,將完整的生命大循環,水乳交融地統一在這部作品中,整合出令人盪氣迴腸的威力。

表現派舞蹈的歷史

西方現代舞的發源地是德國和美國,但在德國,早期的現代舞蹈家們卻很少使用「現代舞」這個美國概念,而是採用他們自己的術語—「表現派舞蹈」、「新舞蹈」,甚至以地理位置為標籤的「中歐舞蹈」。然而,兩國的現代舞蹈家都心悅誠服地認為,美國舞蹈家伊莎朵拉·鄧肯為「現代舞之母」,一個世紀以來,兩國間的現代舞曾有過幾次系統性的交流。

兩大流派的現代舞產生雖然是不約而同,且都受到鄧肯的莫大啟發,但德國現代舞的成熟卻要早上十二年,因為完整意義上的德國現代舞應從瑪麗·魏格曼1914年獨立舉辦的首場個人作品發表會算起,而真正的美國現代舞則應從瑪莎·葛蘭姆

魯道夫·拉班肖像。照片提供:巴黎楔石社。

1926年獨自推出的首場個人作品發表會算 起。德國現代舞的遙遙領先,必須感謝魏 格曼的老師魯道夫,拉班。

魯道夫・拉班

拉班本是匈牙利人,身兼舞蹈家、編導家和舞團團長,他更是現代舞的理論家和教育家,與影響深遠的人體律動學和拉班舞譜

的發明者。拉班1879年12月15日出生於今捷克斯洛伐克的布拉迪斯拉瓦,早年於慕尼黑學畫,後來去巴黎學舞,曾在德國許多城市和奧地利維也納表演過舞蹈。1910年,他在慕尼黑創立舞校,訓練出魏格曼、哈樂德·克羅伊茨貝格(Harold Kreutzberg)、庫特·尤斯等卓越的現代舞蹈家,並開始形成現代舞的中歐學派。1936年,在柏林奧林匹克運動會上,他為開幕式編導的大型舞蹈用拉班舞譜記錄下來之後,送到各地分頭排練,僅在演出前彩排過一次便大功告成,創造了舞譜應用方面的奇蹟。

1938年,納粹的壓力使他無法在德國正常工作,不得不前往倫敦,跟尤斯合力開辦阿德爾斯托恩舞校,直至逝世。拉班一生著述頗豐,出版了《編舞》、《舞譜》、《現代教育舞蹈》、《舞蹈與動作記譜原理》等專著多部,以及自傳《為舞臺而生活》,系統化的闡明自己的動作科學理論,牢固地確立拉班舞譜體系,為世界舞蹈藝術的發展貢獻良多。拉班舞譜至今仍為世界上使用最為廣泛的舞譜體系,

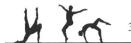

而拉班人體律動學的意義則遠遠超出舞蹈界,被運用到工農業生產的科學管理中, 得到國際學術界「發現了人體小宇宙的運動規律,可與愛因斯坦發現天體大宇宙運動規律的相對論相提並論」的高度評價,其中的「用力一時間一空間」三大要素成為拉班「動作分析」理論的核心,以及現代舞者認識動作、分解動作、記錄動作和 編排動作的理論框架。

瑪麗・魏格曼

1886年11月13日生於德國漢諾威,1973年9月18日卒於柏林。魏格曼早年曾在德勒斯登從師於瑞士韻律舞蹈操的發明者艾米爾·雅克·達爾克羅茲,自1913年開始,魏格曼先後於慕尼黑和蘇黎世向拉班學習,隨後成為拉班早期舞蹈理論的主要實踐者和檢驗者。魏格曼1914年便舉辦個人的作品發表會,1919年一躍成為德國最著名的現代舞蹈家,翌年在德勒斯登開辦自己的第一所舞蹈學校。這所學校很快成為德國現代舞的搖籃,先後有韓亞·霍姆(Hanye Holm)、伊馮娜·格奧爾吉、赫雷特·帕盧卡(Gert Palucca)、瑪加麗塔·瓦爾曼、哈樂德·克羅伊茨貝格、別基特·奧克桑等新一代大師從這裡脫穎而出。

魏格曼曾率團於國內外進行公演,1930年曾踏上美國新大陸,並在紐約建立 自己的分校,由弟子霍姆擔任分校的校長和首席教師,在這塊年輕的土地上播撒德 國新舞蹈的種子。除了紐約分校之外,魏格曼舞蹈學校曾於三○年代初遍布歐美各 國,最興盛時期的學生總數多達兩千人。

庫特·尤斯反戰主題的現代舞劇《綠桌》。 照片提供:巴黎利普尼茨基一維奧萊公司。

在舞蹈的構成上,她的觀點是:空間、時間 與能量是賦予舞蹈生命活力的三大要素。在舞蹈的原理上,她的「緊張/弛緩」動作原理也構 成了美國現代舞蹈家瑪莎·葛蘭姆「收縮/放 鬆」動作原理的基礎。在舞蹈發展史上,她至 少有兩大貢獻:一是豐富和發展即興舞蹈,據 說她本人就是在跳即興舞時,發現了自己擁有

舞蹈的天分;二是豐富和發展無音樂舞蹈,這對舞蹈回歸動作本體具有舉足輕重的作用。而由她和拉班共同創建的德國現代舞體系,對歐、亞、澳三大洲(如法國、日本、韓國、中國、以色列、澳洲等)的現代舞,發揮了播種的作用。

庫特・尤斯

一生兢兢業業且多才多藝,卻落了個顛沛流離甚至無「家」可歸的境地:在 生活中,最初由於猶太人的血統和絕不與納粹政權同流合污的氣節,不得不逃亡到 英國,爾後則因為德國公民的「敵僑」身分而被關進了英國人設立的集中營;在藝 術上,他的作品在表現主義興盛的美國被看成是芭蕾舞劇,而在芭蕾舞劇流行的英 國又被當作現代舞。

他一生自稱最不喜歡參與的便是政治,卻偏偏因為一部最政治化的反戰舞劇 《綠桌》(The Green Table)而名垂青史,博得國際舞蹈界半個多世紀以來的好 評,而這部舞劇直到六十多年後的今天,依然歷久不衰。

庫特·尤斯1901年1月12日出生於德國瓦瑟阿爾芬根,1979年5月22日浙世於海 爾布隆。尤斯最初進的是斯圖卡特音樂學院的戲劇學校,並在此遇見了拉班。1922 年至1923年間,他來到曼海姆和漢堡,潛心向這位表現派舞蹈的鼻祖學習。一年的 工夫雖不算長,卻為他打下了堅實的理論基礎,日後,他還成為拉班的忠實傳人之 一,拉班發明的舞譜和人體律動學成為使他終生受益的寶貴財富。1928年,組織了 第二屆德國舞蹈家大會,他在這個隆重的場合裡,將拉班舞譜正式公諸於世。

1932年,在由巴黎國際舞蹈檔案館舉辦的編舞比賽上,他的代表作舞劇《綠 桌》以強烈的反戰主題和新穎的舞蹈編排一舉奪得金牌。六十多年過去了,當今天 的人們目睹許多舞蹈作品由於原作者的逝世而被人遺忘,唯有《綠桌》依然備受青 睞時,禁不住要讚歎當年評審們的慧眼。

哈樂德・克羅伊茨貝格

1902年12月12日出生於德國萊辛貝格,早年師從拉班、魏格曼和H·泰爾皮斯 等名家學舞,1922年入漢諾威芭蕾舞團,成為現代舞蹈家 Y·格奧爾吉的舞伴,並

隨團到國內外旅行演出。1955年他在瑞士的伯爾尼開辦了舞蹈學校,但舞臺生涯卻一直持續到1959年,此後則繼續從事教學,偶爾也會編舞,直到1968年逝世。

克羅伊茨貝格生前也曾四處獨舞表演,自1930年起,曾先後五次訪美演出,大 獲成功,其充滿陽剛之美的舞蹈演出激發許多血氣方剛的男子漢走進舞蹈圈,著名 的有美國現代舞大師艾瑞克·霍金斯(Eric Hawkins)、荷西·李蒙。

赫雷特・帕盧卡

1902年1月8日生於慕尼黑,四歲那年曾隨家人遷往美國加州生活三年,十二歲開始學芭蕾,但觀看了魏格曼的一場風格自由的新舞蹈演出後,於1920年改入魏格曼門下學舞,後加入魏格曼室內舞團成為演員,但現代舞獨闢蹊徑傳統又使她獨立出去。

帕盧卡不僅跟包浩斯建築學院的前衛派美術家們有廣泛的接觸,而且還舉辦過獨舞晚會。晚會圓滿成功,使她迅速成為深受觀眾和新聞界歡迎的舞蹈家,因為她的風格是以自己輕鬆愉快的天性為前提,而非簡單地模仿魏格曼深沉凝重的戲劇性舞風,不僅技巧強勁、內容抽象,而且具有強烈的個性。1925年,她創辦了自己的舞蹈學校,開始將部分精力轉移到教學上去,並逐漸成為德國舞蹈史上的舉足輕重的現代舞教育家。1993年4月1日逝世。

舞蹈劇場的歷史與現狀

自八o年代以來,舞蹈劇場的狂飆,隨著碧娜·鮑許那雷霆萬鈞的作品一起席 捲全球,而這個概念卻一直令人費解。讓我們首先闡明這是怎樣的一種表演藝術, 然後重點介紹它的開山鼻祖碧娜·鮑許,以及其他代表人物。

舞蹈劇場的來龍去脈

「舞蹈劇場」(Tanztheater)這個概念始於二十世紀的二〇年代,最初的使用者是拉班的弟子、反戰舞劇《綠桌》的編導家尤斯,他那一代人可以說是舞蹈劇場的奠基和鋪路者。

但完整意義上的舞蹈劇場,則始於反動精神崛起的六〇年代,當世界上的學生運動風起雲湧之時,到底選擇哪些方式去共同主宰劇場的爭論喋喋不休之際。從美學上說,它同時產生於國內外的兩種影響:在國內方面,有德國表現派舞蹈「產後痛」的痛苦掙扎形象,和尤斯在福克旺埃森學校(Folkwang Ballet Esson)產生的影響;而在國外方面,則有第一代舞蹈劇場的編導家赴紐約學習,然後帶回德國的美國現代舞的影響。

第一批名副其實的舞蹈劇場作品產生於1967年:碧娜·鮑許和約翰·科斯尼克分別首演了各自的處女作《碎片》和《歐賽拉佩》。短短的六年之後,第一批拒絕「芭蕾」標籤、宣導「舞蹈劇場」運動的舞蹈團體脫穎而出,一馬當先者是碧娜·鮑許。她第一個將原來的芭蕾舞團改名為烏普塔舞蹈劇場(Tanztheatre Wuppertal),而第一位積極回應她改革舉措的,則是編導家葛哈德·波納,他也將自己領導的舞團改名為達姆施塔特(Darmstädter)舞蹈劇場,追求的目標則是由舞蹈家自治的舞團。鮑許、科斯尼克和波納是舞蹈劇場的第一代,可謂舞蹈劇場大廈的建造者。

繼第一代人之後,蘇珊娜·林克、蘭希德·霍夫曼等第二代人緊追不放,他們跟第一代人的年齡相差無幾,但卻都是出自第一代人曾領導的舞團,時間在七〇年代。從七〇年代中期到八〇年代末期,是舞蹈劇場蓬勃發展的黃金時期,主要特徵是第一、二代人先後進入各自的創作高峰期,如鮑許每年都能推出三部作品,而每部作品大都長達三至四個小時,而不是通常的一個小時,使大批的舞蹈劇場佳作得以問世。

九〇年代以來,當前兩代人的創作活力隨著生理年齡的增加而明顯減弱時,舞蹈劇場的第三代應運而生。與前兩代人相比,他們的工作條件要好得多,方式也更加多樣,可能已在主持某個舞蹈劇場,也可能是自由身的舞蹈家,但均已顯示出相當的實力,堪稱為舞蹈劇場的發揚光大者。其代表人物有德國人阿希姆·施勒梅爾、莎莎·華爾滋和亨利艾達·霍恩,也有不少外國人,如瑞士人烏爾斯·迪特希(Urs Dietrich)、葡萄牙人魯伊·霍爾塔,荷蘭人約·法比安,美國人伊斯梅爾·伊沃和艾曼達·米勒、阿根廷人丹尼爾·戈爾金等等,而這種日益國際化的現象不僅是德國舞蹈幾十年來明顯的重要特徵,恰好也證明了舞蹈劇場在這樣一個國際交流日益頻繁、日益便利的大環境裡,不是、也不可能是百分之百純粹的「德國製造」。

舞蹈劇場是什麼?

嚴格地說,舞蹈劇場不是一種風格,而是一種心態,最好的例證是碧娜‧鮑許的早期言論,這些言論已成為舞蹈劇場的某種信條:「我感興趣的,不是人們如何動作,而是什麼驅使他們動作」。從那些相對重要的群舞創作來看,我們不妨將這種演出形式描述成拼貼式,或蒙太奇(Montage)。無論鮑許,還是科斯尼克、霍夫曼、林克、波納,或是與他們在美學上的志同道合者,都把音樂當成各自的基礎,然後將相互矛盾的各種因素融合在一起。有時候,他們還允許舞者說話和唱歌,前提是舞蹈的基礎必須依然清晰可見。

鮑許使用「舞蹈劇場」概念的目的

鮑許決定使用「舞蹈劇場」這個概念,首先是為了跟古典芭蕾劃清界限,因為普通觀眾說到舞團和舞者,常常直接認為是古典芭蕾舞劇和古典芭蕾舞者,跳向以古典芭蕾技巧為主的舞蹈。尤其是在烏普塔這個地處陡峭狹窄山谷中的紡織工業城市,當鮑許1973年受聘接管烏普塔歌劇院附屬的芭蕾舞團,並將舞團易名為「烏普塔舞蹈劇場」之前,這座城市一直以兩個歷史事件而聞名—1820年共產主義運動的領袖之一弗德里希·恩格斯(Friedrich Engels)在這裡誕生,1901年由凱澤·威廉設計的世界第一條空中纜車在這裡率先啟用。與此相應的是,當時的舞團也一直是個古典芭蕾舞團,完全演出古典與浪漫主義的童話芭蕾舞劇。那些有限的經典劇碼,儘管足以常年維持當地一些日漸老化觀眾的喜愛,卻無法開拓新的青年觀眾群,當然更無法吸引德國各大城市民眾,以及國外觀眾的注意。概括地說,當時的烏普塔,簡直就像一潭死水般缺乏生氣。

1972年,鮑許應邀為該劇院上演的華格納歌劇《唐懷瑟》,編排讚頌酒神的舞蹈,由於對其中必不可少的性愛場面,作了既淋漓盡致又恰到好處的處理,她贏得了廣大觀眾和新聞界的一致好評,確保了翌年得到的正式聘書。

使用「舞蹈劇場」這個概念,鮑許認為可以在形式和內容兩大方面獲得隨心所欲的自由,比如在形式上,可以大量運用歌劇、音樂,甚至舞臺設計的形式,創造更加廣泛的空間,可以任意運用舞臺上的道具,可以說話或不說話、跳舞或不跳舞;而在

碧娜‧鮑許肖像。攝影:格特‧魏格爾特(德國)。

內容上,「舞蹈劇場」可以包容很多東西,可以是、也可以不是芭蕾舞劇,可以 以泛指任何藝術或生活。

碧娜・鮑許生平事蹟

碧娜·鮑許祖籍菲律賓,1940年 7月27日生於德國工業城市佐林根,最

初在德國埃森的福克旺應用藝術學校舞蹈系學習,起步習舞於現代舞大師庫特·尤斯門下三年,並參加了福克旺芭蕾舞團的演出;由於看到美國現代舞大師荷西·李蒙及其舞蹈團前往當地的精采演出,引發了前往紐約深造的念頭。優異的畢業成績使她獲得一筆為期一年的獎學金,得以赴紐約的茱麗亞音樂學院舞蹈系深造,師從李蒙和芭蕾大師安東尼·都德,近四年時間裡,曾相繼在新美國芭蕾舞團、保羅·泰勒舞蹈團、紐約大都會歌劇院芭蕾舞團擔任演員,直到1963年,在尤斯老師的召喚下,才返回德國發展。

自1973年至今,她一直出任烏普塔舞蹈劇場院長兼首席編導家,創作了一大批舞蹈劇場作品,其中數《春之祭》、《藍鬍子》(Bluebread)、《穆勒咖啡廳》(Café Müller)、《交際場》(Kontakthof)、《康乃馨》(Carnations)流傳最廣。

首演於1975年的中型作品《春之祭》,具有極強的形式美感和濃郁的抒情史 詩意味,被公認為世界上八十多個《春之祭》版本中,最優秀的六個之一,此後的 作品則開始朝向「舞蹈越來越少、戲劇越來越多」的大型作品發展,逐漸孕育出戲 劇結構完整、手法高度綜合、悲劇色彩濃烈、劇力無堅不摧的「舞蹈劇場」。 1969年,她獲得科隆編導比賽(International Choreographic Competition)大獎,1984年應邀赴美國洛杉磯,為奧林匹克運動會演出而聞名遐邇,隨後多次赴美國和世界各地演出,尤其是在紐約布魯克林音樂學院(Brooklyn Academy of Music)舉辦的「新浪潮藝術節」(Next Wave Festival)上的演出影響最大。

鮑許的「醜聞」與傳奇

事實上,時至今日,也並非所有人都能接受甚至喜歡她的舞蹈劇場作品,儘管對其雷霆萬鈞、摧枯拉朽的威力都不得不發出由衷的讚歎,然而,她的舞蹈劇場與五百年來流行於西方乃至世界的芭蕾傳統仍相距太遠。正因為如此,西方的舞評家和史學家依然為她冠上「歐洲最著名、也最具爭議的編舞家」這類形容詞。

所謂「醜聞」,主要發生在她剛剛出任烏普塔舞蹈劇場的團長,毅然宣布絕不 觸碰傳統舊芭蕾之時,在那些多少年來習慣於跟《睡美人》一起昏昏欲睡,靠《天鵝

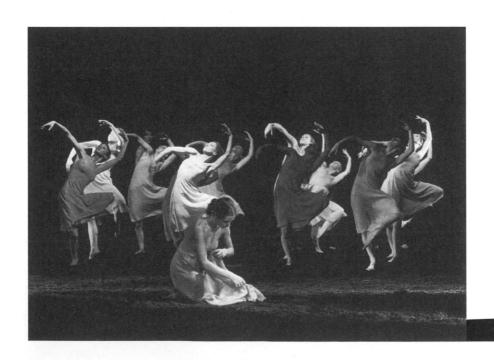

湖》保持內心清靜,藉《胡桃鉗》發洩懷舊情緒,永遠沉浸在古典主義的美夢中不願 自拔的觀眾看來,這實在是大逆不道之舉。因此,他們紛紛退掉了常年預定的座位。

另一樁「醜聞」發生在1978年,鮑許以莎翁名劇《馬克白》為藍本,創作並 首演一部舞蹈劇場新作《他手拉手地將她帶進城堡,他人則跟隨在後》。她在前臺 安排了一個淺水池,而德國莎士比亞學會的會員們則紛紛購買價格昂貴的前排票前 往;不料,演出開始後,舞者們拳打腳踢,池水飛濺,弄髒了他們昂貴的晚禮服, 把他們弄得滿身污水、狼狽不堪、怒不可遏,爭相逃離上等座位,並向鮑許和歌劇 院提出嚴厲的抗議。新聞界對此意料之外的「不雅之舉」,亦有大量報導。

1982年,當《華爾滋》在荷蘭阿姆斯特丹的卡雷劇院首演時,買票的觀眾被長達四個小時的歌曲、默劇、雜耍和多種語言的混合體弄得惱羞成怒,向舞團和當地劇院提出強烈的不滿。這些抗議和不滿,與其說是向鮑許提出的抗議,倒不如說是給烏普塔歌劇院領導人的考驗:他們必須在挽留傳統觀念根深柢固的觀眾,與刻意實驗並勇於推陳出新的鮑許之間,作出明確的抉擇。萬幸的是,他們選擇了鮑許,並支持鮑許,才有了如今風靡世界的舞蹈劇場,才有德國舞蹈以獨創形式,超越「斯圖卡特的芭蕾奇蹟」,登上世界舞壇領導地位的今天。

不過,這些領導人之所以敢以強大的勇氣,始終如一地支持鮑許和她的舞蹈劇場藝術,重點在於德國有一批「經驗豐富、思想開放、熱愛藝術」的評論家,以及由他們組成的「自由而公平的新聞界」,他們超越了人云亦云的惰性,屏棄了趨炎附勢的勢利眼,以名副其實的高瞻遠矚,用善辨千里馬的伯樂慧眼,率先肯定了鮑許的藝術天賦,並預言這種嶄新的舞蹈藝術必將像鄧肯當年一樣,影響甚至左右國內外的舞蹈界。

說到「傳奇」,必須瞭解這樣的事實:就在社會革命巨頭恩格斯出生那幢屋子隔壁的歌劇院,碧娜‧鮑許默默無聞地發動了舞蹈劇場這樣偉大的舞蹈和劇場革命,她不僅以頗具說服力的舞臺處理,頂著傳統劇場觀念的重重壓力,在舞蹈歌劇《伊菲革涅亞在陶里斯》(1974)中,將舞蹈推到核心的位置,而將獨唱與合唱演員請下台,安排在觀眾席中演唱;在《春之祭》裡,改用錄音帶伴奏,以便使原來的樂隊位置也能擴大成舞蹈的表演空間,並且灑上潮濕的泥土,去再造遠古的蒼茫;用僅僅十年的時間,創造出一套嶄新、犀利的劇場表演語言,足以一層一層揭開並無情鞭笞人類日益加劇的孤獨、無奈、冷漠、自私、暴力,甚至犯罪。

這套語言跟她獨樹一幟的表演美學,如今已成為世界各地舞蹈乃至戲劇界爭相效仿的對象,更為觀眾帶來全新的劇場經驗和觀賞美學一英國愛丁堡藝術節(Edinburgh Arts Festival)的觀眾為她縱情歡呼,法國亞維農藝術節的觀眾認為她才是這個時代的真正英雄,倫敦大名鼎鼎的塞德勒斯·威爾斯劇院為她舉辦了連續兩週的演出季,德國科隆國際戲劇週的觀眾將她當成德國表演藝術的代言人,南美、以色列、澳洲的觀眾擠滿劇場走道,台灣《表演藝術》刊物在她赴寶島公演之前,稱她是「邁開二十一世紀第一步的先鋒」,更告知廣大觀眾,「在面對她的作品《康乃馨》之前,我們得先做好『心理準備』。」她的卓越成就,則被藝評家們比作德國新浪潮電影的崛起和表現派繪畫的復興,更被史學家們總結為「阿爾托的殘酷戲劇和格洛托夫斯基的質樸戲劇之獨特合一」。

保證德國文藝體制健康的原因

德國的文藝體制之所以能夠比較健全地運作,在於劇院是否繼續聘任某位編舞家,不取決於長官意志,而依賴於兩項最重要的標準:一是納稅人對演出的興趣,因為所謂「政府經費」實質上是納稅人的錢;二是評論界的意見,因為與普通納稅人相比,同樣身為納稅人的評論家,藝術視野開闊一些、美學判斷超前一點,特別是在一位編導新秀尚未得到廣大納稅人的認可之前,評論家的看法具有舉足輕重的作用。換句話來說,碧娜.鮑許及其舞蹈劇場,能夠一直得到祖國的認可和支持,這正是德國當代文化最應感到驕傲的成就。

舞蹈劇場的兩大流派

舞蹈劇場包括兩大流派,一派的開山祖是碧娜‧鮑許,其他代表人物有約翰‧科斯尼克、蘭希德‧霍夫曼等,不過,他(她)們沒有像美國後現代舞那樣,從東方尋找靈感,更與古典芭蕾的唯美主義背道而馳,因此,曾一度被貶低為「德國芭蕾的惡仙女」,只是竭力用舞蹈去真實地表現自己周圍的人生,甚至整個人類社會。當形式感極強的舞蹈無法負載如此沉重的社會批評性內容時,開始向戲劇靠近,向寫實主義和自然主義求援,最後如願以償地找到了恰當而充分的表現手段,比如將真實的草地、泥土、垃圾、雜物和金魚缸搬上舞臺,以表現現實生活的污濁不堪;讓男演員一絲不掛地趴在草地上玩耍,以表現人類童年的稚趣;讓男演員真的摑打女演員耳光,以抨擊父系社會的「男尊女卑」,揭示女人一直遭受奴役的地位,具有極濃重的「表現論」和「模仿論」的美學意味,而這種表現主義的傾向,則可追溯到德國表現主義舞蹈鼻祖瑪麗・魏格曼的舞蹈風格。

另外還有一派,以「純舞蹈」的探索為主,代表人物有蘇珊娜·林克和葛哈德·波納等,他們主要迷戀於對純動作形式及其幾何造型的探索,或透過抽象和象徵的手法,抒發較為單純的情緒、表達含蓄的寓意,帶有更多的「形式論」美學印記和拉班動作理論的影響,相似於抽象表現主義的風格特徵。

約翰・科斯尼克

1939年12月12日生於奧地利布萊堡,最初的舞蹈背景既不是芭蕾、也不是現代舞,而是搖滾舞,並且擅長繪畫。他六〇年代來到德國,先後在不來梅和科隆擔任舞蹈演員,並在科隆開始從事編導工作。1968年,他出任不來梅舞蹈劇場院長十一年,然後又在海德堡任職,陸續創作大批猛烈抨擊社會弊端的舞蹈劇場作品,並逐漸成為德國舞蹈劇場公認的代表人物,曾為柏林德意志歌劇院、維也納歌劇院和紐倫堡歌劇院擔任客座編舞家。

在舞蹈風格上,他反對巴蘭欽新古典主義芭蕾的純動作美學,極力強調作品的內容,並追求觀眾的理解,因此,舞蹈劇場成為他最理想的表達方式,最著名的作品是現代版的《馬克白》,其中透過放大數倍的桌椅板凳、茶壺茶碗,把人類變成了小人

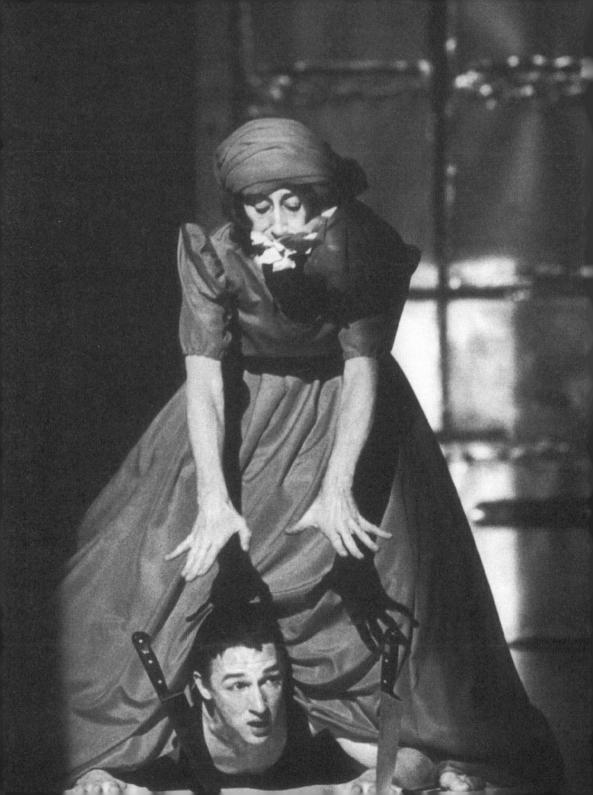

國裡的可憐蟲,以揭示物我關係中永恆的矛盾;透過馬克白夫婦間的主僕關係、糾纏打鬥,把有史以來的陰陽之爭和人間暴力表現得淋漓盡致。作品中的服裝也有明顯作用:馬克白夫人雍容華貴的服裝代表著至高無上的地位,而馬克白則身著愛迪達運動服,像狗一樣馴服地在地上爬行,聽任夫人的駕馭。由於繪畫方面的良好基礎,他習慣於在動手編舞之前,先構思出一個個的形象,然後再圍繞著這些形象來進行創作。

蘭希徳・霍夫曼

1943年11月1日生於德國席雷西(Schlesien),最初在德國埃森的福克旺學校開始學舞,先後在福克旺舞蹈工作室和不來梅舞蹈劇場(Bremer Theatre)擔任演員,1978年至1986年跟波納一起出任該劇院的院長兼編導家,然後獨自前往波鴻舞蹈劇場,獨自任院長和編導家;她的代表作包括《沙發獨舞》、《五天五夜》、《野草圓》、《燥熱風》、《拳擊手套的肉欲》等等,風格大膽、語言新異,常常採用日常生活中的用品,而大量的生活化動作更填補了古典舞蹈與日常生活間的巨大鴻溝。

蘇珊娜・林克

1944年6月19日出生於德國盧能堡(Luneburg)一個十分健全的家庭。遺憾的是,二次大戰的動盪生活使她一出生便罹患了腦膜炎,從此失去了和其他幼兒一樣咿呀學語的能力。萬幸的是,她大腦皮層上的語言中樞雖然發生了障礙,但與語言中心相距很近的運動中樞卻安然無恙,這讓她在無法用嘴說話的情況下,學會了用動作表達。1950年,六歲的林克進入一家語言矯正寄宿學校,在那裡不僅繼續手舞足蹈,而且學會了正常人的交際語言,從此步入正常人的世界。十歲那年,她進了個業餘體操班,這使生來好動的她如虎添翼,每天樂不可支。但在另外一個方面,她又能一連好幾個小時,一動也不動地看著德國表現派現代舞鼻祖瑪麗。魏格

曼的舞蹈照片,夢想著自己將來也能在那寬闊的舞臺上遨遊。當時的她,並未想到長大要以跳舞為終生職業,更未想到日後要做個舞蹈名家。

1964年,命運安排二十歲的她前往柏林,向自己的偶像魏格曼學舞四年。魏格曼知識淵博,能準確無誤地背誦歌德的全部作品,不僅是駕馭肢體語言的大師,而且也極善於辭令,頗有演說家的氣派。不過,她使林克受益終生的是,創作時身心合一、心醉神迷的狀態。1967年,林克進入由拉班親傳弟子尤斯主持的埃森福克旺應用藝術學校舞蹈系,四年後畢業時,留在該系的實驗舞團一福克旺舞蹈工作室擔任演員,先後在鮑許、波納等名家手下工作,並開始了自己的編導生涯。1975年,她接任這裡的藝術總監和編導家達十年之久。八○年代中後期,她趁年輕力壯,曾以獨舞和雙人舞(舞伴是烏爾斯·迪特希)形式在國內外巡迴演出,足跡遍布歐洲各地以及亞洲的印度和南北美洲。

《浴紅》無論從形式,還是從內容來看,都是頗具新意的作品。從創作方法上說,這是個「環境編舞」的作品,所謂「環境編舞」,就是任意使用自然環境

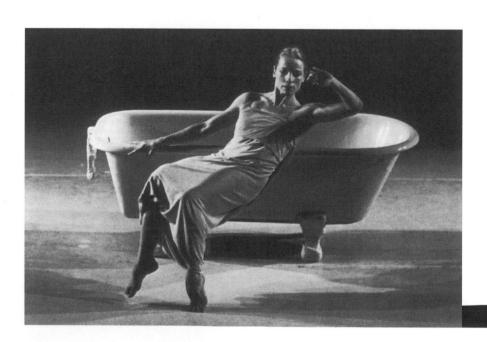

葛哈徳・波納自編自演的《抽象組舞》之一 「圏舞」。攝影:格特・魏格爾特(徳國)。

(如樹木花草、樓堂館所)和生活環境中一切條件或器物(如建築中的門、窗、柱、廊,室內的桌、椅、凳、床,厨房中的鍋碗瓢盆等等),作為道具或核心的創作方法。這門課程在西方已非常健全,僅是各種練習就有五百多個,林克的

這個作品則更加有趣,將「浴缸」搬上了舞臺。不過,浴缸對於西方人,特別是西方舞者來說,是再自然不過的事情,因為每天練舞、演出之後,洗澡是必不可少的生活過程,除了保持身體清潔外,還是消除疲勞的有效方式。

不過,舞臺上的《浴缸》,藉助於燈光的處理和林克的獨自表演,遠遠超出了洗澡的世俗功能,甚至脫離了浴缸自身的物質形象,而具有多種多樣的象徵意義:時而像如饑似渴的血盆大口,時而像永遠填不滿的胃口,時而像代表死亡的棺材,時而像孕育生命的子宮,同時又是林克相依為命的舞伴、體操運動員的器械、美術家手上的雕塑等等,令人產生許多聯想。確切地說,林克就是因為自編自演《浴缸》這個精采的獨舞而享譽國際舞臺,並由此激發許多使用浴缸,卻各自舞出意義的佳作,如澳洲現代編舞家葛蘭姆、默菲的《房間》、香港現代舞編舞家黎海寧的《女人心事》等等。

林克的作品中,既有魏格曼表現派舞蹈的正宗血脈,又有鮑許舞蹈劇場的隨心所欲,可謂傳統與實驗的大膽結合。此外,與許多現代舞蹈家不同的是,林克有欣賞一切美的眼睛,以及兼容並蓄的胸懷,即使對那些不合她胃口的作品,也同樣能給予客觀的評價。這一點相當可貴,更保證她能在自己的創作中做到「即現代、又古典」的理想境界,這或許跟她健全的家庭生活有某種必然聯繫。

葛哈德・波納

1936年6月19日生於德國的卡爾斯魯厄,1992年7月13日逝世於柏林。波納早年曾在家鄉學習芭蕾,1958年開始表演生涯,先後於曼海姆、法蘭克福和西柏林的德意志歌劇院當芭蕾演員,1964年開始編導生涯,音樂則大多出自前衛派作曲家之手。1972年,他開始出任達姆施塔特歌劇院芭蕾舞團藝術總監,翌年為積極回應鮑許提出的「舞蹈劇場」概念,跟芭蕾劃清界限,毅然將舞團改名為達姆施塔特舞蹈劇場,並使該團一躍成為德國最激進的舞團之一。

作為德國第一位自由的編導家,波納創作的作品中至少有三部大受歡迎: 《比雅翠絲·琴齊遭受的折磨》、《歷歷斯》和《抽象組舞》,後者透過紫外線的 光效應,將人體各個部位變成不同的抽象線條和塊面,並組合成新鮮別致的意象, 創造出妙趣橫生的舞臺效果。

舞蹈教育的成就及問題

舞校、舞者數據及概況

統一之前,德國共有八所國立舞蹈學校、兩千多所私立芭蕾舞校、六萬名民間 舞演員、二十萬名業餘接受舞蹈訓練者、數百萬名舞廳舞者;統一之後,這個數字 更是大幅增加。

八所國立舞蹈學校中,分別位於斯圖卡特、漢堡和慕尼黑的三所,代表著專業 舞蹈教育機構中的最高水準。

位於斯圖卡特的這所學校原為私立的「柯蘭可芭蕾舞學校」,1973年轉為國立

的芭蕾舞學校。該校一直口碑良好,主要因為它是斯圖卡特芭蕾舞團的附屬舞校。 最初的校長是安娜·伍威姆斯,採用的是英國的皇家舞蹈學院體系,1987年,伍威姆斯調任新建的慕尼黑芭蕾舞學校校長之後,新上任的校長海因茨·克勞斯則改用 了俄國的瓦岡諾娃體系。

在慕尼黑,舞蹈表演家和教育家康絲坦茲·維爾農與丈夫弗雷德·霍夫曼和伯索爾基金會通力合作,將州立歌劇院的少年芭蕾班跟音樂學院的芭蕾系合併成「慕尼黑芭蕾培訓中心」,並始終讓工業和金融公司、政黨和公眾信服,國家和社會應該大力支持舞蹈。1987年秋,他們搬進了新蓋的校舍,隨之而來的則是一項接一項的輝煌成就:招收足夠的男學生,舉辦全國性的舞蹈比賽,畢業生得到了實力雄厚舞團的合約保障,並在俄國莫斯科、保加利亞瓦爾納、芬蘭赫爾辛基、美國傑克森等各大國際比賽中榮獲金、銀、銅牌。1987年,維爾農調任巴伐利亞州立芭蕾舞團的團長,培訓中心改由原斯圖卡特舞校校長安娜·伍威姆斯負責。

漢堡芭蕾舞校是漢堡芭蕾舞團的附屬舞校,同在「漢堡芭蕾中心一約翰·諾伊梅爾」這座設施齊備的大樓裡,校長是彼得‧阿佩爾,但仍在漢堡芭蕾舞團藝術總監約翰‧諾伊梅爾的領導之下。舞校效仿柯蘭可芭蕾舞校的模式,因為諾伊梅爾是從柯蘭可的斯圖卡特芭蕾舞團走上成功之路的。這座大樓裡共有九個供舞團和舞校使用的練習室,以及辦公室、服裝保管間、舞蹈圖書館,是能容納四十名寄宿學生、設備先進的舞蹈學校。學生需要接受八年的訓練,並在最後兩年參加劇場實習。舞團有不少舞者均來自這所舞校,而師資則往往是舞團歷年來的成功舞者。

此外的五所國立舞蹈學校,以及上述的慕尼黑舞蹈學校,在行政管理上則分別 隸屬於埃森、法蘭克福、漢諾威、海德堡/曼海姆、科隆和慕尼黑的地方政府,推 行專業舞蹈的訓練體系。應該說,這些舞校的開設,對於德國舞蹈的繁榮發揮了決 定性的作用。但德國舞蹈界對此並不滿足,認為正是教學品質的嚴重不足,造成了 德國專業舞蹈團裡外國舞者多達80%以上的局面。

四點問題

他們提出的各種問題,可歸納為以下幾點:

- (一)儘管德國舞蹈歷史發展有自己的教育態度和方式,但德國舞蹈的教學體系卻始終走法國浪漫芭蕾和俄國古典芭蕾的道路,崇洋媚外的心態普遍存在。
- (二)美學上的惰性和揮之不去的懷舊情結,導致這些舞校對法國十九世紀的 浪漫芭蕾依然情有獨鍾,完全不加思考地全盤接受,甚至失去屬於德國自己的新舞 蹈傳統。
- (三)在演出芭蕾和現代舞的經典劇碼方面,缺乏嚴格的保留劇目制度,演出 的經典作品均無法達到經典的標準。
- (四)舞蹈學校不應僅是一個提供肢體技能的基地,還應成為獲得經驗的地方;教學大綱必須為每個學生的自我抉擇提供機會,以便適應瞬息萬變的時代和社會之需要,而不應以通通都是同一個模子複製出來的機器人為宗旨。

帕盧卡舞蹈學校

帕盧卡舞蹈學校位於德勒斯登,創辦於1925年,至今已有七十多年的歷史,是德國歷史最悠久的舞蹈學校。該校正式開張於1925年,教學內容不僅包括舞蹈技術和創作舞,而且還有理論,目的在於確保每一個學生都能獲得運用舞蹈語言表現自身獨特性的能力。與許多舞蹈學校不同的是,教學的重點不是放在固定模式或模仿之上,而是放在鼓勵和刺激學生的創造力上,因此受到學生們的廣泛歡迎。1928年和1931年舞校分別在柏林和斯圖卡特開辦了分校,到了1936年,由於納粹分子當道,身為猶太人的帕盧卡被禁止從事日常的舞蹈教學。追於納粹的壓力,帕盧卡舞校於1939年關閉。

1945年德勒斯登遭到轟炸,帕盧卡失去了全部財產。但第二次大戰結束後,她迅速恢復了舞蹈教學,並再次登臺。1949年,她與薩克森州政府達成協議,帕盧卡舞蹈學校收歸國有,並得到專業舞蹈學院的地位,學制三年,而學校機構和教學內容等其他事項均由帕盧卡自己決定。1950年,她告別了舞臺生涯,全力以赴於舞蹈教學。

五〇年代以來,受到蘇聯的重大影響,東德舞蹈和教育的體制和內容發生劇

帕盧卡舞蹈學校學生們的現代 舞新作《青春的衝動》。攝 影:比爾德曼(德國)。

變。由於現代舞運動在蘇聯尚未發生,因此古典芭蕾一統天下的蘇聯模式盲目地在 東德依樣書葫蘆,完全淹沒德國本身的現代舞傳統。帕盧卡這所現代舞的名校也無 法逃脫這種被外來舞蹈同化的厄運,面對種種非藝術的重壓,帕盧卡絕不妥協, 毅然辭夫了校長的職務,並收回了自己的名字。經過艱苦的鬥爭,東德文化部終於 跟帕盧卡達成協定,在教學內容中讓現代舞跟古典芭蕾並駕齊驅。1954年,學校的 體制擴展為万年;1953年至1957年,新校址在德勒斯登的城堡廣場落成,並使用至 今。自1960年開始,蘇聯芭蕾教師陸續前去傳藝,翌年,學制再次擴展到七年,使 學生在十二歲便能入學。

德國統一以來,帕盧卡舞校在藝術上得到自由發展的大環境,並盡可能跟各國 舞蹈教育界建立廣泛的聯繫。為了使舞蹈教育跟上時代,也為了發揚光大帕盧卡舞 校本身的現代舞傳統,1991年舞校校長由比利時的現代舞蹈家保羅·梅里斯擔任, 1993年由帕盧卡的弟子漢尼·萬特科繼任,1994年由為帕盧卡擔任多年鋼琴伴奏的 彼得、賈喬接任、賈喬將舞校的教學內容恢復到了古典芭蕾與現代舞並舉的狀態。 自1997年8月以來,帕盧卡的另外一位弟子恩諾,馬克沃特出任校長,在此之前, 他曾是舞蹈表演家、芭蕾大師、編導家和舞蹈經理。

目前,帕盧卡舞蹈學校是德國唯一一所獨立的舞蹈學院,教學內容包括有專業 舞蹈(表演)、舞蹈教育和舞蹈編導三大部分。

舞蹈的背景和芭蕾的特徵

跟任何一個國家一樣,當代英國的舞蹈也經歷長年累月的發展歷程,其中貫穿著祭祀舞的莊嚴神聖、民間舞的質樸率真和宮廷舞的雍容華貴。

從發展線索來看,伊莉莎白宮廷的化妝舞會,對於推動英國演員與觀眾之間關係的發展非常有利,而斯圖亞特時期的舞蹈則將肢體的技巧難度大大提高,結果導致觀眾對超常肢體技術的欣賞和偏愛,最後使演員與觀眾之間首次出現了明確的分野,舞蹈則成為一種獨立的、供人欣賞的表演藝術。

正當芭蕾於十六世紀的法國宮廷應運而生之際,英國宮廷的化裝舞會也已發展到相當複雜的程度,靈感則來自米爾頓(Milton)和約翰生(Johnson)的詩歌,以及伊尼戈·瓊斯的舞台設計。芭蕾一直流行於英國,但直到二十世紀初,才能在大城市音樂廳演出的綜藝節目中,找到一些小型的芭蕾舞團一其中有的只是給一些全職的演藝團體作伴舞,而有些音樂廳還供養著一些全職的演藝團體。這種現象發生在國家開始資助舞蹈,並將「藝術」與「娛樂」劃分開來,以及洛伊·富勒(Loie Fuller)、伊莎朵拉·鄧肯、露絲·聖丹妮絲(Ruth St. Denis)、泰德·蕭恩(Ted Shawn)等美國現代舞先驅們,在十足鄉土的美國各地歌舞雜要場地巡迴演出之前。歐美兩個大陸之間都不是孤陋寡聞的,彼此間的觀念交流甚至相當頻繁:比如富勒最初是受到英國流行音樂廳中彩裙舞的啟發,才學會巧妙利用絲綢與燈光,創作出動物和百禽形象的。

英國劇場舞蹈史上的真正轉捩點出現在1911年,也就是當俄羅斯經紀人瑟吉· 迪亞吉列夫率俄羅斯芭蕾舞團到達倫敦之時。舞團的技巧超群可以瓦斯拉夫·尼金 斯基為代表,而演出場面的宏大更足以導致整個演出季的成功。這個舞團中出了三 位大人物,他們對二十世紀舞蹈的形成發生了深遠的影響。

喬治·巴蘭欽,當年還是血氣方剛的俄羅斯小夥子,應邀前往美國之後,經過幾十年的奮鬥,不僅創建了紐約市芭蕾舞團,而且成為美國芭蕾的創始人。另外二位則是女性一出生於愛爾蘭的妮奈特·德·瓦盧娃(Ninette de Valois)和出生於波蘭的瑪麗·蘭伯特,她們留在英國,成為英國芭蕾的兩大先驅人物,並對英國劇場舞蹈隨後三十年的發展產生重大影響。

確切地說,典型的英國芭蕾正是從這兩位先驅創建的芭蕾舞團中誕生的,其主要特徵可概括為四點:感情細膩、戲劇闡釋、腳步精確、編舞流暢。不過,自五〇年代末開始,她們在風格上開始分道揚鑣一瓦盧娃在英國皇室的支持下,一直堅持以大型的古典芭蕾舞劇為主,儘管也不時推出少量中小型的、現當代品味的作品;而蘭伯特則主要是跟著時代和市場走,頗為堅定不移地向小型多樣的現、當代方向發展。

皇家芭蕾舞團

妮奈特·德·瓦盧娃

1898年6月6日生於愛爾蘭的威克洛縣,自幼在家鄉學舞,之後前往倫敦在西班牙裔名師愛德華·艾斯皮諾薩(Edouard Espinosa)、義大利名師恩利可·契凱蒂(Enrico Cecchetti)門下深造,1923年進迪亞吉列夫俄羅斯芭蕾舞團擔任了三年舞者,隨後便獨立出來並創辦了一所舞蹈學校。

1926年,二十八歲的瓦盧娃立志為英國創建一個自己的芭蕾舞團,她這個頗有遠見的計畫得到了老維克劇院(Old Vic Theater)的老闆麗蓮,貝利絲(Lilian Baylis)的大力支持,而允許這個新生芭蕾舞團在此立足的前提條件是,它必須為老維克劇院的所有話劇和歌劇演出提供全部的幕間插舞和伴舞。

當時,貝利絲恰好透過低票價的手段,成功地為話劇和歌劇在英國找到了大批

的觀眾,為建立英國的話劇和歌劇團奠定堅實的基礎。因此,瓦盧娃在此刻提出創建一個英國芭蕾舞團的理想,可謂水到渠成。1931年,貝利絲在新建賽德勒斯·威爾斯劇院(Sadler;s Wells Theater)時,繼續給予瓦盧娃強大的支持一使瓦盧娃的芭蕾舞校和芭蕾舞團同時在這座劇院安身立命。瓦盧娃不僅負責編排老維克和賽德勒斯·威爾斯這兩座劇院的所有開場舞蹈,並將這兩座劇院的名字組合起來,為自己的舞團命名一維克·威爾斯芭蕾舞團(Vic Wells Ballet),作為最好的回報。

1931年5月5日晚在老維克劇院,維克·威爾斯芭蕾舞團舉行了建團首演,由安東·道林(Anton Dolin)擔任客座男主角領銜出演。建團初期,舞團的成功主要依靠的是,瓦盧娃在組織工作上的決心和在藝術上的精明,以及女台柱艾麗西雅·馬爾科娃的魅力。1935年,當馬爾科娃跟道林一起另立山門時,觀眾則開始將焦點轉移到了二十六歲的羅伯特·赫爾普曼(Robert Helpmann)和十六歲的瑪歌·芳婷身上。

同年,原為蘭伯特舞團台柱的弗德烈·艾希頓出任了該團的專職編導,而他的《仙女之吻》、《溜冰者》、《婚禮花束》,以及瓦盧娃的《鬧鬼的舞廳》、《浪子的進步》、《將死》等中小型作品,成為該團的立足之本。利用這種貼近時代,且耗資較少的中小型作品打頭陣,隨後再循序漸進地引進或重編《柯貝麗婭》、《吉賽爾》、《胡桃鉗》、《天鵝湖》、《睡美人》等大型經典舞劇作品,這是瓦盧娃的重要

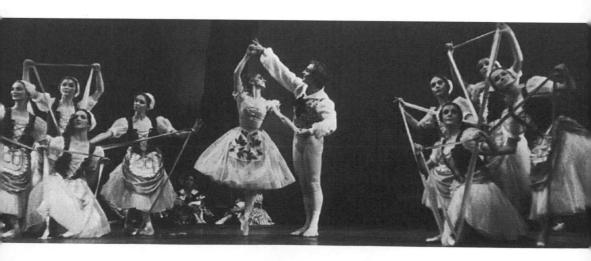

建團策略之一,也是一個白手起家的芭蕾舞團走向古典輝煌的根本保障。

維克·威爾斯芭蕾舞團即使在法西斯狂轟濫炸,男演員全部從軍,只剩女演員的艱苦條件下,也從未停止過芭蕾演出。沒有樂隊現場伴奏,她們改用留聲機,在炮火聲中照舊起舞,產生的作用遠遠超出了賞心悅目的範疇一優美的芭蕾藝術成為安撫民心、穩定社會的最佳手段,並為舞團贏得了廣泛的社會讚譽。1946年,舞團遷往位於考文特花園的皇家歌劇院。

1956年,它被授予「皇家芭蕾舞團」的桂冠。此後,儘管保留劇目中也吸收了俄國編導大師萊奧尼德·馬辛(Leonide Massine)的《時鐘交響曲》、《古怪商店》,俄國編導大師喬治·巴蘭欽的《帝國芭蕾》、《小夜曲》、《阿波羅》,英國編導大師安東尼·都德的《影子戲》和《遊俠騎士》,澳洲大師羅伯特·赫爾普曼的《哈姆雷特》等等,但瓦盧娃始終堅持以英國編舞家的新作和傳統的經典舞劇為主的這個方針。

瓦盧娃2001年3月8日逝世於倫敦,享年103歲。

弗德列·艾希頓

1963年,瓦盧娃六十五歲時退休,由弗德列·艾希頓接替她掌握皇家芭蕾舞團團長的大印。艾希頓不僅重新編排了俄國編導大師布拉妮斯拉瓦·尼金斯卡的代表作《母鹿》和《婚禮》,而且為皇家芭蕾舞團新編了一大批劇碼,使其從此躍入「世界一流」的行列。艾希頓歷年來為該團編導的劇碼中,最具代表性的包括輕鬆愉快的《溜冰者》,純舞風格的《交響變奏曲》,大型舞劇《灰姑娘》、《希爾維婭》和《關不住的女兒》,情深意切的《鴿子情緣》,專為芳婷量身製作的《茶花女》,詩情畫意的《夢幻》,展示舞者肢體線條的《玲瓏剔透》,交響編舞法的

《小交響曲》,熱烈火辣的《爵士日曆》和《謎語變奏曲》,情舞交融的《鄉村一月》和《狂想曲》等等。艾希頓的另外一大貢獻是,用自己的編舞成功地托舉起英國芭蕾的一代天驕-瑪歌·芳婷。

艾希頓1904年9月17日出生於厄瓜多爾的瓜亞基爾一個英國家庭,步入芭蕾生涯的原因,全在於親睹了俄羅斯芭蕾巨星安娜·巴芙洛娃美妙絕倫的表演,以及迪亞吉列夫俄羅斯芭蕾舞團融古典美感和現代精神於一體的演出。二十歲那年,他才開始學舞,老師則是迪亞吉列夫芭蕾舞團的名師利奧尼德·馬辛和瑪麗·蘭伯特。實際上,正是蘭伯特的慧眼和栽培,才有了他後來的一切輝煌。1988年8月18日,他逝世於英國的薩爾福克,享年84歲。

肯尼斯·麥克米倫

1970年,六十六歲的艾希頓退休,原駐團編導家肯尼斯·麥克米倫(Kenneth MacMillan)繼位七年,不僅根據自己的嗜好和專長,為舞團增添了《羅密歐與茱麗葉》、《睡美人》、《曼儂》、《梅雅靈》等一批精美絕倫的大型芭蕾舞劇(其中不少雙人舞達到了令人心醉神迷的境界),而且在出任團長的期間和前後,還創作了《春之祭》、《大地之歌》(Song of the Earth)、《協奏曲》、《安娜塔西亞》(Anastasia)、《葛洛麗亞》(Gloria)、《伊莎朵拉》(Isadora)等常演不衰的中小型節目。同時,他還引進了巴蘭欽的《四種氣質》、《競賽》和《浪子》,美國編舞大師傑羅姆·羅賓斯的《集會上的舞蹈》和《牧神的午後》,格蘭·泰特利的《菲爾德音型》和《迷宮》,荷蘭編導大師漢斯·凡馬農的《大賦格曲》和《舒曼作品四首》等新編的芭蕾經典。麥克米倫的風格屬於表現主義和現實主義的合一,因此為皇家芭蕾舞團注入了新的內涵,舞評家譽之為「激情詩人」,芭蕾史學家則認為是他「發展了學院派芭蕾」。

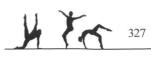

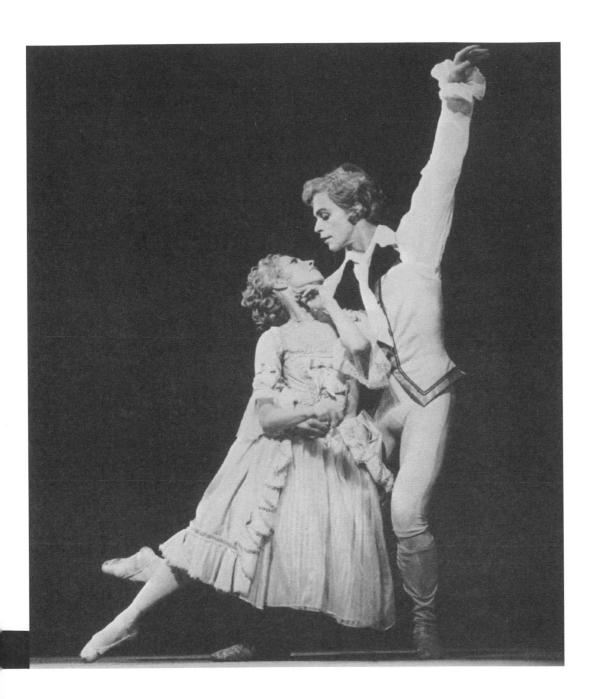

麥克米倫1929年出生於英國的鄧費爾姆林,早年入賽德勒斯·威爾斯芭蕾舞校學舞,1946年開始先後入賽德勒斯·威爾斯劇院芭蕾舞團和賽德勒斯·威爾斯芭蕾舞團當演員,之後還為兩個舞團編舞,直到1965年出任皇家芭蕾舞團的專職編導家;翌年,他亦出任德國柏林歌劇院芭蕾舞團團長長達四年。1992年10月29日,麥克米倫逝世於倫敦。

諾曼・莫里斯

1931年生的諾曼·莫里斯(Norman Morrice)在舞團領銜男主演,曾坐過九年的第一把交椅,其貢獻是透過削減客席明星的數量,邀請理查·奧斯頓(Richard Alston)等本國當代舞編導新秀委託創作等方式,大大鼓舞了舞團的十氣。

安東尼・道爾

身為芭蕾大明星的安東尼·道爾(Anthony Dowell),1943年2月16日出生於倫敦,在皇家舞蹈學校學習時便顯現了出眾的才華,畢業後先後加入考文特歌劇院芭蕾舞團和皇家芭蕾舞團,逐步成長為英國首批王子型的芭蕾男明星。走馬上任皇家芭蕾舞團後,他明確提出的政策是要竭力恢復大型經典舞劇的元氣。他的《天鵝湖》是複刻1895年的俄國原版,此後又重新編排了英國編導家彼得·達雷爾版本的《吉賽爾》和《胡桃鉗》。1988年,他說服艾希頓重新編排1958年首演的大型舞劇《水中仙女》全本,並推出麥克米倫的《寶塔王子》。1990年,該團的駐團編導家大衛、賓利(David Bintley)創作了一齣新編芭蕾舞劇《企鵝茶居》。

1983年5月至6月間,英國皇家芭蕾舞團首次訪問中國,在北京、上海和廣州公演了最拿手的大型古典芭蕾舞劇《睡美人》和一場「三合一」的舞蹈小品一艾希頓的《溜冰者》、《鄉村一月》,以及麥克米倫的《協奏曲》,受到中國舞蹈界和廣大觀眾的一致讚美。在當時的計劃經濟條件下,廣大百姓的收入儘管低下,但購票仍十分踴躍,還出現過多達兩千餘人排隊的盛況。

1988年3月底至4月初,英國皇家芭蕾舞團的旅行舞團一賽德勒斯·威爾斯皇家芭蕾舞團(現遷移到伯明罕,並易名為伯明罕皇家芭蕾舞團)造訪北京,按照「一大一小」的模式,公演了艾希頓的大型舞劇《關不住的女兒》和由麥克米倫、瓦盧

娃和賓利作品組成的三合一小品晚會,再次贏得中國觀眾的熱情讚揚。

1998年是創始人妮奈特·德·瓦盧娃的百年壽辰,6月6日該團特地舉行了隆重的慶祝演出,這場「三合一」晚會包括了瓦盧娃的代表作《浪子的進步》、艾希頓的《生日慶典》和英國當紅編導家阿希利·佩吉(Ashley Page)的一齣新作。此外,該團在春夏的演出季中,還演出了《舞姬》、《天鵝湖》、《曼儂》、《睡美人》等大型舞劇,以及一場「三合一」,內容包括麥克米倫的《協奏曲》、《雙人舞集錦》(分別選自《唐吉訶德》、《皇家芭蕾》、《塔里斯曼》)和紐瑞耶夫版本的《雷蒙達》第三幕。

1999年春,英國皇家芭蕾舞團在闊別十六載後再次遠赴中國公演,一口氣演出了六場《羅密歐與茱麗葉》和兩場小品晚會,把1995年由中演文化娛樂公司掀起而至今方興未艾的「芭蕾熱」,推向一個新的高潮,猶如為正健康而穩健發展的中國芭蕾市場注射了一支強心針。舞者陣容中,法國客席巨星西爾維·吉蓮、俄國客席巨星伊格爾·澤倫斯基,英國明星達西·布塞爾(Darcey Bussell)、強納森·科普(Jonathan Cope)、布魯斯·桑森(Brace Sansom),日本明星吉田都,古巴明星卡洛斯·阿科斯塔(Carlos Acosta),中國明星劉世寧,均有精采的表現;其中,吉蓮超凡脫俗的身體條件和鬼使神差的腿部控制,令中國觀眾為之傾倒,而劉世寧年輕氣盛的舞臺風度和技藝俱佳的現場發揮,則使中國觀眾看到了中國芭蕾的希望。

道爾在就任十六年後,於2000年底退休,皇家芭蕾舞團現由澳洲芭蕾舞蹈家羅斯·斯特頓(Ross Stretton)接任藝術總監要職。

蘭伯特舞蹈團

說起瑪麗·蘭伯特,早在1957年,這位英國芭蕾的創始人就曾率領自己的芭蕾舞團,遠赴中國公演大型的芭蕾經典劇碼《吉賽爾》、《柯貝麗婭》和《仙女們》,時間長達數月之久,舞者們修長的腿形、挺拔的身段、完美的技術、整齊的陣容,演出中華麗的服裝、優美的音樂、耀眼的燈光、恢弘的布景,無一不給觀眾留下深刻的印象。

瑪麗・蘭伯特

1888年2月20日出生於波蘭首都華沙,1982年6月12日於倫敦去世。蘭伯特早年在華沙習舞,爾後赴巴黎改行學醫,但最後還是鬼使神差般地回到了舞蹈的王國。她的舞蹈經驗中包括了觀摩伊莎朵拉·鄧肯風格的演出,以及向瑞士音樂家艾米爾·雅克·達爾克羅茲學習韻律舞蹈操,這種經驗隨後為她在大名鼎鼎的迪亞吉列夫俄國芭蕾舞團找到了一份工作:她首先成為瓦斯拉夫·尼金斯基創作《春之祭》時的節奏顧問,因為伊戈爾·史特拉汶斯基音樂中大量不規則的節奏令尼金斯基不知所措。同時,她還兼任群舞演員,並有幸得到義大利芭蕾名師恩利可·契凱蒂的親傳。生活在這個竭力以短小精悍、別出心裁、絢爛多彩、變幻莫測為生存手段的集體裡,蘭伯特受益終生,尤其為她自五。年代末開始的舞團小型化、風格現代化、訓練多樣化、劇碼多元化的發展方向,奠定了必要的心理基礎。

第一次世界大戰期間,她開始定居英國,1920年開辦了自己的芭蕾舞校,1926年以此為基礎創建了自己的芭蕾舞團。身為教育家,她的最大天賦是善於發現人

才,而最擅長的則是將這些人才推舉到世界的頂層一弗德列·艾希頓、安東尼·圖德、諾曼·莫里斯、克里斯多夫·布魯斯(Christopher Bruce)等幾代著名編導家都無不傾注著她的心血與智慧。

蘭伯特的人緣更是有口皆碑,正因為如此,在她1982年6月12日逝世之後,她的舞團不但能夠倖存下來,而且生存得很好。為了更完善地體現她生前一貫宣導的「廣招天下人才」和「廣採各色舞風」之宗旨,為了準確地概括該舞團日益告別古典芭蕾,向現代舞靠近的風格取向,更為了與今日時代和觀眾同步,並與該團豐富多樣的舞蹈節目相吻合,舞團於1987年易名為「蘭伯特舞蹈團」。

1996年初,蘭伯特舞蹈團第二次訪問中國,藝術總監已改由蘭伯特的最後一位 親傳弟子克里斯多夫·布魯斯擔任,演出劇碼則包括了四位編導家的作品。

克里斯多夫·布魯斯

1945年10月3日出生於英國萊斯特一個工人階級的家庭,他個頭小、體重輕,並且差點因為小兒麻痺而夭折於周歲之前。父親鼓勵他去學舞,目的是為了加強腿部的力量。他在斯卡巴勒舞校接受啟蒙,對於跳舞感到興味盎然,因而進步很快,不久進入蘭伯特舞校深造,隨後加入蘭伯特芭蕾舞團,兩年後成為台柱演員之一,其強烈的戲劇表現力博得各界人士一致讚賞,受譽為「現代舞的紐瑞耶夫」,繼而在幾年後,成為該團的主要編導之一,成為蘭伯特培養的最後一位編導家。

1975至1987年,他出任蘭伯特芭蕾舞團的副團長,但因其編導成就與日俱增,來自國際舞團的委託日益增多,而不得不改任副編導,以便抓住人生的黃金時代,創作出更多的佳作。這個階段,他編導了大量新作,其中名聲最大的有《殘酷的花園》(Cruel Garden)、《死神之舞》(Ghost Dance)、《軍官厄爾利之夢》(Sergeant Early's Dream)、《情書幾頁》(Intimate Pages)、《夢醒時分》

332/ 第十三章 **英國舞蹈**

克里斯多夫·布魯斯編導的《歡聚一堂》。舞者:保羅·利伯德/迪迪·維爾德曼(英國)。 攝影:安東尼·克里克曼(英國)。

(The Dream is Over)、《天鵝之歌》(Swansong)、《公雞》(Rooster)等等,而這些作品全被拍成影像,其中不少更成為各舞團的保留劇目。

1994年,布魯斯接任蘭伯特舞團的藝術總監,衡量情勢之後,對它的性質做了重大改革,即由過去的私立舞團變成國立舞團,確保每年從政府得到的經費增加到120萬英鎊,消除了舞團的生存危機。身為編導家,他表現出平常在舞蹈中罕見的清醒頭腦、理想主義和異常敏感,被評論界譽為「達到了深入且淺出」的最高境界。1993年,他獲得國際戲劇協會授予的「國際舞蹈傑出成就獎」,1974和1997年兩次獲得英國「旗幟晚報舞蹈獎」,以表彰他作為舞者和編導對英國舞蹈作出的卓越貢獻。

為慶祝蘭伯特舞蹈團建團五十周年,布魯斯創作的《歡聚一堂》首演於1995年5月的美國舊金山,場合是為慶祝《聯合國憲章》簽署五十周年舉辦的「我們聯合而舞:國際藝術節」。參加這個藝術節的團體來自《聯合國憲章》最早的締約國,蘭伯特舞蹈團則是代表英國而入選的。

《歡聚一堂》

編導家莊嚴肅穆地為自己這個作品確定了這樣的立意:「它應該為各個國家的歡聚一堂而慶賀。」

在舞臺中央的聚光燈下,布魯斯的舞者們既不戴面具,也不圍繞著桌子擺姿勢, 而是僅用六位舞者的不同手勢,便將國家之間的複雜關係表現得淋漓盡致一從近乎 病態敏感地相互接近、靠近、親暱、纏繞、傾聽、認識、理解,到弱肉強食地相互輕 蔑、抵觸、糾纏、欺騙、威脅、格鬥、炫耀,無所不為。然而,這些國家顯然是為了共同的利益而握手言和,聚集一堂共商世界和平的大事,不僅敢於醫治以往的創傷,更善於化干戈為玉帛,最後為了共同的勝利而開懷暢飲,攜手並肩走向未來。這個段落使廣大觀眾對於國際間,乃至人與人之間的相互依存、相互需要,有了生動具體的認識,而這種需要則不僅有物質的、肉體的,也有精神的、感情的。

兩方面的啟示

關於這個舞團的風格特徵,除了上述評說之外,筆者以為,該團還有兩個方面 可以對我們有所啟示:

- 一是舞團的體制。令人吃驚的是,這樣一個世界級的舞團只有正式舞者十九人、實習舞者三人,而整個行政體系也只有二十四人。舞團常年特聘一家律師事務所處理各種法律糾紛,不設專職編導家的職位,而採取具體的節目聘任制度。決定舞團領導者的機構是由十一人組成的董事會,由董事會聘任藝術總監和行政團長,而舞團具體的行政事務由行政團長處理,舞蹈訓練、創作、演出方面的事務則由藝術總監負責。
- 二是舞團的風格屬當代舞技術一康寧漢技術和葛蘭姆技術,再加上芭蕾。因此,舞者們既有康寧漢技術中全身動作的乾淨準確,又保持了不僵、不乾、不拘泥於任何框架,更增加了身體的協調感和柔順感、旋律性和韻律性,以及有意境、有主題、有情調、有強烈的戲劇性和表現力,儘管表現力不是僅僅停留在臉部,而是貫穿於全身上下;他們採納了葛蘭姆技術中突出身體中段(指軀幹)的特定表現方式、強調下墜感的用力方式、追求悲愴感的感情基調和激化內心矛盾的具體手法,彌補了古典芭蕾在上半身和表現力上的明顯蒼白。

因此,舞者們即使是向上跳躍,也不令人感到輕鬆,更不會產生飄飄欲仙之感,而是將自己的根深深地紮在人間。同時,他們對葛蘭姆技術中過於強烈的脊椎與腹肌痙攣動律做了適當的調整,以便使舞者和觀眾比較容易接受。他們對古典芭蕾採取了揚長避短的策略,即僅僅吸收了它在技術上的豐碩成果一開度、軟度、爆發力度,成為舞者素質訓練和測定的重要基礎。

其他芭蕾舞團的崛起

50年代的英國芭蕾界,又有兩個趣味不俗的舞團問世,一個是倫敦節日芭蕾舞團,另一個則是西方戲劇芭蕾舞團。

倫敦節日芭蕾舞團/英國國家芭蕾舞團

該團首演於1950年的10月24日,首任團長為朱利安·布朗施維格(Julian Braunsweg)博士,安東·道林任藝術總監,而男女主演是艾麗西亞·馬爾科娃、安東·道林、約翰·吉爾平(John Gilpin)、娜塔麗·克拉索夫斯卡(Natalie Krassovska)等英國和美籍俄羅斯明星,不過,這個芭蕾舞團從一開始便為自己確定了完全不同於皇家芭蕾舞團的風格,而走小型、輕鬆、流行的舞蹈道路,演出的劇碼則是以票房熱烈程度為標準,以明星魅力為誘餌,因此贏得了大批的觀眾。

1989年夏天,舞團易名為英國國家芭蕾舞團,規模發展到中型,藝術總監是丹麥芭蕾巨星彼得·修夫斯(Peter Schaufuss),演出劇碼則在原有的二十世紀現、當代風格基礎上,增添了俄羅斯芭蕾明星娜塔麗婭·瑪卡洛娃頗具爭議的二幕版本《天鵝湖》,以及《仙女》、《海盗》、《奧涅金》等等。

1993年,前皇家芭蕾舞團男主演德里克·迪恩(Derek Deane)接任藝術總監,並為該團重編了《吉賽爾》、《綠野仙蹤》、《胡桃鉗》、《羅密歐與茱麗葉》、《睡美人》、《天鵝湖》共六齣大型芭蕾舞劇,並重新編排了《帕基塔》中的「輝煌舞段」、雙人舞「隨心所舞」等等,但影響最大者,則是他特意為四面觀眾編排,並在體育館演出的《天鵝湖》一該劇在香港、雪梨、墨爾本、阿德雷德和布里斯班的巡演中,就吸引了二十五萬觀眾,創造了芭蕾舞劇史上的最高票房記錄。2001年,他應邀訪問中國,為上海芭蕾舞團重新編排了他的舞臺版《天鵝湖》,其嚴格的工作精神和細膩的舞臺處理,使中國舞者們受益匪淺。該劇的中國首演安排在第二屆上海國際芭蕾比賽的開幕式上,因而格外隆重,引起海內外人士的矚目。

英國國家芭蕾舞團表演的現代芭蕾《管風琴組 曲》,舞者:達麗婭·克麗門托娃/南森·科本 (英國)。編導:格蘭・泰特利(美國)。昭片提 供: 革國國家苗臺舞團。

西方戲劇芭蕾舞團/蘇格蘭芭 蕾舞團

這個團成立於1956年的5月,翌 年5月開始工作,6月24日則推出了首 場演出,作品均由伊莉莎白·韋斯特 (Elizabeth West) 和彼得·達雷爾編 遵,而達雷爾隨後出任該團團長。創 業時期非常艱難,曾幾度面臨倒閉的

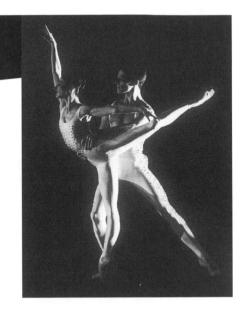

危險, 直到六○年代初才開始好轉, 此後, 赴海外合作或獨立演出的機會接二連 三。這個階段的作品有達雷爾的《囚犯》、《明暗對照》等,以及第一部根據披頭 四音樂編導的芭蕾《現代派與振盪器》。1965年舞團因應激在賽德勒斯‧威爾斯歌 劇院作品中跳舞而移居倫敦,並於1966年在此首演了達雷爾編導的英國第一部當代 題材的大型芭蕾舞劇《從太陽到黑暗》。

該團偏愛戲劇性強的芭蕾舞劇,如貝雅的《三人交響曲》、麥克米倫的《赫 爾曼納》、弗萊明·弗林特(Flemming Flight)的《課程》。1969年4月,舞團再 次遷址於格拉斯哥(Glasgow),並同時易名為蘇格蘭戲劇芭蕾舞團,1974年二次 易名為蘇格蘭芭蕾舞團,舞團的舞者一般在四十人上下。達雷爾出任藝術總監直到 1987年,然後僅為創始人和編導家。此後,舞團的機制有所變化,由彼得,凱爾擔 任行政總裁, 而藝術總監和編導家則採取客座制。

1992年,加拿大籍俄羅斯芭蕾舞蹈家卡琳娜·薩姆索娃(Galina Samsova) 出任藝術總監,首席編導家則為美國人羅伯特·諾斯(Robert North),並沿用了 客席編導制,先後有捷克人季利·季里安、法國人安德列·普羅科夫斯基(Andre Prejlocaj) 等當紅編舞家為該團編舞。

現代舞的生根、開花、結果

在古典芭蕾之外,二〇到三〇年代活躍著一批深受鄧肯影響的教育家,如瑪格麗特·莫里斯、魯比·金納,她們創辦起工作室,而前者更發展出一種在中產階級婦女間備受歡迎的動作體系。但英國現代舞的重大轉捩點,則是兩位陸續從納粹德國逃出來,並在德文達廷頓廳落腳的難民:一位是1933年到達的庫特·尤斯,另一位則是魯道夫·拉班。若說,尤斯首先讓英國人品嘗了一下德國表現派舞蹈作品的滋味,那麼,拉班則說服英國教育家們懂得,創作舞對於英國人身心健康所具有的重大意義。

此後,身為德國人的尤斯率團周遊世界演出,最後回到了祖國,而匈牙利人拉班則留在英國,並於1943年在曼徹斯特創建了自己的動作藝術工作室,後來遷移到倫敦近郊的薩里,而拉班動作與舞蹈中心現位於倫敦東南部,成為培養一流編導家、表演家、教育家和學者的舞蹈中心。可以這麼說,英國舞蹈在六〇至七〇年代發生的轉型,主要來自尤斯和拉班兩位大師對後幾代人發生的重大影響。

在三〇至四〇年代,當蘭伯特和瓦盧娃不斷擴大各自的舞團,並贏得國際承認之時,英國人對美國文化的興趣與日俱增,而好萊塢電影和百老匯歌舞劇更是盛極一時,由此導致了觀眾爭相觀看美國舞團的巡迴演出。這些舞團中,迴響最大的是「美國現代舞之父」泰德·蕭恩,1935年率領男人舞蹈團在女王劇院的演出季。

美國現代舞大師瑪莎·葛蘭姆1954年首次登陸英國,引起的強烈迴響為六○年代美國現代舞進軍英倫拉開了輝煌的序幕一默斯·康寧漢、艾文·艾利、保羅·泰勒三位新一代巨頭在十年後率領各自的舞團接踵而至,伊凡娜·瑞娜(Yvonne Rainer)這位後現代舞的代表人物翌年造訪,而又隔了兩年,年輕的才女崔拉·莎普也前去亮相。所有這些美國現代舞的衝擊,融入三○年代德國現代舞的根基,為一批土生土長、最初只是半專業的英國現代舞團之茁壯作好了準備。不過,真正促成現代舞成為一場強大的舞蹈運動而出現,還是1966年發生的兩個事件。

一是出於對葛蘭姆十年前訪英演出的敬畏之情,英國餐館業主羅賓·霍華德(Robin Howard)率先組織了葛蘭姆技術的教學,並動用在自己畫廊出售藝術品所積累的資金,創辦了倫敦當代舞蹈學校。一年後,也就是1967年,他又說服葛蘭姆的男弟子羅伯特·科漢(Robert Cohan)前去,用該校的畢業生組建了倫敦當代舞蹈劇院。使用「當代舞」而非「現代舞」的概念,出於兩個原因:一來是葛蘭姆在紐約的舞團就叫做「瑪莎·葛蘭姆當代舞學校」,也就是說,「當代舞」這個概念本來就是葛蘭姆自己選擇的;二來也是為了避免跟倫敦「皇家舞蹈教師學會」的概念發生混淆一他們誤將好萊塢歌舞片和百老匯歌舞劇中的舞蹈稱作「現代舞」,並使這種錯誤的概念廣泛流傳。

二是在1966年,蘭伯特決定改變自己舞團的方向。原因也有兩個:一是她十多年來的主要舞者和首席編導諾曼·莫里斯從美國深造回來,其舞蹈觀念在葛蘭姆、康寧漢,以及荷蘭舞蹈劇院的影響下發生了劇變,因此,建議蘭伯特將原來的古典芭蕾舞團改成現代芭蕾舞團,而蘭伯特此刻正在為舞團如何生存下去焦慮萬分,並已因隊伍過於龐大,無法收支平衡而解散了群舞隊伍和管弦樂隊。在莫里斯的幫助下,她重建了一個只有十八位舞者的小型現代芭蕾舞團,首開了英國小型舞團之先河。從此,英國舞蹈界出現了兩支生力軍一倫敦當代舞蹈劇院1969年的首演為英國本土當代舞打頭陣,而蘭伯特芭蕾舞團的轉變更使這場英國本土爆發的當代舞運動如虎添翼,兩個高水準的當代舞團合力,終於將英國的當代舞運動提升到可與皇家芭蕾舞團媲美的專業水準,並將這場運動轟轟烈烈地持續發展了二十年之久。

跟蘭伯特一樣,科漢也擁有發現編舞新秀的慧眼,羅伯特·諾斯、安東尼· 范·拉斯特、米查·伯吉斯、席豐·大衛斯等人,都是從倫敦當代舞蹈劇院這個英國現代舞新生力量的搖籃中誕生。這些人秉承了英國化的美國現代舞精髓,即葛蘭姆那痙攣化的動作技術和白熱化的心理內容,經過多年的自我摸索,最後走出了自己的道路,其中的席豐·大衛斯1988年獨立建團,十年來一鼓作氣,成就顯赫,已成為英國當代舞蹈運動新生代的重要人物之一。

這些新生代的代表人物中,還有一些需要給予關注:里·安德森、里茲·阿吉斯、強納森·布羅斯(Jonathan Burrows)、麥克·克拉克(Michael Clark)、蘇巴

娜·加雅辛(Shobana Jeyasingh)、羅絲瑪麗·利(Rosemary Lee)、蘇·麥克萊南(Sue MacLennan)、馬克·默菲(Mark Murphy)、約蘭德·斯奈斯(Yolande Snaith)、伊恩·斯賓等等。他們大多接受過扎實的舞蹈訓練,並在一些重要的舞團當任過一段時間的舞者,獨立之後,一面靠政府的失業救濟金維持最基本的生活,一面潛心研究個人的心理氣質、生理條件和文化背景,逐漸闖出一條屬於自己的道路,並建立自己的舞蹈團。

DV8身體劇場

在這些代表人物和團體中,真正在國內外舞臺上構成重大影響的,只有洛伊· 紐森(Lloyd Newson)和他的 DV8身體劇場(DV8Physical Theatre)了。

洛伊·紐森最初在即興舞團當演員,但很快便獨立出去,因為他受不了那種被編導當做泥巴,在手上搓來搓去的滋味。從事編導並聲名鵲起之後,他又無法忍受委託舞團的苛刻要求,不得已才走上了自編自演的道路,最後在1986年成立了屬於自己的 DV8身體劇場。他為舞團確立的宗旨就是「要在身體上和審美上敢於冒險,要打破舞蹈、劇場或個人政治之間的各種障礙,更要將各種思想感情直接地、清晰地、率真地傳達出去。因此,舞團的風格必定是激進的,但又是可以為人所理解的,並要將作品盡可能介紹給更廣泛的觀眾。」

DV8身體劇場的作品中,最突出的動作特徵是,迴避了古典芭蕾那踮高的腳背、複雜的舞步、高懸的腿、優雅的手臂、困難的跳躍;在題材和方法上,紐森則採用戲劇的方式,徹底突破了舞蹈在性愛方面的種種禁區,用心揣摩了人際關係中相互統治和相互需要的複雜狀態,並根據作品的具體需要,將古典唯美主義和生活常態中許多屬於醜的東西,大膽地搬上了舞臺。與美國後現代舞拋棄舞蹈技

術的做法不同,他的作品在需要表現傳統模式的男女關係時,也會選擇使用傳統 的男女雙人舞。在基調上,這個舞團的作品是殘酷的、暴力的和令人騷動的,因 此能夠放射出罕見的衝擊力。代表作有《我的性愛,我們的舞蹈》(My Sex, Our Dance)、《深遠的終點》(Deep End)、《清一色男人的垂死夢》(Dead Dreams of Monochrome Men)、《陌生的魚》(Strange Fish)、《阿基里斯進場》(Enter Achillis) 等等, 曾獲多項國際大獎。

不過,在這批代表人物中,也非常符合邏輯地走出了一位叛逆一理查.奧斯 頓,無論個人氣質或先天條件,他都無法沿著倫敦當代舞蹈學校開闢的這條陽關大 道繼續走下去。

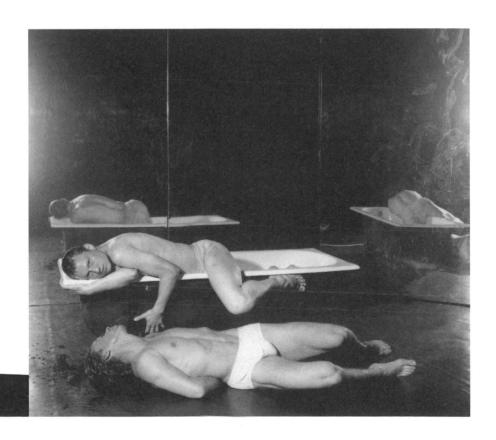

理查·奧斯頓及其舞蹈團

理查·奧斯頓1948年10月30日出生於英國薩塞克斯郡斯托頓,早年在伊頓就學,後入美術學校求學。1967年,十九歲的他開始上起芭蕾課來,但很快就意識到,想成為一名優秀的古典芭蕾演員,已為時太晚。但他發現在「藝術家之家」這個英國當代舞的中心,卻釋放著巨大的、隨心所欲的,甚至無所不能的誘人能量。他走進剛剛創立的倫敦當代舞蹈學校,學習美國現代舞大師瑪莎·葛蘭姆的技術體系,不久,他再次確認並強化了自己初涉舞蹈界時的自我認識:他的興趣不是跳舞、而是編舞。翌年,他便正式開始了自己的編導生涯,為一個編舞工作坊創作了《通行》,那一年,他才剛滿二十歲。這種「自知之明」,應該說是他迅速找到自己的定位,從未猶豫徘徊,更未誤入歧途,因而很快地引起了舞界及公眾的矚目和認可。

1970年開始,他先後為倫敦當代舞蹈劇院編導了《總得做點什麼》和《什麼地方都別慢》等八部作品,並加入倫敦當代舞蹈劇院。此外,他還在倫敦當代舞蹈學校教授實驗性的編舞課程。1972年,他接受了古爾本基金會的獎金,創辦了英國首批後現代舞蹈團之一的「大步流星」舞蹈團,並出任該團的編導家和團長,直到1975年赴美學習,才解散了這個舞團。

在美留學期間,為了從葛蘭姆的影響下解脫出來,他選擇師從機遇編舞大師默斯·康寧漢等人,並於1977年在康寧漢工作室演出自己創作的舞蹈《非美國式的種種活動》。1978年回國後,他在河邊工作室等處做過三年的自由編導家,率先將康寧漢乾淨俐落的舞蹈訓練體系帶回英國,但英國自身的抒情主義依然占有主導的地位。這個時期,他創作了《雙人舞》、《風景》、《春之祭》和《晚間音樂》、《野生動物》等作品。回國的同一年,他還為英國國家歌劇院創作了《七樁死罪》。

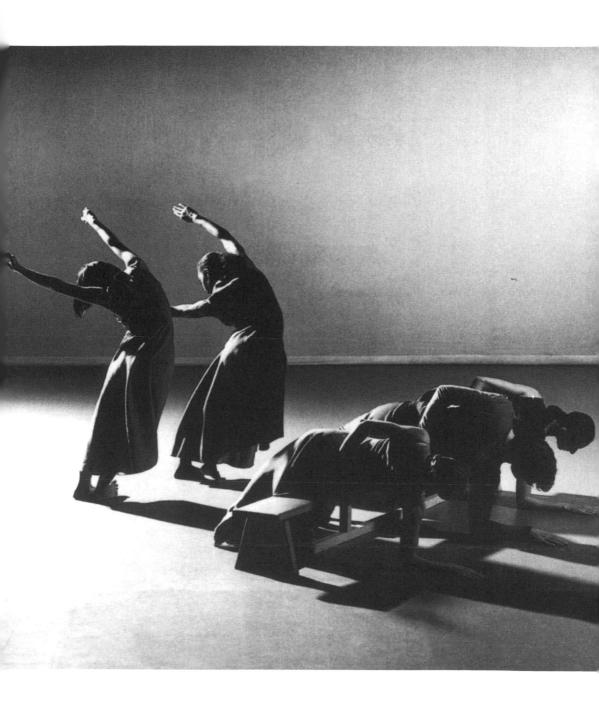

1980年1月,他為蘭伯特芭蕾舞團創作了第一部作品《鈴兒高聲唱》,五個月後,他被聘任為最初以古典芭蕾風格為重,隨後向現、當代芭蕾靠近的蘭伯特芭蕾舞團的駐團編導,1986年2月又接任了該團的藝術總監,直至1992年卸任。正是在他的任期內,並在他的建議下,該團於1987年易名為蘭伯特舞蹈團,以便從單一的芭蕾風格中脫身,進入融古典芭蕾與現代舞於一體的「當代舞」風格之中。此外,這次易名之舉也是為了避免以往誤導觀眾的情形繼續發生,即從一開始便讓觀眾明白,他們將看到的演出不再是古典芭蕾,而是其他舞種。這種做法順應了時代的潮流,保證了舞團能在新的形勢和壓力下繼續生存和發展,因而受到舞團成員們的感激,更得到了史學家們的肯定。

1992年11月,理查·奧斯頓舞蹈團正式創立。短短幾年的時間,奧斯頓已創作了許多佳作,如《選自〈彼洛希卡〉的動作》、《情天淚雨》、《影子王國》、《都市即景》、《宇宙塵》、《俄耳甫斯的歌唱與夢幻》、《地久天長》、《三重奏》等等。

此外,他在錄影舞蹈方面也有所涉獵,並且成績斐然,如1984年由英國廣播公司拍攝成影片的舞蹈《野生動物》,1988年重編的《強硬的語言》,成為到目前為止最優秀的舞蹈片之一。1996年冬,英國國家電視臺第四台為他錄製並播放了一部專題片《我是如何工作的》,具體介紹《宇宙塵》的創作過程和動作體驗,引起廣大電視觀眾的興趣與迴響。

從整體上說,奧斯頓的編舞風格總是迴避講故事,即非戲劇性的、非煽情性的,主要集中在速度和輕盈,而非重量和下墜,因此,比較傾向於康寧漢那種接近芭蕾的動作風格,而不是作為倫敦當代舞蹈學校和劇院技術基礎的葛蘭姆風格。與康寧漢風格不同的是,奧斯頓的舞蹈對音樂極為敏銳,並且具有更流動的特徵、更多的詩情畫意、更多的泰然自若、更強的輕盈質感、更足的豐腴圓潤,不乾不澀、無稜無角,這幾點跟英國最偉大的編導家艾希頓非常相似,可說是英國式的抒情主義在當代舞中的體現。

動畫冒險舞蹈團

苛刻卻客觀地說,雖然英國皇家芭蕾舞團在六○年代的艾希頓時代,已將自己推到了「世界六大一流芭蕾舞團之一」的位置上,儘管倫敦當代舞蹈劇院是美國現代舞大師瑪莎·葛蘭姆的歐洲分團,也在世界舞臺上取得了舉世矚目的成就,但是,真正由英國人獨創的、代表英國人的,卻一直是個空白。英國人能夠發明一種勢不可擋、無敵於天下的文字語言,卻無法創造出一種獨領風騷的非文字語言,直到新一代現代舞編導家馬修·伯恩(Matthew Bourne)於九○年代出世,並率領他的動畫冒險舞蹈團(Adventures In Motion Pictures)登上世界舞臺,以一部男鵝版的《天鵝湖》威震天下,這種悲劇才總算落幕。

馬修·伯恩1960年元月13日出生於倫敦,1985年畢業於倫敦的拉班動作與舞蹈中心,並獲舞蹈、戲劇學位,此後曾隨中心附屬的舞蹈團巡迴演出一年。1987年7月,一群拉班中心的畢業生自己組織起來,創建了動畫冒險舞蹈團,伯恩是創始成員之一。不久,他便出任了舞團的藝術總監。

伯恩才華橫溢且精力過人,先後為該團創作了《重疊的情人們》、《噴火器》、《雄鹿與翅膀》、《地獄的舞蹈加洛普》、《城市與鄉村》、《嚴肅得要命》、《菲茨若維亞的伯西們》、《胡桃鉗》。他為電視創作的作品包括與奈傑爾·霍索恩合作的《遲開的欲望之花》和《水滴一愛情故事》(BBC 拍攝,1993年獲英國藝術委員會頒發的錄影舞蹈獎),分別於1994年和1995年播出。

除了在自己的作品中創作角色之外,伯恩還曾在英、法兩國青年當紅編導家阿 希利·佩吉、雅格布·馬里、布麗日特·法爾日的作品中跳舞,並且是里·安德森 的羽毛石舞蹈團的創始成員。

卓越的才華使伯恩先後榮獲編導大獎多項,如邦尼·伯德獎、藝術家之家代表作入選委託和巴克雷新舞臺獎。動畫冒險舞蹈團1992年獲奧利弗當年舞蹈最佳成就獎提名,1994年則獲最佳舞蹈新劇碼獎。他為動畫冒險舞蹈團創作的男鵝版《天鵝湖》,榮獲1996年奧利弗最佳舞蹈新劇碼獎,正是這部作品將道地的英國當代舞蹈提升到無人可以媲美的位置上。

344/第十三章 **英國舞蹈**

伯恩也曾為其他舞團編導過作品—《如願以償》、《伊甸園的兒女》、《仲夏 夜之夢》、《暴風雨》、《演藝船》、《皮爾·金》、《看護母親》、卡梅倫·麥 金托許的新版《奧利弗》、《走路小心》、《裝飾品》、《騎手小紅帽》等等。

動畫冒險舞蹈團在藝術總監馬修·伯恩的領導下,以聰明機智和別具一格的舞蹈語言,使自己成為響噹噹、最為激動人心的英國青年舞團。

該團號稱擁有好評如潮且方向寬廣的保留劇目,從聞名遐邇的「內衣芭蕾」 《噴火器》,到受布瑞頓音樂啟發,與奈傑爾·霍索恩合作,為英國廣播公司電視 專題片創作的《遲開的欲望之花》等等。

近年來,舞團跳著伯恩的經典重編劇碼所向披靡,包括閃耀著機智火花的《胡桃鉗》,以惡作劇方式反思浪漫芭蕾處女作《仙女》的《高地作舞》,以德國法西斯侵略戰爭為背景的《灰姑娘》,而男鵝版的《天鵝湖》則將這種成功推向新的高潮。

男鵝版《天鵝湖》這部獨出心裁之作問世的1995年,恰逢古典芭蕾舞劇經典《天鵝湖》的百年華誕。在筆者看來,這絕不是什麼巧合,而是孕育於西方文藝復興時期的芭蕾傳統博大精深的最好證明,也是當代編舞家從百年後日新月異的生存環境和地覆天翻的觀念意識出發,對這種傳統作出最好的發揚光大。

倫敦西區的賽德勒斯·威爾斯劇院,是編導家馬修·伯恩十六年前首次觀看古典女鵝版本《天鵝湖》的地方。十六年後,伯恩還是選擇在這裡,用自己獨創的男鵝版《天鵝湖》,一口氣連續演出五個月之久,不僅創造了整部世界舞劇史上的最高記錄,而且得到評論界和普通觀眾的一致讚美。1996年它榮獲大名鼎鼎的奧利弗最佳舞蹈新劇碼獎,1997年它首先在美國的西海岸登陸並備受好評,1998年它則一舉攻占「世界舞蹈之都」紐約。在眾多經典重編的版本中,它可謂獨樹一幟、品味極高的嶄新經典,並當然地成為二十世紀末西方劇場舞蹈中的一個熱門話題。

說它是男性編舞家對彌漫芭蕾舞台數百年的陰盛陽衰之風的反其道而行也好, 說它是為了商業炒作而精心策劃的舞臺把戲也罷,反正它的旗開得勝、所向披靡已 足以證明:時代到底是不同了一無論是職業的舞評家,還是普通的觀眾,論眼界, 都已開闊了許多,論肚量,也已增大了不少……。

伯恩的舞劇中,最為與眾不同、也最為引人注目之處,莫渦於使用了清一色的 「男生」,取代了古典版本中清一色的「女鵝」。「男生」的形象分別象徵著王子 內心的三種迫切需要:一是對長期缺失的父愛之嚮往,二是對宮廷生活的清規戒律 和冷酷無情之怨恨,三是對人與人之間的彼此真愛之饑渴。

男鵝版《天鵝湖》的風靡世界,還要歸功於編導家伯恩,從一開始,便明智 地啟用了英國皇家芭蕾舞團英俊瀟灑的當紅男主演亞當·庫珀(Adam Cooper)來 出演奧吉塔(Odette),並聘請了風度高貴的同一舞團女主演菲奧納·查德威克 (Fiona Chadwick) 扮演王后,確保了這個當代版本與古典版本之間,保持某種深 層的聯繫,尤其是貴族的氣質和舉止的優雅等等。因為從本質上說,動畫冒險舞蹈

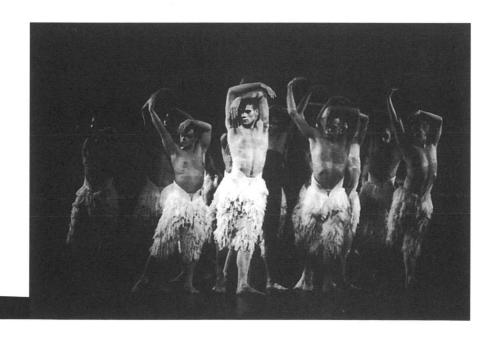

團的現代舞演員雖然人人身手不凡,但現代舞潛在著「平民」氣質,若要真實可信地刻畫出王子和王后這兩個貴族氣質的總代表,非得使用古典芭蕾演員不可。

舉重若輕,雅俗共賞,將嚴肅的思想性與大眾的流行性完美地融為一體,當是 男鵝版《天鵝湖》一炮而紅的祕訣所在。

2000年,伯恩為動畫冒險舞蹈團再創新高——齣名為《開車人》(Car Man, 與名劇《卡門》諧音!)的舞劇新作,轟動了倫敦的老維克劇院,強烈的動感足以 跟當年榮獲奧斯卡編舞獎的百老匯歌舞劇《西城故事》相媲美!

舞蹈教育概貌

舞蹈教育的歷史與現狀

英國是個高度重視教育的國家,但由於基督教和清教對舞蹈所持的否定態度,使得舞蹈這種最基礎的人文教育和人體文化,在二十世紀之前,大多處於自生自滅的狀態。而二十世紀以來,舞蹈教育從理論到實踐的崛起和興盛,特別是順利進入普通教育系統,則跟以芭蕾舞為代表的各種舞蹈課程在青少年甚至成年人中的廣泛普及,以及德國表現派舞蹈創始人魯道夫·拉班動作理論的有效推廣這兩個方面,具有直接相關。

僅以筆者個人買到的英國舞蹈教育史論方面書籍為例,就有拉班奠基性的《現代教育舞蹈》、《舞臺動作精通之道》,及其大批拉班傳人的著作,如 H.B. Redfern 的《現代教育舞蹈概念》、Valerie Preston-Dunlop 的《舞蹈教育手冊》、《動作與舞蹈教育:中小學教師指南》、Jacqueline M.Smith Autard 的《舞蹈藝術教育三十年發展史》等等,而屬於實用性的訓練技巧、教學法、編舞法方面的書籍則為數眾多。這些書籍讓整個英國舞蹈的教育,從一開始,便建立在一個比較科學、健全、理論與實踐並舉的基礎之上,隨後的健康穩步發展則是意料之中的事情。

英國舞蹈訓練方面的重要機構,大致分為兩大陣營,一是舞蹈教育與訓練委員會(簡稱 CDET)屬下的五個機構一皇家舞蹈教師學會、皇家舞蹈學院以及契凱蒂學會、英國芭蕾組織和「英國劇場舞蹈協會」;為了協調這些機構的訓練工作,尤

其是確保整個英國舞蹈訓練的高水準,以及不同教師和機構間的公平競爭,1984年還在該委員會屬下專門成立了一個「聯席考試委員會」(簡稱 JEB)。但就國內外的影響而言,五個機構中仍數兩個冠有「皇家」頭銜的更為普及。此外,「皇家芭蕾舞學校」對於英國的專業芭蕾舞團來說,則一直扮演了最重要的角色。

二是以倫敦當代舞蹈學校(London School of Contemporary Dance)、拉班動作 與舞蹈中心為核心的當代舞訓練基地。正是這些風格迥異的舞蹈訓練機構,共同構 築了英國舞蹈的堅實骨架。

皇家舞蹈教師學會(簡稱 ISTD),1904年創建於倫敦,目的是在整個英國推廣舞廳舞和其他種類的舞蹈,是同類舞蹈組織中規模最大者。它開設各類考試課程,並頒發相應級別的證書,獲證書者可根據自己所通過的級別,在姓名後面使用A(Associate,院士)、M(Member,中級院士),或者 F(Fellow,高級院士)等 ISTD 的頭銜,以證明自己所掌握的程度及水準。1924年,皇家舞蹈教師學會吸收了契凱蒂學會,1951年又吸收了希臘舞蹈協會。

1976年,香港舞蹈家陳寶珠從皇家舞蹈教師學會考取西方民族舞文憑,並回香港開設舞校,教授分級考試課程,至今已有三百餘人先後獲得院士頭銜。

皇家舞蹈學院(簡稱RAD),1920年12月31日由英籍丹麥舞蹈家艾德林·格內(Adeline Genee)、英籍俄國舞蹈家塔瑪拉·卡薩芬娜(Tamara Karsavina)、英國舞蹈家菲利斯·比德爾斯(Phyllis Bedells)、英籍西班牙舞蹈家愛德華·艾斯皮諾薩(Edouard Espinosa)和英國舞蹈出版家菲力浦·查德森(Philip Richardson)五位連袂創建於倫敦,原名「英國歌劇舞蹈協會」,因1936年得到皇室詔書而易為現名,而學校總部設在倫敦的巴特西廣場。格內出任首任院長,1954年由英國皇家芭蕾舞團的巨星瑪歌·芳婷接任院長,1991年芳婷過世後則由皇家芭蕾舞團的前明星安朵娜特·西布利(Antoinette Sibley)接任。

該院的宗旨是在英國各地乃至整個英聯邦王國推廣藝術舞蹈事業,尤其是古典學院派舞蹈,所以不斷提高其教學水準,而實際上的影響已遠遠超過預定的範圍。這裡每年均舉辦舞者和教師的各類考試、各種專題的講座、示範表演、資格考試,學舞者範圍非常廣,從少年兒童的業餘課程到專業舞蹈表演的最高獎「獨舞獎

章」。1947年開始創辦教師訓練課程,並舉辦相關研討會;獲得教師文憑者可在名字後面加用「L(Licentiate)RAD」(皇家舞蹈學院院士)頭銜。學院還為成績優異者提供獎學金,並於1931年設立「艾德林·格內金獎」爭奪賽,這是英國皇家舞蹈學院授予舞者的最高獎項,香港舞蹈家張天愛1974年奪得銀獎,露雲娜1978年奪取金獎,伍宇烈1982年則再次榮獲金獎,為香港舞蹈界贏得世界性的聲譽。

學院1954年設立「伊莉莎白女王二世加冕獎」,以鼓勵為英國芭蕾作出卓越貢獻者,獲獎者先後為妮奈特·德·瓦盧娃、塔瑪拉·卡薩芬娜、瑪麗·蘭伯特、安東·道林、菲利斯·比德爾斯、羅伯特·赫爾普曼、約翰·吉爾平、佩吉·范·普拉、阿諾德·哈斯克爾(Arnold Haskell)等等。

1993年,皇家舞蹈學院跟德勒姆大學合作辦學,1994年開始授予「芭蕾藝術與教學」專業的榮譽學士學位,為英國芭蕾進入高等教育打開大門。1997年,它又跟貝尼西舞譜學院(Benesh Institute)合併,並允許後者為舞譜員和教師開設課程,以便為舞蹈事業的發展培養多樣化人才。

皇家芭蕾舞學校

1931年由英國芭蕾創始人妮奈特·德·瓦盧娃創辦,原名「賽德勒斯·威爾斯舞校」,以及1926年開張的倫敦舞蹈藝術學院。舞校1947年任命芭蕾史學家阿諾德·哈斯克爾為校長,並搬遷到男爵宮之後,開始大幅擴展,包括增加了完整的文化課程教育。此後的繼任者分別是:麥克·伍德(1966~1978)、詹姆斯·莫納漢(1978~1983)、默爾·派克(1983~);1968年還任命了芭芭拉·富斯特為芭蕾教學部主任。另外,高中部還開設教師訓練課程,主任是瓦萊里·亞當斯。

1955年在里士滿公園的「白屋」(White Lodge)設立舞校的初中部,這是個 寄宿制的日間學校,十一至十六歲的男女生在此接受普通中學的初中教育和芭蕾專 業的嚴格訓練,而高中部則接受十六歲以上的男女生,並為他們開設全部的芭蕾課 程和高中文化課。

舞校定期舉行演出,高年級的學生經常有機會參加皇家芭蕾舞團的公演,並從中得到寶貴的舞臺經驗。皇家芭蕾舞團和皇家伯明罕芭蕾舞團的舞者們,清一色出

自這個英國乃至世界芭蕾明星的搖籃。

倫敦當代舞蹈學校

1966年創辦於倫敦,就風格而言,是瑪莎·葛蘭姆技術在英國乃至整個歐洲的唯一正宗傳播站。由英國餐館業者羅賓·霍華德出資,力邀葛蘭姆親傳弟子羅伯特·科漢擔任校長。

學校和劇院的所在地「藝術家之家」(The Place)現擁有十個練習室、一座有兩百五十個座位的小劇場、多間琴房、一個視聽製作室、一個健美房、一個收藏廣泛的舞蹈圖書館和許多辦公室,一直成為英國當代舞訓練、教育和表演的重要基地。

三十多年來,英國當代舞的編導、舞者、教師,如理查.奧斯頓、席豐.大衛斯、羅伯特.諾斯,大都初而畢業於該校,繼而在該劇院擔任舞者和編導,終而在成熟之後另立山門,創建各自的當代舞蹈團。追根尋源,倫敦當代舞蹈學校是這一切的源頭,對整個英國當代舞的崛起和發展奠定了基礎。多年來,該校不斷接受大量海外留學生,對國際舞壇也發揮日益深遠的影響。

九〇年代中期以來,該校又有了嶄新的進展一從原來單純的當代舞訓練基地, 發展到舞蹈高等教育的重鎮;到目前為止,它可頒發從(榮譽)文學學士、碩士, 到哲學碩士、博士等全系列的舞蹈學位。

舞蹈高等教育

與1921年便開設舞蹈學士學位課程的美國相比,古老的英國居然落後了五十多年一英國舞蹈(榮譽)學士學位課程1977年創始於拉班中心。晚至七〇年代中期,在英國大學的教授行列中,舞蹈毫無立足之地,按照著名舞蹈學者彼得·布林遜(Peter Brinson)的話來說,「在任何一所英國大學,設立舞蹈教授職位的想法是受到嘲弄的」。然而,到了九〇年代中期,英國大學已經有了四位冠冕堂皇的舞蹈教授。跟美國等其他國家不同,英國大學的教授名額是嚴加限制的,通常一個系只能有一個名額,「四位教授」的數字意味著,英國至少已有四所大學名正言順地建立舞蹈系。

二十多年來,英國舞蹈的高等教育發展雖不是突飛猛進,卻是穩步向前的,到

350/第十三章 英國舞蹈

目前為止,各種舞蹈學位按照拉班中心開創的模式興起,而能夠授予舞蹈專業博士 學位的已有三個之多。需要說明的是,英國高等教育的風格和理論基礎,除皇家舞蹈學院之外,大多是當代舞、或是現代舞,因為只有這種舞蹈可以恰到好處地融入 青少年的普通教育之中,而古典芭蕾則不然,它需要自身的訓練和教育,而且必須 從幼年開始起步。

舞蹈與高等教育的聯姻,大大增強了舞者自身的生存能力,廣泛而實用的課程 使其就業的選擇遠遠超出了舞蹈表演、編導和教學,還有舞蹈管理、舞蹈治療、舞蹈研究、舞蹈批評、舞蹈歷史、舞蹈人類學、舞蹈社會學、舞蹈政治學等等其他選 擇,使熱愛舞蹈並立志為其獻身的人們,不必因就業機會的狹窄而離去。

舞蹈進入英國的高等教育以來,透過一群意志堅定且頭腦清醒的舞蹈教育家和理論家們的持續努力,大大提高了舞蹈和舞蹈教學的社會地位,有效地改變人們對舞蹈的歧視,並在人們心目中建立起正面的形象,例如大學賴以存在的知識系統的概念和本質更加豐富,尤其是透過非文字語言得到和傳播的知識體系;促進了對藝術,以及歷史、體育、生理學、人類學、社會學等其他學科的學習,整體上豐富了大學生的校園生活,使他們充滿了樂觀向上的健康情緒,同時,也拓寬了舞蹈藝術自身的感知和內涵範疇。

為了與各種偏見鬥爭,尤其制止政府削減藝術經費的行為,英國舞者和舞蹈教師們聯合起來,創建了「英國舞蹈組織」這個全國性的舞蹈論壇,以及先前介紹的「舞蹈教育與訓練委員會」。

拉班動作與舞蹈中心

簡稱「拉班中心」,1946年由匈牙利舞蹈家和德國現代舞創始人魯道夫·拉 班協同弟子麗莎·烏爾曼(Lisa Ullmann)創建,最初取名為動作藝術工作室,

地點在曼徹斯特。1953年該中心遷往薩里郡的阿多斯頓,1976年則遷往現址一倫敦市區內的新十字路口。1972年,拉班中心開始附屬倫敦大學的戈德史密斯學院(Goldsmiths College),1989年才又獨立。隨著現代舞在全球的日益崛起,其工作的重點由原來對舞蹈教師的訓練,轉變成對現代舞的全面訓練和教育。

瑪麗安·諾斯博士繼任中心主任之後,制定並實施了全面的學位課程與培養編舞、表演人才並舉的方針,使中心再次成為英國乃至歐洲舞蹈、特別是現代舞人才的重要培養基地,更號稱「歐洲規模最大的舞蹈學校」。

該中心能授予從文學學士、碩士,到哲學博士全系列的各種舞蹈學位,開設的舞蹈課程種類繁多,從表演到編舞、從動作治療到理論研究等等;同時,它還

擁有設備齊全的小劇場、研究圖書館和檔案館、十三個舞蹈練習室和一個大規模的研究生院。由每年的優秀畢業生組成的「過渡舞蹈團」,是世界舞壇上的一支生力軍,尤其活躍在各地暑期的國際舞蹈節上,如曾多次參與香港國際舞蹈學院舞蹈節,1994年也曾前往北京國際舞蹈學院舞蹈蹈演出;歷年的畢業生中不乏才華橫溢的人才,如近年來走紅歐美的男鵝版《天鵝湖》的青年編導家馬修·伯恩等等。

1997年,倫敦的阿思隆出版社出版了 F.M.G. 威爾遜撰寫的專著《循規律而動:拉 班動作與舞蹈中心發展史:1946—1996》, 詳細記錄了拉班中心的發展軌跡,是研究英 國舞蹈歷史的重要參考資料。

薩里大學舞蹈研究系

地處倫敦郊區的薩里郡吉爾福德市(Guildford),那裡空氣清新、環境寧靜, 學科全面、師資強大。

舞蹈研究系起步於舞蹈研究科,在古爾本基金會的支持下,創辦於1981年。到當時為止,英國所有大學之中尚未開設任何一門舞蹈的學位課程,而拉班中心是私立的舞蹈專科學校,並非公立的大學。

與拉班中心相比,舞蹈研究系的歷史雖不算長,但到九〇年代初為止,卻已可授予從舞蹈與文化方面的(榮譽)文學學士、成人教育研究生班證書,到舞蹈研究專業的文學碩士、哲學碩士、哲學博士的各種學位,必修課程包括「編舞」、「舞蹈分析與批評」、「舞蹈人類學」、「作為流行文化的舞蹈」、「舞蹈教育」、「從文本到演出」、「二十世紀歐洲劇場舞蹈歷史」;選修課程包括「跨學科舞蹈研究」、「社區舞蹈」、「舞蹈性別研究」、「舞蹈與資訊技術」、「舞蹈傳統」、「舞蹈政策與管理」等多方面的內容;與拉班中心相比,薩里大學舞蹈研究系偏重學術研究,而非表演和編舞。

舞蹈研究科的創始主任是瓊·萊森(June Layson)教授,首批攻讀碩士學位的研究生於1982年入學,舞蹈研究的碩士學位課程開設於1983年,社會舞蹈的(榮譽)學士學位於1984年授予,而成人教育的研究生證書班則開辦於1990年。九○年代初,隨著表演藝術中心大樓的建成啟用,舞蹈研究科發展成舞蹈研究系。萊森教授退休後,她的學生、世界知名舞蹈學者珍妮特·蘭斯代爾(Janet Lansdale)繼任系主任和唯一的教授,1998年初,該系的隸屬關係從人文學院劃歸於新建立的演藝學院,而蘭斯代爾教授則晉升為演藝學院的院長,由她開創的兩個學分一「舞蹈史學方法論」和「舞蹈分析法」均享譽國內外,並已被譯為多國文字;現系主任德蕾莎·巴克蘭(Theresa Buckland)教授開設的「舞蹈人類學」課程,在歐美各國也具有相當的權威性。

該系附屬的「舞蹈創作實驗室」、「校園舞蹈節」、「國立舞蹈資料中心」、「拉班舞譜學院」,在歐洲均保持領先地位;此外,該系還長期聘任著名編舞家出任駐校藝術家,言傳身教地具體指導學生們的舞蹈學習,並為他們量身創作。

倫敦羅漢普頓分院舞蹈系

這個舞蹈系隸屬於薩里大學的福祿培爾學院(Froebed),可頒發舞蹈專業和綜合學科的(榮譽)文學學士、芭蕾研究方面的文學碩士、哲學碩士和哲學博士等全系列的學位。博士生導師為舞蹈系主任史蒂芬妮·喬丹(Stephanie Jordan)教授,她是英國當代舞蹈歷史的專家,專著《昂首闊步:英國當代新舞蹈面面觀》堪稱為權威之作,所帶博士生的研究方向為「舞蹈與音樂的關係」。

印第安人的舞蹈

土生土長的美國舞蹈本是早期美洲印第安人的舞蹈,而非日後占統治地位的 白人移民所帶來的歐洲傳統舞蹈。在印第安人看來,舞蹈純屬一種肉體和精神生命 的基本需要,而非當年歐洲移民們心目中的罪惡,亦非如今許多美國人感覺裡的消 遣。舞蹈在美洲這塊土地上,從一開始就是一種頗受民眾歡迎的文化現象,更是人 類生命的主要成分。

美國的印第安人為了得到勇氣、控制和力量而跳舞,他們有時配合著獨唱或合唱形式的吟唱聲跳舞,而這種吟唱是單音的,並非和聲的;有時則合著鼓聲跳舞,這種鼓聲儘管缺乏變化或高潮,卻能持續數小時甚至數日之久。這種舞蹈儘管步伐簡單,卻有嚴格的規定性,不允許半點出錯或個人即興發揮,因為印第安人認為,任何越雷池一步的舉止都會引起諸神的不快。

美國的印第安人還透過舞蹈,向青少年們傳授狩獵、戰鬥、生殖等生存技能, 但男女不能同舞,女子們大多只能作為合唱隊、襯托性的背景、啦啦隊而存在。這

插情湿赏然也會有個別的例外,如在《納瓦霍老婆舞》中,女子們自然成了活躍的 參與者。跳舞的渦程中,舞者很少相互接觸或手拉著手,通常跳群舞。這些舞蹈總 是現實生活行為的前奏,大多具有默劇性。

這些舞者們使用顏料和而具,但不是作為隨便的裝飾品,而是作為力量的象 徵。他們很少用手部做出象徵性或美學性的手勢,他們的腳則穿著像手套般柔軟的 鹿皮靴,以便使腳能像手掌那樣痛快淋漓、隨心所欲地感覺大地、擁抱大地。說印 第安人的腳能夠說話,一點都不誇張。

早期的歐洲移民們隨處可見大量的印第安人舞蹈,但他們害怕並蔑視這些舞 蹈,認為是異教徒和野蠻人的騷亂,並且預警著災難的到來。因此,每當這些移民 們聽到印第安人的鼓聲,並意識到印第安人在跳舞時,便會立即關上窗戶、熄滅爐 火,並且藏好孩童,仿佛大難即將臨頭。他們目睹印第安人的舞蹈時,沒有絲臺的 美學或人類學方面的好奇心。

英國移民對舞蹈的否定態度

十七世紀初,第一批從英國來到美洲大陸的移民都是些喀爾文派的基督徒和清教徒,他們的宗教對一切快樂都嚴加禁止,因此舞蹈、音樂、戲劇、雕塑都無法進行,唯有宗教聖歌才有權得到演唱。1685年一個名叫英克里斯·馬瑟斯的清教徒,曾在波士頓出版過一本舞史留名的小冊子,題為「從《聖經》的箭袋裡拔出箭來,射向褻瀆神靈且男女亂交的舞蹈」,充分說明了清教徒在當時對舞蹈的敵視態度。對於自十三世紀就將舞蹈趕出祭祀儀式的歐洲基督徒來說,舞蹈的唯一用途只是在求愛和宴饗過程中用來發洩動物般的歡樂情緒,顯示男子漢的健全體魄和靈活四肢,炫耀撲鼻的香味和宜人的風度,以贏得女士們的青睞。

影響最大的英國民間舞

相較之下,在美國影響最大、滲透力最強的英國民間舞,要算縱隊舞、圓舞和方塊舞等鄉村舞蹈。方塊舞盛行於十七世紀,至今依然受美國人民的喜愛。它是由四對舞伴面對面站立成一個四方形開始的,基本的舞步不算複雜,主要由簡單的前後跑動和原地旋轉構成。但是這幾種簡單的動作,卻組合成了複雜多變、美不勝收得令人吃驚的各種動作花樣。

舞廳舞在美國的發展

十八世紀,美國的舞廳舞開始變得更加美妙而細膩,種類有里戈頓舞(Rigaudon)、帕斯皮耶舞(Passpie)、布雷舞(Bourree)、吉格舞、小步舞

(Minuet)和加沃特舞(Gavotte),以及佛吉尼亞里爾舞等英法外來舞蹈。這些舞廳舞到了美國之後,便開始注重腳下花樣的複雜變化、手臂的擺動,以及舞者風度的瀟灑。在舞會上,人們都會穿上自己最漂亮的衣著,因為他們喜歡規規矩矩,並且竭力捍衛自己的隱私。

隨著革命的深入,美國人民的觀念和禮儀習慣也發生劇烈的變化,但人們在流行舞上依然自信不足,總以為英國人和其他歐洲人高出自己一籌,而自己不過是些殖民地的人罷了,儘管這時的美國已是一個獨立的國家,但顯而易見的,真正建立起獨立的美國國格、人格和舞蹈風格,還需要一段時間,因為英國的觀念形態、行為模樣和舞蹈形式,對美國人的影響是根深柢固的。而英國的舞蹈,無論是宮廷的舞蹈,還是鄉村的舞蹈,共同的特徵都是肉體缺乏明顯的親近。

不過,突然間,拿破崙戰爭帶來決定性的變化。在舞廳,肉體之間的接觸方式 發生了迅速的變化:男子可以擁抱女子了,並且是面對面、身貼身的。於是,美國 人便毫不遲疑地如法炮製。這種新型的舞蹈方式標誌著人們對舞蹈態度上的深刻變 化,並實際導致了兩性關係上的革命。

十九世紀目睹了各種社會模樣的崩潰、個人的崛起,浪漫主義便脫穎而出, 在科學和藝術中得到自由自在的表現。在舞廳中的革命,則明顯表現於男女們可以 公開並隨意地跳舞。道德家跳出來抗議,但效果甚微。舞伴們相互擁抱,而這是男 孩子能夠公開觸摸女孩子,並將自己的手臂摟在她那纖細的腰上的唯一合法方式。 但兩者之間也有明確的規矩可循:必須在兩人肉體間保持能穿過「一線」燭光的距 離,並且透過手絹或手套阻擋男孩子的手直接撫摸女孩子的身體。這時的舞廳舞雖 不像十八世紀的舞蹈那樣精美或細膩,但卻大多是配合著激動人心的新節奏,如華 爾滋(Waltz)、波爾卡(Polka)、馬厝卡(Mazurka)和加洛普(Galop)等等。 就這樣,舞會又成了人們盛大的社交場合,而許多人正是在此確定終身大事的。 黑人舞蹈家在白色鋼琴上表演踢踏舞,代表著 這種舞蹈在二十世紀三○年代的登峰造極。 照片提供: 弗蘭克·德里格斯資料館。

黑人對美國舞蹈的貢獻

在十七至十八世紀中,總計有 八百多萬非洲黑奴被賣到美國。他們 帶來種類繁多的非洲文化、高度發達 的節奏感和身體技巧,而這些東西都 與歐洲迥然不同。他們對赤腳的運 用、他們的身體節奏和耐力,以及他 們歡喜若狂的方式都很像印第安人,但

兩者跳舞的目的卻有顯著差異:黑人跳舞是為了逃脫苦難和忘卻悲傷,而印第安人 跳舞則是為了顯示力量和表現巫術的佑助。對於一無所有的黑奴來說,他們唯一的 取樂和發洩方式,就是借助於自己與生俱有的身體手舞足蹈。

黑人的歌舞天性彌漫在美國的鄉間田野、街頭巷尾,隨著時間的推移,白人們耳濡目染之下,逐漸接受了黑人將重拍放在第二個音上的非洲節奏型,以及隨處可見的切分音,而使原來永遠以第一個音為重拍的歐洲模式變得較有變化。

1739年,黑奴們起義失敗之後,白人頒布法令禁止黑人在包括舞蹈的一切場合中使用鼓這種非洲樂器,於是,他們不得不將鼓的節奏轉變到腳下。十九世紀中葉,愛爾蘭人由於家鄉鬧饑荒而紛紛來到美國,並隨身帶來了自己的吉格舞、里爾舞和木屐舞。這些舞蹈的腳下節奏令黑人分外開心,他們很快就掌握了這些舞蹈,並在此基礎上發展出精力充沛的美國踢踏舞和爵士舞。這兩種道地的美國民間舞,為後世的舞蹈創作提供了大量的靈感。

黑人永無休止的創造活力還使另外一些新舞蹈流行開來,比如說步態舞

(Cakewalk)、跳吧傑克、查爾斯頓舞(Charleston)等。到了二十世紀,白人一直在一步舞、兩步舞、狐步舞、黑人搖擺舞(Black Bottom)、大學拖步舞、林地跳步舞(Lindy Hop)、吉魯巴舞(Jitterbug)、獅子毛舞、蘇珊女王舞(Suzy-Q)、大蘋果舞(Big Apple)、搖滾舞、扭擺舞(Twist)、弗路格舞(Frug)和瓦簇西舞等舞蹈中,模仿黑人的身體節奏和充裕的性感。這些舞蹈的早期形態可能顯得有些粗俗甚至淫穢,曾被改革者指責為「原始」,但它們的意義並不僅僅表現於娛樂價值上,還在於頑強地表現了一個偉大的民族雖身在牢籠卻依然煥發過人的獨創性和幽默感。據舞蹈史學家們考證,英國人和法國人花了二百五十年的功夫,才將伊莉莎白時代的沃爾塔舞變成了華爾滋舞,而黑人們則在每個十年中都發明出一種新的舞蹈樣式。

人們通常認為,社交舞如同社會習慣,進展緩慢且來路不明,而單獨一個人就影響了一種新風格的情形,就更是罕見了。但在二十世紀初,有一位身材修長的白人維農·卡斯爾(Vernon Castle,1887~1918)則帶著他那柔似嫩柳、翩若驚鴻的妻子依麗娜(Irene),成為風靡西方世界的舞蹈偶像,曾於1911年征服了巴黎,1912年攻克了紐約。卡斯爾的音樂都是由一位名叫福德·T.·達伯尼(Ford T. Dabney)的黑人音樂家來配的,他原是海地總統的鋼琴師。正是他從音樂入手,幫助卡斯爾夫婦從十九世紀的陳舊節奏中發展了歡快的黑人爵士節奏,並透過他們使黑人的音樂風行於歐美大陸。

二十世紀的舞廳風雲

在二十世紀初的社交舞中,依然是男性占有主導地位,女性處於被動的角色,也就是說,男方總是前進,女方則總是後退;但兩者的整個身體姿態、舞步的開放、速度和熱情、優雅和大方等等品格,則是屬於二十世紀的。戰後的舞蹈呈現出新的面貌,男女舞伴們緊緊地相互摟抱,彷彿是戰火將他們融為了一體。舞者開始尋求更強的刺激和更大的發洩,喜歡關燈後摩肩擦背而舞。第二次世界大戰還產生了新的浪漫主義,人們從理性桎梏中解脫出來,追求時髦成為新的誘惑,尤其是吸引了新一代的

青年男女們。這些青年人成熟於六〇年代,經歷了信念的崩潰、大學校園中的反動、 莽撞或私奔的糾紛,他們將頂撞父母當成自己的信條,將與他人鬧彆扭當成自己的生 活方式,將性騷亂當成自己的權利,他們不修邊幅、無視禮節。在舞會上,他們的舞 蹈前所未見,儘管不是什麼新的發明,卻又絕然不同於父母輩的風格:他們拼命地甩 動頭顱,為的是產生量眩的效果;他們搖擺臀部,為的是發洩性慾的衝動。

自七〇年代至今,男女舞者們跳舞則一直相互不接觸了,應運而生的便是風靡過世界的迪斯可。他們一反往日如膠似漆的纏綿,不再眉目傳情地面面相視,更不願再 摟摟抱抱或竊竊私語,究其原因,舞蹈史家們做出這樣的精闢解釋:「如今的舞者們 早就同過床了,而所有的問題都已在他們擠進迪斯可舞廳之前,便得到了回答。」與 此同步發生的現象是,性別的角色在舞蹈中也不再具有太大意義,因此舞蹈動作大體 上是男女相同或至少相似的,這種風格大大影響了美國劇場舞蹈的創作。

出人意料的是,白人舞者在曾蔑視過印第安人舞蹈的所謂「原始」、「單調」和「沒完沒了」之後,自己卻迷戀上同樣的節奏和情調,並在其中感到令現代人快慰的自由。他們到舞廳的目的已不再是來求愛,而是來尋求群體性的激動,但這種激動已從本質上異於原始人的祭祀儀式或自我保護,而是藉助於群體的騷亂,得到某種感情和肉體的宣洩。

歐洲芭蕾在荒漠中播種

對於劇場舞蹈而言,新生的美國只有一片荒漠。很少有人在此耕耘,更沒有什麼官方的資助。與大多數文明國家不同,十七世紀前的美國根本沒有劇場,甚至根本沒有歐洲式的正統音樂,只有教堂裡的聖歌。當時的美國人生活艱難,他們的宗教又禁止各種感官的快樂,尤其是禁止劇場表演藝術,這種情形在新英格蘭州尤其嚴重。隨著城市於十八世紀的興起,若干英國劇團陸續來到美國大陸,並於紐約、費城、亞歷山大和波士頓公演,而新奧爾良還目睹過法國的歌劇。第一批芭蕾舞演員曾在十八世紀來過美國,其中有位出色的法國編舞家名叫亞歷山大·普拉西德,但他不得不與未經訓練的美國舞蹈演員們合作,以排練並演出群舞。而在美國人中

間,只有一位名叫約翰·杜朗(1768~1822)的劇場舞蹈家曾涉足過芭蕾,但他的 芭蕾側重於默劇,並非嚴格意義上的芭蕾。

毫無疑問,當時的最佳芭蕾演員都在歐洲。偶爾有幾位法國芭蕾教師來到美國,也主要集中在費城。他們來自法國皇家音樂舞蹈學院,並受到美國人的熱烈歡迎,因為繼美國獨立戰爭之後,美國人對英國演員的偏見極為嚴重。隨著經濟的日益發達,美國人富裕起來,可以消費得起歐洲演員們的精采演出了。而美國人的娛樂需要,使東部各城市中崛起了不少設備優良的劇場。1833年,紐約建立起了一座歌劇院,歌劇和芭蕾舞劇表演便從此有了立足之地。與此同時,始於十九世紀初的芭蕾訓練,在法國教師的指導下也開始常規化了。1839年,浪漫主義芭蕾的大明星,也就是號稱「第一位穿腳尖鞋翩躚起舞的芭蕾女演員」瑪麗·塔麗奧妮和她的胞弟保羅(Paul Taglioni,1808~1884)及其德國妻子安娜·加爾斯特(Anna Galater,1801~1884)一道,在紐約的派克劇院首演,劇碼則是其父菲利浦(Philippe Taglioni,1777~1871)所創作的。

他們的表演令美國人大開眼界,並競相模仿。同年,法國芭蕾大師尚、佩提帕(Jean Petipa,1796~1853)和他的兒子馬里厄斯、佩蒂帕接踵而至;隨後到新大陸演出的還有著名法國舞蹈家和編導家約瑟夫、馬齊耶(Joseph Maziler,1801~1868),但他們都因不滿於美國人當時的落後和愚昧,悻悻然離去。然而,他們的公演卻為另一位曾與塔麗奧妮齊名的奧地利芭蕾舞表演家芬妮、艾斯勒(Fanny Elssler,1810~1884)的轟動效應打下基礎。艾斯勒曾創造了令美國國會議員為親睹其舞姿倩影而延後開會,並在演出後被瘋狂的觀眾以人代馬,將她供在馬車裡拉回旅館的歷史記錄。

艾斯勒為美國觀眾表演八部芭蕾劇和一些自己最拿手的小節目,更重要的是,她還訓練了一批土生土長的美國芭蕾舞演員,其中最著名的便是喬治·華盛頓·史密斯(George Washington Smith,1820~1899)。對於舞蹈之美可謂饑不擇食,同時缺乏比較基礎的美國觀眾,被那勾魂攝魄的艾斯勒及其芭蕾弄得心醉神迷長達兩年之久,並滿懷愛戴之情地雙手奉送給她無法勝數的金錢。史密斯精通芭蕾技術,雖未能成為具獨創性的編導家,卻一直擔任歐洲芭蕾女明星的男舞伴長達五十年之久。

瑪麗·安·李 (Mary Ann Lee,1823~1899) 十九世紀中期曾赴巴黎習舞,回

美國後重新編排了《吉賽爾》等幾部芭蕾舞的經典舞劇,史密斯則成了第一位美國版本《吉賽爾》中的男主角阿布雷(Albrecht)。奧古斯塔·梅伍德(Augusta Maywood,1825~1876)初於費城學舞,後去巴黎深造,先後於巴黎歌劇院和米蘭斯卡拉劇院登臺並大獲成功,成為第一位獲得國際聲譽的美國芭蕾舞蹈家,但遺憾的是,她從未回到美國演出。朱麗亞·特恩布林(1822~1887年)曾在瑪麗·安·李的芭蕾舞劇《姐妹們》中擔任主角,並在艾斯勒的舞團裡當過演員,先後主演多部浪漫芭蕾舞劇的女主角,其貢獻在十九世紀的美國芭蕾舞史上可與前三位並駕齊驅。

俄國芭蕾在新大陸紮根

二十世紀初,美國觀眾有幸親睹了俄國芭蕾女明星安娜·巴芙洛娃以及迪亞吉列夫俄羅斯芭蕾舞團的精采表演。尤其是巴芙洛娃那如夢如幻的舞蹈形象,使廣大美國觀眾的品味得到優美而深刻的陶冶,對嚴肅的舞蹈藝術產生了巨大的興趣,同時還激發許多少男少女們對舞蹈生涯的無限憧憬和美妙想像,其中成名者包括著名舞蹈編導家和作家艾格妮絲·德米爾(Agnes de Mille,1909~1993)。

第一次世界大戰和俄國十月革命之後,許多著名俄國芭蕾舞蹈家如米歇爾·佛金、米契爾·莫德金(Mikhail Mordkin,1880~1944)和亞道夫·波姆都(1884~1951)都來到美國定居,為美國芭蕾的崛起做出卓越貢獻。1927至1930年間,另一位俄國著名芭蕾舞蹈家利奧尼德·馬辛,則為紐約市羅克西劇院創作了許多舞蹈。

史家認為,儘管民主意識強烈的美國人,對來自歐洲封建宮廷的芭蕾藝術不乏 興趣,但在二十世紀三〇年代前,對於在美國建立起自己的芭蕾藝術之可行性和必 要性,依舊感到懷疑,因為歸根究柢,芭蕾畢竟是源於歐洲封建宮廷的娛樂生活,並 代表著靠世襲制度不勞而獲的貴族階級。但他們隨即就明白這道理:芭蕾是一種國際 性藝術,功能就如同英語、德語、西班牙語等等語言,本身並沒有道德或不道德的問題,關鍵在於使用者的道德優劣和品位高低。徹底破除他們重重疑慮的,便是林肯。 科斯坦(Lincoln Kirstein,1907~1996)和喬治·巴蘭欽這兩位美國芭蕾的真正創建者。

美國芭蕾異軍突起

紐約市芭蕾舞團

林肯·科斯坦

1907年5月4日生於富豪之家,在哈佛大學接受高等教育;雖然身為小說家、詩人和批評家,他卻對芭蕾舞藝術一往情深,更夢想將芭蕾這種歐洲藝術變成美國的。1933年,他邀請俄國青年芭蕾舞蹈家巴蘭欽前往美國,共同創建美國芭蕾的大業。經過半個世紀的艱苦奮鬥,他們終於如願以償,不僅創建了世界最好的芭蕾舞學校一美國芭蕾舞學校,並以這裡的畢業生為基礎,創辦了號稱「世界六大一流芭蕾舞團之一」的紐約市芭蕾舞團,而且發揚光大了「交響芭蕾」的藝術風格,使得美國流派的芭蕾稱雄於世界芭蕾舞壇之上,成為能與法國、俄羅斯和英國芭蕾並駕齊驅,甚至更有活力的一股新生力量。科斯坦1996年1月5日逝世於紐約,享年八十九歲。

喬治・巴蘭欽

1904年1月22日出生於聖彼德堡,1921年畢業於聖彼德堡芭蕾舞學校,成為基 洛夫芭蕾舞團的演員,同時在音樂學院學習音樂理論和鋼琴,並創作別具新意和爭 議的現代芭蕾作品。1924年加入迪亞吉列夫俄羅斯芭蕾舞團前往歐洲,後出任該團 的首席編導家。1929年迪亞吉列夫逝世後,陸續在巴黎歌劇院、丹麥皇家芭蕾舞團 和布魯姆的俄羅斯芭蕾舞團擔任短期的編導,1933年與科斯坦共同創建了美國芭蕾 舞學校。1935年,他從學生中挑選出部分佼佼者在紐約首演成功,因而成為大都會 歌劇院的常駐芭蕾舞團,1948年該團正式易名為紐約市芭蕾舞團。

巴蘭欽的美國芭蕾學派具有顯著的「交響芭蕾」特色,主要是由他本人高深的音樂修養所決定的。他在創建美國芭蕾的過程中,刻意吸收了從未經受過戰爭痛苦的美國人所獨有的生命活力、體格特徵和清新爽快等特徵,從而訓練出具有「鐵腿娘子」美稱的芭蕾女演員,即腿部動作剛勁有力。

巴蘭欽的動作風格純淨洗練,其舞蹈服裝簡單俐落,有的乾脆就是緊身衣 補。他善於為女演員編舞,他的芭蕾作品主要是「交響」式的,即根據音樂名曲創 作,而根據故事編導的舞劇則較少。他一生創作了一百多部芭蕾作品,交響芭蕾代 表作有《小夜曲》、《巴洛克協奏曲》、《帝國芭蕾》、《四種氣質》、《輝煌的 快板》、《競賽》等等,獨幕芭蕾舞劇代表作有《阿波羅》、《浪子回頭》等等。 其實,形成這種特定風格的主要原因是他起步時經濟拮据,根本無力支付豪華的服 裝、道具、布景和龐大的樂隊。

巴蘭欽1983年4月30日逝世於紐約,享年七十九歲。

美國芭蕾舞劇院

在美國為數眾多的芭蕾舞團中,能與紐約市芭蕾舞團平分秋色的,只有美國 芭蕾舞劇院(American Ballet Theatre),這兩個芭蕾舞團同為「世界六大一流芭蕾

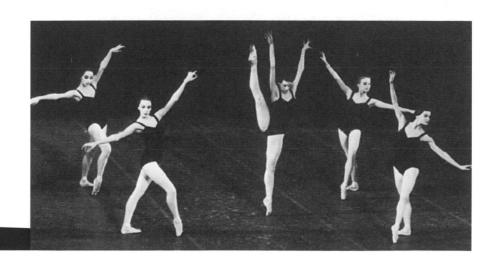

舞團」。該劇院初創於1939年,前身先後為莫德金芭蕾舞團和芭蕾舞劇院,最初 只是上演一些人們熟悉的古典和早期現代的芭蕾舞劇名作,如《天鵝湖》、《睡美 人》、《舞姬》、《仙女們》、《彼得洛希卡》以及莫德金創作的小品,風格則自 然是傾向傳統的俄羅斯式。

作為俄羅斯古典芭蕾在新大陸的分支,美國芭蕾舞劇院的第一任院長裡理查·普利桑特(Richard Pleasant,1906~1961)曾將劇院的最高目標訂為「一座偉大的舞蹈藝術博物館」,並在1940年的第一季演出中,推出十一位編導家的作品,其中不僅有像佛金、布拉妮斯拉瓦·尼金斯卡等俄羅斯芭蕾名家的作品,還有不少在當時尚屬無名小輩的新作。到目前為止,這個芭團在六十多年的歷史中,已更換了多位院長,其中包括著名芭蕾舞蹈家露西亞·蔡斯(Lucia Chase,1897~1986)、「二十世紀最偉大的芭蕾舞男演員之一」米凱爾·巴瑞辛尼可夫、著名現代舞蹈家崔拉·莎普和該團前明星男主角凱文·麥肯西(Kevin McKenzie),但普萊桑特當年確立的目標卻一直沒有改變,保留劇目中一直擁有著古典和現代兩種風格的大型芭蕾舞

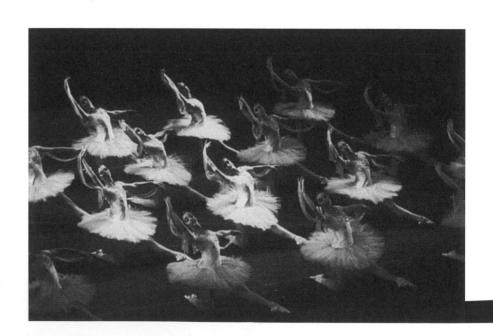

劇名作,以及《比利小子》和《牧場情火》等美國色彩濃重的舞劇作品。七o年代 以來,才開始逐漸增補中後期的現代芭蕾作品,為舞團增添了時代的光彩。

在為美國芭蕾舞劇院做出巨大貢獻的編導家中,當數安東尼·都德(Antony Tudor,1908~1987年)和傑羅姆·羅賓斯兩人最為功勳卓著。

安東尼・都德

1908年4月4日出生於倫敦,身為英國人,他卻對美國芭蕾舞劇院以及整個美國芭蕾的發展貢獻良多。1928年,他在倫敦開始師從英籍波蘭舞蹈家瑪麗·蘭伯特、英國芭蕾教育家瑪格麗特·克拉斯科等名師學舞,兩年後加入蘭伯特舞團當舞者、助理和秘書,並在蘭伯特的鼓勵下,開始了編導生涯。他早期創作的作品大多親自參與表演,代表作有《亞當與夏娃》、《行星》,1936年則推出了《丁香花園》這部「心理芭蕾」的傑作。此後,他又創作了《黑色輓歌》、《輝煌聚會》。1937年,他與旅英的美國舞蹈家艾格妮絲·德米爾共創了一個舞團,但舞團不久便解散了。

1939年,他移居紐約,在初創階段的美國芭蕾舞劇院出任專職編導家達十年之久,一面重新編排早期的代表作,一面新編《戈雅之畫》、《火柱》、《羅米歐與茱麗葉》等作品,此後則分別為英國皇家芭蕾舞團和紐約市芭蕾舞團創作了《茶花女》和《彌撒榮耀經》。1950年,他出任紐約大都會歌劇院芭蕾舞學校的校長,並在茱麗亞音樂學院舞蹈系任教,開始教學、創作雙肩挑的生涯,並為加拿大國家芭蕾舞團創作了《冥界中的奧芬巴哈》。1963年,他出任瑞典皇家芭蕾舞團團長,並編導了《號角聲聲》。六○年代後半期,他開始活躍於國際舞臺,既重新編排舊作、亦編導新舞。1974年,他再次坐鎮美國芭蕾舞劇院任副院長,創作了《落葉》等作品。

與巴蘭欽追求的純動作之美不同,他偏愛用動作傳達人類的思想感情,進行社會評價,並進而拓展情節芭蕾的表現力。論創作的數量,他雖遠不及巴蘭欽,卻享

有「心理芭蕾大師」和「人類悲情大師」之譽,更是舉世公認的「二十世紀最重要的編導家之一」。都德1987年4月19日逝世於紐約。

傑羅姆・羅賓斯

1918年10月11日出生,是個土生土長的紐約人。他天資聰慧又涉獵廣泛,早年 曾隨都德等名師學習芭蕾,並向其他老師學習西班牙舞、東方舞、現代舞、小提琴 和鋼琴,1937年首次登臺於紐約猶太人劇院,但不是跳舞、而是演戲,翌年首次在 幾部百老匯歌舞劇中跳舞,這些經歷註定了,他日後對戲劇和百老匯歌舞劇的情有 獨鍾和得心應手。

1940年,他加入美國芭蕾舞劇院,第二年便晉升為獨舞演員。1944年,他的處女作《想入非非》(或譯為《水兵上岸》)一問世,便立即博得人們的歡呼聲,被譽為「最有美國味道的芭蕾」,充分展現他能夠自如地融學院派芭蕾、百老匯歌舞劇、爵士舞、哈林黑人舞和好萊塢歌舞片諸多特點於一體的卓越才能和神采飛揚的想像力,為他奠定了傑出編舞家的地位。

1957年,他為百老匯歌舞劇《西城故事》擔任構思、導演和編舞,好評如潮,引起國際舞界矚目。隨後編導的歌舞劇還有《國王與我》、《小飛俠》、《鈴兒響叮噹》、《吉普賽》、《妙女郎》、《屋頂上的提琴手》等等,其中大多已拍成了電影,而《西城故事》的影片則於1962年榮獲奧斯卡導演和編舞兩項大獎。羅賓斯1998年7月29日逝世於紐約市,享年八十歲。

美國芭蕾的總體格局,不僅表現在上述兩大芭蕾舞團的氣勢磅礴中,還表現在一些中小型芭蕾舞團的生機勃發上。這些實力雄厚且風格迥異的芭蕾舞團,包括曾在「世界舞蹈之都」紐約三十餘年而九〇年代才移居芝加哥的傑佛瑞芭蕾舞團,

一直在紐約的哈林芭蕾舞劇院、費爾德芭蕾舞團,以及紐約之外的亞特蘭大芭蕾舞團、舊金山芭蕾舞團、太平洋西北芭蕾舞團(西雅圖)、休斯頓芭蕾舞團、波士頓芭蕾舞團、賓州芭蕾舞團(費城)、華盛頓芭蕾舞團、克利夫蘭芭蕾舞團、辛辛那提芭蕾舞團、西方芭蕾舞團(鹽湖城)、哈特福德芭蕾舞團等等。這些紐約之外的芭蕾舞團,創建了一個名叫「地區性芭蕾協會」的組織,以便開展各種專業性的協助活動,推動芭蕾的健全發展。

芝加哥傑佛瑞芭蕾舞團

「今晚看了傑佛瑞,明日要做大事業!」這是筆者在紐約看完傑佛瑞芭蕾舞團(Joffery Ballet of Chicago)演出之後,當即發出的感慨。該團1956年由美國舞蹈家羅伯特·傑佛瑞(Robert Joffery,1930~1988年)創建於紐約市,1967年由他創作的《阿斯塔特》率先在芭蕾界使用了搖滾樂、電影、幻燈和霓虹燈,十分轟動,並立即成為《時代週刊》的封面專訪對象。該團精力旺盛的青春活力、火熱的時代氣息、雅俗共賞的美學趣味、變幻莫測的舞蹈形象,也贏得世界各國觀眾的熱情擁戴,成為年輕力壯且五彩繽紛的美國象徵。

傑佛瑞芭蕾舞團表演的作品《抒情詩》。編舞:吉羅德· 阿爾彼諾。攝影:赫伯特·米格多爾。

同時,該團重視挖掘被人遺忘了的二十 世紀芭蕾新傳統,先後重新編排公演了現代 芭蕾代表作《春之祭》、現代舞代表作《綠 桌》,並有意購買團外頂尖級編導家的經 典,如英國編導大師弗雷德里克·阿希頓賞 心悅目的古典新編三人舞《玲瓏剔透》、美 國青年編導大師威廉·福賽斯岩漿般火熱的 爵士芭蕾《愛之歌》等,並熱心聘請新銳編 導家創作新舞,如大型搖滾芭蕾晚會《看板》

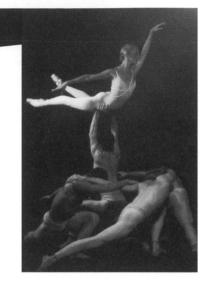

等,在世界演藝圈中成功創造出一個又一個的新聞焦點。這些芭蕾精典均已拍攝成 影片,在西方各國廣為發行,並透過電視臺經常播放。

傑佛瑞1988年逝世後,該團創始成員、原首席編導家和副團長傑羅德·阿爾皮諾 (Gerald Arpino,1928~)繼任團長。1995年,為降低開支、開發新市場,該團從舞蹈 人口過於擁擠並大量過剩的紐約市,遷移到渴望一流芭蕾舞團的世界工業名城芝加 哥,並在原名中增加了該城的名字。

哈林舞蹈劇院

哈林舞蹈劇院(Dance Theatre of harlem)始建於1969年的紐約,創建者是當時正如日中天的傑出黑人芭蕾表演藝術家亞瑟·米契爾(Arthur Mitchell)。米契爾1934年3月27日出生於紐約,是「二十世紀最偉大的芭蕾大師」喬治·巴蘭欽的入室弟子,具備過人的天資與良好的訓練,使他很快進了「世界六大一流芭蕾舞團」之一的紐約市芭蕾舞團,並迅速成為該團第一位黑人男首席。由於著名黑人解放運動的領袖馬丁·路德(Martin Luther King Jr.)慘遭不幸,米契爾告別了輝煌的明星生涯,轉而從事芭蕾教學和管理,並立志要為大批出類拔萃的黑人芭蕾天才,提供就業的機會和發展舞蹈天賦的基地,並以舞蹈藝術為手段,證明黑人的天分,並贏得黑人的尊嚴,有力地抨擊種族的歧視和偏見。

因此,經過兩年的教學與籌備,哈林舞蹈劇院首演於1971年,舞蹈的風格則以巴蘭欽新古典主義的交響芭蕾為主,並充分利用紐約得天獨厚的人才資源,吸納其他編導大師的作品,並特意培植黑人編導力量,進而使得舞團的演出劇碼豐富多姿。

概括地說,該團獨一無二之處在於,除了古典芭蕾的規範嚴謹和線條美感、 現代舞蹈的隨心所欲和創意非凡、戲劇表演的感情張力和舞臺風範、肢體技巧的

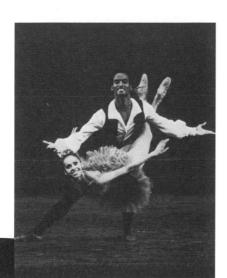

完美無缺和輝煌燦爛之外,還迸發著黑色人種所特有的那種不可遏止的能量、 無法效仿的耐力,並當即在觀眾的肉體 上產生直接而強烈的刺激和共振。正是 這種力量與美感、肉體與靈性的水乳交 融,使得該團三十年來所向披靡,在世 界各地的巡迴演出中,總能開創當地演 出史上的最新紀錄一不僅常常連續表演 十多場,而且場場爆滿,甚至買張站票 都相當困難。

哈特福德芭蕾舞團

哈特福德芭蕾舞團(Hartford Ballet Company)是美國新興芭蕾舞團中的佼佼者,1973年,前傑佛瑞芭蕾舞團的男主演麥克·尤瑟夫,在哈特福德芭蕾舞校的基礎上創建這個專業水準的芭蕾舞團,初而成為康乃狄克州的重要文化團體,繼而獲得全國性的聲譽。自1988年首訪中國,1991年出訪拉丁美洲九國以來,該團已開始享譽國際舞臺。

現任藝術總監、著名舞蹈編導家和教育家科克·彼得森(Kirk Peterson,1951~), 為該團創作的劇碼一登臺,便博得權威舞評家和廣大觀眾的肯定,如新版《美國的胡桃鉗》。此外,該團豐富多彩的保留劇目中,還包括了二十世紀不同輩分國際編舞家的作品。

美國國寶現代舞

現代舞一直被世人當成美國的「國貨」,美國人更將其視為「國寶」,儘管現代舞還有另外一個發源地一德國,儘管美國人和美國政府在現代舞這種嶄新舞蹈風格的起步階段,並未給予多少實際的支持。但歷史的事實是,由於兩次大戰、經濟實力和民族性格等原因,現代舞的大繁榮的確發生在美國,從兩次大戰一直到八○年代中後期,現代舞半個世紀以來對世界的影響也主要來自美國。不過,現代舞這場舞蹈大革命,恰好發生在古典芭蕾基礎薄弱的美國和德國,這卻可以說是歷史的必然,就像任何社會革命必須從薄弱環節打開缺口一樣。

現代舞之母一鄧肯

受稱譽為「現代舞之母」的伊莎朵拉·鄧肯,1877年5月26日生於舊金山一個 孤兒寡母之家,但不幸之中的萬幸,在於母親是位音樂教師,從小便為她打下了堅實的音樂基礎一有時晚飯沒有著落,母親就用鋼琴彈奏優美的古典音樂,為小鄧肯充饑,使她得以安睡。

鄧肯的偉大,在於她憑藉著自己渾然天成、奔放不羈的天性,第一個高呼出「古 典芭蕾一點兒也不美」的口號,向陳腐不堪的古典芭蕾發出了總攻擊令,並在世界 「現代舞之母」—伊莎朵拉·鄧肯。照片提供:以色列 舞蹈圖書館。

上發動了現代舞這場意義深遠的舞蹈大革命。因此,她第一個拋棄了盛行於當時舞臺上的 芭蕾緊身衣和腳尖鞋,並赤腳登臺,以大自然 造物、古希臘藝術、音樂名曲和社會現實為靈 感源泉,然後根據自己心靈的悸動自由起舞,將舞蹈恢復到自然純真的境界之中,並為後人留下《伊菲革涅亞在奧里斯》、《酒神巴克科斯》、《復仇女神》、《夜曲》、《舒伯特的 華爾滋》、《布拉姆斯的華爾滋》、《馬賽曲》

華爾滋》、《布拉姆斯的華爾滋》、《馬賽曲》、《奴隸進行曲》、《俄羅斯工人之歌》、《革命者》、《母親》等現代舞傑作。

鄧肯1927年9月14日逝世於法國的尼斯,其遺產中最令人矚目的,應是她那部傳 奇式的自傳《我的生活》一它不僅成為二十世紀舞蹈革命的宣言廣為流傳,而且被各 國女大學生們奉為新時代新女性思想解放的「聖經」,更成為第一部舞蹈家的著作, 堂而皇之地步入了【世界經典文庫】的行列,為世人所敬仰。

美國現代舞的創建者一丹妮絲蕭恩夫婦

然而,真正創建起現代舞美國流派的是美國人露絲·聖·丹妮絲和泰德·蕭 恩夫婦。

露絲·聖·丹妮絲1879年1月20日出生於新澤西,1968年7月21日逝世於好萊塢;泰德·蕭恩比夫人年輕近十三歲,1891年10月21日出生於堪薩斯城,1972年1月9日逝世於佛羅里達的奧蘭多。夫婦二人早年都曾學過一點兒芭蕾,但很快就都成了反對派,不過,態度遠不像鄧肯那樣激進,只是認為芭蕾作為一種舞蹈語言,過於陳腐不堪,過於限制人的手腳,並且不夠自己編舞之用罷了。

丹妮絲被譽為「美國舞蹈的第一夫人」,代表作有《眼鏡蛇》、《香煙嫋嫋》、《拉達》(Radha)、《印度舞女》、《瑜伽師》等等;而蕭恩則被稱做是「美國舞蹈之父」,代表作有《阿多尼斯之死》、《毛拉維教派的托缽僧》、《被縛的普羅米修士》、《運動的莫爾帕伊》、《勞工進行曲》等等。他們創辦的「丹妮絲蕭恩(Denishawn)舞蹈學校和舞蹈團」(1915~1931),是美國最早的專業劇場舞蹈學校和舞蹈團,因此,今天活躍於美國各地的現代舞蹈家們大多是他們的傳人。

三大叛逆一葛蘭姆、韓佛瑞和魏德曼

他們的學生中,最早背叛老師、也最有獨創性和成就者共有三位:瑪莎·葛蘭姆、多麗絲·韓佛瑞和查理斯·魏德曼(Charles Weidman)。這些學生也按照現代舞的根本精神和老師的生動榜樣,闖蕩自己的天下。這種背叛老師,或者說另闢蹊徑的做法,逐漸成為現代舞最重要的一種傳統,並一直延續至今。

瑪莎・葛蘭姆

1894年5月11日出生於賓夕法尼亞州的亞利加尼(Allegheny),1991年4月1日 逝世於紐約市。她高中畢業後開始學舞,二十二歲進入丹妮絲蕭恩舞蹈學校的暑期 學習班,隨後進入該舞團做演員,直到1923年自立門戶。1926年組建了自己的舞蹈 團,同年4月舉行的首演,被史學家認為開啟了美國現代舞的新紀元。

葛蘭姆一生創造了美國甚至世界舞蹈史上的許多「第一」和「之最」:第一個發現了身體運動的最基本規律,是脊椎在呼吸推動下鬆弛與緊張(即「收縮/放鬆」)的交替,並以此為基礎,建立了美國現代舞五大技術體系之一的「葛蘭姆技術」,而這種技術則被公認為足以與古典芭蕾並駕齊驅;她以舞者的身分活躍於舞

臺上的時間最長,七十五歲才退出舞臺;她為現代舞史貢獻的作品最多,一生創作 並演出過的作品多達一百八十部,其中不乏是大中型的舞劇,足以證明她旺盛和持 久的創造活力;她的舞團從創建並活躍到2000年,是美國壽命最長的舞蹈團;她的 傳人遍及全世界,是桃李滿天下的宗師。

葛蘭姆的代表作不勝枚舉,其中不少始終活躍於其舞團的演出劇碼中,更有不少成為各國舞團,甚至巴黎歌劇院芭蕾舞團的保留劇目,如《悲歌》、《原始之謎》(Primitive Mysteries)、《拓荒》、《苦行僧》、《給世界的信》(Letter to the World)、《希羅底婭》(Herodias)、《阿帕拉契之泉》(Appalachian Spring)、《心之穴》、《闖入迷宫》、《夜之旅》(Night Journey)、《天使的歡娛》、《克麗泰梅斯特拉》(Clytaemnestra)、《費德兒》(Phaedra)、《光明三部曲》、《楓葉旗》等等。在創作題材上,她一方面從現實生活入手,一方面又從美洲印第安人的文化和古希臘神話切入,從而打開通向人類心靈深處的大門。在創作道路上,她一方面重新肯定人類舞蹈中的傳統,一方面又肯定人類經驗中那些永恆的事物,因而創作了許多比較抽象、概括,但更具普遍意義的舞蹈。在現代舞的領域裡,她可被稱為「用舞蹈刻畫人物心理活動的大師」。她的動作一反芭蕾的「唯美主義」,或者丹妮絲的「偽東方風格」之流暢和纏綿,而代之以充滿了美國人特有活力和衝突的頓挫甚至痙攣,然後創造出一種新型的流暢。

葛蘭姆門下的傳人多達六代之多,其中成名的傳人也為數眾多,如安娜·索柯洛、艾瑞克·霍金斯、默斯·康寧漢、保羅·泰勒、唐納德·麥凱爾、蘿拉·迪恩、瑪若迪絲·蒙克、拉·柳波維奇等等,他們占領了美國現代舞蹈界的大半邊天。

多麗絲・韓佛瑞

1895年10月17日出生於伊利諾依州的橡樹園,1958年12月29日逝世於紐約市。她早年學過舞廳舞、木履舞、民間舞,後又學過芭蕾,1917年入丹妮絲蕭恩舞蹈學校習舞,並與丹妮絲蕭恩夫婦同台演出,直至1928年與同團舞者魏德曼一起獨立出去。

兩人攜手在紐約建立起自己的舞校和小型舞團,透過研究地心引力對各種物體的作用,形成獨特的「跌落和復原」(Fall & Recovery)理論,並將這種理論延伸

到人類全部物質和精神生活的成敗中,即人類生活的全部興衰都可採用這個原理加以概括和表現。韓佛瑞注重呼吸的推動作用,善於解放學生的肢體和創造力,在創作上較少採用戲劇性的故事情節,而運用更多抽象概括的動作,喚起舞者與觀眾的情緒,因而具有為各種規模舞團編舞的能力。

韓佛瑞的代表作有「新舞蹈三部曲」,其中包括《舞臺作品》、《用我這紅色的火焰》和《新舞蹈》,以及《G弦上的詠歎調》、《震教徒》、《人類的故事》、《西部之歌》等等。她的舞蹈在形式上以群舞編排而出眾,在內容上則具有

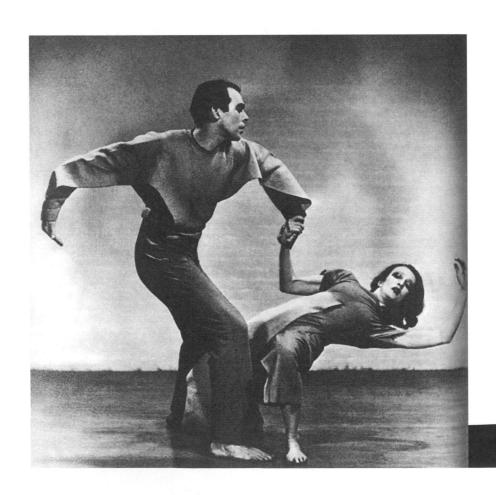

干預生活和針砭時弊等顯著特點,而她生前完成的《編舞藝術》是同類書籍中的奠基教材。1945年,她因受傷而退出舞臺,隨後一直在親傳弟子荷西·李蒙的舞團任聯席藝術總監,並為他的作品保駕護航。

杏理斯・魏德曼

1901年7月22日出生於內布拉斯加州的林肯市,1975年7月15日逝世於紐約市。 少年時代便開始學舞的他,進入丹妮絲蕭恩舞蹈學校深造並深得兩位老師的賞識,並因此加入其舞團八年,直到羽毛豐滿才跟韓佛瑞一起獨立門戶。

與葛蘭姆和韓佛瑞的作品形成鮮明對比,魏德曼的舞蹈常以詼諧幽默的喜劇色彩而著稱,代表作有《返祖現象》、《電影》、《爸爸是個消防隊員》、《四分五裂的房屋》等等。此外,他還為百老匯歌舞劇創作了不少舞蹈,如《美國歷史》、《丈夫學校》、《唱出可愛的土地》等等。1945年,他獨自建立了自己的舞校,並在三年後以此為基礎,成立了自己的舞團,同年創作了他最著名的作品《我們這個時代的寓言》。1954年他編導了《男女間的戰爭》,1959年又創作了《性是必不可少的嗎?》這兩部力作。五〇年代後期,他主要在美國西海岸從事教學,六○年代初期返回東海岸的紐約,任紐約市歌劇院舞蹈編導,並與美術家M·桑塔洛共建了兩種藝術表演劇院,推出了一批使舞蹈與音樂、繪畫、雕塑達到同等重要的作品。他為美國現代舞發展的貢獻,主要在於為過於沉重的情調,注入了幾分輕鬆詼諧的睿智。

三大非主流的先驅不可小視

與美國現代舞第二代傳人同時的,還有另外三大人物必須予以重視:海倫· 塔米麗絲(Helen Tamiris,1905~1966)、萊斯特·霍頓這兩股獨立於丹妮絲蕭恩

主流血統之外的支流,以及德國流派現代舞在美國的傳播者韓亞·霍姆(Hanya Holm,1893~1992)。他們與葛蘭姆、韓佛瑞和魏德曼,並列為美國現代舞於三〇至四〇年代的「六大巨頭」。

海倫・塔米麗絲

1905年4月24日出生於紐約市,1966年8月4日則逝世於此。猶太民族的聰穎機 敏和鄧肯或丹妮絲般的美麗動人,為她日後的出人頭地奠定了重要的基礎,由古 典芭蕾出身卻一躍成為現代舞代表人物的奇特歷程,則為她披上了一層神祕的色 彩……。這一切,使得這位才貌雙全的女性舞蹈家,在強大的「丹妮絲蕭恩」弟子 們所形成的主流前,足以獨樹一幟。

她的三部最佳保留劇目是《還得多久,弟兄們》、《前進》和《自由之歌》, 而前者則首次為現代舞的群舞作品,贏得頗具權威性的美國《舞蹈雜誌》大獎; 《城北中央公園》使她終於進入了晚到的黃金時代,而環球國際公司為其拍攝製作 的電影,更將她善於讓嚴肅舞蹈和流行舞蹈水乳交融的獨創才能傳遍世界。這一 年,恰好是她的不惑之年。

1946年首演於百老匯著名劇院齊格菲劇院(Ziegfeld Theater)的又一部歌舞劇《水上舞臺》,象徵著她的編舞生涯開始走向鼎盛時期。塔米麗絲因創作《水上舞臺》和另一部百老匯歌舞劇《安妮,拿起你的槍》,被《劇藝報》推舉為1945至1946年公演季的最佳舞蹈導演之一。1949年,由她導演的歌舞劇《一觸即發》,一舉奪下大名鼎鼎的美國戲劇最高獎「東尼獎」。

從陽春白雪的現代舞領域衝進下里巴人的百老匯歌舞劇圈,使原來以演唱為主的音樂劇變成了歌舞並重的歌舞劇,這是她和其他幾位現代舞蹈家的又一重大貢獻。

萊斯特・霍頓

1906年1月23日生於印第安納(Indiana),1953年11月2日逝世於洛杉磯。身為 典型的美國人,霍頓身上流動著極其複雜的血脈—既有英格蘭、蘇格蘭和日爾曼這 三種歐洲白人的基因,更有阿爾貢金(Aigonkins)等兩種北美印第安人的血統。 萊斯特·霍頓在擊鼓教學。照片提供:喬伊 絲·特里絲勒(美國)。

他的高曾祖母中,有一位就是純粹 的印第安人。

中學時代,他才開始學舞,然 後走進專業舞者的生涯,但不久便 對義大利芭蕾那種陽春白雪式的形 式主義感到厭煩,後來又對迪亞吉 列夫俄國芭蕾舞團那種並不徹底的 改良主義感到失望。迷惘中,他回 到了自己的老家,開始與印第安人 同吃、同住、同歌、同舞,潛心調

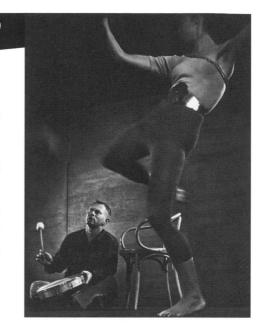

查並體驗他們的民俗風情,以此為基礎重新創作舞蹈和服裝,走出了現代舞創作的一條新路,代表作有《斑斕的沙漠》、《編年史》、《春之祭》、《莎樂美》等等。1934年,他終於創建了萊斯特·霍頓舞蹈團,史家認為,就創作的風格而言,他從此逐漸地脫離了早期僅靠場面輝煌取勝的「非舞蹈」路線,而開始進入了「現代」的、以舞蹈為本的嶄新階段。

韓亞・霍姆

1893年3月3日出生於德國萊茵河畔的沃爾姆斯(Worms),1992年11月3日逝世於紐約市。從霍奇音樂學院和達爾克羅茲學院畢業後,她有幸進入瑪麗·魏格曼舞蹈總校,隨後以優異成績留校任教師,並在該舞團擔任演員,參加了魏格曼作品《節日》和《墓碑》的首演。1931年,她被派往紐約主持魏格曼美國分校的工作,1936年追於戰爭,不得不將魏格曼分校易名為霍姆舞蹈工作室。這個舞蹈工作室到1967年關閉之前,一直是美國現代舞教育和創作活動的先鋒力量,培養出了艾文·

尼可萊斯等一批大名鼎鼎的現代舞編導家。1937年,她創作並演出了《趨勢》、 《大都會的一天》和《悲劇性的出走》等一批具有強烈社會批判意識的代表作。

1941年她在科羅拉多州的西部創辦了自己的舞蹈中心,每年夏季都親臨執教。 此外,她還曾以歌舞劇的編導家而聞名,代表作有《凱特,吻我》、《窈窕淑女》和 《小商販》。她的成就主要是對拉班人體動律學進行長期的研究、應用和發展,從而 成功地將德國現代舞對人體運動規律的科學認識,有系統地導入了美國現代舞。

第三代傳人中的風雲人物

安娜・索柯洛

1910年2月9日生於康乃狄克州的哈特福德,2000年3月29日逝世於紐約市。演藝界公認,除了愛爾蘭劇作家山繆.貝克特(Samuel Beakett)之外,在以劇場藝術無情揭露孤獨和由此產生絕望的這類主題上,索柯洛可以說是無與倫比的,因此,曾應邀為貝克特的若干無詞戲劇設計動作,似乎就不足為奇了。她是葛蘭姆第一代女傳人中最有個性的,在創作上也最有成就的一位,雖然僅在葛蘭姆舞團裡待了不到十年的時間;即使是在這個期間,她便開始獨立舉行舞蹈發表會了,並且擁有自己的舞蹈團,代表作有《抒情組舞》、《房間》、《六人相聚》等等。

作為出色的教育家,她還在紐約的茱麗亞音樂學院舞蹈系任教多年,並為其中比較成熟的學生舞者創作了許多作品。1962年,她在紐約重新創建自己的舞蹈團,取名為「抒情戲劇舞蹈團」。同年,她榮獲美國《舞蹈雜誌》年度大獎,獎狀上明確地總結了她的三大貢獻一「出類拔萃的正直」、「無所畏懼的創作」和「打開了爵士舞動作深入人類心靈的大門」。

艾瑞克・霍金斯

1909年4月23日生於科羅拉多州,1994年11月23日逝世於紐約市。跟大多數早期的現代舞蹈家不同,霍金斯闖入舞蹈圈之前,已是世界名校哈佛大學的學生,只因看了德國男性舞蹈家哈樂德,克羅伊茨貝格那充滿陽剛之美的表演,轉而棄文從舞,在

艾瑞克·霍金斯64歲時的英姿。 攝影:丹尼爾·克拉梅爾(美國)。

美國芭蕾學校習舞,並曾親自向克氏學習。1935年,他加入美國芭蕾舞團當了演員,並且還在芭蕾大篷車演出團登臺表演。1938年,他被現代舞大師葛蘭姆相中,從而開始了與她為期十三年的合作,不僅成了她的第一位男演員,為她的中期代表作創造了男主角的角色,而且成為她的丈夫。

1950年,霍金斯獨立門戶,翌年 創建了自己的舞團,不久便開始了與

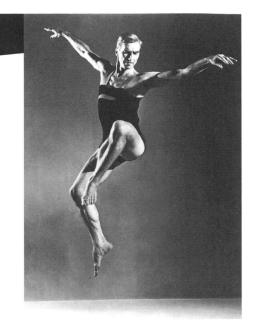

現代作曲家露西婭·德烏戈謝芙斯基(Lucia Dlugoszewski)的長期合作。他的動作風格與葛蘭姆的大相徑庭,不再痙攣抽搐、不再充滿戲劇張力,而是自然流暢、一氣呵成;他的作品內容也和葛蘭姆的分道揚鑣,不再是有人物形象、帶心理衝突的舞劇,而全部是抽象、概括、朦朧的舞蹈詩,因此,標題頗為神祕莫測,並富於哲學意味,如《突如其來的蛇鵜》、《一隻夏季蒼蠅的兩隻內在腳》、《子夜的形態》、《黑湖》、《內心天空中的天使》等等。

默斯・康寧漢

1919年4月16日生於華盛頓州。在美國現代舞的歷史上,他不僅是連接葛蘭姆的古典現代舞與後現代舞的關鍵人物,而且被譽為「新前衛派舞蹈之父」。康寧漢早年曾在家鄉學過一些踢踏舞、民間舞和舞廳舞,此後便離家前往西雅圖的柯尼旭(Cornish)純粹藝術與實用藝術學校,遍學了芭蕾、瑪莎·葛蘭姆的現代舞技術、達爾克羅茲的韻律舞蹈操、戲劇表演、戲劇史、作曲法、發聲法等等,同時,結識了給

他啟迪良多並與他終生合作的現代派作曲家約翰·凱奇(John Cage)。在這種開放性多元文化撞擊的良性循環下,1938年他開始連續兩年去班尼頓舞蹈暑期學校學習,而美國現代舞的六大巨頭中,有五位是那裡的創始教師。於是,他成為葛蘭姆舞團裡第二位舉足輕重的男主角。在葛蘭姆舞團的六年時間裡,他主演了四部她的中期代表作《人人都是個馬戲團》、《苦行僧》、《給世界的信》和《阿帕拉契的春天》。

1945年他從葛蘭姆舞團獨立出來,1951年友人送給凱奇和他一本《易經》的英譯本,他們兩人如獲至寶。「易者,變也,天地萬物之情見。」他們在中國古代哲學的大智面前,可謂頓開茅塞,心悅誠服地認識到,唯有「變」,才是宇宙間萬事萬物永恆不變的規律;而這個規律的重新發現,又碰巧擊中了當時美國舞蹈界許多流派和代表人物的致命弱點,因為大家都有意無意地竭力形成某種千古不變的所謂體系。這種違背大自然的根本規律、游離時代生活的封閉式心態和做法,給那些流派帶來的只是停滯不前的惡果,並成為康寧漢的前車之鑒。

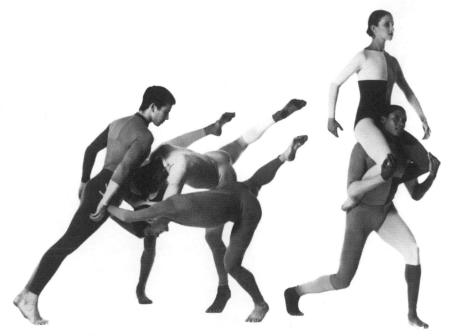

默斯·康寧漢用電腦編舞的作品《CRWDSPCR》。攝影:洛伊絲·格林菲爾德(美國)。

1952年他創建自己的舞蹈團,使自己對《易經》的觀念和方法的長期實驗和運用,有了一個堅實的基地。接下來的四十多年時間,他運用這套觀念和方法,不僅為美國現代舞蹈界培養一大批成就顯赫的中青年編舞家,還推出大量與眾不同的作品,代表作有《拼貼作品第III號》、《怪動作相遇》、《冬枝》、《V變奏》、《怎樣過場、踢腿、倒地和奔跑》、《熱帶雨林》、《易步》、《空間點》、《海鷗》、《CRWDSPCR》等等。

康寧漢的舞蹈技術簡單地概括起來,可以說是古典芭蕾的下肢,葛蘭姆技術的 驅幹,加上他根據「易學」觀點和「機遇」方法進行大量變化和發展後的結果,因 此具有強大的優越性,早已成為美國現代舞中「五大古典現代舞訓練體系」之一, 而得到廣泛使用。

十多年來,康寧漢一面在「純舞蹈」方面進行卓有成效的探索,一面在運用高 科技手法在舞蹈方面,兩次領導了世界性的新潮流一不僅最早親自扛起攝像機、走 進攝影棚,從舞蹈和錄影兩個方面的特點著眼,探索呈現舞蹈3D畫面的嶄新結合 方法;而且還第一個學習運用「電腦編舞」的新軟體,使千百年來手工作坊式的編 舞方法,第一次產生了本質性的大躍進。

保羅・泰勒

1930年7月29日生於賓州亞利加尼,與恩師瑪莎·葛蘭姆同鄉。最初,泰勒是雪城(Syracuse)大學的獎學金學生,其專業是繪畫,後來又來到紐約,在茱麗亞音樂學校舞蹈系獲得獎學金,因而有機會向葛蘭姆、韓佛瑞、荷西·李蒙、都德和瑪格麗特·克拉斯科等現代舞和芭蕾名家學舞,並先後在康寧漢、珀爾·朗(Pearl Lang)和葛蘭姆舞團擔任過主要舞者,特別是主演過葛蘭姆的代表作《克麗泰梅斯特拉》和《費德兒》。

1954年,泰勒創建了自己的舞團,舞步踏遍世界許多大舞臺。作為編導家,不僅 多產、富於想像,而且具有難得的幽默感。他的作品優美而有力度、流暢而富變化, 時而輕鬆自如得像生活,時而高度緊張得像戲劇,動作編排抑揚頓挫、張弛有致, 代表作有《史詩》、《三段墓誌銘》、《光環》、《大眾王國》、《海濱廣場》、《排

386/第十四章 美**國舞蹈**

練》(即他的《春之祭》版本)、《阿爾丁庭院》、《玫瑰》、《魔幻文字》、《布蘭 登堡協奏曲》、《丹伯里混合曲》、《分道揚鑣》、《皮亞左拉火山口》等等。

荷西・李蒙

1908年1月12日生於墨西哥,1972年12月2日逝世於美國新澤西州的弗萊明頓 (Flemington)。在美國現代舞中屬於陽剛氣十足的男演員,跟霍金斯一樣,在走 進舞蹈界之前,也是位大學生,不過是學美術的,而且也是在看了德國表現派男性 舞蹈家哈樂德·克羅伊茨貝格的精采演出後,才立志以跳舞為生的。

李蒙的作品題材廣泛、體裁多樣,大致可分為五類:《聖母訪問日》、《叛逆》等宗教性和戲劇性的,《摩爾人的帕凡舞》、《瓊斯皇》等根據文學名著改編的,《曾幾何時》、《小彌撒曲》等抒情性的,《少女馬靈芝》等愛國主義的,以及《流放》、《我,奧德賽》、《卡洛塔》等綜合性的。

李蒙在恩師韓佛瑞訓練體系基礎上創建的「李蒙技術」,是「美國現代舞五大訓練體系」之一,動作流暢而舒展,並且富於表現力,是各國現代舞者們起步的必備。他的舞蹈團是第一個被美國國務院派往國外,進行國際文化交流演出的團體。

西比爾・席勒

1918年,西比爾·席勒(Sybil Shearer)出生於加拿大的多倫多,早年於法國和英國學舞,隨後才到美國深造,最後成為韓佛瑞門下的重要傳人,並獲得「新前衛派舞蹈之母」的盛譽。她對舞臺具有特殊的敏感度,能夠在空曠的舞臺空間裡,得心應手地建構不同的平面、結構和氣氛,並且不用排練,便能在舞蹈中恰到好處地安排好結構、發展、高潮和張力,在動作的使用上十分精簡,在風格上則能做到

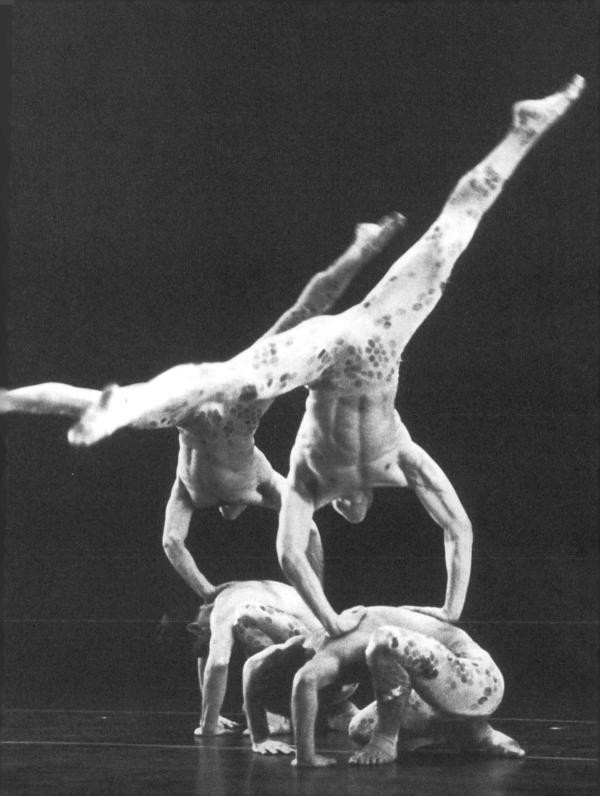

獨一無二;她對力度和空間變奏的把握,可與音樂實踐中的調性技術相媲美,能同時保持住三種以上的不同節奏,並擅於在純動作的不同節奏和空間變化中找到笑料,為平淡無奇的旋律提供出人意料的聯想。

作為表演家,她的肌肉能力令人叫絕,尤其是柔軟靈活並能隨意掌握的腳和 大腿,精確控制於空中或落下時的力量,以及無與倫比的平衡能力,僅是這幾點便 足以令同行們歎為觀止。此外,她自編自演的作品具有無性別、無年齡、無具象等 「純舞蹈」的特點,也堪稱彌足珍貴。

安娜・哈普林

1920年7月13日出生於伊利諾州。跟保羅·泰勒、荷西·李蒙一樣,她最初也是學美術的,而且讀的是大名鼎鼎的哈佛美術設計學校。但與眾不同的是,她學舞之後,不僅學習了瑪莎·葛蘭姆、多麗絲·韓佛瑞、查理斯·魏德曼三位名家的觀念、方法和技術,而且接受了美國舞蹈理論家和高等舞蹈教育的奠基人瑪格麗特·道布勒的親傳,因此,在理論和實踐兩大方面,均具備了比較全面的修養,成為美國後現代舞的重要奠基人。

哈普林的貢獻不僅在於培養出西蒙娜·弗蒂(Simome Forti)、崔莎·布朗等 美國現代舞第四代傳人中的佼佼者,而且還是第一個在舞蹈中提出並實踐「過程即 目的」的哲學原則,創立以研究動作、舞蹈、創作過程、神話與祭祀,以及生、心 理療法和社區藝術為宗旨的塔瑪爾帕學院(Tamalpa Institute),並以人道主義的精 神為指南,創造和推廣一種抵抗並治療愛滋病和癌症的舞蹈療法。

艾文・艾利

1931年1月5日出生於德克薩斯州,1989年12月1日逝世於紐約市。跟許多美國現代舞的第三代大師相似,艾利曾在加州州立大學和舊金山州立大學接受過高等舞蹈教育,主攻拉丁語言,並曾向霍頓、葛蘭姆、霍姆和魏德曼學習現代舞,向卡雷爾·舒克(Karel Shook)學習古典芭蕾,向史黛拉·阿德勒(Stella Adler)學習戲劇表演,1950年加入霍頓舞蹈劇院成為演員,1953年霍頓過世後接任該劇院院長,

艾文·艾利的《啟示錄》。 攝影:比爾·希爾頓(美國)。

此階段還演出過《花房》、《卡門· 瓊斯》、《虎,虎,火光通明》等歌 舞劇、電影和話劇。

1954年他前往紐約市發展,1957年首次在此舉辦了個人的舞蹈晚會,並於翌年創建了艾文·艾利美國舞蹈劇院,足跡踏遍國內外各大舞臺,被權威舞評家譽為「最佳黑人現代舞團」。1979年,他又創辦了舞蹈學

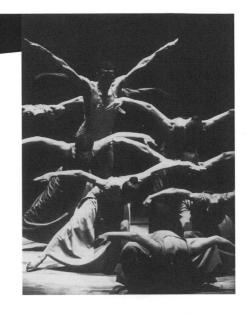

校。身為美國的黑人現代舞編導家,他的最大貢獻是將非洲的原始舞蹈、美國的現代舞和爵士舞、歐洲的學院派芭蕾,以及靈歌、布魯斯等美國黑人的典型音樂及律動,完美地融為了一體。

1975年以來,他還曾根據美國爵士樂作曲家杜克·艾林頓(Duke Ellington)的作品編導一系列舞蹈,並先後為美國芭蕾舞劇院、傑佛瑞芭蕾舞團、華盛頓芭蕾舞團創作《塵埃》、《迷宮》、《江河》、《彌撒》、《海的變幻》等作品,更以自己的舞團為基地,推出了《布魯斯組曲》、《啟示錄》、《吶喊》、《神性》、《目擊》、《回憶》、《雲雀高飛》、《獻給伯德的愛》等精采的保留劇目,其中的《啟示錄》被美國《舞蹈雜誌》評選為「二十世紀十大舞蹈經典」第一名。

艾文・尼可萊斯

1912年11月25日出生於康乃狄克州,1993年5月8日逝世於紐約市。尼可萊斯是一位超級反動者,無論在創作觀念,還是在創作手法上,都與其先師們的風格和嗜好一葛蘭姆心理刻畫式的舞劇、韓佛瑞社會矛盾的主題、魏德曼幽默滑稽的基調、

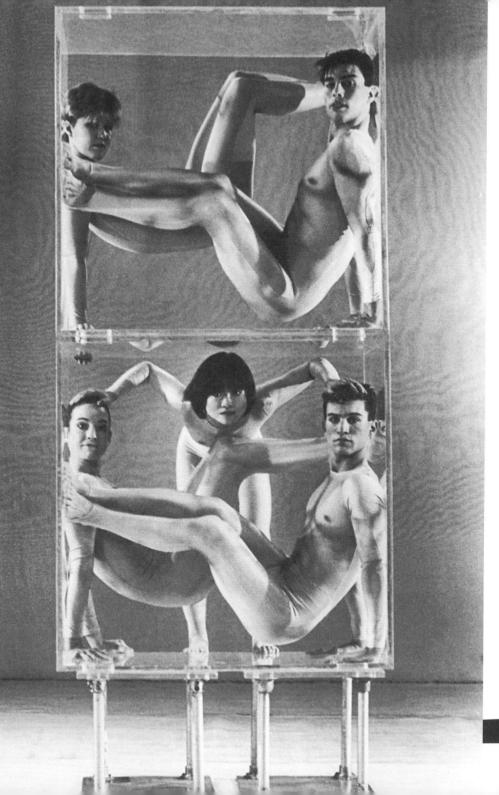

霍姆科學分析的理性大相徑庭,並且無法傳授給任何弟子,這主要是因為他在走上舞壇前,有過不同常人的藝術經歷:擔任木偶師的經驗,使得他的舞蹈動作中經常出現木偶式的頓挫感,並能勝任舞蹈、服裝、燈光的設計工作;擔任無聲影片中鋼琴伴奏的音樂基礎,則使他能夠自己作曲,最後形成一種非他莫屬的實驗劇場。舞蹈在其中不再是主宰一切的成分,而是與音樂音響、服裝、假面、道具、燈光、裝置等諸類藝術緊密結合的一種成分。套用他自己的話來說,叫做「對於舞蹈,我不是一個專一的丈夫,我選擇娶了許多妻子……。」

尼可萊斯稱自己這種近乎完全個體勞動的作品為「音響作品」,在視覺形象上,觀眾只需瀏覽一下他的作品標題《意象》、《聖所》、《結構》、《冥河》等等,便不難想像他的作品中,常常出現一些出人意料的視覺奇觀一舞者們有時會被裝在玻璃箱裡,光怪陸離的服裝和燈光會使舞者們面目全非,有時像動物、有時像小丑、有時像外星人、有時像機器人、有時像幾何圖形,甚至有時是難以名狀的……。至於舞蹈動作本身,更多是用來完成各種形態或形象的,因此常常出現重複的舞段,而身體各個部位則隨時可被不同色彩和效果的燈光分割(解構),然後重新組成(重構)千奇百怪的造型,使觀眾忘記這些部位原有的位置和功能,從而進入嶄新的、更加廣闊的想像空間之中,例如一排胳膊腿在水面上漂浮,一隻只戴著螢光白手套的手在黑暗中飛舞等等妙不可言的純視覺效果。尼可萊斯被人們譽為「舞臺魔術師」,而他對於這個獨特稱號是當之無愧的。

第四代傳人中的精英人物

崔莎・布朗

1936年3月1日出生於華盛頓州的亞伯丁鎮(Aberdeen),自幼學習踢踏、爵士、芭蕾和雜技,直到進入米爾斯學院接受高等舞蹈教育,才開始有系統地學舞,並獲得學士學位。此後,她在後現代舞的浪潮中如魚得水,旋即成為其中的主將。

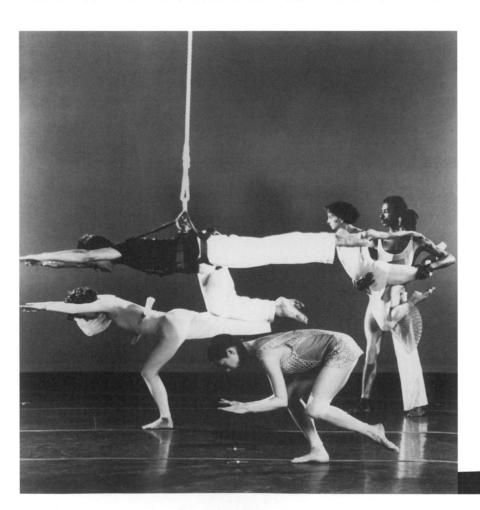

布朗對舞蹈的返璞歸真情有獨鍾,並勇於將舞蹈身上多年來自行披掛,或他人強加的所有非舞蹈成分剝離得一絲不掛,終於使舞蹈走出以文學、音樂、戲劇為依託的誤區,回歸到自身最基本的功能。這個流派叫「極少主義」,也可譯為「微量主義」或「簡約派」,其中首屈一指的代表人物要數崔莎·布朗。與另一位代表性人物崔拉·莎普的內冷(結構嚴謹)外熱(動作火爆)不同,布朗的作品從動作上看,似乎具有極大的隨意性,但實際上,她的結構卻是嚴格的數學編舞方式,而動作則是「非功能性」,既不表現思想感情、又不完成具體任務。

布朗至今依然活躍於舞臺上。她本人在表演《積累》作品時,常常在重複動作時加上一些變奏(即發展)和敘述。由於她在這種「積累法」上已修煉多年,因此,能使嚴格的數學編舞方式看似在漫不經心地遊戲,加上她自己對積累內容的述,常常使觀眾忘記她正在表演一個精心策劃的作品,而誤認為她是在一邊創作,一邊介紹自己的創作過程。

崔拉・莎普

1942年7月1日出生於印第安那州的波特蘭(Portland),曾先後拜葛蘭姆、尼可萊斯、康寧漢和泰勒等現代舞各派名家學舞,此後則以自由編舞家的身分風靡各地,並成為美國後現代舞時期的才女。她的多才多藝、無所不能、奇思異想、古怪荒誕,經常使舞蹈評論家、歷史學家和美學家初而驚喜萬分,繼而大皺眉頭一驚喜萬分是因為慶幸後現代舞時期有這樣一位怪傑加才女脫穎而出,大皺眉頭則是她成了一位難以分類的人物。

與其宗師一樣,莎普也是一位不達目的誓不罷休的人,在形成自己獨特的編舞 觀念和風格之前,曾創作過數量極多的試驗性作品。所謂獨特,是指她的編舞風格 能夠使人一目了然。

莎普的作品可以說在古典現代舞、後現代舞、百老匯歌舞劇、現代芭蕾、爵士舞、 踢踏舞等多種風格中隨心所欲、遊刃有餘地探索和融合,實際上,是更加複雜地、卻步履清晰地體驗和表達,自己對「舞蹈是什麼?」這個關鍵命題的多種答案。

莎普「多才多藝」的桂冠,離不開她為四部舞蹈故事片《毛髮》、《拉格泰姆》、《阿瑪德斯》、《白夜》編導的舞段,這讓電影觀眾一夜之間變成了舞蹈魔力的俘虜。

莎普「無所不能」的美譽主要來自兩項成就,一是把無人敢問津的歌舞劇經典《雨中曲》重編後搬上了舞臺,二是為本世紀空前絕後的芭蕾巨星米凱爾·巴瑞辛尼可夫量身創作的組舞《橫衝直撞》、《希納特拉組曲》和《小小芭蕾》一這三個舞蹈以精巧設計的影片為管道,燒熱了電視臺的頻道,燒紅了成千上萬家的錄影機,而莎普的名字則與巴瑞辛尼可夫的名字,一起成為舞蹈藝術雅俗共賞典範的同義詞。

瑪若迪絲・蒙克

1943年11月20日出生於秘魯的利馬,曾經學過芭蕾、康寧漢的純舞體系和葛蘭姆的劇舞體系,但她的個人獨創卻是一種綜合性的戲劇作品,舞蹈和戲劇在其中具有同等的重要地位,動作常常帶有比喻和象徵意義,音樂則是由她自己編寫。她的作曲和演奏水準也非常高,因此,常在音樂會上獨自演奏自己的作品。她還有一副音質獨特的嗓子,能夠透過重複的方式和宗教的氣氛,喚起各種本能的、部落和原始的情感和回憶。

蒙克最具獨創性、也是人們談論最多的作品是《容器》,這個作品的創意在於推出了一種開放、宏大且流動的表演時空概念一她特意將不同的演出時間和空間,放到相同的作品之中,使整個這場演出變成一個碩大的容器。具體的操作方式是:在紐約市的三個不同地方,分別演出作品的三個部分,而觀眾則被「巴士」從甲地送到乙地,最後送到丙地,去觀摩這場演出。這樣,觀眾在乘車於三地間奔波的過程中,不時看到的五光十色、受到的種種刺激,都無法避免地留在他們對這部作品的整體印象中。

蘿拉・迪恩

1945年12月3日生於紐約的史坦頓島,早年曾擔任過蒙克和泰勒的舞者,並曾向李蒙的大弟子盧卡斯·霍文以及康寧漢等名家學過舞,因此,有人稱她的專業背景就是一部活生生的美國現代舞史,而這部歷史對她這位後來者的繼往開來,則是至關重大的。

迪恩的這種多元背景,恰好是歐美現代舞訓練狀況六o年代進入「後現代舞」 階段以來的一個縮影一初而從大師和改革家們那裡學習若干種風格,然後進入風格 迥異的舞團擔任演員,再獨闖天下並逐漸形成自身的風格,最後開始獨立建團。

和布朗等其他微量主義編舞家一樣, 迪恩也對傳統舞蹈所負載的非舞蹈成分, 進行了毫不留情的剝離, 使舞蹈回到輕鬆自如的本體。儘管她的舞蹈訓練課複雜多 變,以全面培養舞者身體與大腦的反應能力, 但她的作品卻是由結構分明且重複無 窮的旋轉所構成, 並透過這種簡單的重複,將舞蹈的張力推向高潮。她的旋轉不像 芭蕾,完全不使用「固定看一點」的甩頭技術, 這一點跟許多東方的民間舞相似。

大衛・戈登

大衛·戈登(David Gorden) 1936年7月14日生於紐約的布魯克林,素以敢於 大膽消滅舞蹈與生活間人為距離而著稱。他的舞蹈中,毫無公式化的動作痕跡,因 此,常讓帶著既定舞蹈概念來觀舞的觀眾禁不住自問:「這是舞蹈,還是生活?」

他的動作常常以偶發性的生活動作為基礎,給人留下信手拾來、興之所舞的印象,彷彿完全沒有事先的策劃。但即使是這種似乎人人可為、簡單自然的動作,經過編舞家有意安排的簡單重複,也能產生非常強烈的結構感,使得外貌相同的動作超越原有的生活形態,擺脫原有的實用內涵,產生舒適而不僵化的接受效果,進入非功利的、純審美的領域。

馬瑞・路易士

1926年11月4日生於紐約市,在尼可萊斯的眾多弟子中,馬瑞·路易士(Murray Louis)可謂是得意門生和終生夥伴。然而,路易士的舞蹈觀卻與老師尼可萊斯極不相同,概括地說,路易士的舞蹈焦點又回到了純舞蹈動作的語彙上,其中不乏令人眼前一亮的智慧之光,而不像尼可萊斯般對舞蹈以外的多種媒體興趣盎然。

不過,尼可萊斯對路易士的影響也躍然於舞臺之上一人體的解構和重構,對身體各部位獨立的運動功能、形態及其各自不同的表現力,以及對燈光的魔幻效果的運用,都會出現在路易士的作品之中。這方面的代表作有首演於1984年的《脆弱的魔鬼》,他在其中充分而機智地展現,自己身體上訓練有素的各個部位及其獨立的運動功能,不用故事情節線索或人物性格衝突,照樣使得觀眾眼前一亮、心中一動,甚至發出會心的微笑。在純舞蹈的創作中,這屬於一種較高的境界。

第五代傳人中的新銳舞團

第五代人的活躍期是二十世紀的最後十年,即九〇年代。至此,西方現代舞恰好進入百年華誕,而自從1989年艾文·艾利離去之後,「二十世紀三大藝術巨匠之一」的美國現代舞的老祖母瑪莎·葛蘭姆及其傳人和丈夫艾瑞克·霍金斯、德國現代舞在美國的第一個傳播者韓亞·霍姆及其最重要的美國傳人艾文·尼可萊斯相繼辭世。當整個國際舞蹈界為此哀痛不已時,舞蹈史學家們站在歷史的高度宣稱:一個舊時代已隨著葛蘭姆的逝世而匆匆過去,一個新時代則已經舞到我們的面前。

的確,九〇年代以來,美國現代舞進入一個嶄新的、更高的階段一「後後現代舞」階段。隨著現代舞的日益成熟,五大訓練體系日趨完備,以及大學舞蹈教育的高度普及和發達,新秀們的獨立生涯開始出現新的特色。編演一體的新一代現代舞者們,不再需要像葛蘭姆、韓佛瑞、霍金斯、康寧漢、泰勒等第二、三代人那樣,獨立後的第一件事便是在創辦舞團的同時或者之前,建立自己的舞蹈學校,以發展自家的訓練體系,培養自家風格的後備舞者,而只須按照自己的特殊需要編舞,並要求舞者們前往其他地方接受不同風格的訓練一大多是芭蕾和康寧漢、葛蘭姆、泰勒、李蒙和霍姆這五大古典現代舞的體系。

「合久必分,分久必合」的規律,似乎又在這代新人的技術結構上發生作用,原因不外乎:一是前輩開山的年代早已過去,成名成家的時機也已成為過去,各大流派的訓練日趨完善,不僅基本夠用,甚至綽綽有餘,無論編舞家、還是表演家,都不必耗費大量精力去另闢蹊徑,而只要在現有的基礎上稍加改良和變形即可;二是新一代的現代舞者們可以集中精力創作,因為現在的舞者身上已經接受過多種流派的訓練,基本上都能勝任編舞者的各種要求。「創意」這個現代舞的細胞核,源源不絕地流出訓練教室中的肉體,並登上了舞臺,走進了作品的心智。

這些新秀們大多在獨立之後,不急於創立固定的舞團,而是根據自己的具體創意,申請一筆專門的經費,組建臨時性的演出團,而舞者們大都是某位編舞家的崇拜者,因而不太計較報酬,演出結束後便各奔前程了。其中的志同道合者或許會自由組合,另外形成小型的舞團,或許僅僅自行組織創作和演出。一句話,大家急功近利的情緒少了,反而偏愛這種臨時性的演出形式,因為舞者間可以有更多的時間相互磨合、相互瞭解,並將更多希望放在日後的機會上。

這些因素造成了一種有意思的現象:技術能力全面、適應能力強且體力好的舞者,常常能在同一個演出季裡,於兩個甚至更多的舞團登臺亮相。顯然,這種舞者的就業率高於其他人,因此擁有更多的機會挖掘自己、展現自己,並得到更多、更好、更大的機會。

在美國,一個初出茅廬的新秀,根本無法擁有自己的舞團和團址,通常是按 鐘點租用他人的場地排練,並租用小型的試驗劇場演出。在紐約這個「世界舞蹈之 都」,僅曼哈頓島上的「百老匯」這一條劇場街的東西兩側,就分布著大、中、小 型劇場共兩百多個,而小型劇場則在其中占了大多數,主要集中在城南地區。

小型舞團在美國大致有幾百個,而這些舞團的生存週期,每每得取決於編舞家 兼團長的創造力之高低、社交能力之強弱、人緣之好壞,以及由此形成的良性循環 如何,包括集資的潛力大小等等。但一般來說,這些小舞團每年只能在春末夏初4 至6月或秋末冬初的10至12月兩個演出旺季中登臺。因此,遠道的觀眾要想一睹這 些實驗性或前衛性的舞蹈演出,必須跟著這個節奏走,並提前瞭解準確的資訊。

毫無疑問,一旦「水到渠成」的時刻出現,每位編舞家都會夢想擁有一個舞

者穩定的團體,以便保證自己的藝術生命不遭中斷。在紐約有些大型的現代舞團是「永久」的,其中的不少舞者會大半輩子待在某個舞團裡,等不能再擔任稱職的舞者時,也可以憑藉在這些名團多年的經驗和資本,前去一些舞蹈院校以教舞為生。當然,還有另外一個重要的前提:越來越多的舞者在從事職業生涯的期間或前後,曾入大學攻讀文憑或學位。這一點是許多芭蕾舞團的舞者所不及的。

顯而易見,九〇年代的美國現代舞蹈界最為活躍者,儘管尚未得到像前人那樣多的榮譽、地位和資助,儘管由於獨闢蹊徑而常常缺乏必要的生活保障,但他們那年輕的身心就是最大的資本,他們那執著的獻身精神更是艱苦奮鬥的精神支柱,足以支持他們按照現代舞力求創新的宗旨,按照自己對這個變幻莫測的新時代的看法,去生活、去創作,並以此開創一個更加繁榮的未來。

第五代人中大多不屬於某一家或某一派,而是廣泛地接受過諸家諸派的養分和 薫陶,不少人曾在名家的名團中做過舞者,並且已在大專院校攻讀了學士甚至碩士 學位,因此,論知識、論修養、論學歷、論技術、論條件、論品貌,都不在前輩們 之下,他們需要的只是一做!多些做的機會,多些做的經驗。

這一些人的數量遠遠多於前幾輩人,這裡僅介紹三個由其中佼佼者所組成的舞蹈團。

比爾·T.·瓊斯與亞尼·贊恩舞蹈團

這是個以兩位青年現代舞者為核心的團體。比爾·T.·瓊斯(Bill T. Jones,1952~)是位身高體壯的黑人舞蹈家,並擅長寫詩、動作流暢如水,具有濃郁的抒情意味;而亞尼·贊恩(Arnie Zane,1947~1988)則是位身材中等的白人舞蹈家,同時兼顧攝影、動作帶棱帶角,充滿了強烈的衝擊力。他們的雙人舞,常常有意無意地成為充滿戲劇性的對比和對話。

他們起初創立一個名叫「美國舞蹈收容所」的雙人舞蹈團體,繼而於1982年正式成立今天這個由十名演員組成的舞蹈團。作為「後後現代舞」的代表性團體,這個舞蹈團的創作範疇更加廣闊,而手法則更加自由一有根據瓊斯本人寫的詩而創作,並由他自行表演的獨舞《地球上的最後一夜》(Last Night on Earth);有根據音樂名

比爾·T.·瓊斯與亞瑟·艾維爾斯的雙人舞姿。 攝影:洛伊絲·格林菲爾德(美國)。

曲編導的男女雙人舞《詠歎調》;有 以文藝復興時期的風俗和動作為靈 感,二度創作的群舞《節日》;也有根 據黑人傳奇創作的群舞《愛的定義》 (Love Defined)。令觀眾耳目一新的 是,瓊斯還在有的舞蹈中允許自己或 獨白、或高唱,使舞蹈內容更加深刻 感人。從表面上看,這似乎有悖於現

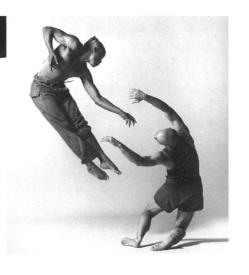

代舞提倡動作本身的表現力之宗旨,但深究起來,卻又不乏別出心裁的創意,而歌舞 不分更是東西方傳統舞蹈的一個共同特徵。

這個舞團的另外一個突出特點,是用強悍有力且技術完美的舞蹈形象,打破了古典唯美主義的審美觀。觀眾們都被一位名叫亞瑟·艾維爾斯(Arthur Aviles)的小夥子給吸引住了,他那漂亮的旋轉和靈巧的動作、敏銳的動覺和精確的樂感,使得觀眾對他那按照古典唯美主義的標準,純屬醜陋不堪的粗壯大腿和發達小腿,以及剃光的大頭和憨直的表情,簡直是視而不見了,更有不少觀眾驚呼:「好一位真正的男子漢啊!」

此外,更加極端的例子要算另一位足以被描述成「肥胖症」的男子。僅僅是這樣的身材,在稍微保守一點的舞蹈團裡,就根本沒有跳舞的資格了,而瓊斯和贊恩卻讓他擔任主要演員,因為他具有其他演員所沒有的體積感和重量感,而他的動作又是那樣的靈活而富於表現力。毫無疑問地,瓊斯和贊恩對這兩位人塊頭男演員的別具慧眼,有效地證明了舞蹈的生命力本應存在於身心合一的狀態中,不能永遠狹隘地窒息在單一而纖細的肢體中。

瓊斯1990年推出的舞劇《湯姆叔叔小屋裡的最後晚餐/希望的土地》(Last Supper at Uncle Tom's Cabin/The Promised Land),是又一部力作,十五位演員曾

隨他在美國的十大城市巡演,備受評論界的好評和學術界的關注。瓊斯的這部作品 首先在選材上別具匠心一借用十九世紀美國作家史托夫人(Harriet Beecher Stowe) 的小說《湯姆叔叔的小屋》和義大利文藝復興「三傑」之一的達文西的繪畫《最後 的晚餐》,表述自己對美國當代種族關係的看法。

皮勞波勒斯舞蹈劇院

這個團創建於1971年,「皮勞波勒斯」(Piloblus)是該團借用的實驗室菌種名稱,表達舞團的創作方向是追求那些不可名狀、無法定義的東西,而創建者摩斯·彭德頓(Moses Pendleton,1949~)、喬納森·沃爾肯(Jonathan Wolken),以及隨後的幾位團長都是大學畢業生。有趣而引人思索的是,他們並非科班出身,而是哲學系、心理學系的畢業生,全部的舞蹈背景只是他們的選修課程。

他們一方面堅持「實驗」的原則,在方法上堅決杜絕陳規俗套,在動作上徹底拋棄陳腔濫調,另外一方面又高度重視觀眾的理解力和接受度,以及這個時代特有的節奏感,把雅俗共賞和輕鬆幽默當做自己的最高目標和風格基調,因此,二十多年來,他們的舞蹈可謂所向披靡,深受世界各國的評論界、舞蹈界和廣大觀眾的歡迎,許多國際性的舞蹈節都爭先恐後地邀請這個舞蹈團當做首演場。而他們的傳人獨立出去後,先後創建「多媒體舞蹈團」和「埃索舞蹈劇院」這兩個頗為熱門的舞蹈團。

非公式化卻高難度的動作是該團的一個顯著特徵,非公式化的動作要透過大量 的實驗才能找到,其艱苦和複雜程度絕不亞於科學實驗,因為這些嶄新的動作實驗 要取得成功,必須靈活運用許多力學原理和身心理因素,而肢體的運動範圍和承受 能量也都需要新的探索。

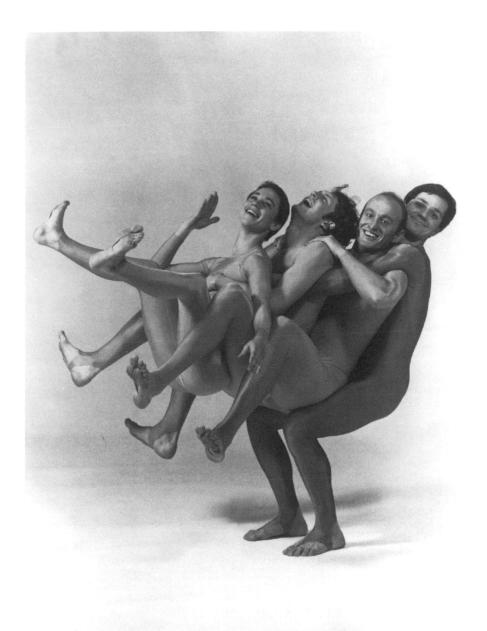

健康的幽默可以算是這個舞團的另外一個特點,在筆者看來,這種幽默是一種爐火純青的智慧。這個舞團對舞蹈的發展還有一個重大的貢獻:「人體重構」,編舞家們將人體各個部位約定俗成的形象和功能加以支解,然後重新進行想入非非的結構,目的是讓觀眾感到莫明其妙,一下子難以辨清那舞蹈形象到底是什麼,進而對生活中許許多多約定俗成的清規戒律進行反思。

埃索舞蹈劇院

概括地說,皮勞波勒斯這派的三個舞團都具有「通俗卻不庸俗,流行照樣嚴肅」的特點,而這中間,只有四位編導兼舞者的埃索舞蹈劇院更顯得令人感動,並發人深省。

所謂「通俗卻不庸俗」,是說該團的創作方向是極其明確地要讓觀眾一看便明白,實現剎那間的心靈溝通,但又不是表演小兒科式的簡單說教,更不是玩弄什麼智力遊戲,或賣弄什麼風雅學問;該團的舞臺作風大氣磅礴,既能讓觀眾不知不覺地身心投入,又能讓他們不產生討好賣乖的感覺;既能使觀眾得到充分的感官刺激,又能給予他們以深刻的理性啟油。

所謂「流行照樣嚴肅」,是說該團的作品既有流行藝術的特點,能使觀眾充 分感受到時代的脈搏和新鮮的刺激,又能使他們對人生和社會產生「心有靈犀一點 通」的深刻體悟,甚至產生在觀舞後想做一番偉大事業的衝動。

「埃索」一詞來自希臘文的 ISO,字面的意思是「平等與平衡」,實際的內涵則是四位創始成員應該不分高低、人人平等、同心協力,作這個舞團的主人;而兩男兩女的結構則使舞團達到高度的陰陽平衡。在節目單上,我們還能看到四位青年舞蹈家通過「ISO」這個詞表達的樂觀主義精神一「ISO」成為「我是如此的樂觀」(I'm So Optimistic)這句英文中三個單字的開頭字母。身為表演藝術家,「埃索」的青年舞蹈家們能夠特意地為觀眾輸入這種晴朗的基調,而不是一味地宣洩自己的灰色心態,一方面反映出他們自身擁有的身心健康,另外一方面也表現出他們對社會具有高度的責任感。

據舞團的簡介,「ISO」在日語中還意味著「支票」,這表明該團的另外一個目標是要力求在經濟上做到獨立,即保證獲得足夠的票房價值,因此,任何晦 澀難懂或缺少觀眾意識的東西,將不是他們的愛好。這個袖珍舞蹈劇院創立於1986年,四位舞蹈家分別是丹尼爾·艾佐羅(Daniel Ezralow)、傑米·漢普頓(Jamey Hampton)、艾胥利·羅蘭(Ashley Roland)和莫雷·斯坦伯(Morleigh Steinberg)。十多年來,他們運用高智慧和高體能的肢體動作,將自己推上世界各地的大小舞臺,受到不同人種、膚色、語言、文化的觀眾的熱烈歡迎。

百老匯、好萊塢、電視片

構成美國舞蹈萬花筒般總體印象的成分中,應該還有百老匯的歌舞劇、好萊塢的歌舞片,以及作為後起之秀的電視舞蹈片。因為百老匯歌舞劇可謂載歌載舞、雅俗共賞,那整齊劃一、大腿飛揚的歌舞女郎,那新穎別致、蔚為壯觀的舞臺設計,都能使觀眾流連忘返。這種綜合性表演形式於二十世紀三。至四。年代頗得人心,不少美國舞蹈前輩,丹妮絲、葛蘭姆、韓佛瑞、魏德曼、塔米麗絲和霍姆等現代舞蹈家,以及艾格妮絲·德米爾和巴蘭欽等芭蕾舞蹈家均曾涉足其中,並做出重大貢獻,尤其是德米爾的《奧克拉荷馬!》(Oklahoma!)等歌舞劇代表作,不僅一改其以歌為主的舊日風格,變成以舞為主或歌舞並重的形式,而且還為其中的舞蹈演員大幅度提高了工資。

艾格妮絲・徳米爾

1909年9月18日,艾格妮絲·德米爾(Agnes De Mille)出生於美國紐約一個著名的電影導演之家,1993年10月7日逝世於紐約市。在南加州大學接受高等教育之後,她曾於1937年與都德共建一個舞團,並擔任藝術聯合指導。1940年,她編導了自己的處女作《黑色的祭祀》,此後又創作《三位處女與一個魔鬼》、《牧場情火》、《秋江傳說》等作品,並在百老匯相繼推出《奧克拉荷馬!》、《旋轉木馬》、《紳士們情願要金髮女郎》(Gentlemen Prefer Blondes)、《給你的大篷車

艾格妮絲·德米爾生前親自贈送給筆者的劇照《牧場情火》。 編導/主演:艾格妮絲·德米爾。照片提供:艾格妮絲·德 米爾。

刷上油漆》、《陰影下的110》等歌舞劇。此外,她還經常為電影和電視編舞。1953~1954年,她創建過德米爾舞蹈劇院,1973年則以北卡羅萊納藝術學校為基礎,建立了艾格妮絲舞蹈保留劇目劇院。

德米爾具有極強的語言文字能力,示範講演也頗顯功力,為其贏得了廣泛的聲譽。此外,她還出版自傳《隨著風笛起舞》和專著九部:《和我說話,與我共舞》、《美國舞蹈》、《舞蹈手冊》、《致一位青年舞者》和《瑪莎·葛蘭姆評傳》等,後者曾榮獲美國書評家協會最佳傳記獎。理論與實踐兩個方面的卓越成就和深厚造詣,使她經常應美國政府之邀,就全國性舞蹈事務提出建議,並曾任全美藝術委員會首批委員、舞蹈委員會第一任主席。

在世界舞蹈史上,她的獨特貢獻主要有二:一是用大量的舞臺作品和文字作品, 為理論與實踐的緊密結合樹立令人嘆服的榜樣;二是在百老匯歌舞劇的領域中,為 嚴肅舞蹈與流行舞蹈的完美融合打開寬廣通暢的道路。

紐約市的廣播城音樂廳,是這種歌舞劇的重要演出場地。分別首演於1975年 和1981年的兩部百老匯歌舞劇《歌舞隊》(又譯為《平步青雲》)和《貓》,創造 了周遊世界和夜夜登臺數十年的驚人記錄。

好萊塢歌舞片在突出舞蹈魔幻效果方面,可以說達到無以復加的境地。它能 運用高超的攝影技術,使舞蹈家或如履平地般在牆壁上踢踏作舞,或如插雙翅樣地 飛簷走壁,代表人物中以佛雷,亞斯坦和金,凱利最為走紅。

佛雷・亞斯坦

佛雷·亞斯坦(Fred Astaire)1899年5月10日出生於內布拉斯加州的奧馬哈,1987年6月22日逝世於洛杉磯。亞斯坦的最大貢獻是將最優秀的舞蹈藝術,透過電影這個當時最大的大眾媒介,介紹給了廣大觀眾。他還是二十世紀名氣最大的踢踏舞表演家之一,其舞步時而敏捷迅疾得令人目不暇接,時而輕柔無聲得使人安然入睡,時而情意綿綿地向情侶暢敘衷腸,時而若有所思地對自己喃喃而語,總之,能夠隨心所欲地將觀眾帶進特定的情境。

金・凱利

1912年8月3日生於匹茲堡,1996年2月2日逝世於加州的比佛利。凱利不僅是一位高水準的踢踏舞和載歌載舞的表演家,而且還是一位技精藝熟的編導家和電影導演,並善於將舞蹈化為情節中的一部分,變成刻畫人物、製造情調的重要手段,代表作有《一個美國人在巴黎》和《雨中曲》等。

電視舞蹈片的出現,使舞蹈藝術大步地踏進所有美國人的家庭生活,為舞蹈那恢宏卻單一的劇院殿堂開闢一個嶄新的天地,也使得舞蹈觀眾的成分不再僅限於那些上流社會成員,不僅為舞蹈的普及奠定了深厚的群眾基礎,而且也為廣大民眾提高舞蹈文化素養、增進對優秀舞蹈的鑒賞力提供了必要的條件。引起電視製片人注意和三千萬電視觀眾矚目的,是1955年那部長達九十分鐘的電視片一古典芭蕾舞劇《睡美人》,因為領銜主演是世界級的英國芭蕾巨星瑪歌·芳婷。從此,舞蹈片便名正言順地成為電視中的常規節目。

1976年開辦的《美國舞蹈》系列電視舞蹈節目始於對美國芭蕾舞劇院的介紹,然後每月陸續播出近乎所有大型的美國舞蹈活動,最後發展到介紹各個暑期舞蹈節和客座舞蹈家,其中為葛蘭姆拍攝的一個半小時的專題片,則成了整個系列節目的最高潮。

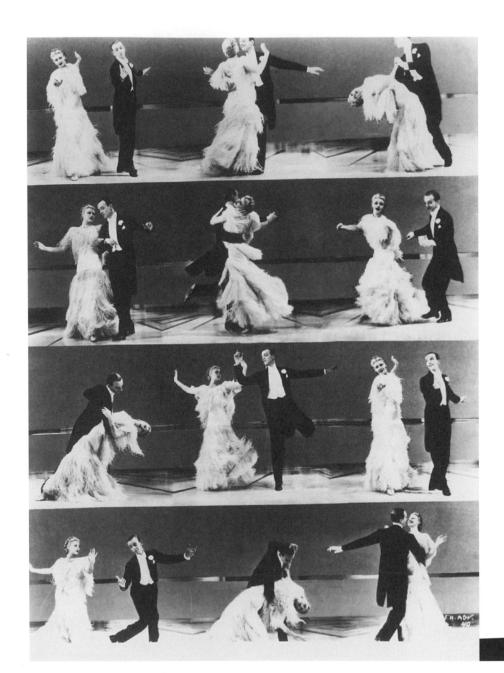

美國舞蹈節

一年一度的美國舞蹈節,創辦於1933年的班尼頓學院(The Bennington School of Dance),1948年遷移到康乃狄克學院,1978年則再次遷徙,落戶到北卡羅萊納州杜倫(Durham)的杜克大學(Duke University),時間在暑假的6至7月份,為期六週。創辦這個舞蹈節的初衷,是為美國現代舞蹈家們提供一個能在夏季繼續演出和教學的空間,因為按照慣例,這時的紐約等大都市的劇場和學校都已經放假。

創辦人是瑪莎·希爾(Martha Hill)與瑪莉·約瑟芬·雪莉(Mary Josephine Shelly),1969年,舞蹈作家、管理者和經紀人查理斯·萊因哈特接管了美國舞蹈節,從此將它發展成為一個更加健全的舞蹈演出和教育機構。

查理斯·萊因哈特

1930年12月30日出生於新澤西州的薩米特,中學時代曾被選為學校最佳吉魯巴舞的表演者,後入紐約大學攻讀法律,課餘時間打工時曾為著名舞蹈與戲劇作家、評論家和經紀人貝奈特擔任打字員,從此與舞蹈結下不解之緣。為籌畫丹麥皇家芭蕾舞團的首次訪美演出,曾多次前往丹麥,在那裡遇見了前去接受丹麥政府騎士勳章的「美國現代舞之父」泰德·蕭恩,並深受其賞識,因而得以進入蕭恩創建的「雅各枕舞蹈節」(Jacob's Pillow Dance Festival)任新聞部主任兩年。接著,他再度與貝奈特合作,前往世界各國為「亞洲學會」挑選赴美演出的舞蹈家和舞蹈團。1963年,他投入美國舞蹈節至今,歷任執行主任、劇場經理和主席,並以其博大的胸懷、特殊的敏感、獨具的慧眼和超前的意識,發現和扶植了美國乃至世界各國各派不同時期的現代舞新秀,這些舞蹈家均已成為目前國際國內現代舞壇上的台柱。

美國舞蹈節目主席兼華盛頓甘迺迪表演藝術中心舞蹈部主任查理斯·萊因哈特和史蒂芬尼·萊因哈特夫婦。攝影:麗蓓嘉·萊謝爾(美國)。

自1987年起,他與美國「亞洲文化協會」(Asian Cultural Council)的兩任主席理查德·萊尼爾(Richard Lanier)和羅夫·山繆森(Ralph Samuelson)攜手合作,在廣東省舞蹈學校為中國創建第一個現代舞蹈實驗班和舞蹈團,義務為中國舞蹈界一連四年提供了最佳美國現代舞師資,為中國現代舞在世界的崛起立下汗馬功勞。十多年來,賈作光、陳錦清、黃伯

虹、蔣華軒、楊美琦、門文元、趙明、張鷹、歐建平、金星、陳維亞、沈偉、高成明、 文慧、邢亮、桑吉加、李捍忠、馬波等四代中國舞蹈家,曾先後應萊因哈特和亞洲文 化協會之邀,前往美國舞蹈節考察,或深造現代舞的技術和編舞、舞蹈史論和評論, 以及舞蹈節的經營管理,不僅眼界大開,而且此後均有更大的作為。

1967至1978年,萊因哈特曾任美國國家藝術基金會舞蹈巡迴演出部的全國協調主任,1970至1981年任古根漢基金會舞蹈評審小組成員,1966年還曾協助組織美國國務院的文化表演活動,現任美國戲劇發展基金會(TDF, Theatre Development Fund)董事會、安格魯一一美國當代舞蹈基金會(The Anglo-American Contemporary Dance Foundation)和日本學會表演藝術委員會委員。1985年獲北卡羅萊納州藝術貢獻莫里森獎(The Morrison Award),1986年獲法國政府授予的藝術文學勳章(Commandeur dans I' orde des Artes et des Letter),1993年他與夫人史蒂芬妮·萊因哈特(Stephanie Reinhart)共同出任舞蹈節的聯席主席,共擔傳播現代舞創浩精神的重任。此後,他們又共同出任了地處首都華盛頓特區的甘酒油表演

藝術中心舞蹈部的聯合主任,為其精心策劃各類舞蹈演出和活動。

近七十年來,美國舞蹈節的規模不斷擴大、活動不斷增加,不僅吸引世界各地的現代舞蹈家和學生們,而且將現代舞的推廣活動深入到五大洲,因此被譽為「世界現代舞的麥加」。

在演出方面,長達六週的時間裡,每晚均有來自國內外優秀現代舞團的演出。 在教學方面,規模最大、人數最多的要算「六週舞蹈學校」,每年會聘請五十名左 右的各大流派現代舞、芭蕾和爵士舞的名師在此從事教學,四百名來自四五十個國 家、不同年齡層的學生們,全身心地投入不同層次的技術、小品、即興編舞、保留 節目、舞蹈治療、音樂、人聲等課程之中,並能得到歐美各大學承認的學分。

在「小舞蹈家學校」裡,經過專業面試後認為天賦較高、較為成熟,並立志以 舞蹈為職業、年齡在十二至十六歲之間的少年男女們,在教導員的陪伴和監護下, 不僅要學習舞蹈技藝,還要養成健康的生活習慣和科學的作息制度,為長期從事舞 蹈事業奠定基礎。才華出眾者還能夠得到獎學金。

此外,還有許多不同專題的工作坊令人耳目一新:

「舞蹈知識更新」工作坊專門為大專院校、中等學校和私立舞校的舞蹈教師、動作專家、舞者和編導,提供最新訓練和編導方法的課程,聘請著名舞蹈教育家、研究家、舞蹈治療家和動作分析專家進行專題講座,並根據每個學生的各自專題設計課程,以滿足他們各自不同的實際需要。

在「走進舞蹈史:二十世紀舞蹈回顧」工作坊上,學生們大多為專業舞蹈教師和編導,他們在八天的時間裡,掌握十個代表性的舞蹈,即每十年精選出來的一個最重要的代表作。在「舞蹈治療」工作坊,學生們理解並把握如何合理使用身體各部位,以促使深層的肉體與精神變化,從而達到防治多種損傷和疾病的目的。在「接觸舞蹈」工作坊,舞蹈節跟當地的公園與俱樂部合作,為青少年初次接觸舞蹈提供互動性的機會,內容既有舞蹈動作技術方面的,也有舞臺美術及製作方面的,為更多舞蹈和表演藝術的愛好者們提供入門的途徑。在「社區舞蹈」工作坊上,學員們在老師的指導下,前往藝術家們曾忽視的不同社區群落,如退休養老院、精神健康中心、濫用藥物治療所、計區中心、醫院、監獄、學校等等,利用舞蹈的方式,釋

放人們的心理壓抑、挖掘人們的創造潛力,增強他們的自尊、自愛和自信。

「舞蹈評論家會議」實際上是個舞蹈評論家的寫作班,1967年由歐美舞蹈學術研究的先驅塞爾瑪·珍妮·科恩(Selma Jeanne Cohem)博士創建並親自執教。每天晚上,學員們都可觀摩各種流派的現代舞演出,然後回來分頭寫作,第二天由授課的著名舞評家講評。對於評論家寫作班來說,這種每晚都能觀摩的機會當是最有利的條件,否則各種關於評論理論和技術的討論就會淪為空談,沒有實際作用。

1988年,筆者成為第一個外國學員,但因為是從紐約舞評界直接前往的,所以沒有被當做外國人;1993年再次參加時,評論家會議則冠之以「首屆國際舞蹈評論家會議」(International Dance Critics Conference)的頭銜,因為八位學員分別來自美國、法國、俄國、中國、韓國、南非、菲律賓和阿根廷八個國家。

1988年,寫作班由來自紐約的美國著名舞蹈史學家和評論家唐·麥克唐納(Doune Macdonald)主持,《紐約時報》的三大舞評家一安娜·吉辛珂芙、珍妮芙·鄧寧(Jennifer Dunning)和傑克·安德森(Jack Anderson),《華盛頓郵報》的舞蹈專欄評論家喬治·傑克森(George Jackson),《費城問詢報》(Philadelphia Inquirer)的南茜·戈德納(Nancy Goldner)等美國舞評界的權威人物,均經常應邀前來授課。

他們除了負責講評學員的文章之外,還進行專題講座,因為他們除舞蹈評論之外,各自都有研究的重點和強項,如吉辛珂芙是公認的俄國芭蕾方面的專家,鄧寧著有《美國芭蕾舞校史》(紐約市芭蕾舞團的附屬舞校),安德森著述頗豐,已出版詩集八本和舞蹈專著七部,其中最權威的要算《簡明芭蕾與現代舞史》(1986)、《美國舞蹈節》(1987)和《現代舞世界:無國界的藝術》(1997)。傑克遜是德國與美國現代舞的比較研究專家(有趣的是,他的本職工作是美國白宮的微生物顧問),而戈德納則出版過專著《紐約市芭蕾舞團的史特拉汶斯基藝術節》。在這些見多識廣且學有專長的名家們指導下,學員們不僅提高了寫作能力、拓寬了視野、豐富了趣味,更重要的是,增強了融會貫通各種資訊的能力。

麥克唐納還用自己的親身經歷,並配以大量的幻燈片、電影和錄影,為學員們 親自講授《現代舞發展史》。由於他是與美國後現代舞同步成長的評論家,並且曾

與當時依然健在的現代舞前輩們交情頗深,因此,堪稱為美國現代舞歷史的見證人之一。正因為如此,他講起現代舞的發展史來從不照本宣科,而是如數家珍般引人入勝,至於,他關於現代舞的三大權威著作《現代舞大全》、《現代舞的興衰史》和《瑪莎·葛蘭姆傳》,則是寫作班的必讀教材。

1993年,寫作班的班主任由杜倫當地的舞評家琳達·貝蘭斯(Linda Belans)接任。在她的主持下,來自八個國家的舞評家彼此交流了各國舞蹈評論的歷史和現狀,並就舞蹈評論的目的、功能、意義、影響、地位等問題發表各自的意見。美國舞蹈節的「特邀哲學家」傑瑞·麥爾斯和《紐約時報》的首席舞蹈評論家安娜·吉辛珂芙,應邀前來做過同一專題的講座,並參加了討論。會議即將結束之時,全美藝術基金會的顧問、著名哲學家羅傑·科普蘭(Roger Copeland)教授奉命前來旁聽學員們的討論,以決定該基金會明年是否繼續給予這個評論家會議資助。筆者作為唯一兩次參加過該會議者,做了如下發言:眾所周知,全美藝術基金會向來只願資助能夠真正推動舞蹈創作實踐的舞蹈學術活動,而這個評論家會議則是美國唯一一個二十六年來堅持理論聯繫實際的項目;也唯有在這裡,各國的評論家們才能一面自由自在地學習各種流派的技術和創作課程,一面與實踐家親密無間地交流心得、互通有無,相互學習、彼此支持。因此,它得到美國政府的資助是理所當然的。

就國際活動而言,美國舞蹈節近年來還一直保持了另外兩個大的項目:

- 一是「國際編導家工作坊」(International Choreographers Workshop)。這個工作坊創建於1984年,到2001年為止,已先後邀請來自世界各地的三百七十位編導家,到舞蹈節進修和深造,並將現代舞的獨創精神和科學方法系統而廣泛地加以傳播,對推動各國的舞蹈創作卓有成效。
- 二是「國際編導家委約創作項目」(International Choreographers Program)。 這個項目始於1987年,每年由舞蹈節出資,邀請三位以往曾在國際編導家工作坊深 造過的成員,專程前來創作一個三十分鐘左右的作品並公演。這個項目為舞蹈節的 演出季增添許多國際性的光彩。

就使現代舞成為一門真正的國際性藝術而言,美國舞蹈節不僅連續四年援助 了中國現代舞的崛起,並促成了中國大陸第一個現代舞團一廣東實驗現代舞團的正 式建立,而且還支持了現代舞在印度、印尼、加納、薩伊、坦桑尼亞、南非、阿根廷、烏拉圭、厄瓜多爾、委內瑞拉、哥斯大黎加、波蘭、俄羅斯、愛沙尼亞、捷克斯洛伐克、西班牙等國的成長。

就在國際上培養現代舞的編導和表演隊伍,以及開發現代舞的觀眾而言,美國舞蹈節到2001年為止,已先後在二十多個國家舉行了小型的舞蹈節,其中包括在韓國六次、在俄國三次、在日本兩次,以及在印度和智利各一次,不僅聘請美國的現代舞名師們親臨教學,而且帶來許多美國一流現代舞團的精采演出。

當然,大規模走向國際舞臺的同時,美國舞蹈節的領導人沒有忘記在條件許可的情況下,把握機會開發國內的觀眾,因為並不是每個美國人都明白現代舞是怎麼一回事。1992年,他們在美國的西部城市猶他州鹽湖城的猶他大學,首次舉辦了國內的小型美國舞蹈節。

專業舞蹈的教育概況

舞蹈教育的歷史與現狀

美國中小學校普通教育中的舞蹈教育始於體育課,在早期一直是女學生們的專利。課程內容最初多為民間舞,後來則開設了現代舞,最後才將芭蕾搬了進來。對於那些並不準備終生從事舞蹈的學生來說,舞蹈課程成為強身健體、治療疾病、表達感情、糾正錯誤姿態、調整神經肌肉系統、加強動作準確性、訓練注意力集中和培養風度的最佳方法。舞蹈最初寄生於體育課程之中的模式,為世界許多國家所效仿。

美國舞蹈專業的系統教育,始於1915年創立的丹妮絲蕭恩舞蹈學校,這種舞蹈學校至今依然占有著極大的比重,並因其優良的教學品質而吸引國內外的學生。這類舞蹈學校僅在1998年12月的美國《舞蹈雜誌》上廣告,地處紐約的就有七十二家,其中包括著名的鄧肯舞蹈學校、鄧肯國際舞蹈學校、瑪莎·葛蘭姆當代舞蹈學校、安娜·索柯洛舞蹈學校、艾瑞克·霍金斯舞蹈學校、默斯·康寧漢舞蹈工作室、保羅·泰勒舞蹈學校、李蒙舞蹈學院、路易士尼可萊斯舞蹈學校、艾文·艾利美國舞蹈中心等名家各自為政的現代舞學校,以及大名鼎鼎的紐約市芭蕾舞團的附屬學校一美國芭蕾

舞學校、美國芭蕾舞劇院的附屬學校、哈林舞蹈劇院的附屬學校、著名芭蕾教育家大衛·霍華德(David Howard)的舞蹈中心、百老匯舞蹈學校、不同國家移民的西班牙舞蹈學校、美籍華人舞蹈家陳學同的藝術之門中心等等。

舞蹈高等教育的歷史與現狀

1921年,在瑪格麗特·道布勒(Margaret H' Doubler,1889~1982)博士的努力下,舞蹈正式進入威斯康辛大學設立專業課程,並逐步開始授予舞蹈的學士、碩士和博士學位。

瑪格麗特・道布勒

1889年4月26日出生於堪薩斯州的貝洛伊特(Beloit),1982年3月26日逝世於伊利諾州。1906年,她入威斯康辛大學攻讀教育專業的研究生,畢業後留在該校體育系任教,十年後前往紐約的哥倫比亞大學師範學院體育系任教,在當時的系主任B. 特里靈博士的建議下,先後拜 G. 科爾比、B. 拉森、P. 比格爾、A. 本特利,以及紐約的鄧肯舞蹈學校的專家們為師,學舞十四個月,然後返回威斯康辛大學體育系,於1921年率先開設了大學舞蹈課程,她的新型教學方法受到師生們的熱烈歡迎。1927年,在她的積極努力和宣導下,繼舞蹈專業的學士課程之後,又開設了碩士課程,這在美國大學教育史上實屬首創。

1954年,她雖然退休,成為威斯康辛大學的名譽教授,但該校在她奠定的基礎上,於1963年增設舞蹈專業的博士課程,1964年還補開了編導及表演專業的碩士課程,為美國乃至世界各國高等舞蹈教育的發展開拓了新路。

道布勒共出版了專著五部:《舞蹈手冊》、《舞蹈在教學中的地位》、《舞蹈的節奏與形式分析》、《舞蹈動作及其節奏與結構》、《舞蹈——種創造性的經驗》,其中後一部著作被後人視為舞蹈教育的經典著作。

在威斯康辛大學舞蹈系的帶動下,如今的美國各大專院校已擁有近兩百個獨立 的舞蹈系,並能授予學士以上的學位,而授予博士學位單位已多達六個。這些舞蹈 系的課程大多為各種程度的舞蹈技術、編舞、舞蹈音樂、舞蹈史和舞蹈批評、舞蹈

教學法、舞譜、運動生理學、解剖學、打擊樂、實習演出和舞蹈研究等等。為此做 出重大貢獻者,還有瑪莎·希爾和塞爾瑪·珍妮·科恩。

瑪莎・希爾

1901年出生於俄亥俄州的東帕勒斯坦,1995年11月19日逝世於紐約市。希爾曾在哥倫比亞和紐約大學這兩所名校學過音樂、達爾克羅茲技巧、古典芭蕾和現代舞,1929年還在瑪莎·葛蘭姆舞蹈團作過兩年舞者,此後則開始了畢生不悔的教學生涯,先後在堪薩斯城、芝加哥、紐約、班寧頓、康乃狄克等地教舞,並創辦了有「世界現代舞的麥加」之盛譽的美國舞蹈節。自1951年開始,她一直出任地處紐約市的茱麗亞音樂學院舞蹈系主任,直至1985年退休,為美國乃至世界舞蹈的發展貢獻了畢生心力。她是德高望重的舞蹈教育家,生前曾任許多舞蹈委員會的顧問,並獲紐約阿德爾菲大學(Adelphia University)的榮譽博士學位。

塞爾瑪・珍妮・科恩

1920年9月18日出生於芝加哥,1946年獲芝加哥大學英語博士學位。為了興趣,她曾向E. 洛靈、葛蘭姆、霍姆、李蒙等芭蕾和現代舞名師,以及紐約舞譜局的專家學舞;為了工作,她曾在芝加哥大學、加州大學和哥倫比亞大學教授英語;一直到1953年,她才得以將兩者結合起來一開始專門從事舞蹈歷史及美學理論的研究與教學,並先後在紐約表演藝術學校、康乃狄克學院舞蹈學校、紐約大學、多倫多的約克大學、麻省五學院、加州大學、密西根大學出任副教授和名人客席教授,為美國、加拿大舞蹈史論界培養了大批的有用之材。1967年,她為美國舞蹈節創辦了一年一度的「舞蹈批評家會議」,並為芝加哥大學創辦了舞蹈史的講座。

同時,科恩還頻繁講學於國內外的許多大學和學術研討會,特別是在1988年6月 與國際劇協聯邦德國分會合作,於該國舞蹈名城埃森市(Essen)發起並主持「首屆世 界舞蹈學者大會」,為國際舞蹈學術的交流和繁榮作出卓越貢獻。1999年,由她出任 主編,歷時二十年,由兩百多位各國學者參加撰寫的《國際舞蹈百科全書》,並由牛 津大學出版社隆重出版,象徵世界舞蹈學術研究與合作在她領導下取得的最高成就。

科恩先後榮獲芝加哥大學專業成就獎、美國舞蹈協會獎、《舞蹈雜誌》獎等重要獎項,曾任美國美學協會理事和舞蹈分會主席、美國戲劇研究學會理事、全美藝術基金會舞蹈顧問、美國《舞蹈觀察》雜誌主編,並與人共同發起了英國的舞蹈研究學會,現任美蘇戲劇與舞蹈研究委員會創始成員、美國全國公共廣播公司「今日表演」節目顧問。此外,她還發表大量的舞蹈評論和論文,編輯出版的理論著作有《現代舞:七篇信仰的宣言》、《下星期,天鵝湖》、《首先是藝術家一韓佛瑞傳》,以及史料集《作為劇場藝術的舞蹈—1581年至今的西方劇場舞蹈史經典文獻必讀》。

其它舞蹈教育機構

除了這些全天候的舞蹈院校之外,還有數不勝數的假期性舞蹈節,其中歷史最悠久的當屬美國舞蹈節、雅各枕舞蹈節、科羅拉多舞蹈節這三大現代舞蹈節。在近幾十年中,美國各地崛起的各種風格、類型和時段的舞蹈節,真正如同雨後春筍一般,不僅大大地豐富了人們,特別是學生們的假期生活,而且有效地促進舞蹈界內外的資訊和人才交流。

現存的主要問題

現存的問題主要表現在「訓練」與「教育」兩大方面的嚴重脫節,實際上,在 世界各地,這兩個概念一直以來都是脫節的:

所謂「訓練」,指的是舞蹈學校為了培養合格的專業舞者,必須為發展肢體 技術提供的訓練課程,包括全身上下各部位的軟度、開度、靈活、柔韌、耐力、即 興舞、模仿力、表現力、創造力諸方面的內容,相比之下,「教育」成為無足輕重 的擺設。換言之,「訓練」的內容包括「技術、特技(通過某種風格)、對規格的 要求、訓練學生適應某種模式、接受所得到的東西」,整體方向是「由外向內的學習」,即教師先向學生大量地灌輸外在的技術,教學目的是「全力以赴於某種特定風格的規範或動作的哲學」。舞蹈學校採取這種教學方式,與在校學生大多為十八歲以下的未成年人有極大關係。

所謂「教育」,則指的是大學舞蹈科系為培養合格的專業舞蹈學者或舞評家, 必須為發展高度智慧提供的教育課程,包括普通文科的文史哲、美學、藝術鑒賞、 東西方文化史,以及專業方面的舞蹈哲學、舞蹈美學、東西方舞蹈史、舞蹈概論、 舞蹈評論、舞蹈鑒賞諸方面的內容,相比之下,「訓練」成為陪襯。換言之,「教育」的內容包括「知識、綜合能力、個人發展、選擇能力、允許批評」,整體方向是「由內向外的學習」,即教師啟發學生的內在需要和感悟,並組織彼此間的討論,教學目的是「教育整個人」的全面成長。大學舞蹈科系採取這種教學方式,與 在校學生大多已進入十八歲以上的成年人有關。

在美國,大量舞蹈學校承擔了「訓練」舞者的任務,但重「訓練」、輕「教育」的傾向是長期以來所形成的,並在老師的一言一行中隨處可見。「學技巧既非一個創造性的過程,也不能促成批判性的思考。事實上,技巧訓練在身體上與創造力是有所牴觸的。……這一切因素均不鼓勵創造性地解決問題或批判性地作出反應。」「訓練」肢體技術的過程,常常成為一味強調模仿老師的過程,一味提倡服從和忍受的過程,「但這些品性都不會造就出具有創造力的心靈。」而且,如此訓練出來的舞者「大多都是用技術的觀點去思考,將自己的關注侷限在排練、身體的把握和生存問題上:如何找到工作、對眼前和未來工作的反應等等」。這是一位著名舞者和技巧課教師到中年後進大學攻讀學位,接受了更加廣泛的文化「教育」時,對舞蹈「訓練」中的種種弊端所作的反思。

1998年,聯合國教科文組織在荷蘭召開了一次國際研討會,中心議題便是「舞者過渡期的教育問題」。所謂「過渡期的教育」,指的就是這種在舞臺上發光發熱的同時,必須抓緊舞臺下的時間接受高等教育,為退出舞臺後的再就業提前做好知識和學歷的雙重準備。美國高等舞蹈教育近八十年來的經驗,無疑為各國舞蹈界提供了寶貴的經驗。

美國的舞蹈批評與舞蹈刊物

權威性的美國舞蹈批評1927年正式始於《紐約時報》,約翰·馬丁(John Martin)則是紐約時報的和美國的第一位專職的舞蹈批評家。

約翰・馬丁

1893年6月2日出生於肯塔基州的路易絲維爾(Louisville),1985年5月19日逝世於紐約州。十九歲那年,他開始了為期不長的戲劇表演生涯,主要是在芝加哥小劇院擔任演員。1922年,他出任戲劇表演家 S.·沃克的新聞發言人,隨後則任斯沃思莫·喬托卡劇院的戲劇導演和裡查德·波列斯拉夫斯基實驗劇院的執行祕書。自1927年起,他出任《紐約時報》的編輯和首任專職舞蹈批評家,直至1962年6月退休。

身為美國甚至世界各國新聞界的第一位專業舞蹈批評家,馬丁在長達三十五年的舞蹈評論生涯中,堅持宣導與新時代同步的現代舞,不遺餘力地闡述、評說並推廣現代舞的創作思想和藝術形式與內涵,為廣大觀眾感知、理解和最終接受現代舞,以及現代舞本身的健康發展,作出了卓越的貢獻。1930至1945年,他先後在紐約社會研究新校、班尼頓學院舞蹈學校教授舞蹈歷史和舞蹈批評,1956年曾赴前蘇聯訪問,並成為第一位美國舞蹈批評家,真實報導該國高度發達的舞蹈現狀。

馬丁一生出版了《現代舞》、《美國舞蹈》、《舞蹈概論》、《舞蹈》、《世界現代芭蕾手冊》共五部重要的史論專著,其中1933年出版的《現代舞》是世界上同類專著中的開山之作;而1939年出版的《舞蹈概論》則已再版五次之多,被公認為世界舞蹈理論的權威著作。所有這一切,為馬丁贏得「美國現代舞理論與舞蹈批評之父」的美譽。

《紐約時報》現有三位舞蹈批評家:首席舞蹈批評家安娜·吉辛珂芙,以及傑克·安德森和珍妮芙·鄧寧。

安娜・吉辛珂芙

1938年1月12日出生於巴黎,母親是位資深的漢學家,後隨其到美國接受教育,陸續在布林·摩爾學院(Bryn Mawr College)和哥倫比亞大學學習新聞,並在亞澤文斯基(Jean Yazvinsky)門下學習芭蕾。自1968年起,她開始在世界發行量最大的《紐約時報》任舞蹈批評家和記者,1977年晉升為該報首席舞蹈批評家。

二十多年來,吉辛珂芙像前輩舞評家約翰·馬丁那樣,在自己的重要崗位上,日 以繼夜地觀看各類舞蹈演出,撰寫舞蹈批評文章、提攜新秀、針砭時弊、報導新聞、 引導觀眾,逐漸建立起自己的權威性。身為西方芭蕾批評方面的最高權威之一,她對 俄國與前蘇聯芭蕾的歷史與現狀作過深入的研究,常應邀就這個專題做精采的學術 報告,並在「美國舞蹈節」連續擔任「舞蹈批評家會議」的授課教授多年。

美國歷史最悠久的舞蹈專業刊物是1926年創建的《舞蹈雜誌》,該雜誌在美國和世界各國都有自己的舞蹈批評家和特約記者,以涵蓋世界上的舞蹈最新動向,創始主編是威廉·科莫(William Como,1925~1989),繼任主編為理查·菲爾普(Richard Phillip)、珍妮絲·伯曼(Janice Berman)和 K.·C.·派翠克(K. C. Patrick)。

其他舞蹈刊物還有分別創辦於1965、1973和1977年的《芭蕾評論》、《舞蹈研究學刊》和《舞蹈編年》,前者著重探討當代和歷史舞蹈的種種問題,中者為美國舞蹈研究大會的專刊,題材比較廣泛,而後者則著眼於西方劇場舞蹈及其與姊妹藝術的相互關係。

在歷史上曾發生過巨大作用,但卻未能生存至今的美國舞蹈刊物有《舞蹈参考書目》、《舞蹈新聞》、《舞蹈觀察家》、《舞蹈索引》、《舞蹈觀察》、《芭蕾新聞》等等。

各級基金會的貢獻

在二十世紀的美國舞蹈發展史上,聯邦、州、市三級政府的基金會,以及由各 大小企業、財團及個人設立的私立基金會慷慨解囊,發揮了巨大的推動作用。比如 1961年紐約州立政府曾出資45萬美金,幫助紐約市以外包括舞蹈在內的各類藝術; 1963年,福特基金會曾授予巴蘭欽和他的美國芭蕾舞學校高達700萬美金的資助, 使該校不僅從此成為在經濟上獨立自主的藝術機構,而且還保證了才華橫溢的學生 因獲得足夠的獎學金而健康地成長。

國家藝術基金會

1965年,美國總統詹森正式簽署,成立了「國家藝術基金會」,以支援「音樂、舞蹈、戲劇、民間藝術、創造性寫作、建築及其相關領域的繪畫、雕塑、攝影、平面設計和工藝美術、工業設計、服裝與時裝設計、電影、電視、廣播、影音錄製,與同呈現、表演、完成和展覽這些主要的藝術形式相關的諸種類藝術。」舞蹈委員會的首任主席是編導家艾格妮絲·德米爾。當年的首批撥款35萬元,給了美國芭蕾舞劇院,幫助它的生存、支持它的全國巡演;翌年又撥款18.1萬元給瑪莎·葛蘭姆,支持她的兩部新作和全國巡演;2.3萬元給了荷西·李蒙,支持他的新作問世或舊作重新編排;安東尼·都德和安娜·索柯洛各得1萬元;艾文·艾利、默斯·康寧漢、艾文·尼可萊斯和保羅·泰勒各得五千元;傑羅姆·羅賓斯提出的專案「美國抒情劇院工作坊」則得到30萬元。三十多年來,該基金會對於美國舞蹈的發展,發揮了重要的作用。

亞洲文化協會

該協會1963年由約翰·洛克菲勒三世(John D. Rockefeller 3rd)創建,為洛克菲勒兄弟基金會的分支,總部設在紐約,宗旨是促進美國跟亞洲各國及地區間的文化藝術交流,主要方式是為美國和亞洲的傑出藝術家和重要藝術機構代表從事包括考察和深造在內的雙向交流,提供一個月至一年間不等的獎金。總部主席先後由理查·萊尼爾和羅夫·山繆森擔任;香港和臺灣,以及日本的東京均設有分會,香港代表為華敏臻,臺灣代表為鍾明德。在舞蹈方面,該會一直跟美國舞蹈節密切合作,對於亞洲現代舞的穩步發展和在國際舞臺上的傲然崛起,乃至整個亞洲舞蹈的推陳出新,貢獻無比卓越。歷年來,受該會資助的亞洲藝術家和藝術機構,也大多有所作為。

這些基金會雖隸屬於不同的機構或財團,但資助的政策卻是統一的,那就是鼓勵競爭、優勝劣汰和機會均等,而資助的對象均為「非盈利性質」的藝術及其機構;同時,它們不會資助任何機構的全部開支,而在美國,各個機構也不打算全部依賴某一

個政府部門或某一個財團,以避免可能隨之而來的壟斷和獨裁,確保自己在藝術創作 上的相對獨立和自由。此外,這些基金會中,有不少還採取「限期等額撥款」的資助 方式,即在規定的時間內,提出申請並有資格接受資助的機構,必須從其他管道得到 相同數額的資助,以鼓勵藝術機構廣開財源,在更大的空間中謀求更大的發展。

世界舞蹈之都一紐約

我們所說的「紐約」,實際上包括三層概念,一是美國東部的紐約州,二是紐 約州裡的紐約市,三是紐約市中的曼哈頓。確切地說,曼哈頓才是我們常說的「世 界舞蹈之都」。

紐約市瀕臨大西洋,自二次世界大戰以來,由於納粹的破壞,大批藝術家,尤 其是猶太人血統的藝術家紛紛逃離歐洲大陸,使各個文化名城中人才流失,更使巴 黎這個以往的「世界藝術之都」失去舊日的輝煌。隨著大量一流藝術家雲集紐約, 「世界藝術之都」的桂冠自然落到紐約的頭上。不過同是「世界藝術之都」,巴黎 是以古典藝術的聖地而著稱於世,紐約則成了現代藝術的麥加。

紐約市包括五個區一曼哈頓、布魯克林、布朗克斯(Bronx)、皇后區、史坦頓(Staten),舞蹈和其他文化活動主要集中在曼哈頓島上。曼哈頓島最南端的水域中,屹立著代表美國精神支柱的自由女神像,島上自南向北先有名揚天下的「唐人街」和「義大利街」,後有名人名作薈萃的「東村」和「西村」,「東村」又叫「蘇活區」(Soho Village),這裡聚集了上百家小型多樣的古典與現代美術館、畫廊、畫店、瓷器店、古玩店,而「西村」則叫「格林威治村」(Greenwich Village),這裡居住著美國最著名的各類藝術家。再繼續北上,有氣勢磅礴的紐約公共圖書館、洛克菲勒文化中心、美國民間藝術博物館、美國工藝美術博物館、現代藝術博物館、林肯中心表演藝術圖書館和博物館(世界第一的美國舞蹈資料館就在其中)、惠特尼美國藝術博物館、大都會藝術博物館、古根漢現代藝術博物館、國立裝潢設計學院、國際攝影中心、紐約市立博物館、庫帕·休伊特博物館、卡內基音樂廳、廣播城音樂廳、市中心劇院、大都會歌劇院、紐約州立劇院等等,不勝枚舉。

美國舞蹈資料館

屬於紐約公共圖書館音樂部的一部分,美國舞蹈資料館創建於1944年,1947年由珍妮維耶芙·奧斯維德出任館長以來,經歷了從白手起家到「世界第一」的輝煌,是當今世界上最大的舞蹈資料中心。這裡完整地收藏世界各國各派的舞蹈資料,西方芭蕾和美國現代舞的資料更是首屈一指。奧斯維德夫人退休後,舞蹈資料館由著名律師麥德琳·尼克斯接任館長。

據不完全統計,該館收藏有古今舞蹈圖書—萬五千冊,劇本四千部,其中有 許多為絕版珍跡;另外還有印刷品、服裝和舞台設計原稿近五千件,書信手稿兩萬 六千八百五十一件,以及大量舞譜、微縮膠片資料、舞蹈影片和錄影。

美國舞蹈資料館現隸屬於紐約公共圖書館中的表演藝術圖書館和博物館,地處百老匯中段最為繁華的林肯表演藝術中心廣場,與輝煌壯麗的大都會歌劇院僅一牆之隔,與世界第一流的芭蕾舞團—紐約市芭蕾舞團和美國芭蕾劇院僅咫尺之遙。

表演藝術圖書館和博物館共有三層樓,舞蹈、音樂和戲劇三大類的資料都在三樓。館內分類編目準確、檢索資料便捷,工作人員效率極高。舞蹈資料館的所有資料都不允許外借,如要借閱近年來出版的書籍,則可憑借書證去樓下辦理手續。紐約公共圖書館的借書證是免費的,純屬大眾自我文化教育的手段,它也不限制借閱的數量,但要求在一個月內歸還。

舞蹈資料館最誘人之處,便是免費服務的錄影資料。該館擁有十套的錄影機和螢幕,以及電影機和幻燈機若干台。這些昂貴的設備都是由著名美國現代芭蕾編導家、紐約市芭蕾舞團芭蕾大師傑羅姆·羅賓斯先生,運用其作品的版權費購買捐贈的。你只需根據目錄查號填單,就能坐到一套錄影機和螢幕前,觀看世界舞蹈的奇觀了。來訪者有不少世界著名的舞蹈學者、編導家和表演家,他們到這裡來潛心比較、研究名家、流派的長短;有不少青年舞者在預先觀看自己將要學跳的經典作品的若干不同版本;有的年輕人是準備參加某些舞團的面試,特地來看該團的舞蹈錄影,以便對其風格特點、技術水準、編導(常常就是團長本人)的興趣和愛好有個大致的瞭解,以求順利通過面試,找到一份理想的工作;也有不少人是普通的舞蹈觀眾,他們常在林肯中心的大都會歌劇院,或紐約州立劇院觀看美國芭蕾舞劇院或紐約市芭蕾

世界最大的舞蹈資料館——美國紐約公共圖書館 下屬舞蹈資料館的首任館長珍妮維耶芙·奧斯維 德在整理資料。

舞團的演出之前,先來這裡看看自己崇 拜的明星的背景資料、記者採訪和舞臺 演出的錄影,以便對晚間即將觀摩的正 式演出有個全面瞭解。

大都會歌劇院

若說「世界舞蹈之都」在紐約, 紐約的中心在曼哈頓,曼哈頓的中心

在百老匯大街,百老匯大街的中心在林肯表演藝術中心,那麼,林肯表演藝術中心的中心則是大都會歌劇院(The Metropolitan Opera House)了。每當夜幕降臨、萬家燈火之時,從遠處的摩天大樓上往這裡眺望,都禁不住感歎它那眾星捧月的陣勢和富麗堂皇的氣派。

這座引人矚目的大都會歌劇院落成於1966年,正面由五個拱頂高門式的框架構成,框架後邊全部是寬大的玻璃牆。透過玻璃牆,即使是百老匯大街上走過的行人,也能一眼抓住那前廳兩側的巨幅壁畫,那是著名法籍俄國畫家馬克·夏卡爾(Marc Chagall)專門為大都會歌劇院創作的,大廳左側的一幅叫《音樂的起源》,畫面的基調是黃中帶綠、帶藍,中心位置上有一位懷抱著古希臘里爾琴演奏的繆斯女神,四周則滿是芸芸眾生,彷彿正虔誠地接受著音樂的洗禮、歡呼著音樂的誕生;而右側的一幅叫《音樂的凱旋》,畫面的基調是火一樣的紅色,上方有位美麗的女神展翅升騰,嘴裡還吹著喇叭,大有尼采賦予舞蹈的那種「超越人類和時代六千公尺」的樂觀精神,而她的四周則綴滿動物和人類,其中有徒手而舞的、婀娜多姿的,也有拉大、小提琴的、吹管樂的,一派歌舞昇平的景象。

走進歌劇院大廳,人們彷彿步入一個紫紅色的現代皇宮。那一望無際的紫紅色 地毯將螺旋型樓梯引向高處,那鋪天蓋地的金黃色燈光無處不在卻不露光源,真真 具有使粗俗之人變得高尚、使文雅之士變得單純之神功。

再往裡走,就是觀眾席和大舞臺所在的觀摩廳了。舞臺口和帷幕都是金黃色的,鏡框式的舞臺又高又大,呈正方形,而且舞臺設備完善,尤其是燈光器材先進,但舞臺本身沒有北京中國劇院這樣的推、拉、升、降、轉等多種功能。與前蘇聯的基洛夫大劇院、莫斯科大劇院和英國皇家歌劇院相同,這裡的觀眾席除正面大廳的座位之外,還有三面環繞的五層樓包廂,全部座位共有三千八百個,每個座位均為清一色的紫紅色的金絲絨鑲包,具有十足的貴族氣派。

大都會歌劇院是大都會歌劇團和美國芭蕾舞劇院的法定演出場地,兩團演出的空檔時間,也接受世界其他一流水準的歌劇和芭蕾演出。不過,這種富麗堂皇的氣勢則決定了任何歌劇團或芭蕾舞團,只能在此以上演大型古典劇碼為主,儘管連製作帶演出的成本之鉅,使得任何一部大製作,即使票價賣到六十美金一張,也無法直接賺取太多利潤,還需要各級基金會乃至廣大芭蕾舞迷們的慷慨解囊。

曼哈頓一現代舞的不夜城

在百老匯這條長長的劇院街上,那兩百多個大小不等的劇院中,像大都會歌劇院、紐約州立劇院這樣能容納數千位觀眾,觀賞古典芭蕾舞劇的表演空間畢竟是極少數,而占絕大多數的中小劇院則是現代舞的用武之地,那裡的排練、演出活動常常是通宵達旦。而舉世公認的美國實驗派的現代舞,就是在這些耗資低廉的空間裡成長,並逐漸登上大舞臺的。

每年4至6月、10至12月,曼哈頓島上均有春秋兩個舞蹈演出旺季。這期間,每晚的舞蹈演出都在二十到五十多場之間,數量之多、種類之繁足以令人瞠目結舌。 各種風格、流派、輩分的舞蹈家常常在其他時間養精蓄銳、潛心創作,爭取在此刻 大顯身手,贏得權威舞評家的首肯和廣大觀眾的青睞,因為專業圈中一直盛行這樣 的說法:「得到紐約權威舞評家的認可,就等於拿到走向世界的簽證!」

美國舞團的資料

根據美國舞團協會1988年提供的五項資料:已註冊的舞團共有六十七個,其中包括芭蕾舞團二十四個,現代舞團四十一個,民間舞團一個,爵士和踢踏舞團一個。

美國《斯特恩表演藝術指南》1992年版本提供了八個資料:包括美國和加拿大在內的「北美」,共有各類舞蹈團八百三十九個,其中包括芭蕾舞團二百九十一個,現代舞團三百五十一個,種族舞蹈(指非西方,或亞非拉丁的民間和古典舞蹈)團、民間舞蹈(指歐美兩個大陸的民間舞)團和民族舞蹈(指性格舞的範疇,以及其他所有非種族舞蹈、非民間舞蹈範疇的舞蹈)團八十九個,歷史舞蹈(指歐洲宮廷舞蹈、文藝復興時期舞蹈、巴洛克舞蹈,以及鄧肯舞蹈和丹妮絲舞蹈)團十二個,爵士舞蹈團二十七個,踢踏舞蹈團二十二個,禮拜儀式舞蹈(專門在天主教堂表演的舞蹈)團三十五個,獨舞表演家舞蹈團十二個。

什麼是「美國舞蹈」

究竟什麼是「美國舞蹈」呢?早在二十世紀初,鄧肯就曾指出過:「跨大步伐,跳前跳後,跳上跳下,高仰頭顱,揮動臂膀,跳出我們先人的開拓精神,我們英雄的剛毅不屈,我們婦女的公道、仁慈和純潔,以及由此表現出來的我們母親的慈愛和溫柔,這就是美國舞蹈。」我們從中不難以看出一個生機勃勃,甚至精力過剩的美國舞蹈的形象。

幾十年後,曾應邀為《美國百科全書》撰寫舞蹈項目的現代舞大師韓佛瑞, 則做過這樣的解釋:「什麼是美國舞蹈?不是歐洲傳來的宮廷舞或民間舞,不是芭蕾,不是非洲傳來的爵士舞、踢踏舞,而是今天的美國人自己創造的現代舞。」

她的這番話或許可在一定程度上,闡明今日的美國人之所以將現代舞視為「國寶」之原因。

自然環境與人文景觀的完美合一

澳洲地處南半球,是個被太平洋和印度洋所包圍的島國。

在大自然寬厚而慷慨的天然懷抱中,澳洲人有機會跟袋鼠握手、與企鵝為伍,在無尾熊和鴯鶓的保護區裡漫步,在皇家植物園的奇花異草前留影。在大都會繁華卻有序的人文景觀中,人們可在五色斑斕的文化藝術中心墨爾本,探訪名揚四海並方興未艾的澳洲芭蕾舞團及其舞校,氣勢磅礴且建造精良的維多利亞藝術中心和現代藝術館,小巧玲瓏及方便實用的維多利亞藝術學院,設備先進而管理嚴格的澳洲國家廣播電臺,還可以在市府禮堂聆聽「國際舞蹈會議」。人們在世界名城雪梨流連忘返,乘遊輪在遼闊的海灣蕩漾,一面全盤地認識雪梨的海岸線,一面從不同的角度,藉不同的光與色,盡情觀賞造型神奇的雪梨歌劇院;探訪地處海灣美景之中的澳洲舞蹈協會新南威爾斯州分會和雪梨舞蹈團,並在他們的盛情邀請下,觀看製作精緻的大型現代歌舞劇《西貢小姐》(Miss Saigon)。人們更可在設計周密的首都坎培拉,行走於國會大廈、高級法院、戰爭紀念館之間,瞭解澳洲走向獨立的艱難歷程;拜訪澳洲舞蹈協會全國總部,為僅僅兩位駐會幹事的工作效率而欽佩不已。

追尋舞史蹤跡

許多人都會認為,古典芭蕾造訪澳洲是晚至二十世紀的事情,尤其是錯誤地將 英籍丹麥芭蕾巨星艾德林·格內1913年的光臨,以三十多位舞者演出《柯貝麗婭》 和《仙女》引起的轟動效應,視為到此演出的第一位古典芭蕾舞蹈家和第一個歐洲 芭蕾舞團。然而,事實則不然。

實際上,早在十九世紀的五〇和六〇年代,墨爾本和雪梨這兩個城市裡,便已經有十七座劇院,令人難以置信的是,這些劇院中居然都有自己的芭蕾舞團!當我們瞭解一下當時的人口數量,一定會禁不住瞠目結舌一墨爾本只有兩萬三千人,而雪梨也只有四萬四千人,這就是說,平均每三千九百四十一個人,就擁有一個芭蕾舞團!據考證,這些芭蕾舞團在當時都生存得不錯。這個數字使我們不得不思考:現代人的品味到底是進步了,還是退步了?

1855年,巴黎歌劇院芭蕾舞團的舞蹈家奧蕾莉婭·迪米耶就曾到這裡排演了《關不住的女兒》,並主演了其中的女主角麗莎;同年,這裡首次上演了《吉賽爾》。1893年,詹姆士·卡修斯·威廉森(James Cassius Williamson)甚至創建了一個由百位技術強悍的澳洲舞者組成的古典芭蕾舞團。這些史實充分說明,歐洲的芭蕾傳統早在浪漫時期的顛峰,便已漂洋過海來到這個島國。

據考證,奧蕾莉婭·迪米耶、泰蕾茲·費迪南·斯特雷賓格爾等芭蕾舞蹈家,在十九世紀中葉遠渡重洋來到這裡,必須搭乘帆船航行一〇五天之久。如此漫長的海上生活,真可寫出一部芭蕾的《魯濱遜漂流記》了。此外,當時的澳洲,還是一個不發達的偏遠地方,在這裡登陸又彷彿是「出得狼坑入虎口」一灌木叢中土匪成群、強盜攔截比比皆是,劇場圈的藝術家們絕不是他們的對手,一旦碰上這種人,別說冒著生命危險賺來的錢財會被洗劫一空,就連隨身的細軟也別想下,能撿條命回去就算是萬幸了。

據記載,歐美現代舞的先驅們早在十九世紀末和二十世紀初,如1896年的洛伊·富勒、1914年的莫德·阿倫,都曾到這裡進行演出,為這塊荒蕪的土地播撒下了新舞蹈的種子。

1926與1929年,不朽的俄羅斯芭蕾巨星安娜·巴芙洛娃兩次率團在此公演,可謂意義重大,首先是她那高超而精美的芭蕾藝術,使澳洲的觀眾大開眼界,看到最高水準的芭蕾,並贏得廣大民眾的支持;其次是鼓勵許多澳洲的年輕人從此走上芭蕾之路,使學習芭蕾蔚然成風。

不過,真正對澳洲劇場舞蹈發生決定性影響的,還是迪亞吉列夫俄羅斯芭蕾舞 團於三〇年代的到訪。

中國舞蹈家在澳洲

在澳洲舞蹈界,華裔舞蹈家或近年來從中國移居過去的舞蹈家,發揮著日益重要的作用,最典型的例子當屬澳洲芭蕾舞團:在表演方面被樹為全團所有演員楷模的首席領銜主演李存信,以完美無瑕的技巧和準確無誤的人物塑造,贏得觀眾的掌聲;在日常教學中深受舞者歡迎的王家鴻,在很短的時間裡便晉升為首席教師,而他的夫人唐秀雲也在澳洲芭蕾舞團的附屬舞校擔任主要教師。重要的是,他們三位均出自北京舞蹈學院,並為此感到驕傲。

原中央芭蕾舞團著名編導家王世琦和北京舞蹈學院資深教育家劉碧雲夫婦,退休後雙轉下,協助女兒王丹梅在雪梨創建雪梨中國民族舞蹈學校。該校在短短的兩年中取得巨大的成功:曾應邀在澳洲總理基廷(Paul Keating)和移民部長鮑格斯(Nick Bolkus)共同發起的「澳洲公民身分推動宣傳大會」,以及雪梨歌劇院民族舞蹈節上表演精采的中國民族舞蹈,受到各界觀眾的熱烈歡迎。

原中國歌劇舞劇院的演員孫平一面傳授中國民族舞蹈,一面以此為基礎建立澳洲中華舞蹈團,引起澳國舞蹈界的關注。

曾啟泰雖說是為數不多的現代舞表演家和編導家,但在澳洲舞蹈史上留下了較大的影響;而攻讀博士學位的王鳳芝(王蘇珊)則是澳洲後現代風格編舞家中的佼佼者,應邀為西澳大利亞演藝學院1994年訪問中國,參加國際舞蹈節創作風格迥異的作品。

澳洲舞蹈界概況

舞團概貌及數據

據澳洲舞蹈協會1994年首次出版的《澳洲舞團指南》(主編:克雷爾·戴森)介紹,全國上下得到聯邦政府或州政府補助並具有日常管理體系的舞蹈團共有二十六個,舞者人數最多的為澳洲芭蕾舞團(六十五人全職),中等規模的包括雪梨舞蹈團(二十一人全職)、昆士蘭芭蕾舞團(十七人全職、三人兼職)、西澳大利亞芭蕾舞團(West Australian Ballet,十七人全職)、梅莉·坦卡澳洲舞蹈劇院(Meryl Tankard Australian Dance Theatre,十人全職),舞者陣容最小的數澳洲舞蹈團(四至十人)、卡麗莎舞蹈團(Kailash Dance Theatre,印度傳統風格,四人全職,兼職人數根據演出需要而定)、婆羅多舞蹈團(Bharatam Dance Company,印

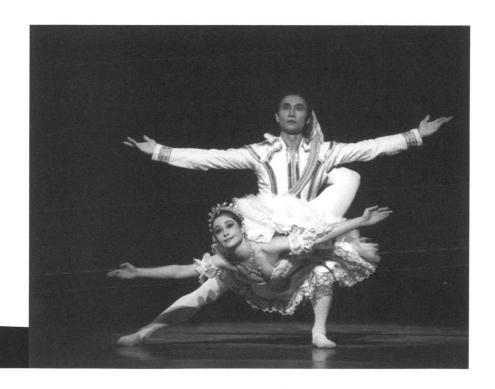

度傳統風格,五人全職、十五人兼職)、舞蹈萬歲舞蹈團(西班牙風格,根據具體演出而定,但從不少於五人)、表情舞蹈團(現代風格,六人全職、三人兼職)、田野工作表演團(現代風格,六人全職)、雷·瓦倫舞蹈團(Leigh Warren and Dancers,六人全職)。有一些舞蹈團只有較固定的藝術創作和行政管理人員,舞者的人數則是根據每次演出的藝術需要和經費來源而定,比如再來一個舞蹈團、發洩舞蹈團就是如此。這種做法屬於量入為出型的舞蹈團,在運作上比較切實可行,因而在許多西方國家比較流行。

從澳洲舞蹈協會1996年提供的舞團總目錄分析,全國舞團的總數增加到了二十八個,對照1994年出版的《澳洲舞團指南》,我們發現五大舞蹈團(澳洲芭蕾舞團、昆士蘭芭蕾舞團、西澳大利亞芭蕾舞團、雪梨舞蹈團和梅莉·坦卡澳洲舞蹈劇院)因為在古典芭蕾和古典現代舞的基礎上,力求向當代舞風格靠近,豐富當代社

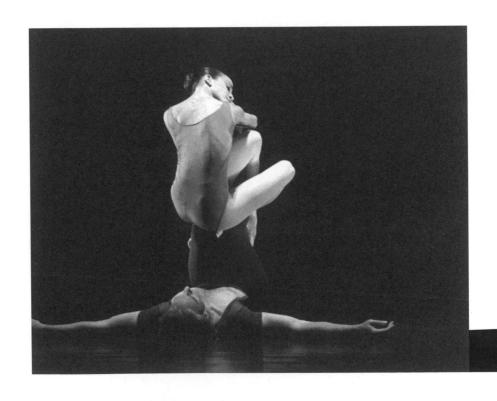

會生活,並在經營管理上各有一套方法,所以在觀眾潛力的開發和票房價值的挖掘上不斷提升,並因此得到了各級政府額度較大(只是與其他舞團相比而言;以規模最大、得到政府補助最多的澳洲芭蕾舞團為例,政府每年提供的補助占該團全年經費的20%,其他的80%則必須靠票房和自籌)的固定補助。而小舞團中則倒閉四個、新生六個,所以,從總數上來看仍是有增無減。倒閉的四個舞蹈團中,有三個屬現代舞和當代舞風格(融現代舞和古典芭蕾兩者的精華於一體),還有一個民間舞(澳洲);而新生的六個舞團中,有一個是西班牙佛朗明哥風格,其他五個都是現代舞和當代舞風格,共同特徵為規模更加小型化、風格更加個人化,以便容易生存。

那些規模較小,並且尚未得到各級政府補助的舞蹈團,它們活躍在全國各地, 主要靠成員們的教學來維持各自的生計,然後靠私營公司不定期的捐贈、自行推銷 門票等方式,開展創作和演出活動。

澳洲芭蕾舞團

對於澳洲芭蕾舞團,海內外的觀眾均已非常熟悉。經過三十多年的奮鬥,它已成為世界芭蕾舞壇上一支名列前茅的生力軍,所到之處均受到評論界和廣大觀眾的一致讚揚。

人們不禁會問:一塊遠離芭蕾歐洲故鄉的陌生土地上,怎麼可能在短短的三十 多年裡,滋生出一個以封建宮廷為背景、以高貴典雅為舞風的芭蕾國度?然而,人 類的神奇就在於,將這一切不可能化為可能。

一個遠離歐洲文化中心的島國,為什麼要建立一個純屬歐洲文化結晶的芭蕾舞團?筆者在研究澳洲舞蹈史時,最先想到的便是這個非常實際的問題。「澳洲人個個身強力壯,並且非常好動,同時,我們還有資格號稱造就超越本身需要的音樂天

才。因此,在芭蕾這種融體力與音感兩方面精華於一體的活動中,發現最廣泛的共 同興趣,是再自然不過的事情了。」澳洲芭蕾舞團的人如是說。

鑒於這種共識,1961年12月,澳洲伊莉莎白戲劇聯合會與 J. . 威廉森劇場股份有限公司經過協商與籌備,正式宣告成立了澳洲芭蕾基金會,並為澳洲芭蕾舞團確立了五項主要任務:

- 1.舞團應該為澳洲的專業舞者提供全天候的工作合約,而這些舞者必須憑藉本身的天賦,從各州挑選出來,可以每年得到五十二週的全額工資。
- 2.建立一個芭蕾舞校,以便為舞蹈學生們提供舞團所需要的,包括各種技巧與風格在內的專業訓練。
- 3.建立豐富的保留劇目,包括三大類:十九世紀的大型芭蕾舞劇;各個國家的、 古典與現、當代風格中最傑出的芭蕾;澳洲本土的芭蕾一即培養澳洲自己的編導家, 並鼓勵澳洲自己的作曲家和舞台設計家,在新作品的創作與演出中通力合作。
- 4.特邀具有國際盛譽的客座藝術家為澳洲觀眾演出,特聘國際知名的編導家為 舞團的舞者量身創作,為舞團增添世界一流的新劇碼。
- 5.朝向出類拔萃的高標準發展舞團的技術與風格,使其能夠赴海外演出,並在 國際芭蕾領域中占有一席之地。

基金會的提議得到澳洲政府的積極認可與支持,因此,澳洲芭蕾舞團成為首個得到政府補助的舞蹈團體。此後,基金會開始尋找能夠實現各項既定目標的藝術總監。

佩吉・范・普拉

佩吉·范·普拉(Peggy van Praagh)1910年9月1日出生於倫敦,1990年1月15日逝世於墨爾本。早在二十世紀的三〇年代,普拉曾有幸在英國心理芭蕾大師安東尼·都德的一系列代表作《丁香花園》、《黑色輓歌》和《盛大演出》中擔任演員,四〇年代先後出任英國皇家芭蕾舞團前身的首席、教師和團長助理,五〇年代為許多海外芭蕾舞團複排過大量英國皇家芭蕾舞團的保留劇目,主持了愛丁堡國際芭蕾藝術節,並在美國的「雅各枕舞蹈節」和「契凱蒂協會」教學或主持講座。

1959年歲末,在澳洲頗受歡迎的波文斯基芭蕾舞團創始人兼藝術總監愛德華·波文斯基(Edouard Borovansky)突然病故,該團為了繼續完成1960至1961年的演出計畫,特別邀請經驗豐富的普拉繼任藝術總監。演出的圓滿成功,引起澳洲芭蕾基金會對普拉的注意。

經過慎重研究與選擇,基金會決定正式聘任普拉出任第一任藝術總監,並以她 為核心,以波文斯基芭蕾舞團的原班人馬(大多為波文斯基夫婦培養出來的澳洲學生)為基礎,創建澳洲芭蕾舞團。

在普拉的具體策劃下,1962年11月2日,雪梨的英皇劇院成為澳洲芭蕾舞團起 飛之地。不朽的古典芭蕾名劇《天鵝湖》成為它的首演劇碼,首演之夜前來為五十 位澳籍舞者撐腰的,則是兩位如日中天的世界級明星:英籍保加利亞人索妮婭·阿 洛娃(Sonia Arova)和丹麥人艾瑞克·布魯恩(Eric Bruhn)。

整個建團演出季一口氣進行了八週,可謂盛況空前。首演之夜後的演出,則有兩組澳籍明星一凱薩琳·高姆(Kathleen Gorham)與葛思·韋奇(Garth Welch)、瑪麗蓮·瓊斯(Marilyn Jones)與卡吉·賽靈(Caj Selling)—與兩位世界級明星輪流出場。

在普拉的首創精神、開拓勇氣和敬業榜樣鼓舞,以及開闊視野、機敏指揮和嚴格要求之下,澳洲芭蕾舞團迅速引起世人的矚目,成為後來居上的典型:首先,在五年的時間裡,便完成基金會當年制定的五項主要任務;在不到二十年的時間裡,它的足跡則已踏遍許多國家的大舞臺;而它的男女首席瑪麗蓮・瓊斯、瑪麗蓮・羅(Marilyn Rowe)、露西妲・艾多斯(Lucette Aldous)、凱薩琳・高姆、葛思・韋奇、凱文・科(Kelvin Coe)、蓋瑞・諾曼(Gary Norman)和約翰・密漢(John Meehan)都成為舉世公認的世界級明星。

但普拉依然清楚地意識到,芭蕾畢竟還是歐洲的藝術,歐洲的芭蕾巨星對於觀眾仍然具有莫大的吸引力。因此,她一面繼續明智地採用「借東風」的計策,聘請歐洲的明星舞者與澳洲芭蕾舞團同台演出,一面尋找機會,爭取與世界最知名的芭蕾巨星合作。

1973年,為了進一步鞏固和提高澳洲芭蕾舞團的國際水準,使其在國際上的知名度繼續升溫,普拉不惜重金,特別邀請二十世紀最著名的芭蕾男舞星之一一俄國人魯道夫·紐瑞耶夫親臨澳洲芭蕾舞團,執導他個人版本的世界芭蕾名劇《唐吉訶德》,並拍攝影片在世界各地發行。普拉對芭蕾藝術的無比虔誠,以及無微不至的盛情接待,致使紐瑞耶夫多次前往澳洲芭蕾舞團,並不時偕同英國芭蕾巨星瑪歌·芳婷參加澳洲芭蕾舞團的世界性巡迴公演。澳洲芭蕾舞團從此與世界級的最高水準結下不解之緣。

儘管隨著澳籍芭蕾明星的日益崛起,借助國際芭蕾明星的頻率逐步減少,但普 拉這種「借東風」的傳統一直延續至今。

1974年,普拉因病退休。澳洲芭蕾舞團此後有六位藝術總監先後即位,他們是澳洲芭蕾表演與編導大師羅伯特·赫爾普曼爵士、英國芭蕾表演與教育家安·威廉斯(Anne Woolliams)、澳洲芭蕾表演家瑪麗蓮·瓊斯、英國芭蕾表演家和編導家及管理家瑪伊娜·吉爾古德(Maina Gielgud),以及旅美歸國的澳洲青年芭蕾表演家羅斯·斯特頓(Ross Stretton)。

羅伯特・赫爾普曼

1909年9月28日生於非洲的岡比亞,1986年9月28日逝世於雪梨。赫爾普曼五歲開始學舞,少年時代便開始以英俊瀟灑的男性形象和出類拔萃的舞臺感覺引起人們注意,1927年,十八歲的他已在澳洲的一個舞團擔任首席。當二十世紀初,俄羅斯芭蕾巨星安娜·巴芙洛娃率團赴澳國演出時,他把握時機,參加這個世界級的舞團,心甘情願地從實習舞者的身分開始,一面參加舞團的演出,一面接受舞團名師的嚴格訓練。

1933年,他前往倫敦,加入英國皇家芭蕾舞團的前身擔任男首席,並成為英國芭蕾巨星艾麗西雅·馬爾科娃和瑪歌·芳婷的舞伴。四○年代起,他開始編舞,顯現卓越的才華,成為編演俱佳的芭蕾藝術家。他的成就中最廣為人知的,莫過於1948年在舞蹈影片《紅菱豔》(The red shoes)中編導的舞段和扮演的舞蹈教師兼男主角。

1965年,他返回祖國,應普拉之邀加入澳洲芭蕾舞團,並出任該團聯席藝術總 監,1974年普拉退休之後,則由他獨立擔任藝術總監,直到1976年退休。在這個階 段,他的最大成就是編劇並監製了澳洲芭蕾舞團到當時為止的最大製作—大型芭蕾 舞劇《風流寡婦》(The Merry Widow),並為該團留下深遠的戲劇芭蕾之影響。

瑪伊娜・吉爾古德

在澳洲芭蕾舞團歷史上,英國人瑪伊娜·吉爾古德是任期最長的藝術總監一十三年,任期最長,建樹自然最多,而這一切得歸功於她自幼打下的基礎。1945年1月14日瑪伊娜·吉爾古德出生於倫敦一個著名的演藝世家,十二歲開始學舞,先後接受了二十世紀最著名的芭蕾名家們的嚴格訓練,建立了堅實的古典芭蕾基礎。她任職十三年,僅從時間長度來說,甚至超過了創始人普拉。而她對澳洲芭蕾舞團十三年如一日、愛舞如命和以團為家的獻身精神、立足澳洲且放眼世界的博大胸襟、立足古典並兼顧現、當代的建團方針,則促使澳洲芭蕾舞團一躍成為世界級的後起之秀。

在劇碼建設上,吉爾古德以自己的歐洲品味為基礎,為澳洲芭蕾舞團增添自己版本的經典劇碼《睡美人》和《吉賽爾》。這兩部舞劇所到之處均受到評論界和觀眾的好評,並由澳洲廣播公司拍攝成影片正式出版發行。

與此同時,她還注意吸收西方最著名的現、當代芭蕾編導家的代表作,不僅為 舞者們學習和適應各種風格的舞蹈提供了大量機會,而且還滿足海內外,尤其是澳 洲國內觀眾的需要。據統計,澳洲芭蕾舞團的保留劇目中,現已積累各種風格、規 模的芭蕾舞劇和中小型作品共計一百五十多部,而大多數是在吉爾古德的領導下引 進或產生的。

澳洲芭蕾舞團地處澳洲文化之都一維多利亞州的州府墨爾本,但每年卻按照常規在另外一座世界名城一雪梨演出相同的場次,並常年在首都坎培拉,以及布里斯本、伯斯等其他幾個澳洲大城市巡迴演出。同時,在過去的四十年裡,它曾赴海外巡迴演出近三十多次。向世界要錢,這便是澳洲芭蕾舞團的主要經濟策略。

四十年來,由於它在表演、編導、音樂、舞台設計和行政管理等各方面,均培養並聚集一批才華橫溢且訓練有素的本土人才,並已建立一整套行之有效、嚴格而科

學的管理方法,確保每次推出的作品,無論製作規模大小,都具有國際性的高水準一不僅舞者訓練有素、排練一絲不苟、演出無懈可擊,而且編導力求獨創、音樂配合度 佳、舞台設計氣勢恢弘、服裝豪華氣派,整個製作精益求精,從不使觀眾失望。

這一切的綜合效應,便是澳洲芭蕾舞團在時下整個西方古典芭蕾極不景氣的低潮中,依然深受世界各國觀眾歡迎的決定性因素,並使自己成為澳洲的文化大使。因此,今天的澳洲芭蕾舞團已是一個名副其實的國家級和國際型的芭蕾舞團,儘管每年聯邦政府透過澳洲理事會下屬的表演藝術董事會,以及各州政府調撥的補助(請注意,僅是「補助」,而非「經費」)加在一起,僅占其1600萬澳元總開銷中的20%,其他的80%則來自票房收入和各種贊助。這個比例在西方各國的大型芭蕾舞團中,都是絕無僅有的:比如美國近年來一些世界一流的舞蹈團大多能從各級政府得到總開銷的33%(即三分之一)補助,但他們卻難以為繼,其中不乏是管理與經營不當而造成的問題。

充裕的經濟狀況來自科學而有效率的管理。目前,澳洲芭蕾舞團有舞者六十五 人,而藝術、行政、音樂和舞臺各部門管理人員的數量,則大致等同於舞者的數 量。但這些部門的管理人員中,絕對沒有人浮於事者,而是靠著一整套分工細緻又 通力合作的制度展開日常工作,共同為舞蹈創作和演出的根本目標服務。

不過,任何一個舞蹈團,無論各方面的工作做得多麼出色,最後的檢驗還得靠 舞者們完成,還得透過他們在舞臺上的呈現與觀眾溝通。因此,大張旗鼓地宣傳舞 團的明星們,千方百計地製造明星效應,挖掘其中的經濟效益和社會效益,則是澳 洲芭蕾舞團的又一寶貴經驗。

他們的具體作法很多,比如在每年印刷精美的掛曆、訂票宣傳冊、節目單、 紀念冊、舞團通訊、演出海報、紀念品等一切可能的周邊商品,都不忘記留下他們 的形象和姓名;在每個演出的新聞發表會上,都不會忘記為記者們提供高品質的肖 像和劇照,而對新提拔或新聘用的領銜主演,則更會加強宣傳,使觀眾儘快熟悉他 (她)們的外貌形象、動作風格、表演特點,甚至一些生活細節。

比如對1995年秋天剛從美國休斯頓芭蕾舞團加入澳洲芭蕾舞團的中國芭蕾明星 李存信,澳洲芭蕾舞團除利用以上各種手段加以宣傳之外,還在免費贈送給訂購套票 觀眾的《澳洲芭蕾舞團通訊》中,以跨頁篇幅介紹李存信的工作狀況、家庭背景、日常生活等各方面情況,甚至還列個一覽表格,介紹他最喜歡的電影片名、體育項目、書籍名稱、藝術種類、戲劇劇碼、飲食口味、常去餐館、飲料品牌、服裝品牌、業餘嗜好和休閒方式等等。這些極具人情味的做法深得觀眾的心,無形中吸引他們帶著好奇心掏錢買票,以一睹明星的風采,滿足簽字留念甚至接近明星的願望。

為了加強對李存信的宣傳攻勢,澳洲芭蕾舞團不放過任何一個機會。筆者訪問該團期間,恰巧有一天,李存信準備從舞團所在地的墨爾本飛往雪梨,接受當地華人組織授予他的「本年度最優秀華人」的光榮稱號。本來,一般人很容易把這件事情當成他個人的私事,但舞團宣傳部的工作人員卻意識到,這是一個製造新聞的大好時機,而華人在澳洲總人口中又占有相當大的比例,因此,部主任麥克爾·史密斯親自陪同李存信飛往雪梨,參加頒獎儀式,並在全國各地發新聞稿,報導這個消息,結果,不但給李存信很大的鼓舞,使他與澳洲芭蕾舞團剛剛開始的合作關係更加緊密,同時也為澳洲芭蕾舞團本身樹立一個溫暖而親切的公眾形象。從票房價值上說,澳洲芭蕾舞團下次赴雪梨演出,當地人口眾多的華人社區一定會自然地踴躍前往。

梅莉・坦卡及其舞蹈團

梅莉·坦卡1955年9月8日出生於澳洲的達爾文,專業舞蹈生涯始於極其傳統的 芭蕾訓練和表演,1974年自澳洲芭蕾舞校畢業後,曾直接加盟澳洲芭蕾舞團三年,主演大量經典舞劇的角色。不過,無拘無束、不安於現狀的天性,以及對未知事物無法遏止的求知欲,驅使她很快便走出古典芭蕾唯美主義的光環,勇敢地踏進一個漫無邊際的未知世界。她對古老文化的興趣還促使她搜集了一批歷史各階段的寶貴服裝。不久,她獲得一筆前往德國深造的獎學金,為她帶來擔任現代舞蹈家碧娜‧鲍許的主要演員之機會。

她在鮑許的烏普塔舞蹈劇場待了六年,不僅學習到許多有用的東西,增長了不 少見識,牢固地掌握了鮑許風格中那純屬個性和表現主義,融動作、對話和歌聲於 一體,而無需依賴情節線索的舞劇模式,而且逐漸形成自己的舞蹈觀念和風格。儘 管她一直是極受鮑許重視甚至寵愛的主要演員,但卻發現自己在民族性格上,與這 位德國的代表人物具有明顯的差異—「每當我從陽光明媚的祖國澳洲度完假回到碧娜身邊,並自然而然地給自己的表演加上一些開朗的情緒或民間舞的韻律時,碧娜總是非常嚴肅地命令我統統去掉,這使我感到非常受壓抑。於是,我決定離開她,走自己的路,儘管德國有著吸引人的高工資、較穩定的生活環境和固定的假期制度。」她堅定地對筆者說。

1986年,坦卡回到祖國,成為一名自由身的編導家,即不屬於任何他人舞團的編導家,而是一心一意地走自己的路。但她出色的編導才能,仍使她應邀為其他舞團編了一些群舞,參加在愛丁堡藝術節和日本的演出。1988年夏天,她自費前往美國「雅各枕舞蹈節」學習編舞,但已經見過不少世面的她,她對那裡所教的課程感到極不滿足。1989年,她終於以自己的名字命名,創建一個屬於自己的一「梅莉・坦卡舞蹈團」。

這個舞團的專職演員只有五位青年女性(如作品需要,便另外聘用男演員),但是她們都是些才華橫溢、精力旺盛且可塑性很強的好演員。由她們表演一部部頗具新意和創意的舞蹈,常常獲得「不時具有某種令人毛骨悚然的幽默感」,以及「是一次出類拔萃的劇場經驗」等褒獎,因此不斷出現在澳洲國內,以及日本、義大利、印尼和中國的舞臺之上。

坦卡的舞臺是個人造的夢幻世界,四架大型幻燈機足以使各國觀眾置身於遙遠的埃及原始森林,或者怪異的俄羅斯民間傳說;面對著極其寫實、肌肉發達的彪形大漢,或者極其抽象、豐乳細腰的纖纖女子;恐怖的埃及木乃伊頭像,可愛的古典小天使雕塑……。實際上,僅是這種稀奇古怪、既遙遠又現代的蒙太奇效果本身,就夠刺激了,何況坦卡還會提供更多、更豐富的想像呢!

1993年,坦卡接管了1965年由伊莉莎白·卡梅倫·達爾曼(Elizabeth Cameron Dalman)創建,1977年以來先後由喬納森·泰勒(Jonathan Taylor)、安東尼·斯蒂爾(Anthony Steel)和利·瓦倫(Leigh Warren)繼任藝術總監的澳洲舞蹈劇院,並在該團的名號之前加上了自己的名字一「梅莉·坦卡澳洲舞蹈劇院」,以便追求一種自己偏愛的,類似德國「舞蹈劇場」的綜合風格。1995年,她根據古典版本的《睡美人》,為該團創作頗為轟動的當代版本一《奧羅拉》。與古典版本不

梅莉·坦卡舞臺夢幻世界中的自己,選自自編自演的舞蹈 劇場《生命力》。

攝影:里吉斯·堪薩克(澳洲)。

同的是,滿台奔跑的仙女們跳著踢踏舞令人 耳目一新,高高飄蕩的藍鳥使人心曠神怡, 連瘸帶拐的花匠讓人啼笑皆非,而那體態龐 大、用心險惡的山妖,則撒下了百年沉睡的 魔咒……。在舞台設計方面,這個版本也是 荒誕新奇的:花園裡長滿了真實的大白菜、 萵苣和花椰菜。跟古典版本相同的是,它透 過走火入魔的情節、尖酸刻薄的幽默、美不

勝收的場面和令人思考的故事,使觀眾如同閱讀了起伏跌宕的人生遊記,最後則在令人捧腹的喜劇中,找到了自己理想中的愛情、希望和幸福。

與此同時,坦卡也經常為其他舞團委託創作,如1996年為澳洲芭蕾舞團創作的《深水池》,就是首次將整個舞臺變成一座游泳池的歷險記一游泳池邊有成群結隊的摩登青年,也有身穿五彩泳衣卻嘴巴不停的胖妞,深水區中則發生了一起見義勇為的英雄事件……。

雪梨舞蹈團

雪梨舞蹈團建團於1971年,原名為新南威爾斯舞蹈團。它在國際舞壇上如日中天的地位,主要歸功於藝術總監格萊姆·默菲(Graeme Murphy)的貢獻,而默菲是繼羅伯特·赫爾普曼之後,第一位蜚聲國際的澳洲大編導家。

舞團的前身是原澳洲芭蕾舞團獨舞演員蘇珊·穆西茲(Suzanne Musitz)發起,以普及教育為目的的芭蕾舞團,1971年過渡為一個當代舞團,以適應其常駐新開張的雪梨歌劇院的需要。1975至1976年間,荷蘭舞蹈家亞普·弗賴爾(Japp

Flier)將美國現代編導家格蘭·泰特利和安娜·索柯洛的作品引入該團,直到他的接班人默菲上任。

格萊姆·默菲1950年11月2日出生於墨爾本,1966年入澳洲芭蕾舞校習舞,三年後轉入紐約的傑佛瑞芭蕾舞校深造,畢業後陸續在澳洲芭蕾舞團、英國的賽德勒斯·威爾斯皇家芭蕾舞團和法國的菲利斯·布拉斯卡舞蹈團(Les Ballets Felix Blaska)跳舞,並於1971年推出自己編導的處女作。1975年,他以自由編導家的身分返回祖國,翌年出任雪梨舞蹈團藝術總監,並開始將重心轉移到了由澳洲人編舞(以他為主)、作曲和設計舞台設計的作品上。在舞蹈家珍妮特·維農(Janet Vernon)的幫助下,他陸續創作出五十多部作品,包括許多規模龐大的、風格折衷的、筆觸辛辣的作品,培養了大批的熱心觀眾。

在語彙上,他在原來的古典語彙基礎上,無所顧忌地補充一切自以為對特定作品必要的動作,如百老匯的歌舞喜劇、燈效和道具、電影和錄影、體操、默劇,甚至踢踏舞和滑板等各種成分,比如在1980年流行風格的舞劇《達芙妮與克羅

埃》,以及在2000年雪梨奧運會藝術節上 首演的舞蹈史詩《神話》等。

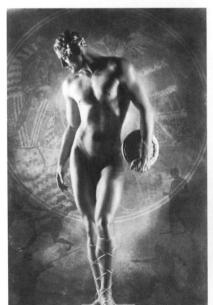

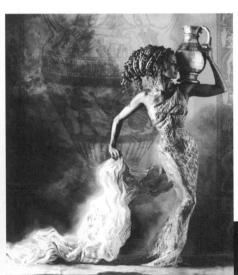

默菲的作品可謂題材廣泛,包括表現法國作家、舞台設計家和迪亞吉列夫俄國芭蕾舞團的台柱之一尚‧考克多(Jean Cocteau)生活與世界的《罌粟花》、描寫戶外生活的《謠言》、追思過去對現代的影響的《祖國》、探索紳士淑女間隱密卻狂熱性愛的《閃爍》。性愛主題一直是默菲作品中的王牌,如《房間》發生在但丁式的夢幻世界,地點卻變幻莫測,但明顯處理的是浪漫的幻想和性愛的朦朧,而《威尼斯之後》則以湯瑪斯‧曼(Thomas Mann)的中篇小說《威尼斯之死》為跳板,完成默菲本人對青春、慾望和死亡的冥想。

八〇年代以來,默菲先後為澳洲創作了《十二點過後》、《美術館》等劇目, 1988年還為澳洲兩百周年慶典編導了巨型舞蹈《廣闊無垠》,這個舞蹈採用了澳洲 舞蹈劇院、昆士蘭芭蕾舞團、西澳大利亞芭蕾舞團和雪梨舞蹈團四個舞團的舞者, 磅礴的氣勢令人久久難忘,更為他贏得盛譽。此外,他還曾為奧林匹克冰上舞蹈冠 軍托威爾和迪恩編導過一部電視神話專題片《火與冰》,同樣受到高度評價。

九〇年代以來,他的作品朝向更具實驗性的方向發展,《自由的根音》便是其中的成功作品一翩躚的舞者跟現場的樂師融為一體,此起彼伏的動作落地聲與五花八門的敲擊玻璃器皿聲相互交織,構成一首視聽俱全的動作音樂詩,實在妙不可言。

班加拉舞蹈劇院

最具澳洲本土特色的舞蹈團體,非班加拉舞蹈劇院(Bangarra Dance Theatre) 莫屬。所謂澳洲特點有兩點:一是澳洲本土的原住民舞蹈的特色;二是澳洲引進的 西方現代舞的影響。

班加拉舞蹈劇院創建於1989年,是一個職業化的舞蹈團,宗旨是將澳洲各種原住民的文化畢恭畢敬地融為一體,然後藉助各種風格的當代舞蹈(即融歐洲芭蕾與美國現代舞於一體的舞蹈風格)去發揚光大,並傳播到世界各地。1991年,舞團分別聘任了原住民的後裔史蒂芬·佩吉(Stephen Page)和大衛·佩吉(David Page)兄弟二人為藝術總監和駐團作曲家,1994年又聘任了貝娜黛特·瓦龍(Bernadette Walong)為助理藝術總監,從此開始將舞團推入一個創作的旺盛期。

佩吉兄弟二人連袂為該團創作了第一部大型舞作《祈禱中的蟑螂發夢》 (Praying Mantis Dreaming),被評論界譽為「里程碑式的成就」。1994年兩人攜 手推出了第二部大型舞作《傻瓜》,而在墨爾本國際舞蹈節上,各國觀眾有幸一睹 風采的,則是兄弟倆與助理藝術總監三人聯合創作的大型民俗組舞《赭石》。

選擇這樣的標題和內容,絕非偶然,因為赭石擁有一種接近泥土的顏色,並且在澳洲原住民的傳統生活中「發揮著一種舉足輕重的作用」。創作者們透過向至今依然保持著原住民生活方式的舞團文化顧問和舞蹈家一德加卡普拉·曼亞揚(Djakapurra Munyarryun)學習,如何預備赭石顏色並塗抹身體,而掌握了許多原住民的風俗習慣和文化意韻。在澳洲的原住民中,赭石的意義和目的可謂五花八門,既有豐富的物質屬性,又有多樣的精神特質,令創作者如癡如醉。

大型民俗舞蹈詩《赭石》共分五個部分,《赭石的靈性》屬於主題開場,將觀眾引入一個以赭石顏色為基調的泥土世界,而隨後的四個部分則是四種變奏,分別演繹著赭石在澳洲原住民生活中的不同內涵:「黃色」代表著女性和母親,是女子群舞;「黑色」象徵著男性和父親,是男子群舞;「紅色」表現的是男女青春期的騷動、求偶、婚配、繁衍;而「白色」則標誌著大地母親在黎明時分召喚受過精神洗禮的人們,滿懷信心地迎接新的旅程。令人嘆服的是,舞者們的西方當代舞技巧被融在許多生活狀態的動作中,並且轉化成為表現澳洲原住民傳統精神的有效途徑。

班加拉舞蹈劇院演出的大型民俗舞蹈詩《赭石》。 編導:史蒂芬·佩吉/貝娜黛特·瓦龍(澳洲)。照 片提供:班加拉舞蹈劇院。

舞蹈訓練與教育

在舞蹈訓練方面,澳洲大的舞蹈團幾 乎都有自己的舞蹈教學和活動,更大的舞蹈團則有自己的舞蹈學校,一面為自己的 舞蹈團培養後備力量,同時也為自己提供 常規性的經濟來源。其中規模最大、影響 最廣的,要算澳洲芭蕾舞團附屬舞校,該 校與芭蕾舞團同在一座芭蕾中心的不同樓 層,在經濟和教學上獨立經營,但最優秀的 畢業生依然要提供給澳洲芭蕾舞團。

在舞蹈高等教育方面,目前澳洲有三所高等院校內設有舞蹈系:墨爾本大學、維多利亞藝術學院舞蹈系(該藝術學院還有一所包括舞蹈科在內的附屬中學)、地處伯斯的西澳大利亞演藝學院舞蹈系,和位於布里斯本的昆士蘭科技大學藝術學院舞蹈系。到目前為止,澳洲已經能夠授予博士、碩士和學士三級學位。

維多利亞藝術學院舞蹈系

維多利亞藝術學院隸屬於墨爾本大學,學院包括美術、舞蹈、戲劇、影視、音樂、藝術理論研究共六個系。根據澳洲「聯邦政府高等教育特別稅收計畫」,本國學生的學費可在就業之後按每年2500澳元(1996)的標準償還,而外國學生則需支付學費一攻讀學士學位者每年1.18萬,研究生則每年1.25萬;此外,學生們還需要支付不超過200澳元的普通服務費。

這個舞蹈系占有地處墨爾本這個澳洲文化藝術中心的優勢,尤其是離恢弘的維多利亞藝術中心只有咫尺之遙,因此,師生們經常有機會觀賞來自世界各地的優秀舞蹈演出;同時,系圖書館也能提供不少寶貴的圖書和音影資料。此外,該系擁有足夠的財力聘請當代傑出的編舞家,按照學生們的條件創作優秀劇碼,並邀請客席講師和舞者前去教學,以便幫助學生奠定好知識基礎,並保持他們的資訊靈誦。

三年專職學士課程是為立志終生從事舞蹈者提供的,古典芭蕾和現代舞是兩門 最重要的必修課,學生們為了參加外聘著名編導家的作品,必須在這兩門課上都達 到高級水準。前兩年的時間裡,學生必須每週上課三十小時,第三年則將重點放在 編舞和表演實踐上。實踐和理論這兩類課程都可由學校提供,舞蹈系擁有十個練習 室、數個文化課教室、一個生理治療室和一個學生休息室,這些設施在澳洲全國都 具有先進水準。

申請入學者需要參加面試,並必須奠定良好的古典芭蕾基礎,能夠用高超的 技巧完成舞蹈,具有鮮明的節奏感和基本的音樂知識,以及正常的才能、潛力、身 體條件、年齡和健康狀況。通常,面試時間在每年的10月底,而在名額空缺的情況 下,也可招收插班生。

- 一年專職編導文憑課程,意在為那些才華橫溢卻打算向編導發展的舞者提供。 申請者必須已在國家承認的高等院校獲得舞蹈或戲劇三年制的文憑或學士學位,而 編舞課程在其中必須是必修課程,或至少能表現出對編舞過程的充分瞭解。申請者 必須提交書面申請報告,註明具體的編舞興趣和詳盡的學習計畫,而決定錄取與否 的面談在每年的11月進行。
- 一年專職編導大師班課程是為專業編導家們開設的,意在幫助他們鞏固專業知 識和技能,並通過「編導文憑課程」,發展其專業技能。學生接受為期一年,或相 當於一年的課程,但課程通常不在校園進行。

舞蹈系主任為喬納森·泰勒(Jonathan Taylor),研究生課程的負責人則是曾接受過研究生教育的著名現代舞編導家和表演家唐·艾斯克(Don Asker)。一般而言,大學部的必修課程包括古典芭蕾、現代舞、舞蹈史、運動學、踢踏舞、爵士舞,選修課程包括動力學、雜技、解剖學、性格舞、體操、戲劇、民族舞。

在學生們的實習演出劇碼中,《赤裸裸》令人大開眼界,編舞家並非聲名顯赫的編導家,而是少有耳聞的青年教師娜特莉·韋爾(Natalie Weir)。作品力圖表現年輕人赤裸裸的能量、赤裸裸的動作和赤裸裸的感情,這些赤裸裸在現代文明社會所面臨的種種困惑、障礙、壓抑,以及衝破了這些限制後感受到的歡樂、自由和享受。這個舞蹈大量使用繩子為器具的即興編舞方法,不時出現一些妙不可言的動作片段,令人禁不住拍手叫好。比如一男子從側幕裡爬出,又多次被捆在身上的繩索拽了回去,但他還是越爬越遠,並與一位沿著繩子走過來的女子相遇相知,展開一段段漂亮的雙人舞。在十六位舞者的湧動下,赤裸裸的一切爆發出來,然後在群體間的相互協調下得到秩序。這個作品顯得非常成熟,顯然是在大量課堂練習的基礎上發展出來的。

這個藝術學院還包括了一所附屬中學,其中也有舞蹈專業課程,包括古典芭蕾、現代舞、民族舞、爵士舞、踢踏舞、動力學研究、理論研究、音樂和解剖學等等。校長由大學舞蹈系主任喬納森·泰勒副教授兼任。

昆士蘭科技大學藝術學院舞蹈系

無獨有偶,在1996年夏天墨爾本的國際舞蹈節上,觀眾看到了兩個均出自娜特莉·韋爾的精采舞作。韋爾為昆士蘭科技大學藝術學院舞蹈系學生們創作的《納西瑟斯》,藉用了古希臘神話中這個人盡皆知的故事一美少年納西瑟斯因過於自戀,不愛他人,整天沉醉於對自己水中倒影的欣賞不可自拔,最後憔悴而死。編導家受昆士蘭科技大學藝術學院舞蹈系學生們日常言行舉止的啟發,形成了這個技術與心理感受兩方面均有相當難度的舞蹈。

手舞足蹈之中,舞者一面探索著現代世界中人們隨意塑造,或刻意塑造的各種形象,揭示出大家每時每刻體驗到的不安全感;一面也進行著無情的自我剖析。 舞蹈的音樂充滿了戲劇性,原來是作曲家最初根據編導家給的主題:「鏡子的形象」,寫出了旋律性較強的樂句,其中還包含了編導家要求的動作主題一「無法釋放的張力」,同時得到編導家的允許,根據自己的興致所在進行自由發展和隨意扭曲,因此,既滿足了編導家的創作需要,又讓作曲家本人的音樂想像馳騁。這個作品令人思索,因為它為每個觀眾都提供了一面鏡子。

西澳大利亞演藝學院舞蹈系

西澳大利亞演藝學院隸屬於伊迪斯·考恩大學(Edith Cowan University),創辦於1979年,為那些在表演藝術和視覺藝術具有天賦的學生提供專業的教育。學院擁有一座三百二十個座位、舞臺設備齊全的小劇場,一座兩百個座位的音樂廳,兩個表演廳,一個大會堂,八個排練廳,許多大小不等的練習室、商業音樂和爵士樂專用的錄音棚,三個設備齊全的播音室,用於印刷、陶瓷、素描、繪畫等目的的藝術工作室,一座表演藝術和視覺藝術圖書館,幾處小型的展覽空間,一些燈光、電視、音響、服裝和布景工作室。全院共有全職與半職的教職員工兩百六十人,每年有學生一千人,分布在音樂、舞蹈、戲劇、廣播、音樂劇、藝術管理、服裝、設計、布景和道具、舞臺監督、燈光、劇場運作、藝術治療和視覺藝術共十四個系之中。

舞蹈系主任是紐約茱麗亞音樂學院舞蹈系畢業的著名澳洲現代舞蹈家納內特·哈索爾(Nanette Hassall)教授,此外還有講師七位。

舞蹈系可授予舞蹈證書、舞蹈專業的演藝文憑、舞蹈專業的藝術學士,開設的課程中除類似維多利亞藝術學院舞蹈系的常規內容之外,比較獨特的包括芭蕾及其相關技術、當代舞及其相關技術、表演、編導、選修技術、音樂與聲樂、芭蕾理論、解剖與舞蹈安全、寫作與電腦、舞臺技術、表演技術、藝術管理、舞蹈分析、身與心、藝術交流、藝術史、舞蹈歷史與分析、舞蹈教學方法、舞蹈音樂、表演藝術過程、當代社會中的藝術、社區舞蹈等等。

由於系主任的原因,該系現代舞專業的學生實力最堅強。近年來,最好的實習 劇碼是《帶攻擊性的心》,編導家是尼爾·亞當斯(Neil Adams)。劇中挖掘潛藏 在當代人狂熱、急速和咄咄逼人的生活經驗中的緊張不堪和種種衝突。這個作品之 所以成為優秀的實習劇碼,是因為在充分表達編導的創意之同時,能夠將學生的各 種優勢展示得淋漓盡致,使觀眾清楚地感受到,這個系的學生舞者們無論是形象外 貌、肢體條件等先天條件,還是柔韌、速度和爆發力等後天訓練,在澳洲三個高等 舞蹈系中都是最出色的。這至少有部分要歸功於系主任的領導和教學有方一作為著 名編導家出身的舞蹈教育家,她在日常的教學中儘管從不輕視舞蹈史的基礎,但根 據大學生們畢業後絕大多數要走向舞團的實際需要,則將更多的注意力集中在學生 編、演素質的增強上,每學年除主辦多次非正式的小規模演出之外,還要向社會推 出兩個公開的大型演出。此外,還有一整場全部由學生們自行創作、表演和製作的 晚會,以提高大家的創作能力、舞臺表現力和組織能力。

國立原住民與島民技術發展協會舞蹈班

除上述三個高等教育系列的舞蹈系之外,國立原住民與島民技術發展協會還有個舞蹈班令人矚目,顧名思義,這個舞蹈班的宗旨是繼承、發展和廣泛傳播澳洲原住民的舞蹈文化。

這個舞蹈班的保留劇目之一叫做《圖騰精神》,膚色黝黑的舞者們人人臉上都畫著白色的臉譜,手上的造型所模仿的是鴯鶓,身上穿的緊身衣褲則印著深淺不一、自然錯落的土色斑紋。從題材上說,這個舞蹈也是從原住民的「夢幻時光」概念中找到的靈感,時間在朝陽和晨曦露出之際,而基本形象則是各種動物在大地上尋找食物,彷彿舞蹈為我們打開一幅史前的生命畫卷。令人思索的是,這些原住民舞者們顯然學過西方當代舞技術,但由於身體的基本形態更加鬆弛自然,並且有些原始味道的扭曲,故未留下明顯的痕跡。

舞蹈出版與市場

從舞蹈出版物來說,澳洲有一份國際發行的英文專業刊物《澳洲舞蹈》(Australasian Dance),而澳洲舞蹈協會還出版發行季刊《澳洲舞協論壇》以及多種文集,此外,《澳洲戲劇》也不時刊載一些舞蹈方面的文章。這些出版物的編輯和印刷品質(尤其是紙張)優良,內容除了一些評論、理論和歷史研究、新聞報導方面的文章之外,有大量文章屬於實用性的,如舞校畢業生就業指導、舞者再就業諮詢、編導家法律事官等等。

澳洲書店裡的舞蹈書籍大多為歐美的原文書,為數不多的國產書中,基本上都是圖文並茂、印刷精美的大型畫冊,其中最具權威性的當屬由澳洲芭蕾舞團檔案室主任愛德華·H·帕斯克(Edward H. Pask)所著的《舞蹈進入殖民地:澳洲

舞蹈史:1835~1940》(Enter the Colonies,Dancing: A History of Dance in Australia, 1835~1940)和《澳洲芭蕾史:1940—1980》(Ballet in Australia: The Second Act, 1940~1980),先後由牛津大學出版社於1979和1982年出版。此外,還有歷史性的《澳洲的芭蕾與現代舞》、實用性的《澳洲舞者大全》和《創造性舞蹈與戲劇手冊》,以及愛德華·波文斯基(捷克人)、佩吉·范·普拉(英國人)、羅伯特·赫爾普曼(澳洲人)、格特魯德·博登威瑟(奥地利人)等澳洲舞蹈先驅的自傳或評傳。令人感到不足的是,這些書籍的內容大多是關於歐洲芭蕾傳入澳洲的情形,僅有少量涉及到現代舞,屬於劇場舞蹈史的範疇,而對澳洲本土的舞蹈歷史則隻字未提。這對於人們全面瞭解澳洲舞蹈的過去、現在和未來,的確是在短時間內難以克服的障礙。令人欣喜的是,澳洲從政府到民間近年來對本土歷史和文化日益重視,加上高級舞蹈史論人才的培養,深信這個遺憾將會在不久的將來得到彌補。

全國性舞蹈組織

澳洲的全國性舞蹈組織只有一個,那就是澳洲舞蹈協會(Australian Dance Council)。該會純屬服務性組織,駐會全職工作人員多年來總共只有兩位祕書長:茱麗葉·戴森(Julie Dyson)和桑德拉·麥克亞瑟 翁斯洛(Sandra Macarthur-Onslow),前者著重處理藝術性事務,後者則主管經營管理,可謂相得益彰。她們以敬業精神,處理繁重的日常工作,其中包括協調和指導各州分會的工作、組織許多全國性的學術交流活動、每季度編輯出版會刊《澳洲舞協論壇》,代銷海內外許多舞蹈書籍和音影資料等等。1998年由於協會的經費有所增加,而工作內容也大大增加,因此,祕書處新增了一位祕書拿俄米·布萊克。

該會設主席一人、副主席兩人,每兩年改選一次。當選者受到極大尊重,因為屬於兼職,只是為會員盡義務,不取分文報酬,上屆主席是雪瑞·史塔克(Cheryl Stock)女士,副主席則是拉爾夫·巴克(Ralph Buck)和李·克里斯多菲斯(Lee Christofis)兩位男士。史塔克是澳洲著名的現代舞編導家和教育家,多年來致力於將現代舞的觀念和方法介紹到越南的工作;1996年她曾藉墨爾本舉辦國際舞蹈節的

機會,將自己一手栽培的越南國家歌劇舞劇院的舞蹈團,帶回澳洲接受各國同行們的檢驗。巴克是從英國留學回澳的舞蹈碩士,現為昆士蘭州立政府教育部視覺與表演藝術處舞蹈教育政策的高級幹事,其主要工作對象不是專業舞蹈工作者,而是中小學的學生。克理斯多菲斯是澳洲著名自由專欄舞蹈評論家和節目主持人,由於目光犀利、論點鮮明,故深得舞蹈和文化界人士的敬重。本屆主席由史塔克女士連選連任,副主席中的李·克里斯多菲斯也連選連任,此外,補選了一位新的副主席安妮·葛列格(Annie Greig)。

參考書目

- ●【德 美】庫爾特·薩克斯:《世界舞蹈史》,貝西·勳伯格英譯,諾頓出版公司 1937年版。
- 鮑昌:《舞蹈的起源》,《舞蹈論叢》1981年第3、4輯。
- 蔡仲德:《中國音樂美學史資料注釋》,人民音樂出版社1990年版。
- 聞一多:〈説舞〉,轉引自汪流主編:《藝術特徵論》,文化藝術出版社1984年版。
- ●【德】卡爾·畢歇爾:《國民經濟方面的四篇論文》,彼得堡1898年俄文版,轉引自 鮑昌文。
- ●【德】威廉·馮特:《倫理學》,斯圖加特1886年版,轉引自鮑昌文。
- •【俄】普列漢諾夫:《沒有地址的信》,轉引自鮑昌文。
- ●【美】摩爾根:《古代社會》,三聯書店1957年版,轉引自鮑昌文。
- 陳衛業、紀蘭蔚、馬薇編:《中國少數民族民間舞蹈選介》,人民音樂出版社1987年版。
- •劉金吾著:《中國民族舞蹈與稻作文化》,雲南人民出版社1997年版。
- •歐建平著:《舞蹈美學》,東方出版社1997年版。
- ●【美】湯瑪斯·芒羅著,歐建平譯:《東方美學》,人民大學出版社1990年版。
- ●【印】帕德瑪·蘇蒂著,歐建平譯:《印度美學理論》,人民大學出版社1992年版。
- ●【美】約翰·馬丁著,歐建平譯:《舞蹈概論》,文化藝術出版社1994年版。
- •歐建平著:《世界舞蹈剪影》,人民郵電出版社1989年版。
- ●【美】瓦爾特·索雷爾著,歐建平譯:《西方舞蹈文化史》,人民大學出版社 1996年版。
- ●【德 美】庫爾特·薩克斯:《世界舞蹈史》,貝西·勳伯格英譯,諾頓出版公司 1937年版。

- 張文建:〈東方舞與東方舞蹈家〉,《舞蹈藝術》1989年第3輯。
- 伊麗娜·萊克索娃文 陶自強/張慧明合譯:〈古埃及的舞蹈〉,《舞蹈論叢》 1980年第1、2輯。
- 保拉·納爾遜文 歐建平譯:〈古今夏威夷的草裙舞〉,《舞蹈》1987年第10期。
- 羅曼菲:〈舞蹈環境面面觀〉,《台灣舞蹈雜誌》1994年第期。
- ◆ 徐進豐:〈台灣的舞蹈教育也該反省了!〉,轉引自《民生報》,台南家專舞蹈科科學會編制:《舞蹈科刊》1992年創刊號。
- 廖幼茹:〈國小舞蹈教育這片園地依舊荒蕪〉,《台灣舞蹈雜誌》1994年第4期。
- 平珩:〈我對於目前台灣舞蹈教育的一些感想〉,《台灣舞蹈雜誌》1996年第18期。
- 江映碧:〈舞蹈教育風格的建立〉,《台灣舞蹈雜誌》1994年第期。
- 余金文:〈從舞蹈教育看台灣舞蹈學術及表演創作的發展〉,《台灣舞蹈雜誌》 1994年第7期。
- 歐建平:〈在困擾中前進的中國現代舞一諸種觀念問題的理論辨析〉,收錄於澳洲 綠色磨坊國際舞蹈節主編並出版:《1996墨爾本國際舞蹈會議論文集》,1997年 墨爾本版。
- ■歐建平:《希望的曙光:中國芭蕾面對危機與機遇》,「舞匯九七」香港國際舞蹈 學院舞蹈節組織委員會主編:《「舞蹈于現今社會的價值」國際舞蹈會議論文集》 (中英文提要本),1997年版。
- 歐建平:《中國舞蹈年度述評》(每年對中國現代舞和芭蕾舞的最新發展給予評價),英國《世界芭蕾與舞蹈年鑑》第1、2、3、4卷,英國舞蹈圖書公司1989、1990、1991、1992年版;第5卷,英國牛津大學出版社1993年版。
- ●【美】南茜·卡希奥波:〈舞向和平之路一訪中國舞蹈批評家和學者歐建平〉,紐 約《報刊新聞》1988年9月30日。
- 王克芬、劉恩伯、徐爾充主編:《中國舞蹈詞典》,文化藝術出版社1994年版。
- 劉恩伯、張世令、何健安編:《漢族民間舞蹈介紹》,人民音樂出版社1981年5月版。
- 中國民族民間舞蹈集成編輯部編:《中國民族民間舞蹈集成·江蘇卷》,舞蹈出版社 1988年版。

452/世界頂尖舞團 参考書目

- 陳衛業、紀蘭蔚、馬薇編:《中國少數民族舞蹈選介》,人民音樂出版社1987年版。
- 馬薇編:《中國少數民族舞蹈選介·續編》,人民音樂出版社1993年版。
- 中國舞蹈家協會編:《當代中華舞壇名家傳略》,中國攝影出版社1995年版。
- 吳曉邦著:《新舞蹈藝術概論》,中國戲劇出版社1982年版。
- 趙青著:《我和爹爹趙丹》,昆侖出版社1998年版。
- 資華筠著:《舞蹈與我》,四川文藝出版社1987年版。
- 樸永光著:《朝鮮族舞蹈史》,人民音樂出版社1997年版。
- 錢益兵、賀耀敏:《香港:東西方文化的交匯處》,吳大琨主編:【香港社會經濟叢書】,中國人民大學出版社1997年版。
- 王賡武主編:《香港史新編》,三聯書店(香港)有限公司1997年版。
- 鄭定歐主編:《香港辭典》,北京語言學院出版社1996年版。
- 曹誠淵:《舞過群山》,集英館出版1990年版。
- •李麗明:《香港舞蹈發展概論》,《舞蹈藝術》1992年第4輯。
- 何浩川:〈港、台、新、馬華人舞蹈剖析〉,《舞蹈》1993年第期。
- 何浩川:〈世界各地華人聚居區舞蹈現狀剖析〉,《舞蹈藝術》1993年第 輯。
- 程芷芳:〈舞林第三代—小型舞團蓄勢待發〉,香港《經濟日報》1996年月13日。
- ●【朝鮮】崔承喜著,鄭浩編:《朝鮮民族舞蹈基本》,朝鮮文藝出版社1958年版。
- ●【韓】鄭浩著:《征服世界的韓國人一崔承喜評傳》,根深木出版社1980年版。
- ●【韓】鄭浩:〈遠古一1945:從古代到1945年的韓國舞蹈〉;金采賢:〈形成內在機制和舞蹈風格的意願:1946—1980〉;金泰源:〈創作活動的激增與新舞蹈樣式和新人的輩出:1981—1997〉,國際戲劇協會韓國分會主編:《韓國表演藝術:話劇、舞蹈與音樂戲劇》,【韓國研究系列】之六,吉文堂出版公司1997年版。
- ●【韓】顧也文著:《朝鮮舞蹈家崔承喜》,上海文娛出版社1951年版。
- ●【韓】鄭浩著,奚治茹譯:〈馳騁世界的一代舞后一崔承喜〉,《舞蹈研究》1998年第2、3、4期,1999年第1期連載。
- 干平文:〈走向世界的東方舞蹈一'96首爾第四屆國際舞蹈學術研討會隨記〉,《舞

蹈》1997年第2期。

- ◆ 李愛順著:《朝鮮民族舞蹈史》;崔順德、金文一主編:【中國朝鮮民族文化史大系之三·藝術券】,民族出版社1994年版。
- 樸永光著:《朝鮮族舞蹈史》,人民音樂出版社1997年版。
- 侯尚智、孔慶峒主編:《韓國概覽》,人民出版社1996年版。
- ■歐建平著:〈東方傳統美學的西方新前衛舞蹈之花一洪信子〉;《外國舞壇名人傳》, 人民音樂出版社1992年版。
- 歐建平:〈新世紀的召喚一評首爾市立舞蹈團的精采演出〉,《舞蹈研究》1990年第4 期。
- ●歐建平:〈東亞的奇蹟一韓國舞蹈教育考察報告〉,《舞蹈研究》2000年第3、4期、2001年第1期連載。
- ●【日】君司正勝著:《歌舞伎指南》,講談國際社1987年版。
- ●【英】奥布里·哈爾福德 喬萬娜·哈爾福德著:《歌舞伎手冊》,查理斯·塔特爾出版 社1956年版。
- ●【美】厄爾·恩斯特著:《歌舞伎戲劇》,牛津大學出版社1956年版。
- ●【美】勞倫斯·科明斯著:《創造歌舞伎的明星們一他們的生活、愛情和傳奇》,講談 國際社1997年版。
- ●【日】世阿彌著:《論能劇藝術》(〔美〕湯瑪斯·里梅爾〔日】山崎正一譯),普林斯頓大學出版社1984年版。
- ●【日】郡司正勝文,金秋譯,董錫玖校:《日本舞蹈之美》,【舞蹈藝術】1990年第3 輯。
- ●【日】郡司正勝文,樸永光譯,董錫玖校:《口本舞蹈之源流》,【舞蹈藝術】990年第 輯。

李穎著:《日本歌舞伎藝術》,大眾文藝出版社1998年版。

- ●【日】永利真弓文,歐建平譯:《日本當代舞蹈概貌》,《舞蹈'94北京國際舞蹈院校舞蹈節國際舞蹈會議論文集》,人民音樂出版社1997年版。
- ●【日】上林澄夫文,張小梅譯:《現代舞蹈在日本》,《舞蹈論叢》1986年第3期。

454/世界頂尖舞團 參考書目

- ●【印】莫漢·科卡著:《印度舞蹈的輝煌》,喜馬拉雅書店1985年版。
- ●【印】普羅傑什·班納吉著:《印度民間舞的美學》,宇宙出版社1982年版。
- • 薩維特麗·奈爾文,龍治芳譯:《雙手可以道出一切一印度手勢論》,聯合國教科文組織主辦:《信使》1993年版。
- 于海燕:《印度古典舞蹈的手勢語言》,【舞蹈論叢】1982年第3一 輯。
- ●潘丁丁、龔建新、祁協玉繪:《蠡茲壁畫線描集》,新疆人民出版社1983年版。
- 介凡編繪:《飛天伎樂資料》,遼寧美術出版社1988年11月版。
- 李振甫編繪:《敦煌手姿》,湖南人民出版社1986年7月版。
- 薛天、歐建平:〈南亞印度之行〉,《舞蹈藝術》1986年第2-3輯。
- 歐建平著:《世界舞蹈剪影》,人民郵電出版社1989年5月版。
- 歐建平著:《人體魔術一舞蹈》,中國美術學院出版社1994年6月版。
- ●【美】湯瑪斯·蒙羅著,歐建平譯:《東方美學》,中國人民大學出版社1990年版。
- ●【印】帕德瑪·蘇蒂著,歐建平譯:《印度美學理論》,中國人民大學出版社1992年版。
- ●【以】吉奧拉·馬諾主編:《以色列舞蹈年鑑》,1975—1990年各卷,特拉維夫版。
- ●【以】吉奥拉·馬諾主編:《以色列舞蹈季刊》,1990—1999年各期,海法版。
- ●【以】吉奥拉·馬諾主編:《格特魯德·克勞澤》,西弗利亞特·波利姆與以色列圖書館1988年版。
- ●【德】霍斯特·克格勒主編:《簡明牛津芭蕾詞典》,牛津大學出版社1987年版。
- ●歐建平:《世界各地舞蹈資料館一瞥》,《舞蹈藝術》1985年第3輯。
- ●歐建平:〈以色列舉辦首屆國際宗教藝術節〉,《舞蹈研究》1990年第2期。
- 歐建平:〈泥土的芳香 藝術的光采一喜迎以色列集體農莊當代舞蹈團〉,《人民日報》1993年9月4日。
- 露絲·埃謝爾文,歐建平譯:《德國現代舞在以色列的興衰:1920—1964》,中國藝術研究院舞蹈研究所國際會議論文編輯委員會主編:《舞蹈'94北京國際舞蹈院校舞蹈節國際舞蹈會議論文集》,人民音樂出版社1994年版。

- ●【法】傑拉爾·曼諾尼著,若斯蘭·勒·布林希圖片編輯:《世界舞蹈表演及編導名家圖錄》,羽毛出版社1993年版。
- ●【英】艾弗·蓋斯特著:《巴黎的浪漫芭蕾》,舞蹈書店1980年版。
- ●【美】帕梅妮婭·米格爾主編:《浪漫時期芭蕾印刷精品圖錄》,多弗出版集團1981年版。
- ●【法】傑拉爾·曼諾尼/皮埃爾·茹奧著:《巴黎歌劇院芭蕾明星譜》,巴黎國家歌劇院/西爾維埃·梅辛哲爾出版社1981年版。
- ●【法】馬塞爾·蜜雪兒、伊莎貝爾·吉諾著:《二十世紀舞蹈》,博爾達斯出版社1995年版。
- ●【法】雅克麗娜·魯賓遜著:《現代舞法國歷險記:1920—1970》,布勒出版社1990年版。
- ●【法】西爾維·克雷梅奇著:《當代舞的特徵》,西龍出版社1997年版。
- ●【法】塞納一聖德尼國際舞蹈比賽組委會主編:《世界舞蹈:1994年第四屆塞納一聖 德尼國際舞蹈比賽圖錄》,純文學出版社1995年版。
- ●【英】本·勳伯格主編:《世界芭蕾與舞蹈年鑑》,1989—1994年共5卷,牛津大學出版社1994年版。
- 再麗琳·亨特文,歐建平譯:《水晶般的舞蹈團一巴黎歌劇院芭蕾舞團在紐約大都會歌劇院》,【舞蹈藝術】1988年第3輯。
- 蒲以勉:《里昂來的灰姑娘》,《舞蹈》1989年第7期。
- •歐建平:〈評法國萊因芭蕾舞團的名作晚會〉,《舞蹈》1997年第4期。
- 鄒啟山:〈法國的舞蹈藝術節和舞蹈比賽簡況〉,《舞蹈研究》1990年第2期。
- 鄭慧慧:〈雙軌並進 層次分明 遴選有方 出路多種一法國舞蹈教育體制介紹〉,《舞蹈信息報》1998年8月15日。
- ●【英】本·勳伯格主編:《世界芭蕾與舞蹈年鑑》第1—4卷,舞蹈書店1989—1993年版;第5卷,牛津大學出版社1994年版。
- ●【德】霍斯特·科格勒著:《簡明牛津芭蕾詞典》,牛津大學出版社1987年版。

- 伊格爾·莫伊塞耶夫文,陳大維譯:〈在國際競賽中〉,《舞蹈》創刊號,1958年第1期。
- 吳曉邦:〈歡迎蘇聯國立民間舞蹈團〉,《北京日報》1954年9月25日。
- 盛婕:〈天才的藝術創造〉,《光明日報》1954年10月22日。
- 葉寧:〈蘇聯國立民間舞蹈團演出觀後〉,《北京日報》1954年10月17日。
- 張雲溪:〈我興奮地看到蘇聯國立民間舞蹈團演出的《三岔口》〉,《北京日報》1954 年10月17日。
- 趙風:〈頑強的勞動,光輝的創造〉,《人民日報》1954年10月5日。
- ●【俄】埃利亞什文,戈兆鴻譯:〈永葆青春的《小白樺》〉,《舞蹈》1998年第3期。
- 隆蔭培:〈從俄羅斯田野走來的「小白樺」〉,《舞蹈》1998年第3期。
- 妮娜·阿洛沃特文,歐建平譯:〈改革後的基洛夫芭蕾舞團一訪基洛夫芭蕾舞團藝術 指導奧列格·維諾格拉多夫〉,《舞蹈》1990年第4期。
- 瑪莎·達菲文,歐建平譯:〈基洛夫芭蕾舞團〉,《舞蹈摘譯》1983年第2期。
- •歐建平:〈大氣磅礴的莫斯科大劇院〉,《光明日報》1989年10月5日。
- 娜塔麗婭·切爾諾娃文,歐建平譯:〈現代舞在俄國〉,中國藝術研究院舞蹈研究所國際會議論文編輯委員會主編:《舞蹈`94北京國際舞蹈院校舞蹈節國際舞蹈會議論文集》,人民音樂出版社1994年版。
- ●【德】羅伯特·澤沃斯:《碧娜·鮑許一烏普塔舞蹈劇場,或訓練金魚的藝術:舞蹈遠足》,約翰·施米特作序,派特麗希婭·斯塔迪的英譯,芭蕾論壇出版社1984年版。
- ●【荷】馬滕·范登阿比勒:《碧娜·鮑許》,1996年羽毛出版社版。
- ●【德】約翰·施密特:《德國舞蹈劇場》,普洛匹朗出版社1992年版。
- ●【德】約翰·施密特文,歐建平譯:〈機遇與問題一聯邦德國政府對藝術(尤其是舞蹈)的資助〉,中國藝術研究院舞蹈研究所國際會議論文編輯委員會主編:《國際舞蹈會議論文集》,人民音樂出版社1994年版。
- ●【德】約翰·施密特:《頂著內心的恐懼而舞:碧娜·鮑許評傳》,伊康與利斯特袖珍 出版社1998年版。

- ●【德】蘇珊娜·施利希爾:《舞蹈劇場:傳統與自由》,【文化與思想叢書】,羅沃爾茲 百科全書出版社1987年版。
- 歌德學院等單位主編:《今日舞蹈劇場:德國舞蹈史30年》,卡爾梅耶出版社1998年 版。
- ●【美】傑克·安德森:《芭蕾與現代舞簡史》,【舞蹈地平線叢書】,普林斯頓圖書公司1992年版。
- ●【美】傑克·安德森:《現代舞的世界:無國界的藝術》,舞蹈書店1997年版。
- ●【法】傑拉爾·馬諾尼撰文,若斯蘭·勒·布林希圖片編輯:《世界舞蹈表演與編導名家圖錄》,羽毛出版社1993年版。
- ●【德】霍斯特·克格勒主編:《簡明牛津芭蕾詞典》,牛津大學出版社1987年版。
- ●歐建平:〈美國、西德現代舞的今天〉,《舞蹈藝術》1989年第1、2、3輯。
- 歐建平:〈小舞團大氣派一評德國布朗施維克芭蕾舞團的在京公演〉,《舞蹈》1998 年第5期。
- ●歐建平:〈皮娜·鮑希與德國舞蹈劇場〉,《舞台》,1999年3月創刊號。
- 林亞婷:〈碧娜·鮑許終於要來了!〉,台北《表演藝術》1997年2月號。
- 古名伸採訪,林亞婷譯:〈珍惜時間,繼續創作:訪碧娜·鮑許〉,台北《表演藝術》 1997年2月號。
- 古名伸:〈風清雲淡:記平和、真誠的碧娜·鮑許〉,台北《表演藝術》1997年2月 號。
- 阿爾諾·卡普勒、斯特凡·萊夏爾特編,李肇礎譯:《德國概況》,莎西埃德出版社 1996年版。
- ●【徳】霍斯特·科格勒主編:《簡明牛津芭蕾詞典》,牛津大學出版社1987年版。
- ●【英】本·勳伯格主編:《世界芭蕾與舞蹈年鑑》第 —4卷,舞蹈書店1989—1993年版;第5卷,牛津大學出版社1994年版。
- ●【英】保羅·波蘭德主編:《芭蕾在倫敦:1989—1990年鑑》,波蘭德出版社1989年版。

- ●【英】史蒂芬妮·喬丹著:《昂首闊步:英國當代新舞蹈面面觀》,舞蹈書店1992年版。
- ●【英】裘蒂絲·麥克雷爾著:《英國新舞蹈簡史》,舞蹈書店1992年版。
- ●【英】瓊·懷特主編:《二十世紀英國舞蹈:五大舞團的歷史》,舞蹈書店1985年版。
- ●【英】F.M.G. 威爾遜著:《循規律而動:拉班動作與舞蹈中心發展史:1949—1996》, 阿思隆出版社1997年版。
- ●【美】約翰·格魯恩:〈亞當·庫珀:皇家芭蕾舞團九○年代的王子〉,《舞蹈雜誌》 1997年1月。
- ●【美】辛西婭·菲力浦斯:〈改變性別的《天鵝湖》:老寵物的新扭曲一評男鵝版《天鵝湖》的服裝設計〉,《舞蹈雜誌》1997年1月。
- ●【英】克里斯多夫·鮑恩:〈馬修·伯恩:射向經典的一發諷刺炮彈計〉,《舞蹈雜誌》1997年5月。
- ●【英】瑪格麗特·威利斯:〈薩拉·威爾德:從古典芭蕾的茱麗葉到當代芭蕾的灰姑娘〉,《舞蹈雜誌》1997年7月。
- ●【英】簡·帕里:〈新版的大不列顛:此刻的英國芭蕾〉,《舞蹈雜誌》1998年2月。
- ●【匈】魯道夫·拉班著:《現代教育舞蹈》,麥克唐納與伊文思出版社1948年版。
- ●【匈】魯道夫·拉班著:《舞臺動作精通之道》,麥克唐納與伊文思出版社1950年版。
- ●【英】H.B.雷德芬著:《現代教育舞蹈概念》,亨利·金普頓出版社1973年版。
- ●【英】瓦萊里·普勒斯頓一鄧洛普著:《舞蹈教育手冊》, 朗曼圖書公司1980年版。
- ●【英】瑪麗恩·諾斯著:《動作與舞蹈教育:中小學教師指南》,莫里斯·坦普爾·史密斯有限公司1973年版。
- ●【英】賈桂琳·史密斯 奧塔德著:《英國舞蹈藝術教育三十年發展史》,A&C·布萊克 出版社1994年版。
- ●【美一英】艾倫·羅伯特、[美]唐納德·于特拉著:《舞蹈手冊》,朗曼圖書公司1988 年版。
- ●【英】瑪麗·克拉克、[美]大衛·沃恩主編:《舞蹈與芭蕾百科全書》,彼拉吉圖書公司 雨中鳥工具書庫1977年版。

- ●【英】瓊·懷特主編:《二十世紀英國舞蹈:五個舞團的歷史》,舞蹈書店1985年版。
- ●【英】珍妮特·蘭斯代爾瓊·懷特文:《英國薩里大學舞蹈研究系概貌》,[英]本·勳伯格主編:《世界芭蕾與舞蹈年鑑》第3卷,1991—1992,舞蹈書店1992年版。
- ●【英】彼得·布林遜文:《舞蹈的高等教育》,[英]本·勳伯格主編:《世界芭蕾與舞蹈年鑑》第5卷,1993—1994年,牛津大學出版社1994年版。
- ■歐建平:〈生存與發展的祕訣—蘭伯特舞蹈團對中國舞團改革的兩點啟示及訪華公演 舞評〉,《舞蹈》1996年第2期。
- ■歐建平:〈打開身心 隨意而舞一評英國奧爾斯頓舞蹈團的訪華公演〉,《舞蹈》1997年第3期。
- ●歐建平:〈九○年代西方芭蕾舞劇新趨勢—《天鵝湖》的男鵝版〉,《舞蹈》1997年第 6期。
- ●【美】約翰·馬丁著:《美國舞蹈》,多吉出版公司1936年版。
- ●【美】瓦爾特·特里著:《美國舞蹈》,哈普與羅出版集團1956年版。
- ●【美】艾格妮絲·德米爾著:《美國舞蹈》,麥克米倫出版公司1980年版。
- ●【美】傑克·安德森:《現代舞的世界:無國界的藝術》,舞蹈書店1997年版。
- ●【美】傑克·安德森著:《美國舞蹈節》,杜克大學出版社1997年版。
- ●【德】霍斯特·科格勒著:《簡明牛津芭蕾詞典》第2次修訂版,牛津大學出版社1987 年版。
- ●歐建平:〈美國、西德現代舞的今天〉,《舞蹈藝術》1989年第1、2、3輯連載。
- ■歐建平:〈純舞蹈大師崔莎·布朗的理論與實踐〉,《舞蹈論叢》1990年第1、2期連載。
- 歐建平:〈重返「美國舞蹈節」取經〉,《舞蹈藝術》1993年第4輯。
- 簡·范·戴克文著、歐建平譯:〈美國大學舞蹈教育的現狀與問題〉,《舞蹈》1988年 第**9**期。
- 珍妮維耶芙·奧斯維德文著、錢天藍譯:〈美國大學舞蹈教育三十年〉,中國藝術研究院舞蹈研究所國際會議論文編輯委員會主編:《舞蹈 '94北京國際舞蹈院校舞蹈節國際舞蹈會議論文集》,人民音樂出版社1994年版。

460/世界頂尖舞團 参考書目

- 歐建平:《現代舞的理論與實踐》(第1卷),光明日報出版社1994年版。
- 歐建平:《現代舞欣賞法》,上海音樂出版社1996年版。
- ●【美】約翰·馬丁著、歐建平譯:《舞蹈概論》,文化藝術出版社1994版。
- ●【澳】愛德華·H·帕斯克:《舞蹈進入殖民地:澳洲舞蹈史:1835—1940》,牛津大 學出版社1979年版。
- 【澳】愛德華·H·帕斯克:《澳洲芭蕾史:1940~1980》,牛津大學出版社1982年版。
- ●歐建平:〈桃花源裡好作舞一初訪澳洲歸來〉,《舞蹈》1996年第5期。
- 歐建平:〈難忘的澳洲之行〉,《舞蹈研究》1996年第4期。
- ●歐建平:〈香檳酒與鑽石—澳洲芭蕾舞團〉,《戲劇電影報》1996年8月16日。
- 歐建平:〈澳芭有祕訣〉,《中國青年報》1996年9月22日。
- ●歐建平:〈芭蕾精品《多少懸在半空中》解讀〉,《生活時報》1996年10月26日。
- ■歐建平:〈澳洲芭蕾舞團演出劇目《多少懸在半空中》解析〉,《舞蹈》1996年第6期。
- 田潤民、王超、呂占魁:〈墨菲先生與雪梨舞蹈團〉,《舞蹈》1985年第3期。
- ■歐建平:〈泥土的靈性一澳洲亞班加拉舞蹈劇院的精髓所在〉,《戲劇電影報》1996 年8月2日。

What's Art

向舞者致敬:全球頂尖舞團的過去、現在與未來

作 者:歐建平 封面設計:黃聖文 總編輯:許汝紘 美術編輯:陳芷柔

編 輯:黃淑芬 發 行:許麗雪 總 監:黃可家

出 版:信實文化行銷有限公司

地 址:台北市松山區南京東路5段64號8樓之1

電話: (02) 2749-1282 傳真: (02) 3393-0564 網址: www.cultuspeak.com 信箱: service@cultuspeak.com

劃撥帳號:50040687信實文化行銷有限公司

印 刷:上海印刷廠股份有限公司

總經銷:高見文化行銷股份有限公司 地 址:新北市樹林區佳園路二段70-1號

電 話: (02) 2668-9005

香港總經銷:聯合出版有限公司

地 址:香港北角英皇道75-83號聯合出版大厦26樓

雷 話: (852) 2503-2111

本書圖文經原出版者東方出版社授權,經中圖公司代理 由高談文化事業有限公司在台灣地區獨家出版發行繁體中文版

Copyright@2005 CULTUSPEAK PUBLISHING CO., LTD

All Rights Reserved. 著作權所有·翻印必究本書圖文非經同意,不得轉載或公開播放

獨家版權©2005高談文化事業有限公司

本圖書已轉由信實文化行銷有限公出版發行

2017年5月五版 定價:新台幣550元

更多書籍介紹、活動訊息,請上網搜尋

拾筆客

0

國家圖書館出版品預行編目(CIP)資料

向舞者致敬:全球頂尖舞團的過去、現在與未來/歐建平著.--五版.--臺北市:華滋出版:信實文

化行銷, 2017.05

面; 公分. -- (What's Art) ISBN 978-986-94383-9-1(平裝)

1.舞蹈 2.舞團

976

106005778

如有缺頁、裝訂錯誤,請寄回本公司調換

台灣 Taiwan China 中國

朝鮮半島 Korea

Japan 日本

印度 India
Israel 以色列

法國 France

Russia 俄羅斯

澳洲 Australia

Germany 德國 England 英國